The Young van Dyck

Le jeune van Dyck

Alan McNairn

National Gallery of Canada
National Museums of Canada
1980

Galerie nationale du Canada
Musées nationaux du Canada
1980

© The National Gallery of Canada
for the Corporation of National Museums of Canada, Ottawa 1980

Design: Acart Graphic Services
Printing: Thorn Press Limited Toronto, Ontario

ISBN 0-88884-468-9 Paper bound edition
ISBN 0-88884-456-5 Cloth bound edition

Available from your local bookstore or from: National Museums of Canada, Order Fulfilment, Ottawa, Ontario, K1A 0M8

PRINTED IN CANADA

A catalogue of the exhibition
19 September to 9 November 1980 Ottawa

Cover
Self-Portrait (detail)
Oil on canvas
119,43 x 87 cm
Metropolitan Museum of Art, The Bache Collection, New York

Photo Credits:
Cat. no.: 5, 6 Sindhoringer; 15, 41 Jörg P. Anders, Berlin; 22 *v.* Gernsheim Foundation, Florence; 29, 50 J.E. Bulloz, Paris; 31, 74 Frequin-Photos, Voorburg, Holland; 36, 56 B.P. Keiser; 44 Ralph Kleinhempel, Hamburg; 48 Robert Wallace, Indianapolis Museum of Art; 60 Foto-cine, M. Loobuyck, Antwerp; 61 A. Mewbourn, Bellaire, Texas; 65 Dean Beasom, Burke, Virginia; 67 Brigdens Studio; 70 Manso, Fotografia de Arte, Madrid.

Figure: 10 Frequin-Photos, Voorburg, Holland; 13 A. Villani, Bologna; 20, 43, 50 Sindhoringer; 36 A.C. Cooper & Sons Ltd., London, England; 38 Fotografia Chomon-Perino, Turin, Italy; 53–54 Jörg P. Anders, Berlin.

For reproduction purposes every reasonable attempt has been made to identify and contact the holders of copyright and rights of ownership. Errors or omissions will be corrected in subsequent reprints.

Traduction
© Galerie nationale du Canada
pour la Corporation des Musées nationaux du Canada, Ottawa 1980

Graphisme: Acart Graphic Services
Impression: Thorn Press Limitée Toronto, Ontario

ISBN 0-88884-468-9 (relié)
ISBN 0-88884-456-5 (broché)

En vente chez votre libraire et diffusé par les Musées nationaux du Canada, Commandes postales, Ottawa, Canada K1A 0M8

IMPRIMÉ AU CANADA

Un catalogue de l'exposition
19 septembre au 9 novembre 1980 Ottawa

Couverture
Autoportrait (détail)
Huile sur toile
119,43 x 87 cm
Metropolitan Museum of Art, The Bache Collection, New York

Sources des photographies:
Cat. nº: 5, 6 Sindhoringer; 15, 41 Jörg P. Anders, Berlin; 22v. Fondation Gernsheim, Florence; 29, 50 J.E. Bulloz, Paris; 31, 74 Frequin-Photos, Voorburg, Pays-Bas; 36, 56, B. P. Keiser; 44 Ralph Kleinhempel, Hambourg; 48 Robert Wallace, Indianapolis Museum of Art; 60 Foto-cine, M. Loobuyck, Anvers; 61 A. Mewbourn, Bellaire (Texas); 65 Dean Beasom, Burke (Virginie); 67 Brigdens Studio; 70 Manso, Fotografia de Arte, Madrid.
Figure: 10 Frequin-Photos, Voorburg, Pays-Bas; 13 A. Villani, Bologne; 20, 43, 50 Sindhoringer; 36 A.C. Cooper & Sons Ltd., Londres; 38 Fotografia Chomon-Perino, Turin; 53–54 Jörg P. Anders, Berlin.

Tout ce qui est humainement possible a été mis en œuvre pour retrouver et communiquer avec les détenteurs de la propriété intellectuelle et des droits de propriété. Toute erreur ou omission sera rectifiée dans les éditions suivantes.

Foreword

In 1968 the National Gallery of Canada held an impressive exhibition of paintings by Jacob Jordaens, an exhibition recorded and still instructive through its scholarly catalogue. That exhibition was inspired, as is this one, *The Young van Dyck*, by major works in the Canadian national collections. The earlier selection and study was entrusted to a guest curator, the eminent Rubens scholar Michael Jaffé of King's College, Cambridge University. Mr Jaffé's scholarship has born more fruit in stimulating Alan McNairn of the Gallery's own curatorial staff to undertake his own study of the third major Flemish artist of the seventeenth century.

The efforts required to present such an exhibition and catalogue demonstrate how international is the world of art. Lenders of works and sources of information alike indicate a common recognition that great artists and works of art are part of the world's heritage transcending national boundaries. In the three years of active negotiation for this exhibition, the National Gallery has benefited greatly from the encouragement and help of the Department of External Affairs, its Cultural Division and many Canadian embassies abroad. The National Gallery is also grateful to Ellis Waterhouse, who served as special adviser to the curatorial department during the gestation of *The Young van Dyck*, and who kindly wrote the Preface of this catalogue.

Genius takes many forms, endlessly intriguing to those who perceive its glow, *The Young van Dyck* traces one of its sources of illumination.

Hsio-Yen Shih
Director

Avant-propos

En 1968 la Galerie nationale du Canada présentait *Jacques Jordaens*, imposante exposition d'œuvres de cet artiste flamand du XVIIᵉ siècle, et qu'accompagnait un savant catalogue toujours d'actualité. *Le jeune van Dyck*, tout comme l'exposition *Jordaens* au départ, a été inspirée par des œuvres importantes recelées dans des collections canadiennes. Pour cette première exposition la Galerie avait confié à Michael Jaffé, conservateur invité et spécialiste de Rubens du King's College à Cambridge, la sélection et l'étude initiales des œuvres. Aujourd'hui l'on constate combien son érudition a porté fruit puisque Alan McNairn, un de nos conservateurs, s'est senti poussé à approfondir ses connaissances de van Dyck, ce troisième grand maître flamand du XVIIᵉ siècle.

Une telle exposition et son catalogue nécessitent des efforts inouïs et manifestent l'universalité de l'art. Il a été reconnu tant chez les prêteurs d'œuvres que chez les connaisseurs que les maîtres et leur œuvre font partie d'un héritage universel ne connaissant aucune frontière. Pendant trois ans de négociations énergiques, la Galerie nationale a grandement bénéficié de l'aide et de l'encouragement que lui démontrèrent le ministère des Affaires extérieures, sa Direction des affaires culturelles et ses ambassades.

La Galerie nationale est aussi redevable à Ellis Waterhouse, autrefois conseiller spécial auprès du personnel de la Conservation alors que se dessinait le projet *Le jeune van Dyck*, qui a aimablement accepté de rédiger la préface de ce catalogue.

Le génie a de multiples facettes et provoque sans cesse la curiosité de ceux qui en décèlent le reflet. Un de ces traits de génie nous est retracé par *Le jeune van Dyck*.

La directrice,
Hsio-Yen Shih

Preface

It has been an accepted cliché for most of the present century that Rubens, Rembrandt and van Dyck are the three great masters of Northern Baroque. But whereas the literature (or at any rate the "writings") about Rubens and Rembrandt has been incessant for the last twenty years, very little serious research (except for Horst Vey's splendid studies on the drawings) has appeared on van Dyck since Gustav Glück's revision of the *Klassiker der Kunst* volume in 1931 – and that left out a surprising number of early pictures as well as some of the more important English portraits. A great deal of the recent research on Rubens and Rembrandt has been in exploration of their beginnings – but even now it would not be possible to mount an exhibition of the work of Rubens before he set out for Italy (at the age of twenty three) that wasn't merely silly: and the few pictures discovered in recent years by Rembrandt in his beginnings at the age of twenty, although they seem to have been accepted with equanimity by art historians, are a considerable embarassment to those who admire Rembrandt as a great artist.

It is plain that the difference between van Dyck and the other two is that van Dyck was extremely precocious – and they were not. He was not, thank heaven, "an infant prodigy"; but he displayed that kind of precocious brilliance which nowadays arouses misgivings. Is it not, we think, likely to be the prelude to a certain shallowness? And we think of Sir John Millais, another British "Knight of the brush" (as Horace Walpole called Sir Joshua Reynolds). Millais, like van Dyck, painted his first known pictures at about the age of fifteen; and it is widely accepted (though this view is perhaps beginning to be challenged) that Millais's art declined in artistic virtue when he was about thirty because he took to catering exclusively to the unsophisticated requirements of the British moneyed classes both in portraits and in "fancy subjects." The same is to some extent true of van Dyck, though his English patrons had little fancy for subject pictures; and van Dyck was forced to accept the role, which must always have irked him, of being considered to be almost exclusively a portrait painter. This is a role which has also been forced on his reputation in the present century by the art market. This is true to such an extent that when Princeton University in 1975 received the gift of a fine religious picture by van Dyck, they felt it incumbent upon them to hold an exhibition entitled *Van Dyck as Religious Artist* because – as the

Préface

Rubens, Rembrandt et van Dyck, les trois grands maîtres du baroque dans le Nord de l'Europe – voilà un cliché qui a cours depuis le début de notre siècle, ou peu s'en faut. Cependant, si les études (ou du moins les «textes») sur Rembrandt et Rubens n'ont cessé de proliférer au cours des vingt dernières années, très peu d'ouvrages sérieux ont paru au sujet de van Dyck (à l'exception des études remarquables de Horst Vey sur ses dessins) depuis *Klassiker der Kunst* de Gustav Glück, dont l'édition revue et corrigée a paru en 1931. Cet ouvrage passe toutefois sous silence un nombre étonnant des premières toiles du maître, ainsi que les plus importants des portraits anglais. Une bonne part des recherches récentes sur Rubens et Rembrandt porte sur leurs débuts. Pourtant, même aujourd'hui, on ne saurait monter une exposition de quelque valeur avec les œuvres réalisées par Rubens avant son départ pour l'Italie, à l'âge de vingt-trois ans. Quant aux rares tableaux (découverts depuis peu) peints par Rembrandt à ses débuts, à l'âge de vingt ans, s'ils semblent avoir été accueillis avec sérénité par les historiens d'art, ils n'en suscitent pas moins une gêne considérable chez les admirateurs du grand artiste.

Contrairement aux deux autres peintres, van Dyck, lui, fut très précoce. Sans avoir été – Dieu merci – un «enfant prodige», il possédait cette virtuosité précoce qui susciterait aujourd'hui des appréhensions. Cela ne présage-t-il pas un art quelque peu superficiel, nous demandons-nous en évoquant Sir John Millais, autre «chevalier du pinceau» (comme le disait Horace Walpole en parlant de Sir Joshua Reynolds)? Tout comme van Dyck, Millais peint ses premières toiles vers l'âge de quinze ans; or il est reconnu (bien que ce point de vue commence à être contesté) que, lorsque Millais atteint la trentaine, son œuvre commence à perdre de sa valeur artistique, car le peintre ne se préoccupe plus désormais, tant dans ses portraits que dans ses tableaux de genre, que de satisfaire les exigences peu raffinées des classes aisées d'Angleterre. Dans une certaine mesure, cela peut aussi s'appliquer à van Dyck, bien que ses mécènes anglais aient peu goûté les «fancy subjects». Quoiqu'il lui en ait coûté, le peintre fut forcé d'accepter sont rôle et d'être connu presque exclusivement comme portraitiste. Ce rôle, le marché de l'art du XXe siècle le lui a aussi imposé. En fait, cette étiquette est si tenace qu'en 1975, l'université Princeton, ayant reçu un très beau tableau religieux de van Dyck, s'est sentie obligée d'organiser une exposition dite *Van Dyck as Religious Artist*, consa-

catalogue says – "he is thought of almost exclusively as a portraitist." There *is* a core of valid observation in this misunderstanding, for van Dyck, in choosing and using the models for his religious pictures, employed the sharp observation of the portrait painter with much less disguise than Rubens did, and was less prone than Rubens to idealize or generalize his types.

Here too a parallel with Millais is worth noting. Both van Dyck and Millais, at the age of about twenty, produced a memorable history picture in which all the characters were modelled from the young art students of their immediate circle. In Millais's *Isabella* (1849) at Liverpool, we happen to know the names of all the friends whom he used as models; and for van Dyck's *St Ambrose and the Emperor Theodosius* (cat. no. 35) the latest catalogue of the National Gallery, London, has suggested identifications for nearly all the subsidiary figures from among the young painters who are known to have been associating with the young van Dyck. We also have contemporary evidence that some of them also posed as models for Apostle pictures by van Dyck: and a comparison of van Dyck's sets of apostles with the earlier Rubens series in the Prado reinforces the difference between the two painters in this respect.

Van Dyck was stylistically more or less "bilingual" from the start. He had obviously been well trained in the Flemish technical tradition, but the Italianate dialect which Rubens was already employing by 1615 clearly fascinated him from the beginning, and he tried to pick it up on his own – not only by the imitation of Rubens or by "variations on a theme of Rubens," but by studying and exploiting, in the way that he knew Rubens had been wont to do, any Italian pictures to which he could gain access. It is not clear just when the British Museum sketchbook was begun, but the recording of Italian models revealed by it is evidence of a habit clearly established well before van Dyck actually set out for Italy. Van Dyck must already have been conscious in his teens that it would be his fate always to be judged in comparison with Rubens, and it is reasonable to suppose that the more ambitious works of these early years should have taken for their theme subjects which had not already received a canonical "Northern Baroque" pattern from Rubens's shop.

One of the most important of these – to judge from the unusual variety and number of the preliminary drawings which have survived – must have been the *Arrest of Christ.* It seems to me clear that the prime source of inspiration for van Dyck's design must have been a version (it hardly matters whether it was an original or a

crée aux œuvres religieuses du maître car, selon le catalogue, «il est considéré presque exclusivement comme un portraitiste». Ce malentendu s'appuie cependant sur un fond de vérité. En effet, dans le choix et l'emploi des modèles de ses tableaux religieux, van Dyck, contrairement à Rubens, manifeste plus clairement le sens de l'observation aigu du portraitiste et est également moins enclin à idéaliser ou à stéréotyper ses personnages.

Ici aussi, on peut constater un parallèle intéressant avec Millais. Van Dyck et Millais ont tous deux réalisé vers l'âge de vingt ans un grand tableau d'histoire dont tous les personnages avaient pour modèles de jeunes apprentis artistes de leur entourage. Pour *Isabella* (1849) de Millais, à Liverpool, il se trouve que nous connaissons les noms de tous les amis qui lui ont servi de modèles. Quant au tableau *Saint Ambroise et l'empereur Théodose* de van Dyck (cat. n° 35), le dernier catalogue de la National Gallery de Londres associe presque tous les personnages secondaires à de jeunes peintres dont on sait qu'ils ont été en rapport avec l'artiste à ses débuts. En outre, nous savons aujourd'hui que certains d'entre eux ont aussi servi de modèles à van Dyck pour des portraits d'apôtres; si l'on compare sa série d'Apôtres à celle plus ancienne de Rubens, au Prado, la différence entre les deux peintres devient encore plus frappante à cet égard.

Stylistiquement, van Dyck fut plus ou moins «bilingue» dès le début. S'il est clair qu'il fut formé aux traditions et aux techniques flamandes, il fut fasciné très tôt par le langage pictural italien, que Rubens employait déjà en 1615, et voulut l'acquérir lui-même, non seulement par des imitations et des «variations sur des thèmes» de Rubens, mais aussi en étudiant et en exploitant, comme l'avait fait Rubens, tous les tableaux italiens qui se trouvaient à sa portée. On ne sait pas exactement à quelle date le carnet de croquis du British Museum fut commencé, mais les dessins de prototypes italiens qu'il renferme révèlent clairement une habitude prise bien avant la date où van Dyck se rendit effectivement en Italie. Adolescent, van Dyck savait déjà qu'il aurait toujours à subir la comparaison avec Rubens; il est donc raisonnable de supposer que ses plus ambitieuses œuvres de jeunesse prirent pour thèmes des sujets dont l'atelier de Rubens n'avait pas encore donné l'interprétation définitive dans le style baroque du Nord.

Parmi ces œuvres, l'une des plus importantes – si l'on en juge par le nombre surprenant et par la diversité des études que nous possédons – est sans doute l'*Arrestation du Christ.* Il me semble évident que la conception de

copy) of Giuseppe Cesari d'Arpino's extremely popular picture of this subject, of which the first version was probably created in the 1590s. We know that an autograph version at Kassel was acquired from Holland in the middle of the eighteenth century, and it is just the sort of small-sized picture likely to have found its way early to the Low Countries. It is even the kind of Italian picture one might expect van Dyck's first teacher, van Balen, to have possessed. But in place of the licked, van Balenish polish of the original, van Dyck – especially in the version at Minneapolis – orchestrates it with the full bravura treatment of the Rubens workshop, but with a Venetian luxuriance of execution that is quite new.

There is a strong element of "showing off" by the young van Dyck at this point in his career. This is indicated not only by the number of his *Self-Portraits* but also by his production of largely sketchy versions – not in any sense "models" – of commissioned designs, which were executed with an extravagant technical brilliance that would have hardly been acceptable in a work intended to have been seen in public. The Minneapolis picture cannot properly be considered a "preliminary sketch." The only parallels I can think of for such pictures are the great "six-footer" landscapes that Constable painted for his own satisfaction before taming them down into second versions for public exhibition. Another example is the Edinburgh version of one of the Munich SS Sebastians, and this practice, which was perhaps no more than a form of youthful vanity, was not repeated after van Dyck actually went to Italy. It looks as if van Dyck was trying to show himself in advance the sort of picture he hoped he would paint once he got to Italy. It was certainly not a procedure that he had learned in the Rubens studio.

What is particularly fascinating for us today is in fact to see how different the young van Dyck was in temperament from Rubens. Rubens was perhaps the most unneurotic great artist who ever lived. Van Dyck was the reverse. It is surely significant that he cast himself as the model for those characters in his pictures who were doomed to a sticky end – St Sebastian, or Icarus; and the person who looks out at us from the numerous self-portraits is not altogether easy to interpret. Certainly one can see why he was so unpopular with the other youthful Flemish painters when he was in Rome. This decidedly élitist person did not chime with the perennial "bohemian" art students.

A picture which seems to be evidence of van Dyck's attempting to strike out on his own in a style entirely unlike that of Rubens is the Toronto *Daedalus and*

l'œuvre s'inspire d'une version (peu importe s'il s'agit de l'original ou d'une copie) d'un tableau très populaire de Giuseppe Cesari d'Arpino représentant le même sujet, dont la première version fut sans doute réalisée dans les années 1590. Nous savons qu'une version autographe de ce tableau, qui se trouve actuellement à Cassel, fut achetée en Hollande au milieu du XVIIIe siècle. Un petit tableau de ce genre a sans doute pris assez tôt le chemin des Pays-Bas. C'est peut-être même ce type de tableau italien qu'aurait pu posséder van Balen, le premier maître de van Dyck. Cependant, contrairement au style châtié et léché à la van Balen de l'original, van Dyck traite le sujet – surtout dans la version de Minneapolis – avec toute la maestria caractéristique de l'atelier de Rubens mais, cependant, avec une luxuriance d'exécution toute vénitienne, d'un caractère entièrement nouveau.

À cette étape de sa carrière, l'œuvre du jeune van Dyck comporte une part importante d'ostentation. Cela se voit dans ses nombreux autoportraits, mais aussi dans la réalisation de grandes versions esquissées – qui ne sont en rien des «modèles» – d'œuvres commandées, exécutées avec une virtuosité extravagante qui n'aurait pas été jugée convenable pour une toile destinée au public. Le tableau de Minneapolis ne peut vraiment être considéré comme une «étude». Ces tableaux ne peuvent se comparer qu'aux grands paysages que Constable peignait pour son seul plaisir sur des toiles de 1 m 80, avant d'en exécuter une deuxième version plus sage pour le public. Autre exemple chez van Dyck: la version conservée à Édimbourg de l'un des *Saint Sébastien* de Munich. Cette pratique, qui n'était peut-être qu'une forme de vanité juvénile, cessa après le voyage de l'artiste en Italie. Il semblerait que van Dyck ait voulu se donner un avant-goût des tableaux qu'il espérait peindre là-bas. Chose certaine, ce n'est pas Rubens qui lui avait enseigné ce procédé.

Ce qui nous fascine particulièrement aujourd'hui, c'est de constater la différence de tempérament entre le jeune van Dyck et Rubens. Ce dernier est sans doute le maître le plus équilibré qui ait jamais vécu, van Dyck était tout le contraire. Son habitude de prêter ses traits à des personnages promis à une fin tragique – saint Sébastien, Icare – est certainement révélatrice. Le visage de l'homme qui nous regarde dans ses nombreux autoportraits est aussi difficile à déchiffrer. Il n'est pas étonnant que van Dyck ait été si impopulaire auprès des autres jeunes peintres flamands durant son séjour à Rome. Cet homme essentiellement élitiste ne pouvait s'intégrer à la «bohème» éternelle des jeunes artistes.

Icarus, which is also one of the most puzzling pictures in the exhibition. There has been considerable diversity of views about its date, but those claw-like hands, which are so characteristic of pre-Italian van Dyck, and which he learned to abandon at Genoa, make it certain for me that a date about 1620 must be correct. Since van Dyck was not prone to invent new patterns for new themes, it would be desirable to find the model, which has so far eluded discovery. There is evidence that Dutch Caravaggesques may have painted this subject – and there is a Riminaldi (?) at Hartford that suggests an origin in the Roman Caravaggesque circle for what is basically a "Caravaggesque" subject – and this perhaps indicates another direction in which, following Rubens himself, van Dyck may have been looking for inspiration. The similarity to Sacchi's version of the subject, perhaps from the 1640s, also suggests an Italian model.

But it is to the social historian, rather than the historian of art, that van Dyck most surprisingly appears as a pioneer of the attitudes of the modern world. Painters of earlier generations (and only Cornelis de Vos among van Dyck's near contemporaries is an exception) had not considered that children had minds and moods of their own that deserved sympathetic understanding from their elders. For Rubens, children are *putti* and although, in the aftermath of Titian's *Feast of Venus*, *putti* can display a wide variety of action and almost "grown-up" character, they are never part of the social scene. It may be that, since then, children have become too much so! But van Dyck's children – most startlingly in the Ottawa *Suffer Little Children* – belong for the first time to a world that we understand today.

Ellis Waterhouse

L'un des tableaux les plus intrigants de l'exposition, le *Dédale et Icare* de Toronto, semble illustrer le désir de van Dyck de percer par lui-même dans un style entièrement différent de celui de Rubens. La date du tableau a suscité des opinions très diverses; cependant, la forme des mains, pareilles à des serres, me donnent la certitude que l'œuvre doit dater d'environ 1620. En effet, ces types de mains étaient très caractéristiques du style de van Dyck avant son séjour en Italie; l'artiste finit par y renoncer à Gênes. Comme van Dyck n'était pas enclin à concevoir de nouvelles compositions pour de nouveaux thèmes, il serait souhaitable de retrouver le modèle de cette œuvre, qui nous a échappé jusqu'ici. Certains indices donnent à penser que les caravagistes hollandais ont peut-être traité ce sujet. Il existe aussi, à Hartford, un Riminaldi (?) qui permettrait d'attribuer ce sujet essentiellement caravagesque au cercle caravagiste de Rome. Cela indique peut-être la voie dans laquelle van Dyck se serait engagé, à l'exemple de Rubens, pour y chercher l'inspiration. La ressemblance du tableau avec une œuvre de Sacchi sur le même sujet, datant des années 1640, renforce aussi la thèse d'un modèle italien.

C'est pourtant au point de vue de l'histoire sociale, plus que sous l'angle de l'histoire de l'art, que van Dyck apparaît comme un précurseur de la mentalité moderne. Les peintres des générations précédentes (à la seule exception de Corneille de Vos, presque contemporain de l'artiste) n'attribuaient pas aux enfants des idées et des humeurs bien à eux, qui méritent l'intérêt et la compréhension de leurs aînés. Pour Rubens, les enfants n'étaient que des *putti*. Or si les *putti*, depuis l'*Offrande à Vénus* de Titien, pouvaient affecter toutes sortes de poses et des attitudes presque «adultes», ils ne s'intégraient jamais au cadre social de la composition. Depuis, la situation a bien évolué ... peut-être trop! Dans les tableaux de van Dyck cependant – en particulier dans *Laissez les enfants venir à moi*, à Ottawa – les enfants entrent pour la première fois dans un monde que nous pouvons comprendre aujourd'hui.

Ellis Waterhouse

Acknowledgements

It has been a pleasure to work on this exhibition for the Centennial of the National Gallery of Canada. I am grateful for the assistance and kind encouragement of a number of people.

Both Hsio-Yen Shih, Director of the National Gallery of Canada and her predecessor, Jean Sutherland Boggs, have been extraordinarily generous with their support.

I am indebted to Ellis Waterhouse who served as advisor in my study of van Dyck. He patiently answered my numerous questions and suggested fruitful lines of inquiry.

My colleagues at the National Gallery of Canada provided information, advice, criticism, and above all encouragement. I would like to thank Louise Pépin, Myron Laskin Jr., Jacqueline Hunter, Catherine Johnston, Michael Pantazzi, Louise Perrault, Len Petry, Denise Leclerc, Linda Street, John Anthony, Louis Arial, Serge Thériault and Colleen Evans. The cooperation of these individuals and others has been instrumental in the formation of this exhibition.

My research was facilitated by the kindness of several curators who took the time to show me the collections in their charge. I am particularly thankful for the hospitality extended to me by Heribert Hutter, Vienna; Reinhold Baumstark, Vaduz; Anneliese Mayer-Meintschel, Dresden; Friedrich Lausen, Kassel; Suzanne Urbach, Budapest; Jaromir Şip, Prague; Christian von Heusinger, Braunschweig; and J.H. van Borssum Buisman, Haarlem.

I wish to thank the following individuals who have been most kind in answering my questions, and assisting in my research in a variety of ways: Erik Larsen, John Rupert Martin, Michael Jaffé, Justus Müller Hofstede, Margaret Roland, Micheline Moisan, Peter Murray, Rupert Hodge, Shaunagh Fitzgerald, Julius Böhler, William H. Wilson, Mrs K. Schaeffer, Edzard Baumann, Mercedes Royo-Villanova de Alvarez, Xavier de Salas, Ludwig Kosche, Björn Malmström, and Emile Verrijken.

An exhibition depends entirely upon the generosity of lenders. I wish to thank especially the many directors, curators, conservators and registrars from lending institutions who have worked to transport their paintings and drawings to Ottawa. I am also grateful to the private collectors who have agreed to part with their treasures for the duration of this exhibition.

Remerciements

C'est avec plaisir que j'ai entrepris le travail de préparation de cette exposition présentée dans le cadre du centenaire de la Galerie nationale du Canada, et je suis reconnaissant envers tous ceux qui m'ont appuyé et encouragé.

Je tiens à souligner l'extraordinaire et généreux appui que m'ont accordé Hsio-Yen Shih, la directrice de la Galerie nationale du Canada ainsi que Jean Sutherland Boggs, qui l'a précédée.

Je suis redevable à Ellis Waterhouse qui m'a conseillé au cours de mes recherches sur van Dyck. Il a guidé mon travail avec diligence et répondu patiemment à mes innombrables questions.

Mes collègues à la Galerie nationale n'ont cessé de me stimuler par leurs nombreux renseignements, conseils et critiques. Je voudrais remercier tout spécialement Louise Pépin, Myron Laskin Jr, J. Hunter, Catherine Johnston, Michael Pantazzi, Louise Perrault, Len Petry, Denise Leclerc, Linda Street, John Anthony, Louis Arial, Serge Thériault, et Colleen Evans. Leur coopération a rendu possible l'organisation de cette exposition.

La gentillesse de plusieurs conservateurs qui m'ont permis d'examiner attentivement leurs collections a beaucoup facilité ma tâche. Je remercie spécialement Heribert Hutter de Vienne, Reinhold Baumstark de Vaduz, Anneliese Mayer-Meintschel de Dresde, Friedrich Lausen de Cassel, Suzanne Urbach de Budapest, Jaromir Şip de Prague, Christian von Heusinger de Brunswick et J.H. van Borssum Buisman de Haarlem pour leur hospitalité.

De mille et une façons, les personnes suivantes ont gracieusement répondu à mes questions et ont découvert maints moyens de me rendre la recherche plus facile: je remercie donc Erik Larsen, John Rupert Martin, Michael Jaffé, Justus Müller Hofstede, Margaret Roland, Micheline Moisan, Peter Murray, Rupert Hodge, Shaunagh Fitzgerald, Julius Böhler, William H. Wilson, Mme K. Schaeffer, Edzard Baumann, Mercedes Royo-Villanova de Alvarez, Xavier de Salas, Ludwig Kosche, Björn Malmström et Emile Verrijken.

Une exposition doit tout à la générosité des prêteurs. Je suis extrêmement reconnaissant aux directeurs, conservateurs et archivistes des institutions prêteuses qui se sont occupé du transport des tableaux et des dessins vers Ottawa. Je suis aussi reconnaissant à tous les collectionneurs particuliers qui ont accepté de se départir de leurs trésors pour la durée de cette exposition.

List of Lenders

Her Majesty Queen Elizabeth II
Bergsten Collection, Stockholm
Sir Joseph N.B. Guttman O.S.J., Los Angeles
Mrs John A. Logan, Washington D.C.
Mr Frank J. Mangano, East Liverpool, Ohio
H. Shickman Gallery, New York
Somerville and Simpson Ltd., London
Emile Verrijken, Antwerp
Private Collection

Antwerp	Stedelijk Prentenkabinet
	Museum Rockoxhuis (Kredietbank – Belgium)
Berlin	Staatliche Museen Preussischer Kulturbesitz, Kupferstichkabinett
Berlin	Kupferstichkabinett der Staatlichen Museen (German Democratic Republic)
Braunschweig	Herzog Anton Ulrich-Museum
Brussels	Royal Museum
Budapest	Szépmüvészeti Müzeum
Chatsworth	Devonshire Collections
Dresden	Gemäldegalerie Alte Meister der Staatlichen Kunstsammlungen
Essen	Gesellschaft Kruppsche Gemäldesammlung, Villa Hügel
Fort Worth	Kimbell Art Museum
Hamburg	Kupferstichkabinett, Hamburger Kunsthalle
Houston	The Museum of Fine Arts
Indianapolis	Indianapolis Museum of Art
Leningrad	The State Hermitage
London	British Museum
	Courtauld Institute of Art
	National Gallery
	Victoria & Albert Museum
Madrid	Real Academia de Bellas Artes de San Fernando
	Museo del Prado
Minneapolis	The Minneapolis Institute of Arts
New York	Metropolitan Museum of Art
Oberlin	Allen Memorial Art Museum
Ottawa	National Gallery of Canada
Oxford	Christ Church
	Ashmolean Museum

Liste des prêteurs

S. M. la reine Elizabeth II
Collection Bergsten, Stockholm
Sir Joseph N.B. Guttman, O.S.J., Los Angeles
Mme John A. Logan, Washington (D.C.)
M. Frank J. Mangano, East Liverpool (Ohio)
H. Shickman Gallery, New York
Somerville and Simpson Ltd., Londres
M. Emile Verrijken, Anvers
Collection particulière

Anvers	Stedelijk Prentenkabinet
	Museum Rockoxhuis (Kredietbank – Belgique)
Berlin	Staatliche Museen Preussischer Kulturbesitz, Kupferstichkabinett
Berlin	Kupferstichkabinett der Staatlichen Museen (République démocratique allemande)
Brunswick	Herzog Anton Ulrich-Museum
Bruxelles	Musées Royaux des Beaux-Arts de Belgique
Budapest	Musée des Beaux-Arts
Chatsworth	Collections Devonshire
Dresde	Gemäldegalerie Alte Meister der Staatlichen Kunstsammlungen
Essen	Gesellschaft Kruppsche Gemäldesammlung, Villa Hügel
Fort Worth	Kimbell Art Museum
Hambourg	Kupferstichkabinett, Hamburger Kunsthalle
Houston	The Museum of Fine Arts
Indianapolis	Indianapolis Museum of Art
Leningrad	L'Ermitage d'État
Londres	British Museum
	Courtauld Institute of Art
	National Gallery
	Victoria & Albert Museum
Madrid	Real Academia de Bellas Artes de San Fernando
	Museo del Prado
Minneapolis	The Minneapolis Institute of Arts
New York	Metropolitan Museum of Art
Oberlin	Allen Memorial Art Museum
Ottawa	Galerie nationale du Canada
Oxford	Christ Church
	Ashmolean Museum

Paris	Musée Jacquemart-André
	Musée de l'École Supérieure des
	Beaux-Arts
	Musée du Louvre
	Musée du Petit Palais
	Fondation Custodia (Collection
	F. Lugt), Institut Néerlandais
Rotterdam	Museum Boymans-van Beuningen
San Francisco	The Fine Arts Museums of San
	Francisco
Sarasota	The John and Mable Ringling
	Museum of Art
Stockholm	Nationalmuseum
Southampton	Southampton Art Gallery
Toronto	The Art Gallery of Ontario
Vienna	Graphische Sammlung Albertina
	Gemäldegalerie der Akademie der
	bildenden Künste
	Gemäldegalerie, Kunsthistorisches
	Museum

Paris	Musée Jacquemart-André
	Musée de l'École Supérieure des
	Beaux-Arts
	Musée du Louvre
	Musée du Petit Palais
	Fondation Custodia (collection
	F. Lugt), Institut Néerlandais
Rotterdam	Museum Boymans-van Beuningen
San Francisco	The Fine Arts Museums of San Francisco
Sarasota	John and Mable Ringling Museum of Art
Stockholm	Nationalmuseum
Southampton	Southampton Art Gallery
Toronto	Musée des beaux-arts de l'Ontario
Vienne	Graphische Sammlung Albertina
	Gemäldegalerie der Akademie der
	bildenden Künste
	Gemäldegalerie, Kunsthistorisches
	Museum

Table of Contents

Foreword by Hsio-Yen Shih, Director of the National Gallery of Canada v

Preface by Sir Ellis Waterhouse vii

Author's Acknowledgements xi

List of Lenders to the Exhibition xii

Introduction 1
 The First Antwerp Period 3
 Van Dyck and Rubens 10
 Van Dyck and Italian Art 18
 Van Dyck: The Artist and the Man 24

Catalogue 29
 List of Abbreviations 31
 Plates 169
 Comparative Figures 261

Table

Avant-propos de Hsio-Yen Shih, directrice de la Galerie nationale du Canada v

Préface de Sir Ellis Waterhouse vii

Remerciements de l'auteur xi

Liste des prêteurs à l'exposition xii

Introduction 1
 La première période anversoise 3
 Van Dyck et Rubens 10
 Van Dyck et l'art italien 18
 Van Dyck: l'artiste et l'homme 24

Catalogue 29
 Liste des abréviations 31
 Planches 169
 Figures comparatives 261

Introduction

The First Antwerp Period

In 1621 Anthony van Dyck, who was twenty two years old, left his native city of Antwerp to travel to Italy. By this time he had been working independently for about seven years, and had been enrolled as a master in the Guild of St Luke for more than three years. He had already created a great number of very good paintings and had assisted Antwerp's foremost painter, Peter Paul Rubens, in major artistic projects. He had served the king of England and received commissions from two eminent, aristocratic English collectors. These unusual accomplishments contrast markedly with those of Rubens who by his twenty-second year had painted only a handful of undistinguished pictures and had been a master in the Guild for only a single year.

Van Dyck's development as an artist was atypical. His early works present a number of peculiar problems not the least of which is the fact that none of them justify the appellation "immature" in the pejorative sense in which it is usually applied to adolescent creations. The genuine *œuvre* of the young van Dyck shows that he was fully versed in the techniques of drawing and painting from the beginning. The works of van Dyck's first Antwerp period merit serious consideration not only because of their inherent quality but also because they reward those who seek to comprehend his great and enduring reputation in Flanders, Italy, and England. In his early paintings and drawings, van Dyck established the foundation of a style that would serve him well in his subsequent career.

Van Dyck's life can be divided into four periods: the first Antwerp period, which includes a short stay in England in 1620/1621; the Italian period (1621–1627); the second Antwerp period (1627–1635); and the English period (1635–1641). Because van Dyck was capable of astute responses to local taste and because of the cumulative nature of artistic experience, his works reflect the geographic and chronological periodization of his life. However, while the creations of each period may differ, the essential elements of their style were those that van Dyck established during his youth in Antwerp.

La première période anversoise

Antoine van Dyck a vingt-deux ans, en 1621, quand il quitte Anvers, sa ville natale, pour se rendre en Italie. Il y a environ sept ans qu'il travaille à son propre compte et près de quatre ans qu'il est reçu maître à la Guilde de Saint-Luc. Il a déjà exécuté un grand nombre de tableaux fort remarquables et a collaboré avec Pierre-Paul Rubens, le peintre le plus en vue d'Anvers, à l'exécution de ses principaux projets artistiques. Il a été au service du roi d'Angleterre et reçu des commandes de deux aristocrates anglais, collectionneurs éminents. Ses étonnantes réalisations diffèrent notablement de celles de Rubens qui lui, à vingt-deux ans, n'avait peint que quelques tableaux ordinaires et n'avait été admis comme maître à la guilde que depuis un an.

L'évolution artistique de van Dyck a été atypique. Ses premières œuvres présentent un certain nombre de curieux problèmes dont le moindre est qu'aucune œuvre ne puisse être qualifiée «d'œuvre d'apprenti», terme péjoratif qui normalement décrivait les œuvres d'adolescents. L'œuvre authentique du jeune van Dyck dénote sa pleine maîtrise, dès le début, des techniques du dessin et de la peinture. Les œuvres de van Dyck datant de sa première période anversoise sont dignes d'une grande estime, non seulement en raison de leur qualité intrinsèque, mais aussi parce qu'elles sont prisées par ceux qui cherchent à comprendre de quoi est faite la grande et durable réputation que van Dyck s'est acquise en Flandres, en Italie et en Angleterre. Dès ses premières œuvres, il établit la base d'un style qu'il utilisera.

La vie de van Dyck peut être divisée en quatre périodes: la première période anversoise, laquelle comprend un court séjour en Angleterre (1620–1621), la période italienne (1621–1627), la seconde période anversoise (1627–1635) et la période anglaise (1635–1641). Parce que van Dyck trouvait réponse intelligente au goût local et à cause de son expérience artistique, ses œuvres reflètent les expériences géographiques et chronologiques de sa vie. Mais si beaucoup d'œuvres de chaque période peuvent ne pas se ressembler, les éléments essentiels de leur style sont ceux que van Dyck a déjà établis durant sa jeunesse à Anvers.

Documentary Sources

There are only a few surviving contemporary documents that elucidate the life of Anthony van Dyck during his first Antwerp period.[1] It is recorded that he was born on 22 March 1599. His father was a prosperous Antwerp silk-merchant whose considerable Catholic piety can be judged from his election as president of the Confraternity of the Holy Sacrament of the Cathedral of Notre-Dame. Anthony van Dyck was listed in the register of the Guild of St Luke in 1609 as a pupil of the painter Hendrik van Balen.[2] His name appears as a petitioner in legal documents of 1616 and 1617 in the matter of an inheritance. On 11 February 1618 he was enrolled as a master in the Guild of St Luke, and four days later he was legally emancipated by his father. A record of a proceeding in the Antwerp Magistrates' Court, long after van Dyck's death, proves that around 1615 van Dyck had his own studio, in which he painted busts of the apostles and Christ (cat. nos 3-11). He was assisted at this time by two young colleagues, Herman Servaes and Justus van Egmont.

More specific documentation exists for the year and a half preceding van Dyck's departure for Italy in the Fall of 1621. The contract between Peter Paul Rubens and Father Tirinus for the ceiling paintings of the Jesuit Church in Antwerp, dated 29 March 1620, stated that Rubens would make the designs for all the pictures and that he would "have them executed and completed in large size by van Dyck as well as some of his other pupils [*disipelen*]. . . ."[3] The close relationship between van Dyck and Rubens is confirmed in a letter of 17 July 1620 to the Earl of Arundel from Francesco Vercellini, Arundel's secretary, reporting that van Dyck was working with Rubens. Vercellini stated that van Dyck's

Les sources documentaires

Il y a peu de documents contemporains pour nous éclairer sur la vie de van Dyck pendant sa première période anversoise[1]. Certains disent qu'il est né le 22 mars 1599. L'on sait que son père, riche marchand de soie d'Anvers, a dû être apprécié pour sa piété puisqu'il fut choisi comme président de la Confrérie du Saint-Sacrement de la cathédrale Notre-Dame. Antoine van Dyck est inscrit dans le Registre de la Guilde de Saint-Luc en 1609, comme élève du peintre Henri van Balen[2]. Son nom apparaît ensuite comme requérant dans des documents juridiques de 1616-1617 à propos d'une succession. Le 11 février 1618, il est inscrit maître dans le registre de la corporation des peintres et quatre jours plus tard, son père l'émancipe. Longtemps après la mort de van Dyck, une séance des juges-échevins d'Anvers prouve que, vers 1615, il possédait déjà son propre atelier et y travaillait à peindre des bustes du Christ et des Apôtres (cat. nos 3-11). À cette époque, il travaillait avec Herman Servaes et Juste van Egmont, deux jeunes camarades.

Il existe des documents plus précis pour l'année et demie qui a précédé le départ de van Dyck en Italie, à l'automne de 1621. Le traité entre Pierre-Paul Rubens et le Père Jacques Tirinus pour les fresques du plafond de l'église des Jésuites à Anvers, daté du 29 mars 1620, déclare que Rubens exécutera de sa main les esquisses mais, pour les tableaux, Rubens «pourra se faire aider par van Dyck et aussi par quelques autres disciples [disipelen]...[3]». Les relations entre van Dyck et Rubens se confirment dans une lettre au comte d'Arundel, du 17 juillet 1620, écrite par son secrétaire Francesco Vercellini. Dans cette lettre, il est dit que van Dyck travaille avec Rubens et que ses peintures sont considérées avec presque autant d'estime que celles de ce maître[4].

1 F.J. van den Branden, *Geschiedenis der Antwerpsche Schilderschool* (Antwerp: 1883), p. 692 ff. P. Rombouts and T. van Lerius, *De Liggeren en andere historische archieven der Antwerpsche Sint Lucasgilde*, Vol. II (Amsterdam: 1961), pp. 457 & 545. The documentary sources are summarized and discussed by Leo van Puyvelde in "Les Débuts de Van Dyck," *Revue Belge d'Archéologie et d'Histoire de l'Art*, Vol. III (1933), pp. 193-213; "The Young van Dyck," *Burlington Magazine*, Vol. LXXIX (1941), pp. 177-185; "L'Atelier et les Collaborateurs de Rubens," *Gazette des Beaux-Arts*, 6ième Pér., Vol. XXXVI (1949), pp. 242-249; and *Van Dyck* (Brussels: 1950), pp. 19-26.
2 Ingrid Jost, "Hendrick van Balen D.A.," *Nederlands Kunsthistorisch Jaarboek*, Vol. XIV (1963), p. 84.
3 John Rupert Martin, *The Ceiling Paintings for the Jesuit Church in Antwerp*, Corpus Rubenianum Ludwig Burchard, Vol. I (London and New York: 1968), p. 213 ff.

1 F.J. van den Branden, *Geschiedenis der Antwerpsche Schilderschool* (Anvers, 1883), 692sq. P. Rombouts et T. van Lerius, *De Liggeren en andere historische archieven der Antwerpsche Sint Lucasgilde*, II (Amsterdam, 1961), 457 et 545. Les sources documentaires sont résumées et débattues par Léo van Puyvelde dans «Les débuts de van Dyck», *Revue belge d'archéologie et d'histoire de l'art*, III (1933), 193-213; «The Young van Dyck», *Burlington Magazine*, LXXIX (1941), 177-185; «L'Atelier et les collaborateurs de Rubens», *Gazette des Beaux-Arts*, 6e Pér., XXXVI (1949), 242-249; et *Van Dyck* (Bruxelles, 1950), 19-26.
2 Ingrid Jost, «Hendrick van Balen D.A.», *Nederlands Kunsthistorisch Jaarboek*, XIV (1963), 84.
3 John Rupert Martin, *The Ceiling Paintings for the Jesuit Church in Antwerp*, Corpus Rubenianum Ludwig Burchard, I (Londres et New York, 1968), 213sq.
4 Mary F.S. Hervey, *The Life Correspondence & Collections of Thomas Howard Earl of Arundel* (Cambridge, 1921), 175.

paintings were held in almost the same esteem as those of Rubens.[4]

In the Fall of 1620 Anthony van Dyck moved to England. A letter to the diplomat and connoisseur Sir Dudley Carleton, of 25 November 1620, reported: "Your L^p will have heard how van Dyck, his [Rubens'] famous Allievo, is gone into England and y^t the Kinge hath given him a Pension of £100 p^r ann."[5] A payment of £100 to van Dyck is recorded in the exchequer accounts of 16 February 1621: "by way of reward for speciall service by him pformed for his Ma^tie. . . ."[6]

The young painter did not stay long in England. On 28 February 1621 there was granted "A passe for Anthonie van Dyck gent his Ma^ties Servaunt to travaile for 8 Months, he havinge obtayned his Ma^ties leave in that behalf As was signified by the E. of Arundell."[7] Van Dyck travelled to Antwerp where he remained until his departure for Italy on 3 October 1621.[8]

As informative as these few surviving written documents mentioning van Dyck may be, his early paintings and drawings are a far richer source of biographical information. They reveal his character, his working methods, and his assimilation of foreign and Flemish notions of style and content.

The Early Paintings and Drawings

It is probable that van Dyck spent at least five years – from about 1609 to 1614 – in the studio of Hendrik van Balen. Van Balen was a painter of small pictures of religious and mythological subjects in the late Antwerp Mannerist style. His often densely-populated histories and allegories, in a more or less natural landscape setting, reflect his study in Italy of Elsheimer and Rottenhammer, and to some extent betray his interest in Venetian art, specifically the works of Veronese. From van

À l'automne de 1620, Antoine van Dyck va s'installer en Angleterre. Une lettre du 25 novembre 1620, adressée au diplomate et collectionneur Sir Dudley Carleton, déclare: «Your L^p will have heard how Van Dyck, his [Rubens'] famous Allievo, is gone into England and y^t the Kinge hath given him a Pension of £100 p^r ann.[5]» À la date du 16 février 1621, il est noté dans les comptes de l'Échiquier qu'une gratification de 100 livres a été accordée à van Dyck «...by way of reward for speciall service by him pformed for his Ma^tie...[6]».

Le jeune peintre ne restera pas longtemps en Angleterre. Le 28 février 1621, on apprend que «A passe for Anthonie van Dyck gent his Ma^ties Servaunt to travaile for 8 Months, he havinge obtayned his Ma^ties leave in that behalf As was signified by the E. of Arundel[7].» Van Dyck se rendit alors à Anvers où il resta jusqu'à son départ pour l'Italie le 3 octobre 1621[8].

Ses premiers tableaux et dessins, mines de renseignements pour sa biographie, sont beaucoup plus instructifs que les quelques documents écrits que nous avons sur van Dyck. Ils révèlent son caractère, ses méthodes de travail, son assimilation aux notions étrangères et flamandes de style et de sujet.

Les premiers dessins et peintures

Il est probable que van Dyck ait passé au moins cinq ans dans l'atelier d'Henri van Balen, soit vers 1609 à 1614. Van Balen était un peintre de petits tableaux à sujet religieux ou mythologique dans le style de la fin du maniérisme anversois. Ses représentations d'histoire et ses allégories souvent peuplées de nombreux personnages réunis dans un paysage plus ou moins naturel, reflètent l'étude qu'il avait faite en Italie de l'œuvre d'Elsheimer et de Rottenhamer et, aussi, trahissent son intérêt pour

4 Mary F.S. Hervey, *The Life Correspondence & Collections of Thomas Howard Earl of Arundel* (Cambridge: 1921), p. 175.

5 W. Noël Sainsbury, *Original Unpublished Papers Illustrative of the Life of Sir Peter Paul Rubens* (London: 1859), p. 54.

6 William Hookham Carpenter, *Pictorial Notices Consisting of a Memoire of Sir Anthony van Dyck* (London: 1844), p. 9.

7 *Ibid.*, p. 10.

8 The date was recorded by an eighteenth-century anonymous biographer of van Dyck whose source was the now-lost correspondence between the Flemish painters Cornelis and Lucas de Wael, who were residents of Genoa, and the Flemish connoisseur Lucas van Uffel who lived in Venice. See *La Vie, les Ouvrages et les Élèves de Van Dyck. Manuscrit Inédit des Archives du Louvre par un Auteur Anonyme*, translated and annotated by Erik Larsen in the series Mémoires de la Classe des Beaux-Arts, 2^e série, Vol. XIV, fasicule 2 (Brussels: Académie Royale de Belgique, 1975), p. 50.

5 W. Noël Sainsbury, *Original Unpublished Papers Illustrative of the Life of Sir Peter Paul Rubens* (Londres, 1859), 54.

6 William Hookham Carpenter, *Pictorial Notices consisting of a Memoir of Sir Anthony van Dyck* (Londres, 1844), 9.

7 *Ibid.*, 10.

8 La date a été inscrite par un biographe de van Dyck du XVIII^e siècle dont la source était la correspondance, maintenant perdue, entre Corneille et Luc de Wael, peintres flamands, qui demeuraient à Gênes, et le connaisseur flamand Luc van Uffel qui habitait Venise. Voir *La vie, les ouvrages et les élèves de Van Dyck. Manuscrit inédit des Archives du Louvre par un auteur anonyme*, traduit et annoté par Erik Larsen dans la série «Mémoires de la classe des beaux-arts», 2^e série, XIV, fascicule 2 (Bruxelles: Académie royale de Belgique, 1975), 50.

Balen, who was dean of the Guild of Romanists in 1613,[9] van Dyck learned the craft of painting. In his years of apprenticeship he may also have begun his study of Venetian art and adopted the Mannerist trait of depicting the human in a sinuous and elongated form.

But the influence of van Balen on his student was not strong. There is not so much as a hint of the Antwerp decorative style of *Kleinkunst* in van Dyck's earliest pictures. It must be supposed that while still in van Balen's studio or very shortly after leaving it, van Dyck recognized the significance of the large paintings being created by Rubens in the new and dramatic Baroque style. By temperament, the precocious and ambitious van Dyck identified with Rubens, an artist who could later say of himself: "I must confess that by a natural instinct I am better fitted to make large works than small curiosities. . . . My talent is such, that no undertaking, no matter how huge in size and variety of subject has ever exceeded my courage."[10] Van Dyck's many large early works are evidence that he possessed a similar courage and confidence.

Upon quitting van Balen's studio in about 1614, van Dyck did not seek another master. He set up his own shop in the house called "den Dom van Ceulen" (the Cathedral of Cologne). The setting up of this studio did not spring solely from the adolescent's wish to imitate the adult's methods of producing pictures. It was also an earnest endeavour to which the artist was driven by his great ambition and in which he was guaranteed success by his uncanny talent. In collaborating with less skilled painters of about his own age, Herman Servaes and Justus van Egmont, van Dyck was emulating the organization of Rubens's studio. It is known that the assistants copied the young master's Apostle busts and that these replicas were retouched by van Dyck himself. The fact that the product of this collaboration was a series of busts of apostles and Christ points to another intentional emulation of Rubens. The studio replicas of Rubens's pictures of the apostles and Christ remained unsold, and were possibly displayed quite prominently in his studio; van Dyck probably saw them there.

The boldness of van Dyck's atypical adolescent activities is evident in some of the pictures produced in the period between his graduation from van Balen's tutelage in about 1614 and his becoming a master in the Guild in 1618. Van Dyck painted, for example, a large free ver-

l'art vénitien, surtout l'œuvre de Véronèse. De van Balen, le doyen de la Guilde des Romanistes en 1613[9], van Dyck a appris l'art de peindre. Au cours de son apprentissage, il est possible qu'il ait commencé à étudier l'art vénitien et adopté le trait maniériste qui consiste à peindre les formes humaines d'une façon sinueuse et allongée.

L'influence de van Balen sur son élève a été en général très faible. Il n'y a guère plus qu'une indication du style décoratif anversois de *kleinkunst* dans les premières peintures de van Dyck. Il faut supposer que déjà dans l'atelier de van Balen, ou très peu de temps après l'avoir quitté, van Dyck a reconnu la portée des grandes peintures de Rubens dans le nouveau style dramatique baroque. Par tempérament, van Dyck s'est identifié avec Rubens, qui lui pouvait avouer plus tard: «Je dois confesser que par un instinct naturel je suis plus fait pour peindre de grandes œuvres que de petites fantaisies ... mon talent est tel qu'aucune entreprise, quelles que soient son ampleur et la diversité du sujet, n'a jamais excédé mon courage[10].» Parmi les œuvres de jeunesse de van Dyck, plusieurs sont de grandes dimensions témoignant de son courage et de son assurance.

Lorsque van Dyck quitta l'atelier de van Balen vers 1614, il ne rechercha pas un autre maître, mais s'installa dans son propre atelier au «Dôme de Cologne». La création de cet atelier n'était pas, de la part de l'adolescent, une simple imitation d'une méthode d'adulte pour créer des tableaux. Plutôt, c'était une entreprise où l'artiste se trouvait engagé du fait d'une grande ambition et dont le succès était garanti par un talent hors du commun. En collaborant avec deux peintres moins bien doués, Herman Servaes et Juste van Egmont, environ du même âge que lui, van Dyck rivalisait avec l'organisation de l'atelier de Rubens. On sait que les aides copiaient les Bustes d'Apôtres du jeune maître et que van Dyck retouchait lui-même ces répliques. Le fait que le produit de cette collaboration aboutissait à une série de Bustes du Christ et des Apôtres dénote encore la volonté d'imiter Rubens. Les répliques d'atelier de peintures du Christ et des Apôtres exécutées par les aides de Rubens demeuraient invendues et peut-être s'étalaient bien en vue dans son atelier; van Dyck les a vraisemblablement vues.

La hardiesse peu commune des activités du jeune van Dyck est évidente dans certaines des peintures faites au cours de la période qui s'étend entre son émancipation de la tutelle de Balen, vers 1614, la fin de son apprentis-

9 E. Dilis, "La Confrérie des Romanistes," *Annales de l'Académie Royale d'Archéologie de Belgique*, Vol. LXX (1922), p. 456 no. 62.

10 Max Rooses and Charles Ruelens, *Correspondance de Rubens et Documents Épistolaires*, Vol. II (Antwerp: 1898), pp. 286–287.

9 E. Dilis, «La Confrérie des Romanistes», *Annales de l'Académie Royale d'Archéologie de Belgique*, LXX (1922), 456 n° 62.

10 Max Rooses et Charles Ruelens, *Correspondance de Rubens et Documents Épistolaires*, II (Anvers, 1898), 286–287.

sion of Leonardo da Vinci's *Last Supper* (fig. 1). His source for this work was Andrea Solario's full-size, faithful copy after Leonardo which hung in the Abbey of Tangerloo not far from Antwerp. The young van Dyck significantly altered the composition by adding elements he considered necessary for the "improvement" and modernization of the famous *Last Supper*.

Like many adolescents, van Dyck considered himself capable of anything, even the bettering of an acknowledged masterpiece by a revered master. To van Dyck nothing in art was sacred, beyond his abilities to improve. This audacious attitude was inspired by Rubens's own habit of "improving" others' creations. Rubens owned a number of drawings by Italian masters which he was not averse to touching up. He created a number of free versions of famous Italian paintings, for example the *Entombment* after Caravaggio (National Gallery of Canada, Ottawa). These free versions were not slavish replicas of the originals but "improved" pictures. Van Dyck even attempted to "improve" Rubens's painting of *Saint Ambrose and the Emperor Theodosius* in a free version of his own (cat. no. 35).

An examination of the dated paintings throws more light on van Dyck's youth. The earliest pictures inscribed with a date and unquestionably attributable to van Dyck are the *Portrait of a Woman*, in Liechtenstein, and portraits of a man and woman in Dresden (figs 2, 3 & 4). These three portraits, all inscribed 1618, are characterized by the sensitive and warm treatment of flesh tones and the adept, painterly illusion of the tactile qualities of the lace, silk, linen, and velvet. There is a subtle toning of the surface of cloth that creates a credible balance in the composition; none of the parts is an overpowering display of excessive technical virtuosity. In these portraits, dating from van Dyck's first year as a master, the bravado of the audacious and exuberant adolescent is held in check by the artist's concern for successful balance between the technical virtuosity that renders surface appearance and the unique traits that animate each character. The formats of these portraits, three-quarter and half-length, with the sitters slightly oblique to the picture plane against a flat monochrome ground, is quite in keeping with the contemporary stiff Flemish Mannerist portrait of upper-class burghers. The other dated early portraits, *Portrait of a Man* (1619; Royal Museum, Brussels), *Gaspar Charles van Nieuwenhoven* (1620; cat. nos. 60 & 61), and *Nicholas Rockox* (1621; fig. 5) are quite different from the earlier attempts in this genre. From these works it is evident that when van Dyck's ambition and courage were applied to portrait

sage et son accession au titre de maître de la Guilde, vers 1618. Van Dyck peignit, par exemple, une grande version libre de la *Cène* de Léonard de Vinci (fig. 1). Il s'était inspiré de la fidèle copie grandeur nature d'Andrea Solario d'après Léonard, que l'on pouvait voir dans l'abbaye de Tongerloo près d'Anvers. Le jeune van Dyck a modifié de façon importante la composition du tableau en ajoutant des éléments qu'il considérait nécessaires pour améliorer et moderniser la fameuse *Cène*.

Comme beaucoup d'adolescents, il se croyait capable de faire n'importe quoi, même d'améliorer le chef-d'œuvre reconnu d'un maître vénéré. Pour van Dyck, en art rien n'était sacré et il n'existait rien qu'il ne pût embellir. Cette audacieuse attitude était peut-être inspirée par l'habitude de Rubens de «retoucher» les créations des autres. Rubens possédait un certain nombre de dessins de maîtres italiens qu'il ne se privait pas de retoucher. Il créa un certain nombre de versions libres de fameuses peintures italiennes, par exemple la *Mise au tombeau* d'après le Caravage (Ottawa, Galerie nationale du Canada). Ces versions libres n'étaient pas des répliques serviles d'originaux, mais des peintures «perfectionnées». Dans une version libre (cat. n° 35), van Dyck tenta même d'«améliorer» *Saint Ambroise et Théodose*, la peinture de Rubens.

Une étude des toiles datées jette le jour sur la jeunesse de van Dyck. Les premières toiles datées qui peuvent être indubitablement attribuées à van Dyck sont un *Portrait d'une femme*, au Liechtenstein, et deux portraits d'un homme et d'une femme, à Dresde (fig. 2, 3 et 4). Ces portraits, les trois datés de 1618, première année où il est reçu maître, sont caractérisés par la facture tendre et chaleureuse de la carnation et par l'habile illusion picturale des valeurs tactiles de la dentelle, de la soie, de la toile et du velours. On y trouve un subtil adoucissement du vêtement, qui crée un équilibre vraisemblable dans la composition; aucune partie ne paraît surpasser l'autre par une excessive virtuosité technique. Dans ces portraits, la bravade de l'adolescent audacieux et exubérant a été contenue par le souci qu'il avait d'assurer l'équilibre le plus réussi entre l'apparence extérieure de ses sujets et leurs traits de caractère qui marquent cette apparence. Les formats de ces portraits, trois-quarts ou mi-corps, le modèle légèrement incliné par rapport au plan du tableau et se détachant du fond monochrome plat, est tout à fait en accord à celui du portrait flamand maniériste d'aspect si rigide des grands bourgeois de l'époque. Les autres premiers portraits datés, *Portrait d'un homme* (1619; Bruxelles, Musées Royaux des Beaux-Arts de Belgique), *Gaspard Charles van Nieu-*

painting he made extraordinary strides. His remarkably sudden inventiveness in portraiture is a portent of the later innovations that were to be rewarded by the international fame he so craved.

There are five self-portraits, which, although undated, can be ascribed to van Dyck's first Antwerp period. The earliest of these was painted, on the basis of the age of the subject, around 1614 (cat. no. 1). It was followed about a year later by the *Self-Portrait* in Fort Worth (cat. no. 2). The self-portrait in Munich (fig. 6) shows the artist at about eighteen or nineteen years of age. The New York and Leningrad self-portraits (cat. nos. 76 & 77) were painted about 1620. It is significant that these self-portraits grew progressively larger in size and format – from bust to half-length and from half-length to three-quarter-length. This trend to larger sizes shows the artist's increasing self-confidence and skill in the art of portraiture. Although the later self-portraits are generally more accomplished, the technique in which paint has been applied is not substantially different from that of the earlier self-portraits. Van Dyck obviously knew very well how to paint from the instant of his emergence as an independent artist.

By 1620 at least van Dyck had achieved a considerable reputation in the Antwerp community of artists and patrons. As an independent master working with Rubens, he must have been known to the diverse crowd of foreign and Flemish connoisseurs who flocked to Rubens's studio. It must have been one of the *aficionados* of Rubens who recommended the young assistant to the Earl of Arundel, England's greatest collector of pictures and antique marbles. Arundel in turn encouraged James I to invite van Dyck to England. One of the two pictures certainly created by van Dyck in England at this time is a portrait of Arundel (cat. no. 65). This portrait is traditionally said to have been given by the sitter to the Duke of Buckingham, a brilliant collector if an unfortunate politician. The other picture van Dyck undoubtedly painted during his sojourn in England, from November 1620 to February 1621, is *The Continence of Scipio* (cat. no. 64). It was commissioned by the Duke of Buckingham. The size, composition, and subject of this painting suggest that van Dyck was consciously attempting to equal or surpass Rubens as a history painter. In England, van Dyck no doubt felt himself completely free to exercise his hand in a composition in the specific métier of Rubens.

Van Dyck's stay in England was very short. On the recommendation of Arundel, he was given a permit to leave the realm and travel for eight months. It has usual-

wenhoven, (1620; cat. n^os 60, 61) et *Nicolas Rockox* (1621; fig. 5) sont tout à fait différents des premiers essais de ce genre. Dès ces œuvres, il est manifeste que lorsque van Dyck appliqua son ambition et son courage aux portraits, il fit d'extraordinaires progrès. La brillante imagination dont il fit preuve dans l'art du portrait présageait les innovations qui lui vaudront la renommée internationale à laquelle il aspirait tant.

Il existe cinq autoportraits non datés qui pourraient être attribués à sa première période anversoise. Le plus ancien aurait été peint vers 1614, si l'on se fonde sur l'âge du modèle (cat. n° 1). Un an plus tard, il peint l'*Autoportrait* de Fort Worth (cat. n° 2), puis celui de Munich (fig. 6) qui le représente vers l'âge de dix-huit ou dix-neuf ans. L'*Autoportrait* de New York et celui de Leningrad (cat. n^os 76, 77) auraient été peints vers 1620. Il est significatif que leurs dimensions et formats vont en s'accroissant – du buste à mi-corps, du mi-corps aux trois-quarts. Ce penchant vers de plus grandes dimensions manifeste sa confiance toujours grandissante et son habileté dans l'art du portrait. Bien que les derniers soient généralement d'un style plus fini, sa touche diffère peu de celle des premiers portraits. Van Dyck, évidemment, savait fort bien peindre dès l'instant où il émerge comme artiste indépendant.

Vers 1620, au moins, van Dyck avait déjà acquis une grande réputation dans le monde anversois des artistes et des mécènes. En qualité de maître indépendant travaillant avec Rubens, il devait être connu des divers et nombreux *cognoscenti* étrangers et flamands qui affluaient dans l'atelier de Rubens. Il se peut que ce soit l'un des *aficionados* de Rubens qui recommanda le jeune assistant au comte d'Arundel, ce grand collectionneur anglais de tableaux et de sculptures antiques. Arundel à son tour encouragea Jacques I^er à inviter van Dyck en Angleterre. L'un des deux tableaux que van Dyck a certainement exécutés en ce pays à cette époque est le portrait d'Arundel (cat. n° 65). La tradition veut que le modèle l'ait donné au duc de Buckingham, brillant collectionneur mais malheureux homme politique. L'autre œuvre, que sans doute van Dyck peignit lors de son séjour en Angleterre, soit de novembre 1620 à février 1621, est la *Continence de Scipion* (cat. n° 64), qui avait été commandée par le duc de Buckingham. Ses dimensions, sa composition et son sujet révèlent que van Dyck cherchait consciemment à égaler, sinon surpasser, Rubens comme peintre d'histoire. En Angleterre, sans doute van Dyck se sentait libre de s'exprimer dans une composition qui relevait bien du métier de Rubens.

Son séjour en Angleterre a été de courte durée. Sur la

ly been assumed that the taste of the English Court for the work of Daniel Mytens was so fixed that van Dyck could not create any enthusiasm among English patrons for his innovative Baroque portraits. While it is quite true that the young artist might have had difficulty with the insular conservatism of Jacobean taste, there is insufficient evidence to prove that he obtained his passport with the intention of quitting the kingdom permanently. He did not lack royal support; he was paid £100 for special services. If this payment was for copying royal portraits, as has been suggested, we can rightly assume that his dignity suffered considerably.[11] Whatever van Dyck's feelings were, it seems likely that James did expect him to return to England after his travel abroad and continue his service to the Crown. This expectation is implied by the fact that when a life pension was being created for Daniel Mytens in 1624, a clause was carefully included to make the pension conditional upon the artist's not leaving the realm without a royal warrant. This condition "clearly reflects the royal misgivings over van Dyck's departure after his abortive visit in 1620–1621."[12]

Just a few days before the expiration of his travel permit, van Dyck left Antwerp, where he had remained since leaving England in late February 1621. His decision to travel to Italy was probably made on the advice of Rubens, who valued the time he himself had spent there, working and studying, from 1600 to 1607. It is also possible that the Earl of Arundel played a part in van Dyck's decision by supporting the application for a passport. The Countess of Arundel had passed through Antwerp in the summer of 1620 on her way to Italy. It has been supposed that van Dyck joined the Countess there, though with the exception of Raffaello Soprani's biography of van Dyck,[13] there are no old sources that mention van Dyck's meeting with her on her journey.

The limited information given by the documents, the dated works, and the works for which a date can accurately be deduced, permit only the outline of a biography of the young van Dyck. A much richer source for the facts of his life and work is the great number of undated paintings and drawings that can with confidence be attributed to his first Antwerp period. Considered in the context of the documented life of the artist, these works create a rich and quite complete biography.

11 Lionel Cust, *Van Dyck*, Vol. 1 (London: 1903), p. 16.
12 Ellis Waterhouse, *Painting in Britain 1530 to 1790* (Harmondsworth: 1978), p. 54.
13 Raffaello Soprani, *Vite de ' pittori, scultori ed architetti genovese* (Genoa: 1674), p. 305.

recommandation d'Arundel, permission lui fut accordée de quitter le royaume et de voyager pendant huit mois. On a prétendu que le goût de la cour royale pour les œuvres de Daniel Mytens était si fermement enraciné que les portraits baroques de van Dyck, avec toute leur nouveauté, ne pouvaient susciter aucun enthousiasme chez les mécènes anglais. Alors qu'il est tout à fait vrai que le jeune artiste ait pu avoir des difficultés avec le conservatisme insulaire en faveur à l'époque de Jacques Ier, on ne peut prouver qu'il a obtenu son passeport dans l'intention de quitter le royaume de façon définitive. L'appui royal ne lui manquait pas, car n'avait-il pas reçu £100 pour des services spéciaux? Si c'était là le paiement pour avoir copié des portraits du roi, comme on l'a laissé entendre, à juste titre nous pouvons supposer que van Dyck ait été très offensé dans sa dignité[11]. Quelle que fût son attitude, il est certain que le roi s'attendait à le revoir et qu'il demeure à son service. On peut en déduire du fait que lorsqu'une pension à vie allait être établie pour Mytens en 1624, une clause stipulait que, pour jouir de cette pension, l'artiste ne devait pas quitter sans une autorisation royale. Cette condition «clearly reflects the royal misgivings over van Dyck's departure after his abortive visit in 1620–1621[12]».

À peine quelques jours avant l'expiration de son permis de voyage, van Dyck quitta Anvers où il était resté depuis la fin de février 1621. Probablement conseillé par Rubens, il prit la décision de voyager en Italie. Rubens avait apprécié son propre séjour de travail et d'étude dans la péninsule de 1600 à 1607. Il est aussi possible que le comte d'Arundel, en appuyant la demande d'un passeport, ait eu une certaine part dans la décision de van Dyck. Lady Arundel, en route pour l'Italie, était passée par Anvers au cours de l'été de 1620. Il est dit que van Dyck aurait rejoint Lady Arundel en ce pays, bien que, à l'exception de la biographie de van Dyck par Raffaello Soprani[13], aucune autre source ancienne ne mentionne cette rencontre avec elle au cours de son voyage.

Les renseignements limités que nous donnent les documents, les œuvres datées et celles pour lesquelles une date peut être avancée ne permettent qu'une esquisse biographique du jeune van Dyck. On peut trouver une source plus riche sur les événements de sa vie et sur son travail dans le grand nombre d'œuvres non datées qu'on peut situer dans sa première période anversoise. Ces œuvres, étudiées dans le contexte des renseignements sur la vie de l'artiste, permettent une biographie bien documentée et des plus complètes.

11 Lionel Cust, *Van Dyck*, I (Londres, 1903), 16
12 Ellis Waterhouse, *Painting in Britain 1530 to 1790* (Harmondsworth, 1978), 54.
13 Raffaello Soprani, *Vite de' pittóri, scultóri ed architétti gènovese* (Gênes, 1674), 305.

Van Dyck and Rubens

The association of the young van Dyck with Rubens, the pre-eminent Antwerp painter of the day, has always fascinated biographers. While early writings on van Dyck may be romantically exaggerated and even part myth, they describe the period of the two artists' collaboration with enthusiasm and charm. In the seventeenth century Félibien wrote in his *Entretiens:*

> Cet excellent homme [Rubens], qui connut d'abord les belles dispositions que Vandéik avoit pour la Peinture, conçut une affection particulière pour lui, & prit beaucoup de soin à l'instruire. Le progrès que Vandéik faisoit, n'étoit pas inutile à son Maître, qui accablé de beaucoup d'ouvrages, se trouvoit secouru par son Eleve, pour achever plusieurs tableaux que l'on prenoit pour être entiérement de Rubens.[14]

Horace Walpole's eighteenth-century recension of George Vertue's biographical sketch of van Dyck states that the artist was drawn away from van Balen's studio to Rubens's "nobler school," and continues:

> The progress of the disciple speedily raised him to the glory of assisting in the works from which he learned. Fame, that always supposes jealousy is felt where there are grounds for it, attributes to Rubens an envy of which his liberal nature, I believe, was incapable, and makes him advise Vandyck to apply himself chiefly to portraits. I shall show that jealousy, at least emulation, is rather to be ascribed to the scholar than to the master. If Rubens gave the advice in question, he gave it with reason; not maliciously.[15]

The association between Rubens and van Dyck, which the old biographers so colourfully described, was slightly more complex than they would have us believe. The earliest works of van Dyck confirm that Rubens exercised a very strong influence on the younger artist prior to the documented period of collaboration, around 1620. Van Dyck's *Self-Portrait* in Fort Worth (cat. no. 2) is characterized by the enamel-like, carefully blended flesh tones and the solid contours that Rubens favoured in his so-called "classical style" of the second decade of the century. In fact, the panel might be attributed to Rubens were it not for the obvious relationship

14 A. Félibien, *Entretiens sur les Vies et les Ouvrages des plus excellents Peintres*, Vol. III (Paris: 1725), p. 439.
15 Horace Walpole, *Anecdotes of Painting in England . . . Collected by the late George Vertue*, Vol. I (London: 1849), p. 316.

Van Dyck et Rubens

De tout temps les biographes ont été fascinés par l'association du jeune van Dyck et de Rubens. Bien que les premiers écrits sur van Dyck fassent preuve d'une exagération romantique, même d'un élément non dépourvu de mythe, ils décrivent la période de leur collaboration avec enthousiasme et charme. Au XVIIe siècle, Félibien écrivait dans ses *Entretiens*:

> Cet excellent homme [Rubens], qui connut d'abord les belles dispositions que Vandéik avoit pour la Peinture, conçût une affection particulière pour lui, & prit beaucoup de soin à l'instruire. Le progrès que Vandéik faisoit, n'étoit pas inutile à son Maître, qui accablé de beaucoup d'ouvrages, se trouvoit secouru par son Eleve, pour achever plusieurs tableaux que l'on prenoit pour être entiérement de Rubens[14].

Au XVIIIe siècle, dans sa recension de l'esquisse biographique de van Dyck par George Vertue, Horace Walpole dit que l'artiste fut détourné de l'atelier de van Balen par l'attrait de la «plus noble école» de Rubens, puis continue:

> The progress of the disciple speedily raised him to the glory of assisting in the works from which he learned. Fame, that always supposes jealousy is felt where there are grounds for it, attributes to Rubens an envy of which his liberal nature, I believe, was incapable, and makes him advise Vandyck to apply himself chiefly to portraits. I shall show that jealousy, at least emulation, is rather to be ascribed to the scholar than to the master. If Rubens gave the advice in question, he gave it with reason; not maliciously[15].

L'association de Rubens et de van Dyck, que les anciens biographes ont vivement décrite, était un peu plus complexe qu'ils ont bien voulu nous le faire croire. Les toutes premières œuvres de van Dyck manifestent la grande influence qu'exerce Rubens sur le jeune artiste avant la période documentée de leur collaboration, vers 1620. L'*Autoportrait* de van Dyck à Fort Worth (cat. no 2) se caractérise par les carnations soigneusement estompées, à l'aspect émaillé, et les contours marqués que préférait Rubens dans sa période dite de «style classique» au cours de la deuxième décennie du siècle. À vrai

14 A. Félibien, *Entretiens sur les vies et les ouvrages des plus excellents peintres*, III (Paris, 1725), 439.
15 Horace Walpole, *Anecdotes of Painting in England ... Collected by the Late George Vertue*, I (Londres, 1849), 316.

of this painting to van Dyck's Vienna *Self-Portrait* (cat. no. 1) and were it not for the pose of the sitter, which strongly suggests that it is indeed a self-portrait by van Dyck.

It is difficult to credit a boy of about fifteen years of age with the extraordinary ability to reproduce so completely the style of his idol. Yet the evidence of van Dyck's subsequent pictures makes this point clearly, demonstrating van Dyck's potential for quite extraordinary feats in the art of painting.

Van Dyck's early work is often so similar to Rubens's that there has been, and indeed still is, much confusion in attribution. The *Last Supper* after Leonardo (fig. 1) was first attributed to van Dyck in the 1653 inventory of the collection of the Antwerp painter Jeremias Wildens.[16] The painting was engraved by Pieter Soutman before 1624. In one state of the print the inscription claimed that the engraving was after a painting by Rubens; yet the overall style, the handling of paint, and the rather peculiar and admittedly unsuccessful changes in Leonardo's composition are now seen as the work of van Dyck. The attribution of the painting to van Dyck not only contradicts the evidence of Soutman's print but also an old inscription on the panel itself that says Rubens painted it.

A similar example of the early confusion of the works of the two artists is the misattribution made by the engraver Peter Isselburg of Cologne (active 1606–1630). In his series of engravings of Rubens's pictures of the apostles and Christ, Isselburg included two engravings that were actually after paintings by van Dyck. The substitution of van Dyck's works (figs. 18 & 33) for pictures by Rubens may have been a genuine case of mistaken identity or the result of a lack of interest in clearly separating the works of the two painters. That Isselburg was convinced his sources were all Rubens's is clearly stated in the dedicatory inscription, ironically placed beneath the print after van Dyck's *Christ*, which states that the whole series was created by Rubens.

Difficulties in establishing the genuine *œuvre* of the young van Dyck continued in the eighteenth century. For example, in the catalogue raisonné of the Mariette collection published in 1775 there was listed under Rubens:

> Vingt-sept têtes de différents caractères de Vieillards & autres, trés bien distribuées sur quatre feuilles; elles sont d'une plume savante & pleine

dire, le tableau pourrait être attribué à Rubens si ce n'était des liens évidents de cette œuvre avec l'*Autoportrait* de Vienne (cat. n° 1) et de la pose du modèle qui affirme avec force qu'il s'agit bien d'un autoportrait.

Il est difficile de prêter à un jeune d'une quinzaine d'années l'extraordinaire habileté à reproduire si parfaitement le style de son idole. Et pourtant, le témoignage des œuvres postérieures de van Dyck nous oblige à reconnaître ses prouesses étonnantes dans l'art de peindre.

Les premières œuvres de van Dyck sont tellement semblables à celles de Rubens que toujours, comme aujourd'hui, il y eut beaucoup de confusion à bien les attribuer. La *Cène* d'après Léonard (fig. 1) a d'abord été inscrite comme étant de van Dyck dans l'inventaire de 1653 de la collection du peintre anversois Jeremias Wildens[16]. L'œuvre a été gravée par Pierre Soutman avant 1624. Dans l'un des états de l'estampe, l'inscription déclare que la gravure était d'après un tableau de Rubens, cependant le style, la facture et les singulières modifications, peu réussies d'ailleurs, apportées à la composition de Léonard sont maintenant vus comme étant de van Dyck. L'attribution de cette toile à van Dyck contredit non seulement l'indication apparaissant sur la gravure de Soutman, mais aussi une vieille inscription sur le tableau disant que Rubens l'avait peint.

Un autre exemple de la confusion qui est apparue très tôt au sujet des œuvres des deux artistes est l'attribution erronée dont s'est rendu coupable le graveur Pierre Isselburg de Cologne (connu 1606–1630). Dans une série de gravures des peintures du Christ et des Apôtres par Rubens, Isselburg inclut deux gravures qui, de fait, étaient d'après des tableaux de van Dyck. La substitution d'œuvres de van Dyck (fig. 18, 33) à celles de Rubens peut être due à une identification erronée, mais de bonne foi, ou à l'absence du désir de faire une distinction entre les œuvres des deux peintres. Il ne fait aucun doute qu'Isselburg était convaincu que tous ses originaux étaient de Rubens, comme en témoigne la dédicace ironiquement inscrite sous la gravure exécutée d'après le *Christ* de van Dyck, selon laquelle toute la série aurait été créée par Rubens.

Le XVIIIe siècle connut les mêmes difficultés quand il s'est agi de cerner l'œuvre authentique du jeune van Dyck. Par exemple, dans le catalogue raisonné de la collection Mariette publié en 1775, on énumère sous Rubens:

16 J. Denucé, *Inventories of the Art-Collections in Antwerp in the 16th and 17th Centuries* (Antwerp: 1932), p. 156.

16 J. Denucé, *Les galeries d'art à Anvers aux 16e et 17e siècles. Inventaires* (Anvers, 1932), 156.

d'esprit; on les connoît gravées par le C. de Caylus, sous le nom V. Dick; mais c'est une erreur.[17]

Thus the Count de Caylus suffered from the same inability to separate the works of van Dyck and Rubens as his seventeenth-century predecessors.

Untangling the works of the young van Dyck and Rubens has continued to entertain connoisseurs and scholars. It was only late in the nineteenth century that *Suffer Little Children to Come unto Me* (cat. no. 71) was correctly given to van Dyck. It hung for many years at Blenheim Palace in The Grand Cabinet, near several paintings by Rubens. It was not regarded as unusual enough to merit attribution to anyone other than Rubens, even by such usually perceptive connoisseurs as Passavant, Waagen, and John Smith, all of whom saw it at Blenheim. The *Portrait of Isabella Brant* (fig. 7) was removed from the *œuvre* of Rubens and given to van Dyck only in 1934. Presumably this is the painting that Félibien identified in the late seventeenth century as a parting gift in 1621 from van Dyck to Rubens. Recently there has been disagreement about the authorship of *Portrait of Jan Vermeulen*, inscribed with the date 1616, in the collection of the Prince of Liechtenstein. Although it is undoubtedly a work by Rubens, there are many who prefer the traditional attribution to van Dyck. A similar divergence of opinion exists about the identity of the painter responsible for the *St Ambrose and the Emperor Theodosius* in Vienna (fig. 50). While it has most often been regarded as a work of Rubens, there are some writers who have persisted in suggesting incorrectly that it was painted by van Dyck.

Nor are drawings by the two artists immune to misattribution. A black chalk study of a seated woman, in the British Museum (fig. 8), was exhibited in 1977 as by Rubens. It is not. It is rather a study in which the draughtsmanship is quite in keeping with that of other drawings by van Dyck, and is in fact a study of the Virgin for van Dyck's *Mystic Marriage of St Catherine* (cat. no. 24). Another black chalk drawing, this time of a woman with an outstretched arm, in the Nationalmuseum, Stockholm (fig. 9), was exhibited as by Rubens in 1953, but as by van Dyck in 1960. The latter attribution is the correct one: the draughtsmanship is undoubtedly that of van Dyck and the work is a study for van Dyck's *Brazen Serpent* (fig. 42). The black chalk

Vingt-sept têtes de différents caracteres de Vieillards & autres, trés bien distribuées sur quatre feuilles; elles sont d'une plume savante & pleine d'esprit; on les connoît gravées par le C. de Caylus, sous le nom V. Dick; mais c'est une erreur[17].

Ainsi, le comte de Caylus, fut tout aussi incapable que ses prédécesseurs du XVIIe siècle de distinguer les œuvres de van Dyck de celles de Rubens.

Cette tâche continue d'occuper les connaisseurs et les spécialistes. Ce n'est qu'à la fin du XIXe siècle que *Laissez les enfants venir à moi* (cat. n° 71) a été correctement attribué à van Dyck. Pendant de nombreuses années, il a été accroché au palais Blenheim dans le Grand Cabinet près de plusieurs œuvres de Rubens. Des connaisseurs habituellement perspicaces, tels que Passavant, Waagen et John Smith, qui le virent à Blenheim, n'y aperçurent pas suffisamment de différences pour l'attribuer à un autre qu'à Rubens. Le *Portrait d'Isabelle Brandt* (fig. 7) que l'on comptait au nombre des œuvres de Rubens, fut attribué à van Dyck en 1934 seulement. Il s'agit probablement du tableau que Félibien identifie, à la fin du XVIIe siècle, comme le cadeau d'adieu de van Dyck à Rubens en 1621. Une controverse s'est élevée récemment au sujet de l'auteur du *Portrait de Jean Vermeulen*, portant inscription et daté de 1616, dans la collection du prince du Liechtenstein. Même s'il s'agit sans aucun doute d'une œuvre de Rubens, nombreux sont ceux qui préfèrent encore l'attribuer, selon la tradition, à van Dyck. La même divergence d'opinions existe à propos de l'identité du peintre qui a exécuté le *Saint Ambroise et l'empereur Théodose* (Vienne; fig. 50). Bien que toujours considéré comme un Rubens, des auteurs croient, à tort, qu'il a été peint par van Dyck.

Les dessins des deux artistes n'échappent pas aux erreurs d'attribution. Une étude à la pierre noire d'une femme assise, au British Museum (fig. 8), a été exposée en 1977 comme un Rubens – elle ne l'est pas. C'est plutôt une étude de la Vierge dont la facture est comparable à celle qu'on voit dans d'autres dessins de van Dyck et, en vérité, il s'agit d'une étude par van Dyck pour le *Mariage mystique de sainte Catherine* (cat. n° 24). Un autre dessin à la pierre noire, cette fois d'une femme au bras tendu, au Nationalmuseum de Stockholm (fig. 9), a été exposé comme un Rubens en 1953 et, en 1960, comme un van Dyck. Cette dernière attribution est

17 F. Basan, *Catalogue Raisonné . . . le Cabinet de feu M*^r *Mariette* (Paris: 1775), p. 159 no. 1024. The etchings by the Comte de Caylus are listed in Hollstein, van Dyck, nos 126–127. The drawings are neither by Rubens nor van Dyck, but are school work of the period; F. Lugt, 1949, nos 634–635.

17 F. Basan, *Catalogue Raisonné ... le Cabinet de feu M*^r *Mariette* (Paris, 1775), 159 n° 1024. Les esquisses par le comte de Caylus sont notées dans Hollstein, van Dyck, n^{os} 126–127. Les dessins sont ni de Rubens ni de van Dyck, mais des œuvres d'école de l'époque; F. Lugt, 1949, n^{os} 634–635.

drawing of a rising beggar in the Museum Boymans-van Beuningen, Rotterdam (fig. 10) was published in 1940 as a work of Rubens, even though it is clearly a study by van Dyck for a figure in his altarpiece of *St Martin Dividing his Cloak* (fig. 11).

The black chalk drawings of the two artists are similar because the artists followed similar creative processes. Having established the salient features of a composition in pen or in pen-and-wash sketches, both painters would then draw careful studies after a model whose form could then be used in the creation of a painting. In these black chalk drawings van Dyck closely followed the working practices and style of his mentor.

Even the two artists' pen drawings are not immune to confusion. A drawing for *Christ Crowned with Thorns*[18] in Braunschweig has been attributed to both van Dyck and Rubens. But Rubens alone was responsible for its creation, in spite of its similarity to van Dyck's own sketches for his paintings of the subject (cat. nos. 28 & 29).

Van Dyck was entirely capable of mimicking Rubens's graphic style. He could also reproduce Rubens's paintings when called upon to do so. The ultimate example of van Dyck's talent in imitating Rubens's style is the series of black chalk drawings he executed as models for engravers. These drawings (cat. nos. 33 & 34), retouched by Rubens himself, were accurate records of paintings by Rubens. The accurate recording of the nuances of composition, of light and shade, and of colour in a black and white medium, required a complete comprehension of the meaning and mode of execution of the paintings. The young van Dyck's exceptional talents in the assimilation of Rubens's meaning and style is evident in these drawings (which, it should be noted, are not universally accepted as his work).

It is convincingly documented that in 1620 van Dyck worked for Rubens in the production of some of the thirty-nine large canvases that decorated the ceilings of the galleries and aisles of the Jesuit Church in Antwerp. We cannot reconstruct how van Dyck and the other studio painters interpreted Rubens's designs because the finished canvases were destroyed in a fire in 1718. There is evidence that the finished compositions were not all identical to the designs established by Rubens in the *modelli*, but it is impossible to determine which canvases were painted by van Dyck, and whether any or all

juste, car la facture est sans doute celle de van Dyck et l'œuvre est une étude pour *Le serpent d'airain* (fig. 42). Le dessin à la pierre noire d'un mendiant qui se lève, au Museum Boymans-van Beuningen de Rotterdam (fig. 10), a été publié en 1940 comme une œuvre de Rubens, bien qu'il s'agisse de toute évidence d'une étude de van Dyck pour un personnage de son retable *Saint Martin partageant son manteau* (fig. 11).

L'apparente similitude qui existe entre les dessins à la pierre noire des deux artistes vient de ce que les artistes utilisaient le même procédé d'exécution. Les deux peintres, après avoir posé les grandes lignes d'une composition dans des esquisses à la plume ou à la plume et au lavis, dessinaient avec soin d'après un modèle des études qui allaient ensuite servir à la réalisation du tableau. Dans ces dessins à la pierre noire, van Dyck suivait de près les méthodes de travail et le style de son mentor.

La confusion n'épargne pas leurs dessins à la plume. Un dessin pour *Le Christ couronné d'épines*[18], à Brunswick, a été attribué et à van Dyck et à Rubens. Mais c'est Rubens qui l'a exécuté, en dépit de la similitude des esquisses de van Dyck pour ses tableaux du même sujet (cat. n^os 28, 29).

Van Dyck pouvait très bien imiter le graphisme, et les tableaux de Rubens si on le lui demandait. Le meilleur exemple qu'on pourrait citer pour montrer ce talent, c'est la série de dessins à la pierre noire qu'il a exécutée pour servir de modèles aux graveurs. Ces dessins (cat. n^os 33, 34), retouchés par Rubens, étaient d'excellentes copies de tableaux de Rubens. Pour rendre avec précision les nuances de la composition, de la lumière et des ombres et de la couleur dans une technique de noir et blanc, il fallait que l'artiste connaisse à fond le sens et le mode d'exécution des peintures. Le talent exceptionnel manifesté par le jeune van Dyck pour l'assimilation du sens et du style de Rubens apparaît nettement dans ces dessins (mais, notons en passant, qui ne sont pas reconnus universellement comme son œuvre).

On sait de façon certaine qu'en 1620 van Dyck travailla avec Rubens à la réalisation de certaines des trente-neuf grandes toiles composant la décoration des autels et des plafonds de l'église des Jésuites à Anvers. Il nous est impossible de savoir de quelle façon van Dyck et les autres peintres de l'atelier interprétèrent les dessins de Rubens, car les toiles définitives furent détruites dans un incendie en 1718. Il y a tout lieu de croire que les compositions, une fois terminées, n'étaient pas toutes

18 Hans Vlieghe, *Saints II, Corpus Rubenianum Ludwig Burchard* (London and New York: 1973), pp. 64–65 no. 111a.

18 Hans Vlieghe, *Saints II, Corpus Rubenianum Ludwig Burchard* (Londres et New York, 1973), 64–65 n° 111a.

changes were made by Rubens's assistants or were improvements by the master himself.

Because the paintings and drawings of the young van Dyck are in many cases so like those of Rubens, and because there is a document confirming the two men's association, biographers of van Dyck have always been concerned with the nature of his working arrangement with Rubens. The Genoese biographer Giovanni Pietro Bellori wrote in his *Le vite de' pittori, scultori ed architetti moderni*, published in 1672, that van Dyck was apprenticed to Rubens. The story was repeated by all biographers of van Dyck until this century. A corollary of this theory was that Rubens, because of his pre-eminent position among the painters of Antwerp, was exempt from registering his pupils; hence van Dyck's name was not recorded in the Guild register as a student of Rubens.

Recently this theory has been abandoned. The young artist is now considered as such an undisputed adept in the craft of painting that he had little reason to become an official student of Rubens.

The relationship between the older artist and the younger was collegial. It is true that van Dyck was described as an *"allievo"* (meaning pupil or disciple) in the letter to Sir Dudley Carleton of 1620; and it is a fact that the word *disipelen* was applied to van Dyck in the contract between Rubens and the Jesuit Father Tirinus. However, both words can and must be interpreted to mean follower, not pupil, since it is unlikely that van Dyck, an artist already accepted as a master of the Guild, would revert to being an apprentice.

It has been difficult for many to believe that van Dyck created quite such accomplished works as an adolescent. It is primarily for this reason that so many of his early pictures, particularly the large ones, are listed in museum catalogues as dating from around 1620/1621. The tendency has always been to lump together the best and hence the majority of van Dyck's youthful creations, and to date these works to the years when van Dyck is documented as working with Rubens.

It is unlikely that van Dyck could have created independently so large a number of pictures during this period. From March to November of 1620 he must have been quite busy executing the canvases for the Jesuit Church. From November 1620 to the end of February 1621 van Dyck was in England, where he probably produced very little. It is difficult to believe that in ten months of 1620 and seven months of 1621, when van Dyck was in Antwerp, he could have painted the enormous number of pictures that are generally dated to these years.

14

identiques aux dessins préparés par Rubens dans ses maquettes, mais il est impossible de déterminer quelles toiles ont été peintes par van Dyck, et si les modifications apportées sont dues aux assistants de Rubens ou s'il s'agit d'améliorations effectuées par le maître.

Parce que dans bien des cas les peintures et les dessins du jeune van Dyck ressemblent tellement à ceux de Rubens et parce qu'il n'existe qu'un document attestant leur association, les biographes de van Dyck se sont toujours interrogés sur le type d'entente intervenu réellement entre eux. Le biographe génois Giovanni Pietro Bellori, dans *Le vite de' pittóri, scultóri ed architétti moderni* publié en 1672, écrivait que van Dyck était l'apprenti de Rubens. Cette interprétation a été reprise par tous les biographes de van Dyck jusqu'à tout récemment. Un corollaire apporté à cette théorie voulait que Rubens n'était pas obligé, à cause de sa primauté parmi les peintres d'Anvers, de faire inscrire ses élèves; ainsi, le nom de van Dyck n'aurait pas figuré sur les registres de la guilde en tant qu'élève de Rubens.

Récemment, cette théorie a été abandonnée. On estime aujourd'hui que le jeune artiste au talent si sûr pour l'art de peindre avait peu de raisons de devenir l'élève *stricto sensu* de Rubens.

Il s'agissait, entre eux, de relations collégiales. Il est vrai que van Dyck a été décrit comme un «allievo» [élève ou disciple] dans la lettre de 1620 à Carleton, et il est aussi vrai que le terme «disipelen» a été appliqué à van Dyck dans le contrat entre Rubens et le Père Tirinus. Toutefois, ces deux mots doivent signifier quelqu'un qui aide, qui collabore et non pas un élève, puisqu'il est peu probable que van Dyck, déjà reconnu comme maître, redevienne apprenti.

On a toujours eu de la difficulté à croire que van Dyck, adolescent, ait pu créer des œuvres si accomplies. C'est surtout pour cette raison qu'un si grand nombre de ses premières œuvres, en particulier les grands tableaux, sont datées dans les catalogues de musées vers 1620-1621. On a toujours eu tendance à réunir en bloc les meilleures et, par conséquent, la majorité des œuvres de jeunesse de van Dyck et de les considérer comme datant des années où il est documenté qu'il travaillait avec Rubens.

Il est improbable que van Dyck ait pu, parallèlement, réaliser un aussi grand nombre d'œuvres durant cette période. Entre mars et novembre 1620, il a dû être très occupé à l'exécution des toiles destinées à l'église des Jésuites. De novembre 1620 à la fin de février 1621, van Dyck était en Angleterre, où il a probablement peu produit. Il est difficile de croire que, pendant les dix mois qu'il a passés à Anvers en 1620 et les sept mois où il y a

The tendency to place many of van Dyck's better or most Rubensian pictures at the end of his first Antwerp period is based partly on the incorrect assumption that van Dyck was a pupil of Rubens. The fact is that even in his mid-teens van Dyck could paint like Rubens; his style did not evolve in a linear fashion, with the more accomplished and more Rubensian works being the latest.

It seems more likely that the association of the two artists was of considerable duration, perhaps beginning when van Dyck was still an apprentice, and becoming closer and more dynamic as time passed. If this hypothesis is true, it explains van Dyck's early, unique emulation of Rubens, his later "improving" of Rubens's work, and the development of his special skill in portraiture along lines perhaps suggested but not necessarily practised by Rubens. It can thus be contended that van Dyck was somewhat more prolific between *c.* 1614 and 1620 than has hitherto been supposed, and that his *œuvre* dating from 1620/1621 might be less extensive than has been previously thought.

There is other evidence indicating an association between Rubens and van Dyck earlier than the commonly supposed date of 1620. Van Dyck's *St Ambrose and the Emperor Theodosius* (cat. no. 35) is a version of Rubens's painting of the subject of about 1618. Van Dyck probably made his painting during the period about 1618, since this was the time when he copied the paintings of Rubens for engravings (cat. nos 33 & 34). It could also have been at this time that the two worked on their studies of a negro model. The *Four Studies of a Negro's Head* (fig. 12) in The J. Paul Getty Museum, Malibu, while not universally accepted as his work, must surely be van Dyck's altered version of Rubens's *Four Studies of a Negro's Head* in Brussels, a work which dates to about 1618.[19]

There is further circumstantial evidence that strongly suggests that Rubens and van Dyck collaborated well before 1620. In letters to Sir Dudley Carleton of 12 and 26 May 1618, Rubens referred to his own cartoons for tapestries of the history of Decius Mus.[20] However, the cartoons were attributed by Bellori in 1672 to van Dyck

19 Another opinion on the authorship of the Malibu panel is given by Julius S. Held, in ''The Four Heads of a Negro in Brussels and Malibu," *Bulletin de l'institut royal du patrimoine artistique*, Vol. XV (1975), pp. 180-192.

20 M. Rooses and C. Ruelens, *op. cit.*, pp. 150 & 171. For the theory that these canvases are indeed cartoons in the traditional sense, see N. de Poorter, *The Eucharist Series, I, Corpus Rubenianum Ludwig Burchard* (London and Philadelphia: 1978), p. 146.

vécu en 1621, il ait pu peindre le nombre considérable de peintures que l'on fait remonter généralement à ces années.

L'hypothèse inexacte voulant que van Dyck soit l'élève de Rubens a eu tendance à situer bon nombre de ses tableaux les plus beaux, ou les plus rubéniens, à la fin de sa première période anversoise. Déjà, en pleine adolescence, van Dyck pouvait peindre comme Rubens. Son style n'a pas évolué en suivant une direction linéaire où les œuvres les plus accomplies et les plus rubéniennes seraient les dernières qu'il aurait exécutées.

Il semble plus probable que l'association entre les deux artistes fut très longue, commençant peut-être lorsque van Dyck était encore un apprenti, pour devenir ensuite plus étroite et plus dynamique au fur et à mesure que le temps s'écoulait. Si cette hypothèse est fondée, cela explique l'émulation précoce et unique en son genre qui existait entre van Dyck et Rubens et, plus tard, les «perfectionnements» apportés par le premier à l'œuvre du second et le développement de son style personnel de portraitiste dans une voie que lui a peut-être suggérée Rubens, mais qu'il n'a pas nécessairement pratiquée. On peut donc soutenir que van Dyck a été un peu plus fécond vers 1614 et 1620 qu'on ne l'avait d'abord supposé, et que le nombre d'œuvres datant de 1620-1621 qu'on lui attribue est moins élevé qu'on ne l'avait cru.

Certains signes nous permettent de croire à une association de Rubens et de van Dyck bien avant 1620. Le *Saint Ambroise et Théodose* de van Dyck (cat. n° 35) est une version du tableau exécuté par Rubens sur ce sujet vers 1618. Van Dyck a probablement exécuté ce tableau à cette date puisque c'est dans cette période qu'il a copié les peintures de Rubens à l'usage des graveurs (cat. n°s 33, 34). C'est sans doute à cette époque que les deux artistes ont travaillé à leurs études d'un modèle nègre. Et bien que cette interprétation ne soit pas universellement acceptée, les *Quatre études d'une tête de nègre* de Malibu, The J. Paul Getty Museum (fig. 12) doit sûrement être une version modifiée par van Dyck d'après les *Quatre études d'une tête de nègre* de Rubens, à Bruxelles, œuvre qui date d'environ 1618[19].

Il existe en outre des preuves indirectes qui laissent peu de doutes que van Dyck a collaboré avec Rubens bien avant 1620. Dans des lettres adressées à Sir Dudley Carleton le 12 et le 26 mai 1618, Rubens parle de cartons pour des tapisseries représentant l'*Histoire de Decius*

19 Une autre opinion sur l'identité de l'auteur du tableau de Malibu nous vient de Julius S. Held, dans «The Four Heads of a Negro in Brussels and Malibu», *Bulletin de l'institut royal du patrimoine artistique*, XV (1975), 180-192.

without any mention of Rubens, and it is probably these cartoons that were sold by the Antwerp dealer Marcus Forchoudt to the Prince of Liechtenstein in 1696 as the work of van Dyck. Yet, while there is good reason to suppose that van Dyck actually did participate in the painting of the cartoons, they are not entirely by him. These Liechtenstein paintings are the work of several different hands; of those passages good enough to have been done by van Dyck or Rubens, there are none that can be confidently attributed to van Dyck. That this is so is due to the young artist's skill in copying the style of the older artist, and to Rubens's normal studio practice of touching up the work of his assistants. Could it have been that Rubens's admiration for van Dyck was in part based on the young artist's superior skill in imitating the older one? There was certainly an advantage to be had in employing an assistant whose work could pass for that of the master himself. Van Dyck's very real talent for close imitation of Rubens has resulted in the reasonable speculation that he had a hand in some works by Rubens of this period, including *The Madonna with Penitents and Saints*, bought in 1743 as a van Dyck (Staatliche Kunstsammlungen, Kassel).

It seems clear, then, that Rubens exerted an early and profound influence on van Dyck. This influence, which persisted throughout van Dyck's career, manifested itself in various ways. For example, the young artist used Rubens's drawings, oil sketches, and paintings as sources for his own compositions. Many of van Dyck's works, such as *Samson and Delilah* (cat. no. 15), *Drunken Silenus* (cat. no. 13), *Christ Crowned with Thorns* (fig. 46), the *Two SS John* (cat. no. 70), *The Continence of Scipio* (cat. no. 64) and *St Martin Dividing his Cloak* (fig. 11) are directly dependent on Rubens's works. Van Dyck used Rubens's compositions, occasionally mimicked his style, and from time to time used the same studio models. Van Dyck painted Rubens's wife, Isabella Brant (fig. 7), and used in his works the architecture of the portico of Rubens' house; both were subjects Rubens painted several times. And Rubens's most intimate sitters – himself, his wife and children – are thought to be recorded by van Dyck in *Suffer Little Children to Come unto Me* (cat. no. 71).

It is difficult to overestimate the influence of Rubens on the young van Dyck. Their mutual admiration at this time must have been intense, for not only do we possess abundant evidence that van Dyck used Rubens's techniques, subjects, and compositions, but we know that Rubens himself acquired a number of his young colleague's paintings. The inventory of Rubens's collection

Mus[20]. Toutefois, les cartons furent attribués à van Dyck par Bellori en 1672 sans aucune mention de Rubens, et il est probable que ce soient ces cartons qui furent vendus par le marchand d'art anversois Marcus Forchoudt au prince du Liechtenstein en 1696 comme étant de la main de van Dyck. Pourtant, alors qu'il y a toute raison de croire que van Dyck ait effectivement participé à l'exécution des cartons, ces derniers ne sont pas entièrement de lui. Ces peintures au Liechtenstein portent la marque de plusieurs artistes, mais il est presque impossible de reconnaître même dans les parties les plus réussies ce qui peut être attribué sans doute à van Dyck ou à Rubens. Qu'il en soit ainsi est dû au fait que le jeune artiste avait un talent sûr pour copier le style de son aîné et dû, aussi, à l'habitude qu'avait Rubens de polir dans son atelier le travail de ses assistants. Se pourrait-il que l'admiration de Rubens pour van Dyck soit due en partie aux dispositions exceptionnelles qu'avait le jeune artiste pour imiter son aîné? Il était certainement avantageux d'employer un assistant dont le travail pouvait passer pour celui du maître lui-même. Les aptitudes très réelles de van Dyck à imiter fidèlement Rubens ont donné lieu à l'hypothèse valable selon laquelle il aurait participé à *La Vierge et l'Enfant avec des pénitents et des saints*, achetée en 1743 comme œuvre de van Dyck (Cassel, Staatliche Kunstsammlungen).

Il nous semble évident, alors, que Rubens a exercé très tôt une profonde influence sur le jeune van Dyck et, tout en se manifestant de plusieurs façons, elle ne devait pas le quitter tout au long de sa carrière. Par exemple, le jeune artiste utilisa dessins, esquisses à l'huile et peintures de Rubens comme sources de ses propres compositions. Un bon nombre d'œuvres de van Dyck, comme *Samson et Dalila* (cat. nº 15), *Silène ivre* (cat. nº 13), *Le Christ couronné d'épines* (fig. 46), *Deux saint Jean* (cat. nº 70), *Continence de Scipion* (cat. nº 64) et *Saint Martin partageant son manteau* (fig. 11), sont directement inspirées des tableaux de Rubens. Van Dyck a utilisé les compositions de Rubens, imité son style à l'occasion mais, de temps à autre, a fait appel aux mêmes modèles. Van Dyck a peint Isabelle Brandt, la femme de Rubens (fig. 7), et a représenté, dans ses œuvres, l'architecture du portique attenant à la maison de Rubens; deux sujets souvent peints par Rubens. On croit que les modèles les

20 M. Rooses et C. Ruelens, *op. cit.*, 150 et 171. Voir la théorie selon laquelle ces toiles sont en effet des cartons au sens traditionnel dans N. de Poorter, *The Eucharist Series, I, Corpus Rubenianum Ludwig Burchard* (Londres et Philadelphie, 1978), 146.

made after his death in 1640 listed nine pictures by van Dyck.[21] Eight of these – *Jupiter and Antiope* (fig. 17), three SS Jeromes (see cat. no. 74), *Arrest of Christ*, *St Ambrose* (cat. no. 35), *St Martin* (fig. 11), and *Christ Crowned with Thorns* – are identifiable with extant works by van Dyck that can be dated to his youth. The ninth painting (a St George) and those referred to in an entry in the inventory that refers to a number of life – studies of heads, some by Rubens and some by van Dyck,[22] may well also have been early works by van Dyck. There probably were, as well, two other early paintings by the young van Dyck in Rubens's collection that, because of their personal nature, were not recorded in the inventory but were passed directly to members of the artist's family: the *Portrait of Isabella Brant* and *Suffer Little Children to Come unto Me*.

It cannot be determined when these several paintings by the young van Dyck came into Rubens's collection, but it is not unreasonable to suppose that some were a gift of the young artist on the eve of his departure for Italy.

It was van Dyck's special skill in painting that preserved him from slavish emulation of Rubens. However much he admired the great master, van Dyck maintained a distinct identity as an artist. He always exercised formidable judgement in selecting those aspects of Rubens's style and content that stimulated his senses. He was not a mindless follower, not an imitative student, not an average adolescent who closely patterned his behaviour, tastes, and character on a lionized elder. If Rubens's and van Dyck's works seem at times identical, it is at least partly because we are unable to recognize real differences that may upon occasion be quite subtle.

plus proches de Rubens, lui-même d'abord, puis sa femme et ses enfants, ont été représentés par van Dyck dans *Laissez les enfants venir à moi* (cat. nº 71).

On ne risque jamais de dépasser la mesure lorsqu'on tente d'évaluer l'influence qu'a exercée Rubens sur le jeune van Dyck. Leur admiration mutuelle à cette époque doit avoir été très intense, car non seulement avons-nous des preuves abondantes de l'utilisation par van Dyck des techniques, des sujets et des compositions de Rubens, mais nous savons que Rubens a lui-même acquis nombre de tableaux de son jeune collègue. L'inventaire des biens de Rubens, fait après sa mort en 1640, cite neuf tableaux de van Dyck[21]. Huit d'entre eux, dont *Jupiter et Antiope* (fig. 17), trois saint Jérôme (voir cat. nº 74), *Arrestation du Christ*, *Saint Ambroise* (cat. nº 35) *Saint Martin* (fig. 11) et *Le Christ couronné d'épines* peuvent tous être identifiés à des œuvres existantes de van Dyck que l'on peut dater de sa jeunesse. La neuvième peinture (un saint Georges) et celles dont parle un article de l'inventaire énumérant un certain nombre d'études de tête, quelques-unes de Rubens et d'autres de van Dyck[22], comptent peut-être aussi parmi les premières œuvres de van Dyck. Il y avait probablement aussi dans la collection de Rubens deux autres tableaux exécutés par le jeune van Dyck qui, à cause de leur nature particulière, n'ont pas figuré dans l'inventaire mais ont été transmis directement à des membres de la famille de l'artiste: *Portrait d'Isabelle Brandt* et *Laissez les enfants venir à moi*.

On ne peut déterminer à quel moment ces diverses peintures du jeune van Dyck ont été ajoutées à la collection de Rubens, mais il est plausible que certaines ont été données par le jeune artiste à la veille de son départ pour l'Italie.

C'est grâce à son talent hors pair que van Dyck a pu éviter d'être l'émule servile de Rubens. Quelle qu'ait été son admiration pour le grand maître, van Dyck a su maintenir vivante son identité en tant qu'artiste. Il a toujours fait preuve d'une très grande perspicacité pour choisir les aspects du style et de la personnalité de Rubens qui convenaient à sa sensibilité. Il n'était ni un disciple borné, ni un simple imitateur, ni un adolescent moyen cherchant à reproduire la façon d'agir, les goûts et la personnalité d'un maître auréolé de prestige. Si les œuvres de Rubens et de van Dyck nous semblent parfois identiques, c'est parce que du moins, en partie, nous sommes incapables d'y discerner de vraies différences qui peuvent, à l'occasion, être d'une grande subtilité.

21 Denucé, *op. cit.*, p. 66.
22 *Ibid.*, p. 70.

21 Denucé, *op. cit.*, 66.
22 *Ibid.*, 70.

Van Dyck and Italian Art

By the time Anthony van Dyck set out for Italy in the Fall of 1621, he already possessed a considerable knowledge of Italian art. In his youth he had studied a number of original paintings by Italian masters. He had used as sources Italian prints, reproductive engravings after famous Italian paintings, copies of Italian pictures, and drawings by Italian artists. His particular fondness for the art of Italy was quite in keeping with the tradition among Flemish artists of looking to Italy for inspiration. Van Dyck's teacher, Hendrik van Balen, had been in Italy the same time as Rubens; the young artist was therefore trained in a milieu conducive to the appreciation of Italian art.

One of van Dyck's paintings dating from his first Antwerp period, the *Tribute Money* (fig. 13), reveals the way in which the young artist was influenced by Italian art. This picture is generally regarded as a work painted by van Dyck in Genoa because it was recorded as being in the Brignole Sale collection in Genoa in the mid-eighteenth century. However, the fact that the painting was in Genoa at such an early date does not preclude the possibility that it had been painted in Antwerp and then exported. An analogous situation exists for the series of Apostle busts with a Christ (cat. nos 3–10), which undoubtedly dates from the early years of van Dyck's first Antwerp period; these pictures were also recorded in the Brignole Sale collection at the same time. A similar case exists for the *Portrait of a Woman and Child* in the National Gallery, London, which belongs to the first Antwerp period on the basis of style and costume, and which was recorded in the mid-eighteenth century in the Balbi collection in Genoa. The *Tribute Money* could thus easily have been brought to Genoa either by the artist himself in 1621 or later when his work became very popular in that city.

The tendency has been to think of the *Tribute Money* as a Genoese work by van Dyck because it is after a design by Titian. However the original *Tribute Money* by Titian was exported by the artist to Spain in 1568 and therefore van Dyck could not have based his composition on it.

Van Dyck did not use any of the known variants and old copies of Titian's *Tribute Money*. He derived his composition in part from a print by the Antwerp en-

Van Dyck et l'art italien

Quand, à l'automne de 1621, Antoine van Dyck partit pour l'Italie, déjà il connaissait fort bien l'art de ce pays. Dans sa jeunesse, il avait étudié nombre d'originaux de maîtres italiens, et s'était servi d'estampes italiennes, de gravures d'après des tableaux italiens célèbres, de copies de peintures et de dessins d'artistes de ce pays. Sa prédilection pour l'art italien n'est guère surprenante, car l'Italie avait toujours inspiré les artistes flamands. Henri van Balen, son maître, se trouvait là en même temps que Rubens; le jeune artiste a donc été formé dans un milieu propre à lui donner le goût de l'art italien.

L'une des premières peintures de van Dyck, de sa première période anversoise, *Le denier de César* (fig. 13), montre de quelle façon le jeune artiste a été influencé par cet art. On considère généralement ce tableau comme une œuvre génoise de van Dyck parce qu'elle a été citée comme faisant partie de la collection Brignole Sale à Gênes au milieu du XVIIIe siècle. Toutefois, le fait que la peinture se soit trouvée à Gênes à une si récente date n'empêche pas qu'elle ait pu être peinte à Anvers puis exportée. Il y a une situation semblable pour la série de Bustes des Apôtres avec le Christ (cat. nos 3–10), laquelle date sans aucun doute du début de la première période anversoise de van Dyck; ces tableaux ont aussi été cités en même temps dans la collection Brignole Sale. Il en est de même pour le *Portrait d'une femme et d'un enfant* (Londres, National Gallery) qui remonte aussi, si l'on en juge par le style et le costume, à la première période anversoise, et qui a été cité au milieu du XVIIIe siècle parmi les œuvres de la collection Balbi à Gênes. Ainsi, il se peut très bien que *Le denier de César* ait été apporté à Gênes par l'artiste lui-même en 1621, ou plus tard, lorsque son œuvre y devint très goûtée.

On a été porté à considérer *Le denier de César* comme une œuvre de la période génoise de van Dyck, parce qu'il est d'après un dessin de Titien. Or, *Le denier de César* de Titien avait été exporté par l'artiste en Espagne en 1568 et van Dyck n'aurait pu faire sa composition d'après l'original.

Van Dyck n'a utilisé aucune des versions connues, ou des anciennes copies, du *Denier de César* de Titien. Il a emprunté en partie sa composition à une gravure de Corneille Galle le Vieux [Hollstein, 48], graveur anversois, qui lui-même n'avait pas vu la peinture originale.

graver Cornelis Galle the Elder [Hollstein, 48] who had not seen the original painting himself. Galle had made his print after an engraving by Martin Rota [Bartsch, Vol. XVI, 250, 5] which may also have been used by van Dyck. Galle's print and parts of van Dyck's painting of the *Tribute Money* are in the opposite sense to the original and to Rota's engraving.

Because the *Tribute Money* is based on prints, and because the style is similar to that of other works of his youth, it is probable that van Dyck painted the picture in Antwerp. Van Dyck did not make a literal copy of either of the prints. He modified the design as he knew it from his second- and third-hand sources, changing the gesture of Christ's right hand and including the right hand of the hostile questioner. Both these changes are a result of the study of Rubens's *Tribute Money* (The Fine Arts Museums of San Francisco) of about 1613–1614. Van Dyck's use of an Italian source in his *Tribute Money*, which probably dates from around 1617, is thus not one of servile copying but rather one of selective borrowing. The resulting picture, in spite of its eclectic compositional sources, is coherent and genuinely successful.

In his youth van Dyck developed a passion for the art of Titian. His choice of the half-length format for religious narratives such as the *Mystic Marriage of St Catherine* (cat. no. 24), the *Healing of the Paralytic* (cat. no. 27), and *Suffer Little Children to Come unto Me* (cat. no. 71) is a result of the influence of Titian. The Venetian format may have been suggested by Rubens's half-length biblical narratives of 1612–1615, but van Dyck's enthusiasm for this type of painting must also have been a result of his study of a number of reproductive engravings and copies of Titian's work.

On one occasion the young van Dyck copied a motif directly from Titian and used it almost unchanged in a painting. The mounted St Martin in the altarpiece *St Martin Dividing his Cloak* is borrowed from a figure of one of the pharoah's horsemen in a woodcut by Domenico dalle Greche, *The Submersion of Pharoah's Army in the Red Sea*, after a design by Titian. Episodes from the multi-sheet print were copied by van Dyck in his so-called "Italian Sketchbook," now in the British Museum (fig. 14). The print was very likely in Rubens's collection, which included at least one other woodcut after Titian of which Rubens drew a partial copy (Staatliche Museen Preussischer Kulturbesitz, Kupferstichkabinett, Berlin, no. 3239 *verso*). This suggests that van Dyck made his drawings in his "Italian" sketchbook while he was in Antwerp, and then used the horseman

Galle avait tiré cette estampe d'après une gravure de Martin Rota [Bartsch, XVI, 250, 5], que van Dyck utilisa peut-être lui aussi. L'estampe de Galle et des parties de la peinture de van Dyck représentant *Le denier de César* sont dans le sens inverse de celui de l'original et de la gravure de Rota.

Parce que *Le denier de César* a été réalisé d'après des estampes et que la facture est semblable à d'autres œuvres de jeunesse, il est probable que le tableau ait été peint à Anvers par van Dyck. Celui-ci n'a cependant pas copié servilement l'une ou l'autre estampe: il a modifié le geste de la main droite du Christ et y a ajouté la main droite de son contradicteur. Ces deux modifications proviennent de l'étude du *Denier de César* de Rubens (The Fine Arts Museums of San Francisco), qui date d'environ 1613–1614. L'utilisation que fait van Dyck de ses sources italiennes dans son *Denier*, qui date probablement de 1617, n'a donc rien d'une imitation servile; il s'agit plutôt d'un emprunt judicieux. Le produit final, malgré les sources diverses dont il s'inspire pour sa composition, est cohérent et tout à fait réussi.

Dans sa jeunesse, van Dyck développa une passion pour l'art de Titien. Son choix de la figure à mi-corps pour les narrations religieuses, comme le *Mariage mystique de sainte Catherine* (cat. n° 24), la *Guérison du paralytique* (cat. n° 27) et *Laissez les enfants venir à moi* (cat. n° 71), est dû à l'influence de Titien. Le modèle vénitien vient peut-être de ce que Rubens avait exécuté des narrations bibliques aux figures à mi-corps (1612–1615), mais l'enthousiasme de van Dyck pour ce type de peinture peut aussi provenir de l'étude qu'il a faite d'un certain nombre de gravures et de copies d'œuvres de Titien.

Il est arrivé une fois au jeune van Dyck de puiser un motif chez Titien et de l'incorporer presque tel quel dans un tableau. En effet, le saint Martin à cheval du retable *Saint Martin partageant son manteau* emprunte la figure de l'un des cavaliers de Pharaon dans une gravure sur bois de Domenico dalle Greche, *L'armée de Pharaon engloutie par la mer Rouge*, d'après une composition de Titien. Les épisodes des gravures sur plusieurs feuilles ont été copiés par van Dyck dans son «Carnet de croquis italiens», aujourd'hui au British Museum (fig. 14). Que la gravure se soit très probablement trouvée dans la collection de Rubens, qui comprenait au moins une autre gravure sur bois d'après Titien que Rubens a partiellement copiée (Berlin, Kupferstichkabinett, Staatliche Museen Preussicher Kulturbesitz, n° 3239), donne à entendre que van Dyck a exécuté les dessins de son carnet de croquis «italiens» au moment de son séjour à

in his altarpiece. The three black chalk drawings for the painting include studies of the two beggars and the horse. The lack of a study for St Martin himself indicates that the preparatory drawing for this figure was indeed the pen drawing after the woodcut.

Van Dyck could also take an idea of Titian's and transform it substantially. His painting *Abraham and Isaac* (fig. 15) in Prague, dating about 1617, is a good example. While Rubens painted the *Sacrifice of Isaac* for the ceiling of the Jesuit Church in Antwerp, and a canvas of the same subject now in Kansas City, dating around 1612–1613, he did not as far as we know paint the subject of Abraham and Isaac on their way to the sacrifice. The fact that the invention of new iconography and novel narrative scenes was not one of the young van Dyck's abilities or interests suggests a prototype for this unusual subject. The half-length format of the painting in Prague points to the influence of Venetian art. In the woodcut *The Sacrifice of Abraham* by Bernardino Benalio after a design by Titian there is in the foreground the episode of Abraham and Isaac wending their way to the place of sacrifice. The scene probably inspired van Dyck to tackle the subject, though his work is quite dissimilar to Benalio's. From what is known of van Dyck's use of Titian, it is reasonable to suggest that he borrowed from the woodcut only the general idea of the subject, then refashioned it in a Titianesque format.

Titian appealed to the young van Dyck as a kindred spirit because he was concerned not only with the perfection of pictorial design but also with the optical effects of paint, in which naturalism co-exists happily with illusionism. For the sensitive van Dyck, the study of Titian provided a counterpoise to his admiration of the solid, sculptural style of Rubens. The young van Dyck must have seen a number of paintings by Titian, as the tonality of his palette in the *Arrest of Christ* (cat. no. 45) and to a lesser extent in *Christ Crowned with Thorns* (fig. 46) attests. It is possible, even likely, that van Dyck encountered paintings by Titian through his association with Rubens: eleven Titians were recorded in the 1645 inventory of Rubens's collection, and perhaps Rubens had acquired some of them before 1621. It is certain that Rubens retained his early copies after Titian, and at least one – a free copy[23] of Titian's *Entombment* (Louvre), made when the original was in the ducal collection in Mantua – was used by van Dyck for a drawing now in the British Museum (see cat. no. 19).

Anvers et qu'il a, par la suite, reproduit le cavalier dans son retable. Les trois dessins à la pierre noire destinés au tableau comprennent des études des deux mendiants et du cheval. L'absence d'une étude pour saint Martin indique bien que c'est le dessin à la plume d'après la gravure sur bois qui en avait tenu lieu.

Van Dyck pouvait aussi emprunter une idée de Titien et la transformer à sa guise. Son tableau *Abraham et Isaac* (Prague; fig. 15), datant de 1617 environ, en est un bon exemple. Bien que Rubens ait peint le *Sacrifice d'Isaac* pour la voûte de l'église des Jésuites à Anvers, ainsi qu'une toile du même sujet, datant de 1612 ou 1613, aujourd'hui à Kansas City, il ne semble pas, à ce que nous sachions, avoir peint Abraham et Isaac en route pour le sacrifice. Le fait que le jeune van Dyck n'avait ni la capacité ni le goût d'inventer de nouvelles images ou scènes narratives, laisse à croire qu'un modèle pour ce sujet rare ait pu exister. Le format mi-corps du tableau de Prague révèle une influence vénitienne. Dans le *Sacrifice d'Abraham*, gravure sur bois de Bernardino Benalio d'après un dessin de Titien, on voit, à l'arrière-plan, Abraham et Isaac se dirigeant vers le lieu du sacrifice. Cette scène a probablement fait naître chez van Dyck l'idée d'aborder le même sujet, bien que son œuvre soit sensiblement différente de celle de Benalio. D'après ce que l'on sait de la façon dont van Dyck s'inspirait de Titien, il est juste de croire qu'il n'a emprunté à la gravure que l'idée générale pour ensuite la transposer à la façon de Titien.

Le jeune van Dyck était attiré par Titien comme à une «âme sœur», parce que non seulement le préoccupaient la perfection de la composition picturale, mais aussi les effets optiques de la peinture dans laquelle le naturalisme coexistait avec l'illusionnisme. Van Dyck était sensible, et l'étude de Titien servait de contrepoids à l'admiration qu'il éprouvait pour les solides qualités plastiques du style de Rubens. Le jeune artiste a dû voir nombre de tableaux de Titien, comme l'attestent la tonalité de l'*Arrestation du Christ* (cat. n° 45) et, dans une moindre mesure, celle du *Christ couronné d'épines* (fig. 46). Il est possible, probable même, que van Dyck fit la connaissance d'œuvres de Titien alors qu'il était associé à Rubens: onze Titien furent inscrits dans l'inventaire de la collection Rubens en 1645, et peut-être en aurait-il acquis avant 1621. Chose certaine, Rubens conserva les premières copies qu'il avait faites d'après Titien, et l'une d'entre elles – une copie à main levée[23] d'une *Mise au tombeau* de Titien (Louvre), exécutée lorsque l'original

23 Christie's sale, 11 July 1980, no. 110.

23 Vente Christie, 11 juillet 1980, n° 110.

A very fine drawing in Haarlem (fig. 16), a copy of Titian's *Penitent St Jerome*, has been attributed to Rubens. If the drawing is not by Rubens, as many suspect, it is certainly by one of his more able colleagues. In any case it records the type of material that would have been available to the young van Dyck when he painted his first picture of St Jerome (fig. 61; see cat. no. 74). Van Dyck was not influenced by Rubens's *St Jerome, c.* 1615 (Gemäldegalerie, Dresden). The elder master based his robust, well-fed novice hermit on a print by Agostino Carracci [D. Bohlin, *Prints and Related Drawings by the Carracci Family* (Washington: 1979), no. 213] or more likely on Cornelis Galle the Elder's engraving [Hollstein, 251] after the original print. Van Dyck chose instead to depict the emaciated, self-chastizing ascetic he knew from the work of Titian. He probably studied the Haarlem drawing, the copy of Titian's *Penitent St Jerome*, and he certainly knew Ugo da Carpi's woodcut *St Jerome in Penitence* [Bartsch, Vol. XII, 82 & 83] after a design by Titian.

The young van Dyck not only studied works by Titian in Rubens's collection but may, in his youth, actually have owned Titian's *Perseus and Andromeda* (Wallace Collection, London). He certainly studied a number of original Titians in England, among them a *Sleeping Venus* in the collection of the Earl of Arundel. The influence of Titian's mythological paintings is particularly evident in van Dyck's *Jupiter and Antiope* (fig. 17).

Van Dyck's study of Venetian Renaissance painting involved technique as well as design, and extended beyond the work of Titian to Veronese and others. It was from Veronese that the young artist learned the technique of using a single stroke of almost pure white lead to create highlights. Pictures by Veronese inspired van Dyck to create highlights in drapery through swift strokes of pastel-like tints applied in a calligraphic style. In the rush of the fully-charged brush across the canvas, van Dyck sought to give predominance to the surface of his painting. In using this technique of brushwork he was creating forms that were distinctly different from Rubens's sculptural forms created by the more meticulous blending of colours.

Although the Venetian Renaissance techniques of painting and Rubens's literal rendition of volume are mutually exclusive, van Dyck occasionally tried to combine the two. One finds this odd union in the two halves of *Suffer Little Children to Come unto Me* (cat. no. 71), where the crisp illusionistic style in which the family to the right is rendered is quite different from the more

était dans la collection du duc de Mantoue – a été utilisée par van Dyck pour un dessin qui est au British Museum (voir cat. n° 19).

On avait attribué à Rubens un très beau dessin, copie d'après le *Saint Jérôme pénitent* de Titien (fig. 16), maintenant à Haarlem. S'il n'est pas de lui, comme le pensent plusieurs, il est sûrement de la main d'un de ses collaborateurs les plus doués. Quoi qu'il en soit, il représente le type d'œuvre qu'a pu observer le jeune van Dyck lorsqu'il a peint son premier tableau de saint Jérôme (fig. 61; voir cat. n° 74). Van Dyck n'a pas subi l'influence du *Saint Jérôme* de Rubens, exécuté vers 1615 (Dresde, Gemäldegalerie). Le maître a tiré son ermite novice, robuste et grassouillet, d'une estampe d'Agostino Carrache [D. Bohlin, *Prints and Related Drawings by the Carracci Family* (Washington, 1979), n° 213] ou, très probablement, de la gravure de Corneille Galle le Vieux [Hollstein, 251] d'après la gravure originale. Van Dyck, lui, décida de peindre l'ascète émacié et pratiquant la mortification tel qu'il l'avait vu chez Titien. Il a peut-être étudié le dessin de Haarlem, copie du *Saint Jérôme pénitent* de Titien, et connaissait certainement la gravure sur bois d'Ugo da Carpi, *Saint Jérôme faisant pénitence* [Bartsch, XII, 82, 83] d'après un dessin de Titien.

Le jeune van Dyck n'a pas étudié Titien uniquement grâce à la collection de Rubens; il a peut-être même possédé le *Persée et Andromède* de Titien (Londres, collection Wallace). Il a dû contempler un certain nombre de Titien originaux en Angleterre, notamment une *Vénus endormie* dans la collection du comte d'Arundel. L'influence exercée par Titien et ses peintures mythologiques est particulièrement visible dans le *Jupiter et Antiope* (fig. 17) de van Dyck.

L'étude que fait van Dyck de la peinture de la Renaissance vénitienne portait sur la technique autant que sur la forme, et ne se limitait pas à l'œuvre de Titien mais à Véronèse et à d'autres. Le jeune artiste puisa chez Véronèse la technique qui consiste à obtenir les rehauts d'une seule touche de blanc de plomb presque pur. Les tableaux de Véronèse lui inspirèrent aussi comment faire ressortir les lumières des drapés par de rapides touches de teintes pastel appliquées dans un style calligraphique. Par le mouvement rapide du pinceau chargé, van Dyck cherchait à mettre en valeur la surface de sa peinture. En utilisant cette facture, il lui était permis de créer des formes qui se distinguaient clairement des formes plastiques de Rubens, réalisées par un mélange plus méticuleux de couleurs.

Bien que les techniques de peinture de la Renaissance vénitienne et le rendu littéral du volume chez Rubens

prosaic and heavy treatment of volume in the biblical figures to the left. The broad, bold, starkly unblended highlights of drapery were derived from the painting of Veronese.

Through his association with Rubens, van Dyck probably encountered the work of Italian painters other than Titian. By 1619, Rubens had in his house Jacob Bassano's *Creation*.[24] However, it cannot be determined if, before 1621, Rubens owned any of the six Veroneses that were in his collection at the time of his death.

Nevertheless, van Dyck would have seen the eleven Veroneses that were in the collection of Charles de Croy, Duke d'Aarschot (1560–1612), which are thought to have been sold in Antwerp in 1619.[25] Even if van Dyck did not see the paintings in Flanders, he certainly had the opportunity to inspect them since they had passed into the Duke of Buckingham's collection by the time the young artist visited England.[26] Some of the peculiarities of *The Continence of Scipio* painted for Buckingham may be explained by the fact that van Dyck was, at the time of its painting, assimilating the style of Veronese.

Although the works of Veronese and Titian were to remain lifelong favorites of van Dyck's, his early experience with Italian art was not limited to the Venetians. His *Last Supper* after Solario after Leonardo has already been mentioned. Typically, van Dyck re-cast Leonardo's composition in order to improve it. He transformed the apostles into half-breed Italo-Flemings, added the Northern motif of a niche with a crystal jar in it in the left background, and put a still-life in the foreground. The still-life is vaguely reminiscent of the still-life in Titian's *Last Supper* (Escorial) which may have been available to van Dyck through an engraving by Jan Muller. In the figural composition van Dyck introduced few departures from Leonardo's original. However, van Dyck dramatically augmented the intensity of light and colour. By these modifications he created a tension between hands and posture more Caravaggesque than Leonardesque.

24 M. Rooses, and C. Ruelens, *op. cit.*, Vol. II, pp. 219–221, 224 & 225. See also J.M. Muller, "Rubens's Museum of Antique Sculpture: An Introduction," *Art Bulletin*, Vol. LIX (1977), pp. 571–572.

25 S. Speth Holterhoff, *Les Peintres Flamands de Cabinets d'Amateurs au XVIIe Siècle* (Brussels: 1957), pp. 37–39; A. Pinchart, "La Collection de Charles de Croy, Duke d'Aarschot dans son Château de Beaumont," *Archives des Arts, Sciences et Lettres*, Vol. I (1860), pp. 163–164.

26 Randall Davies, "An Inventory of the Duke of Buckingham's Pictures, Etc., at York House in 1635," *Burlington Magazine*, Vol. X (1906–1907), pp. 379–382.

soient totalement différents, van Dyck a parfois tenté de les combiner. On constate cette union bizarre dans les deux moitiés de *Laissez les enfants venir à moi* (cat. n° 71), où le style illusionniste et nerveux de la famille à droite diffère du rendu plus prosaïque et puissant des volumes chez les personnages bibliques à gauche. La lumière hardie et accentuée audacieusement juxtaposée aux drapés est empruntée de Véronèse.

Grâce à ses relations avec Rubens, van Dyck a sans doute connu les œuvres d'autres peintres italiens, outre celles de Titien. En 1619, Rubens avait dans sa maison une *Création* du Bassan[24]. Toutefois, on ne peut déterminer si Rubens possédait, avant 1621, l'un ou l'autre des six Véronèse dans sa collection à sa mort.

Néanmoins, van Dyck a pu voir les onze Véronèse de la collection de Charles de Croÿ, duc d'Aarschot (1560–1612), qui aurait été vendue à Anvers en 1619[25]. Même s'il n'a pas vu les tableaux en Flandre, il a dû certainement les examiner puisqu'ils faisaient partie de la collection du duc de Buckingham lors du voyage du peintre en Angleterre[26]. Certaines particularités de la *Continence de Scipion*, peinte pour Buckingham, peuvent s'expliquer par le fait que van Dyck, au moment où il a exécuté ce tableau, assimilait le style de Véronèse.

Tout au long de sa vie, van Dyck manifesta une prédilection pour l'œuvre de Véronèse et de Titien, mais sa connaissance de l'art italien ne se limitait pas aux Vénitiens. On a déjà mentionné sa *Cène* d'après la copie de Solario. Fidèle à son habitude, l'artiste a repris la composition de Léonard afin de l'améliorer. Il a transformé les Apôtres en métis italo-flamands, a placé une nature morte à l'avant-plan et, à l'arrière-plan à gauche, a ajouté le motif nordique d'une niche avec un bocal en verre. La nature morte rappelle vaguement celle de la *Cène* (l'Escurial) de Titien, qu'il a peut-être découverte sur une gravure de Jean Muller. La figuration de van Dyck se distingue très peu de celle de l'original de Léonard. Toutefois, van Dyck a accentué de façon saisissante l'intensité de la lumière et de la couleur. Par ses modifications, il a créé une opposition entre les mains et la posture qui tient plus du Caravage que de Léonard.

24 M. Rooses et C. Ruelens, *op. cit.*, II, 219–221, 224 & 225. Voir aussi J.M. Muller, «Rubens's Museum of Antique Sculpture: An Introduction», *Art Bulletin*, LIX (1977), 571–572.

25 S. Speth Holterhoff, *Les peintres flamands de cabinets d'amateurs au XVIIe siècle* (Bruxelles, 1957), 37–39; A. Pinchart, «La collection de Charles de Croÿ, duc d'Aarschot dans son château de Beaumont», *Archives des arts, sciences et lettres*, I (1860), 163–164.

26 Randall Davies, «An Inventory of the Duke of Buckingham's Pictures, Etc., at York House in 1635», *Burlington Magazine*, X (1906–1907), 379–382.

Van Dyck would also have known Rubens's free version of Caravaggio's *Entombment* (National Gallery of Canada, Ottawa). He may have seen Caravaggio's *Madonna of the Rosary* (Kunsthistorisches Museum, Vienna) when the Flemish painter Louis Finson was transporting it from Marseilles to Amsterdam, shortly before his death in Amsterdam in 1617. It is likely that van Dyck saw the painting since it was known to a group of Antwerp painters, including Rubens and van Balen (who later purchased it for the Dominican Church in Antwerp from the estate of Abraham Vinck, who died in Amsterdam about 1620). From the evidence of van Dyck's experience with the paintings of Caravaggio, it is not surprising that there are certain elements in the copy after Leonardo's *Last Supper* that irresistably suggest the influence of Caravaggio (the ridiculous tent drapery behind Christ and the unusual emphasis on gesture).

It is also possible to see echoes of Caravaggio in the *Descent of the Holy Ghost* (fig. 52), which is based on a Titian composition available to van Dyck through a copy, or more probably through either Rubens's painting or Rubens's print of the subject. In his picture van Dyck synthesized an architectural setting reminiscent of that used by Caravaggio in the *Madonna of the Rosary*, with a composition originating in the art of Titian but available in a transformed state in Rubens's art.

The examples of van Dyck's use of Italian motifs, techniques, and compositions indicate the young artist's perspicacity in his study of Italian art. Van Dyck displayed a maturity quite unusual in young artists. Whatever he borrowed he recast in a very personal mold, so that in many cases only the general influence of a particular artist is manifest, and often no specific source can be identified. The young van Dyck was very selective in what he chose to adapt from his Italian predecessors and contemporaries. Because he was interested primarily in the surface of paintings, van Dyck was attracted to the Venetian Renaissance painters by their colourism and techniques of applying paint, and by their sense of design.

Using prints, drawings, copies, and a limited number of originals, the young van Dyck assimilated so many of the salient characteristics of certain types of Italian painting that his success in Italy was almost guaranteed. When van Dyck arrived in Genoa in late 1621, he was not entering a totally alien community of artists: he was thoroughly in command of the elements of painting and design that satisfied the taste of a great number of Italian patrons.

Van Dyck a dû aussi connaître la version libre de Rubens de la *Mise au tombeau* du Caravage (Ottawa, Galerie nationale du Canada). En outre, il a probablement vu la *Vierge du Rosaire* (Vienne, Kunsthistorisches Museum) quand le peintre flamand Louis Finson l'a transportée de Marseille à Amsterdam, peu avant son décès à Amsterdam en 1617. Il est vraisemblable que van Dyck ait pu voir ce tableau puisqu'il était connu du groupe de peintres anversois – y compris Rubens et van Balen – le groupe l'ayant acheté, pour l'église des Dominicains à Anvers, de la succession d'Abraham Vinck, mort à Amsterdam vers 1620. Tenant compte de l'expérience acquise par van Dyck auprès des tableaux du Caravage, il n'est pas étonnant qu'il y ait certains éléments dans la copie de la *Cène* d'après Léonard de Vinci qui irrésistiblement suggèrent l'influence du Caravage, à savoir l'étrange drapé en forme de tente derrière le Christ et l'inhabituel accent sur la pose.

Il est aussi possible de voir des reflets du Caravage dans la *Descente du Saint-Esprit* (fig. 52), fondée sur une composition de Titien avec laquelle van Dyck a pu se familiariser, ou par une copie, ou, plus probablement, par la peinture ou la gravure de Rubens. Dans son tableau, van Dyck a synthétisé un cadre architectural qui rappelle celui de la *Vierge du Rosaire* du Caravage, avec un composition prenant sa source dans l'art de Titien mais présent dans un état transformé dans l'art de Rubens.

Les exemples d'utilisation par van Dyck de motifs, de techniques et de compositions empruntés à l'Italie montrent sa perspicacité dans l'étude de l'art italien. Van Dyck manifestait une maturité dont on trouve peu d'exemples chez les jeunes artistes. Ce qu'il empruntait, il savait si bien l'intégrer à son style que, dans bien des cas, seule une influence générale peut y être décelée et non une source précise. Même jeune, van Dyck était très méticuleux quand il s'agissait de faire sien tel ou tel élément de l'œuvre de ses contemporains ou prédécesseurs italiens. S'intéressant surtout à la surface picturale, il goûtait chez les peintres de la Renaissance vénitienne non seulement la couleur et la facture, mais aussi leur sens de la composition.

Grâce à des estampes, à des dessins, à des copies et à quelques originaux, le jeune artiste avait assimilé tant de traits caractéristiques de certains types de peinture italienne que sa réussite dans la péninsule était assurée. Lorsqu'il arriva à Gênes, fin de 1621, il ne se trouva pas au sein d'une colonie artistique étrangère; il maîtrisait à fond les éléments de la peinture et de la composition qui répondaient au goût des mécènes italiens.

Van Dyck: The Artist and the Man

Van Dyck was an adolescent prodigy, and his works and character must be seen in this light to be clearly understood. That van Dyck was a prodigy is obvious from the quality and quantity of his works from the first Antwerp period. Possessed of a single-minded ambition to excel in the art of painting, van Dyck made his mark by developing his genius in the techniques of applying paint. In his rush to success, van Dyck eschewed iconographic invention, and the study of literature and ancient sculpture, to become a "painter's painter."

Van Dyck's figures, which are generally quite convincing in pose, proportion, and articulation in space, obtain their Baroque intensity for the most part through two-dimensional design and unique calligraphic depiction of surface tension in flesh and drapery. The majority of the early works have very little spatial recession: the action takes place very near the surface of the picture plane.

The lack of depth in narrative tableaux such as the *Healing of the Paralytic* (cat. no. 27), the *Mystic Marriage of St Catherine* (cat. no. 24), and the *Entry of Christ into Jerusalem* (cat. no. 48) can be understood in part as van Dyck's attempt at individuality by means of rejecting Rubens's method of creating drama through energetic interlocking of figures and architecture from the foreground back into the recesses of space. Van Dyck preferred to work with the surface of things; he liked to confine his large figures to the foreground, crowding them into a space confined by the frame. His work obtains its great dramatic strength through the juxtaposition of the surfaces of flesh and drapery.

The closest that van Dyck came to the so-called "classical" Baroque style of Rubens is his altarpiece *St Martin Dividing his Cloak* (fig. 11). Here the surfaces of the men and horse are modelled to create a genuine three-dimensional thrust. That this picture should be so like a work of Rubens is doubtless because van Dyck used a creative process identical to that practised by Rubens: at least three Rubensian black chalk drawings of posed models preceded the painting, itself derived from an oil sketch by Rubens.

Being, as we are wont to say today "a painter's painter," van Dyck was not interested in antique sculpture. There are no early drawings either after the ancient

Van Dyck: l'artiste et l'homme

Van Dyck était un adolescent prodige. C'est donc à cette lumière qu'il nous faut saisir ses œuvres et son caractère. Qu'il ait été un prodige est clair d'après la qualité et la quantité de ses œuvres de la première période anversoise. Van Dyck, dont toute l'ambition visait uniquement à exceller dans l'art de la peinture, s'est fait un nom en appliquant son génie à la facture. Dans sa quête du succès, van Dyck renonça à l'invention iconographique, à l'étude de la littérature et de la sculpture antique pour devenir le «painter's painter», le peintre qui s'éprend pour la matière.

Les personnages de van Dyck, déjà convaincants par leur pose, leurs proportions et leur articulation dans l'espace, obtiennent pour la plupart leur intensité dramatique baroque par un dessin à deux dimensions et la technique calligraphique unique avec laquelle la tension superficielle de la chair et des étoffes est rendue. La majorité des premières œuvres ont très peu de recul spatial: l'action prend place très près du plan du tableau.

Le manque de profondeur dans les tableaux narratifs, tels que la *Guérison du paralytique* (cat. n° 27), le *Mariage mystique de sainte Catherine* (cat. n° 24), l'*Entrée du Christ à Jérusalem* (cat. n° 48), doit s'interpréter en partie comme une volonté de s'affermir en rejetant la méthode de Rubens qui créait le mouvement par le vigoureux enchevêtrement des figures et de l'architecture depuis le premier plan jusqu'aux recoins de l'espace. Van Dyck préférait travailler à la surface des choses; il aimait limiter ses vastes personnages au premier plan, les rassemblant dans un espace délimité par le cadre. Son œuvre prend sa grande force dramatique par la juxtaposition des surfaces de chair et d'étoffes.

C'est avec son retable de *Saint Martin partageant son manteau* (fig. 11) que van Dyck approche le plus le style baroque «classique» de Rubens. Ici, les surfaces des hommes et du cheval sont rendues de telle façon qu'ils peuvent véritablement créer un effet tridimensionnel. Cette peinture ressemble à une œuvre de Rubens parce qu'elle est le résultat évident d'un processus de création identique à celui pratiqué par Rubens; au moins trois dessins à la pierre noire de style rubénien, d'après modèles, ont précédé le tableau qui est lui-même inspiré d'une esquisse à l'huile de Rubens.

Van Dyck, étant ce que nous disons aujourd'hui «le

sculpture in Rubens's collection or after Rubens's drawings of antiquities. A sketchbook in Chatsworth, though attributed to van Dyck and said to date from his first Antwerp period, seems for many reasons not to be by him. It contains several studies after antique sculpture so uncharacteristic of everything we know of the young artist's *œuvre* that it surely cannot be an autograph work.

A study of the iconography of the young van Dyck's religious and secular pictures reveals that he possessed no great mind for the intellectual content of painting. None of his early works is markedly profound or significantly innovative in content. He was a painter, not an intellectual: his iconography was entirely derivative. In this van Dyck was quite unlike Rubens, whose brilliant contributions to the iconography of Flemish Humanism and the Counter Reformation are at times so abstruse as to confound even the best-read of modern scholars. It is clear that in his rejection of the sculptural and the antique, and in his marked lack of enthusiasm for display of theological or literary erudition in painting, van Dyck was by disposition quite alien to the circle of Rubens.

The two artists were also quite dissimilar in their approach to the creation of a composition. Rubens developed his work through preliminary drawings, oil sketches, and *modelli*. Van Dyck, on the other hand, rarely produced oil sketches and *modelli*. He preferred to evolve a composition through a series of drawings, beginning in some cases with a quick outline of the arrangement of figures and proceeding to refashion the design in several drawings. The drawings themselves are rarely reworked, changes being made in successive sheets. The progressive development of a composition did not always follow the same process, so that each of the several extant series of drawings provides a unique view of the young artist's creative genius in successfully manipulating the elements to depict a particular story. Having arrived finally at what he considered to be a useful starting point, van Dyck then proceeded to create the image on canvas.

But in the transition from drawing to canvas van Dyck did not simply follow this final sketch. Even in the process of painting van Dyck refashioned the composition, sometimes drastically. Hence the squared-off and presumably final design for the *Arrest of Christ* (cat. no. 44) does not fully correspond to any of the painted versions of the subject; nor does the final sketch for the *Descent of the Holy Ghost* (cat. no. 39) correspond to the finished canvas in Potsdam. For van Dyck, drawing

peintre du peintre», ne s'intéressait pas à la sculpture antique. Il ne semble avoir fait, dans sa jeunesse, aucun dessin d'après les sculptures anciennes de la collection de Rubens ou d'après les dessins d'antiquité de Rubens. Un carnet d'esquisses à Chatsworth, bien qu'attribué à van Dyck et que l'on date de sa première période anversoise, pour maintes raisons ne peut être de lui. Il contient tellement d'études d'après la sculpture antique, si peu caractéristiques de l'œuvre de van Dyck, qu'il ne peut s'agir d'une œuvre authentique de ce peintre.

Une étude de l'iconographie des peintures religieuses et profanes du jeune van Dyck révèle qu'il ne s'intéressait pas beaucoup à leur contenu intellectuel. On ne trouve dans ses premières œuvres rien de très profond ni de vraiment nouveau. N'étant qu'un peintre excluant tout but intellectuel, son iconographie manquait totalement d'originalité. En ce sens, van Dyck était l'opposé de Rubens dont les contributions brillantes à l'iconographie de l'humanisme flamand et de la Contre-Réforme sont parfois si obscures qu'elles confondent même les plus éclairés de nos modernes savants. Il est clair que dans son rejet de la sculpture et de l'antique, et dans son manque d'enthousiasme pour témoigner dans sa peinture d'une profondeur théologique ou réelle, van Dyck, par disposition, est tout à fait étranger au cercle de Rubens.

Aussi les deux artistes étaient différents dans leur façon d'aborder une composition. Rubens prépare son travail par des études, des ébauches à l'huile et des *modèlli*; van Dyck, pour sa part, ne fait que rarement des ébauches à l'huile et des *modèlli*. Il préfère élaborer une composition par une série de dessins, commençant, en certains cas, par une rapide esquisse d'un agencement de personnages et, par la suite, remanie son projet par plusieurs dessins. Les dessins eux-mêmes sont rarement retravaillés, les changements étant faits sur des feuilles successives. L'évolution progressive d'une composition ne suit pas toujours le même processus, de sorte que chacune des quelques séries de dessins, qui existent encore, fournissent des aspects uniques du génie créateur du jeune artiste qui jouait avec les éléments pour finalement en dépeindre l'histoire. Une fois arrivé à ce qu'il considérait être un point de départ utile, van Dyck créait l'image sur toile.

Mais cela ne se faisait pas tout simplement à partir de sa dernière ébauche. Même au cours du travail, van Dyck retouchait la composition, parfois rigoureusement. Ainsi, le dessin mis au carreau, probablement le dernier, pour l'*Arrestation du Christ* (cat. n° 44) ne correspond entièrement à aucun des tableaux sur ce sujet,

moved one step closer to the most successful way of rep-resenting a subject, but it by no means meant that the ferment of creative changes could not continue during the actual painting of the canvas. This process of creating a desired picture was not unlike that practised by Rubens. And yet, possibly because Rubens was in the habit of employing others to paint his pictures, and because his latitude for change during the painting stage was therefore limited, he generally did not alter the composition in any substantial way once he had established it in the oil sketches and *modelli*.

Van Dyck's skill in rendering the illusion of surface texture through a kind of optical shorthand was naturally suited to portrait painting. In his early portraits he was concerned mainly with the appearance of his sitters, and only occasionally did he manage to capture that great balance of appearance and penetration of character he would achieve in his later portraits. His greatest successes in the early portraits are those of people he knew very well – himself, for example, or Nicholas Rockox, or the Earl of Arundel.

Van Dyck's creation of five self-portraits during his first Antwerp period was a symptom of his narcissism. That the artist was fond of his own appearance is suggested not only by the number of early self-portraits but also by his choice of himself as a suitable model for St Sebastian (fig. 34) and Icarus (cat. no. 67). For a portraitist, however, self-study is not merely an exercise in narcissism. Van Dyck understood that self-analysis was a prerequisite to successful pictorial analysis of others. As well, his self-portraits serve as mirrors of his soul. In other words, self aggrandizement helped van Dyck render others' appearance and character in paint.

Because he was a prodigy, van Dyck was one in whom the normal character traits of adolescence were exaggerated. His ego seems to have been as great as his talents. His single-minded urge to paint did not allow for what he considered extraneous learning. He did not participate in the lively study of classical art and literature that Rubens so loved. Van Dyck did not even write letters, as far as we know. He studied painting with a passion that arose from and fed on boundless ambition. He purposefully studied the work of artists he considered superior, and virtually ignored the style of his teacher van Balen and his colleagues Jacob Jordaens, Frans Snyders, and Cornelis and Paul de Vos. His study of Venetian Renaissance art was carried out with careful calculation.

Van Dyck's peculiar adolescence does not make the establishment of a chronology of his early works partic-

pas plus que la dernière ébauche de la *Descente du Saint-Esprit* (cat. nº 39) ne correspond à la toile finie de Potsdam. Selon van Dyck, le dessin nous rapproche le plus possible de la façon la plus heureuse d'une représentation du sujet, mais ne signifie nullement que l'inspiration créatrice ne peut continuer d'opérer pendant la création même du tableau. Ce processus de création ne s'éloignait pas tellement de la méthode employée par Rubens. Lorsqu'il créait une œuvre, Rubens avait l'habitude d'employer d'autres personnes pour la peindre, ainsi il ne pouvait facilement l'altérer puisque la composition avait déjà été fixée dans ses ébauches à l'huile et ses *modèlli*.

L'habileté de van Dyck pour rendre, grâce à une sorte de sténo optique, l'illusion de la texture de la surface naturelle, convenait à la peinture de portraits. Dans les premiers de ceux-ci, il s'intéressait surtout à l'apparence de ses modèles et, à l'occasion seulement, s'arrangeait-il pour saisir l'harmonie entre l'apparence et les traits de caractère qu'il n'obtiendra que dans ses derniers portraits. Parmi les premiers, les plus réussis sont ceux de gens qu'il connaissait très bien; par exemple, lui-même, Nicolas Rockox et le comte d'Arundel.

Sa création de cinq autoportraits pendant sa première période anversoise était un symptôme de son narcissisme. Que l'artiste ait aimé son apparence n'est pas seulement rendu évident par le nombre des premiers autoportraits, mais aussi par le fait qu'il semble s'être considéré comme un modèle convenable pour saint Sébastien (fig. 34) et Icare (cat. nº 67). Mais pour un portraitiste, l'étude n'est pas un simple exercice d'égotisme. Van Dyck avait compris que le culte du moi était nécessaire pour obtenir une analyse picturale réussie des autres. De plus, ses autoportraits devenaient le miroir de son âme. En d'autres termes, ce gonflement du moi l'aida à traduire l'apparence et le caractère des autres.

Parce que van Dyck était un enfant prodige, on a multiplié chez l'adolescent le nombre de traits de caractère. Son culte du moi semble avoir été aussi grand que ses talents. Son esprit était tant orienté vers la peinture, qu'il n'envisageait pas d'apprendre quelque chose d'autre. Van Dyck n'a pas participé à l'ardente étude des arts et de la littérature classiques que Rubens aimait tant. Van Dyck n'a jamais écrit de lettres, autant que nous sachions. Il étudiait la peinture avec une passion exclusive qui s'appuyait sur une ambition démesurée et s'en nourrissait. Sciemment, il étudiait l'œuvre de ceux qu'il considérait de grands artistes et, par la suite, négligea pratiquement le style de son professeur van Balen et de ses collègues Jacques Jordaens, Frans Snyders, Cor-

ularly easy.[27] His erratic modes of expression, or stylistic variations, call for an hypothetical chronology quite different from the norm based on the supposition that an artist's style develops more or less continuously. Perhaps this is why most writers have avoided attempting such a chronology.

Because the young van Dyck was capable of quite incredible feats of painting from about the age of fifteen, a chronology of his early works might be considered unnecessary. A clear understanding of the sequence in which works have been created is valuable only if there *is* development, if successive works depend on preceding ones.

In the case of van Dyck, however, there is a need for a chronology. The chronology implicit in this catalogue is based on the premise that while there was no simple, progressive assimilation of the style of Rubens or of Venetian painting, there was nevertheless a general, though not always continuous improvement in the quality of his work.

However much the connoisseur may relish the puzzle of chronology in the works of the young van Dyck, it is an issue basically unimportant to our appreciation of his creations. The work of the young van Dyck is fresh and vital. It stimulates the eye rather than the intellect. It does not reflect the profundity of Counter Reformation theology. To enjoy the brilliant colour, the flash of paint, the energetic stroke of the pen, and the unlaboured composition requires no *a priori* knowledge of the age in human history from which they came. The importance of the works of the young van Dyck is that, like all truly great art, they retain a universal appeal, unaffected by time and place.

neille et Paul de Vos. Son étude de l'art vénitien de la Renaissance se poursuivit dans un but soigneusement calculé.

L'adolescence particulière de van Dyck ne rend pas facile l'établissement d'une chronologie de ses premières œuvres[27]. Ses modes d'expression capricieux, ou l'oscillation stylistique dont il était capable, nous obligent à accepter une chronologie hypothétique bien différente de celle que l'on trouve pour d'autres artistes plus conformes à la normale. Peut-être est-ce pour cette raison que la plupart des auteurs l'ont évitée.

Parce qu'en peinture le jeune van Dyck était capable d'exploits remarquables depuis l'âge de quinze ans environ, on peut penser qu'une chronologie de ses premières œuvres est tout à fait inutile. Savoir dans quel ordre les œuvres ont été créées n'est intéressant que s'il y a une progression, lorsque des œuvres successives découlent de créations précédentes.

Pour van Dyck, cependant, il y a lieu d'établir une chronologie, et celle suggérée dans le catalogue s'appuie sur le fait qu'il n'y a pas eu d'assimilation progressive simple du style de Rubens ou de la peinture vénitienne. Dans son œuvre il y eut, d'une manière générale cependant, un progrès certain, mais pas toujours uniforme.

Quel que soit l'intérêt que l'amateur porte aux problèmes de la chronologie du jeune van Dyck, celle-ci ne nous apporte vraiment rien pour juger de la valeur de ses créations. Les œuvres du jeune van Dyck sont fraîches et vivantes. Elles stimulent l'œil plutôt que l'intelligence. Ce n'est pas un exposé de la profondeur de la théologie de la Contre-Réforme. Pour jouir des brillantes couleurs, de l'éclat de la peinture, du coup de plume énergique et des compositions de style aisé, il n'est pas nécessaire à priori de connaître absolument le moment où, dans la vie du peintre, elles ont été exécutées. Comme il en est pour tout art véritable, l'importance des œuvres du jeune van Dyck demeure parce qu'elles offrent un attrait toujours d'actualité, jamais influencées par le temps ou le lieu.

27 See Erik Larsen, "Some New Van Dyck Materials and Problems," *Raggi: Zeitschrift für Kunstgeschichte und Arch,* Vol. VII (1967), pp. 1–15.

27 Voir Erik Larsen, «Some New Van Dyck Materials and Problems», *Raggi: Zeitschrift für Kunstgeschichte und Arch,* VII (1967), 1–15.

Catalogue

In dimensions, height precedes width.

Dans les dimensions, la hauteur précède la largeur.

30

List of Abbreviations

Exhibitions

1968, Agnew's	*Van Dyck*, 1968, Thos. Agnew and Sons Ltd., London.
1899, Antwerp	1899, *Van Dyck Tentoonstelling*, Antwerp.
1930, Antwerp	1930, *Exposition internationale, coloniale, maritime et d'Art flamand*, Antwerp.
1949, Antwerp	1949, *Van Dyck Tentoonstelling*, Antwerp.
1960, Antwerp-Rotterdam	1960, *Antoon van Dyck: Tekeningen en Olieverfschetsen*, Rubenshuis, Antwerp, and Museum Boymans-van Beuningen, Rotterdam. (Catalogue by R.-A. d'Hulst and H. Vey).
1929, Detroit	1929, *Loan Exhibition of Fifty Paintings by Anthony van Dyck*, The Detroit Institute of Arts. (Catalogue by W.R. Valentiner and L.J. Walther).
1955, Genoa	1955, *100 Opere di van Dyck*, Palazzo dell' accademia, Genoa.
1887, Grosvenor Gallery	1887, *Van Dyck*, Grosvenor Gallery, London.
1946, Los Angeles	1946, *Loan Exhibition of Paintings by Rubens and van Dyck*, Los Angeles County Museum.
1960, Nottingham	1960, *Paintings and Drawings by van Dyck*, Nottingham University Art Gallery.
1979, Princeton	1979, *Van Dyck as Religious Artist*, The Art Museum, Princeton University. (Catalogue by John Rupert Martin and Gail Feigenbaum).

Abréviations

Expositions

1968 Agnew's	*Van Dyck*, Thos. Agnew and Sons Ltd., Londres, 1968.
1899 Anvers	*Van Dyck Tentoonstelling*, Anvers, 1899.
1930 Anvers	*Exposition internationale, coloniale, maritime et d'Art flamand*, Anvers, 1930.
1949 Anvers	*Van Dyck Tentoonstelling*, Anvers, 1949.
1960 Anvers-Rotterdam	*Antoon van Dyck: Tekeningen en Olieverfschetsen*, Rubenshuis, Anvers et Museum Boymans-van Beuningen, Rotterdam, 1960 (catalogue par R.-A. d'Hulst et H. Vey).
1929 Detroit	*Loan Exhibition of Fifty Paintings by Anthony van Dyck*, The Detroit Institute of Arts, 1929 (catalogue par W.R. Valentiner et L.J. Walther).
1955 Gênes	*100 Opere di Van Dyck*, Palazzo dell'Accademia, Gênes, 1955.
1887 Grosvenor Gallery	*Van Dyck*, Grosvenor Gallery, Londres, 1887.
1946 Los Angeles	*Loan Exhibition of Paintings by Rubens and van Dyck*, Los Angeles County Museum, 1946.
1960 Nottingham	*Paintings and Drawings by van Dyck*, Nottingham University Art Gallery, 1960.
1979 Princeton	*Van Dyck as Religious Artist*, The Art Museum Princeton University, 1979 (catalogue par John Rupert Martin et Gail Feigenbaum).
1900 R.A.	*Sir Anthony van Dyck*, Royal Academy, Londres, 1900.
1938 R.A.	*Exhibition of 17th Century Art in Europe*, Royal Academy, Londres, 1938.

1900, R.A.	1900, *Sir Anthony van Dyck*, Royal Academy, London.
1938, R.A.	1938, *Exhibition of 17th Century Art in Europe*, Royal Academy, London.
1953–1954, R.A.	1953–1954, *Flemish Art, 1300–1700*, Royal Academy, London.

Bibliography

Bode, 1907	W. Bode, *Rembrandt und seine Zeitgenossen*, 2nd ed., (Leipzig: 1907).
Bode, 1921	Bode, 1907, revised and reprinted as *Die Meister der Holländischen und Flämischen Malerschulen* (Leipzig: 1921).
Cust, 1900	L. Cust, *Anthony van Dyck, An Historical Study of His Life and Works* (London: 1900).
Cust, 1903	L. Cust, *Van Dyck*, (London: 1903), 2 vols.
Cust, 1911	L. Cust, *Anthony van Dyck, a Further Study* (New York and London: 1911).
Delacre, 1934	M. Delacre, "Le Dessin dans l'œuvre de van Dyck," *Académie Royale de Belgique, Classe des Beaux-Arts, Mémoires*, 2nd ser., Vol. III, no. I, 1934.
Dénucé, *Forchoudt*	J. Denucé, *Art Export in the 17th Century in Antwerp. The Firm Forchoudt* (Antwerp: 1931).
Denucé, *Inventories*	J. Denucé, *Inventories of the Art-Collections in Antwerp in the 16th and 17th Centuries* (Antwerp: 1932).
Gerson, 1960	H. Gerson and E.H. Ter Kuile, *Art and Architecture in Belgium 1600–1800* (Harmondsworth: 1960).

1953–1954 R.A.	*Flemish Art, 1300–1700*, Royal Academy, Londres, 1953–1954.

Bibliographie

Bode, 1907	W. Bode, *Rembrandt und seine Zeitgenossen*, 2ᵉ éd. (Leipzig, 1907).
Bode, 1921	W. Bode 1907, revu et réimprimé sous *Die Meister der Holländischen und Flämischen Malerschulen* (Leipzig, 1921).
Cust, 1900	L. Cust, *Anthony van Dyck, An Historical Study of His Life and Works* (Londres, 1900).
Cust, 1903	L. Cust, *Van Dyck*, 2 vol. (Londres, 1903).
Cust, 1911	L. Cust, *Anthony van Dyck, A Further Study* (New York et Londres, 1911).
Delacre, 1934	M. Delacre, «Le dessin dans l'œuvre de van Dyck», *Académie Royale de Belgique, Classe des Beaux-Arts. Mémoires*, 2ᵉ sér., III, nº I (1934).
Denucé, *Forchoudt*	J. Denucé, *Exportation d'œuvres d'art au 17ᵉ siècle à Anvers: La firme Forchoudt* (Anvers, 1931).
Denucé, *Inventaires*	J. Denucé, *Les galeries d'art à Anvers aux 16ᵉ et 17ᵉ siècles: Inventaires* (Anvers, 1932).
Gerson, 1960	H. Gerson et E.H. Ter Kuile, *Art in Architecture in Belgium 1600–1800* (Harmondsworth, 1960).
Glück, 1926	G. Glück, «Van Dycks Anfänge der heilige Sebastian im Louvre zu Paris», *Zeitschrift für bildende Kunst*, LIX (1926–1927), 257–264.
Glück, 1927	G. Glück, «Van Dycks Apostelfolge», *Festschrift für Max J. Friedlander zum 60. Geburtstage* (Leipzig, 1927), 130–147.

Glück, 1926

G. Glück, "Van Dycks Anfänge der heilige Sebastian im Louvre zu Paris," *Zeitschrift für bildende Kunst*, Vol. LIX (1926–1927), pp. 257–264.

Glück, 1927

G. Glück, "Van Dycks Apostelfolge," *Festschrift für Max J. Friedlander zum 60. Geburtstage* (Leipzig: 1927), pp. 130–147.

Glück, 1933

G. Glück, *Rubens, van Dyck und ihr Kreis* (Vienna: 1933); contains reprints of Glück, 1926 and Glück, 1927.

Guiffrey, 1882

J. Guiffrey, *Antoine van Dyck, sa vie et son œuvre* (Paris: 1882).

Hollstein, van Dyck

F.W.H. Hollstein, *Dutch and Flemish Etchings, Engravings, and Woodcuts*, Vol. VI (Amsterdam); see "van Dyck," pp. 87–129.

KdK, 1909

E. Schaeffer, *Van Dyck. Des Meisters Gemälde, Klassiker der Kunst*, Vol. XIII, 1st. ed. (Stuttgart and Leipzig: 1909).

KdK, 1931

G. Glück, *Van Dyck. Des Meisters Gemälde, Klassiker der Kunst*, Vol. XIII, 2nd. ed. (Stuttgart and Berlin: 1931).

Lugt

F. Lugt, *Les Marques de collections de dessins et d'estampes* (Amsterdam: 1921).

F. Lugt, 1949

F. Lugt, *Musée du Louvre. Inventaire général des dessins des écoles du nord École Flamande*, Vols. I & II (Paris: 1949).

Muñoz, 1941

A. Muñoz, *Van Dyck* (Leipzig: 1941).

Oldenbourg, 1914–1915

R. Oldenbourg, "Studien zu Van Dyck," *Münchner Jahrbuch der bildenden Kunst*, Vol. IX (1914–1915), pp. 224–240.

Oldenbourg, KdK

R. Oldenbourg, *P.P. Rubens. Des Meisters Gemälde, Klassiker der Kunst*, Vol. V (Berlin and Leipzig: 1921).

Glück, 1933

G. Glück, *Rubens, Van Dyck und ihr Kreis* (Vienne, 1933); avec nouveaux tirages de Glück, 1926 et Glück, 1927.

Guiffrey, 1882

J. Guiffrey, *Antoine van Dyck, sa vie et son œuvre* (Paris, 1882).

Hollstein, van Dyck

F.W.H. Hollstein, *Dutch and Flemish Etchings, Engravings, and Woodcuts*, VI (Amsterdam), *voir* van Dyck, 87–129.

KdK, 1909

E. Schaeffer, *Van Dyck. Des Meisters Gemälde, Klassiker der Kunst*, XIII, 1re éd. (Stuttgart et Leipzig, 1909).

KdK, 1931

G. Glück, *Van Dyck. Des Meisters Gemälde, Klassiker der Kunst*, XIII, 2e éd. (Stuttgart et Berlin, 1931).

Lugt

F. Lugt, *Les marques de collections de dessins et d'estampes* (Amsterdam, 1921).

F. Lugt, 1949

F. Lugt, *Musée du Louvre Inventaire général des dessins des écoles du Nord. École flamande*, I et II (Paris, 1949).

Muñoz, 1941

A. Muñoz, *Van Dyck* (Leipzig, 1941).

Oldenbourg, 1914–1915

R. Oldenbourg, «Studien zu van Dyck», *Münchner Jahrbuch der bildenden Kunst*, IX (1914–1915), 224–240.

Oldenbourg, KdK

R. Oldenbourg, *P.P. Rubens. Des Meisters Gemälde, Klassiker der Kunst*, V (Berlin et Leipzig, 1921).

Puyvelde, 1941

L. van Puyvelde, «The Young van Dyck», *Burlington Magazine*, LXXIX, 177–185 (1941).

Puyvelde, 1950

L. van Puyvelde, *Van Dyck* (Bruxelles et Paris, 1950); 2e éd. (Bruxelles et Amsterdam, 1959).

Rooses-Ruelens

M. Rooses et C. Ruelens, *Correspondance de Rubens et Documents Épistolaires* (Anvers, 1887–1909), 6 vol.

Rooses, *Rubens*

M. Rooses, *L'Œuvre de P.P. Rubens* (Anvers, 1886–1892), 5 vol.

Puyvelde, 1941 — L. Puyvelde, "The Young van Dyck," *Burlington Magazine*, Vol. LXXIX (1941), pp. 177–185.

Puyvelde, 1950 — Leo van Puyvelde, *Van Dyck* (Brussels and Paris: 1950); 2nd edition (Brussels and Amsterdam: 1959).

Rooses-Ruelens — M. Rooses and C. Ruelens, *Correspondance de Rubens et Documents Épistolaires*, (Antwerp: 1887–1909), 6 vols.

Rooses, *Rubens* — M. Rooses, *L'Œuvre de P.P. Rubens*, (Antwerp: 1886–1892), 5 vols.

Rooses, 1903 — M. Rooses, "De Teekeningen der Vlaamsche Meesters, De Leerlingen van Rubens," *Onze Kunst*, Vol. II (1903), pp. 133–142.

Rosenbaum, 1928 — H. Rosenbaum, *Der junge van Dyck* (Munich: 1928).

Smith, 1830 — J. Smith, *A Catalogue Raisonné of Works of the Most Eminent Dutch and Flemish Painters*, Vol. II (London: 1830).

Smith, 1831 — *Ibid.*, Vol. III (London: 1831).

Vey, *Studien* — H. Vey, *Van-Dyck-Studien* (Cologne: 1955).

Vey, *Zeichnungen* — H. Vey, *Die Zeichnungen Anton van Dyck* (Brussels: 1962), 2 vols.

Vlieghe, *Saints I* — H. Vlieghe, *Saints I, Corpus Rubenianum Ludwig Burchard* (London and New York: 1972).

Vlieghe, *Saints II* — H. Vlieghe, *Saints II, Corpus Rubenianum Ludwig Burchard* (London and New York: 1973).

Waagen, 1854 — G. Waagen, *Treasures of Art in Great Britain* (London: 1854), 3 vols.; supplemental volume (London: 1857).

Wijngaert, 1943 — F. van den Wijngaert, *Antoon van Dyck* (Antwerp: 1943).

Rooses, 1903 — M. Rooses, «De Teekeningen der Vlaamsche Meesters, De Leerlingen van Rubens», *Onze Kunst*, II (1903), 133–142.

Rosenbaum, 1928 — H. Rosenbaum, *Der junge van Dyck* (Munich, 1928).

Smith, 1830 — J. Smith, *A Catalogue Raisonné of Works of the Most Eminent Dutch and Flemish Painters*, II (Londres, 1830).

Smith, 1831 — *Ibid.*, III (Londres, 1831).

Vey, *Studien* — H. Vey, *Van-Dyck-Studien* (Cologne, 1955).

Vey, *Zeichnungen* — H. Vey, *Die Zeichnungen Anton van Dyck* (Bruxelles, 1962), 2 vol.

Vlieghe, *Saints I* — H. Vlieghe, *Saints I, Corpus Rubenianum Ludwig Burchard* (Londres et New York, 1972).

Vlieghe, *Saints II* — H. Vlieghe, *Saints II, Corpus Rubenianum Ludwig Burchard* (Londres et New York, 1973).

Waagen, 1854 — G. Waagen, *Treasures of Art in Great Britain* (Londres, 1854), 3 vol.; volume supplémentaire (Londres, 1857).

Wijngaert, 1943 — F. van den Wijngaert, *Anton van Dyck* (Anvers, 1943).

1 Self-Portrait

Oil on panel

25.8 x 19.5 cm; enlarged into an octagon 43 x 32.5 cm

Gemäldegalerie der Akademie der bildenden Künste, Vienna, no 686

It is appropriate that van Dyck's earliest extant work is a self-portrait. This strong painting has a bravado and assurance that one would not expect from an artist who had just completed his apprenticeship. The use of heavy impasto for the highlights of the face, and the startling slash of white paint along the collar, are bold devices that typify van Dyck's early paintings.

Judging from the appearance of the artist, who must be fourteen or fifteen years old, this painting can be dated to 1613 or 1614. The self-assured young painter pictured himself confident and handsome. His somewhat unruly hair has an expressive quality, and is used to great advantage to enliven the static portrait image. Van Dyck's mode of rendering hair with very loose strokes of thin paint, often utilizing the effects of uncovered ground, and his careful manipulation of texture with touches of white or near-white highlighting, become a hallmark of his early painting. This technique, in a slightly modified form, served him well in his subsequent career as a portraitist. The technique is particularly noticeable in the grisaille sketches for his *Iconography*, begun in his second Antwerp period.

Because the young van Dyck painted so many self-portraits, and even pictured himself as Icarus (cat. no. 67) and St Sebastian (fig. 34), it is safe to conclude that in his youth he was a narcissist. Certainly he considered himself a most suitable subject for the first demonstrations of his skill in painting. Of all the subjects or models van Dyck could have chosen for his first paintings, none would have been more familiar to him than his own face.

The first modern scholar to recognize this work as a self-portrait was Henri Hymans, though it had been described as such long before in a letter from Frans von Imstenrad of 11 February 1678, offering the painting for sale to Prince Karl Eusebius of Liechtenstein. On the *verso* of the panel is the seal of Prince Johann Nepomuk Carl of Liechtenstein.

Provenance: 1678 with Frans von Imstenrad; Prince Carl Eusebius of Liechtenstein; by descent to Prince

1 Autoportrait

Huile sur bois

25,8 x 19,5 cm; agrandi en octogone, 43 x 32,5 cm

Gemäldegalerie der Akademie der bildenden Künste, Vienne, n° 686

Il est très intéressant de constater que la plus ancienne œuvre de van Dyck qui existe soit un autoportrait. Cette peinture puissante témoigne d'une bravade et d'une assurance qu'on ne s'attendrait pas à trouver chez un artiste qui vient tout juste de terminer son apprentissage. L'utilisation de la peinture en pleine pâte pour les vives couleurs du visage et l'étonnante touche de peinture blanche le long du col sont les procédés hardis typiques des premiers tableaux de van Dyck.

Si l'on en juge par l'apparence de l'artiste, qui devait avoir quatorze ou quinze ans, ce tableau peut être daté de 1613 ou 1614. Le jeune peintre, plein d'assurance, s'est représenté sous les traits d'une personne confiante et de belle apparence. Ses cheveux quelque peu rebelles ont une force d'expression utilisée avec profit pour donner plus de vie à l'image statique. La technique utilisée par van Dyck pour représenter les cheveux par des touches fines très dégagées et en utilisant souvent les effets produits par un fond réservé et une texture soigneusement préparée par des touches de rehauts blancs ou presque blancs, est devenue un signe distinctif de ses premiers tableaux. Cette technique, légèrement modifiée, lui a réussi par la suite dans son œuvre de portraitiste. Cela est particulièrement évident dans les grisailles exécutées pour son *Iconographie*, commencée pendant sa seconde période anversoise.

Comme le jeune van Dyck a peint de si nombreux autoportraits et qu'il s'est même représenté sous les traits d'Icare (cat. n° 67) et de saint Sébastien (fig. 34), on ne risque pas de se tromper en affirmant qu'il avait, dans sa jeunesse, de fortes tendances au narcissisme. Il a effectivement estimé que sa propre image était un sujet des plus appropriés pour faire les premières démonstrations de son talent pour la peinture. De tous les sujets ou modèles que van Dyck aurait pu choisir pour ses premiers tableaux, aucun n'aurait pu lui être plus familier que son propre visage.

Henri Hymans a été le premier spécialiste moderne à reconnaître dans ce tableau un autoportrait de van Dyck, mais il avait été décrit comme tel, il y avait longtemps déjà, dans une lettre de Frans von Imstenrad

Johann Nepomuk Carl of Leichtenstein; Count Anton Lamberg-Sprinzenstein.

Exhibition: 1964 Delft, *De Schilder in zijn wereld*, no. 37.

Bibliography: Cust, 1900, p. 19, p. 235 no. 39; KdK, 1909, p. 129; U. Fleisher, *Fürst Karl Eusebius von Liechtenstein als Bauherr und Kunstsammler (1611–1684)* (Vienna and Leipzig: 1910), p. 60 no. 82; Lionel Cust, *Anthony van Dyck. A Further Study* (New York and London: 1911), no. I; Henri Hymans, *Œuvre*, Vol. II (Brussels: 1920), p. 565; Rosenbaum, 1928, p. 31; KdK, 1931, p. 3; G. Glück, "Self-Portraits by van Dyck and Jordaens," *Burlington Magazine*, Vol. LXV (1934), p. 195; Puyvelde, 1941, p. 182, pl. 1A; Puyvelde, 1950, pp. 45, 123, pl. 16; Petra Clarijs, *Anton van Dyck* (Amsterdam: n.d.), p. 2; L. Baldass, "Some Notes on the Development of van Dyck's Portrait Style," *Gazette des Beaux-Arts*, 6th per., Vol. L (1957), p. 256; M. Jaffé, *Van Dyck's Antwerp Sketchbook*, Vol. I (London: 1966), pp. 47–48; *Katalog der Gemäldegalerie der Akademie der bildenden Künste in Wien* (Vienna: 1972), pp. 98–99, no. 170.

2 Self-Portrait About Age Fifteen
Oil on panel
36.5 x 25.8 cm
Kimbell Art Museum, Fort Worth, no. ACF 55.1

Michael Jaffé has dated this work to about a year after the Vienna painting. The fine blending of the flesh tones and the overall enamel-like appearance of the surface of the skin suggest that van Dyck was attempting to emulate the so-called "classical style" practised by Rubens at this time. The painting was first attributed to van Dyck by Otto Benesch in 1954; it had previously been attributed to Rubens. The elegant pose and unsubtle self-confidence of the sitter are markedly different from the less sophisticated air of van Dyck's Vienna panel, but it was quite within the young artist's capabilities not only

datée du 11 février 1678, dans laquelle ce dernier offrait à Karl Eusebius, prince de Liechtenstein, d'acheter le tableau. Au verso, le panneau porte le sceau de Johann Nepomuk Karl, prince de Liechtenstein.

Historique: 1678, Frans von Imstenrad; prince Karl Eusebius de Liechtenstein; par héritage au prince Johann Nepomuk Karl de Liechtenstein; comte Anton Lamberg-Sprinzenstein.

Exposition: 1964 Delft, *De Schilder in zijn wereld*, n° 37.

Bibliographie: Cust, 1900, 19, 235 n° 39; KdK, 1909, 129; U. Fleisher, *Fürst Karl Eusebius von Liechtenstein als Bauherr und Kunstsammler* (1711–1684) (Vienne et Liepzig, 1910), 60 n° 82; Lionel Cust, *Anthony van Dyck. A Further Study* (New York et Londres, 1911), n° I; Henri Hymans, *Œuvre*, II (Bruxelles, 1920), 565; Rosenbaum, 1928, 31; KdK, 1931, 3; G. Glück, «Self-Portraits by van Dyck and Jordaens», *Burlington Magazine*, LXV (1934), 195; Puyvelde, 1941, 182 pl. 1A; Puyvelde, 1950, 45, 123, pl. 16; Petra Clarijs, *Anton van Dyck* (Amsterdam, s.d.), 2; L. Baldass, «Some Notes on the Development of van Dyck's Portrait Style», *Gazette des Beaux-Arts*, 6e Pér., L (1957), 256; M. Jaffé, *Van Dyck's Antwerp Sketchbook*, I (Londres, 1966), 47–48; *Katalog, Gemäldegalerie der Akademie der bildenden Künste in Wien* (Vienne, 1972), 98–99, n° 170.

2 Autoportrait, vers l'âge de quinze ans
Huile sur bois
36,5 x 25,8 cm
Kimbell Art Museum, Fort Worth, n° ACF 55.1

D'après Michael Jaffé, cet autoportrait date d'environ un an après le tableau de Vienne. Le mélange délicat des carnations et l'aspect d'ensemble des chairs aux reflets émaillés laissent à penser que van Dyck a essayé d'imiter le style dit «classique» qui était celui de Rubens à l'époque. C'est en 1954 qu'Otto Benesch a, pour la première fois, attribué cette œuvre à van Dyck, d'abord attribuée à Rubens. La pose élégante et l'évidente confiance en soi dont témoigne le modèle sont nettement différentes de l'attitude moins sophistiquée du portrait de Vienne, mais il était tout à fait dans les possibilités du jeune artiste non seulement de passer brusquement d'un style à l'autre, mais aussi de varier la composition d'une seule et même image, et de lui faire exprimer d'autres sentiments.

to switch styles abruptly but also to vary the composition and intent of a single image.

Although the panel retains the original composition, it has been repainted considerably. The wide-brimmed hat is modern, though the shadow on the forehead is original. At some point the original hat was removed by a restorer who found a full head of hair beneath it. It was then discovered that the shadow on the forehead was original, and therefore the hat was recreated. In 1971 the hat was again removed, revealing a high forehead and a considerable amount of hair. The hat was again repainted for the reason that the shadow made no sense without it.

It is quite likely that van Dyck painted this *Self-Portrait* without a hat. He then modified the composition by painting the hat over the hair. What surely must be an eighteenth-century drawing in the Albertina, rather than an autograph sketch by van Dyck as Jaffé has suggested, is a variant copy of the panel as it may have appeared in its original state with the first hat painted by van Dyck himself. [M. Jaffé, *Van Dyck's Antwerp Sketchbook*, Vol. I, frontispiece].

Erik Larsen has recently proposed a possible attribution of the Kimbell panel to George Jamesone, thus rejecting it as a portrait of van Dyck. While the *Self-Portrait* is admittedly quite different in style to the Vienna *Self-Portrait*, there should be no doubt as to the identity of the subject as the physiognomy is identical to that shown in the *Self-Portrait* in Munich (fig. 6). The Munich *Self-Portrait* must date from 1617 or 1618 on the basis of the apparent age of the sitter. Like the Fort Worth *Self-Portrait*, the Munich picture was recorded in an eighteenth-century drawing, in this case one attributed to Watteau [*Burlington Magazine*, Vol. XCIX (December, 1957) Supp. pl. XVII].

Provenance: Private collection in Madrid; by 1954, Frederick W. Mont, New York; Newhouse Galleries, New York; Kimbell Bequest.

Bibliography: M. Jaffé, *Van Dyck's Antwerp Sketchbook*, Vol. I (London: 1960), pp. 48, 105 n89, 106 n90, pl. I; Gregory Martin, *National Gallery Catalogues: The Flemish School* (London: 1970), p. 33 n2; *Kimbell Art Museum Catalogue of the Collection* (Fort Worth: 1972), no. 64; Erik Larsen, "New suggestions Concerning George Jamesone," *Gazette des Beaux-Arts*, 6th per., Vol. XCIV (1979), p. 16 n32, no. I; Götz Eckhardt, *Selbstbildnisse niederländischer Maler des 17. Jahrhunderts* (Berlin: 1971), pp. 70, 180, pl. 62.

Le panneau, tel qu'il est aujourd'hui et tout en conservant la composition originale, a été considérablement remanié. Le chapeau à larges bords est un ajout moderne bien que l'ombre sur le front soit originale. À un certain moment, le chapeau original a été enlevé par un restaurateur qui a découvert toute une chevelure en dessous. Lorsqu'on s'est aperçu que l'ombre était d'origine, on a restitué le chapeau. En 1971, le chapeau a été de nouveau enlevé, révélant un front élevé et une chevelure abondante. Puis le chapeau a été repeint pour la raison que l'ombre ne signifiait plus rien une fois le couvre-chef enlevé.

Il est tout à fait vraisemblable que van Dyck ait peint cet *Autoportrait* sans chapeau. Il a ensuite modifié la composition en peignant un chapeau sur la chevelure. Ce qui est certainement un dessin du XVIIIe siècle plutôt qu'un dessin autographe de van Dyck, comme Jaffé l'a suggéré, est une copie, exposée à l'Albertina, du panneau avec des variantes tel qu'il était peut-être à l'origine avec le premier chapeau peint par van Dyck lui-même [M. Jaffé, *Van Dyck's Antwerp Sketchbook*, I, frontispice].

Erik Larsen a récemment proposé l'attribution possible du panneau Kimbell à George Jamesone, niant ainsi que ce soit un portrait de van Dyck. Même si le style de l'*Autoportrait* est manifestement très différent du style de celui de Vienne, on est certain de l'identité du sujet, la physionomie étant identique à l'*Autoportrait* de Munich (fig. 6), qui, lui, doit dater de 1617 ou de 1618, si l'on en croit l'âge apparent du modèle. Comme l'*Autoportrait* de Fort Worth, le tableau de Munich est aussi reproduit dans un dessin du XVIIIe siècle, attribué à Watteau [*Burlington Magazine*, XCIX (décembre 1957), Suppl. pl. XVII].

Historique: collection particulière à Madrid; en 1954, Frederick W. Mont, New York; Newhouse Galleries, New York; legs Kimbell.

Bibliographie: M. Jaffé, *Van Dyck's Antwerp Sketchbook*, I (Londres, 1960), 48, 105 n. 89, 106 n. 90, pl. I; Gregory Martin, *National Gallery Catalogues: The Flemish School* (Londres, 1970), 33 n. 2; *Kimbell Art Museum Catalogue of the Collection* (Fort Worth, 1972), n° 64; Erik Larsen, «New Suggestions Concerning George Jamesone», *Gazette des Beaux-Arts*, 6e Pér., XCIV (1979), 16 n. 32 n° I; Götz Eckhardt, *Selbstbildnisse niederländischer Maler des 17. Jahrhunderts* (Berlin, 1971), 70 et 180, pl. 62.

3-10 The Böhler Apostle Busts

In a case heard before the Antwerp Magistrate's Court between 1660 and 1661, a certain Canon François Hillewerve contended that Pierre Meulewels had sold him a series of thirteen pictures of apostles and Christ incorrectly attributed to van Dyck. [L. Galesloot, "Un procès pour une vente de tableaux attribués à Antoine van Dyck 1660–1662," *Annales de l'Académie Royale d'Archéologie de Belgique*, Vol. XXIV (1868), pp. 561–606]. Jan Breughel the Younger (1601–1678), who had advised the Canon to make the purchase, testified that the paintings were indeed by van Dyck and that he knew this because he had been a friend of the artist long before the two of them had left for Italy together.

Among the artists who made depositions in the case were Herman Servaes (c.1601–c.1675) and Justus van Egmont (1601–1674) who claimed authorship of some of the panels which they said were all copies after van Dyck and retouched by him. An aged man, William Verhagen, stated that he had commissioned the panels from van Dyck some forty-four or forty-five years previously, and that he had seen them being painted. His wife confirmed this, stating that she remembered her husband buying the pictures forty-six years before. Verhagen said that the panels had been admired in his house by the painters Rubens, Daniel Seghers, David Ryckaert, and Artus Wolfaert, and by the dealer Moremans. He said that he had sold his panels to Cornelis Nuldens.

The painters Jan Bockhorst, Matthew Musson, and David Ryckaert made depositions stating that all the panels purchased by Canon Hillewerve were copies retouched by van Dyck. Jacob Jordaens stated that the pictures in question were copies, that he had seen the originals in Antwerp in about 1622, and that he had just seen these same originals in Utrecht. The painter Abraham Snellinck testified that the originals were purchased about thirty-six years before by a certain Bontemuts who took them to another country; he also testified that the pictures in question had been in the collection of Elie Voet, and were copies retouched by van Dyck.

The decision of the Antwerp court in the matter of the authenticity of the panels has not unfortunately survived. From the evidence it can be concluded that van Dyck did paint at least one series of the apostles and Christ between 1615 and 1616, that they were copied by

3-10 Les Bustes d'Apôtres de Böhler

Dans un procès, plaidé en 1660–1661, devant les juges-échevins d'Anvers, un certain chanoine, François Hillewerve, soutint que Pierre Meulewels lui avait vendu treize tableaux représentant le Christ et les Apôtres, dont l'attribution à van Dyck était mise en doute [L. Galesloot, «Un procès pour une vente de tableaux attribués à Antoine van Dyck 1660–1662», *Annales de l'Académie Royale d'Archéologie de Belgique*, XXIV (1868), 561–606]. Jean Bruegel le Jeune (1601–1678), qui avait conseillé au chanoine de faire cet achat, témoigna alors que les tableaux étaient de van Dyck et qu'il pouvait l'affirmer, ayant été un ami de l'artiste longtemps avant que tous deux partent ensemble en Italie.

Parmi les artistes qui déposèrent en cette affaire, figurent Herman Servaes (v. 1601–v. 1675) et Juste van Egmont (1601–1674) qui revendiquèrent certains des panneaux qu'ils prétendirent être tous des copies d'après van Dyck et retouchées par lui. Un veillard, Guillaume Verhagen, déclara qu'il avait commandé les panneaux à van Dyck quelque quarante-quatre ou quarante-cinq années plus tôt et qu'il l'avait vu les peindre. Sa femme confirma cette déclaration, disant qu'elle se rappelait que son mari avait acheté les tableaux quarante-six ans auparavant. Verhagen dit que les panneaux avaient été admirés chez lui par les peintres Rubens, Daniel Seghers, David Ryckaert, Artus Wolfaert, ainsi que par le marchand d'art Moremans. Il ajouta avoir vendu ces panneaux à Corneille Nuldens.

Les peintres Jean Bockhorst, Matthieu Musson et David Ryckaert firent des dépositions dans lesquelles ils déclarèrent que tous les panneaux achetés par le chanoine Hillewerve étaient des copies retouchées par van Dyck. Jacques Jordaens déclara que les tableaux en question étaient des copies dont il avait vu les originaux à Anvers vers 1622 et qu'il venait juste de revoir ces mêmes originaux à Utrecht. Le peintre Abraham Snellincx certifia que les originaux avaient été achetés environ trente-six ans auparavant par un certain Bontemuts, qui les avait emportés dans un autre pays, et que les tableaux en question étaient des copies retouchées par van Dyck; ces copies avaient été dans la collection d'Élie Voet.

La décision du tribunal d'Anvers sur la question de l'authenticité des panneaux n'a pas été conservée. Il ressort de ces témoignages que van Dyck a peint au moins

Herman Servaes and Justus van Egmont, and that the originals were not those pictures purchased by Canon Hillewerve.

The only known complete set of Apostle busts by van Dyck are those purchased in 1913 or 1914 by the Munich dealer Julius Böhler from the Cellemare collection in Naples. The panels of the twelve apostles were recorded in the early eighteenth century in the Brignole Sale collection, in the Palazzo Rosso, Genoa [*Descrizione della Galleria de quadri esistenti nel Palazzo del Serenissimo Doge Gio Francesco Brignole Sale*, (Genoa: 1748)] where the bust of Christ remains today [exhibited Genoa, 1955, no. I]. There also exists a series of five apostles, *St Matthias*, *St Bartholomew*, *St James the Greater*, *St Matthew*, and *St Simon*, all by van Dyck, in Lord Spencer's collection in Althorp [K.J. Garlick, "Catalogue of Pictures at Althorp," *Walpole Society*, Vol. XLV (1974–1976), nos. 139–143]. Another group of four apostles, all the work of van Dyck, are: *St Andrew* (Ponce, Museo de Arte) [Julius Held, *Museo de Arte de Ponce Catalogue. I: Paintings of the European and American Schools*, (Ponce, Puerto Rico: 1965), pp. 57–58]; *St Peter* (Leningrad, Hermitage) [M. Varshavskaya, *Van Dyck Paintings in the Hermitage* (Leningrad: 1963), pp. 93–95, no. I]; *St Judas Thaddeus* (Rotterdam, Boymans-van Beuningen Museum) [Horst Vey, "De apostel Judas Thaddeus door van Dyck," *Bulletin Museum Boymans-van Beuningen*, Vol. X (1959), p. 88 ff.]; and *St Paul* (George Roche Collection, Jeffersontown, Kentucky) [*Le siècle de Rubens* (Brussels: 1965), no. 56]. To these may be added a *Christ with the Cross* (cat. no. 11). There are five Apostle busts in Dresden that are studio works [K. Woermann, "A van Dycks Apostelgefolge," *Dresdener Jahrbuch für bildende Kunst* (1905), pp. 25–32]. There is also a series of ten apostles and Christ, the work of copyists, in the gallery at Aschaffenburg. These panels bear the Antwerp guild mark on the back. They were formerly housed by the gallery at Schleissheim and later at Burghausen [Bayerische Staatsgemäldesammlungen, Galerie Aschaffenburg Katalog (Munich: 1975), pp. 79–81].

The Böhler panels – those at Althorp and the other five scattered originals – must have been together when some from each group were engraved by Cornelis van Caukercken (Antwerp c. 1625–Bruges c. 1680) and published by Cornelis Galle the Elder [Hollstein, Vol. IV, 98, I]. From the Böhler series Caukercken engraved *St Bartholomew*, *St James the Greater*, *St Simon*, *St Thomas*, and *St John*. His designs for *St Matthias* and *St Matthew* were based on the pictures now at Althorp,

une série d'Apôtres et du Christ vers 1615–1616, et que ces peintures ont été copiées par Herman Servaes et Juste van Egmont; on peut en conclure également que le chanoine Hillewerve n'avait pas acheté les originaux de ces tableaux.

La seule série complète connue des Bustes d'Apôtres peinte par van Dyck est celle qui fut achetée par le marchand d'art munichois Julius Böhler en 1913 ou 1914 et qui venait de la collection Cellamare de Naples. Les panneaux des douze apôtres furent catalogués au début du XVIIIᵉ siècle dans la collection Brignole Sale, au Palazzo Rosso, à Gênes [*Descrizióne delle Gallerìa de quadri esistenti nel Palazzo del Serenìssimo Doge Gio. Francesco Brignole Sale* (Gênes, 1848)] où le Buste du Christ se trouve encore aujourd'hui [exposé à Gênes, 1955, nº I]. Une série de cinq apôtres, *Saint Matthias*, *Saint Barthélemy*, *Saint Jacques le Majeur*, *Saint Matthieu* et *Saint Simon*, tous l'œuvre de van Dyck, font partie de la collection du comte Spencer, d'Althorp Park [K.J. Garlick, «Catalogue of Pictures at Althorp», *Walpole Society*, XLV (1974–1976), nᵒˢ 139–143]. Un groupe de quatre apôtres, *Saint André* (Ponce, Museo de Arte) [Julius Held, *Museo de Arte de Ponce Catalogue. I: Paintings of the European and American Schools* (Ponce, Porto Rico, 1965), 57–58]; *Saint Pierre* (l'Ermitage) [M. Varshavskaya, *Les peintures de van Dyck à l'Ermitage* (Leningrad, 1963), 93–95, nᵒ I]; *Saint Jude Thaddée* (Rotterdam, Museum Boymans-van Beuningen) [Horst Vey, «De apostel Judas Thaddeus door Van Dyck», *Bulletin Museum Boymans-van Beuningen*, X (1959), 88sq.] et *Saint Paul* (Collection George Roche, Jeffersontown, Kentucky) [*Le siècle de Rubens* (Bruxelles, 1965), nᵒ 56], ainsi qu'un *Christ portant la Croix* (cat. nᵒ 11) sont tous de la main de van Dyck. Il y a cinq Bustes d'Apôtres à Dresde qui sont des œuvres d'atelier [K. Woermann, «A van Dycks Apostelgefolge», *Dresdener Jahrbuch für bildende Kunst* (1905), 25–32]. On trouve également une série de dix apôtres et du Christ dans la galerie d'Aschaffenburg qui sont des copies. Ces panneaux, tous portant la marque de la Guilde d'Anvers au dos, ont été autrefois exposés à Burghausen [Bayerische Staatsgemäldesammlungen, *Galerie Aschaffenburg Katalog* (Munich, 1975), 79–81].

Les panneaux Böhler – ceux d'Althorp et les autres cinq originaux dispersés – ont dû être réunis lorsque Corneille van Caukercken (Anvers v. 1625–Bruges v. 1680) a gravé certains personnages de chaque groupe et que Corneille Galle le Vieux [Hollstein, IV, 98, nᵒ I] les a publiés. De la série Böhler, Caukercken a gravé *Saint Barthélemy*, *Saint Jacques le Majeur*, *Saint Simon*, *Saint*

the *St Andrew* on the picture in Ponce, the *St Peter* after the Leningrad painting, the *St Judas Thaddeus* after the panel in Rotterdam, the *St Paul* after the panel in the George Roche collection, and the *Christ* after the panel owned by Mr Frank Mangano (cat. no. 11).

The source for the Caukercken *St Philip* is not the Vienna painting, but another panel now lost. There are thirteen apostles in the engraved series. The thirteenth, the *St James the Less*, is after a van Dyck panel that has been lost. All the engravings are in the opposite sense to the originals, with the exception of the Leningrad *St Peter*.

Peter Isselburg of Cologne (1568–1630) engraved the panel *St Matthias* in the Althorp group and the *Christ* (cat. no. 11) – he changed the *St Matthias* into *St Judas Thaddeus* (fig. 18) – and substituted them for works by Rubens in a suite after Rubens's studio replicas of his apostles and Christ.

The original Apostle series by Rubens was painted about 1610 and sold to the Duke of Lerma shortly thereafter. The studio replicas of Rubens's series eventually passed into the Rospigliosi-Pallavicini collection, Rome, where they remain today, without the Christ.

The Aschaffenburg copies of van Dyck's series, which were not used by the engravers Caukercken or Isselburg, provide further evidence that all the originals must have been together at one time. They are copies of some of the panels from the Böhler series, some from the Althorp group, and some from the group of four apostles and Christ in various collections.

It is not unreasonable to assume that the Aschaffenburg panels were the subject of the 1660/1661 court case. Several other replicas and variant copies of individual panels have been on the market, but no coherent group can be formed from them. They are the flotsam from van Dyck's early studio and later copies.

The Böhler panels, and those originals at Althorp and elsewhere, must have been created by van Dyck very early in his career; Brueghel, Servaes, van Egmont, and Verhagen and his wife – all testified to this fact. On the basis of quality, the Böhler series seems to come slightly later than the other panels, but such deductions are risky in the formation of the chronology of the work of the young van Dyck. It is possible that all the original panels were considered interchangeable as they all have similar but not identical measurements. However, the panels must be remeasured accurately, and the possibility that they have been trimmed must be explored, before we can come to any absolute conclusions about the fixed components of the series and their chronology. It

Thomas et *Saint Jean*. Pour les gravures du *Saint Matthias* et du *Saint Matthieu*, il fit usage des tableaux maintenant à Althorp, pour *Saint André*, il se servit de la peinture de Ponce, pour *Saint Pierre*, il prit comme modèle la peinture de Leningrad, *Saint Jude Thaddée* est d'après le panneau de Rotterdam et *Saint Paul*, d'après celui de la collection George Roche; quant au *Christ*, il a été gravé d'après le panneau appartenant à M. Frank J. Mangano (cat. n° 11).

Caukercken ne s'est pas inspiré, pour son *Saint Philippe*, de la peinture de Vienne mais d'un autre panneau maintenant perdu. Il existe treize apôtres dans les séries gravées. Le treizième, *Saint Jacques le Mineur*, est d'après un panneau perdu de van Dyck. Toutes les gravures sont en contrepartie, à l'exception du *Saint Pierre* de Leningrad.

Pierre Isselburg de Cologne (1568–1630) a aussi gravé le *Saint Matthias* du groupe d'Althorp, qu'il a changé en *Saint Jude Thaddée* (fig. 18), et le *Christ* (cat. n° 11), et les a substitués aux sujets correspondants de Rubens dans une série de gravures faites d'après des répliques d'atelier des apôtres et du Christ de ce dernier.

La série originale des apôtres de Rubens a été peinte vers 1610 et vendue au duc de Lerme peu après. Les répliques d'atelier de la série de Rubens passèrent par la suite dans la collection Rospigliosi-Pallavicini de Rome, où elles y sont encore, mais sans le Christ.

Les copies d'Aschaffenburg de la série de van Dyck, qui n'ont pas été utilisées par les graveurs Caukercken ou Isselburg, indiquent elles aussi que tous les originaux doivent avoir été réunis à une certaine époque. Elles sont des copies de certains des panneaux provenant de la série Böhler, certains du groupe Althorp et certains du groupe des quatre apôtres et du Christ de différentes collections.

On peut supposer qu'il s'agissait dans la cause entendue au Palais de Justice d'Anvers en 1660–1661 de ces panneaux d'Aschaffenburg. Plusieurs répliques et des variantes d'après certains des apôtres ont été trouvées sur le marché, mais on ne peut les grouper en suite avec cohérence. Ce sont les restes du premier atelier de van Dyck et des copies plus récentes.

Les panneaux de Böhler, et les originaux d'Althorp et d'ailleurs, doivent avoir été exécutés par van Dyck très tôt dans sa carrière, comme Bruegel, Servaes, van Egmont, ainsi que Verhagen et sa femme en ont témoigné. Si l'on considère la qualité, la série Böhler semble être légèrement postérieure aux autres panneaux, mais de telles affirmations sont risquées lorsqu'on tente d'établir la chronologie des œuvres du jeune van Dyck. Tous

is conceivable that the first *St Peter* was the Leningrad version, later replaced in the Böhler series by another *St Peter*. Similarly, the Rotterdam *St Judas Thaddeus* may have been replaced by the Vienna panel in the creation of the Böhler series. The evidence of the Caukercken engravings and the Aschaffenburg copies suggests that in the 1650s, when the engravings were made, and in the period 1615–1616, many of the panels must have been regarded as interchangeable.

Van Dyck's idea for the creation of a series of Apostle busts and a Christ was derived from Rubens's series which the young artist must have known from the studio replicas that Rubens tried to sell to Sir Dudley Carleton in 1618 [Rooses-Ruelens, Vol. II, p. 137].

Of the Böhler series of apostles, two have disappeared: *St Matthias* was sold to a dealer, Godfroy Brauer of Nice, in 1915, and passed through Christie's 5 July 1929, no. 41 (bought by Mason); *St Matthew* was sold to the dealer Dr H. Wendland of Berlin in 1915. Two of the Böhler apostles are not included in this exhibition: *St Paul* (fig. 19) in the Niedersächsische Landesgalerie, Hannover and *St Judas Thaddeus* (fig. 20) in the Kunsthistorisches Museum, Vienna.

3 St Peter
Oil on panel
63.0 x 49.0 cm
Gesellschaft Kruppsche Gemäldesammlung, Villa Hügel, Essen

This panel is unlike the *St Peter* in Leningrad (copy in Aschaffenburg). In the Leningrad picture the saint holds a key in his right hand at the lower left of the panel. The saint looks upward toward the right. The Leningrad *St Peter* is related to a van Dyck sketch, in Berlin, (no. 790F) of Abraham Grapheus, that was used for one of

les panneaux originaux auraient pu être interchangeables du fait qu'ils ont tous des dimensions semblables mais non identiques. Il faudrait procéder à une nouvelle mesure exacte de tous les tableaux et rechercher s'ils n'ont pas été coupés avant d'en venir à une conclusion définitive dans la détermination des éléments fixes de la série et, ensuite, dans l'établissement de la chronologie. On peut penser que le premier *Saint Pierre* était celui de la version de Leningrad mais qu'il a été remplacé, plus tard, dans la série Böhler par un autre *Saint Pierre*. De même, le *Saint Jude Thaddée* de Rotterdam peut avoir été remplacé par le panneau de Vienne lorsque la série Böhler a été constituée. Le témoignage des gravures de Caukercken et des copies d'Aschaffenburg suggère que dans les années 1650, lorsque les gravures ont été réalisées, la plupart des panneaux ont dû être considérés interchangeables, comme ce fut le cas en 1615–1616.

L'idée de van Dyck de créer une série de Bustes d'Apôtres et du Christ lui est probablement venue de Rubens dont le jeune artiste connaissait la série par les répliques d'atelier que Rubens essaya de vendre à Sir Dudley Carleton en 1618 [Rooses-Ruelens, II, 137].

Deux apôtres de la série Böhler ont disparu: *Saint Matthias*, vendu en 1915 à Godfroy Brauer, marchand d'art de Nice, puis passé en vente chez Christie le 5 juillet 1929, n° 41 (acquis par Mason); *Saint Matthieu*, vendu en 1915 au Dr H. Wendland, marchand d'art de Berlin. Deux des apôtres de la série Böhler ne figurent pas dans cette exposition: le *Saint Paul* (fig. 19) de la Landesgalerie, Niedersächsisches Landesmuseum, Hanovre, et le *Saint Jude Thaddée* (fig. 20) au Kunsthistorisches Museum, Vienne.

3 Saint Pierre
Huile sur bois
63 x 49 cm
Gesellschaft Kruppsche Gemäldesammlung, Villa Hügel, Essen

Ce panneau diffère du *Saint Pierre* de Leningrad (dont Aschaffenburg a une copie). Dans ce dernier, le saint tient de sa main droite une clé, en bas à gauche, tandis qu'il lève les yeux vers la droite. Le *Saint Pierre* de Leningrad se rapproche d'une esquisse d'Abraham Grapheus faite par van Dyck (Berlin, n° 790F) et qui a été

the apostles in van Dyck's painting *Descent of the Holy Ghost*. The Leningrad *St Peter* was engraved by van Caukercken (fig. 21).

The Krupp *St Peter* is undoubtedly a more successful composition as an element in a series of paintings than is the Leningrad version. In the Krupp panel, van Dyck created a balance between the vertical hand with the keys on the left and the diagonals of the saint's left shoulder and forearm and hand. The pose of St Peter, whose face is turned three quarters to his left, implies the presence of companions.

A number of panels by van Dyck of St Peter (with a pendant St Paul) are listed in early inventories of Antwerp collections [Denucé, *Inventories*, pp. 271, 273, & 362]. These pairs of panels by van Dyck or his colleagues and followers served as abbreviated Apostle series inspired perhaps by Rubens's panels of the two saints painted in 1614 for the Antwerp Guild of Romanists, originally known as the "College of SS Peter and Paul" [Vlieghe, *Saints I*, nos 47 and 48].

A third St Peter type is recorded in a copy after van Dyck in the Gemäldegalerie, Dresden [KdK, 1931, p. 35 l.]

Provenance: Palazzo Rosso, Genoa, early eighteenth century; 1766 Giambattista Serra, Palazzo Serra, Genoa; Duke of Cardinale by descent to his daughter Donna Giulia Serra who married Don Giuseppe Guidice-Caracciolo, 3rd Prince Cellamare; 1913 or 1914, bought by Julius Böhler, Munich, through an agent in Naples from the Cellamare collection; 1915, bought by Baron Krupp von Bohlen und Halbach, Essen.

Exhibitions: 1953, Essen, *Kunstwerke aus Kirchen- Museums- und Privatbesitz*, Villa Hügel, no. 1b; 1965, Essen, *Aus der Gemäldesammlung der Familie Krupp*, Villa Hügel, no. 29; 1968, Cologne, *Weltkunst aus Privatbesitz*, no. F8.

Bibliography: *Descrizione della Galleria de quadri esistenti nel Palazzo del Serenissimo Doge Gio Francesco Brignole Sale*, (Genoa: 1748); *Pitture e quadri del Palazzo Brignole Sale. . .*, (Genoa; 1756), p. 4; *Inventario dei quadri esistenti nel Palazzo Rosso. . .* (Genoa: 1763); C.G. Ratti, *Istruzione di quanto può vedersi di più bello in Genova in pittura, scultura ed archittetura*, Vol. IV (Genoa: 1766), p. 230; Oldenbourg, 1914–15, p. 277 n2; Glück, 1927, pp. 131, 143 ff., pl. 4; Rosenbaum, p. 37; KdK, 1931, p. 39 l.; Glück, 1933, p. 290 n2, no. 300f,

utilisé pour un des apôtres dans le tableau *Descente du Saint-Esprit*. C'est van Caukercken qui a gravé le *Saint Pierre* de Leningrad.

Le *Saint Pierre* de la collection Krupp, comme élément d'une série de tableaux, est sans aucun doute une composition plus réussie que ne l'est la version de Leningrad. Dans le panneau Krupp, van Dyck a réussi à établir un équilibre entre la main verticale tenant les clés, sur la gauche, et les diagonales de l'épaule, l'avant-bras et la main gauche de Pierre. La pose du saint, dont le visage est tourné de trois-quarts vers la gauche, laisse supposer la présence de compagnons.

Un certain nombre de panneaux de van Dyck représentant saint Pierre, avec saint Paul faisant la paire, sont énumérés pour les premiers inventaires des collections d'Anvers [Denucé, *Inventaires*, 271, 273, 362]. Ces paires de panneaux peints par van Dyck, ou ses collègues et disciples, servaient d'apôtres pour une série abrégée et peut-être s'inspiraient des panneaux de Rubens de ces deux saints, peints en 1614 pour la Guilde des Romanistes d'Anvers, connue à l'origine comme «Collège de Saint-Pierre et de Saint-Paul» [Vlieghe, *Saints I*, n^os 47, 48].

Un troisième type de saint Pierre est représenté dans une copie d'après van Dyck à la Gemäldegalerie, Dresde [KdK, 1931, 35g.].

Historique: Palazzo Rosso, Gênes, début XVIII^e siècle; Giambattista Serra, Palazzo Serra, Gênes; Duca di Cardinale légué à sa fille Donna Giulia Serra qui épousa Don Giuseppe Guidice-Caracciolo, 3^e prince Cellamare; 1913 ou 1914, acquis par Julius Böhler à Munich par l'intermédiaire d'un agent à Naples de la collection Cellamare; 1915, acquis par le baron Krupp von Bohlen und Halbach, Essen.

Expositions: 1953 Essen, *Kunstwerke aus Kirchen- Museums- und Privatbesitz*, Villa Hügel, n° 1b; 1965 Essen, *Aus der Gemäldesammlung der Familie Krupp*, Villa Hügel, n° 29; 1968 Cologne, *Weltkunst aus Privatbesitz*, n° F8.

Bibliographie: *Descrizióne della Gallerìa de quadri esistenti nel Palazzo del Serenìssimo Doge Gio. Francesco Brignole Sale* (Gênes, 1748); *Pitture e quadri del Palazzo Brignole Sale...* (Gênes, 1756), 4; *Inventàrio dei quadri esistenti nel Palazzo Rosso...* (Gênes, 1763); C.G. Ratti, *Istruzióne di quanto può vedersi di più bello in Gènova in pittura, scultura ed archittetura* (Gênes, 1766), 230; Oldenbourg, 1914–1915, 277 n. 2; Glück, 1927, 131,

fig. 165; UNESCO, *An Illustrated Inventory of Famous Dismembered Works of Art. European Painting*, (Paris: 1974), p. 83, fig. 5.

4 St Thomas
Oil on panel
64 x 50.5 cm
Gesellschaft Kruppsche Gemäldesammlung, Villa Hügel, Essen

This panel was the source for the engraving by van Caukercken (fig. 22) and for the copy in Aschaffenburg (fig. 23). There are no other known pictures of this saint by the young van Dyck that could have belonged to another series of Apostle portraits.

Jordaens copied this picture but replaced the spear with a sword, transforming the saint into St Paul [M. Jaffé, *Jacob Jordaens* (Ottawa: 1968–1969), no. 19]. Jaffé dated the Jordaens panel to about 1618; however, R.-A. d'Hulst ["Review of the Jordaens Exhibition," *Art Bulletin*, Vol. LI (1969), p. 381 nos 19, 20] has suggested that the apostle is a later work of Jordaens. It is of little use to prove the early date of the Böhler series, for Jordaens must have studied van Dyck's *St Thomas* in about 1622 or later. A closer free copy of van Dyck's *St Thomas* was in a sale at Christie's [18 April 1980, no. 70] attributed to Jordaens and identified as *St Simon*.

Van Dyck used the head of *St Thomas*, or the same model used for the Krupp panel, for the man holding a halberd towards the rear of *Christ Crowned with Thorns* (fig. 46).

Provenance: See cat. no. 3.

Exhibitions: 1953, Essen, *Kunstwerke aus Kirchen-Museums- und Privatbesitz*, Villa Hügel, no. lc; 1965, Essen, *Aus der Gemäldesammlung der Familie Krupp*, Villa Hügel, no. 28; 1968, Cologne, *Weltkunst aus Privatbesitz*, no. F9.

Bibliography: *Descrizione della Galleria de quadri esistenti nel Palazzo del Serenissimo Doge Gio Francesco Brignole Sale*, (Genoa: 1748); *Pitture e quadri del Palazzo Brignole Sale. . .*, (Genoa; 1756), p. 4; *Inventario dei Quadri esistenti nel Palazzo Rosso. . .*, (Genoa: 1763);

143*sq.*, pl. 4; Rosenbaum, 1928, 37; KdK, 1931, 39 g.; Glück, 1933, 290 n. 2, n° 300f, fig. 165; UNESCO, *Inventaire illustré d'œuvres démembrées célèbres dans la peinture européenne* (Paris, 1974), 83 fig. 5.

4 Saint Thomas
Huile sur bois
64 x 50,5 cm
Gesellschaft Kruppsche Gemäldesammlung, Villa Hügel, Essen

Ce tableau a inspiré la gravure de van Caukercken (fig. 22) et a servi pour la copie d'Aschaffenburg (fig. 23). Il n'existe pas d'autres images connues de ce saint par le jeune van Dyck qui auraient pu appartenir à une autre série de portraits d'apôtres.

Jordaens a fait une copie de ce tableau mais a remplacé la lance par une épée, le transformant ainsi en saint Paul [M. Jaffé, *Jacques Jordaens* (Ottawa, 1968–1969), n° 19]. Jaffé date le Jordaens vers 1618; cependant, R.-A. d'Hulst [«Review of the Jordaens Exhibition», *Art Bulletin*, LI (1969), 381 n°s 19 et 20] suggère que l'apôtre est une œuvre plus tardive de Jordaens, laquelle ne pourrait donc servir pour prouver une date antérieure à 1618 pour la série Böhler puisque Jordaens a dû étudier le *Saint Thomas* de van Dyck vers 1622 ou plus tard. Une copie, libre et plus fidèle, du *Saint Thomas* de van Dyck a été vendue chez Christie le 18 avril 1880, n° 70, attribuée à Jordaens et dite *Saint Simon*.

Van Dyck s'est servi de la tête de *Saint Thomas*, ou du même modèle que celui utilisé pour le panneau Krupp, pour peindre l'homme à la hallebarde vers l'arrière-plan du *Christ couronné d'épines* (fig. 46).

Historique: voir cat. n° 3.

Expositions: 1953 Essen, *Kunstwerke aus Kirchen-Museums- und Privatbesitz*, Villa Hügel, n° 1c; 1965 Essen, *Aus der Gemäldesammlung der Familie Krupp*, Villa Hügel, n° 28; 1968 Cologne, *Weltkunst aus Privatbesitz*, n° F9.

Bibliographie: *Descrizióne della Gallerìa de quadri esistenti nel Palazzo del Serenìssimo Doge Gio. Francesco Brignole Sale* (Gênes, 1748); *Pitture e quadri del Palazzo*

C.G. Ratti, *Istruzione di quanto può vedersi di più bello in Genova. . .*, Vol. I (Genoa: 1766), pp. 152, 253; Oldenbourg, 1914–1915, p. 227 n2; Glück, 1927, p. 131 n2; Rosenbaum, 1928, p. 37; KdK, 1931, p. 40r; Glück, 1933, p. 290 n2; UNESCO. *An Illustrated Inventory of Famous Dismembered Works of Art. European Painting* (Paris: 1974), p. 83 fig. 6.

Brignole Sale... (Gênes, 1756), 4; *Inventàrio dei Quadri esistenti nel Palazzo Rosso...* (Gênes, 1763); C.G. Ratti, *Istruzióne di quanto può vedersi di più bello in Gènova...*, I (Gênes, 1766), 152, 253; Oldenbourg, 1914–1915, 227 n. 2; Glück, 1927, 131 n. 2; Rosenbaum, 1928, 37; KdK, 1931, 40r; Glück, 1933, 290 n. 2; UNESCO, *Inventaire illustré d'œuvres démembrées célèbres dans la peinture européenne* (Paris, 1974), 83 fig. 6.

5 St Simon
Oil on panel
62.9 x 49.9 cm
Gemäldegalerie, Kunsthistorisches Museum, Vienna

5 Saint Simon
Huile sur bois
62,9 x 49,9 cm
Gemäldegalerie, Kunsthistorisches Museum, Vienne

This panel was used by van Caukercken for his engraving (fig. 24). It served as the model for the copy in Aschaffenburg (fig. 25) and was repeated with only slight variations in the Althorp version. The Dresden *St Simon* is a copy after another type.

The lost-profile pose of the saint is unique in the series. The hook-nosed type of apostle was possibly derived from Judas Iscariot in Leonardo's *Last Supper*, which van Dyck knew through Andrea Solario's copy in Tangerloo. The same face, in almost identical pose to the one in the Vienna panel, was used by van Dyck for the apostle at the extreme left in *Suffer Little Children* (cat. no. 71).

Van Dyck obviously liked the lost-profile pose, for he repeated it in an oil study (Manuden, Dr Lewis S. Fry collection) [Jaffé, *Van Dyck's Antwerp Sketchbook*, Vol. I (London: 1966), pl. IV] which is said erroneously to be a preparatory work by van Dyck for Rubens's *Christ in the House of Simon* (Leningrad, Hermitage) (1968, Agnew's, no. 6). Heads very close to *St Simon* are the so-called *Head of an Old Man* (Paris, Louvre, Cabinet des dessins, MI.971) and the left head in the panel of two apostles in Lyons [KdK, 1931, p. 36]. The *Head of an Old Man* has sometimes been attributed to van Dyck and sometimes to Rubens, and the panel in Lyons is a genuine early work of van Dyck.

A drawing, formerly attributed to van Dyck, after the Vienna *St Simon*, is in the Hermitage [M. Dobroklonsky, "Van Dycks Zeichnungen in der Eremitage," *Zeitschrift für bildende Kunst*, Vol. LXIV (1930–1931), pp. 241–242].

Van Caukercken a utilisé ce panneau pour sa gravure (fig. 24). Il a aussi servi de modèle pour la copie d'Aschaffenburg (fig. 25) et a été répété avec de légères variations dans la version d'Althorp. Le *Saint Simon* de Dresde est une copie d'après un autre modèle.

La pose à profil perdu du saint est unique dans la série. Le type de l'apôtre au nez crochu s'inspire probablement de Judas Iscariote de la *Cène* de Léonard de Vinci, que van Dyck connaissait par l'entremise de la copie d'Andrea Solario de Tangerloo. Le même visage, disposé de façon presque semblable à celui du panneau de Vienne, a été utilisé par van Dyck pour l'apôtre à l'extrême gauche de *Laissez les enfants venir à moi* (cat. n° 71).

Van Dyck devait aimer la pose à profil perdu car il l'a répétée dans une étude à l'huile (Manuden, collection Lewis S. Fry) [Jaffé, *Van Dyck's Antwerp Sketchbook*, I (Londres, 1966), pl. IV] que l'on a dit par erreur être une étude de van Dyck pour le *Christ dans la maison de Simon* de Rubens (l'Ermitage) [1968 Agnew's, n° 6]. Les têtes se rapprochant du *Saint Simon* sont celles dites *Tête d'un vieillard* (Louvre, Cabinet des dessins, MI.971) et la tête de gauche du panneau des deux apôtres de Lyon [KdK, 1931, 36]. La *Tête d'un vieillard* a été attribuée et à van Dyck et à Rubens; le panneau de Lyon est une œuvre authentique de van Dyck du début de sa carrière.

Un dessin, autrefois attribué à van Dyck, d'après le *Saint Simon* de Vienne, se trouve à l'Ermitage [M. Dobroklonsky, «Van Dycks Zeichnungen in der Eremitage», *Zeitschrift für bildende Kunst*, LXIV (1930–1931), 241–242].

Provenance: See cat. 3; 1914, sold by Julius Böhler to Dr H. Wendland, Berlin; with him 1931; with Agnew's, 1960; Lord Belper; Christie's, 27 June 1975, no. 57; 1976, bequest of Dr Oskar Strakosch.

Exhibitions: 1960, Nottingham, no. 1; 1960, London, *The Seventeenth Century. Pictures by European Masters*, Agnew's, no. 13; 1968, Agnew's, no. 8.

Bibliography: *Descrizione della Galleria de quadri esistenti nel Palazzo del Serenissimo Doge Gio Francesco Brignole Sale*, (Genoa: 1748); *Pitture e quadri del Palazzo Brignole Sale. . .*, (Genoa: 1756), p. 4; *Inventario dei quadri esistenti nel Palazzo Rosso. . .*, (Genoa: 1763); C.G. Ratti, *Istruzione di quanto può vedersi di più bello in Genova. . .*, Vol. I, (Genoa: 1766), p. 230; Oldenbourg, 1914–1915, 227 n1, p. 228; Glück, 1927, p. 131 n2; Rosenbaum, 1928, p. 37; KdK, 1931, p. 38 l; Glück, 1933, p. 290 n2; Ellis Waterhouse, *Suffer Little Children to Come unto Me* (Ottawa: 1978), p. 12, fig. 4.

Historique: voir cat. n° 3; 1914, vendu par Julius Böhler au Dr H. Wendland de Berlin; avec lui en 1931; chez Agnew en 1960; Lord Belper; chez Christie le 27 juin 1975, n° 57; 1976, legs du Dr Oskar Strakosch.

Expositions: 1960 Nottingham, n° 1; 1960 Londres, *The Seventeenth Century. Pictures by European Masters*, Agnew's, n° 13; 1968 Agnew's, n° 8.

Bibliographie: *Descrizióne della Gallerìa de quadri esistenti nel Palazzo del Serenissimo Doge Gio. Francesco Brignole Sale* (Gênes, 1748); *Pitture e quadri del Palazzo Brignole Sale...* (Gênes, 1756), 4; *Inventàrio dei quadri esistenti nel Palazzo Rosso...* (Gênes, 1763); C.G. Ratti, *Istruzióne di quanto può vedersi di più bello in Gènova...*, I (Gênes, 1766), 230; Oldenbourg, 1914–1915, 227 n. 1, 228; Glück, 1927, 131 n. 2; Rosenbaum, 1928, 37; KdK, 1931, 38g.; Glück, 1933, 290 n. 2; Ellis Waterhouse, *Laissez les enfants venir à moi* (Ottawa, 1978), 12, fig. 4.

6 St Philip
Oil on panel
64.0 x 51.0 cm
Gemäldegalerie, Kunsthistorisches Museum, Vienna

6 Saint Philippe
Huile sur bois
64 x 51 cm
Gemäldegalerie, Kunsthistorisches Museum, Vienne

The Vienna panel did not serve as the model for van Caukercken's engraving of St Philip. The engraving seems to be after a panel that was with E.A. Fleischmann in Munich in 1927, and that has now disappeared [Glück, 1933, fig. 166]. There is a copy of St Philip in the Aschaffenburg series.

The upward-gazing saint is in a pose quite similar to that of the Leningrad *St Peter*. It is not unreasonable to suggest that van Dyck intended at first that the Apostle series be hung on either side of the *Christ with the Cross*. The panel of Christ would be hung slightly higher, between St Peter on the left and St Philip on the right. Juxtaposed to the Christ, the St Philip would emphasize the sacrificial aspects of adhering to Divine Will (the martyr's cross would almost parallel Christ's cross).

Provenance: See cat. no. 3; 1915, sold by Julius Böhler to Godfroy Brauer, Nice; 1915, with Dr H. Wendland, Berlin; 1976, bequest of Dr Oskar Strakosch.

Le panneau de Vienne n'a pas servi de modèle à van Caukercken pour sa gravure de saint Philippe. La gravure semble reproduire un panneau maintenant disparu que possédait, en 1927, E.A. Fleischmann de Munich [Glück, 1933, fig. 166]. On trouve une copie du saint Philippe de Vienne dans la série d'Aschaffenburg.

La pose du saint élevant le regard est tout à fait semblable, à l'inverse, à celle du *Saint Pierre* de Leningrad. Il n'est pas invraisemblable que van Dyck avait l'intention, au début, que ses apôtres soient placés de chaque côté du *Christ à la croix*. Le panneau du Christ serait placé un peu plus haut que saint Pierre, à sa gauche, et saint Philippe, à sa droite. En étant juxtaposé au Christ, saint Philippe mettrait l'accent sur les aspects sacrificiels de l'adhésion à la Divine Volonté, grâce à la répétition presque parallèle de la croix de Philippe à celle du Christ.

Historique: voir cat. n° 3; 1915, vendu par Julius Böhler

Bibliography: *Descrizione della Galleria de quadri esistenti nel Palazzo del Serenissimo Doge Gio Francesco Brignole Sale. . .* (Genoa: 1748); *Pitture e quadri del Palazzo Brignole Sale. . .* (Genoa: 1756), p. 4; *Inventario dei quadri esistenti nel Palazzo Rosso. . .*, (Genoa; 1763); C.G. Ratti, *Istruzione di quanto può vedersi di più bello in Genova. . .*, Vol. I, (Genoa; 1766), p. 230; Oldenbourg, 1914–1915, p. 227 n2; Glück, 1927, p. 131 n2, p. 141 ff.; Rosenbaum, 1928, p. 37; KdK, 1931, p. 38 r.; Glück, 1933, p. 290 n2, p. 301, fig. 167.

7 St Bartholomew
Oil on panel
64.0 x 51.0 cm
Bergsten Collection, Stockholm

St Bartholomew was used by van Caukercken for his engraving (fig. 26) and copied by the painter of the Aschaffenburg panel *St Bartholomew*. The Althorp *St Bartholomew* (fig. 27) is also almost identical to the Bergsten version. A copy is in the Gemäldegalerie, Dresden, and another copy was in the collection of F.G. Macomber, Boston (exhibited in Detroit, 1929, no. 3) [W.R. Valentiner, "Frühwerke des Anton Van Dyck in Amerika," *Zeitschrift für bildende Kunst* n.F. Vol. XXXIX (1904), pp. 225–226, fig. I].

Provenance: See cat. no. 3; 1917, sold by Julius Böhler to B. Steinmeyer, Cologne; bought by Karl Bergsten, Stockholm.

Bibliography: *Descrizione della Galleria de quadri esistenti nel Palazzo del Serenissimo Doge Gio Francesco Brignole Sale,* (Genoa: 1748); *Pitture e quadri del Palazzo Brignole Sale. . .*, (Genoa: 1756), p. 4; *Inventario dei quadri esistenti nel Palazzo Rosso. . .* (Genoa: 1763); C.G. Ratti, *Istruzione di quanto può vedersi di più bello in Genova. . .*, Vol. I (Genoa: 1766), p. 230; Oldenbourg, 1914–1915, p. 227 n2, pp. 228, 230; Karl Madsen, *Catalogue de la collection de M. & Mme K. Bergsten: I, Peinture* (Stockholm: 1925), no. 16; Glück, 1927, p. 131, n2; Rosenbaum, 1928, p. 37; KdK, 1931, p. 42 l.; Glück, 1933, p. 290 n2.

à Godfroy Brauer à Nice; 1915, avec Dr H. Wendland de Berlin; 1976, legs du Dr Oskar Strakosch.

Bibliographie: *Descrizióne della Gallería de quadri esistenti nel Palazzo del Serenìssimo Doge Gio. Francesco Grignole Sale* (Gênes, 1748); *Pitture e quadri del Palazzo Brignole Sale...* (Gênes, 1756), 4; *Inventàrio dei quadri esistenti nel Palazzo Rosso...* (Gênes, 1763); C.G. Ratti, *Istruzióne di quanto può vedersi di più bello in Gènova...*, I (Gênes, 1766), 230; Oldenbourg, 1914–1915, 227 n. 2; Glück, 1927, 131 n. 2, 141*sq.*; Rosenbaum, 1928, 37; KdK, 1931, 38 d.; Glück, 1933, 290 n. 2, 301, fig. 167.

7 Saint Barthélemy
Huile sur bois
64 x 51 cm
Collection Bergsten, Stockholm

Le *Saint Barthélemy* a été gravé par van Caukercken (fig. 26) et a également servi de modèle au copiste du *Saint Barthélemy* d'Aschaffenburg. Le *Saint Barthélemy* d'Althorp (fig. 27) est aussi presque identique à la version Bergsten. Une copie se trouve à la Gemäldegalerie de Dresde tandis qu'une autre se trouvait dans la collection de F.G. Macomber de Boston (exposé à Detroit, 1929, n° 3) [W.R. Valentier, «Frühwerke des Anton Van Dyck in Amerika», *Zeitschrift für bildende Kunst*, n.F., XXXIX (1904), 225–226, fig. I].

Historique: voir cat. n° 3; 1917, vendu par Julius Böhler à B. Steinmeyer de Cologne; acquis par Karl Bergsten, Stockholm.

Bibliographie: *Descrizióne della Gallerìa de quadri esistenti nel Palazzo del Serenìssimo Doge Gio. Francesco Brignole Sale* (Gênes, 1748); *Pitture e quadri del Palazzo Brignole Sale...* (Gênes, 1756), 4; *Inventàrio dei quadri esistenti nel Palazzo Rosso...* (Gênes, 1763); C.G. Ratti, *Istruzióne di quanto può vedersi di più bello in Gènova...*, I (Gênes, 1766), 230; Oldenbourg, 1914–1915, 227 n. 2, 228, 230; Karl Madsen, *Catalogue de la collection de M. & Mme K. Bergsten: I Peinture* (Stockholm, 1925), n° 16; Glück, 1927, 131 n. 2; Rosenbaum, 1928, 37; KdK, 1931, 42g.; Glück, 1933, 290 n. 2.

8 St James the Greater
Oil on panel
64.0 x 51.0 cm
Bergsten Collection, Stockholm

This painting was the basis for van Caukercken's engraving (fig. 28) and was reproduced in the Althorp panel. A similar pose was used by van Dyck for a panel of *St George* (1968, Agnews, no. 4) which uses the same model as the Althorp *St Matthew*.

The Bergsten *St James the Greater* is the only apostle of the Böhler series who looks straight out at the spectator. The pose suggests the picture is a portrait of sorts, and that we are expected to recognize the sitter. In the course of the court hearing regarding the copies in 1660–1661, Jan Breughel stated that one of van Dyck's apostles was a portrait of his uncle, Peter de Jode. *St James the Greater* looks, in fact, remarkably like de Jode, as represented by van Dyck in his *Iconography* some years later [Marie Mauquoy-Hendrickx, *L'iconographie d'Antoine van Dyck* (Brussels: 1956), no. 84].

Provenance: See cat. no. 3; 1916, sold by Julius Böhler to O. Granberg, Stockholm; bought by Karl Bergsten.

Bibliography: *Descrizione della Galleria de quadri esistenti nel Palazzo del Serenissimo Doge Gio Francesco Brignole Sale*, (Genoa: 1748); *Pitture e quadri del Palazzo Brignole Sale. . .*, (Genoa: 1756), p. 4; *Inventario dei quadri esistenti nel Palazzo Rosso. . .* (Genoa: 1763); C.G. Ratti, *Istruzione di quanto può vedersi di più bello in Genova. . .*, Vol. I (Genoa: 1766), p. 230. Oldenbourg, 1914–1915, p. 227 n2, p. 230; Karl Madsen, *Catalogue de la collection de M. & Mme K. Bergsten: I, Peinture* (Stockholm: 1925) no. 15; Gluck, 1927, p. 131 n2. KdK, 1931, p. 43B; Glück, 1933, p. 290 n2.

9 St Andrew
Oil on panel
64.8 x 51.4 cm
John and Mable Ringling Museum of Art, Sarasota, Florida no. 227

The St Andrew panels in Sarasota and in Museo de Arte, Ponce, Puerto Rico (fig. 29) are almost identical. The few minor differences between them are sufficient

8 Saint Jacques le Majeur
Huile sur bois
64 x 51 cm
Collection Bergsten, Stockholm

Le tableau a servi de base à la gravure (fig. 28) de van Caukercken ainsi qu'au panneau d'Althorp. Van Dyck a utilisé une pose semblable pour un *Saint Georges*, également sur bois (1968 Agnew's, n° 4), où l'on retrouve le même modèle que dans le *Saint Matthieu* d'Althorp.

Le *Saint Jacques le Majeur* de la collection Bergsten est le seul apôtre de la série Böhler qui regarde directement le spectateur. La pose laisse penser que le tableau est une sorte de portrait où l'on s'attend à ce que le spectateur reconnaisse le modèle. En 1660–1661, lors du procès au sujet des copies, Jean Bruegel déclara que l'un des apôtres de van Dyck était le portrait de Pierre de Jode, son oncle. *Saint Jacques le Majeur* ressemble extrêmement à Pierre de Jode tel qu'il fut représenté par van Dyck quelques années plus tard dans son *Iconographie* [Marie Mauquoy-Hendrickx, *L'Iconographie d'Antoine van Dyck* (Bruxelles, 1956), n° 84].

Historique: voir cat. n° 3; 1916, vendu par Julius Böhler à O. Granberg de Stockholm; acquis par Karl Bergsten.

Bibliographie: *Descrizióne della Gallerìa de quadri esistenti nel Palazzo del Serenìssimo Doge Gio. Francesco Brignole Sale* (Gênes, 1748); *Pitture e quadri del Palazzo Brignole Sale...* (Gênes, 1756), 4; *Inventàrio dei quadri esistenti nel Palazzo Rosso...* (Gênes, 1763); C.G. Ratti, *Istruzióne di quanto può vedersi di più belleo in Gènova...*, I (Gênes, 1766), 230; Oldenbourg, 1914–1915, 227 n. 2, 230; Karl Madsen, *Catalogue de la collection de M. & Mme K. Bergsten: I. Peinture* (Stockholm, 1925), n° 15; Glück, 1927, 131 n. 2; KdK, 1931, 43B; Glück, 1933, 290 n. 2.

9 Saint André
Huile sur bois
64,8 x 51,4 cm
John and Mable Ringling Museum of Art, Sarasota (Floride), n° 227

Les panneaux de Sarasota et de Ponce à Porto Rico, Museo de Arte, représentant saint André (fig. 29), sont presque identiques. Les infimes différences qui les distin-

to lead us to conclude that van Caukercken made his engraving (fig. 30) after the Ponce picture. There is no St Andrew in the Aschaffenburg series of copies. However, copies of the St Andrew are recorded. One was in the Chillingworth collection, Uccle; it is presumably the picture sold from the collection of Morris I. Kaplan at Sotheby's [12 June 1968, no. 33].

Some damage to the Ringling Museum panel, particularly in the area around the saint's right hand, has been restored by repainting. Smaller areas below the nose, the pupils of the eyes, and between the eyelids and the eyebrows have been repainted.

Provenance: See cat. no. 3; 1915, sold by Julius Böhler to Dr Wendland, Berlin; with Godfroy Brauer, Nice; Mme Godfroy Brauer Sale, Christie's, 5 July, 1929, no. 42; 1936, acquired by John Ringling.

Bibliography: *Descrizione della Galleria de quadri esistenti nel Palazzo del Serenissimo Doge, Gio Francesco Brignole Sale* (Genoa: 1748); *Pitture e quadri del Palazzo Brignole Sale. . .* (Genoa: 1756), p. 4; *Inventario dei quadri esistenti nel Palazzo Rosso. . .* (Genoa: 1763); C.G. Ratti, *Istruzioni di quanto può vedersi di più bello in Genova. . .*, Vol. I, (Genoa: 1766), pp. 152, 253; Oldenbourg, 1914–1915, p. 227, n1; Glück, 1927, p. 131, n2; Rosenbaum, 1928, pp. 37, 44; KdK, 1931, p. 43 l.; Glück, 1933, p. 290; W.E. Suida, *A Catalogue of Paintings in the John & Mable Ringling Museum* (Sarasota: 1949), no. 227; Julius Held, *Museo de Arte de Ponce Catalogue I. Paintings of the European Schools* (Ponce, Puerto Rico: 1965), p. 58; UNESCO, *An Illustrated Inventory of Famous Dismembered Works of Art: European Painting* (Paris: 1974), p. 83, fig. 2.

10 St John the Evangelist
Oil on panel
64.5 x 50 cm
Szépmüvészeti Müzeum, Budapest, no. 6377

This is the only extant panel of St John the Evangelist that could have been used by van Caukercken for his engraving. As the engraving diverges from the panel in minute details only, it is probable that this panel was the engraver's source. The Aschaffenburg copy is derived from this panel.

guent sont pourtant suffisantes pour conclure que van Caukercken a fait sa gravure (fig. 30) d'après le tableau de Ponce. Il n'y a pas de saint André dans la série de copies d'Aschaffenburg. Cependant, des copies du *Saint André* ont été notées. L'une se trouvait dans la collection Chillingworth, à Uccle; il s'agit probablement du même tableau provenant de la collection de Morris I. Kaplan, vendu chez Sotheby le 12 juin 1968, n° 33.

Quelques détériorations du panneau du Ringling Museum, dans la zone autour de la main droite, ont été restaurées par des retouches. Quelques plus petites zones, sous le nez, les pupilles et entre les paupières et les sourcils, ont été retouchées.

Historique: voir cat. n° 3; 1915, vendu par Julius Böhler au Dr H. Wendland de Berlin; avec Godfroy Brauer de Nice; vente Madame Godfroy Brauer chez Christie le 5 juillet 1929, n° 42; 1936, acquis par John Ringling.

Bibliographie: *Descrizióne della Gallerìa de quadri esistenti nel Palazzo del Serenìssimo Doge Gio. Francesco Brignole Sale* (Gênes, 1748); *Pitture e quadri del Palazzo Brignole Sale...* (Gênes, 1756), 4; *Inventàrio dei quadri esistenti nel Palazzo Rosso...* (Gênes, 1763); C.G. Ratti, *Istruzióne di quanto può vedersi di più bello in Gènova...*, I (Gênes, 1766), 152, 253; Oldenbourg, 1914–1915, 227 n. 1; Glück, 1927, 131 n. 2; Rosenbaum, 1928, 37, 44; KdK, 1931, 43g.; Glück, 1933, 290; W.E. Suida, *A Catalogue of Paintings in the John & Mable Ringling Museum* (Sarasota, 1949), n° 227; Julius Held, *Museo de Arte de Ponce Catalogue I. Paintings of the European Schools* (Ponce, Porto Rico, 1965), 58; UNESCO, *Inventaire illustré d'œuvres démembrées célèbres dans la peinture européenne* (Paris, 1974), 83, fig. 2.

10 Saint Jean l'Évangéliste
Huile sur bois
64,5 x 50 cm
Musée des Beaux-Arts, Budapest, n° 6377

C'est le seul panneau existant de *Saint Jean l'Évangéliste* que van Caukercken aurait pu utiliser pour sa gravure. Comme elle ne diffère du panneau que par le menu, il est vraisemblable que les graveurs se soient inspirés du tableau de Budapest. La copie d'Aschaffenburg est tirée de ce panneau.

The young St John with long wavy hair is a tradition-
al type in Flemish art. Van Dyck used this type in the
early paintings, for example in the *Pietà* (Stuyck Collec-
tion, Madrid) [KdK, 1931, p. 54] and for the young man
on the extreme right in the Dresden *Drunken Silenus*
(cat. no. 68). Another version of St John of the same di-
mensions, probably not by van Dyck but rather by Jor-
daens, was in the Hohenzollern Sale, American Art As-
sociation, 22 January 1931, no. 50.

Provenance: See cat. no. 3; 1915, sold by Julius Böhler
to Bernhard Back, Szegedin; 1930, acquired from the
Back collection.

Bibliography: *Descrizione della Galleria de quadri esis-
tenti nel Palazzo del Serenissimo Doge Gio Francesco
Brignole Sale* (Genoa: 1748); *Pitture e quadri del Palaz-
zo Brignole Sale. . .* (Genoa: 1756); p. 4; *Inventario dei
Quadri esistenti nel Palazzo Rosso. . .* (Genoa: 1763);
C.G. Ratti, *Istruzione di quanto può vedersi di più bello
in Genova. . .*, Vol. I (Genoa: 1766), pp. 152, 253;
Oldenbourg, 1914–1915, p. 227, n2; Glück, 1927,
p. 131, n2; Rosenbaum, p. 37; KdK, 1931, p. 41r.;
Glück, 1933, p. 290, n2; Edith Hoffmann, "Budapest.
Neuerwerbungen im Museum der bildenden Kunst,"
Pantheon, Vol. VIII (1931), p. 438; A. Pigler, *Katalog
der Galerie alter Meister, Museum der bildenden Künste*
(Tübingen: 1968), p. 204, no. 6377; Klára Garas, *The
Budapest Gallery Paintings in the Museum of Fine Arts*
(Budapest: 1972), p. 150; UNESCO, *An Illustrated Inven-
tory of Famous Dismembered Works of Art: European
Painting* (Paris: 1974), p. 82 fig. 3.

11 Christ with the Cross
Oil on panel
63.5 x 48.2 cm
Mr. Frank J. Mangano, East Liverpool, Ohio

Van Dyck painted two pictures of Christ to accompany
the twelve apostles. The one that belonged with the
Böhler apostles remains in the Palazzo Rosso, Genoa
(fig. 31). It has been enlarged on all sides.
 The exhibited panel was engraved by van Caukercken
(fig. 32) and by Peter Isselburg (fig. 33) as part of
Rubens's apostle series, and served as the source for the
Aschaffenburg painting of Christ.

Le jeune saint Jean aux longs cheveux ondulés est
typique de l'art flamand. Van Dyck utilisa ce type dans
ses premiers tableaux, comme dans la *Pietà* (collection
Stuyck, Madrid) [KdK, 1931, 54] et pour le jeune
homme à l'extrême droite dans le *Silène ivre* de Dresde
(cat. n° 68). Une autre version de saint Jean, de mêmes
dimensions, sans doute de Jordaens plutôt que de van
Dyck, figurait dans la vente Hohenzollern, American
Art Association, le 22 janvier 1931, n° 50.

Historique: voir cat. n° 3; 1915, vendu par Julius Böhler
à Bernhard Back de Szeged; 1930, acquis de la collection
Back.

Bibliographie: *Descrizióne della Gallerìa de quadri esis-
tenti nel Palazzo del Serenìssimo Doge Gio. Francesco
Brignole Sale* (Gênes, 1748); *Pitture e quadri del Palazzo
Brignole Sale...* (Gênes, 1756), 4; *Inventàrio dei Quadri
esistenti nel Palazzo Rosso...* (Gênes, 1763); C.G. Ratti,
*Istruzione di quanto può vedersi di più bello in
Gènova...*, I (Gênes, 1766), 152, 253; Oldenbourg,
1914–1915, 227 n. 2; Glück, 1927, 131 n. 2; Rosenbaum,
1928, 37; KdK, 1931, 41r.; Glück, 1933, 290 n. 2; Edith
Hoffmann, «Budapest. Neuerwerbungen im Museum
der bildenden Kunst», *Pantheon*, VIII (1931), 438; A.
Pigler, *Katalog der Galerie alter Meister, Museum der
bildenden Künste* (Tübingen, 1968), 204 n° 6377; Klára
Garas, *The Budapest Gallery Paintings in the Museum
of Fine Arts* (Budapest, 1972), 150; UNESCO, *Inventaire
illustré d'œuvres démembrées célèbres dans la peinture
européenne* (Paris, 1974), 82 fig. 3.

11 Le Christ portant la Croix
Huile sur bois
63,5 x 48,2 cm
M. Frank J. Mangano, East Liverpool (Ohio)

Van Dyck a peint deux tableaux du Christ pour accom-
pagner les douze apôtres. Celui qui a appartenu à la
série d'apôtres de Böhler, se trouve au Palazzo Rosso à
Gênes (fig. 31), et a été agrandi de tous les côtés.
 Le panneau exposé a été gravé par van Caukercken
(fig. 32) et par Pierre Isselburg (fig. 33) pour sa série
d'apôtres d'après Rubens; l'œuvre a aussi servi de
modèle pour le tableau du Christ d'Aschaffenburg.

Van Dyck's Christ is very close to Rubens's painting of the subject, the best replica of which is in the National Gallery of Canada (no. 3696). The original Christ from Rubens's "Apostelado Lerma," now in the Prado, has been lost, as has the Christ from the Rospigliosi-Pallavicini set of studio replicas. That there was a Christ in this series is confirmed by Rubens's letter of 1618 to Sir Dudley Carleton, and by the mention of the series with a Christ in the inventory of the collection of Giambattista Pallavicini in Antwerp of 1665 [Denucé, *Inventories*, p. 244].

Van Dyck created a Christ with features and pose quite similar to those in Rubens's panel. Rubens derived his picture from two prototypes: first, Frans Floris's *Christ with the Cross* (Vienna, private collection) [Carl van de Velde, *Frans Floris* (Brussels: 1975), no. 159]; second, Michael Coxie's *Christ with the Cross* (Musée de Douai) [J. Foucart, "Peintures des écoles du nord du XVIe siècle," *La Revue du Louvre et des musées de France*, Vol. XVIII (1968), pp. 181–182, fig. 3].

Both prototypes are in themselves dependent upon Michelangelo's sculpture *Christ Holding the Cross* in Santa Maria sopra Minerva, Rome, a work that Rubens probably saw during his stay in Italy.

Provenance: The Earl of Northington; the 9th Lord Napier and Ettrick; Sir Hugh Cholmondeley Christie's, 28 June 1935, no. 115 (as Rubens); bought by Share, Schaeffer Galleries, New York; private collection; 1979, Schaeffer Galleries, New York.

Exhibitions: 1934, London, *Paintings and Drawings by Old Masters*, held at 24 Ryder St., St James, no. 4 (cat. by R.E.A. Wilson).

12 Two Studies of the Head of an Old Man
Oil on paper laid on canvas
40 x 53.3 cm
Museum Rockoxhuis, Antwerp (Kredietbank – Belgium)

The inventory of Rubens's collection, taken after his death in 1640, includes the following entry: "Een menigte von tronien op koppen naer 't leven, op doek en pineel, zoo door Mijn heer Rubens als door Mijn heer

van Dyck." Denucé translated this entry as: "Une quantité des Visages au vif, sur toile et fonds de bois, tant de Mons^r Rubens que de Mons^r van Dyck" [*Inventories*, p. 70]. Many such studies attributed to van Dyck have passed through the market or are in storage in museums and galleries. Not all these studies are related to the early work of van Dyck, and a great number of them are not authentic works of his. Of the studies of single heads by van Dyck, the *Bearded Man* in the Musée des Beaux-Arts, Besançon [*Le Siècle de Rubens*, (Paris: 1977–1978), no. 33] is most like this painting in the handling of paint – which varies from the use of heavy impasto for the highlights of the flesh to very thin, wispy, light touches of colour for the fringes of the beard.

A similar study of two heads by van Dyck, formerly in the Cook collection (last recorded with F.A. Drey, London, 1945) [KdK, 1931, p. 36], seems to have been painted much more freely than the exhibited study, as far as we can judge from the photographs available. In the Cook canvas, van Dyck painted the bust of a bearded man in two positions. The model could have been the one he used for the panels of *St Judas Thaddeus* now in Vienna and Rotterdam.

A panel with studies of the head and shoulders of a bearded man in two positions is in the Musée des Beaux-Arts at Lyons [KdK, 1931, p. 36]. One of the studies is of the lost-profile type found in the *St Simon* in Vienna (cat. no. 5). The head on the right in the Lyons panel is tilted back slightly, and the bearded man looks upward toward the left. This head is similar in type to the one in *St Philip* in Vienna (cat. no. 6).

The *Studies of a Bearded Man* in Rockoxhuis are not directly related to any of the Apostle busts, though they are similar in type. The model does not seem to have been used by van Dyck in any of his early religious works. The head studies may have formed the basis for generalized apostolic images. The same hypothesis may be true for van Dyck's *Four Studies of a Negro's Head* (fig. 12). The model in this panel is only generally reflected in the images of negroes in some of van Dyck's early works.

Provenance: Count Edward Raczynski (as Rubens); Colnaghi's; Sotheby's, 6 December 1972, no. 25 (property of a gentleman); Marshall Spink, London.

Exhibitions: 1963, London, *Paintings by Old Masters*, Colnaghi & Co. Ltd., no. 14.

Dyck». Denucé l'a traduite ainsi: «Une quantité des Visages au vif, sur toile et fonds de bois, tant de Mons^r Rubens que de Mons^r van Dyck» [*Inventaires, 70*]. Un grand nombre de ces études attribuées à van Dyck furent vendues, ou entreposées dans des musées. Elles ne s'apparentent pas toutes à l'œuvre de jeunesse de van Dyck et un grand nombre n'ont pas été peintes par lui. De toutes les études de têtes, l'*Homme barbu* du Musée des Beaux-Arts de Besançon [*Le siècle de Rubens* (Paris, 1977–1978), n° 33] ressemble le plus à ce tableau-ci par l'application de la peinture qui varie de la pâte épaisse pour les rehauts de la chair à des touches fines et légères de couleur pour les poils de la barbe.

Une étude semblable de deux têtes par van Dyck, autrefois dans la collection Cook (dernier enregistrement, avec F.A. Drey, Londres, 1945) [KdK, 1931, 36], semble avoir été peinte de façon plus libre que l'étude exposée, en autant que nous puissions en juger d'après les photos disponibles. Sur la toile Cook, van Dyck avait peint le buste d'un homme barbu dans deux positions distinctes. Le modèle pourrait être celui qu'il a utilisé pour les panneaux de *Saint Jude Thaddée* de Vienne et de Rotterdam.

Au Musée des Beaux-Arts de Lyon, il y a un panneau d'études de la tête et des épaules d'un vieillard barbu dans deux positions différentes [KdK, 1931, 36]. L'une d'elles est un profil perdu du genre que l'on voit dans le *Saint Simon* de Vienne (cat. n° 5). La tête, sur la droite du panneau de Lyon, est légèrement inclinée vers l'arrière et l'homme barbu regarde en haut vers la gauche. Cette étude est du même type que celle du *Saint Philippe* de Vienne (cat. n° 6).

Les *Études d'un homme barbu*, à la Maison Rockox, ne s'apparentent pas directement aux Bustes d'Apôtres bien qu'elles y ressemblent typologiquement. Le modèle ne semble pas avoir été utilisé par van Dyck dans aucune de ses premières œuvres religieuses. Les têtes d'études peuvent avoir servi de base pour des images généralisées d'apôtres. On peut formuler la même hypothèse pour *Quatre études d'une tête de nègre* (fig. 12) de van Dyck qui ne se reflètent que vaguement dans les images de nègres de certaines de ses œuvres de jeunesse.

Historique: comte Edward Raczynski (comme par Rubens); Colnaghi; Sotheby, le 6 décembre 1972, n° 25 («property of a gentleman»); Marshall Spink, Londres.

Exposition: 1963 Londres, *Paintings by Old Masters*, Colnaghi & Co. Ltd., n° 14.

Bibliography: Theodore Crombie, "Old Masters in Mid-Season," *Apollo*, Vol. LXXVII (June 1963), p. 496; Benedict Nicolson, "Current and Forthcoming Exhibitions, London," *Burlington Magazine*, Vol. CV (1963), p. 224, fig. 225; "Notable Works of Art now on the Market," *Burlington Magazine*, Vol. CXV (June, 1973), supp. pl. XXV.

13 Drunken Silenus
Oil on canvas
1.33 x 1.09 m
Royal Museum, Brussels, no. 217

The composition of this painting is not as balanced as that of the *Drunken Silenus* in Dresden (cat. no. 68). In this Brussels work the male attendant, who supports the falling Silenus with his right hand, looks backward out of the canvas toward the right, presumably looking at a train of revellers. The tilt of the highlighted face of a female with the tambourine, and the prominent left upper arm of Silenus, tend to push the eye toward the right side of the painting. This eccentric, or unbalanced, composition is comparable to the initial designs by van Dyck for some of his other compositions; in each he progressively centralized the composition.

The imbalance of the composition of this canvas may have been derived from a similar imbalance in Rubens's Munich *Drunken Silenus* (c. 1617–1618), which suggests a powerful leftward momentum. However, it is from Peter Soutman's print-in-reverse [D. Bodart, *Rubens e l'incisione* (Rome: 1977), no. 31] of the central portion of Rubens's painting that van Dyck obtained the example for the format and composition of his picture. In the print, the naked Silenus is depicted to just below the knees. His right side is supported by a negro who twists his head to look to the left. The object of his over-the-shoulder glance in Rubens's painting is a crowd of onlookers; but in Soutman's print (which records only a detail of the painting), these individuals are not included; the latter exclusion makes the composition seem even less balanced. As well, the print does not have a particularly lucid composition, hence its undoubted relationship to van Dyck's painting, the narrative of which is not at all clear.

Bibliographie: Theodore Crombie, «Old Masters in Mid-Season», *Apollo*, LXXVII (juin 1963), 496; Benedict Nicolson, «Current and Forthcoming Exhibitions, London», *Burlington Magazine*, CV (1963), 224, fig. 225; «Notable Works of Art Now on the Market», *Burlington Magazine*, CXV (juin 1963), Suppl. pl. XXV.

13 Silène ivre
Huile sur toile
1,33 x 1,09 m
Musées Royaux des Beaux-Arts de Belgique, Bruxelles, n° 217

La composition du tableau de Bruxelles n'est pas aussi équilibrée que celle du *Silène ivre* de Dresde (cat. n° 68). Dans l'œuvre de Bruxelles, le compagnon qui soutient Silène de la main droite lui évitant une chute, regarde en arrière vers la droite et ses yeux semblent suivre à l'extérieur de la toile un cortège bachique. L'inclinaison du visage éclairé de la femme au tambourin et la partie supérieure du bras droit de Silène, bien en évidence, tendent à attirer le regard vers la partie droite du tableau. Le décentrement de la composition rappelle les premières idées de van Dyck pour certaines des autres compositions qu'il recentrait ensuite progressivement dans ses séries d'esquisses préliminaires.

Le déséquilibre de la composition de cette toile est peut-être apparenté à celui que l'on retrouve chez Rubens dans son *Silène ivre* de Munich (v. 1617–1618), qu'anime également un puissant mouvement vers la gauche. Cependant, c'est la gravure en contrepartie que Peter Soutman [D. Bodard, *Rubens e l'incisione* (Rome, 1977), n° 31] a faite de la partie centrale de la peinture de Rubens, qui a fourni à van Dyck le format et la composition de son tableau. Dans cette gravure, Silène nu est représenté juste au-dessous des genoux. Il est soutenu à droite par un nègre qui tourne la tête pour regarder vers la gauche. Ce regard jeté par-dessus l'épaule dans le tableau de Rubens vise un groupe de spectateurs, qui n'apparaissent pas dans la gravure de Soutman (du fait qu'elle ne soit qu'un détail) et donne l'impression que la composition est encore moins équilibrée. De plus, la gravure, ne témoignant pas d'une grande lucidité de composition, prouve bien sa parenté avec le tableau de van Dyck, qui en tant que narration n'est pas clair.

The physiognomy of the woman in the Brussels canvas is quite Rubensian. Her double chin, fleshy face, and full lips are similar to Rubens's favorite idealized feminine face, which appears in many of his paintings of the second decade of the century. The diagonal upward tilt of the woman's head, and her oblique downward gaze, also strongly imply the influence of Rubens.

One may conclude that the painting dates from around 1617, and that it was inspired either by the engraving by Soutman or by the drawing in the Louvre for the engraving also attributed to Soutman [F. Lugt, 1949, Vol. II p. 43, no. 1158]. If the progressive development of centralized compositions in van Dyck's series of drawings can be taken as typical of his process of organizing visual material, then the eccentric nature of this composition indicates it precedes the Dresden canvas. The many Rubensian characteristics of the painting also suggest it was van Dyck's first attempt at the subject.

Provenance: 1776, Sassenius collection; 1814, Vinck Wessel Sale, Antwerp; 1827, Vinck d'Orp Sale, Brussels.

Exhibitions: 1899, Antwerp, no. 36; 1949, Antwerp, no. 19; 1955, Genoa, no. 10; 1965, Brussels, *Le Siècle de Rubens*, no. 58.

Bibliography: Smith, 1831, no. 206; M. Rooses, *Geschiedenis der Antwerpsche Schilderschool* (Gent, Antwerp, The Hague: 1879), p. 434; Guiffrey, 1882, no. 263; Van der Braden, *Geschiedenis der Antwerpsche Schilderschool* (Antwerp: 1883), p. 699; M. Menotti, "Van Dyck a Genova," *Archivio storico dell'arte*, Vol. III (1897), p. 292; Cust, 1900, p. 241, no. 58, pp. 44–45; Rooses, 1903, pp. 102–103, ill. opp. p. 102; Cust, 1903, Vol. I, p. 18; Bode, 1907, p. 257; KdK, 1909, p. 53; Fierens-Gevaert and Arthur Laes, *Musées Royaux des Beaux-Arts de Belgique, Catalogue de la peinture ancienne* (Brussels: 1927), p. 96, no. 163; Rosenbaum, 1928, pp. 55–56; KdK, 1931, p. 6; Glück, 1926, pp. 260–261; Glück, 1933, pp. 281–282; Puyvelde, 1941, p. 182; Wingaert, 1943, pp. 23 and 25; Puyvelde, 1950, p. 43, fig. 19; Oliver Millar, "Van Dyck at Genoa," *Burlington Magazine*, Vol. XCVII (1955), p. 313; L. van Puyvelde, "Van Dyck a Genova," *Emporium*, Vol. CXXII (1955), p. 103, fig. 6; Gerson, 1960, p. 112. R.-A. d'Hulst, *The Royal Museum, Brussels* (London: 1964), p. 87; J. Philippe, "Nouvelles découvertes sur Jordaens," *Jaarboek van het Koninklijk Museum voor Schone Kunsten, Antwerp* (1970), p. 219.

La physionomie de la femme de la toile de Bruxelles rappelle beaucoup Rubens. Son double menton, son visage charnu et ses lèvres épaisses sont semblables au visage féminin idéalisé que Rubens favorisait, et que l'on retrouve dans de nombreux tableaux de ce dernier de la deuxième décennie du siècle. La diagonale qui forme la tête levée et l'oblique de son regard baissé suggèrent aussi fortement l'influence de Rubens.

On peut conclure que le tableau date d'environ 1617 et qu'il a été inspiré soit par la gravure de Soutman, soit par le dessin pour cette gravure, au Louvre, lui aussi attribué à Soutman [F. Lugt, 1949, II, 43 n. 1158]. Si l'évolution de la composition dans les dessins de van Dyck peut être prise comme indication de la manière dont il organisait les éléments visuels, la nature excentrée de cette composition indique qu'elle est antérieure à la toile de Dresde. Ses nombreuses caractéristiques rubéniennes donnent également à penser que c'était la première fois que van Dyck s'attaquait à ce sujet.

Historique: 1776, collection Sassenius; 1814, vente Vinck Wessel, Anvers; 1829, vente Vinck d'Orp, Bruxelles.

Expositions: 1899 Anvers, n° 36; 1949 Anvers, n° 19; 1955 Gênes, n° 10; 1965 Bruxelles, *Le Siècle de Rubens*, n° 58.

Bibliographie: Smith, 1831, n° 306; M. Rooses, *Geschiedenis der Antwerpsche Schilderschool* (Gand, Anvers, La Haye, 1879), 434; Guiffrey, 1882, n° 263; Van der Braden, *Geschiedenis der Antwerpsche Schilderschool* (Anvers, 1883), 699; M. Menotti, «Van Dyck a Genova», *Archìvio stòrico dell'arte*, III (1897), 292; Cust, 1900, 241, n° 58, 44–45; Rooses, 1903, 102–103, ill. op. 102; Cust, 1903, I, 18; Bode, 1907, 257; KdK, 1909, 53; Fierens-Gevaert et Arthur Laes, *Musées Royaux des Beaux-Arts de Belgique, Catalogue de la peinture ancienne* (Bruxelles, 1927), 96, n° 163; Rosenbaum, 128, 55–56; KdK, 1931, 6; Glück, 1926, 260–261; Glück, 1933, 281–282; Puyvelde, 1941, 182; Wijngaert, 1943, 23 et 25; Puyvelde, 1950, 43, fig. 19; Oliver Millard, «Van Dyck at Genoa», *Burlington Magazine*, XCVII (1955), 103, fig. 6; Gerson, 1960, 112; R.-A. d'Hust, *The Royal Museum, Brussels* (Londres, 1964), 87; J. Philippe, «Nouvelles découvertes sur Jordaens», *Annuaire du Musée Royal des Beaux-Arts*, Anvers (1970), 219.

14 The Martyrdom of St Sebastian
Oil on canvas
1.44 x 1.17 m
Louvre, Paris

Van Dyck painted at least three pictures of the martyrdom of St Sebastian during his first Antwerp period. The version in the Louvre is the earliest of the three. It was followed by a larger painting, now in the National Gallery of Scotland, Edinburgh (fig. 34), and by one in the Altepinakothek, Munich.

The Edinburgh painting was recorded in the eighteenth century in the collection of Giacomo Balbi, Genoa. Radiographs of this picture reveal that van Dyck began the painting as a replica of the Louvre composition, but when the work had reached quite an advanced stage, he changed his mind and altered the structure of the picture substantially [Colin Thompson, "X-Rays of a van Dyck 'St Sebastian'," *Burlington Magazine*, Vol. CIII (1961), p. 318].

The Edinburgh composition was repeated in a canvas of similar dimensions now in Munich [KdK, 1931, p. 66]. Three separate oil sketches have been published as intermediaries between the Edinburgh and Munich paintings: one in Warwick Castle (Agnew's, 1968, no. 14), one in a French private collection [Hermann Voss, "Eine unbekannte Vorstudie van Dycks zu dem Münchner Sebastiansmartyrium," *Kunstchronik*, Vol. XVI (1963), pp. 294–297] and one in the Musée Wuyts, Lier (Antwerp, 1899, no. 32). All three of these supposed intermediary sketches are not the work of van Dyck but are copies after the Munich painting.

The differences between the Louvre version of the martyrdom and the two later compositions are significant in the dating of its creation. The backward-leaning saint of the Louvre canvas is replaced by a more slender and elegant boy who, instead of looking straight out of the canvas, turns and looks toward the upper right. The pose of the saint in the Edinburgh and Munich pictures derives from Titian's *St Sebastian* (Leningrad, Hermitage) [H. Wethey, *Titian*, Vol. I (London and New York: 1969), no. 134] of which a copy, replica, or variant may have been in the collection of the Earl of Arundel which van Dyck saw in England in 1620–1621 [Lionel Cust, "Notes on the Collections formed by Thomas Howard, Earl of Arundel and Surrey, K.G.," *Burlington Magazine*, Vol. XIX (1911), p. 284].

In the Edinburgh version van Dyck removed the two men to the saint's left and replaced them with a second

14 Martyre de saint Sébastien
Huile sur toile
1,44 x 1,17 m
Musée du Louvre, Paris

Pendant sa première période anversoise, van Dyck a peint au moins trois fois le martyre de Sébastien, le tableau du Louvre en étant le premier. Il fut suivi par une toile de plus grandes dimensions, maintenant aux National Galleries of Scotland, à Édimbourg (fig. 34) et par une autre qui est à l'Altepinakothek de Munich.

Le tableau d'Édimbourg figurait au XVIIIe siècle dans la collection de Giacomo Balbi de Gênes. Des radiographies révèlent qu'au début van Dyck voulait en faire une réplique de la composition du Louvre, mais qu'il avait changé d'avis alors que son travail était déjà bien avancé et qu'il en avait profondément modifié la structure [Colin Thompson, «X-Rays of a van Dyck "St Sebastian"», *Burlington Magazine*, CIII (1961), 318].

La composition d'Édimbourg a été répétée dans une toile de dimensions semblables, maintenant à Munich [KdK, 1931, 66]. Trois esquisses à l'huile séparées ont été publiées comme études intermédiaires entre les tableaux d'Édimbourg et de Munich: une se trouve au Warwick Castle (1968 Agnew's, n° 14), une autre dans une collection particulière en France [Hermann Voss, «Eine unbekannte Vorstudie van Dycks zu dem Münchner Sebastiansmartyrium», *Kunstchronik*, XVI (1963), 294-297] et la troisième au Musée Wuyts, Lierre (1889 Anvers, n° 32). Les trois prétendues études intermédiaires ne sont pas de van Dyck, mais sont des copies d'après le tableau de Munich.

Les différences entre la version du martyre au Louvre et entre les deux compositions plus récentes sont importantes dans la datation de sa création. Le saint de la toile du Louvre, penché en arrière, est remplacé par un garçon plus élancé et élégant qui, au lieu de regarder en dehors de la toile, se tourne pour regarder vers le haut, à droite. Dans les tableaux d'Édimbourg et de Munich, la pose du saint est empruntée au *Saint Sébastien* de Titien (l'Ermitage) [H. Wethey, *Titian*, I (Londres et New York, 1969), n° 134] dont une copie, réplique, ou variante a peut-être fait partie de la collection du comte d'Arundel que van Dyck vit en Angleterre en 1620–1621 [Lionel Cust, «Notes on the Collections Formed by Thomas Howard, Earl of Arundel and Surrey, K.G.», *Burlington Magazine*, XIX (1911), 284].

Dans la version d'Édimbourg, van Dyck a supprimé les deux hommes à la gauche du saint et les a remplacés

mounted rider whose back and horse, seen in three-quarter view from the rear, are partially obscured by a large red banner. The horse and rider derive from those in Rubens's *Coup de Lance* (1620).

The dog in the lower left of the Louvre picture is replaced in the Edinburgh composition by a crouching, partially-draped, bearded man who ties the saint's feet. The pose of this man is derived from a figure in Rubens's *The Miracles of St Ignatius Loyola*, which van Dyck copied in black chalk for an engraving by Lucas Vorsterman [Vey, *Zeichnungen*, no. 162]. It has been suggested that Rubens borrowed the figure from one in Raphael's *Borgo Fire* in the Stanza dell'Incendio, Vatican [Vlieghe, *Saints II*, no. 115].

The borrowings in van Dyck's second version of the Martyrdom of St Sebastian indicate that it was almost certainly painted in 1621.

The Louvre *St Sebastian* dates from the earliest years of van Dyck's independent career. The bearded and slightly bent old man who grasps the saint's left hand is very close in form to the Brussels and Dresden Sileni (cat. nos. 13 & 68). The execution of the sagging skin recalls van Dyck's early *St Jerome*. The head of the man to the rear who has a hand upon St Sebastian's shoulder is close to the head in a panel of *St Judas Thaddeus* in the Louvre [KdK, 1931, p. 44 r.] which does not properly belong to any of the early Apostle series. For the horseman to the left there exists an oil sketch in Christ Church, Oxford (fig. 35) [J. Byam Shaw, *Paintings by Old Masters at Christ Church Oxford* (1967), no. 246].

Van Dyck's peculiarly hefty St Sebastian, with a strong outward thrust of the hips, is derived from Rubens's *St Sebastian* (Berlin-Dahlem, Staatliche Museen) [Vlieghe, *Saints II*, no. 145] which dates about 1615. The painting may have been in Rubens's studio in 1618 when one "Un S. Sebastiano ignudo," was offered to Sir Dudley Carleton [Rooses-Ruelens, Vol. II, p. 137]. The pose of Rubens's martyred St Sebastian is perhaps a derivation of Mantegna's *St Sebastian* (Vienna, Kunsthistorisches Museum).

Van Dyck's earliest *St Sebastian*, while perhaps less accomplished as a coherent composition than his later versions, is full of the spontaneity of youth and exhibits the young artist's incredible skills with the brush around 1616/1617.

Van Dyck eventually returned to the subject of the binding of St Sebastian before his actual martyrdom. In his Italian period van Dyck painted a third type more Rubensian than his earlier compositions. The best example of van Dyck's ultimate treatment of the event is in

par un second cavalier dont le dos et le cheval, vus de trois-quarts arrière, sont partiellement cachés par une grande bannière rouge. Le cheval et son cavalier sont inspirés de ceux du *Coup de lance* de Rubens (1620).

Le chien, au coin inférieur gauche dans le tableau du Louvre, est remplacé dans l'œuvre d'Édimbourg par un homme barbu, partiellement drapé, qui est accroupi et lie les pieds de Sébastien. Sa pose rappelle celle d'un personnage des *Miracles de saint Ignace de Loyola* de Rubens dont van Dyck avait fait une copie à la pierre noire pour une gravure de Luc Vorsterman [Vey, *Zeichnungen*, nº 162]. Certains pensent que Rubens avait lui-même emprunté cette figure à l'*Incendie du bourg* de Raphaël, qui se trouve au Vatican [Vlieghe, *Saints* II, nº 115].

Les emprunts de van Dyck pour la seconde composition du *Martyre de saint Sébastien* indiquent que celle-ci a presque certainement été peinte en 1621.

Le *Saint Sébastien* du Louvre date des toutes premières années de la carrière de van Dyck comme artiste indépendant. Le vieillard barbu et légèrement voûté qui tient la main gauche de Sébastien est très proche par la forme des Silènes de Bruxelles et de Dresde (cat. nos 13 & 68). La facture de la peau flasque rappelle le *Saint Jérôme* plus ancien de van Dyck. La tête de l'homme qui se tient derrière le saint, une main posée sur son épaule, rappelle beaucoup un panneau de *Saint Jude Thaddée* au Louvre [KdK, 1931, 44 d.] qui n'appartient à proprement parler à aucune des premières séries d'apôtres. Une esquisse à l'huile pour le cavalier de gauche se trouve à la Christ Church, à Oxford (fig. 35) [J. Byam Shaw, *Paintings by Old Masters at Christ Church Oxford* (1967), nº 246].

Le saint Sébastien curieusement musculeux de van Dyck, qu'anime un fort mouvement des hanches en avant, est inspiré du *Saint Sébastien* de Rubens (Berlin-Dahlem, Staatliche Museen) [Vlieghe, *Saints* II, nº 145] qui date de 1615 environ. Il se peut que ce tableau se soit trouvé dans l'atelier de Rubens en 1618 lorsque «un s. Sébastien nu» fut offert à Sir Dudley Carleton [Rooses-Ruelens, II, 137]. La pose de Sébastien martyrisé de Rubens est peut-être empruntée au *Saint Sébastien* de Mantegna (Vienne, Kunsthistorisches Museum).

Le premier *Saint Sébastien* de van Dyck n'est peut-être pas une composition aussi cohérente que les versions ultérieures, mais il éclate de toute la spontanéité de la jeunesse et témoigne de l'incroyable maîtrise qu'il avait du pinceau vers 1616-1617.

Van Dyck éventuellement devait reprendre le thème du ligotage de saint Sébastien avant son martyre propre-

Munich [KdK, 1931, p. 134]. A replica by van Dyck is in the Chrysler Museum at Norfolk and a copy is in the J.B. Speed Museum, Louisville, Kentucky.

Van Dyck also, in his later career, painted the reclining St Sebastian with an angel [KdK, 1931, pp. 227, 232]. Because there are three versions of the binding of St Sebastian, and several authentic pictures and at least one oil sketch for St Sebastian with an angel, it is not possible to identify any of the known pictures with the SS Sebastians listed in the inventories of seventeenth-century Antwerp collections [Denucé, *Inventories*, pp. 122, 156, and 164], nor to identify the known pictures with a St Sebastian recorded in the stock of the Forchoudt firm of Antwerp art dealers [Denucé, *Forchoudt*, p. 37].

Provenance: 1864, Vente Saint; 1869, La Caze Gift.

Exhibitions: 1953–1954, R.A., no. 221; 1977, Paris, *Le XVIIe siècle flamand au Louvre*, Louvre, no. 159.

Bibliography: Smith, 1831, no. 148; Guiffrey, 1882, p. 252, no. 215; Édouard Michel, *La Peinture au Musée du Louvre: École Flamande* (Paris: 1922), p. 94, no. 1981; Glück, 1926, pp. 257–264; KdK, 1931, p. 5; Puyvelde, 1941, p. 182, pl. 1c; Gerson, 1960, p. 112.

ment dit. Au cours de sa période italienne, van Dyck a peint un troisième type du martyre qui rappelle beaucoup plus la manière de Rubens que les compositions plus anciennes. Le meilleur exemple de cette dernière interprétation de ce sujet se trouve à Munich [KdK, 1931, 134]. Une réplique par van Dyck du tableau de Munich se trouve au Chrysler Museum de Norfolk et une copie, au J.B. Speed Museum, Louisville (Kentucky).

Plus tard dans sa carrière, van Dyck a aussi peint un saint Sébastien avec un ange [KdK, 1931, 227, 232]. Comme il existe trois versions de la scène où saint Sébastien se fait lier, plusieurs tableaux authentiques, et au moins une esquisse à l'huile de saint Sébastien avec un ange, il est impossible d'affirmer que les tableaux que nous connaissons sont les mêmes que ceux qui figurent dans les inventaires du XVIIe siècle des collections anversoises [Denucé, *Inventaires*, 122, 156 et 164] et dans celui de la firme Forchoudt, marchands anversois [Denucé, *Forchoudt*, 37].

Historique: 1864, vente Saint; 1869, don la Caze.

Expositions: 1953–1954 R.A., no 221; 1977 Paris, *Le XVIIe siècle flamand au Louvre*, Louvre, no 159.

Bibliographie: Smith, 1831, no 148; Guiffrey, 1882, 252, no 215; Édouard Michel, *La Peinture au Musée du Louvre. École Flamande* (Paris, 1922), 94, no 1981; Glück, 1926, 257–264; KdK, 131, 5; Puyvelde, 1941, 182, pl. 1c; Gerson, 1969, 112.

15 Samson and Delilah
Pen and brown ink, black chalk, squared off with black chalk, on discoloured (light brown) white paper
15.8 x 23.4 cm
Inscribed lower right by a later hand: "Ant Vandeik"; Mark of Lempereur (Lugt 1740).
Staatliche Museen Preussischer Kulturbesitz, Kupferstichkabinett, Berlin, no. KdZ 5396

15 Samson et Dalila
Plume et encre brune, pierre noire, mis au carreau à la pierre noire sur papier blanc décoloré (brun clair)
15,8 x 23,4 cm
Inscription: d'une main ancienne, b.d.: *Ant Vandeik*
Marque de Lempereur (Lugt 1740)
Staatliche Museen Preussischer Kulturbesitz, Kupferstichkabinett, Berlin (R.F.A.), no KdZ 5396

Two drawings for the painting *Samson and Delilah* (fig. 36) are known. The first, now destroyed (formerly Bremen, Kunsthalle, no. 41/58) [Vey, *Zeichnungen*, no. 2], in which the composition was in reverse to that of the Berlin drawing, had Samson in a very different pose

On connaît deux dessins pour le *Samson et Dalila* (fig. 36). Le premier, maintenant détruit (autrefois à Brême, Kunsthalle, no 41/58) [Vey, *Zeichnungen*, no 2], dans lequel la composition était en contrepartie de celle de Berlin; on y voyait Samson dans une pose très différente et

and soldiers coming through a door in the background at the extreme right. The Bremen drawing was based either on Rubens's painting *Samson and Delilah*, of about 1610, which once belonged to Nicholas Rockox (Christie's sale, 11 July 1980, no. 134), or on the *modello* for the painting (Cincinnati Art Museum) [T. Buddensieg, "Simson und Dalila von Peter Paul Rubens," *Festschrift fur Otto von Simson. . ..* (Frankfurt: 1977), p. 328 ff].

Van Dyck's Berlin drawing is a somewhat dry and unenergetic study. Although it was squared off for transfer to canvas, the design was considerably altered in the painting. The drawing represents an intermediate stage in van Dyck's recreation of borrowed motifs. It is close to Rubens's drawing *Samson and Delilah* (J.Q. van Regteren Altena Collection, Amsterdam) [*Le cabinet d'un amateur* (Paris and Brussels: Boymans-van Beuningen Museum Rotterdam, 1977), no. 107]. Van Dyck's drawing was also inspired by the engraving in reverse by Jacob Matham of about 1613, after Rubens's Cincinnatti *modello* [*Rubens and his Engravers* (London: P. & D. Colnaghi, 1977), no. 67]. It was from this source that van Dyck obtained the general idea for the design of Delilah's couch and for the ledge that runs across the foreground in both the drawing and the painting.

Perhaps it was the print that encouraged van Dyck to reverse Rubens's original composition. This important change reversed the narrative sequence so that in van Dyck's work the climax is the despicable temptress Delilah. (For a study of the evolution of the iconography of the event, see Madlyn Kahr, "Delilah," *Art Bulletin*, Vol. LIV (1972), pp. 282ff.) Rubens's composition, being in reverse to van Dyck's, began the narrative with Delilah and her single attendant at the left, and continued to the right with the scissors-bearing Philistine over Samson's head. The eye of the spectator is therefore directed along the semi-draped, muscular body of Samson to the extreme right where, in the background, soldiers wait on the threshold of a narrow doorway.

Vey suggested that van Dyck may have used Rubens's drawing of the Borghese Hermaphrodite (British Museum, London) [J. Rowlands, *Rubens: Drawings and Sketches* (London: 1977) no. 18] for his Samson. Vey also suggested the possibility that the pose was derived from a Titianesque woodcut, the *Sleeping Cupid* [F. Mauroner, *Le incisioni di Titiano* (Padua: 1943), p. 55, no. 26, pl. 44].

Van Dyck returned to the Old Testament moral tale in his second Antwerp period. He based his second painting of the subject [KdK, 1931, p. 262], which repre-

des soldats surgissant d'une porte à l'arrière-plan à l'extrême droite. Le dessin de Brême avait été fait soit d'après la peinture de Rubens *Samson et Dalila* d'environ 1610, qui avait appartenu à Nicolas Rockox (vente Christie, 11 juillet 1980, n° 134), soit d'après le *modèllo* pour la peinture (Cincinnati Art Museum) [T. Buddensieg, «Simson und Dalila von Peter Paul Rubens», *Festschrift fur Otto von Simson...* (Francfort-sur-le-Main, 1977), p. 328*sq.*].

Le dessin de van Dyck à Berlin est une étude plutôt sèche et sans vigueur. Bien que mis au carreau pour être reporté sur toile, la composition en a été très modifiée dans la peinture. Il représente une étape intermédiaire dans la recréation par van Dyck de motifs empruntés. Ce dessin est très proche de celui de Rubens *Samson et Dalila* (Amsterdam, collection J.Q. van Regteren Altena) [*Le cabinet d'un amateur* (Paris et Bruxelles: Museum Boymans-van Beuningen, Rotterdam, 1977), n° 107]. Le dessin de van Dyck était aussi inspiré par la gravure en contrepartie de Jacques Mathan vers 1613, d'après le *modèllo* de Rubens de Cincinnati [*Rubens and his Engravers* (Londres, P. & D. Colnaghi, 1977), n° 67]. C'est à partir de cette source que van Dyck a tiré l'idée générale de la conception du divan de Dalila et du bord de la plateforme qui s'étend au premier plan du dessin et de la peinture.

La gravure a peut-être incité van Dyck à inverser la composition originale de Rubens. Cet important changement entraîne une inversion de la séquence de narration de sorte que dans l'œuvre de van Dyck l'accent est mis sur la méprisable séductrice Dalila. (Pour une étude de l'évolution de l'iconographie touchant à cet événement, voir Madlyn Kahr, «Delilah», *Art Bulletin*, LIV (1972), 282*sq.*) La composition de Rubens, à l'inverse de celle de van Dyck, faisait commencer le récit avec Dalila et sa seule servante à gauche et se poursuivait à droite avec le Philistin armé des ciseaux au-dessus de la tête de Samson. L'œil du spectateur était alors dirigé vers le corps musclé de Samson à demi drapé, à l'extrême droite, derrière lequel des soldats attendent sur le seuil d'une porte étroite.

Vey suppose que van Dyck a pu utiliser un dessin de Rubens représentant l'Hermaphrodite de la villa Borghèse (Londres, British Museum) [J. Rowlands, *Rubens: Drawings and Sketches* (Londres, 1977), n° 18] pour son Samson. Il suppose aussi que la pose peut avoir été suggérée par une gravure sur bois de Titien, l'*Amour endormi* [F. Mauroner, *Le incisióni di Tiziàno* (Padoue, 1943), 55 n° 26, pl. 44].

Dans sa seconde période anversoise, van Dyck revint

sents the actual arrest of Samson (Kunsthistorisches Museum, Vienna), partly on a woodcut after Titian by Nicolas Boldrini, and partly on a composition by Rubens the *modelli* of which are in the Chicago Art Institute and the Thyssen-Bornemisza collection, Castagnola [E. Tietze-Conrat, "Van Dyck's Samson and Delilah," *Burlington Magazine*, Vol. LXI (1932), p. 246].

Provenance: J.D. Lempereur; Mundler, nineteenth century; A. von Beckerath.

Exhibitions: 1960, Antwerp-Rotterdam, no. 4; 1979, Princeton, no. 9.

Bibliography: F. Lippman, *Zeichnungen alter Meister im Kupferstichkabinett der K. Museen zu Berlin*, Vol. II (Berlin: 1910), no. 252; E. Bock and J. Rosenberg, *Zie Zeichnungen alter Meister im Kupferstichkabinett, Berlin: Die Neiderländischen Meister* (Berlin: 1931), no. 5396; F. Lugt, "Beiträge zu dem Katalog der Niederländischen Handzeichnungen in Berlin," *Jahrbuch der Preussischen Kunstsammlungen*, Vol. LII (1931), p. 44; KdK, 1931, p. 518 n13; Delacre, 1934, p. 196 pl. 96; Vey, *Studien*, pp. 43–48. Vey, *Zeichnungen*, no. 3, pl. 3.

16 Carrying of the Cross (*recto*)
Study for "Brazen Serpent" (*verso*)
Recto, pen over black chalk, with brown and light grey wash on white paper; *verso*, pen and ink
19.7 x 15.6 cm
Inscribed on *verso*, by a later hand: "P.N.N° 18. Vandyke"; mark of Flinck (Lugt 959).
Devonshire Collections, Chatsworth, no. 988

The Antwerp Dominicans commissioned for their church, now St Paul's, a series of fifteen paintings representing the Mysteries of the Rosary. A document preserved in the archives of the church [M. Rooses, *Jacob Jordaens: His Life and Work* (London and New York: 1908), pp. 10–11] records the names of the artists who participated in the project. They included Rubens, Jordaens, Cornelis de Vos, Hendrik van Balen, van Dyck

au récit de l'Ancien Testament. Pour cette seconde peinture, qui représente la prise de Samson, Vienne, Kunsthistorishes Museum [KdK, 1931, 262], il s'inspira en partie d'une gravure sur bois de Nicolas Boldrini d'après le Titien, et en partie d'une composition de Rubens dont les *modèlli* se trouvent au Chicago Art Institute et dans la collection Thyssen-Bornemisza, à Castagnola [E. Tietze-Conrat, «Van Dyck's Samson and Delilah», *Burlington Magazine*, LXI (1932), 246].

Historique: J.D. Lempereur; Mundler, XIX^e siècle; A. von Beckerath.

Expositions: 1960 Anvers-Rotterdam, n° 4; 1979 Princeton, n° 9.

Bibliographie: F. Lippman, *Zeichnungen alter Meister im Kupferstichkabinett der K. Museen zu Berlin*, II (Berlin, 1910), n° 252; E. Bock et J. Rosenberg, *Zie Zeichnungen alter Meister im Kupferstichkabinett, Berlin: Die Neiderländischen Meister* (Berlin, 1931), n° 5396; F. Lugt, «Beiträge zu dem Katalog der niederländischen Handzeichnungen in Berlin», *Jahrbuch der preussischen Kunstsammlungen*, LII (1931), 44; KdK, 1931, 518 n. 13; Delacre, 1934, 196 pl. 96; Vey, *Studien*, 43–48; Vey, *Zeichnungen*, n° 3, pl. 3.

16 Portement de Croix (recto)
Étude pour «Le serpent d'airain» (verso)
Recto: plume sur pierre noire avec lavis de bistre et gris pâle sur papier blanc
Verso: plume et encre
19,7 x 15,6 cm
Inscription: au verso, d'une main ancienne: *P.N.N° 18. Vandyke*
Marque de Flinck (Lugt 959)
Collections Devonshire, Chatsworth, n° 988

Les Dominicains d'Anvers avaient commandé pour leur église, aujourd'hui St.-Pauluskerk, une série de quinze tableaux illustrant les Mystères du Rosaire. Un document conservé dans les archives de l'église [M. Rooses, *Jacob Jordaens: His Life and Work* (Londres et New York, 1908, 10–11] mentionne les noms des artistes qui ont participé à ce projet: Rubens, Jordaens, Corneille de Vos, Henri van Balen, van Dyck et d'autres. Malheureu-

and others. Unfortunately the document gives no indication as to the date when the commissions were given. Rubens's painting *The Flagellation of Christ* has a modern inscription on the frame dating it to 1617. While the inscribed date is not irrefutable evidence of the period in which the series of paintings was created, the style of Rubens's canvas and van Dyck's painting of the *Carrying of the Cross* (fig. 37) indicates that they indeed belong to the period 1617–1618.

Van Dyck's picture is quite Rubensian in character. The strong diagonals, and the attempt to create a spatial depth through the oblique placement of human limbs, reflect the influence of the elder master. The man seen from the back on the right-hand side is a motif frequently found in Rubens's pictures of the time. It has been supposed that the commission for this painting was first given to Rubens who created oil sketches which served as the basis for van Dyck's composition. Martin and Feigenbaum (1979, Princeton, p. 39) have shown that the oil sketches of the subject by Rubens, one formerly in Warsaw and the other in the Academy in Vienna, post-date van Dyck's painting by many years. Martin and Feigenbaum have stated that a print by Agostino Veneziano after Raphael's *Carrying of the Cross* probably influenced van Dyck, for, as in his first drawing of the subject (Museum of Art, Rhode Island School of Design, Providence) (1979, Princeton, no. I), the movement of the procession to Calvary is from right to left. They also have proposed that van Dyck was familiar with and drew upon Dürer's woodcuts of the *Carrying of the Cross*. The designation of these prototypes is undoubtedly confirmed by the visual similarities between them and van Dyck's drawings and finished canvas. However, the general organization and certain details of van Dyck's *Carrying of the Cross* are rooted in the tradition of northern painting and could have been derived from any number of early Netherlandish or Mannerist representations of the subject.

Van Dyck's first two sketches for the *Carrying of the Cross* show the procession to Calvary moving from right to left. In what is probably van Dyck's earliest drawing of the subject, Christ has fallen under the weight of the Cross. He looks upward to the face of the Virgin who stands at the left of the scene (Museum of Art, Rhode Island School of Design, Providence) [Vey, *Zeichnungen*, no. 7]. In the second in the series of drawings of the subject, the direction of the procession is the same but the fallen Christ turns to look at the Virgin who stands behind him on the right of the composition (fig. 38) (Biblioteca Reale, Turin) [Vey, *Zeichnungen*, no. 8].

sement, le document ne précise pas la date des commandes. La *Flagellation du Christ* de Rubens porte, sur le cadre, une inscription moderne qui le date de 1617. Cette date ne constitue pas une preuve irréfutable de la période où fut créée cette série de tableaux, mais le style de la toile de Rubens et du tableau de van Dyck le *Portement de Croix* (fig. 37) indique qu'ils appartiennent en effet à la période 1617–1618.

Le tableau de van Dyck est très proche de celui de Rubens. Les fortes diagonales et l'effort déployé pour créer une profondeur spatiale à travers le rendu oblique des membres des personnages reflètent l'influence du vieux maître. L'homme vu de dos, à la droite, est un motif fréquemment utilisé par Rubens à cette époque. On a supposé que la commande de ce tableau avait à l'origine été donnée à Rubens, qui avait exécuté des esquisses à l'huile ayant servi de base à la composition de van Dyck. Martin et Feigenbaum [1979 Princeton, 39] ont démontré que les esquisses à l'huile faites par Rubens, l'une anciennement à Varsovie et l'autre à l'Académie de Vienne, ont été exécutées de nombreuses années après le tableau de van Dyck. Martin et Feigenbaum ont déclaré qu'une gravure d'Agostino Veneziano du *Portement de Croix* d'après Raphaël a probablement influencé van Dyck car, comme dans son premier dessin sur le sujet (Providence, Museum of Art, Rhode Island School of Design) [1979 Princeton, n° I], le mouvement du cortège vers le Calvaire va de droite à gauche. Ils ont également soulevé l'hypothèse selon laquelle van Dyck connaissait les gravures sur bois de Dürer du *Portement de Croix* et s'en était inspiré. L'énumération de ces différentes sources est sans aucun doute appuyée par les similarités qui existent entre elles et les dessins et les toiles finales de van Dyck. Toutefois, l'agencement global et certains détails du *Portement de Croix* de van Dyck sont propres à l'école du Nord de l'Europe et auraient pu s'inspirer de n'importe quelle représentation du sujet par des primitifs flamands ou des maniéristes.

Les deux premières esquisses de van Dyck pour le *Portement de Croix* montrent le cortège vers le Calvaire allant de droite à gauche. Dans ce qui est peut-être le premier dessin de van Dyck de ce sujet, le Christ est tombé sous le poids de la Croix. Son regard porte vers le haut d'où il voit la Vierge qui se tient debout à la gauche de la scène (Providence, Museum of Art, Rhode Island School of Design) [Vey, *Zeichnungen*, n° 7]. Dans le second dessin de la série basé sur ce sujet, le cortège se dirige dans la même direction, cependant le Christ, tombé, se retourne pour regarder la Vierge qui se tient derrière lui à la droite de la composition (fig. 38) (Turin, Biblioteca Reale) [Vey, *Zeichnungen*, n° 8].

A drawing on the *verso* of the sheet in Turin shows van Dyck's first attempt at rendering the scene in which the procession moves from left to right. On the left of the group around Christ is a soldier with a spear who pushes the fallen Saviour. The Virgin is shown kneeling at the right of the sheet.

Van Dyck developed the composition of the *Carrying of the Cross* from his notations on the disposition of figures on the *verso* of the Turin sketch. His drawing in Lille (fig. 39), in which the kneeling Virgin on the left looks into Christ's face, was followed by this sketch in Chatsworth where Christ looks straight ahead.

In this sketch the overall concept of the scene has been developed considerably from its counterpart in Lille. Van Dyck has reduced the energetic, diagonal sweep of the procession by placing emphasis upon the backward-looking men who urge the fallen Christ to rise. Van Dyck has placed the horizontal beam of the fallen cross in the middle of the sheet. It is held by a man who faces left. The increased balance of the composition, achieved through manipulating a limited number of figures and using the vertical format to counteract the movement implied by the procession, is typical of the development of van Dyck's composition from dynamic and eccentric to somewhat static and balanced. The reduction of the incline on which Christ stumbles on his way to Calvary, and the abandonment of the oblique direction of the moving crowd, are also developments in keeping with van Dyck's tendency to reduce the implied space in his compositions and to pull all the action into a narrow band close to the picture plane.

On the *verso* of this sheet is a sketch for the *Brazen Serpent* which shows part of the crowd of repentant Israelites (see cat. no. 21). It is van Dyck's first extant sketch for the composition.

Provenance: N.A. Flinck.

Exhibitions: 1960, Nottingham, no. 43; 1960, Antwerp-Rotterdam, no. 9; 1969–1970, U.S.A. and Canada, *Old Master Drawings from Chatsworth* (circulated by the International Exhibitions Foundation), no. 80; 1979, Princeton, no. 3.

Bibliography: Delacre, 1934, pp. 31–32, 100–102; Puyvelde, 1950, p. 180; Vey, *Studien*, p. 11 ff.; J.G. van Gelden, "Van Dycks Kruisdraging in de St.-Pauluskerk te Antwerpen," *Bulletin Koninklijk Musea voor Schone Kunsten*, Vol. X (1961), pp. 12, 13, fig. 9; Vey, *Zeichnungen*, no. 10.

Un dessin au verso de la feuille de Turin montre le premier essai de van Dyck à rendre cette scène dans laquelle le cortège va de gauche à droite. A gauche du groupe autour du Christ se trouve un soldat qui, de sa lance, pousse le Sauveur tombé. La Vierge est agenouillée à droite.

Van Dyck a développé cette composition du *Portement de Croix* à partir de notes sur la disposition des personnages inscrites au verso du dessin de Turin. Son croquis de Lille (fig. 39), où la Vierge agenouillée à gauche regarde le visage du Christ, a été suivi par le dessin de Chatsworth où le Christ regarde droit devant lui.

On constate dans ce dessin une évolution considérable du concept global de la scène car van Dyck a réduit la forte impression de diagonale du cortège en mettant l'accent sur les hommes qui, regardant derrière eux, incitent le Christ à se relever. Van Dyck a placé au milieu de la feuille la traverse horizontale de la croix tombée, soutenue par un homme regardant vers la gauche. L'équilibre accru de la composition, obtenu par la représentation d'un nombre limité de personnages et le recours à un axe vertical pour contrer le mouvement du cortège, est typique dans l'évolution de la composition de van Dyck, de dynamique et excentrique à quelque peu statique et équilibré. La réduction du plan incliné où le Christ trébuche sur le Chemin au Calvaire et l'abandon de la direction oblique de la foule en mouvement sont également des étapes conformes à la tendance de van Dyck à réduire l'espace suggéré et à regrouper toute l'action en une zone étroite proche du plan du tableau.

Au verso de cette feuille se trouve l'esquisse du *Serpent d'airain* (voir cat. n° 21) qui montre une partie de la foule des Israélites repentants. Il s'agit du premier croquis connu de van Dyck pour cette composition.

Historique: N.A. Flinck.

Expositions: 1960 Nottingham, n° 43; 1960 Anvers-Rotterdam, n° 9; 1969–1970, États-Unis et Canada, *Old Master Drawings from Chatsworth* (mise en tournée par la International Exhibitions Foundation), n° 80; 1979 Princeton, n° 3.

Bibliographie: Delacre, 1934, 31–32 et 100–102; Puyvelde, 1950, 180; Vey, *Studien*, 11*sq.*; J.G. van Gelden, «Van Dycks Kruisdraging in de St.-Pauluskerk te Antwerpen», *Bulletin Koninklijke Musea voor Schone Kunsten*, X (1961), 12, 13, fig. 9; Vey, *Zeichnungen*, n° 10.

17 Carrying of the Cross

Pen over black chalk with brown and grey wash on white paper. Retouched with white body-colour. Squared off with black chalk.
21.0 x 17.0 cm
Inscribed by a later hand, lower left, "Vandyck," and twice at bottom "90."
Stedelijk Prentenkabinet, Antwerp, no. A.XXI.1

In two drawings of the *Carrying of the Cross*, one in the Gatacre/de Stuers Collection, Vorden, The Netherlands [Vey, *Zeichnungen*, no. 11], and the other now destroyed, formerly in Bremen [Vey, *Zeichnungen*, no. 12], van Dyck refined the composition he had set out in the Chatsworth drawing. In both of these sketches he retained the slight incline which was ultimately omitted in the Antwerp sketch.

In the Antwerp drawing, van Dyck succeeded in creating a compact group of dynamic figures around the fallen Christ. Although the group has halted temporarily, its movement (both past and future) is implied by the diagonals both of the outstretched limbs of the helmeted soldier, and of the man (who pulls on Christ's robe), paralleling the beam of the cross. The suggestion of movement is clear in the twisted skirt of the man on the right seen from the back.

The young van Dyck's skill in creating the impression of dynamic action without the use of Rubens's diagonal recession into space is quite evident in this spirited composition, which was only slightly modified in the finished painting.

Provenance: Private collection, Brussels.

Exhibitions: 1936, Antwerp, *Tekeningen en Prenten von Antwerpsche Kunstenaars*, no. 71; 1949, Antwerp, no. 79; 1956, Antwerp, *Scaldis*, no. 605; 1960, Antwerp-Rotterdam, no. 10; 1965, Bologna, *Plantin-Rubens: Arte grafica e tipografica ad Anversa nei secoli XVI e XVII*, no. 63; 1971, Antwerp, *Rubens en zijn tijd: Tekeningen uit belgische verzamelingen*, Rubenshuis, no. 17; 1973–1975, U.S.A. and Canada, *Antwerp's Golden Age*, (circulated by the Smithsonian Institute), no. 31; 1979, Princeton, no. 4.

17 Portement de Croix

Plume sur pierre noire avec lavis de bistre et gris sur papier blanc; retouché à la gouache blanche; mis au carreau à la pierre noire
21 x 17 cm
Inscription: d'une main ancienne, b.g.: *Vandyck* et *90* répété deux fois au bas.
Stedelijk Prentenkabinet, Anvers, n° A.XXI.1

Dans les deux dessins du *Portement de Croix*, dont l'un est dans la collection Gatacre-de Stuers, Vorden (Pays-Bas) [Vey, *Zeichnungen*, n° 11], et dont l'autre a été détruit mais autrefois à Brême [Vey, *Zeichnungen*, n° 12], van Dyck a apporté un raffinement à la composition de son dessin de Chatsworth. Ces deux esquisses conservent le plan légèrement incliné omis dans le dessin d'Anvers.

Dans celui d'Anvers, van Dyck a réussi à créer un groupe compact de personnages dynamiques autour du Christ tombé. Bien que le groupe soit momentanément arrêté, son mouvement est suggéré par les diagonales des membres étirés du soldat casqué et de l'homme (qui tire sur la tunique du Christ), mettant en parallèle la traverse de la Croix. L'idée du mouvement est évidente dans les plis de la jupe de l'homme vu de dos qui se trouve à droite.

Le talent du jeune van Dyck, qui a su créer cette impression de mouvement dynamique sans le retrait diagonal dans l'espace adopté par Rubens, est très évident dans cette composition qui n'a été que très peu modifiée dans le tableau définitif.

Historique: collection particulière, Bruxelles.

Expositions: 1936 Anvers, *Tekeningen en Prenten von Antwerpsche Kunstenaars*, n° 71; 1949 Anvers, n° 79; 1956 Anvers, *Scaldis*, n° 605; 1960 Anvers-Rotterdam, n° 10; 1965 Bologne, *Plantin-Rubens: Arte grafica e tipografica ad Anversa nei secoli XVI e XVII*, n° 63; 1971 Anvers, *Rubens en zijn tijd: Tekeningen uit belgische verzamelingen*, Rubenshuis, n° 17; 1973–1975, États-Unis et Canada, *Antwerp's Golden Age* (mise en tournée par le Smithsonian Institute), n° 31; 1979 Princeton, n° 4.

Bibliography: A.J.J. Delen, "Anthony van Dyck (1599–1641): The Carrying of the Cross," *Old Master Drawings*, Vol. V (1930–1931), pp. 58–59; A.J.J. Delen, "Un dessin inconnu d'Antoine van Dyck," *Revue belge d'archéologie et d'histoire de l'art*, Vol. I (1931), pp. 193–199; KdK, 1931, p. 518 n11; Delacre, 1934, pp. 105–109 (as a copy); A.J.J. Delen, *Catalogue des dessins anciens au Cabinet des Estampes de la ville d'Anvers: écoles flamande et hollandaise*, (Brussels: 1938), no. 375; A.J.J. Delen, *Het Stedelijk Prentenkabinet van Antwerpen* (Antwerp: 1941), no. 5; A.J.J. Delen, *Teekeningen van Vlaamische Meesters* (Antwerp: 1943), pp. 127–132; Vey, *Studien*, p. 12, p. 26 ff.; J.G. van Gelder, "Van Dyck's Kruisdraging in de St-Pauluskerk te Antwerpen," *Bulletin Koninklijk Musea voor Schone Kunsten*, Vol. X (1961), p. 17; Vey, *Zeichnungen*, no. 13.

18 Studies for a Soldier

Black chalk with some white body-colour on white paper
27.0 x 43.3 cm
Inscribed by a later hand, lower right in pen, "Van Dyck"; Marks of Lankrink (Lugt 2090) and J. Richardson Sr. (Lugt 2183).
Courtauld Institute of Art, Witt Collection, London, no. 1664

From the extant black chalk drawings after studio models for figures in *St Martin Dividing his Cloak* (see fig. 10), *Christ Crowned with Thorns* (see cat. nos 30 & 31), *The Brazen Serpent* (see fig. 9), and this drawing, it can be concluded that van Dyck made detailed figural studies after he had evolved a composition in pen and brush sketches. The black chalk drawings then served as models for parts of the painting.

Van Dyck used this black chalk study of a crouching soldier, in painting the *Carrying of the Cross*, for the soldier who reaches over the fallen cross to tug at Christ's robe. In this study, the outstretched arm of the soldier was repeated separately two times, and his right wrist and hand were studied in the fourth sketch. The left hand is drawn very lightly a second time on the right of the sheet. The second arm from the left served as the model for the soldier's arm in the painting.

Bibliographie: A.J.J. Delen, «Anthony van Dyck (1599–1641): The Carrying of the Cross», *Old Master Drawings*, V (1930–1931), 58–59; A.J.J Delen, «Un dessin inconnu d'Antoine van Dyck», *Revue Belge d'Archéologie et d'Histoire de l'Art*, I (1931), 193–199; KdK, 1931, 518 n. 11; Delacre, 1934, 105–109 (comme une copie); A.J.J. Delen, *Catalogue des dessins anciens au Cabinet des Estampes de la ville d'Anvers: écoles flamande et hollandaise* (Bruxelles, 1938), n° 375; A.J.J. Delen, *Het Stedelijk Prentenkabinet van Antwerpen* (Anvers, 1941), n° 5; A.J.J. Delen, *Teekeningen van Vlaamsche Meesters* (Anvers, 1943), 127–132; Vey, *Studien*, 12, 26sq.; J.G. van Gelder, «Van Dycks Kruisdraging in de St-Pauluskerk te Antwerpen», *Bulletin Koninklijke Musea voor Schone Kunsten*, X (1961), 17; Vey, *Zeichnungen*, n° 13.

18 Études pour un soldat

Pierre noire et gouache blanche sur papier blanc
27 x 43,3 cm
Inscription: à la plume d'une main ancienne, b.d.: *Van Dyck*
Marques de Lankrink (Lugt 2090) et J. Richardson Sr (Lugt 2183).
Courtauld Institute of Art, collection Witt, Londres, n° 1664.

Des dessins à la pierre noire existants, faits d'après des modèles d'atelier pour les personnages du *Saint Martin partageant son manteau* (voir fig. 10), du *Christ couronné d'épines* (voir cat. n°s 30, 31), du *Serpent d'airain* (voir fig. 9) et ce dessin, permettent de conclure que van Dyck a fait des études détaillées de figures après avoir imaginé la composition de la scène dans des esquisses à la plume et au pinceau. Les dessins à la pierre noire ont ensuite servi de modèles pour des parties du tableau.

Van Dyck s'est servi de cette étude à la pierre noire d'un soldat accroupi dans son tableau *Portement de Croix* pour le soldat, qui se penche au-dessus de la croix tombée, pour tirer la tunique du Christ. Dans cette étude, le bras tendu du soldat a été dessiné à deux reprises, et sa main et son poignet droits ont fait l'objet d'une quatrième esquisse. La main gauche est esquissée légèrement une seconde fois sur la droite de la feuille. Le

In the ultimate compositional sketch in Antwerp, the face of this soldier has a much more threatening look: his features are much more angular than in the black chalk study after a model. He is also bald in the Antwerp sketch.

Van Dyck did not paint the soldier's left arm in the position we find in the black chalk drawing. He did, however, retain the outstretched arm which grasps the front of Christ's robe, and he did use the left hand as he had drawn it in the present sketch.

It is probable that van Dyck did not create studies after studio models for each of the figures in the painting. If one compares the Antwerp squared drawing (cat. no. 17) with the painting (fig. 37), it will be seen that most of the figures are almost identical. The most striking exception to this is the soldier pulling at Christ's robe. There are minor variations in the angle of the left arm of the man on the right, and in the forearms and hands of the soldier wearing armour and a helmet.

It is probably correct to assume that the Witt drawing was van Dyck's only study after the model for this painting. All the other figures were developed in the process of forming the composition through several sketches and modified slightly in the process of painting.

Watteau, one of the most avid eighteenth-century painters who admired the work of van Dyck, used this study or an engraving after the painting in the creation of his painting *Jupiter and Antiope* in the Louvre [K.T. Parker, *The Drawings of Antoine Watteau* (London: 1931), p. 43]. It is quite possible that the little spots of red chalk noticeable in many of van Dyck's drawings are the work of eighteenth-century French artists who studied the younger painter's work carefully. Among these artists were C.-A. Coypel who owned the drawing for the *Carrying of the Cross* now in the Rhode Island School of Design, and Fragonard who made a drawing after van Dyck's Edinburgh *St Sebastian*.

Provenance: P.H. Lankrink; J. Richardson Sr; Leeder; 27 August 1923, Christie's, no. 39; Sir Robert Witt; 1952, Witt bequest.

Exhibitions: 1927, London, *Flemish and Belgian Art*, R.A., no. 589; 1938, R.A., no. 622; 1948–1949, Rotterdam, *Tekeningen van Jan van Eyck tot Rubens*, no. 77; 1949, Brussels and Paris, *De Van Eyck à Rubens. Les maîtres flamands du dessin*, no. 123; 1949, Antwerp, no. 81; 1953, London, *Drawings from the Witt Collection*, The Arts Council of Great Britain, no. 84;

deuxième bras, à gauche, a servi de modèle pour le bras du soldat dans le tableau.

Dans le dernier croquis de composition, à Anvers, l'expression du soldat est plus menaçante: ses traits sont beaucoup plus anguleux que dans l'étude à la pierre noire faite d'après modèle. Dans le croquis d'Anvers, il est chauve.

Van Dyck n'a pas reproduit le bras gauche du soldat dans la même position que celle du dessin à la pierre noire. Il a conservé, cependant, la même position du bras tendu qui aggrippe le devant de la tunique du Christ et a conservé la main gauche telle que dessinée dans la présente esquisse.

Il est probable que van Dyck n'ait pas créé d'études en studio d'après modèle pour chacun des personnages du tableau. Si l'on compare le dessin mis au carreau d'Anvers (cat. n° 17) au tableau (fig. 37), on constatera que la plupart des personnages sont presque identiques. L'exception la plus frappante est le soldat tirant la tunique du Christ. On note certaines variations dans l'angle du bras gauche de l'homme à droite et dans les avant-bras et les mains du soldat à l'armure et au casque.

On pourrait présumer que le dessin Witt fut la seule étude d'après nature que van Dyck utilisa dans cette toile. Tous les autres personnages de la composition furent développés au fur et à mesure dans la série d'esquisses et modifiés légèrement durant l'exécution du tableau.

Watteau, l'un des peintres du XVIIIe siècle qui a le plus admiré l'œuvre de van Dyck, s'est servi de ce dessin dans la création de son tableau *Jupiter et Antiope* au Louvre [K.T. Parker, *The Drawings of Antoine Watteau*] (Londres, 1931), 43]. Il est fort possible que les petites taches de sanguine que l'on voit sur plusieurs dessins de van Dyck soient de peintres français du XVIIIe siècle qui ont étudié avec grand soin l'œuvre du jeune van Dyck; parmi ceux-ci, C.-A. Coypel, propriétaire du dessin pour *Portement de Croix* (maintenant à la Rhode Island School of Design), et Fragonard, qui a exécuté un dessin d'après le *Saint Sébastien* de van Dyck à Édimbourg.

Historique: P.H. Lankrink; J. Richardson Sr; Leeder; 27 août 1923, Christie, n° 39; Sir Robert Witt; 1952, legs Witt.

Expositions: 1927 Londres, *Flemish and Belgian Art*, R.A., n° 589; 1938 R.A., n° 622; 1948–1949 Rotterdam, *Tekeningen van Jan van Eyck tot Rubens*, n° 77; 1949 Bruxelles et Paris, *De van Eyck à Rubens. Les maîtres*

1953–1954, London, *Old Master Drawings*, R.A., no. 273; 1953–1954, London, *Flemish Art*, R.A., no. 273; 1958, London, *Drawings from the Witt Collection*, Courtauld Institute Galleries, no. 32; 1960, Antwerp-Rotterdam, no. 11; 1962, Manchester, *Master Drawings from the Witt and Courtauld Collections*, Witworth Art Gallery, no. 38; 1977–1978, London, *Flemish Drawings from the Witt Collection*, Courtauld Institute Galleries, no. 62; 1979, Princeton, no. 5.

Bibliography: *Vasari Society*, 2nd ser., Vol. XII, no. 11; KdK, 1931, p. 518, n11; A.J.J. Delen, "Un Dessin Inconnu d'Antoine van Dyck," *Revue Belge d'Archéologie et d'Histoire de l'Art*, Vol. I (1931), p. 196; Delacre, 1934, pp. 97–98; A.J.J. Delen, *Teekeningen van Vlaamsche Meesters* (Antwerp: 1943), no. 98; Puyvelde, 1950, p. 42 (as Rubens); *Hand-List of the Drawings in the Witt Collection* (London: 1956), p. 126; Vey, *Studien*, p. 11 ff.; J.G. van Gelden, "Van Dycks Kruisdraging in de St-Pauluskerk te Antwerpen," *Bulletin Koninklijk Musea voor Schone Kunsten*, Vol. X (1961), p. 17, fig. 13; Vey, *Zeichnungen*, no. 14.

19 Entombment (*recto* and *verso*)

Recto, pen and brush with brown wash, some green and red chalk and white body-colour by a later hand; *verso*, pen and brush with brown wash
25.3 x 21.8 cm
Mark of Flink (Lugt 959)
Devonshire Collections, Chatsworth, no. 856

The sequence of van Dyck's studies of the *Entombment* can be reconstructed. It is probable that the young artist's drawing in the British Museum [Vey, *Zeichnungen*, no. 146], which has been said to be a copy after Titian's *Entombment* now in the Louvre, was his first attempt at the subject. Van Dyck did not see the original canvas by Titian but used as his source a copy that Rubens had made of Titian's painting which Rubens had seen in the collection of the Duke of Mantua (Rubens's copy was with Leonard Koetser, London, in 1967 [*Art News*, Vol. LXVI (September: 1967), p. 19] and with Gabor Kekko, Toronto, in 1977; Christie's sale, 11 July, 1980, no. 110). There are enough similarities between Rubens's copy after Titian and van Dyck's drawing to

flamands du dessin, n° 123; 1949 Anvers, n° 81; 1953 Londres, *Drawings from the Witt Collection*, Conseil des arts de Grande-Bretagne, n° 84; 1953–1954 Londres, *Old Master Drawings*, R.A., n° 273; 1958 Londres, *Drawings from the Witt Collection*, Courtauld Institute Galleries, n° 32; 1960 Anvers-Rotterdam, n° 11; 1962, Manchester, *Master Drawings from the Witt and Courtauld Collections*, Witworth Art Gallery, n° 38; 1977–1978 Londres, *Flemish Drawings from the Witt Collection*, Courtauld Institute Galleries, n° 62; 1979 Princeton, n° 5.

Bibliographie: *Vasari Society*, 2e sér., XII, n° 11; KdK, 1931, 518 n. 11; A.J.J. Delen, «Un Dessin Inconnu d'Antoine Van Dyck», *Revue Belge d'Archéologie et d'Histoire de l'Art*, I (1931), 196; Delacre, 1934, 97–98; A.J.J. Delen, *Teekeningen van Vlaamsche Meesters* (Anvers, 1943), n° 98; Puyvelde, 1950, 42 (comme Rubens); *Hand-List of the Drawings in the Witt Collection* (Londres, 1956), 126; Vey, *Studien*, 11sq.; J.G. van Gelder, «Van Dycks Kruisdraging in de St.-Pauluskerk te Antwerpen», *Bulletin Koninklijke Musea voor Schone Kunsten*, X (1961), 17, fig. 13; Vey, *Zeichnungen*, n° 14.

19 Mise au tombeau (*recto et verso*)

Recto: plume et pinceau avec lavis de bistre. Craie verte, sanguine et gouache blanche d'une main ancienne
Verso: plume et pinceau avec lavis de bistre
25,3 x 21,8 cm
Marque de Flink (Lugt 959)
Collections Devonshire, Chatsworth, n° 856

Il est possible de reconstituer l'ordre des études de van Dyck pour la *Mise au tombeau*. Il est vraisemblable que le dessin du jeune artiste au British Museum [Vey, *Zeichnungen*, n° 146], qu'on a dit être une copie d'après la *Mise au tombeau* de Titien, maintenant au Louvre, soit son premier essai sur le sujet. Van Dyck ne vit pas la toile originale de Titien. Plutôt, il s'inspira d'une copie par Rubens, exécutée par celui-ci d'après l'original de Titien que Rubens avait vu dans la collection du duc de Mantoue (la copie de Rubens était en la possession de Leonard Koetser, Londres, en 1967 [*Art News*, LXVI (septembre 1967), 19], et de Gabor Kekko, Toronto, en 1977; vente Christie, 11 juillet 1980, n° 110). Il y a assez de similitudes entre la copie de Rubens d'après Titien et

indicate that the British Museum drawing was based on Rubens's picture.

On the *verso* of the Chatsworth sketch van Dyck repeated, with slight variations, the Virgin and Magdalen from his earlier British Museum copy. The pose of the bending, bearded man who grasps the feet of the dead Christ is a variation of the same figure in the copy after Rubens. In the upper right corner of the drawing is part of a face set off against curly, shoulder-length hair. This figure is also derived from St John in the British Museum drawing.

On the *recto* of the Chatsworth sheet, van Dyck reorganized the scene. He reversed the Virgin and Magdalen and placed them next to Christ's head. The bearded man supporting Christ's feet is seen in profile and is erect as in the Titian composition. As in Rubens's copy after Titian's painting, van Dyck's St John has a full head of curly hair and occupies the central position in the background supporting Christ's torso.

Van Dyck continued to modify the composition in subsequent drawings. On the *verso* of a drawing in the Teylers Museum, Haarlem (fig. 40) [Vey, *Zeichnungen*, no. 6] the standing St John supports Christ's torso while the Virgin, looking into the face of her dead son, has placed a hand upon his head and lifts his right forearm. The *recto* of the Haarlem sketch (fig. 41) shows an important departure from the former sketches. This drawing shows the body of Christ being hoisted up into a sarcophagus which is clearly represented on the left of the composition. The Virgin and Magdalen are seen together; the Virgin is in the same pose as in the sketch on the *verso*.

Vey [*Zeichnungen*, no. 5] published two drawings as copies that may record a lost drawing by van Dyck which supposedly follows the Haarlem sketch. But these copies record a composition that is totally unrelated to the earlier drawings by van Dyck. Nevertheless, the repetition of some of the types of faces from the preceding drawings by van Dyck does suggest that these works were produced by someone who had access to van Dyck's studies of the Entombment. There is, in fact, insufficient evidence to prove that these copies are records of a now-lost drawing by van Dyck.

Provenance: N.A. Flinck.

Exhibitions: 1938, R.A., no. 585; 1948–1949, Rotterdam, *Tekeningen van Jan van Eyck tot Rubens*, no. 88; 1949, Paris, *De van Eyck à Rubens: Les Maîtres Flamands du Dessin*, no. 117; 1953, London, *Drawings by*

le dessin de van Dyck pour montrer que le dessin du British Museum fut inspiré du tableau de Rubens.

Au verso du croquis de Chatsworth, van Dyck reproduisit, avec de légères variations, la Vierge et Madeleine de sa copie antérieure au British Museum. La pose de l'homme courbé et barbu, qui saisit les pieds du Christ, est aussi une variation sur le même personnage de la copie d'après Rubens. Dans le coin supérieur droit du dessin, on voit une partie d'un visage mis en valeur contre des cheveux bouclés tombant aux épaules. Ce personnage est également inspiré de saint Jean du dessin au British Museum.

Au recto de la feuille de Chatsworth, van Dyck a réorganisé la scène. La Vierge et Madeleine sont inversées et placées près de la tête du Christ. Le barbu soutenant les pieds du Christ est vu de profil et est debout, tel que dans la composition de Titien. Comme dans la copie d'après le tableau de Titien, le saint Jean de van Dyck a une chevelure bouclée et est placé au centre de l'arrière-plan soutenant le torse du Christ.

Van Dyck continua à modifier la composition dans ses dessins ultérieurs. Au verso d'un dessin se trouvant à Haarlem, Teylers Museum (fig. 40) [Vey, *Zeichnungen*, n° 6], saint Jean, debout, soutient le torse du Christ alors que la Vierge, examinant le visage de son Fils mort, a une main posée sur sa tête et soulève son avant-bras droit. Le recto du croquis de Haarlem (fig. 41) présente un écart important par rapport aux croquis précédents. Ce dessin montre le corps du Christ étant soulevé dans un sarcophage qui est nettement représenté à gauche de la composition. La Vierge et Madeleine sont représentées ensemble; la Vierge a la même pose que dans le croquis du verso.

Vey [*Zeichnungen*, n° 5] publia deux dessins comme étant des copies d'après un dessin perdu de van Dyck, lequel serait le dernier de la série. Mais ces copies témoignent d'une composition qui est entièrement sans rapport avec les premiers dessins de van Dyck. Néanmoins, la répétition de certains types de visages représentés dans les dessins précédents de van Dyck laisse supposer que ces œuvres furent réalisées par une personne qui eut accès aux études de la *Mise au tombeau* de van Dyck. En fait, il n'y a pas assez d'indices pour établir que ces copies sont la preuve d'un dessin maintenant perdu de van Dyck.

Historique: N.A. Flinck.

Expositions: 1938 R.A., n° 585; 1948–1949 Rotterdam, *Tekeningen van Jan van Eyck tot Rubens*, n° 88; 1949

Old Masters, R.A., no. 290; 1953-1954, London, Flemish Art 1300-1700, R.A., no. 488; 1960, Nottingham, no. 38; 1962-1963, U.S.A. and Canada, Old Master Drawings from Chatsworth (circulated by the Smithsonian Institute), no. 78; 1979, Princeton, no. 6.

Bibliography: Vasari Society, Vol. VI, no. 19; H. Leporoni, Die Künstlerzeichnung (Berlin: 1928), pl. 118; Vey, Studien, pp. 36-38; J.G. van Gelder, "Van Dycks Kruisdraging in de St.-Pauluskerk te Antwerpen," Bulletin Koninklijke Musea voor Schone Kunsten, Vol. X (1961), p. 7, fig. 3; Vey, Zeichnungen, no. 4.

20 Entombment
Oil on panel
14.3 x 29.5 cm
Private collection

This remarkable oil sketch, undoubtedly by van Dyck, is one of his few exercises in this medium and in the technique used by Rubens for recording ideas in the germinal stage of development. Of the genuine oil sketches discussed by Vey ["Anton van Dycks Ölskizzen," Bulletin Koninklijke Musea voor Schone Kunsten, Vol. I (1956), pp. 167-208] this panel most closely resembles in technique the grisailles that post-date the first Antwerp period. Stylistically related works include a sketch for the Ecstasy of St Augustine (Private collection) (1979, Princeton, no. 37), a sketch for the Beheading of St George (Christ Church, Oxford) [J. Byam Shaw, Paintings by Old Masters at Christ Church Oxford (London: 1967), no. 247], and the genuine grisailles for the Iconography in the collection of the Duke of Buccleuch.

Because this panel is closely related to the pen and brush drawings of the entombment, which evolved from van Dyck's study of Titian's Entombment through a copy of it by Rubens, it can be firmly dated to the early years of the first Antwerp period. Thus the technique of this oil sketch anticipates by several years van Dyck's relatively rare work of the sort.

The relationship between this panel and the Entombment drawings is clear. The man who holds the lower part of the shroud is similar to the man who holds the shroud on the verso of the drawing in Chatsworth (cat. no. 19). His face, his leg bent at right angles, and his

Paris, De van Eyck à Rubens. Les maîtres flamands du dessin, n° 117; 1953 Londres, Drawings by Old Masters, R.A., n° 290; 1953-1954 Londres, Flemish Art 1300-1700, R.A., n° 488; 1960 Nottingham, n° 38; 1962-1963 États-Unis et Canada, Old Master Drawings from Chatsworth (mise en tournée par le Smithsonian Institute), n° 78; 1979 Princeton, n° 6.

Bibliographie: Vasari Society, VI, n° 19; H. Leporoni, Die Künstlerzeichnung (Berlin, 1928), pl. 118; Vey, Studien, 36-38; J.G. van Gelder, «Van Dycks Kruisdraging in de St.-Pauluskerk te Antwerpen», Bulletin Koninklijke Musea voor Schone Kunsten, X (1961), 7, fig. 3; Vey, Zeichnungen, n° 4.

20 Mise au tombeau
Huile sur bois
14,3 x 29,5 cm
Collection particulière

Cette remarquable esquisse à l'huile, sans aucun doute de van Dyck, est l'un des rares exercices dans ce procédé et selon la technique utilisée par Rubens pour consigner ses idées naissantes.

Parmi les esquisses à l'huile authentiques traitées par Vey [«Anton Van Dycks Ölskizzen», Bulletin Koninklijke Musea voor Schone Kunsten, I (1956), 167-208], ce panneau est celui qui ressemble le plus à la technique des grisailles ultérieures à la première période anversoise. Des œuvres s'apparentant à ce style comprennent un croquis pour l'Extase de saint Augustin (collection particulière) (1979 Princeton, n° 37), une esquisse pour la Décollation de saint Georges (Oxford, Christ Church) [J. Byam Shaw, Paintings by Old Masters at Christ Church Oxford (Londres, 1967), n° 247] et les grisailles originales pour L'Iconographie dans la collection du duc de Buccleuch.

Parce que ce panneau est apparenté aux dessins à la plume et au pinceau pour la mise au tombeau qui émergent de l'étude de la Mise au tombeau de Titien par le biais d'une copie de Rubens, il peut sûrement être daté des premières années de la première période anversoise. Ainsi la technique de cette esquisse à l'huile anticipe de plusieurs années les œuvres de ce genre, plutôt rares, de van Dyck.

La relation qui existe entre ce panneau et les dessins de la mise au tombeau est claire. L'homme qui tient le bord

costume, are all similar. St John who holds the shroud under Christ's shoulders has a face almost identical to that of St John in the upper-right-hand corner of the Chatsworth sheet. The pose of St John and the fall of his cloak around his shoulders is close to that of St John on the *verso* of the Haarlem drawing (fig. 40).

It is probable that van Dyck painted this *Entombment* as a potential solution to the compositional problems inherent in the subject. The principal figures in the foreground of Titian's *Entombment* were arranged in a group which formed an oval with the body of Christ. The centralized composition remained basically unaltered in van Dyck's drawings. This type of composition is quite different from that which he created in the oil sketch, in which the broad arc of the body of Christ and the outward lean of the holders of the shroud give a dynamism to the event quite foreign to Titian's concept. The composition of this oil sketch is quite in keeping with the young van Dyck's motives of combining the Titianesque with Rubensian notions of form and composition. The striking power of St John, the bearded Nicodemus, and the man who holds the lower end of the shroud are derived from the study of Rubens's work.

Provenance: 1899, Sir J.C. Robinson; 1970, with Colnaghi.

Exhibition: 1899, Antwerp, no. 117.

Bibliography: Waagen, 1857, Vol. IV, p. 516.

du suaire ressemble à l'homme qui tient le linceul au verso du dessin de Chatsworth (cat. nº 19). Son visage, la jambe pliée à angle droit et son costume sont semblables. Saint Jean qui retient le linceul sous les épaules du Christ, a un visage presque identique à celui dans le coin supérieur droit de la feuille de Chatsworth. La pose de Jean et la façon dont est jeté son manteau sur ses épaules ressemblent à celles de ce saint au verso du dessin de Haarlem (fig. 40).

Il est vraisemblable que van Dyck peignit cette *Mise au tombeau* comme une solution éventuelle aux problèmes de composition propres au sujet. Les principaux personnages au premier plan de la *Mise au tombeau* de Titien étaient disposés en un groupe qui formait un ovale avec le corps du Christ. La composition centralisée est restée fondamentalement inchangée dans les dessins de van Dyck. Ce type de composition est très différent de celui de l'esquisse à l'huile, où le grand arc du corps du Christ et l'inclinaison vers l'extérieur des personnages tenant le linceul donnent un dynamisme à l'événement complètement étranger à l'idée de Titien. La composition de l'esquisse à l'huile cadre tout à fait avec les intentions du jeune van Dyck de combiner les notions de forme et de composition titianesques et rubéniennes. Le puissant saint Jean, le Nicodème barbu et l'homme qui tient l'extrémité du suaire, sont inspirés de l'étude de l'œuvre de Rubens.

Historique: 1899, Sir J.C. Robinson; 1970, chez Colnaghi.

Exposition: 1899 Anvers, nº 117.

Bibliographie: Waagen, IV (Londres, 1857), 516.

21 Moses and the Brazen Serpent *(recto)*
Mystic Marriage of St Catherine *(verso)*
Pen and brush with brown and grey wash on white paper
15.3 x 20.6 cm
Marks of Richardson Sr (Lugt 2183), Lawrence (Lugt 2445), Roupell (Lugt 2234)
Courtauld Institute of Art, Witt Collection, London, no. 2365

21 Moïse et le serpent d'airain (recto)
Mariage mystique de sainte Catherine (verso)
Plume et pinceau avec lavis de bistre et gris sur papier blanc
15,3 x 20,6 cm
Marques de Richardson Sr (Lugt 2183), Lawrence (Lugt 2445) et Roupell (Lugt 2234)
Courtauld Institute of Art, collection Witt, Londres, nº 2365.

Van Dyck began the development of his representation of the Old Testament story of the brazen serpent with

Van Dyck commença sa représentation du récit de l'Ancien Testament du serpent d'airain en songeant à la pre-

Rubens's first painting of the subject in mind (collection of the late Count Antoine Seilern, London) [*Flemish Paintings & Drawings at 56 Princess Gate London* (London: 1955), p. 27]. Rubens's vertical composition of about 1610, which was once attributed to van Dyck [KdK, 1909, p. 23], is divided in half. In the centre is a tall vertical cross, the upper portion supporting Moses's brazen serpent. On the left the Israelites struggle with attacking serpents and look toward the brazen serpent. In the foreground are a man and a woman who have collapsed with their still-conscious baby. On the right, Moses points to the brazen serpent while two elders in the background look on.

Van Dyck adopted Rubens's organization of the scene in his earliest drawings. In the Witt drawing van Dyck borrowed Rubens's episode of the limp, falling woman who looks up to the brazen serpent. The group of Israelites is, however, quite unlike the crowd on the left of Rubens's painting. The figures that have fallen on the ground around the base of the pole in van Dyck's drawing are not clearly delineated; however, van Dyck's intention to follow the recumbent figures in Rubens's painting is evident in a drawing formerly in Bremen (destroyed in 1945) [Vey, *Zeichnungen*, no. 43] which included a group of three people on the ground with a still-conscious baby on top of them. Rubens had adapted this group of figures from Michelangelo's *Brazen Serpent* in the Sistine Chapel. A Rubens drawing after some of Michelangelo's figures is in the British Museum [J. Rowlands, *Rubens: Drawings and Sketches* (London: 1977), no. 16]. On the left of the Israelites in the Witt drawing is an under-drawing of a crouching figure. This figure is like the man in the lower left of *The Continence of Scipio* (cat. no. 64) and is related to the man tying St Sebastian's feet in the Edinburgh and Munich paintings of the *Martyrdom of St Sebastian* (fig. 34). In this drawing he is shown assisting the falling woman who is supported under her arms by the man on the extreme left. Van Dyck repeated the woman and her backward-looking supporter in the centre of the drawing. A study of the Israelites that may have preceded the over-drawn group on the left is on the *verso* of a sheet in Chatsworth (cat. no. 16).

The sketch on the *verso* of the Witt drawing was thought to be for a painting of St Rosalie until Oppé correctly identified it as a study for the *Mystic Marriage of St Catherine* (cat. no. 24). The composition is quite close to that of the Chatsworth (cat. no. 22) and Morgan Library drawings (fig. 44) of the subject, and hence must follow the sketch in the Lugt collection, Fon-

mière peinture de Rubens sur ce sujet (collection de feu le comte Antoine Seilern, Londres) [*Flemish Paintings & Drawings at 56 Princess Gate London* (Londres, 1955), 27]. La composition verticale de Rubens de 1610 environ, jadis attribuée à van Dyck [KdK, 1909, 23], est divisée en deux. Au centre se trouve une grande croix verticale, la partie supérieure supportant le serpent d'airain de Moïse. Dans la partie gauche, les Israélites, le regard tourné vers le serpent d'airain, se défendent contre les serpents. Au premier plan, un homme et une femme se sont écroulés avec leur bébé, encore conscient. À droite, Moïse montre du doigt le serpent d'airain tandis que deux anciens regardent la scène à l'arrière-plan.

Van Dyck adopta le même agencement de la scène que Rubens dans ses premiers dessins. Dans le dessin Witt, van Dyck emprunta à Rubens l'épisode de la femme qui s'écroule les yeux levés vers le serpent d'airain. Le groupe d'Israélites est, toutefois, très différent de la foule qui se trouve dans la partie gauche du tableau de Rubens. Les figures qui sont tombées au pied du poteau dans le dessin de van Dyck ne sont pas claires; cependant, van Dyck avait l'intention de reproduire les figures étendues du tableau de Rubens car dans un dessin, autrefois à Brême (détruit en 1945) [Vey, *Zeichnungen*, n° 43], on y voit un groupe de trois personnes qui gisent au sol avec sur eux un bébé encore conscient. Rubens avait adapté ce groupe de personnages du *Serpent d'Airain* de Michel-Ange, dans la Chapelle Sistine. Un dessin de Rubens d'après quelques figures de Michel-Ange est au British Museum [J. Rowlands, *Rubens: Drawings and Sketches* (Londres, 1977), n° 16]. À la gauche des Israélites dans le dessin Witt, on peut voir un dessin de fond d'une personne accroupie, qui ressemble à l'homme dans la partie inférieure de la *Continence de Scipion* (cat. n° 64) et qui s'apparente à l'homme qui lie les pieds de saint Sébastien dans les tableaux d'Édimbourg et de Munich du *Martyre de saint Sébastien* (fig. 34). Dans le dessin étudié ici, ce personnage aide la femme qui tombe et que soutient sous les bras l'homme à l'extrême gauche. Van Dyck a répété, au centre du dessin, le motif de la femme et celui qui la soutient et regarde en arrière. Une étude des Israélites, qui aurait pu précéder la première ébauche du groupe à gauche, se trouve au verso de la feuille à Chatsworth (cat. n° 16).

On a cru que le croquis au verso du dessin Witt avait été exécuté pour un tableau de sainte Rosalie jusqu'à ce que Oppé l'identifie correctement comme une étude pour le *Mariage mystique de sainte Catherine* (cat. n° 24). La composition est assez semblable à celle du dessin

dation Custodia (cat. no. 23). The pose of the infant Christ with his right leg hanging straight down and his left leg contracted and twisted is very close to that in the finished painting (cat. no. 24). The placement of the hand of the Virgin on his hip and the appearance in this drawing of an erect St Catherine, both absent in all the other drawings of the subject but important features of the painting, suggest that this drawing followed the other known drawings of the subject by van Dyck. It is possible that van Dyck did not create a detailed final sketch, but used as models for the painting both this drawing and the one last recorded as being with a dealer in Berlin [Vey, *Zeichnungen*, no. 56].

Provenance: J. Richardson Sr; Thomas Hudson; Sir Thomas Lawrence; Major Woodburn(?); R.P. Roupell; Sir Robert Witt; 1952, Witt Bequest.

Exhibitions: 1930, Antwerp, no. 401; 1938, R.A., no. 576; 1948–1949, Rotterdam, *Tekeningen van Jan van Eyck tot Rubens*, no. 80; 1949, Paris, *De van Eyck à Rubens. Les maîtres flamands du dessin*, no. 119; 1953, London, *Drawings from the Witt Collection*, The Arts Council, no. 85; 1960, Antwerp-Rotterdam, no. 24; 1977–1978, London, *Flemish Drawings from the Witt Collection*, Courtauld Institute Galleries, no. 63.

Bibliography: The Thomas Lawrence Gallery Catalogues (London: 1836), no. 3; A.P. Oppé, "Anthony Van Dyck," *Old Master Drawings*, Vol. V (1930–1931), pp. 70–73, fig. 19, pl. 53; L. Burchard, "Rubens ähnliche Van-Dyck Zeichnungen," *Sitzungsberichte der Kunstegeschichtlichen Gesellschaft* (Berlin: 1932), p. 10; KdK, 1931, p. 527 n73; Delacre, 1934, pp. 32–33, figs. 12–13; Puyvelde, 1950, p. 180; *Hand-List of the Drawings in the Witt Collection* (London: 1956), p. 126; Vey, *Studien*, p. 152 ff.; Vey, *Zeichnungen*, no. 44.

de Chatsworth (cat. nº 22) et de celui de la Pierpont Morgan Library (fig. 44) sur le sujet, il doit donc avoir été exécuté après le croquis de la collection Lugt, Fondation Custodia (cat. nº 23). La pose du Christ Enfant, la jambe droite pendante et la gauche recroquevillée, ressemble beaucoup à celle de la composition peinte (cat. nº 24). La main de la Vierge sur la hanche de l'enfant et sainte Catherine, qui est debout, sont des éléments importants de la peinture mais ne figurent pas dans les autres dessins. On peut donc croire que ce croquis fut exécuté après les autres tableaux de van Dyck sur le sujet. Il est possible qu'il n'ait pas dessiné un croquis final, détaillé, mais que van Dyck ait utilisé et ce dessin et celui qui fut enregistré la dernière fois chez un marchand d'art berlinois [Vey, *Zeichnungen*, nº 56].

Historique: J. Richardson Sr; Thomas Hudson; Sir Thomas Lawrence; Major Woodburn(?); R.P. Roupell; Sir Robert Witt; 1952, legs Witt.

Expositions: 1930 Anvers, nº 401; 1938 R.A., nº 576; 1948–1949 Rotterdam, *Tekeningen van Jan van Eyck tot Rubens*, nº 80; 1949 Paris, *De van Eyck à Rubens. Les maîtres flamands du dessin*, nº 119; 1953 Londres, *Drawings from the Witt Collection*, Conseil des arts de Grande-Bretagne, nº 85; 1960 Anvers-Rotterdam, nº 24; 1977–1978 Londres, *Flemish Drawings from the Witt Collection*, Courtauld Institute Galleries, nº 63.

Bibliographie: The Thomas Lawrence Gallery Catalogues (Londres, 1836), nº 3; A.P. Oppé, «Anthony Van Dyck», *Old Master Drawings*, V (1930–1931), 70–73, fig. 19, pl. 53; L. Burchard, «Rubens ähnliche Van-Dyck Zeichnungen», *Sitzungsberichte der Kunstegeschichtlichen Gesellschaft* (Berlin, 1932), 10; KdK, 1931, 527 n. 73; Delacre, 1934, 32–33, fig. 12–13; Puyvelde, 1950, 180; *Hand-List of the Drawings in the Witt Collection* (Londres, 1956), 126; Vey, *Studien*, 152sq.; Vey, *Zeichnungen*, nº 44.

22 Moses and the Brazen Serpent (recto)
Studies of Heads for "Moses and the Brazen Serpent" (verso)
Recto, pen and brush with brown wash on white paper; verso, Pen squared off with pen
12.1 x 19.2 cm
Devonshire Collections, Chatsworth, no. 1010

22 Moïse et le serpent d'airain (recto)
Études de têtes pour «Moïse et le serpent d'airain» (verso)
Recto: plume et pinceau avec lavis de bistre sur papier blanc
Verso: mis au carreau à la plume
12,1 x 19,2 cm
Collections Devonshire, Chatsworth, n° 1010

The composition of Rubens's painting of *Moses and the Brazen Serpent* was strongly reflected in a drawing by van Dyck which was formerly in the Kunsthalle in Bremen (destroyed in 1945) [Vey, *Zeichnungen*, no. 45]. In the Bremen drawing (the second of two of this subject that were in this gallery), van Dyck reversed Rubens's composition. Moses was very roughly blocked in on the left of the drawing, while on the right were the struggling Israelites. Among the crowd were a nude woman and a fallen man, both direct descendants of figures in Rubens's painting. Van Dyck's next study of the subject, a drawing in the Musée Bonnat, Bayonne [Vey, *Zeichnungen*, no. 46] shows only the group of Israelites to the right of the pole on which the brazen serpent has been placed.

The last drawing in the series of extant compositional studies for the *Brazen Serpent*, that in the Devonshire Collection, is very close to the composition of van Dyck's painting in the Prado (fig. 42). The drawing, however, shows the composition in reverse of that of the painting. In this drawing the artist returned to the general format of his drawing of the subject in the Witt Collection (cat. no. 21), but he abandoned almost all of the Rubensian motifs. Rubens's collapsing woman has been moved to the side of the now strongly horizontal composition.

The fallen figures Rubens had used to integrate the foreground with the middle ground of his painting have been replaced by the nude man on his elbows and knees in the centre of the drawing. The entire scene has been pulled up to the picture plane and the figures fill the sheet.

On the *verso*, van Dyck drew three studies of heads. Only the one on the right was used in the painting. The heads are actually based on what was visible through the paper from the drawing on the other side. Can it be that the final decision to reverse the composition was made after van Dyck had drawn a few heads in the opposite direction on the *verso* of his final composition

La composition du tableau *Moïse et le serpent d'airain* de Rubens se reflète fortement dans un croquis de van Dyck qui fut conservé au Kunsthalle à Brême (détruit en 1945) [Vey, *Zeichnungen*, n° 45]. Van Dyck inversa la composition de Rubens dans le dessin de Brême (le dernier de deux croquis de ce sujet conservés dans ce musée). À gauche du dessin, Moïse est esquissé à grands traits rapides et, à droite, les Israélites en combat. Dans la foule, on peut voir une femme nue et un homme à terre, directement inspirés des personnages du tableau de Rubens. L'autre étude sur ce sujet de van Dyck, un dessin au Musée Bonnat, Bayonne [Vey, *Zeichnungen*, n° 46], ne montre que le groupe d'Israélites à la droite du poteau où le serpent a été fixé.

Le dernier dessin, dans cette série d'études de composition pour le *Serpent d'airain* qui existe, ressemble beaucoup à la composition du tableau de van Dyck au Prado (fig. 42), cependant, dans le dessin, la composition a été inversée. Ici, l'artiste a repris la formule utilisée pour le dessin de ce sujet qui est dans la collection Witt (cat. n° 21), mais il a abandonné les motifs rubéniens. La femme sur le point de s'écrouler, de Rubens, a été déplacée sur le côté de la composition maintenant très horizontale. Les personnages gisants dont s'est servi Rubens pour intégrer le premier plan au centre furent remplacés par l'homme nu appuyé sur ses coudes et ses genoux au centre du dessin. La scène complète a été ramenée sur le plan du dessin et les personnages remplissent toute la feuille.

Au verso van Dyck a dessiné trois études de têtes dont seulement une, celle de droite, fut utilisée dans le tableau. Il a dessiné les têtes en se basant sur les traits du dessin qui transparaissaient. Se peut-il que van Dyck ait décidé d'inverser la composition après avoir dessiné quelques têtes du côté inverse sur le verso de son croquis de composition finale? Il est probable qu'il ait dessiné une autre composition presque semblable au dessin du recto, mais inversée. Il exécuta donc des études à la pierre d'après des modèles d'atelier pour certains détails

sketch? It is probable that van Dyck created one more composition drawing almost the same as the drawing on the *recto* but reversed. He then proceeded to create chalk studies after studio models which could be used in painting the definitive composition. The extant black chalk drawings are studies of hands, and studies of the lower right leg of a man on the *recto* and *verso* of a sheet at Chatsworth [Vey, *Zeichnungen*, no. 48] and a study of a lady with an outstretched arm in Stockholm (fig. 9) [Vey, *Zeichnungen*, no. 49]. The fact that this woman does not appear in the Chatsworth drawing argues in favour of the existence of a now-lost definitive drawing for the painting. Van Dyck created one of his few oil sketches in preparing to paint the *Brazen Serpent*. A small and charming oil sketch on paper of the young girl, on the left of the Chatsworth drawing, is in the Kunsthistorisches Museum, Vienna (fig. 43).

Exhibitions: 1960, Nottingham, no. 60; 1960, Antwerp-Rotterdam, no. 25.

Bibliography: A.G.B. Russell, "Study (in reverse) for the Picture of the Brazen Serpent in the Prado, Madrid," *Old Master Drawings*, Vol. I (June, 1926), p. 8, pl. 14; KdK, 1931, p. 527 n73; Delacre, 1934, p. 29; Puyvelde, 1950, p. 180; Vey, *Studien*, p. 152 ff.; Vey, *Zeichnungen*, no. 47.

du tableau. Les études à la pierre noire qui existent, sont des études de mains et des études du mollet droit d'un homme que l'on voit au recto et au verso d'une feuille à Chatsworth [Vey, *Zeichnungen*, n° 48] et d'une femme qui allonge le bras, à Stockholm (fig. 9) [Vey, *Zeichnungen*, n° 49]. Le fait que cette femme n'apparaisse pas dans le croquis de Chatsworth confirme l'hypothèse qu'il y eut une autre étude finale pour le tableau et qui serait maintenant disparue. Van Dyck peignit sur papier une esquisse à l'huile de la jeune fille, à gauche du dessin de Chatsworth, qui s'affaisse, et qui se trouve au Kunsthistorisches Museum, Vienne (fig. 43).

Expositions: 1960 Nottingham, n° 60; 1960 Anvers-Rotterdam, n° 25.

Bibliographie: A.G.B. Russell, «Study (in reverse) for the Picture of the Brazen Serpent in the Prado, Madrid», *Old Master Drawings*, I (juin 1926), 8, pl. 14; KdK, 1931, 527 n. 73; Delacre, 1934, 29; Puyvelde, 1950, 180; Vey, *Studien*, 152sq.; Vey, *Zeichnungen*, n° 47.

23 Mystic Marriage of St Catherine
Pen and brown wash, with touches of black chalk
18.3 x 26.3 cm (upper corners cut obliquely)
Inscribed l.r. 1872
Fondation Custodia (Collection F. Lugt), Institut Néerlandais, Paris, no. 1910

23 Mariage mystique de sainte Catherine
Plume et lavis de bistre, avec rehauts de blanc
18,3 x 26,3 cm (coins supérieurs coupés en oblique)
Inscription: b.d.: *1872*
Fondation Custodia (collection F. Lugt), Institut Néerlandais, Paris, n° 1910

There are a number of sketches for the *Mystic Marriage of St Catherine*. They can be sequentially arranged on the basis of their similarity to the painting. A drawing in Berlin [Vey, *Zeichnungen*, no. 59] is the first in the series. The composition is in reverse to that of the painting, but it includes all the essential elements of the scene, including the boy with a palm frond between the Virgin and St Catherine, and some monks on the left.

 In the exhibited drawing, which is van Dyck's second composition sketch, St Catherine has been placed to the right of the Virgin who is seen frontally. The monks to the left are repeated from the Berlin drawing and the

Il existe nombre de croquis pour le *Mariage mystique de sainte Catherine* que l'on pourrait établir chronologiquement d'après leur ressemblance avec le tableau. Le premier de la série est un dessin qui se trouve à Berlin [Vey, *Zeichnungen*, n° 59]. La composition est inversée par rapport à celle de la peinture, mais contient tous les éléments essentiels de la scène, notamment le garçon à la palme entre la Vierge et la sainte, et quelques moines à gauche.

 Le dessin de cette exposition, deuxième essai de composition, nous montre sainte Catherine qui a été placée à droite de la Vierge qui est vue de face. Les moines, à

boy with the palm is repeated in the background between the Virgin and St Catherine.

Van Dyck progressively shifted the composition to the left in his subsequent studies. In the drawing which was in the Kunsthalle, Bremen [Vey, *Zeichnungen*, p. 53], van Dyck reduced the size of the spectators to the left and increased the size of those on the right, including in their number a monk and a soldier in a helmet. In this drawing there was a rough rectangle in the left background suggesting the base of the column that appears in the painting but is absent in all the other drawings. Drawings of the *Mystic Marriage of St Catherine* in the Pierpont Morgan Library (fig. 44) [Vey, *Zeichnungen*, p. 54, and F. Stampfle, *Le siècle de Rubens et de Rembrandt* (Paris, Antwerp, London, New York: 1979–1980), no. 29] and in Chatsworth [Vey, *Zeichnungen*, p. 55] are almost identical, but in the latter, van Dyck included a bearded ecclesiastic holding a book and wearing a cope. A reworked drawing [Vey, *Zeichnungen*, p. 56] which was with a Berlin dealer in 1908, may have been the final sketch for the painting since it was essentially identical to the canvas except that there is a spectator in the background next to the boy, which was replaced by a rock in the final version.

There is a black chalk drawing of the seated Virgin by van Dyck, in the British Museum [Vey, *Zeichnungen*, p. 57] which was recently exhibited as by Rubens [J. Rowlands, *Rubens: Drawings and Sketches* (London 1977), no. 76]. The misattribution was pointed out by Michael Jaffé in his review "Exhibitions for the Rubens Year – 1" [*Burlington Magazine*, Vol. CXIX, (1977) p. 628]. On the *verso* of the British Museum sheet are drawings of babies relating typologically to the infant Christ in the *Mystic Marriage of St Catherine*.

Two similar drawings of an infant, which are studies for Christ in the composition, and a sketch of the head of St Catherine, are in the collection of Michael Jaffé, Cambridge [Justus Müller-Hofstede, "New Drawings by van Dyck," *Master Drawings*, Vol. XI (1973), p. 156 no. 3, pl. 20]. These brief sketches are conceived in a style like van Dyck's drawing after Rubens's infant Christ (cat. no. 26) and are related to studies of an infant on the *verso* of the British Museum drawing. Because the sketches in Michael Jaffé's collection are so close to the final version of the child, the drawings should be placed toward the end of the sequence of preparatory sketches.

The exhibited drawing is unusual in van Dyck's *œuvre* in that the artist made corrections on the sheet rather than follow his more usual practice of starting another drawing in which he would refashion the com-

gauche, sont repris du dessin de Berlin, comme l'enfant à la palme, qui se trouve cette fois à l'arrière-plan, entre la Vierge et la sainte.

Dans ses études ultérieures, van Dyck a progressivement déplacé l'ensemble de la composition vers la gauche. Dans le dessin du Kunsthalle, à Brême [Vey, *Zeichnungen*, 53], il a réduit la taille des spectateurs à gauche et augmenté celle des spectateurs de droite, leur adjoignant un moine et un soldat casqué. Un rectangle grossièrement dessiné à l'arrière-plan gauche représente la base de la colonne qui apparaît dans la peinture, mais qui est absente de tous les autres dessins. Les dessins de la Pierpont Morgan Library (fig. 44) [Vey, *Zeichnungen*, 54; F. Stampfle, *Le siècle de Rubens et de Rembrandt* (Paris, Anvers, Londres, New York, 1979–1980), n° 29] et de Chatsworth [Vey, *Zeichnungen*, 55] sont presque identiques, mais dans ce dernier, van Dyck a fait figurer un ecclésiastique barbu tenant un livre et portant une cape. Un dessin retravaillé [Vey, *Zeichnungen*, 56], aux mains d'un marchand d'art berlinois en 1908, a peut-être été l'esquisse définitive sur laquelle est fondé le tableau, puisqu'elle était pratiquement identique à celui-ci, à l'exception d'un spectateur près du jeune garçon à l'arrière-plan, remplacé par un rocher dans la version finale.

Le British Museum détient un dessin à la pierre noire de la Vierge de van Dyck [Vey, *Zeichnungen*, 57], attribué à Rubens dans une récente exposition [J. Rowlands, *Rubens: Drawings and Sketches* (Londres, 1977), n° 76]. Cette erreur d'attribution a été signalée par Michael Jaffé dans son article, «Exhibitions for the Rubens Year-1», *Burlington Magazine*, CXIX (1977), 628. Au verso de la feuille du British Museum, on trouve des dessins de jeunes enfants appartenant au même type que le Christ Enfant du *Mariage mystique de sainte Catherine*.

Deux dessins similaires d'enfants, des études du Christ dans la composition, et une esquisse de la tête de la sainte, font partie de la collection de Michael Jaffé, à Cambridge [Justus Müller Hofstede, «New Drawings by van Dyck», *Master Drawings*, XI (1973), 156 n° 3, pl. 20]. Le style de ces rapides esquisses rappelle celui de van Dyck dans son dessin du Christ Enfant d'après Rubens (cat. n° 26) et a des points communs avec les études d'un jeune enfant au verso du dessin du British Museum. À cause de l'étroite ressemblance entre les esquisses de la collection Jaffé et la version finale de l'enfant, ces dessins sont certainement les plus tardifs de la série d'études.

position. A wash has been used to cover the figure to the left of the Virgin. The face of Christ has been changed from looking up at the Virgin to looking down at the finger of St Catherine.

Provenance: J.H. Albers: Kunsthalle, Bremen, no. 1872, until 1924; Frits Lugt.

Exhibitions: 1927, London, *Exhibition of Flemish and Belgian Art, 1300–1900*, R.A., no. 587; 1949, Antwerp, no. 89; 1972, London, Paris, Bern, Brussels, *Dessins Flamands du Dix-Septième Siècle, Collections Frits Lugt*, no. 27; 1979, Princeton, no. 19.

Bibliography: *Jahresbericht des Bremischen Kunstvereins* (1912–1913), no. 4; *Zeichnungen alter Meister in der Kunsthalle zu Bremen*, Vol. IV, no. 2 (Frankfurt: Prestel Gesellschaft, 1915), no. 17; H. Kehrer, *Anton van Dyck* (Munich: 1921), p. 11; A.P. Oppé, "Anthony van Dyck," *Old Master Drawings*, Vol. V (1930–1931), p. 72; KdK, 1931, p. 525 n60; Delacre, 1934, pp. 127–129 (van Dyck?); Vey, *Studien*, p. 83 ff.; Vey, *Zeichnungen*, no. 52.

Le dessin exposé ici se distingue par le fait que l'artiste a directement apporté des corrections sur la feuille plutôt que de recommencer, comme c'était son habitude, un autre dessin et d'en remanier la composition. Un lavis recouvre la figure de la Vierge à gauche. Le Christ, qui avait les yeux levés vers la Vierge, a maintenant la tête inclinée et regarde l'annulaire de la sainte.

Historique: J.H. Albers; Kunsthalle, Brême, n° 1872, jusqu'en 1924; Frits Lugt.

Expositions: 1927 Londres, *Exhibition of Flemish and Belgian Art, 1300–1900*, R.A., n° 587; 1949 Anvers, n° 89; 1972 Londres, Paris, Berne, Bruxelles, *Dessins Flamands du Dix-Septième Siècle. Collection Frits Lugt*, n° 27; Princeton, n° 19.

Bibliographie: *Jahresbericht des Bremischen Kunstvereins* (1912–1913), n° 4; *Zeichnungen alter Meister in der Kunsthalle zu Bremen*, IV, n° 2 (Francfort-sur-le-Main: Prestel Gesellschaft, 1915), n° 17; H. Kehrer, *Anton van Dyck* (Munich, 1921), 11; A.P. Oppé, «Anthony van Dyck», *Old Master Drawings*, V (1930–1931), 72; KdK, 1931, 525 n. 60; Delacre, 1934, 127–129 (van Dyck?); Vey, *Studien*, 83sq.; Vey, *Zeichnungen*, n° 52.

24 Mystic Marriage of St Catherine
Oil on canvas
1.21 x 1.73 m
Museo del Prado, Madrid, no. 1544

24 Mariage mystique de sainte Catherine
Huile sur toile
1,21 x 1,73 m
Museo del Prado, Madrid, n° 1544

Catalogued until 1972 as Jordaens, this painting is undoubtedly an early work by van Dyck. Ricketts wrote in 1903 that the picture "is so singularly like van Dyck's work that one hesitates in accepting the attribution to Jordaens." The attribution to van Dyck was first made by Buschmann, in 1905, and confirmed by Glück in 1931 who cited the preparatory drawings as confirmation of van Dyck's authorship of the canvas.

The colour and the half-figure horizontal composition are derived from the study of Venetian painting, particularly Titian. It was probably from Veronese that van Dyck derived his uncharacteristically prominent broken Corinthian column on the left and the column on a high plinth decorated with a fret pattern. The loose braid relief on the torus of the column, and above that the cable

Ce tableau, jusqu'en 1972 catalogué comme un Jordaens, est indubitablement une des premières œuvres de van Dyck. En 1903, Ricketts écrivait que le tableau «est tellement semblable à l'œuvre de van Dyck qu'on hésite à l'attribuer à Jordaens». L'attribution à van Dyck fut faite la première fois par Buschmann en 1905 et fut confirmée par Glück en 1931 qui cita, à l'appui, les études.

La couleur et la composition horizontale à mi-corps furent inspirées par l'étude de la peinture vénitienne, surtout de Titien. Ce fut probablement de Véronèse que van Dyck emprunta sa colonne corinthienne, brisée de façon marquante à gauche, et la colonne sur une plinthe élevée ornée de frettes crénelées. Le relief entrelacé du cordon du tore de la colonne et, au-dessus, la torsade sur le congé sont des détails architecturaux d'un genre

moulding on the apophyge, are architectural details of a type rarely used by the young van Dyck, though common in Rubens's painting.

The naturalistic pose of the Christ child who twists over the Virgin's knee is reminiscent of Titian's numerous paintings of the Virgin and Child, though there is no single painting by him which can be identified as the prototype for van Dyck's canvas. Martin and Feigenbaum (1979, Princeton, no. 20) have suggested the influence of such paintings as Titian's *Madonna and Child with St John the Baptist, Mary Magdalen, SS Paul and Jerome* (Dresden, Gemäldegalerie) [Wethey, *Titian*, Vol. I (London and New York: 1969), no. 67] and Titian's *Madonna and Child with SS Stephen, Jerome and Maurice* [Wethey, *op. cit.*, nos 72 and 73]. According to Martin and Feigenbaum, it is probable that the latter picture was influential, because a drawing of it is included in the sketchbook at Chatsworth which Michael Jaffé has attributed to the young van Dyck [*Van Dyck's Antwerp Sketchbook*, Vol. II (London: 1966), fol. 63].

However, I am of the opinion that the sketchbook at Chatsworth is not by van Dyck. It is probable that the drawing in the sketchbook records a copy of Titian's *Madonna and Child with SS Stephen, Jerome, and Maurice* which must have been in Flanders in the early seventeenth century and which influenced van Dyck's *Mystic Marriage of St Catherine*.

Van Dyck's painting is quite dissimilar to the now-lost three-quarter length painting of the same subject by Rubens [Vlieghe, *Saints I*, no. 76]. The *dramatis personae*, the direction of the composition, and the setting of Rubens's picture (of about 1610) are not reflected in van Dyck's painting. However, van Dyck did use an oil sketch by Rubens of the *Bust of St Domitilla* (Bergamo, Accademia Carrara). Vlieghe [*Saints II*, no. 109c] and J. Müller Hofstede ["Zur Kopfstudie im Werk des Rubens," *Wallraf-Richartz Jahrbuch*, Vol. XXX (1968), p. 228, fig. 160] think that Rubens's work was painted as a life study from an Italian model for use in his painting *St Gregory the Great Surrounded by Other Saints*, a canvas painted in 1606 for the Chiesa Nuova of Santa Maria in Vallicella, Rome. Rubens brought the altarpiece to Antwerp and had it installed above the altar of the Holy Sacrament in the Church of St Michael's Abbey.

Van Dyck's *St Catherine* exhibits the un-Flemish features of Rubens's model for St Domitilla, but he gave her long hair which falls freely from the jewelled gold headband. St Catherine of Alexandria was noted for her

rarement utilisé par le jeune van Dyck, quoique courant chez Rubens.

La pose naturelle de l'Enfant Jésus blotti sur les genoux de la Vierge rappelle les nombreux tableaux de la Vierge à l'Enfant exécutés par Titien, bien qu'aucun de ses tableaux ne puisse être pris comme source individuelle de la toile de van Dyck. Martin et Feigenbaum (1979 Princeton, n° 20) ont suggéré l'influence de tableaux tels *La Vierge et l'Enfant avec saint Jean-Baptiste, sainte Marie Madeleine, saint Paul et saint Jérôme*, de Titien (Dresde, Gemälderie [Wethey, *Titian*, I (Londres et New York, 1969), n° 67] et *La Vierge et l'Enfant avec saint Étienne, saint Jérôme et saint Maurice* [Wethey, *ibid.*, nos 72 et 73], aussi de Titien. L'influence possible de ce dernier tableau est renforcée selon Martin et Feigenbaum, car un dessin de celui-ci figure dans le carnet de Chatsworth que Michael Jaffé a attribué au jeune van Dyck [*Van Dyck's Antwerp Sketchbook*, II (Londres, 1966), f° 63].

À mon avis, cependant, le carnet de Chatsworth n'est pas de van Dyck. Il est probable que le dessin dans le carnet consigne une copie de *La Vierge et l'Enfant avec saint Étienne, saint Jérôme et saint Maurice* de Titien, qui a dû être en Flandre au début du XVIIe siècle et dont le *Mariage mystique de sainte Catherine* de van Dyck subit l'influence.

La toile de van Dyck est tout à fait différente du tableau de trois-quarts réalisé sur le même sujet par Rubens [Vlieghe, *Saints I*, n° 76]. Le tableau de van Dyck ne reflète pas le *dramatis personnae*, le mouvement de la composition et le décor du tableau de Rubens, d'environ 1610. En effet, van Dyck utilisa un croquis à l'huile de Rubens du *Buste de sainte Domitille* (Bergame, Accademie Carrara) qui, d'après Vlieghe [*Saints II*, n° 109] et J. Müller Hofstede [«Zur Kopfstudie im Werk des Rubens», *Wallraf-Richartz Jahrbuch*, XXX (1968), 228, fig. 160], fut peint comme étude d'après nature d'un modèle italien pour *Saint Grégoire le Grand entouré de saints*, exécuté en 1606 pour la Chiesa Nuova de Santa Maria à Vallicella, Rome, mais qu'il apporta à Anvers et plaça au-dessus de l'autel du Saint-Sacrement à l'église de l'Abbaye de Saint-Michel.

Le *Sainte Catherine* de van Dyck combine les traits non flamands du modèle de Rubens pour sainte Domitille; toutefois, van Dyck l'a représentée avec de longs cheveux surmontés d'un diadème en or orné de pierreries. Sainte Catherine d'Alexandrie était célèbre pour sa beauté que van Dyck fit ressortir en la parant de beaux atours. L'immense cape de brocart, le collier et les boucles d'oreilles de perles conviennent tous à la vierge

beauty, which van Dyck has accentuated by the finery of her clothing. The enormous brocade cloak, the necklace, and the pearl earrings are suitable fineries for the event of the mystic espousal of the Alexandrian maiden to Christ. The sword at her waist prefigures her martyrdom by decapitation.

Provenance: Collection of Isabelle Farnèse.

Bibliography: A. Ponz, *Viage de España*, Vol. X, Madrid (1793), p. 139 (as Rubens); Viardot, *Les Musées d'Espagne*, 3rd ed. (Paris: 1860), p. 100; G.F. Waagen, "Ueber in Spanien vorhandene Bilder, Miniaturen und Handzeichnungen," *Jahrbucker für Kunstwissenschaft*, Vol. I (1868), p. 98; Max Rooses, *Geschiedenis der Antwerpsche Schilderschool* (Gent: 1879), p. 553 (as Jordaens); T. de Wyzewa, *Les grands peintres de Flandres et de la Hollande* (Paris: 1890), p. 58 (as Jordaens); C.S. Ricketts, *The Prado and its Masterpieces* (London: 1903), p. 183 (as Jordaens?); P. Buschmann, *Jacob Jordaens* (Brussels: 1905), pp. 134–135 (as van Dyck); Don Pedro de Madrazo, *Catalogue des tableaux du Musée du Prado* (Madrid: 1913), p. 312, No. 1544 (as Jordaens); August L. Mayer, *Meisterwerke des Gemäldesammlung des Prado in Madrid* (Munich: 1922), pl. 288 (as Jordaens); KdK, 1931, p. 60; Puyvelde, 1941, p. 185 (van Dyck); Puyvelde, 1950, pp. 127, 128; Vey, *Zeichnungen*, nos. 52–59; Museo del Prado, *Catalogo de las Pinturas* (Madrid: 1972), p. 330, no. 1544; Matias Diaz Padron, *Museo del Prado, catalogo de Pinturas, I, Escuela Flamenca siglo XVII* (Madrid: 1975), pp. 116–117, no. 1544; 1979, Princeton, pp. 84–89.

25 Healing of the Paralytic
Pen and grey ink with grey wash on white paper
11.7 x 17.4 cm (trimmed on left side?)
Marks of Utterson (Lugt 909) and Roupell (Lugt 2234)
Fondation Custodia (Collection F. Lugt), Institut Néerlandais, Paris, no. 1189

Van Dyck developed two distinct compositions for the *Healing of the Paralytic*. What is probably the first composition – a full-length narrative of which no painted version exists – is known from a drawing by van Dyck in the Albertina (fig. 45).

d'Alexandrie pour son mariage mystique au Christ. L'épée portée à sa taille fait allusion à son martyre par décapitation.

Historique: collection d'Isabelle Farnèse.

Bibliographie: A. Ponz, *Viaje de España*, X (Madrid, 1793), 139 (sous Rubens); Viardot, *Les Musées d'Espagne*, 3e éd. (Paris, 1860), 100; G.F. Waagen, «Ueber in Spanien vorhandene Bilder, Miniaturen und Handzeichnungen», *Jahrbucker für Kunstwissenschaft*, I (1868), 98; M. Rooses, *Geschiedenis der Antwerpsche Schilderschool* (Gand, 1879), 553 (sous Jordaens); T. de Wyzewa, *Les grands peintres des Flandres et de la Hollande* (Paris, 1890), 58 (sous Jordaens); C.S. Ricketts, *The Prado and its Masterpieces* (Londres, 1903), 183 (sous Jordaens?); P. Buschmann, *Jacob Jordaens* (Bruxelles, 1905), 134–135 (sous van Dyck); Don Pedro de Madrazo, *Catalogue des tableaux du Musée du Prado* (Madrid, 1913), 312, n° 1544 (sous Jordaens); A.L. Mayer, *Meisterwerke des Gemäldesammlung des Prado in Madrid* (Munich, 1922), pl. 288 (sous Jordaens); Kdk, 1931, 60; Puyvelde, 1941, 185 (van Dyck); Puyvelde, 1950, 127, 128; Vey, *Zeichnungen*, n°s 52–59; Museo del Prado, *Catàlogo de las Pinturas* (Madrid, 1972), 330, n° 1544; M. Diaz Padron, *Museo del Prado, Catálogo de Pinturas, I. Escuela Flamenca Siglo XVII* (Madrid, 1975), 116–117, n° 1544; 1979, Princeton, 84–89.

25 Guérison du paralytique
Plume et encre grise avec lavis gris sur papier blanc
11,7 x 17,4 cm (rogné à gauche?)
Marques de Utterson (Lugt 909) et Roupell (Lugt 2234)
Fondation Custodia (collection F. Lugt), Institut Néerlandais, Paris, n° 1189

Van Dyck a réalisé deux compositions distinctes pour la *Guérison du paralytique*. Ce qui fut peut-être la première composition – une création grandeur nature dont il n'existe aucune version peinte – est connue grâce à un dessin de van Dyck à l'Albertina (fig. 45).

An oil sketch of the central part of the Albertina composition, in the collection of Dr Günter Henle, Duisburg, and a pen-and-wash drawing of a man carrying his rolled up bed on his back, in the Boymans-van Beuningen Museum, Rotterdam (inv.: School Van Dyck, no. I), have been discussed by Justus Müller Hofstede ["New Drawings by Van Dyck," *Master Drawings*, Vol. XI (1973), p. 156 no. 4]. The oil sketch was rejected as a copy after van Dyck by d'Hulst and Vey [Antwerp-Rotterdam: 1960, no. 18] and again by Vey in 1962 [*Zeichnungen*, no. 36]. The drawing in Rotterdam lacks the acute angularity of van Dyck's penmanship, and the face and proportions of the cured lame man are quite unlike figures in the genuine pen drawings of van Dyck. The Albertina drawing is similar in format and style to the *Continence of Scipio* (cat. no. 64), and the setting is derived from Rubens's paintings in which a similar exterior staircase over a barrel vault is used, such as in the *Visitation* wing of the altarpiece *Descent from the Cross*.

The *verso* of another drawing in the Albertina has some brief sketches for the first composition of the *Healing of the Paralytic* [Vey, *Zeichnungen*, no. 38].

For van Dyck's second composition for the *Healing of the Paralytic* there exist four drawings. It is not possible to be certain about their order as three of them bear little relationship to the painted version. These three are the present drawing, a black chalk study of an old man [Vey, *Zeichnungen*, no. 35], and a drawing of Christ and the lame man [Vey, *Zeichnungen*, no. 157 *verso*].

The half-length format for the biblical narrative, in the tradition of Venetian Renaissance painting, was inspired by Rubens's paintings of the period 1610–1615, for example *The Tribute Money* (The Fine Arts Museums of San Francisco) and *Christ Giving the Keys to St Peter* (Wallace Collection, London). Van Dyck's own direct study of Venetian art also played an important role in his successful use of this type of composition.

It is possible that the exhibited drawing is the first in the series of four studies of this subject. The movement of the figure of the cured paralytic toward the left, and the tilting of Christ's torso in the same direction, give a movement to the scene not unlike that in *The Entry of Christ into Jerusalem* (cat. no. 48) and the *Drunken Silenus* (cat. no. 13). The redrawing of the head of the paralytic further in from the edge of the sheet, the similar movement of Christ's head to the right, and the redrawing of the head of the apostle on the right so that it is not a profile but a three-quarter view, indicate that

Un croquis à l'huile de la partie centrale de la composition de l'Albertina, dans la collection de Günter Henle à Duisbourg, et un dessin à la plume et au lavis d'un homme portant sa paillasse roulée sur le dos, au Museum Boymans-van Beuningen de Rotterdam (École van Dyck, n° I) ont été discutés par Justus Müller Hofstede [«New Drawings by van Dyck», *Master Drawings*, XI (1973), 156 n° 4]. L'esquisse à l'huile a été rejetée comme étant une copie d'après van Dyck par d'Hulst et Vey [1960 Anvers-Rotterdam, n° 18] puis de nouveau par Vey en 1962 [*Zeichnungen*, n° 36]. Le dessin de Rotterdam est dépourvu de l'angularité accusée typique dans les dessins à la plume de van Dyck, et le visage et les proportions du miraculé sont très différents de ceux des figures de ses authentiques dessins à la plume. Le dessin de l'Albertina est semblable de forme et de style à la *Continence de Scipion* (cat. n° 64) et le décor est emprunté aux tableaux de Rubens qui représentent aussi un escalier extérieur au-dessus d'une voûte en berceau, comme c'est le cas dans le panneau de *La Visitation* du retable de la *Descente de Croix*.

Le verso d'un autre dessin de l'Albertina comporte quelques croquis sommaires pour la première composition de la *Guérison du paralytique* [Vey, *Zeichnungen*, n° 38].

Il existe quatre dessins pour la deuxième composition de la *Guérison du paralytique* de van Dyck. Leur ordre est difficile à établir car trois n'ont que de lointains rapports avec le tableau. Ces trois dessins sont celui-ci, une étude à la pierre noire d'un vieillard [Vey, *Zeichnungen*, n° 35], et un dessin du Christ et de l'infirme [Vey, *Zeichnungen*, n° 157 verso].

Le choix mi-corps pour ce récit biblique, dans la tradition des peintres vénitiens de la Renaissance, a été inspiré par les tableaux de Rubens de sa période 1610–1615, tels que *Le denier de César* (The Fine Arts Museums of San Francisco) et *Le Christ remettant les clés à saint Pierre* (Londres, collection Wallace). Le fait que van Dyck ait étudié l'art vénitien sur place a aussi largement contribué à sa réussite dans ce type de composition.

Il se peut que le dessin exposé soit le premier de la série de quatre sur ce sujet. Le mouvement du miraculé vers la gauche et l'inclinaison du torse du Christ dans le même sens donnent à la scène un rythme rappelant *L'entrée du Christ à Jérusalem* (cat. n° 48) et *Silène ivre* (cat. n° 13). La tête du miraculé redessinée moins près du bord de la feuille, celle du Christ exécutant le même mouvement vers la droite et la tête de l'apôtre, à droite, redessinée afin d'être vue de trois-quarts et non de pro-

van Dyck considered the leftward movement in his first concept of the composition too strong.

Provenance: Pierre Crozat?; 10 April 1741, Crozat sale, no. 853; bought by Agard?; E.V. Utterson; R.P. Roupell; 12–14 July 1887, Christie's sale, no. 1188 (as from the collection of R. Udney); with F. Sabin, London; 1923, bought by Frits Lugt.

Exhibitions: London, Grosvenor Gallery, *Drawings by Old Masters*; 1972, London, Paris, Bern, Brussels, *Dessins Flamands du Dix-Septième Siècle: Collection Frits Lugt*, no. 28.

Bibliography: Horst Vey, "Einige unveröffentlichte Zeichnungen Van Dycks," *Bulletin Koninklijke Musea voor Schone Kunsten*, Vol. VI (1957), pp. 183–184, fig. 4; Vey, *Zeichnungen*, no. 34.

26 Healing of the Paralytic (*recto*)
The Infant Christ after Rubens (*verso*)
Recto: Pen and brush with light brown wash on white paper; *verso:* Pen
12.0 x 16.2 cm
Inscribed on *verso* in pencil: *Ant. van Dick*; mark of Boymans Museum (Lugt 1857)
Museum Boymans-van Beuningen, Rotterdam, no. Van Dyck 15

The leftward motion of the participants in the event as composed in the previous sketch was abandoned in favour of the more balanced centralized composition. In this drawing the paralytic is not moving away with his bed slung over his shoulder, but rather is in the process of taking up his bed.

On three occasions when Christ cured paralytics, the lame, or those afflicted with a palsy, he told them to rise and take up their beds and walk (Mark II, 1–12. Matthew IX, 1–8, and John V, 1–9). These healings caused the hostile scribes to question Christ on his authority to forgive sins, and after the healing at Bethseda they charged him with working on the sabbath day. Van Dyck's drawing was intended to represent the healing-of-the-lame story in general rather than a specific event at Capernaum, Nazareth, or Bethseda.

fil, sont des indications que van Dyck avait jugé que le mouvement vers la gauche de sa première composition était trop accusé.

Historique: Pierre Crozat?; 10 avril 1741, vente Crozat, n° 853; acquis par Agard?; E.V. Utterson; R.P. Roupell; 12–14 juillet 1887, vente Christie, n° 1188 (comme étant de la collection de R. Udney); chez F. Sabin, Londres; 1923, acquis par Frits Lugt.

Expositions: Londres, Grosvenor Gallery, *Drawings by Old Masters*; 1972 Londres, Paris, Berne, Bruxelles, *Dessins Flamands du Dix-Septième Siècle. Collection Frits Lugt*, n° 28.

Bibliographie: H. Vey, «Einige unveröffentlichte Zeichnungen Van Dycks», *Bulletin Koninklijke Musea voor Schone Kunsten*, VI (1957), 183–184, fig. 4; Vey, *Zeichnungen*, n° 34.

26 Guérison du paralytique (recto)
Le Christ Enfant d'après Rubens (verso)
Recto: plume et pinceau avec lavis brun clair sur papier blanc
Verso: plume
12 x 16,2 cm
Inscription: à la plume, au verso: *Ant. van Dick*
Marque du musée Boymans (Lugt 1857)
Museum Boymans-van Beuningen, Rotterdam, n° van Dyck 15

Le mouvement prononcé vers la gauche des personnages de ce récit, que l'on trouve dans l'esquisse précédente, a été abandonné en faveur d'une composition plus centrée et mieux équilibrée. Dans ce dessin, l'homme guéri ne s'éloigne pas, sa paillasse jetée sur l'épaule; au contraire, il est en train de la ramasser.

Trois fois, lorsque le Christ a guéri des paralysés ou des infirmes, il leur commanda de se lever, de ramasser leurs lits et de marcher (Mt 9,1-8, Mc 2,1-12 et Jn 5,1-9). C'est à cause de ces guérisons que les hostiles docteurs de la Loi demandèrent au Christ de quelle autorité il pardonnait les péchés et, après la guérison à Bethsaïde, l'accusèrent de travailler le jour du Sabbat. Dans son dessin, van Dyck voulait symboliser la guérison de l'infirme sans allusion particulière à Capharnaüm, Nazareth ou Bethsaïde.

The poses of Christ and the rising, healed man are quite Rubensian. Vey has suggested that van Dyck may have been influenced by a lost painting, supposedly by Rubens, of *The Healing of the Paralytic*, the appearance of which can be inferred from a copy in the Schwegler collection, Zurich.

The drawing on the *verso* of this sheet is a direct copy of the Christ child in Rubens's painting *The Infant Christ with St John the Baptist and Two Angels*, in the Kunsthistorisches Museum, Vienna [*Peter Paul Rubens 1577–1640* (Vienna: Kunsthistoriches Museum, 1977), no. 28]. This is the only known drawing by the young van Dyck that is a literal copy after a work by Rubens, with the exception of his drawings for prints after Rubens's paintings. The drawing is important for its uniqueness and because it is a reminder of van Dyck's normal practice of restructuring motifs borrowed from the elder master.

Provenance: F.J.O. Boymans.

Bibliography: *Catalogus van Teekeningen in het Museum te Rotterdam, gesticht door Mr. F.J.O. Boymans* (Rotterdam: 1852), nos. 261–268 (as School of van Dyck); *Beschrijving der Teekeningen in het Museum te Rotterdam, gesticht door Mr. F.J.O. Boymans* (Rotterdam: 1869), nos. 128–135 (as School of van Dyck); H. Vey, "De Tekeningen van Anthonie van Dyck in het Museum Boymans," *Bulletin Museum Boymans*, Vol. VII (1956), pp. 49–52, figs. 14–15; Vey, *Zeichnungen*, no. 33.

27 Healing of the Paralytic
Oil on canvas
1.21 x 1.49 m
Her Majesty Queen Elizabeth II

This painting is very similar in composition to *The Tribute Money* after Titian (fig. 13). The wall in the background and the landscape and sky beyond are reminiscent of Venetian painting, as is the half-length format of the painting. In the painting van Dyck created a composition even more strongly centralized than in the drawing in Rotterdam (cat. no. 26). He retained the pose of Christ but reversed it. Van Dyck placed Christ in the centre of the canvas to create a more static scene quite unlike that of his first drawing of the subject (cat. no.

La pose du Christ et celle du miraculé sont très rubéniennes. Selon Vey, van Dyck a peut-être été influencé par un tableau disparu supposément de Rubens, *Guérison du paralytique*, dont on peut se faire une idée, grâce à une copie dans la collection Schwegler, à Zurich.

Le dessin au verso de cette feuille est une copie directe du Christ Enfant du tableau de Rubens, *Le Christ Enfant avec saint Jean le Baptiste et deux anges*, au Kunsthistorisches Museum de Vienne [*Peter Paul Rubens 1577–1640* (1977 Vienne, Kunsthistoriches Museum), n° 28]. C'est le seul dessin connu du jeune van Dyck qui soit une copie littérale de l'œuvre de Rubens, si l'on excepte ses dessins pour des gravures d'après les tableaux de Rubens. Ce caractère original lui donne de l'importance car il nous rappelle que van Dyck avait normalement l'habitude de restructurer les motifs empruntés à son vieux maître.

Historique: F.J.O. Boymans.

Bibliographie: *Catalogus van Teekeningen in het Museum te Rotterdam, gesticht door Mr. F.J.O. Boymans* (Rotterdam, 1852), n^os 261–268 (sous École de van Dyck); *Beschrijving der Teekeningen in het Museum te Rotterdam, gesticht door Mr. F.J.O. Boymans* (Rotterdam, 1869), n^os 128–135 (sous École de van Dyck); H. Vey, «De Tekeningen van Anthonie van Dyck in het Museum Boymans», *Bulletin Museum Boymans*, VII (1956), 49–52, fig. 14–15; Vey, *Zeichnungen*, n° 33.

27 Guérison du paralytique
Huile sur toile
1,20 x 1,49 m
S. M. la reine Elizabeth II

Par sa composition, ce tableau rappelle beaucoup *Le denier de César* d'après le Titien (fig. 13). Le mur à l'arrière-plan et, au-delà, le paysage et le ciel évoquent la peinture vénitienne, comme d'ailleurs le format demi-nature de ce tableau, où van Dyck a adopté une composition encore plus centrée que dans le dessin de Rotterdam (cat. n° 26). Il a retenu, mais inversée, la pose du Christ. Van Dyck l'a placé au centre, ce qui crée une scène plus statique que celle de son premier dessin du même sujet (cat. n° 25). On peut penser qu'il a renoncé à

25). It may be supposed that he abandoned the more eccentric Rubensian Baroque type of composition in favour of the balanced Titianesque type through the process of working from the representation of the scene in full length in an architectural setting to the more confined half-length form.

In the canvas the paralytic holds a blanket over his right arm and hand; this is the instant in the narrative just after his being told to take up his bed and walk. The same moment was the subject of a sketch undoubtedly drawn by van Dyck during his first Antwerp period, on the *verso* of a sheet formerly in the collection of Anton van Welie [H. Vey, "Einige unveröffentlichte Zeichnungen Van Dycks," *Bulletin Koninklijke Musea voor Schone Kunsten*, Vol. VI (1957), pp. 190–191, fig. 8; Vey, *Zeichnungen*, no. 157]. There is no real reason to doubt that this drawing is an early work, and yet, at the same time, there is no visual evidence except the identity of the subject to lead us to suppose that the drawing of the *Healing of the Paralytic* represents an intermediate stage in the creation of the composition, a stage between the Boymans drawing and the painting. A black chalk drawing in the collection of Dr and Mrs Springell, Portinscale [Vey, *Zeichnungen*, no. 35] is a study for the paralytic. In this drawing the standing man holds his bed-roll in his right hand. He is bearded, somewhat emaciated, and generally of an older type than in the painting. A painting of the *Healing of the Paralytic* belonging to the Bayerisches Staatsgemäldesammlungen [Cust, 1911, pl. IV; H. Knackfuss, *A. van Dyck* (Bielefeld and Leipzig: 1902), fig. 24] is similar to the Queen's picture, though the paralytic is bearded.

The long-haired bearded type of Christ in the *Healing of the Paralytic* is similar to that in van Dyck's *Last Supper* after Leonardo, and his *Christ with the Cross* (cat. no. 11). It may have been from his experience with the *Last Supper* or his knowledge of Caravaggio's *Madonna of the Rosary* that van Dyck developed his sensitive use of the expressive gestures of hands. This use of hands as the essential means of manipulating the eye of the viewer is very different from Rubens's use of the entire human body to create the Baroque composition.

The apostle on the right is similar to a Roman soldier in one of the Decius Mus cartoons [Oldenbourg, KdK, p. 143]. An oil study of a head similar to that used for this apostle is in the National Gallery, Washington (no. 1174).

The consolidation of the composition toward the centre of the canvas was somewhat overdone by van Dyck,

l'excentricité plus marquée de la composition baroque à la Rubens en faveur de l'équilibre de Titien. Il est en effet passé de la scène en pied dans un décor architectural à une représentation à mi-corps.

Ici, le paralytique porte une couverture recouvrant son bras et sa main droite; c'est à l'instant où il lui est dit de ramasser sa civière et de marcher. C'est ce même instant qui a inspiré à van Dyck, durant sa première période anversoise, l'esquisse qui figure au verso d'une feuille autrefois dans la collection d'Anton van Welie [H. Vey, «Einige unveröffentlichte Zeichnungen van Dycks», *Bulletin Koninklijke Musea voor Schone Kunsten*, VI (1957), 190–191, fig. 8; Vey, *Zeichnungen*, nº 157]. Rien n'interdit de penser que cette feuille peut être une œuvre de jeunesse et, cependant, il n'y a aucune évidence visuelle, sauf l'identité du sujet qui puisse nous amener à croire que le dessin de la *Guérison du paralytique* constitue un stade intermédiaire de la composition, une étape entre le dessin du musée Boymans et le tableau. Un dessin à la pierre noire de la collection de M. et Mme Springell, Portinscale [Vey, *Zeichnungen*, nº 35] est une étude pour le paralytique. Dans ce dessin, l'homme est debout et tient sa civière de sa main droite. Barbu, quelque peu émacié, il paraît dans l'ensemble plus âgé que dans le tableau. Une réplique de la *Guérison du paralytique*, au Bayerisches Staatsgemäldesammlungen [Cust, 1911, pl. IV; H. Knackfuss, *A. van Dyck* (Bielefeld et Leipzig, 1902), fig. 24], est semblable au tableau de la reine, mais le paralytique porte une barbe.

Le Christ à la barbe et aux longs cheveux de la *Guérison du paralytique* ressemble à celui de la *Cène* de van Dyck d'après de Vinci et à son *Christ portant la Croix* (cat. nº 11). Il se peut que ce soit grâce à sa familiarité avec la *Cène* ou à sa connaissance de *La Vierge au Rosaire* de Caravage que van Dyck soit parvenu à rendre les gestes expressifs des mains avec tant de sensibilité. L'usage qu'il fait des mains comme moyen nécessaire pour capter le regard du spectateur est très différent de l'usage que Rubens faisait de tous les éléments du corps humain pour créer une composition baroque.

L'apôtre de droite ressemble à un soldat romain de l'un des cartons pour *Decius Mus* [Oldenbourg, KdK, 143]. Une étude à l'huile d'une tête semblable à celle utilisée pour cet apôtre est à la National Gallery de Washington (nº 1174).

Le regroupement de la composition au centre de la toile a un caractère un peu forcé, car après avoir peint le paysage, van Dyck avait décidé d'agrandir le mur à l'arrière-plan et de pousser le manteau de l'apôtre plus à

for after he had painted the landscape he decided to expand the wall in the background and to push the apostle's cloak further to the right. Part of the original landscape can be seen beneath the wall and cloak.

Variant copies, other than the one in the Bayerisches Staatsgemäldesammlungen, are noted by Oliver Millar to be at Schleissheim, in the Musée du Chanoine Puissant, Mons, and in the Mme Laurens collection, Sablé-sur-Sarthe. A grisaille copy attributed to Abraham van Diepenbeck was with the Leonard Koetser Gallery, London (1975, *Exhibition of Fine Old Master Paintings*, no. 12).

Provenance: 22 May 1758, Martin Robyns Sale, Brussels, no. I (as Rubens); 16 August 1779, Chevalier de Verhulst Sale, Brussels, no. 77 (as van Dyck); 22 August 1803, François Pauwels Sale, Brussels, no. 98, bought by de Marneffe; 1–2 August 1810, Pieter de Smeth van Alphen Sale, Amsterdam, no. 30; 12 June 1811, Lafontaine, Christie's, no. 51 (bought in); bought by George IV; 1816, placed in Audience Room at Carleton House; Picture Gallery of Buckingham Palace, no. 146.

Exhibitions: 1826, London, British Institution, no. 48; 1827, London, British Institution, no. 100; 1968, London, *Van Dyck*, The Queen's Gallery, Buckingham Palace, no. 20.

Bibliography: C.M. Westmacott, *British Galleries of Painting and Sculpture* (London: 1824), p. 15; W. Buchanan, *Memoires of Painting. . .*, Vol. II (London: 1824), p. 258, no. 51; Smith, 1830, no. 235; Waagen, 1854, Vol. II, p. 3; Guiffrey, 1882, p. 246, no. 86; E. Law, *Van Dyck's Pictures at Windsor Castle*, (London, Munich and New York: 1899), pp. 105–106; Cust, 1900, pp. 46 and 237, no. 2; KdK, 1909, p. 46; KdK, 1931, p. 64; Puyvelde, 1950, p. 126; Oliver Millar, *The Tudor, Stewart and Early Georgian Pictures in the Collection of Her Majesty the Queen* (London: 1963), p. 103, no. 164, pl. 87.

droite. On peut encore voir une partie du paysage original sous le mur et le manteau.

Des copies représentant diverses variations, outre celle du Bayerisches Staatsgemäldesammlungen, sont relevées par Oliver Millar comme étant à Schleissheim, au Musée du Chanoine Puissant, à Mons, et dans la collection de Mme Laurens, à Sablé-sur-Sarthe. Une copie de grisaille attribuée à Abraham van Diepenbeck se trouvait à la Leonard Koetser Gallery de Londres (1975, *Exhibition of Fine Old Master Paintings*, n° 12).

Historique: 22 mai 1758, vente Martin Robyns, Bruxelles, n° I (comme par Rubens); 16 août 1779, vente Chevalier de Verhulst, Bruxelles, n° 77 (comme par van Dyck); 22 août 1803, vente François Pauwels, Bruxelles, n° 98, acquis par de Marneffe; 1–2 août 1810, vente Pieter de Smeth van Alphen, Amsterdam, n° 30; 12 juin 1811, Lafontaine, Christie, n° 51 (racheté); acquis par Georges IV; 1816, accroché dans le Salon des Audiences à Carleton House; Galerie des peintures à Buckingham Palace, n° 146.

Expositions: 1826 Londres, British Institution, n° 48; 1827 Londres, British Institution, n° 100; 1968 Londres, *Van Dyck*, The Queen's Gallery, Buckingham Palace, n° 20.

Bibliographie: C.M. Westmacott, *British Galleries of Painting and Sculpture* (Londres, 1824), 15; W. Buchanan, *Memoirs of Painting...*, II (Londres, 1824), 258 n. 51; Smith, 1830, n° 235; Waagen, 1854, II, 3; Guiffrey, 1882, 246, n° 86; E. Law, *Van Dyck's Pictures at Windsor Castle* (Londres, Munich et New York, 1899), 105–106; Cust, 1900, 46 et 237, n° 2; KdK, 1909, 46; KdK, 1931, 64; Puyvelde, 1950, 126; Oliver Millar, *The Tudor, Stewart and Early Georgian Pictures in the Collection of Her Majesty the Queen* (Londres, 1963), 103, n° 174, pl. 86.

28 Christ Crowned with Thorns

Pen and brush with brown wash on white paper
24.0 x 20.9 cm
Inscribed l.r., in ink, 525; marks of J. Richardson Jr
(Lugt 2170) and the Victoria & Albert Museum
(Lugt 1957)
Victoria & Albert Museum, London, no. Dyce 525

This is the first in the series of drawings for the *Christ Crowned with Thorns* formerly in Berlin [KdK, 1931, p. 48]. A second painting of the subject, with some differences from the first version, is in the Prado (fig. 46). As was his practice, van Dyck created first an eccentric composition in which the energy implied in the diagonal, which crosses the drawing from lower left to upper right, is not balanced by the countervailing force of the structure of figures who struggle with Christ. The seated Christ is not passive: his left arm is rigidly extended and there is evident muscular tension in his torso and legs. The violence of the scene, enhanced by the nocturnal setting and the precariously supported well-fueled torch, are in marked contrast to Rubens's painting of the subject of 1601/1602 for S. Croce in Gerusalemme, Rome, now in the Cathedral at Grasse. Van Dyck's drawing is, however, close to Rubens's drawing in Braunschweig for his painting [*Peter Paul Rubens* (Cologne: 1977) no. 21]. In Rubens's drawing, which shows the influence of Titian's *Crowning with Thorns* (Paris, Louvre), Christ is seated on a box, his legs identical in position to those of Christ in van Dyck's drawing. The strong left-to-right diagonal in the composition is common to both drawings.

A variant copy of this drawing was on the market in London in 1970 (London, *Exhibition of Old Master and English Drawings*, P.& D. Colnaghi, no. 22).

Provenance: Jonathan Richardson Jr; Reverend A. Dyce.

Exhibition: 1979, Princeton, no. 11.

Bibliography: *A catalogue of the paintings, miniatures, drawings, engravings. . . bequested by the Reverend Alexander Dyce* (London: 1874), p. 78 no. 525 (attributed to van Dyck); M. Rooses, "De Teekeningen der Vlaamsche Meesters," *Onze Kunst*, Vol. II (1903), p. 136; Delacre, 1934, pp. 48–49; Vey, *Studien*, pp. 115, 118–120; Vey, *Zeichnungen*, no. 72.

28 Le Christ couronné d'épines

Plume et pinceau et lavis de bistre sur papier blanc
24 x 20,9 cm
Inscription: à l'encre, b.d.: *525*
Marques de J. Richardson Jr (Lugt 2170) et Victoria & Albert Museum (Lugt 1957)
Victoria & Albert Museum, Londres, nº Dyce 525

Il s'agit du premier d'une série de dessins pour *Le Christ couronné d'épines* autrefois à Berlin [KdK, 1931, 48]. Une deuxième version de ce tableau, avec des variantes, se trouve au Prado (fig. 46). Comme c'était son habitude, van Dyck créa d'abord une composition excentrique dans laquelle l'énergie exprimée par la diagonale qui traverse le dessin du coin inférieur gauche au coin supérieur droit n'est pas contrebalancée par la vigueur dans l'agencement des figures aux prises avec le Christ. Le Christ assis n'a rien de passif, son bras gauche est rigidement tendu et la contraction des muscles du torse et des jambes est évidente. La violence de la scène, rehaussée par le décor nocturne et la torche ardente maintenue dans une position précaire, contraste fortement avec le tableau de Rubens de 1601–1602 pour l'église Sainte-Croix-de-Jérusalem à Rome, aujourd'hui dans la cathédrale de Grasse. Le dessin se rapproche beaucoup cependant de l'esquisse de Rubens, à Brunswick, pour son tableau [*Peter Paul Rubens* (1977 Cologne), nº 21]. Dans le dessin de Rubens, qui révèle l'influence du tableau de Titien, *Couronnement d'épines* au Louvre, le Christ est assis sur une boîte et la position de ses jambes est identique à celles du dessin de van Dyck. La puissante diagonale de gauche à droite de la composition est commune aux deux dessins.

Une copie, qui constitue une variante de ce dessin, a été mis en vente à Londres en 1970 (Londres, *Exhibition of Old Masters and English Drawings*, P. & D., Colnaghi, nº 22).

Historique: Jonathan Richardson Jr; Reverend A. Dyce.

Exposition: 1979 Princeton, nº 11.

Bibliographie: *A catalogue of the paintings, miniatures, drawings, engravings...bequested by the Reverend Alexander Dyce* (Londres, 1874), 78 nº 525 (attribué à van Dyck); M. Rooses, «De Teekeningen der Vlaamsche Meesters», *Onze Kunst*, II (1903), 136; Delacre, 1934, 48–49; Vey, *Studien*, 115, 118–120; Vey, *Zeichnungen*, nº 72.

29 Christ Crowned with Thorns

Black chalk and pen with brown wash on white paper

22.3 x 19.4 cm

Illegible inscription (beneath Christ) in black chalk; marks of Lawrence (Lugt 2445), Dutuit (Lugt 709a), and Houlditch (Lugt 2214)

Petit Palais, Paris, no. Dutuit 1033

Van Dyck's second study for *Christ Crowned with Thorns* shows a more crowded scene with the beginnings of the architectural setting sketched in the background (fig. 47; Amsterdams Historisch Museum, no. A 10152) [Vey, *Zeichnungen*, no. 73; M. Schapelhouman, *Tekeningen van Noord- en Zuidnederlandse kunstenaars geboren voor 1600* (Amsterdam: 1979), no. 15].

In this third drawing of the subject, van Dyck reversed the direction of the leaning body of Christ as he had drawn it in the previous two sketches. He chose to represent the placing of the crown of thorns upon Christ's head by the soldier in armour who stands on the right. This particular instant in the crowning (which precedes that shown in the previous drawings), where the crown has already been placed on Christ's head, lent itself to the violent torsion van Dyck had developed in his first drawing.

The man to Christ's right, who holds his prisoner's head and reaches down to a basin held by an attendant, is a variation of the figure on the same side of Christ in the drawing in the Victoria and Albert Museum. The beaky-looking man who leans toward Christ is an addition to the group of mockers in this drawing. His peculiar face, with protruding upper lip, appears in a study on the *verso* of a drawing of the *Arrest of Christ* in Berlin [Vey, *Zeichnungen*, no. 82]. Traditionally, the *Mocking of Christ* and the *Arrest of Christ* in Northern art included an expressively ugly individual. There is a copy of this drawing in Chatsworth (no. 987) [Delacre, 1934, fig. 24].

Provenance: R. Houlditch; Thomas Hudson; Sir Thomas Lawrence; Baron J.G. Verstolk van Soelen; 22 March 1847, sale Amsterdam, no. 53; G. Leembruggen; 5 March 1866, sale Amsterdam, no. 203; L. Galichon; 10–14 May 1875, sale Paris, no. 46; P. de Chennevières; E. Dutuit, and A. Dutuit.

29 Le Christ couronné d'épines

Pierre noire et plume sur lavis de bistre sur papier blanc

22,3 x 19,4 cm

Inscription: illisible, au-dessous du Christ, à la pierre noire

Marques de Lawrence (Lugt 2445), Dutuit (Lugt 709a) et Houlditch (Lugt 2214)

Musée du Petit Palais, Paris, nº Dutuit 1033

Cette deuxième étude de van Dyck du *Christ couronné d'épines* représente une scène plus serrée avec des débuts d'un décor architectural esquissé à l'arrière-plan (fig. 47; Amsterdams Historisch Museum, nº A 10152) [Vey, *Zeichnungen*, nº 73; M. Schapelhouman, *Tekeningen van Noord- en Zuidnederlandse kunstenaars geboren voor 1600* (Amsterdam, 1979), nº 15].

Dans ce troisième dessin du sujet, van Dyck a inversé l'orientation du corps incliné du Christ. Il a choisi de représenter le couronnement d'épines par le soldat revêtu d'une armure qui se tient à la droite. Cet instant particulier du couronnement (qui précède celui présenté dans les dessins antérieurs), où la couronne a déjà été placée sur la tête du Christ, se prête à la violente distorsion que van Dyck a imaginé dans son premier dessin.

L'homme à la droite du Christ, qui tient la tête de son prisonnier et tend la main vers un bassin que lui présente un adjoint, est une variante de la figure qui se trouve du même côté du Christ dans le dessin du Victoria & Albert Museum. L'homme à la bouche saillante qui se penche vers le Christ, a été ajouté au groupe des railleurs. Son visage singulier à la lèvre supérieure proéminente figure dans une étude au verso d'un dessin de l'*Arrestation du Christ* à Berlin [Vey, *Zeichnungen*, nº 82]. Il était traditionnel dans l'art du Nord de l'Europe de placer dans *Le Christ aux outrages* et l'*Arrestation du Christ* un personnage à l'aspect repoussant. Il y a une copie de ce dessin à Chatsworth (nº 987) [Delacre, 1934, fig. 24].

Historique: R. Houlditch; Thomas Hudson; Sir Thomas Lawrence; baron J.G. Verstolk van Soelen; 22 mars 1847, vente à Amsterdam, nº 53; G. Leembruggen; 5 mars 1866, vente à Amsterdam, nº 203; L. Galichon; 10–14 mai 1875, vente à Paris, nº 46; P. de Chennevières; E. Dutuit, et A. Dutuit.

Expositions: 1835 Londres, *Second Exhibition, One hundred original drawings by Sir Ant. Vandyke and*

Exhibitions: 1835, London, *Second Exhibition, One hundred Original Drawings by Sir Ant. Vandyke and Rembrandt van Ryn*, Woodburn's Gallery (The Lawrence Gallery), no. 27; 1879, Paris, *Dessins de Maîtres Anciens*, Écoles des Beaux-Arts, no. 314; 1947, Zurich, Kunsthaus, *Petit Palais*, no. 107; 1948–1949, Rotterdam, *Tekeningen van Jan van Eyck tot Rubens*, no. 79; 1949, Paris, *De van Eyck à Rubens: Les maîtres flamands du dessin*, Bibliothèque Nationale, no. 118; 1949, Brussels, *De Van Eyck à Rubens. Les maîtres flamands du dessin*, no. 111; 1949, Antwerp, no. 77; 1979, Princeton, no. 12.

Bibliography: Guiffrey, 1882, p. 36; M. Menotti, "Van Dyck a Genova," *Archivio storico dell'arte*, Vol. III (1897), p. 387; H. Lapauze, *et. al.*, *Catalogue sommaire des collections Dutuit* (Paris; 1907), no. 1033; reprint (Paris: 1925) no. 1088; R. Henard, "L'art flamand à la collection Dutuit," *Les arts anciens de Flandre*, Vol. II (1906–1907), p. 83; P. Buschmann, "Rubens en van Dyck in het Ashmolean Museum te Oxford," *Onze Kunst*, Vol. XXIX (1916), p. 43; F. Lugt, *Les Dessins des écoles du Nord de la collection Dutuit* (Paris: 1927), no. 27; KdK, 1931, p. 524 n48; Delacre, 1934, p. 49; Vey, *Studien*, pp. 115, 122–124; Vey, *Zeichnungen*, no. 74.

Rembrandt van Ryn, Woodburn's Gallery (The Lawrence Gallery), n° 27; 1879 Paris, *Dessins de Maîtres Anciens*, École des Beaux-Arts, n° 314; 1947 Zurich, Kunsthaus, *Petit Palais*, n° 107; 1948–1949 Rotterdam, *Tekeningen van Jan van Eyck tot Rubens*, n° 79; 1949 Paris, *De van Eyck à Rubens. Les maîtres flamands du dessin*, Bibliothèque Nationale, n° 118; 1949 Bruxelles, *De van Eyck à Rubens. Les maîtres flamands du dessin*, n° 111; 1949 Anvers, n° 77; 1979 Princeton, n° 12.

Bibliographie: Guiffrey, 1882, 36; M. Menotti, «Van Dyck a Genova», *Archìvio stòrico dell'arte*, III (1897), 387; H. Lapauze *et al.*, *Catalogue sommaire des collections Dutuit* (Paris, 1907), n° 1033; réimpression (Paris, 1925), n° 1088; R. Henard, «L'art flamand à la collection Dutuit», *Les arts anciens de Flandre*, II (1906–1907), 83; P. Buschmann, «Rubens en van Dyck in het Ashmolean Museum te Oxford», *Onze Kunst*, XXIX (1916), 43; F. Lugt, *Les Dessins des Écoles du Nord de la Collection Dutuit* (Paris, 1927), n° 27; KdK, 1931, 524 n. 48; Delacre, 1934, 49; Vey, *Studien*, 115, 122–124; Vey, *Zeichnungen*, n° 74.

30 Seated Christ (*recto*)
Study of a Right Arm and Hand Holding the Shaft of a Spear or Halberd with Part of a Face and a Study of a Bearded Man (*verso*)
Recto, black chalk, heightened with white chalk, touches of red and black chalk on chin, arms, and hands (by a later hand?); *verso*, black chalk
37.0 x 27.0 cm
Inscribed on *verso* lower right in black pencil by a later hand, "Vandike," and in the upper right in pen, "Pp. 13"; marks of Lankrink (Lugt 2090), Richardson Sr (Lugt 2184), Hudson (2432), Reynolds (Lugt 2364), Chambers Hall (Lugt 551), and the University Galleries, Oxford (Lugt 2003)
Ashmolean Museum, Oxford

The study, probably after a studio model for the seated Christ, corresponds in detail to the figure of Christ in the definitive sketch for *Christ Crowned with Thorns* in

30 Le Christ assis (recto)
Étude d'un bras droit et d'une main tenant la hampe d'une lance ou hallebarde avec un visage en partie et étude d'un homme barbu (verso)
Recto: pierre noire rehaussé de blanc; touches de sanguine et de pierre noire sur le menton, les bras et les mains (d'une main ancienne?)
Verso: pierre noire
37 x 27 cm
Inscription: d'une main ancienne au crayon noir au verso, b.d.: *Vandike* et à la plume, h.d.: *Pp. 13*
Marques de Lankrink (Lugt 2090), Richardson Sr (Lugt 2184), Hudson (Lugt 2432), Reynolds (Lugt 2364), Chambers Hall (Lugt 551) et University Galleries, Oxford (Lugt 2003)
Ashmolean Museum, Oxford

L'étude, probablement d'après un modèle d'atelier pour le Christ assis, correspond dans le détail à la figure du Christ dans l'esquisse définitive pour *Le Christ couronné*

the Louvre [Vey, *Zeichnungen*, p. 78] (fig. 48). Because Christ is almost identical in the two drawings, it would seem that van Dyck first created a now-lost pen and brush composition sketch that generally corresponded to the Louvre drawing, then created the black chalk studies after studio models, and subsequently integrated these studies into his definitive sketch which then served as the basis for his first painting of the subject (now destroyed; formerly in Berlin) [KdK, 1931, p. 48].

The drawing on the *verso* was used not for the painting of *Christ Crowned with Thorns*, formerly in Berlin, but for the second version of the subject now in the Prado (fig. 46). The studies are for the bearded man in the background behind Christ and for the bearded man who is seen in profile on the right of the Prado picture. A copy of the *recto* is in the Biblioteca Reale, Turin (inv. no. 16380).

Provenance: P.H. Lankrink; J. Richardson Sr; Thomas Hudson; Sir J. Reynolds; Chambers Hall.

Exhibitions: 1927, London, *Flemish and Belgian Art, 1300–1900*, R.A., no. 585; 1938, R.A., no. 604; 1949, Antwerp, no. 76; 1952, Leicester, *Old Master Drawings*, no. 29; 1953–1954, R.A., no. 484; 1960, Antwerp-Rotterdam, no. 38; 1979, Princeton, no. 15.

Bibliography: S. Colvin, *Drawings of the Old Masters in the University Galleries and the Library of Christ Church*, Vol. III (Oxford: 1907), no. 21; P. Buschmann, "Rubens en Van Dyck in het Ashmolean Museum te Oxford," *Onze Kunst*, Vol. XXIX (1916), pp. 44–45; KdK, 1931, p. 524 n48; L. Burchard, "Rubens ähnliche Van-Dyck-Zeichnungen," *Sitzungsberichte der Kunstgeschichtlichen Gesellschaft* (Berlin: 1932), p. 10; Delacre, 1934, pp. 52–54; K.T. Parker, *Catalogue of the Collection of Drawings in the Ashmolean Museum*, Vol. I (Oxford: 1938), no. 129; A.J.J. Delen, *Teekeningen van Vlaamsche Meesters* (Antwerp: 1943), pp. 133–134; A.J.J. Delen, *Flämische Meisterzeichnungen* (Basel: 1949), no. 27; Vey, *Studien*, pp. 116, 126–127; Vey, *Zeichnungen*, no. 77.

d'épines du Louvre [Vey, *Zeichnungen*, 78] (fig. 48). Le Christ étant presque identique dans les deux dessins, il semblerait que van Dyck a d'abord exécuté une esquisse à la plume et au pinceau, maintenant perdue, dont la composition correspond à celle du dessin du Louvre. Il a réalisé, ensuite, les études à la pierre noire d'après des modèles d'atelier et il a intégré, par la suite, ces études à l'esquisse définitive qui lui servit dans la réalisation de son premier tableau sur le sujet (maintenant détruit; autrefois à Berlin) [KdK, 1931, 48].

Le dessin au verso n'a pas été utilisé pour le tableau *Le Christ couronné d'épines*, autrefois à Berlin, mais plutôt pour la deuxième version de ce sujet qui est au Prado (fig. 46). Les études sont pour l'homme barbu à l'arrière-plan derrière le Christ et pour le barbu que l'on voit de profil à la droite du tableau du Prado. Une copie du recto est à la Biblioteca Reale de Turin (n° d'inv. 16380).

Historique: P.H. Lankrink; J. Richardson Sr; Thomas Hudson; Sir J. Reynolds; Chambers Hall.

Expositions: 1927 Londres, *Flemish and Belgian Art, 1300–1900*, R.A., n° 585; 1938 R.A., n° 604; 1949 Anvers, n° 76; 1952 Leicester, *Old Master Drawings*, n° 29; 1953–1954 R.A., n° 484; 1960 Anvers-Rotterdam, n° 38; 1979 Princeton, n° 15.

Bibliographie: S. Colvin, *Drawings of the Old Masters in the University Galleries and the Library of Christ Church*, III (Oxford, 1907), n° 21; P. Buschmann, «Rubens en van Dyck in het Ashmolean Museum te Oxford», *Onze Kunst*, XXIX (1916), 44–45; KdK, 1931, 524 n. 48; L. Burchard, «Rubens ähnliche Van-Dyck-Zeichnungen», *Sitzungsberichte der Kunstgeschichtlichen Gesellschaft* (Berlin, 1932), 10; Delacre, 1934, 52–54; K.T. Parker, *Catalogue of the Collection of Drawings in the Ashmolean Museum*, I (Oxford, 1938), n° 129; A.J.J. Delen, *Teekeningen van Vlaamsche Meesters* (Anvers, 1943), 133–134; A.J.J. Delen, *Flämische Meisterzeichnungen* (Bâle, 1949), n° 27; Vey, *Studien*, 116, 126–127; Vey, *Zeichnungen*, n° 77.

31 Kneeling Man Seen from the Back
Black chalk heightened with white, face reworked in red chalk, and torso heightened with yellow chalk by a later (eighteenth century?) hand.
46.3 x 27.0 cm
Mark of Boymans Museum (Lugt 1857)
Museum Boymans-van Beuningen, Rotterdam, no. Van Dyck 5.

Like the Ashmolean drawing (cat. no. 30), this sheet is a study of a studio model which preceded the definitive drawing in the Louvre (fig. 48) for *Christ Crowned with Thorns*. The finely modelled form has a sculpturesque quality almost identical to some of Rubens's chalk figure studies. The drawing is quite close in style to Rubens's study of a similarly posed model in the Museum Boymans-van Beuningen [L. Burchard and R.-A. d'Hulst, *Rubens Drawings* (Brussels: 1963), no. 92] for a kneeling man seen from the back in the lower right foreground of his painting *Abraham and Melchisedek*, Musée des Beaux-Arts, Caen, *c.* 1617.

In the second decade of the seventeenth century, Rubens frequently used a semi-nude figure, seen from the back or in profile, in the lower corners of his pictures in such a way that the highlights of the flesh served to direct the eye to the central narrative event being depicted. Van Dyck adopted this compositional device in *The Continence of Scipio*. In *Christ Crowned with Thorns*, *The Martyrdom of St Sebastian* in Edinburgh (fig. 34), the *Entry of Christ into Jerusalem* (cat. no. 48), the *Arrest of Christ* (cat. no. 45) and the *Brazen Serpent* (fig. 42), the young van Dyck used light reflected from semi-nude figures, seen from the back or in profile, to create a major dynamic force in the compositions.

To achieve success in this use of the human form, van Dyck had to understand both the appearance of the surface of human flesh, and also the articulation of limbs and sub-epidermal matter. Van Dyck's black chalk semi-nude figure studies and many of his painted, partially draped figures based on Rubens's work are so close to forms used by the elder master it is quite likely that he studied human anatomy at Rubens's side. Only when mimicking Rubens's style did the young van Dyck show any interest in the genuine three-dimensional characteristics of the human body.

In the final drawing for *Christ Crowned with Thorns* in the Louvre, van Dyck changed the kneeling man to the left who presents the reed to Christ. In the Louvre drawing and in the painting formerly in Berlin, the man

31 Homme agenouillé vu de dos
Pierre noire rehaussé de blanc; visage retravaillé à la sanguine et torse rehaussé de craie jaune par une main ancienne (XVIIIᵉ s.?)
46,3 x 27 cm
Marque du musée Boymans (Lugt 1857)
Museum Boymans-van Beuningen, Rotterdam, nᵒ Van Dyck 5

Comme le dessin de l'Ashmolean (cat. nᵒ 30), cette feuille est une étude d'un modèle d'atelier qui a précédé le dessin définitif du Louvre (fig. 48) du *Christ couronné d'épines*. La forme délicatement modelée a une qualité sculpturale presque identique à certaines des études de figures de Rubens. Le dessin se rapproche tout à fait, par son style, de l'étude de Rubens d'un modèle dans une pose semblable du Museum Boymans-van Beuningen [L. Burchard et R.-A. d'Hulst, *Rubens Drawings* (Bruxelles, 1963), nᵒ 92], étude pour le personnage agenouillé vu de dos, au premier plan à droite, de son tableau *Abraham et Melchisédech*, Musée des Beaux-Arts de Caen, vers 1617.

Dans la deuxième décennie du XVIIᵉ siècle, Rubens a fréquemment utilisé un personnage presque nu, vu de dos ou de profil, dans les coins inférieurs de ses tableaux de telle manière que les lumières des chairs servaient à diriger l'œil vers l'action narrative au centre du tableau. Van Dyck a adopté ce moyen de composition dans la *Continence de Scipion*. Dans *Le Christ couronné d'épines*, le *Martyre de saint Sébastien*, à Édimbourg (fig. 34), l'*Entrée du Christ à Jérusalem* (cat. nᵒ 48), l'*Arrestation du Christ* (cat. nᵒ 45) et le *Serpent d'airain* (fig. 42), le jeune van Dyck a utilisé la lumière réfléchie par ses personnages presque nus, vus de dos ou de profil, pour créer une force dynamique importante dans ses compositions.

Pour se servir avec autant de succès de la forme humaine, van Dyck devait non seulement avoir des connaissances de l'apparence de la chair, mais aussi de l'articulation des membres et du tissu sous-épidermique. Les études de personnages presque nus de van Dyck, à la pierre noire, et beaucoup de ces personnages partiellement drapés inspirés de l'œuvre de Rubens, sont si près des formes employées par le vieux maître qu'il est vraisemblable que van Dyck ait étudié l'anatomie humaine aux côtés de Rubens. Ce n'est que lorsqu'il imite le style de Rubens que le jeune van Dyck montre quelque intérêt pour les véritables caractéristiques tridimensionnelles du corps humain.

wears a cloak which covers his buttocks. He is twisted so that his face is seen in profile. His left arm hangs close to his body and his left hand rests on his knee.

Van Dyck further altered the composition in the painted version. He omitted the old man holding a spear in the background next to the soldier on the left. He substantially changed the soldier in armour who places the crown upon Christ's head, making him into an older man wearing armour derived from that worn by the knight in Dürer's print, *Knight, Death, and Devil*. Another study by van Dyck after this print is in East Berlin (cat. no. 51). In the painting van Dyck restored the architectural setting which he had begun to develop in his earlier drawings but which is absent in the Louvre drawing.

Provenance: F.J.O. Boymans

Exhibitions: 1960, Antwerp-Rotterdam, no. 37; 1974, Moscow, *Ruskii Flamandskih i Gollandskih Masters XVII Veka*, no. 35; 1979, Princeton, no. 13.

Bibliography: *Catalogus van Teekeningen in het Museum te Rotterdam, gesticht door Mr. F.J.O. Boymans* (Rotterdam: 1852), no. 260; *Beschrijving der Teekeningen in het Museum te Rotterdam, gesticht door Mr. F.J.O. Boymans* (Rotterdam: 1869), no. 124; *Catalogus Museum Boymans, Rotterdam* (Rotterdam: 1921), no. 547; *Catalogus der Schilderijen, Teekeningen en Beeldhouwwerken, tentoongesteld in het Museum Boymans te Rotterdam* (Rotterdam: 1927), no. 533; Delacre, 1934, p. 55; H. Vey, "De Tekeningen van Anthonie van Dyck in het Museum Boymans," *Bulletin Museum Boymans*, Vol. VII (1956), p. 49; Vey, *Studien*, pp. 115, 124–125; Vey, *Zeichnungen*, no. 75.

Dans le dessin final pour *Le Christ couronné d'épines* au Louvre, van Dyck a changé l'homme agenouillé à gauche qui présente le roseau au Christ. Dans le dessin du Louvre et le tableau autrefois à Berlin, l'homme est vêtu d'une cape qui lui cache les fesses. Il est tourné de sorte que l'on voit sa face de profil, son bras gauche longe son corps tandis que sa main gauche repose sur son genou.

Dans la version peinte, van Dyck a davantage remanié la composition. Il a omis le vieillard à la lance à l'arrière-plan, près du soldat de gauche. Le soldat armé qui place la couronne sur la tête du Christ a subi une complète transformation et est devenu un homme plus âgé vêtu d'une armure inspirée de celle que porte le chevalier dans la gravure de Dürer, *Le Cavalier, la Mort et le Diable*. Une autre étude de van Dyck d'après cette gravure est à Berlin-Est (cat. n° 51). Dans le tableau, van Dyck a remis le décor architectural qu'il avait commencé dans ses premiers dessins mais qui est absent dans le dessin du Louvre.

Historique: F.J.O. Boymans.

Expositions: 1960 Anvers-Rotterdam, n° 37; 1974 Moscou, *Rouskii Flamandskih i Gollandskih Masters XVII Veka*, n° 35; 1979 Princeton, n° 13.

Bibliographie: *Catalogus van Teekeningen in het Museum te Rotterdam, gesticht door Mr. F.J.O. Boymans* (Rotterdam, 1852), n° 260; *Beschrijving der Teekeningen in het Museum te Rotterdam, gesticht door Mr. F.J.O. Boymans* (Rotterdam, 1869), n° 124; *Catalogus Museum Boymans, Rotterdam* (Rotterdam, 1921), n° 547; *Catalogus der Schilderijen, Teekeningen en Beeldhouwwerken, tentoongesteld in het Museum Boymans te Rotterdam* (Rotterdam, 1927), n° 533; Delacre, 1934, 55; H. Vey, «De Tekeningen van Anthonie van Dyck in het Museum Boymans», *Bulletin Museum Boymans*, VII (1956), 49; Vey, *Studien*, 115, 124–125; Vey, *Zeichnungen*, n° 75.

32 Portrait of a Bearded Man
Oil on panel
73.7 x 61.6 cm
Allen Memorial Art Museum, R.T. Miller Jr Fund,
Oberlin College, Oberlin, Ohio no. 44.28

Van Dyck's earliest portraits are superficially similar to the typical Antwerp Mannerist portrait. The half-length or three-quarter length portraits show a sitter whose body is posed slightly oblique to the picture plane. The background is painted in a single colour and scenic properties include only an occasional chair. The hands of male sitters may hold gloves or papers and female sitters' hands are enlivened by their holding the gold waist chain or a flower.

Van Dyck's style of painting and the overall feeling he achieved in his early portraits represents a significant departure from traditional Flemish art. He rejected the daunting stiff formality of the Mannerist portrait by rendering his subjects with a looser, more fluid brush. The enamel-like surfaces of textiles and flesh which were based on northern Renaissance naturalism did not generally appeal to the young painter. His use of broad brush strokes to render the reflections of light on surfaces created illusions of reality rather than an accurate record or recreation in paint of the details of surface.

The Oberlin portrait is a striking example of the young van Dyck's ability to create a warm image of an Antwerp burgher with a vitality and earthiness quite foreign to the Mannerist portrait. The influence of Rubens is evident in the painting of the face, yet van Dyck has imprinted the image with his own unique style in which the character of the sitter is revealed through the articulation of his skin.

That van Dyck was so successful in creating a dynamic image without the aid of any scenographic devices testifies to his early command of the essential qualities of effective portrait painting. He developed very early in his career an uncanny ability to represent the human face as a mirror of the soul in the simplest of portrait types. The later development of elaborate environments, which further engaged the viewer in the dynamism of a portrait, enhanced the characterization of the sitter, and augmented the pictorial attraction of the image, were effective only because van Dyck had developed early in his career a command of the uncomplicated type of portrait.

32 Portrait d'un homme barbu
Huile sur bois
73,7 x 61,6 cm
Allen Memorial Art Museum, R.T. Miller Jr Fund,
Oberlin College, Oberlin (Ohio), n° 44.28

Les premiers portraits de van Dyck se rattachent de façon superficielle au style maniériste d'Anvers. Dans les portraits à mi- ou en trois-quarts, le modèle est représenté un peu en oblique par rapport au plan du tableau. Le fond est monochrome et le décor n'est souvent constitué que d'une seule chaise. S'il s'agit d'un homme, ses mains tiendront des gants ou des documents et s'il s'agit d'une femme, ses mains seront animées du fait qu'elle tient sa ceinture en or ou une fleur.

Le style de van Dyck et le sentiment d'ensemble qu'il parvient à donner à ses premiers portraits témoignent de son éloignement de l'art flamand traditionnel. Il rejette la rigueur du portrait maniériste en peignant ses sujets d'un pinceau souple et plus fluide. De façon générale, le jeune peintre était peu attiré par le rendu émaillé des tissus et de la chair, fondé sur le style naturaliste des peintres de la Renaissance dans le Nord de l'Europe. Le coup de pinceau vigoureux dont il se servait pour rendre les reflets de la lumière sur les surfaces donne une impression de réalité plutôt qu'un rendu précis ou la recréation des détails d'une surface.

Le portrait d'Oberlin illustre de façon frappante le talent qu'avait le jeune van Dyck pour créer l'image vivante d'un bourgeois d'Anvers, avec une vitalité et un réalisme tout à fait étrangers au portrait maniériste. L'influence de Rubens est évidente dans le rendu du visage mais van Dyck a su donner son style unique au tableau où le caractère du sujet transparaît dans l'articulation même de sa peau.

La facilité avec laquelle van Dyck a su créer une image dynamique sans le recours à des techniques de scénographie témoigne de la façon dont il a pu, très jeune, maîtriser les qualités essentielles d'un grand portraitiste. Très tôt dans sa carrière, il a fait preuve d'une habileté exceptionnelle à représenter le visage humain comme un miroir de l'âme dans les plus simples de ses sujets. L'ajout, plus tard, d'un décor élaboré engageant encore plus le spectateur dans le dynamisme du portrait, rehaussant la caractérisation du sujet et accroissant l'attrait pictural de l'image, n'était efficace que dans la mesure où, très tôt dans sa carrière, van Dyck avait maîtrisé la technique du portrait le plus simple.

The chronology of van Dyck's earliest portraits may be established using the criteria of progressively increasing complexity in pose and setting. On this basis it is reasonable to suppose that the Oberlin portrait dates from the period 1616–1617. It certainly pre-dates the portraits inscribed 1618 (figs. 2, 3 & 4) and seems to follow, by at least a couple of years, the two first self-portraits (cat. nos. 1 & 2).

Provenance: 1914, Leopold Koppel Collection, Berlin; with M. Knoedler & Co., New York; purchased 1944.

Exhibitions: 1914, Berlin, *Werke alter Kunst aus dem Privatbesitz von Mitgliedern des Kaiser-Friedrich-Museums Vereins*, no. 38; 1946, Los Angeles, no. 44; 1948, Dayton Art Institute, *Old Masters from Midwestern Museums*, no. 9; 1954, New York, *Paintings and Drawings from Five Centuries*, Knoedler Galleries, no. 37; 1956–1957, Omaha, *Notable Paintings from Midwestern Collections*, Joslyn Art Museum; 1962, Kenwood, *An American University Collection*, no. 21; 1968, Baltimore Museum of Art, *From El Greco to Pollock: Early and Late Works by European and American Artists*, no. 5.

Bibliography: Bode, 1921, p. 348; H. Rosenbaum, "Über Frühporträts von van Dyck," *Cicerone*, Vol. XX (1928), p. 332, pl. p. 329; KdK, 1931, p. 76; W. Stechow, "Two Seventeenth Century Flemish Masterpieces," *Art Quarterly*, Vol. VII (1944), pp. 296, 297 & 299; *Allen Memorial Art Museum Bulletin*, Vol. I (1944), no. 46; W. Stechow, "Die Sammlung des Oberlin-College in Oberlin, Ohio," *Phoebus*, Vol. II (1948–1949), p. 121, fig. 6; *Allen Memorial Art Museum Bulletin*, Vol. XI (1954), no. 37; J.D. Morse, *Old Masters in America* (New York, Chicago, San Francisco: 1955), p. 66; *Allen Memorial Art Museum Bulletin*, Vol. XVI (1949), p. 64, fig. p. 223; B. Nicolson, "Review of the exhibition 'An American University Collection' at Kenwood," *Burlington Magazine*, Vol. CIV (1962), p. 310; *Allen Memorial Art Museum Bulletin*, Vol. XX (1963), p. 172, no. 9, fig. 10; W. Stechow, *Catalogue of European and American Paintings and Sculpture in the Allen Memorial Art Museum, Oberlin College* (Oberlin: 1967), pp. 53–54, fig. 49.

Il est possible d'établir une chronologie des premiers portraits de van Dyck en se basant sur la complexité croissante de la pose et du décor. De là, il est raisonnable de penser que le portrait d'Oberlin date de la période 1616–1617. Il est certainement antérieur aux portraits datés de 1618 (fig. 2, 3 et 4) et semble postérieur de quelques années, aux deux premiers autoportraits (cat. nᵒˢ 1 et 2).

Historique: 1914, collection Léopold Koppel, Berlin; chez M. Knoedler & Co., New York; acquis en 1944.

Expositions: 1914 Berlin, *Werke alter Kunst aus dem Privatbesitz von Mitgliedern des Kaiser Friedrich Museums Vereins*, n° 38; 1946 Los Angeles, n° 44; 1948 Dayton Art Institute, *Old Masters from Midwestern Museums*, n° 9; 1954 New York, *Paintings and Drawings from Five Centuries*, Knoedler Galleries, n° 37; 1956–1957 Omaha, *Notable Paintings from Midwestern Collections*, Joslyn Art Museum; 1962 Kenwood, *An American University Collection*, n° 21; 1968 Baltimore, Baltimore Museum of Art, *From El Greco to Pollock: Early and Late Works by European and American Artists*, n° 5.

Bibliographie: Bode, 1921, 348; H. Rosenbaum «Über Frühporträts von van Dyck», *Cicerone*, XX (1928), 332, pl. 329; KdK, 1931, 76; W. Stechow, «Two Seventeenth Century Flemish Masterpieces», *Art Quarterly*, VII (1944), 296, 297, 299; *Allen Memorial Art Museum Bulletin*, I (1944) n° 46; W. Stechow, «Die Sammlung des Oberlin-College in Oberlin, Ohio», *Phoebus*, II (1948–1949), 121, fig. 6; *Allen Memorial Art Museum Bulletin*, XI (1954), n° 37; J.D. Morse, *Old Masters in America* (New York, Chicago, San Francisco, 1955), 66; *Allen Memorial Art Museum Bulletin*, XVI (1949), 64, fig. 223; B. Nicolson, «Critique de l'exposition "An American University Collection" à Kenwood», *Burlington Magazine*, CIV (1962), 310; *Allen Memorial Art Museum Bulletin*, XX (1963), 172, n° 9, fig. 10; W. Stechow, *Catalogue of European and American Paintings and Sculpture in the Allen Memorial Art Museum, Oberlin College* (Oberlin, 1967), 53–54, fig. 49.

33 Stigmatization of St Francis

Black chalk with brown wash and white heightening on paper lightly tinted reddish brown; retouched with a brush.
51.8 x 35.2 cm
Marks of Jabach (Lugt 2959) and the Louvre (Lugt 1899 and 2207)
Musée du Louvre, Cabinet des dessins, Paris, no. 20312

Bellori, in his biography of van Dyck described him as "uno allievo a suo modo, che sapesse tradurre in disegno le sue [Rubens's] inventioni, per farle intagliare al bulino: frà queste si vede la battaglia delle Amazzoni disegnata all'hora da Antonio" [G.B. Bellori, *Le Vite de' Pittori, Scultori ed Architetti Moderni*. (Rome: 1662) p. 254]. Rubens wrote to Peter van Veen in the Hague on 23 January 1619 concerning the copyright on several prints after his paintings [Rooses-Ruelens, Vol. II, p. 199. He appended to his letter a list of the subjects of the prints then being made. They included a battle between the Greeks and the Amazons, Lot with his family leaving Sodom, St Francis receiving the stigmata, a Madonna and Child and St Joseph returning from Egypt, the Adoration of the Magi, the Nativity of Christ, the Martyrdom of St Lawrence, a Susanna, and others. On 19 June 1622, Rubens wrote to van Veen explaining that he had been slow sending copies of all the prints because his engraver (who can be identified as Lucas Vorsterman) had suffered a mental breakdown. He said that he would now send prints of St Francis receiving the stigmata, a Susanna, the Flight of Lot, and the Battle of the Amazons in six sheets and others [Rooses-Ruelens, Vol. II, p. 444].

There exist eight drawings in the Louvre that are copies after Rubens's paintings prepared as models for engravers. Some of these came from the collection of Everhard Jabach (1618–1695). P.J. Mariette (1694–1774) in his *Abecedario* [Vol. V, pp. 69–70], noted Bellori's statement in his mention of the drawings for prints after Rubens in the Jabach collection and elsewhere, and wrote that van Dyck could have had a hand in these drawings. The drawings in the Louvre include, besides those exhibited here, *The Flight of Lot from Sodom, The Return of the Holy Family from Egypt, The Adoration of the Shepherds, The Torment of Job* for engravings by Lucas Vorsterman, *The Miracles of St Ignatius* for a print by Marinus van der Goes, and *Susanna and the Elders* for an engraving by Michel Lasne. Another very

33 Saint François recevant les stigmates

Pierre noire avec lavis de bistre et rehauts de blanc sur papier légèrement teinté de brun rougeâtre; retouché au pinceau
51,8 x 35,2 cm
Marques de Jabach (Lugt 2959) et du Louvre (Lugt 1899 et 2207)
Musée du Louvre, Cabinet des dessins, Paris, n° 20312

Bellori, dans sa biographie de van Dyck, déclare «uno allievo a suo modo, che sapesse tradurre in disegno le sue [Rubens] inventioni, per farle intagliare al bulino: frà queste si vede la battaglia delle Amozzoni disegnata all'hora da Antonio» [G.B. Bellori, *Le Vite de' Pittóri, Scultóri ed Architétti Moderni* (Rome, 1662), 254]. Le 23 janvier 1619, Rubens écrivait à Pierre van Veen à La Haye, au sujet des droits d'auteur pour plusieurs de ses peintures [Ruelens-Rooses, II, 199]. Il joignit à sa lettre une liste des sujets des gravures alors exécutées: une bataille entre les Grecs et les Amazones, Lot et sa famille quittant Sodome, saint François recevant les stigmates, une Vierge, l'Enfant et saint Joseph revenant d'Égypte, l'Adoration des Mages, la Nativité du Christ, le martyre de saint Laurent, une Suzanne, et d'autres. Le 19 juin 1622, Rubens écrivait de nouveau à van Veen en expliquant qu'il avait tardé à envoyer des exemplaires de toutes les gravures parce que son graveur (que l'on peut identifier comme étant Luc Vorsterman) avait souffert de dépression nerveuse. Il disait qu'il allait envoyer un saint François recevant les stigmates, une Suzanne, la Fuite de Lot, et la Bataille des Amazones sur six feuillets ainsi que d'autres [Rooses-Ruelens, II, 444].

Il existe au Louvre huit dessins qui sont des copies d'après des peintures de Rubens préparées comme modèles pour des graveurs. Quelques-uns de ceux-ci viennent de la collection d'Everhard Jabach (1618–1695). P.J. Mariette (1694–1774), dans son *Abecedàrio* (V, 69–70), a pris note de ce que dit Bellori des dessins pour gravures d'après Rubens de la collection de Jabach et d'ailleurs, et a écrit que van Dyck pouvait bien avoir mis la main à ces dessins. Les dessins du Louvre comprennent, outre ceux exposés ici, *Lot fuyant Sodome*, le *Retour d'Égypte de la Sainte Famille*, l'*Adoration des bergers*, le *Tourment de Job* pour des gravures de Luc Vorsterman; le *Miracle de saint Ignace* pour une gravure de Marinus van der Goes; et *Suzanne et les vieillards* pour une gravure de Michel Lasne. Un autre dessin très semblable pour une gravure de Vorsterman, le *Martyre*

similar drawing for an engraving by Vorsterman, *The Martyrdom of St Lawrence*, is in the collection of the late Count Antoine Seilern *Flemish Paintings & Drawings at 56 Princess Gate, Addenda* (London: 1969) pp. 64–65, pl. XLII].

The eight drawings in the Louvre have most recently been attributed to van Dyck by Vey [*Zeichnungen*, pp. 32–35 and nos. 160–167] and Konrad Renger. Opinions on the authorship of the drawings have varied, but generally the drawings for the Vorsterman prints have been considered the work of van Dyck. Rooses concluded his general discussion of the Louvre drawings from the Jabach collections by stating "les qualités du plus grand élève de Rubens étaient si extraordinaires et si multiples qu'il n'y a aucune témérité à lui reconnaître le talent nécessaire pour exécuter, sous la direction du maître, la traduction en blanc et noir des créations rubéniennes" [*L'œuvre de P.P. Rubens*, Vol. V (Antwerp: 1892), p. 142]. But in his entry for the *Stigmatization of St Francis* Rooses attributed the drawing to Vorsterman. Henri Hymans thought that the drawings were by van Dyck ["Zur neusten Rubens forschung," *Zeitschrift für bildende Kunst*, n.F. Vol. VI (1893), p. 17; and *Lucas Vorsterman* (Brussels: 1893), pp. 26–28]. F. van den Wijngaert attributed the drawings for prints by Vorsterman to the printmaker himself [*Inventaris der Rubeniaansche Prentkunst*, (Antwerp: 1940) and "P.P. Rubens en Lucas Vorsterman," *De gulden Passer*, Vol. XXIII (1945), pp. 159–194]. Frits Lugt reviewed the literature and concluded that the drawings for Vorsterman's prints were by van Dyck. [See catalogue *Rubens, ses maîtres, ses élèves* (Paris: 1978), pp. 105–110].

Julius Held [*Rubens: Selected Drawings* (London: 1959), p. 37] concluded his comments on the drawings in the Louvre by stating that "unless some new evidence appears – which is not likely – van Dyck's authorship of these pieces will remain a matter of conjecture." Burchard and d'Hulst [*Rubens Drawings* (Brussels: 1963), p. 190] wrote that a small oil sketch on panel, belonging to the British Museum but exhibited in the National Gallery, London, the *Coup de Lance*, is the only example of van Dyck's sketching after Rubens in the manner recorded by Bellori, thereby rejecting his authorship of the Louvre and Seilern drawings.

The print after the *Coup de Lance* by Boetius à Bolswert of 1631, was based on a drawing now in the British Museum by another hand, and the attribution to van Dyck of the oil sketch has been rejected by several scholars who consider it to be a work of Rubens [G.

de saint Laurent, se trouve dans la collection de feu le comte Antoine Seilern [*Flemish Paintings & Drawings at 56 Princess Gate. Addenda* (Londres, 1969), 64–65, pl. XLII].

Les huit dessins du Louvre ont très récemment été attribués à van Dyck par Vey [*Zeichnungen*, 32–35 et n°s 160–167] et par Konrad Renger. Les opinions sur l'auteur des dessins ont varié, mais généralement les dessins qui ont été faits pour les gravures de Vorsterman ont été considérés comme l'œuvre de van Dyck. Rooses a conclu son étude générale des dessins du Louvre provenant des collections Jabach en déclarant: «les qualités du plus grand élève de Rubens étaient si extraordinaires et si multiples qu'il n'y a aucune témérité à lui reconnaître le talent nécessaire pour exécuter, sous la direction du maître, la traduction en blanc et noir des créations rubéniennes.» [*L'œuvre de P.P. Rubens*, V (Anvers, 1892), 142]. Mais dans sa notice pour le *Saint François recevant les stigmates*, Rooses a attribué le dessin à Vorsterman. Henri Hymans pensait que le dessin était de van Dyck [«Zur neusten Rubens forschung», *Zeitschrift für bildende Kunst*, n.F., VI (1893), 17 et *Lucas Vorsterman* (Bruxelles, 1893) 26–28]. F. van den Wijngaert a attribué les dessins devant être gravés par Vorsterman au graveur lui-même [*Inventarius der Rubeniaansche Prentkunst* (Anvers, 1940) et «P.P. Rubens en Lucas Vorsterman,» *De gulden Passer*, XXIII (1945), 159–194]. Frits Lugt a réétudié la documentation et conclu que les dessins pour les gravures de Vorsterman étaient de van Dyck. (Voir le catalogue *Rubens, ses maîtres, ses élèves* [Paris, 1978], 105–110).

Julius Held [*Rubens: Selected Drawings* (Londres, 1959), 37] a conclu ses commentaires sur les dessins du Louvre en déclarant: «à moins qu'une nouvelle preuve ne survienne, ce qui est improbable, on continuera à se demander si vraiment van Dyck est l'auteur de ces œuvres». Burchard et d'Hulst [*Rubens Drawings* (Bruxelles, 1963) 190] ont écrit qu'une petite esquisse à l'huile sur bois, le *Coup de lance*, appartenant au British Museum mais exposée à la National Gallery, à Londres, est le seul exemple d'une esquisse de van Dyck d'après Rubens faite à la manière notée par Bellori, rejetant ainsi l'hypothèse que van Dyck soit l'auteur des dessins du Louvre et du comte Seilern.

La gravure de 1631 de Boetius à Bolswert d'après le *Coup de lance* fut basée sur un dessin d'une autre main, qui se trouve au British Museum; l'attribution à van Dyck de l'esquisse à l'huile a été rejetée par plusieurs spécialistes qui la considèrent comme une œuvre de Rubens [G. Martin, *National Gallery Catalogue. The*

Martin, *National Gallery Catalogues. The Flemish School* (London: 1970), pp. 193–197; J. Rowlands, *Rubens: Drawings and Sketches,* (London: 1977), no. 160]. Curiously, the oil sketch is closer in style to the work of van Dyck than Rubens. It merits further study.

The drawings of the *Stigmatization of St Francis* is after Rubens's painting which was in the Capuchin Church in Cologne in 1616 (now in the Wallraff-Richartz Museum) [Vlieghe, *Saints I*, no. 90]. Rubens's painting is reminiscent of Federico Barocci's treatment of the subject in Urbino. Van Dyck's drawing varies from the painting in a few minor details of foliage and landscape background. In the drawing the composition is extended on both sides. The print in reverse follows the drawing in all details.

The drawing of the hands, muscles, tree trunks and foliage have the nervous intensity of van Dyck's graphic style. With the retouching with brush and wash, presumably done by Rubens, the overall appearance of the drawing is quite like the drawing after Titian's *Penitent St Jerome* in Haarlen (fig. 16).

The engraving by Vorsterman (fig. 49) after the drawing is dated by inscription to 1620. The evidence of Rubens's first letter to van Veen suggests that the drawing was done by January 1619.

Provenance: Everhard Jabach; sold to Louis XIV in 1671.

Exhibitions: 1952, Paris, *Dessins flamands du XVII^ème siècle,* Louvre, no. 1147 (as after Rubens); 1959, Paris, *Dessins de Pierre-Paul Rubens,* Louvre, no. 50 (as after Rubens); 1975, Cologne, *Deutsche und niederländische Zeichnungen aus der Sammlung Everhard Jabach in Musée du Louvre, Paris,* no. 49.

Bibliography: F. Reiset, *Notices des Dessins, Cartons, Pastels, Miniatures. . . Écoles d'Italie, Écoles allemande, flamande et hollandaise. . .* (Paris: 1866), p. 324 no. 582 (as after Rubens); Rooses, *Rubens,* Vol. V, p. 162 (as by L. Vorsterman); M. Rooses "De Teekeningen der Vlammsche Meesters," *Onze Kunst,* Vol. II (1903), p. 134 (as by van Dyck); F. van den Wijngaert, *Inventaris der Rubeniaansche Prentkunst* (Antwerp: 1940), no. 723 (as by Vorsterman); F. Lugt, 1949, Vol. II no. 1147 (as by van Dyck); Vey, *Zeichnungen,* no. 160; Konrad Renger, "Rubens Dedit Dedicavitque. Rubens' Beschaftigung mit der Reproduktionsgrafik," *Jahrbuch der Berliner Museen,* Vol. XVI (1974), p. 134 n47; Vlieghe, *Saints I,* no. 90b; D. Bodart, *Rubens e l'inci-*

Flemish School (Londres, 1970), 193–197; J. Rowlands, *Rubens: Drawings and Sketches* (Londres, 1977), nᵒ 160]. Curieusement, l'esquisse à l'huile est plus près de l'œuvre de van Dyck qu'elle ne l'est de Rubens. Une étude donc s'impose.

Le dessin de *Saint François recevant les stigmates* est d'après le tableau de Rubens qui, en 1616, se trouvait dans l'église des Capucins de Cologne, mais aujourd'hui est au Wallraff-Richartz Museum [Vlieghe, *Saints I,* nᵒ 90]. Le tableau de Rubens rappelle le traitement de Federico Barroci du sujet, à Urbin. Le dessin de van Dyck diffère du tableau par quelques menus détails dans le feuillage et le fond du paysage. Dans le dessin, la composition couvre les deux côtés. La gravure, en contre-partie, suit le dessin dans tous ses détails.

Le dessin des mains, des muscles, des troncs d'arbres et du feuillage a la nerveuse intensité du style graphique de van Dyck. Avec la retouche au pinceau et au lavis, probablement de Rubens, le dessin a l'aspect du dessin fait d'après le *Saint Jérôme pénitent* à Haarlem (fig. 16).

Le gravure de Vorsterman (fig. 49), d'après le dessin, est datée 1620 par une inscription. La première lettre de Rubens à van Veen permet de supposer que le dessin a été fait en janvier 1619.

Historique: Everhard Jabach; vendu à Louis XIV en 1671.

Expositions: 1952 Paris, *Dessins flamands du XVIIᵉ siècle,* Louvre, nᵒ 1147 (comme d'après Rubens); 1959 Paris, *Dessins de Pierre-Paul Rubens,* Louvre, nᵒ 50 (comme d'après Rubens); 1975 Cologne, *Deutsche und niederländische Zeichnungen aus der Sammlung Everhard Jabach in Musée du Louvre,* Paris, nᵒ 49.

Bibliographie: F. Reiser, *Notices des Dessins, Cartons, Pastels, Miniatures... École d'Italie, Écoles allemande, flamande et hollandaise...* (Paris, 1866), 324 nᵒ 582 (comme d'après Rubens); Rooses, *Rubens,* V, 162 (comme par L. Vorsterman); M. Rooses, «De Teekeningen der Vlammsche Meesters», *Onze Kunst,* II (1903), 134 (comme de van Dyck); F. van den Wijngaert, *Inventaris der Rubeniaansche Prentkunst* (Anvers, 1940), nᵒ 723 (comme de Vorsterman); F. Lugt, 1949, II, nᵒ 1147 (comme de van Dyck); Vey, *Zeichnungen,* nᵒ 160; Konrad Renger, «Rubens Dedit Dedicavitque. Rubens' Beschäftigung mit der Reproduktionsgrafik», *Jarbuch der Berliner Museen,* XVI (1974), 134 n. 47; Vlieghe, *Saints I,* nᵒ 90b; D. Bodart, *Rubens e l'incisione*

sione (Rome: 1977), no. 134; Hella Robels "Die Rubens-Stecher," *Peter Paul Rubens*, Vol. II (Cologne: 1977), pp. 34–36.

(Rome, 1977), nº 134; H. Robels, «Die Rubens-Stecher», *Peter Paul Rubens*, II (Cologne, 1977), 34–36.

34 The Adoration of the Magi

Black and red chalk with brown and grey wash and white body-colour on paper lightly tinted reddish brown

56.8 x 42.0 cm (including a 33 mm strip added at the top)

Marks of Jabach (Lugt 2959) and the Louvre (Lugt 1899 and 2207)

Louvre, Cabinet des dessins, Paris, no. 20306

34 Adoration des mages

Pierre noire et sanguine avec lavis de bistre et gris et gouache blanche sur papier légèrement teinté de brun rougeâtre

56,8 x 42 cm (y compris une bande de 33 mm ajou-tée au sommet)

Marques de Jabach (Lugt 2959) et du Louvre (Lugt 1899 et 2207)

Musée du Louvre, Cabinet des dessins, Paris, nº 20306

This sheet was drawn for the engraving by Lucas Vorsterman [H. Hymans, *Lucas Vorsterman* (Brussels: 1893), p. 71 no. 8] after the central panel of Rubens's *Epiphany* triptych in the Church of St John, Mechelen [Oldenbourg, KdK, p. 164]. The drawing follows the painting with the exception of the part on the additional strip at the top which shows the semicircle of the arched opening to the interior of the stable. The additional height of the composition is incorporated into the print which reproduces the drawing in reverse. In the print the picture has been expanded a little on the sides.

The drawing is different in character from the *Stigmatization of St Francis* (cat. no. 33). The greater use of wash required by the need to show the effects of lighting is paralleled by van Dyck's dependence upon generous use of a wash in his drawings for the *Arrest of Christ* (cat. no. 42) and the *Christ Crowned with Thorns* (cat. nos 28 & 29). Although this drawing has much of the dryness of a careful copy, the tonal variations are vibrant. Van Dyck has shown remarkable ability in transforming the values of the colours in the painting into an intelligible monochrome image.

The print is dated by inscription to 1620. The evidence of Rubens's first letter to van Veen suggests that the drawing was finished by January 1619.

Provenance: Everhard Jabach; Louis XIV, 1671.

Bibliography: Rooses, *Rubens*, Vol. V, pp. 149–150 (as by L. Vorsterman); E. Michel, *Rubens, sa vie, son œuvre et son temps* (Paris: 1900), pl. 31; M. Rooses,

Cette feuille, destinée à être gravée par Luc Vorsterman [H. Hymans, *Lucas Vorsterman* (Bruxelles, 1893), 71 nº 8] est d'après le panneau central du triptyque de l'*Épiphanie* de Rubens dans l'église de Saint-Jean, Malines [Oldenbourg KdK, 164]. Le dessin est conforme au tableau à l'exception de la partie qui, sur la bande ajou-tée au sommet, représente le demi-cercle de l'arche à l'entrée de l'étable. La hauteur ajoutée à la composition figure sur la gravure, qui reproduit le dessin en contre-partie. En outre, l'image y a été élargie un peu sur les côtés.

Le dessin diffère par sa nature de *Saint François rece-vant les stigmates* (cat. nº 33). L'utilisation plus large du lavis, nécessaire pour souligner le jeu de lumière, est comparable à l'usage généreux que fait van Dyck du lavis dans ses dessins pour l'*Arrestation du Christ* (cat. nº 42) et *Le Christ couronné d'épines* (cat. nºs 28 et 29). Bien que ce dessin présente beaucoup de la sécheresse d'une copie soignée, les variations de tons sont vibran-tes. Van Dyck a manifesté un talent remarquable dans la transposition de l'intensité des couleurs du tableau en une image monochrome nuancée.

D'après l'inscription qui figure dans la gravure, celle-ci daterait de 1620. Si l'on en juge par la première lettre de Rubens à van Veen, le dessin aurait été terminé en janvier 1619.

Historique: Everhard Jabach; Louis XIV, 1671.

Bibliographie: Rooses, *Rubens*, V, 149–150 (comme par L. Vorsterman); E. Michel, *Rubens, sa vie, son œuvre et*

"De Teekeningen der Vlaamsche Meesters," *Onze Kunst*, Vol. II (1903), p. 134 (as by van Dyck); F. van den Wijngaert, *Inventaris der Rubeniaansche Prentkunst* (Antwerp: 1940), no. 713 (as by L. Vorsterman); F. Lugt, 1949, Vol. II, no. 1136 (as by van Dyck); Vey, *Zeichnungen*, no. 165; Konrad Renger, "Rubens Dedit Dedicavitque. Rubens' Beschäftigung mit der Reproduktionsgrafik," *Jahrbuch der Berliner Museen*, Vol. XVI (1974), pp. 137–139; D. Bodart, *Rubens e l'incisione* (Rome: 1977), no. 126.

35 St Ambrose and the Emperor Theodosius
Oil on canvas
1.49 x 1.13 m
National Gallery, London, no. 50

This painting is a copy of Rubens's large altarpiece (fig. 50) [*Peter Paul Rubens 1577–1640* (Vienna: 1977), no. 21] of about 1618. The Vienna painting, which is certainly by Rubens, though it has from time to time been attributed to van Dyck, is stylistically related to the Decius Mus cartoons. In his reduced version, van Dyck made significant changes in the elder master's composition. By changing the architecture in the background, and generally by pulling all the figures closer to the picture plane, van Dyck heightened the immediacy of the historical drama. The dog is an addition to the original composition.

Gregory Martin, in his London National Gallery catalogue, has suggested that the dog in the corner has an iconographical significance as well as a pictorial function. St Ambrose, who was Archbishop of Milan, is seen here in the process of forbidding the Emperor Theodosius from entering Milan cathedral. The Emperor, being punished for his revenge on the Thessalonians for their murder of his general, Butheric, is supported by soldiers, one of whom may be Rufinus. The latter, according to the legend as told by Jacobus de Voragine, tried to intercede in the dispute only to be rebuked by Ambrose who said "Thou has no more shame than a hound," hence the dog in van Dyck's composition.

Van Dyck made several changes in the composition while he was in the process of painting it. Most of these changes, which are revealed by *pentimenti* visible to the naked eye or in X-ray and infra-red photographs, show that at first van Dyck tended to follow Rubens's compo-

son temps (Paris, 1900), pl. 31; M. Rooses, «De Teekeningen der Vlaamsche Meesters», *Onze Kunst*, II (1903), 134 (comme van Dyck); F. van den Wijngaert, *Inventaris der Rubeniaansche Prentkunst* (Anvers, 1940), n° 713 (comme L. Vorsterman); F. Lugt, 1949, II, n° 1136 (comme van Dyck); Vey, *Zeichnungen*, n° 165; Konrad Renger, «Rubens Dedit Dedicavitque. Rubens' Beschäftigung mit der Reproduktionsgrafik», *Jahrbuch der Berliner Museen*, XVI (1974), 137–139; D. Bodart, *Rubens e l'incisione* (Rome, 1977), n° 126.

35 Saint Ambroise et l'empereur Théodose
Huile sur toile
1,49 x 1,13 m
National Gallery, Londres, n° 50

Ce tableau est une copie d'un important retable de Rubens (fig. 50) [*Peter Paul Rubens 1577–1640* (Vienne, 1977), n° 21] qui date d'environ 1618. Le tableau de Vienne, qui est certainement de Rubens, quoique attribué de temps à autre à van Dyck, s'apparente stylistiquement aux cartons *Decius Mus*. Dans sa version réduite, van Dyck fit des changements importants dans la composition du vieux maître. En changeant l'architecture de l'arrière-plan et, en général, en rapprochant davantage tous les personnages vers le plan du tableau, van Dyck augmenta le caractère immédiat du drame historique. Le chien est un ajout à la composition originale.

Gregory Martin dans son catalogue pour la National Gallery de Londres, a émis l'hypothèse selon laquelle le chien dans le coin a une signification iconographique ainsi qu'une fonction picturale. Saint Ambroise, archevêque de Milan, est représenté en train d'interdire à l'empereur Théodose l'entrée de la cathédrale de Milan. L'empereur, puni pour s'être vengé sur les Thessaloniciens du meurtre de Butheric son général, est soutenu par des soldats dont l'un d'eux pourrait être Rufin. Ce dernier, selon la légende telle que racontée par Jacques de Voragine, essaya d'intercéder dans la dispute mais fut réprimandé par Ambroise qui lui dit: «Tu n'as pas plus de honte qu'un chien», d'où le chien dans la composition de van Dyck.

Van Dyck fit en cours d'exécution plusieurs changements à la composition. La plupart, que l'on peut voir par les repentirs visibles à l'œil nu ou par des radiographies ou des photographies en infrarouge, montrent qu'au début van Dyck eut tendance à suivre la composi-

sition. However, he changed the face of the acolyte with the candle. The vertical margin of the Archbishop's cope was altered from hanging in a more or less straight line from his forearm to twisting in a broad S-curve. Theodosius's right hand also appears to have been reworked from a cupped position to one in which the fingers are fully extended. The soldier at the extreme left, whose head was originally placed more to the right as in Rubens' composition, was changed considerably. The X-ray of the torso of this soldier (fig. 51) shows that van Dyck began by repeating the cape, armour, shirt, belt and baton of Rubens's soldier. These were all altered in the finished painting. Van Dyck did however repeat Rubens's soldier in a slightly altered form in his painting *Christ Crowned with Thorns*, formerly in Berlin [KdK, 1931, p. 48].

Van Dyck made some substitutions in the *dramatis personae*. The two ecclesiastics on the extreme right are not repetitions of the figures in Rubens's painting. The bearded man, second from the right, has been identified as Nicholas Rockox. The supposition that the model for this individual was Rockox is confirmed by a comparison of this man to the sitter in the *Portrait of Nicholas Rockox* in Leningrad (fig. 5). Gregory Martin has suggested names for the models of several other figures, but his comparisons with portraits of Paul de Vos, Lucas Vorsterman the Elder, Peter Brueghel the Younger, and Jan Brueghel the Elder as they appear some years later in van Dyck's *Iconography* are not convincing. It seems likely however that van Dyck included his friends in the painting, and therefore the faces of the major protagonists, except that of St Ambrose, differ from those in Rubens's painting.

The inventory of Rubens's collection in 1640 listed a *St Ambrose* by van Dyck [Denucé, *Inventories*, p. 66 no. 233]. It is likely that this painting is the same one listed in the collection of Jeremias Wildens in 1653 [Denucé, *Inventories*, p. 165] as a sketch of *St Ambrose and the Emperor Theodosius* by Rubens. "Een groot stuck schilderye," representing *Ambrose and Theodosius* by Anthony van Dyck, listed in the 1691 inventory of Sebastiaan Leerse [Denucé, *Inventories*, p. 366] is probably to be identified as the painting by Rubens now in Vienna. The National Gallery painting was engraved by S. Freeman, J.H. Robinson and W. Sievier [Hollstein, van Dyck, nos. 222, 627, and 661].

tion de Rubens. Toutefois, il changea le visage de l'acolyte avec le cierge. Le bord vertical de la chape de l'archevêque fut changé, de la ligne plus ou moins droite qui tombait de l'avant-bras en une grande courbe en forme de S. La main droite de Théodose semble également avoir été retouchée: de demi-fermée, elle est passée à une position complètement ouverte. Le soldat, à l'extrême gauche, fut considérablement changé. À l'origine, sa tête était placée plus vers la droite, tout comme dans la composition de Rubens. Les radiographies du torse de ce soldat (fig. 51) révèlent que van Dyck commença par reprendre la cape, l'armure, la chemise, la ceinture et le bâton du soldat de Rubens. Tous ces points furent modifiés dans le tableau définitif. Cependant van Dyck a répété le soldat de Rubens en le modifiant quelque peu pour son tableau *Le Christ couronné d'épines*, autrefois à Berlin [KdK, 1931, 48].

Van Dyck fit certaines substitutions au niveau du *dramatis personnae*. Les deux ecclésiastiques, à l'extrême droite, ne sont pas des répétitions des personnages du tableau de Rubens. L'homme barbu, deuxième à partir de la droite, a été identifié comme étant Nicolas Rockox. Il est possible de confirmer l'hypothèse selon laquelle le modèle pour ce personnage fut Rockox en le comparant au modèle du *Portrait de Nicolas Rockox* à Leningrad (fig. 5). Gregory Martin a suggéré des noms pour les modèles de plusieurs autres personnages, mais ses comparaisons avec des portraits de Paul de Vos, Luc Vorsterman le Vieux, Pierre Bruegel le Jeune et Jean Bruegel le Vieux, tels que représentés dans *L'Iconographie* de van Dyck ne sont pas convaincantes. Il semble plutôt plausible que van Dyck représenta ses amis dans le tableau, d'où la différence des visages des protagonistes, à l'exception de saint Ambroise, d'avec ceux du tableaux de Rubens.

L'inventaire de la collection Rubens en 1940 notait un *Saint Ambroise* de van Dyck [Denucé, *Inventaires*, 66 n° 233]. Il est fort possible que ce tableau soit le même catalogué dans la collection de Jeremias Wildens en 1635 [Denucé, *Inventaires*, 165] comme un croquis de *Saint Ambroise et l'Empereur Théodose* de Rubens. «Een groot stuck schilderye», représentant *Ambroise et Théodose* par van Dyck, inscrit dans l'inventaire de 1691 de Sebastiaan Leerse [Denucé, *Inventaires*, 366] doit peut-être être identifié comme le tableau de Rubens maintenant à Vienne. Le tableau de la National Gallery de Londres a été gravé par S. Freeman, J.H. Robinson et W. Sievier [Hollstein, van Dyck, nᵒˢ 222, 627 et 661].

Provenance: 1764, Roger Harenc sale: 1782, Lord Scarborough: 1799, Hastings Elwyn: 1824, sold to J.J. Angerstein.

Bibliography: Smith, 1831, no. 252; M. Passavant, *Tour of a German Artist in England*, Vol. I (London: 1836), p. 44; Waagen, 1854, Vol. I, p. 223; M. Rooses, *Geschiedenis der Antwerpsche Schilderschool* (Gent, Antwerp, and the Hague: 1879), p. 433; Rooses, *Rubens*, Vol. II, pp. 215, 216; Sir Edward J. Poynter, *The National Gallery*, Vol. I (London: 1899), p. 150, no. 50, pl. 50; Cust, 1900, p. 13; J. Addison, *The Art of the National Gallery* (London: 1905), p. 176; *Descriptive and Historical Catalogue of the Pictures in the National Gallery. Foreign Schools* (London: 1906), p. 180, no. 50; Paul G. Konody, Maurice W. Brockwell, and F.W. Lippmann, *The National Gallery* (London: 1909), p. 12; *National Gallery, Trafalgar Square. Catalogue* (London: 1929), pp. 108–109, no. 50; Bode, 1907, p. 269; Sir Charles Holmes, *The National Gallery, The Netherlands Germany Spain* (London: 1930), pp. 62–63; KdK, 1931, p. 18; Glück, 1933, p. 275 ff.; A.J.J. Delen, *Het Huis Van P.P. Rubens* (Antwerp: 1940), p. 61; Puyvelde, 1941, p. 185, pl. 10; Muñoz, 1943, p. XXI, plate I; Puyvelde, 1950, pp. 50–51; Gerson, 1960, p. 113; Gregory Martin, *The Flemish School, circa 1600–circa 1900* (London: 1970), pp. 29–34, no. 50; H. Vlieghe, "Review of Gregory Martin, 'The Flemish School'," *Burlington Magazine*, Vol. CXVI (1974), pp. 47–48; *Peter Paul Rubens 1577–1640* (Vienna: 1977), p. 78.

36 Descent of the Holy Ghost (*recto*)
Study of Three Apostles (*verso*)
Pen on white paper
18.7 x 17.0 cm
Recto inscribed by a later hand *61; verso* inscribed by a later hand *oA*
Herzog Anton Ulrich-Museum, Braunschweig

In this his first study for the painting *Descent of the Holy Ghost*, (Potsdam, Schloss Sanssouci) [KdK, 1931, p. 56] (fig. 52) van Dyck grouped the apostles in a semicircle around the standing Virgin. Two of the apostles are kneeling. Behind the standing Virgin is another representation of her but this time in a seated position. Van Dyck rejected the seated pose for the Virgin, to create a more balanced and centralized composition.

Historique: 1764, vente Roger Harenc; 1782, Lord Scarborough; 1799, Elwyn; 1824, vendu à J.J. Angerstein.

Bibliographie: Smith, 1831, n° 252; M. Passavant, *Tour of a German Artist in England*, I (Londres, 1836), 44; Waagen, 1854, I, 223; M. Rooses, *Geschiedenis der Antwerpsche Schilderschool* (Gand, Anvers et La Haye, 1879), 433; Rooses, *Rubens*, II, 215, 216; Sir Edward J. Poynter, *The National Gallery*, I (Londres, 1899), 150, n° 50, pl. 50; Cust, 1900, 13; J. Addison, *The Art of the National Gallery* (Londres, 1905), 176; *Descriptive and Historical Catalogue of the Pictures in the National Gallery, Foreign Schools* (Londres, 1906), 180, n° 50; Paul G. Konody, Maurice W. Brockwell et F.W. Lippmann, *The National Gallery* (Londres, 1909), 12; *National Gallery, Trafalgar Square. Catalogue* (Londres, 1929), 108–109, n° 50; Bode, 1907, 269; Sir Charles Holmes, *The National Gallery, The Netherlands Germany Spain* (Londres, 1930), 62–63; KdK, 1931, 18; Glück, 1933, 275sq; A.J.J. Delen, *Het Huis Van P.P. Rubens* (Anvers, 1940), 61; Puyvelde, 1941, 185 pl. 10; Muñoz, 1943, xxi, pl. I; Puyvelde, 1950, 50–51; Gerson, 1960, 113; G. Martin, *The Flemish School, circa 1600–circa 1900* (Londres, 1970), 29–34, n° 50; H. Vlieghe, «Review of Gregory Martin, "The Flemish School"», *Burlington Magazine*, CXVI (1974), 47–48; *Peter Paul Rubens 1577–1640* (Vienne, 1977), 78.

36 Descente du Saint-Esprit (recto)
Étude de trois apôtres (verso)
Plume sur papier blanc
18,7 x 17 cm
Inscription: recto, d'une main ancienne: *61*; verso, d'une main ancienne: *oA*
Herzog Anton Ulrich-Museum, Brunswick.

Dans cette première étude pour la *Descente du Saint-Esprit* (Potsdam, Schloss Sanssouci) [KdK, 1931, 56] (fig. 52), van Dyck a groupé les apôtres, dont deux agenouillés, en demi-cercle autour de la Vierge qui se tient debout. Derrière la Vierge se trouve une autre représentation d'elle, mais cette fois assise. Van Dyck a rejeté la position assise afin de créer une composition plus équilibrée et mieux concentrée.

It is clear from this preliminary sketch that van Dyck was not influenced by Rubens's painting of the subject which was commissioned by Count Palatine Wolfgang Wilhelm von Neuberg in 1619. Van Dyck did, however, know Theodore Galle's engraving of *Pentacost* after Rubens's design used in the *Breviarum Romanum* published in Antwerp in 1614, and in the Plantin Press *Missale Romanum* (1616, 1618 and 1623) [J.R. Judson and C. van de Velde, *Book Illustrations and Title-Pages, Corpus Rubenianum Ludwig Burchard*, Vol. XXI (London and Philadelphia: 1978), no. 25]. In van Dyck's drawing the seated Virgin, the apostle kneeling to her right, and the bearded apostle in the background tilted to the left, are all similar to figures in the engraving after Rubens.

In the sketch on the *verso* van Dyck repeated the two standing apostles on the left of his first drawing, and added a third standing bearded apostle who holds his hands to his chest and bends at the waist. This apostle is repeated in the subsequent sketches of the *Descent of the Holy Ghost*.

Provenance: Duke Carl I of Brunswick.

Bibliography: *Die Veröffentlichungen der Prestel-Gesellschaft*, Vol. IX, no. 73; KdK, 1931, p. 525 n56; Delacre, 1934, p. 114; Vey, *Studien*, p. 98 ff.; J.S. Held, *Rubens: Selected Drawings*, Vol. I (London: 1959), fig. 6; Vey, *Zeichnungen*, no. 63.

37 Descent of the Holy Ghost (*recto*)
Study for Antiope (*verso*)
Recto, brush and pen with brown wash on white paper, retouched by a later hand with a broad brush; *verso*, black chalk, pen
20.7 x 28.0 cm
Marks of Houlditch (Lugt 2214), Rogers (Lugt 624), His de la Salle (Lugt 1333), and the Louvre (Lugt 1886)
Louvre, Cabinet des dessins, Paris, no. R.F.00.661

A drawing formerly in the collection of the Duke of Cholmondely [Vey, *Zeichnungen*, no. 64] shows that van Dyck developed the composition of the *Descent of*

Il est évident, d'après cette étude, que van Dyck n'a pas été influencé par le tableau de Rubens sur ce sujet que le comte palatin Wolfgang Wilhelm von Neuberg lui avait commandé en 1619. Van Dyck avait toutefois connaissance de la gravure de la *Pentecôte* de Théodore Galle d'après une composition de Rubens paraissant dans le *Breviarum Romanum* des Presses Plantin (1616, 1618 et 1623) [J.R. Ludson et C. van de Velde, *Book Illustrations and Title-Pages, Corpus Rubenianum Ludwig Burchard*, XXI (Londres et Philadelphie, 1978), n° 25]. Dans le dessin de van Dyck de la Vierge assise, l'apôtre agenouillé à sa droite et l'apôtre barbu penché vers la gauche, en arrière-plan, ressemblent tous aux personnages de la gravure faite d'après Rubens.

Dans l'esquisse au verso, van Dyck a repris les deux apôtres debout à gauche, comme dans son premier dessin, et a ajouté un troisième apôtre barbu qui porte ses mains à sa poitrine, en position debout mais se penchant vers l'avant. Ce même apôtre revient dans les esquisses postérieures de la *Descente du Saint-Esprit*.

Historique: Herzog Carl I von Braunschweig.

Bibliographie: *Die Veröffentlichungen der Prestel-Gesellschaft*, IX, n° 73; KdK, 1931, 525 n. 56; Delacre, 1934, 114; Vey, *Studien*, 98sq.; J.S. Held, *Rubens: Selected Drawings*, I (Londres, 1959), fig. 6; Vey, *Zeichnungen*, n° 73.

37 Descente du Saint-Esprit (recto)
Étude pour Antiope (verso)
Recto: pinceau et plume avec lavis de bistre sur papier blanc, retouché par une main ancienne à la brosse
Verso: pierre noire, plume
20,7 x 28 cm
Marques de Houlditch (Lugt 2214), Rogers (Lugt 624), His de la Salle (Lugt 1333) et du Louvre (Lugt 1886)
Musée du Louvre, Cabinet des dessins, Paris, n° R.F.00.661

Anciennement partie de la collection du duc de Cholmondely [Vey, *Zeichnungen*, n° 64], ce dessin montre que van Dyck a développé la composition de la *Des-*

the *Holy Ghost* by tightening the group of apostles and the Virgin. This process of drawing the figures closer together continued: in the subsequent drawing now in Weimar [Vey, *Zeichnungen*, no. 65], there is a group of apostles on the left and a column on a high base on the right. The tight group of apostles surrounds the Virgin who has again been shown seated close to the centre of the sheet.

The Louvre drawing shows the composition reversed from the previous sketches. The seated Virgin is not surrounded by a circle or semicircle of apostles, but rather they are ranged across the sheet almost like a procession depicted in relief. The lack of depth in the figural composition is not balanced by the visual evidence of the two columns on the right and by the indication of the power of the Lord descending upon the apostles. Both of these motifs could have been used to provide visual clues to the depth of the stage, but both are not used in this manner in the drawing.

The *verso* of the sheet has a study for the sleeping Antiope for the painting *Jupiter and Antiope*, Gent (fig. 17). There is another version of the painting by van Dyck in Cologne, and numerous copies also exist [*Katalog der Niederlandischen Gemälde von 1550 bis 1800 im Wallraff-Richartz-Museum* (Cologne: 1967), pp. 36–39]. The pen study in the upper right corner may also be for *Jupiter and Antiope*.

The pose of Antiope may have been suggested by the sleeping woman in the foreground of Titian's *The Andrians* [Wethey, *Titian*, Vol. III (London: 1975), no. 15] which Rubens copied (Stockholm, National Museum). The Rubens copy dates from sometime after van Dyck's paintings and drawing of *Jupiter and Antiope*; thus it might be supposed that the young artist knew of the Titian painting through a now-lost drawing produced by Rubens during his Italian period. Van Dyck later made a drawing after Titian's painting in his Italian Sketchbook [G. Adriani, *Anton Van Dyck Italienisches Skizzenbuch* (Vienna: 1965), fol. 56].

Provenance: R. Houlditch; Charles Rogers; 15 April et seq. 1779, sale London; Charles H. His de la Salle; donated 1878.

Exhibition: 1978, Paris, *Rubens, ses maîtres, ses élèves*, no. 136.

cente *du Saint-Esprit* en resserrant le groupe des apôtres et la Vierge. Ce développement, où l'artiste dessine les personnages plus proches les uns des autres, continua par la suite: dans le dessin postérieur, aujourd'hui à Weimar [Vey, *Zeichnungen*, n° 65], il a placé un groupe d'apôtres à gauche et une colonne à base surélevée à droite. Le groupe serré d'apôtres entoure la Vierge qui est encore représentée assise et presque au centre de la feuille.

Dans le dessin du Louvre, la composition est l'inverse de celle des esquisses précédentes. La Vierge assise n'est pas entourée par un cercle ou un demi-cercle d'apôtres; ils sont alignés sur toute la largeur de la feuille comme une procession de bas-relief. L'absence de profondeur dans la composition figurative n'est pas compensée par l'effet visuel des deux colonnes sur la droite ni par le signe de la puissance du Seigneur venant sur eux. Ces deux motifs auraient pu être incorporés pour créer un effet visuel de profondeur, mais van Dyck n'en a pas tiré partie de cette manière dans le dessin.

Au verso de la feuille se trouve une étude d'Antiope endormie destinée au tableau *Jupiter et Antiope*, à Gand (fig. 17). Il existe, à Cologne, une autre version du tableau de van Dyck, ainsi que de nombreuses copies [*Katalog der Niederlandischen Gemälde von 1550 bis 1800 im Wallraff-Richartz Museum* (Cologne, 1967), 36–39]. L'étude à la plume dans le coin supérieur droit a pu également servir à *Jupiter et Antiope*.

La pose d'Antiope a pu être inspirée par la femme endormie au premier plan des *Andriens* de Titien [H. Wethey, *Titian*, III (Londres, 1975, n° 15] que Rubens avait copié (Stockholm, Nationalmuseum). La copie de Rubens date de quelques temps après les tableaux et le dessin de van Dyck de *Jupiter et Antiope*: on peut donc supposer que le jeune artiste connaissait le tableau de Titien grâce à un dessin, maintenant perdu, exécuté par Rubens pendant sa période italienne. Plus tard, van Dyck fit un dessin d'après le tableau de Titien dans son carnet d'esquisses italiennes [G. Adriani, *Anton van Dyck. Italienisches Skizzenbuch* (Vienne, 1965), f° 56.

Historique: R. Houlditch; Charles Rogers; 15 avril *et seq.* 1779, vente Londres; Charles H. His de la Salle; donné en 1878.

Exposition: 1978 Paris, *Rubens, ses maîtres, ses élèves*, n° 136.

Bibliography: Vte. B. de Tauzia, *Notices des Dessins de la Collection His de la Salle Exposés au Louvre* (Paris: 1881), no. 177; Guiffrey, 1882, p. 33; KdK, 1931, p. 525 n56; Delacre, 1934, p. 113; F. Lugt, 1949, Vol. I, no. 588; Vey, *Studien,* p. 98 ff.; Vey, *Zeichnungen,* no. 69.

38 Descent of the Holy Ghost

Pen and brush with brown and grey wash on white paper
25.2 x 21.7 cm (cut irregularly)
The State Hermitage, Leningrad, no. 14537

Having developed a centralized composition, van Dyck reverted to his earlier notion of showing the Virgin encircled by the apostles. In this drawing the composition is changed from the horizontal to the vertical format. There is, however, no evidence to suggest that van Dyck ever really intended the horizontal composition of the earlier sketches as a potential form for the final painted version. In the earlier drawings the dove, and rays of light emanating from it, were necessarily implied as being beyond the top of the sheets. From the beginning van Dyck must have intended to heighten the composition.

The reappearance in this drawing of the expressive gestures of the earlier drawings, and the placement of the Virgin to the right, thus utilizing the left-to-right dynamics of the traditional reading of pictures, created a scene with dramatic power quite dissimilar to the preceding drawing.

Two copies of this drawing exist. One of these is in the Hermitage [M. Dobroklonsky, *Risunki flamandskoj shkoli XVII-XVIII vekov* (Moscow: 1955), no. 107]; the other was sold with the collection of Mr C.R. Rudolf (Sotheby Mak van Waay, Amsterdam, 6 June 1977, no. 55).

Provenance: P. Crozat; J. de Jullienne; 1767, April, sale Paris, no. 535; Academy of Art, Leningrad.

Exhibitions: 1960, Antwerp-Rotterdam, no. 34a; 1963, Stockholm, *Mastarteckningen från Ermitaget,* no. 62; 1972-1973, Brussels, Rotterdam and Paris, *Dessins Flamands et Hollandais du dix-septième siècle, Collections de l'Ermitage, Leningrad et du Musée Pouchkine,* no. 29; 1974, Leningrad, *Flamandskiji i Gollandskiji*

Bibliographie: vicomte B. de Tauzia, *Notices des Dessins de la Collection His de la Salle Exposés au Louvre* (Paris, 1881), n° 177; Guiffrey, 1882, 33; KdK, 1931, 525 n. 56; Delacre, 1934, 113; F. Lugt, 1949, I, n° 588; Vey, *Studien,* 98sq.; Vey, *Zeichnungen,* n° 69.

38 Descente du Saint-Esprit

Plume et pinceau avec lavis de bistre et gris, sur papier blanc
25,2 x 21,7 cm (taille irrégulière)
L'Ermitage d'État, Leningrad, n° 14537

Ayant créé une composition centralisée, van Dyck est revenu à son idée première de représenter la Vierge entourée des apôtres. Dans ce dessin, la composition est passée du format horizontal au vertical. Toutefois, il n'y a pas d'indice permettant de croire que van Dyck ait conçu la composition en horizontale des premiers croquis en vue de la dernière version peinte. Dans les premiers dessins, la colombe et les rayons de lumière émanant d'elle donnaient l'impression de provenir au-delà des feuilles. Dès le début, van Dyck devait avoir l'intention de donner plus de hauteur à la composition.

La réapparition dans ce dessin des gestes expressifs des premiers croquis et de la Vierge à droite, adoptant ainsi la dynamique de gauche à droite utilisée traditionnellement pour la lecture d'un tableau, donnèrent une scène d'une intensité dramatique tout à fait différente du dessin précédent.

Deux copies de ce dessin existent: l'une se trouve à l'Ermitage [M. Dobroklonsky, *Risounki flamandskoj shkoli XVII-XVIII vekov* (Moscou, 1955), n° 107]; et l'autre fut vendue avec la collection de C.R. Rudolf (Sotheby Mak van Waay, Amsterdam, le 6 juin 1977, n° 55).

Historique: P. Crozat; J. de Jullienne; avril 1767, vente de Paris, n° 535; Académie des beaux-arts, Leningrad.

Expositions: 1960 Anvers-Rotterdam, n° 34a; 1963 Stockholm, *Mastarteckningen från Ermitaget,* n° 62; 1972-1973 Bruxelles, Rotterdam et Paris, *Dessins Flamands et Hollandais du Dix-Septième Siècle, Collections de l'Ermitage, Leningrad et du Musée Pouchkine,* n° 29; 1974 Leningrad, *Flamandskiji i Gollandskiji Risounok XVII veka v Erimitaje,* n° 17; 1978 Leningrad, *Rubens i flamandskoj-barokko,* n° 83.

Risunok XVII veka v Erimitaje, no. 17; 1978, Leningrad, *Rubens i flamandskoj-barokko,* no. 83.

Bibliography: P.J. Mariette, *Description sommaire des dessins des grands maistres. . . du cabinet de feu M. Crozat* (Paris: 1741), p. 99 no. 854; M. Dobroklonsky, "Van Dycks Zeichnungen in der Eremitage," *Zeitschrift für bildende Kunst,* Vol. LXIV (1930–1931), p. 237; M. Dobroklonsky, *Risunki flamandskoj shkoli XVII-XVIII vekov* (Moscow: 1955), no. 107; Vey, *Zeichnungen,* no. 68.

Bibliographie: P.J. Mariette, *Description sommaire des dessins des grands maistres... du cabinet de feu M. Crozat* (Paris, 1741), 99 n° 854; M. Dobronklonsky, «Van Dycks Zeichnungen in der Eremitage», *Zeitschrift für bildende Kunst,* LXIV (1930–1931), 237; M. Dobroklonsky, *Risounki flamandskoj shkoli XVII–XVIII vekov* (Moscou, 1955), n° 107; Vey, *Zeichnungen,* n° 68.

39 Descent of the Holy Ghost

Pen and brush with brown wash, and yellowish-green watercolour and grey wash, white bodycolour and black chalk on white (discoloured) paper.
34.0 x 26.0 cm
Mark of Albertina (Lugt 174)
Graphische Sammlung Albertina, Vienna, no. 7574

This is probably van Dyck's last sketch for the painting in Potsdam (fig. 52). In the drawing he brought together many of the ideas he had explored in previous sketches. The pose of the kneeling apostle is derived from the Braunschweig drawing and the column on the right with apostles behind it comes from the drawing now in Weimar. The Virgin is seated in the centre of the crowd of apostles, whose placement and the powerful diagonals of the descending light of the Holy Spirit create a centralized composition with considerable spatial dynamics. The expressive elongation of the figures is similar to that in van Dyck's ultimate sketch for the *Arrest of Christ* in Hamburg (cat. no. 44).

The kneeling apostle with both arms thrown wide from the body is quite like an apostle seen from the back in the foreground of Titian's *Pentecost* [H. Wethey, *Titian,* Vol. I (London: 1969), p. 85] which van Dyck may have known through a drawing by Rubens. Such a *ricòrdo* (in a private collection in Boston) of the painting by Titian has been attributed to Rubens by Michael Jaffé [*Rubens and Italy* (Oxford: 1977), p. 33, 108 n34, fig. 81]. It is probable that Rubens had some sort of visual record of Titian's *Pentecost,* for he had it in mind when he made his drawing of the subject for Theodore Galle's engraving.

39 Descente du Saint-Esprit

Plume et pinceau avec lavis de bistre, aquarelle rouge et vert jaunâtre et lavis gris, gouache blanche et pierre noire sur papier blanc (décoloré)
34 x 26 cm
Marque de l'Albertina (Lugt 174)
Graphische Sammlung Albertina, Vienne, n° 7574

Il s'agit probablement du dernier dessin de van Dyck pour le tableau de Potsdam (fig. 52). Dans ce dessin, il a regroupé la plupart des idées explorées dans les esquisses précédentes. La pose de l'apôtre agenouillé est tirée du dessin de Brunswick; la colonne de droite, et derrière elle les apôtres, vient du dessin, maintenant à Weimar. La Vierge assise est au centre du groupe d'apôtres, dont la mise en place et les puissantes diagonales de la lumière venant du Saint-Esprit créent une composition particulièrement centrée avec une dynamique spatiale considérable. L'élongation expressive des personnes rappelle la dernière esquisse de van Dyck pour l'*Arrestation du Christ,* à Hambourg (cat. n° 44).

L'apôtre agenouillé aux bras ouverts ressemble beaucoup à celui vu de dos au premier plan de la *Pentecôte* de Titien [H. Wethey, *Titian,* I (Londres, 1969), 85] que van Dyck aurait pu connaître par un dessin de Rubens. Un tel *ricòrdo* (dans une collection privée à Boston) de l'œuvre de Titien a été attribué à Rubens par Michael Jaffé [*Rubens and Italy* (Oxford, 1977), 33, 108 n. 34, fig. 81]. Il est probable que Rubens ait eu un souvenir visuel de la *Pentecôte* de Titien car il s'en inspira dans son dessin gravé par Théodore Galle.

Pour le tableau de Potsdam, van Dyck a remonté le point de fuite, de façon à montrer le dessus du piédestal

For the painting in Potsdam, van Dyck raised the vanishing point so that one sees the top of the pedestal base of the column at the right. The result of this change is a diminution of the *sotto in sù* effect and a corresponding change of the height of the apostles.

The general emphasis on gesture in van Dyck's final drawing for the painting is quite unlike that either in Galle's print after Rubens or in Titian's *Pentecost*. It is quite possible that Caravaggio's *Madonna of the Rosary*, which van Dyck could well have known, was an important source for the *Descent of the Holy Ghost*. Similarities in gesture, the use by both artists of a tall fluted column at the edge of their pictures, and van Dyck's Caravaggesque lighting in the drawing and painting imply van Dyck's knowledge and use of Caravaggio's altarpiece.

Provenance: P.H. Lankrink.

Exhibitions: 1930, Antwerp, no. 394; 1950, Paris, *150 chefs-d'œuvre de l'Albertina de Vienne*, Bibliothèque Nationale, no. 100; 1960, Antwerp-Rotterdam, no. 33.

Bibliography: Guiffrey, 1882, p. 34; M. Rooses, "De Teekeningen der Vlaamsche Meesters," *Onze Kunst* Vol. II (1903), p. 138; KdK, 1909, p. XIV; J. Meder, *Albertina-Faksimile, Handzeichnungen, flämischer und holländischer Meister des XV.-XVII. Jahrhunderts* (Vienna: 1923), pl. 13; J. Meder, *Die Handzeichnung; ihre Technik und Entwicklung* (Vienna: 1923), p. 636 pl. 315; KdK, 1931, p. 525 n56; Delacre, 1934, p. 118, pl. 64; A.J.J. Delen, *Teekeningen van Vlaamsche Meesters* (Antwerp: 1943), no. 102; A.J.J. Delen, *Flämische Meisterzeichnungen* (Basel: 1949), no. 29; Vey, *Studien*, p. 98 ff.; Vey, *Zeichnungen*, no. 66.

40 Arrest of Christ

Pen and brush with brown wash on white paper; touches of white body colour on the face and neck of Christ, and on the face of Judas, by a later hand
21.1 x 32.3 cm
Mark of Albertina (Lugt 174)
Graphische Sammlung Albertina, Vienna, no. 11644

A number of sketches exist for the *Arrest of Christ*. The sequence of the development of the composition can be

de la colonne à droite. Ce changement eut comme résultat de diminuer l'effet *di sotto in su* et, par conséquent, la grandeur des apôtres.

Dans le dernier dessin de van Dyck pour ce tableau, l'emphase mise sur les gestes ne ressemble ni à la gravure de Galle d'après Rubens, ni à la *Pentecôte* de Titien. Il est très possible que la *Vierge du Rosaire* de Caravage, que van Dyck aurait très bien pu connaître, ait constitué une source d'inspiration importante pour la *Descente du Saint-Esprit*. La similarité des gestes, l'utilisation par les deux artistes d'une grande colonne cannelée au bord de leur composition et l'éclairage caravagesque utilisés par van Dyck dans son dessin et son tableau, laisseraient supposer que ce dernier a connu et s'est inspiré du chef-d'œuvre de Caravage.

Historique: P.H. Lankrink.

Expositions: 1930 Anvers, n° 394; 1950 Paris, *150 chefs-d'œuvre de l'Albertina de Vienne*, Bibliothèque Nationale, n° 100; 1960 Anvers-Rotterdam, n° 33.

Bibliographie: Guiffrey, 1882, 34; M. Rooses, «De Teekeningen der Vlaamsche Meesters», *Onze Kunst*, II (1903), 138; KdK, 1909, XIV; J. Meder, *Albertina-Faksimile, Handzeichnungen flämischer und holländischer Meister des XV.-XVII. Jahrhunderts* (Vienne, 1923), pl. 13; J. Meder, *Die Handzeichnung; ihre Technik un Entwicklung* (Vienne, 1923), 636 pl. 315; KdK, 1931, 525 n. 56; Delacre, 1934, 118, pl. 64; A.J.J. Delen, *Teekeningen van Vlaamsche Meesters* (Anvers, 1943), n° 102; A.J.J. Delen, *Flämische Meisterzeichnungen* (Bâle, 1949), n° 29; Vey, *Studien*, 98sq.; Vey, *Zeichnungen*, n° 66.

40 Arrestation du Christ

Plume et pinceau avec lavis de bistre sur papier blanc; touches de gouache blanche sur le visage et le cou du Christ et sur le visage de Judas, d'une main ancienne
21,1 x 32,3 cm
Marque de l'Albertina (Lugt 174)
Graphische Sammlung Albertina, Vienne, n° 11644

Il existe pour l'*Arrestation du Christ* un bon nombre de croquis d'après lesquels l'on peut reconstituer l'évolu-

reconstructed. The first in the series of drawings is a sketch in Berlin [Vey, *Zeichnungen*, no. 79] (fig. 53) in which Christ is shown being pulled and pushed to the left. Christ, with hands bound behind him, is in the left half of the drawing. Behind him is a great crowd of soldiers who fill the right side of the sheet. The event depicted in the Berlin sketch is the leading away of Christ after Judas has identified him. The Berlin drawing probably was used for a now-lost, more finished drawing or painting, because Peter Soutman's engraving of an *Arrest of Christ* by van Dyck follows the design in general form [Hollstein, van Dyck, no. 692; Delacre, 1934, fig. 34]. On the *verso* of the Berlin sheet is a drawing of the *Carrying of the Cross* which is close to the drawing in Turin (fig. 38). Also on the *verso* of the Berlin sheet is a sketch of Christ for the *Arrest*, which shows him standing with his arms behind him. His body is slightly turned to his left and his head is tilted to his right.

In the exhibited drawing from the Albertina, van Dyck has changed the composition and the narrative content. Christ is about to be kissed by Judas who is on his left. A soldier in the background has raised a rope above Christ's head. In this, the instant before his capture, Christ turns his head either to offer his cheek to Judas or to reprimand the apostle Peter for his violence. The hot-headed apostle is seen in the right foreground with his sword raised to cut off the ear of the struggling, prone Malchus. From his first drawing van Dyck retained the right-to-left motion of the mob, but he has moved Christ toward the centre of the composition. The face of Christ is the vortex of the composition.

Exhibitions: 1930, Antwerp, no. 393; 1930, Vienna, *Drei Jahrhunderte flämische Kunst*, Sezession, no. 190; 1948–1949, Rotterdam, *Tekeningen van Jan van Eyck tot Rubens*, no. 83; 1949, Paris, *De van Eyck à Rubens: Les maîtres flamands du dessin*, no. 122; 1960, Antwerp-Rotterdam, no. 40.

Bibliography: Guiffrey, 1882, p. 27; Cust, 1900, p. 237 no. 3; J. Schönbrunner and J. Meder, *Handzeichnungen alter Meister aus der Albertina*, Vol. V (Vienna: 1900), no. 513; M. Rooses, "De Teekeningen der Vlaamsche Meesters," *Onze Kunst*, Vol. II (1903), p. 136; KdK 1909, p. XV; T. Muchall-Viebrook, *Flemish Drawings of the 17th Century* (London: 1926), no. 34; E. de Bruyn, *Trésor de l'art flamand. Mémorial de l'exposition d'art flamand ancien à Anvers. 1930*, Vol. II (Paris: 1932), p. 29 ff.; KdK, 1931, p. 527 nn69–71. Delacre, 1934, p. 71, fig. 37; A.J.J. Delen, *Teekeningen van Vlaamsche*

tion de la composition. Le premier de cette série est un dessin, aujourd'hui à Berlin [Vey, *Zeichnungen*, n° 79] (fig. 53), où l'on voit, dans la partie gauche, le Christ bousculé, les mains derrière le dos. Derrière lui se trouve un groupe de plusieurs soldats remplissant la droite de la feuille. Le dessin de Berlin reproduit le récit du Christ emmené après que Judas l'ait identifié. Le dessin de Berlin a probablement servi pour un dessin plus fini ou pour une peinture, les deux disparus, puisque la gravure de Peter Soutman de l'*Arrestation du Christ* de van Dyck suit la forme générale de la composition [Hollstein, van Dyck, n° 692; Delacre, 1934, fig. 34]. Au verso de la feuille de Berlin se trouve une esquisse du *Portement de Croix* qui ressemble au dessin de Turin (fig. 38). Au verso de cette feuille également, l'on y trouve un croquis du Christ pour l'*Arrestation*, qui nous le montre debout, les bras derrière lui. Son corps est légèrement tourné vers sa gauche et sa tête, inclinée vers sa droite.

Dans le dessin de l'Albertina ici exposé, van Dyck a changé la composition et le récit. Le Christ va recevoir le baiser de Judas qui est à sa gauche. À l'arrière-plan, un soldat lève une corde au-dessus de la tête du Christ. Juste avant sa capture, le Christ se retourne, soit pour tendre la joue à Judas, soit pour reprocher à Pierre sa violence. L'apôtre au caractère emporté est peint à droite au premier plan, son épée brandie pour trancher l'oreille de Malchus. Van Dyck a gardé, de son premier dessin, le mouvement de droite à gauche de la foule, mais il a déplacé le Christ vers le centre de la composition et a fait de son visage le point de rayonnement de la composition.

Expositions: 1930 Anvers, n° 393; 1930 Vienne, *Drei Jahrhunderte flämische Kunst*, Sezession, n° 190; 1948–1949 Rotterdam, *Tekeningen van Jan van Eyck tot Rubens*, n° 83; 1949 Paris, *De van Eyck à Rubens. Les maîtres flamands du dessin*, n° 122; 1960 Anvers-Rotterdam, n° 40.

Bibliographie: Guiffrey, 1882, 27; Cust, 1900, 237, n° 3; J. Schönbrunner et J. Meden, *Handzeichnungen alter Meister aus der Albertina*, V (Vienne, 1900), n° 513; M. Rooses, «De Teekeningen der Vlaamsche Meesters», *Onze Kunst*, II (1903), 136; KdK, 1909, XV; T. Muchall-Viebrook, *Flemish Drawings of the 17th Century* (Londres, 1926), n° 34; E. de Bruyn, *Trésor de l'art flamand. Mémorial de l'exposition d'art flamand ancien à Anvers. 1930*, II (Paris, 1932), 29sq.; KdK, 1931, 527 n. 69–71; Delacre, 1934, 71, fig. 37; A.J.J. Delen, *Teekeningen van Vluamsche Meesters* (Anvers, 1943), n° 104; A.J.J.

Meesters (Antwerp: 1943), no. 104; A.J.J. Delen, *Flämische Meisterzeichnungen* (Basel: 1949), no. 25; Vey, *Studien*, p. 178 ff.; J.S. Held, *Rubens: Selected Drawings* (London: 1959), pp. 10–11; W. Stechow, "Anthony van Dyck's Betrayal of Christ," *The Minneapolis Institute of Art Bulletin*, Vol. XLIX (1960), p. 7; Vey, *Zeichnungen*, no. 80.

41 Arrest of Christ (*recto*)
Study of Sleeping Apostles (*verso*)
Recto, pen on white paper; *verso*, brush
16.0 x 24.5 cm
Mark of A. von Beckerath (Lugt 2504)
Staatliche Museen Preussischer Kulturbesitz, Kupferstichkabinett, Berlin, no. KdZ 5638

This drawing is quite similar to the previous sketch but the figure of Christ who is seen from the front has taken on an even more prominent role in the structure of the scene. Judas, who is still depicted in profile, grasps Christ's left hand and looks directly into the eyes of the one he is to betray. Van Dyck has continued the process of shifting the entire composition to the right. He has thus placed the struggling Peter and Malchus in the left foreground, joining the episode to the narrative by twisting some of the bystanders around Christ so that they participate in both events simultaneously. On the left of the sheet is a drawing of Christ with his hands bound behind him. This sketch, which preceded the drawing of the arrest proper, is derived from van Dyck's sketch of Christ on the *verso* of the earlier drawing of the *Arrest of Christ* in Berlin [Vey, *Zeichnungen*, no. 79 *verso*].

The *verso* of the present drawings has studies of sleeping apostles. One can recognize St Peter on the lower left awakening and picking up his sword. The pair of sleeping apostles in the upper right were used for a group in the drawing for the *Arrest of Christ* in the Louvre (cat. no. 42).

The appearance of the sleeping disciples in the context of the arrest of Christ is somewhat puzzling as they do not belong properly to the iconography of the arrest. Referring to their appearance in a work by Jacob Jordaens, Lurie has suggested that they are an "echo" of figures in Francesco Bassano's *Christ in the Garden of Olives* (The John and Mable Ringling Museum of Art, Sarasota) [Anne Tzeutschler Lurie, "Jacob Jordaens.

Delen, *Flämische Meisterzeichnungen* (Bâle, 1949), n° 25; Vey, *Studien*, 178sq.; J.S. Held, *Rubens: Selected Drawings* (Londres, 1959), 10–11; W. Stechow, «Anthony van Dyck's Betrayal of Christ», *The Minneapolis Institute of Art Bulletin*, XLIX (1960), 7; Vey, *Zeichnungen*, n° 80.

41 Arrestation du Christ (*recto*)
Étude des apôtres endormis (*verso*)
Recto: plume sur papier blanc
Verso: pinceau
16 x 24,5 cm
Marque de A. von Beckerath (Lugt 2504)
Staatliche Museen Preussischer Kulturbesitz, Kupferstichkabinett, Berlin, n° KdZ 5638

Ce dessin ressemble beaucoup à l'esquisse précédente, mais la figure du Christ vu de face joue un rôle plus important dans la structure de la scène. Judas, encore vu de profil, prend la main gauche du Christ et fixe celui qu'il va trahir. Van Dyck a continué de déplacer la composition vers la droite. Il a donc placé Pierre luttant avec Malchus au premier plan à gauche, y joignant ainsi l'action principale en orientant différemment quelques-uns des passants qui entourent le Christ, de façon à les faire participer simultanément aux deux drames. À gauche de la feuille est un dessin du Christ les mains liées derrière lui. Cette esquisse, qui précéda le dessin de l'arrestation même, est inspirée du croquis du Christ fait par van Dyck au verso du premier dessin de l'*Arrestation du Christ* de Berlin [Vey, *Zeichnungen*, n° 79 verso].

Au verso du présent dessin se trouvent des études des apôtres endormis. On peut y reconnaître saint Pierre se réveillant et prenant son épée. Deux apôtres endormis, en haut à droite, furent repris pour un groupe du dessin de l'*Arrestation du Christ* au Louvre (cat. n° 42).

Le fait qu'apparaissent les disciples endormis dans le contexte de l'arrestation du Christ est quelque peu embêtant puisque, à proprement parler, ils n'appartiennent pas à l'iconographie de l'arrestation. Lurie, se rapportant à leur apparition dans une œuvre de Jacques Jordaens, a suggéré qu'ils sont un «écho» des personnages du *Christ au Jardin des Oliviers* de Francesco Bassano (Sarasota, The John and Mable Ringling Museum of Art) [Anne Tzeutschler Lurie, «Jacob Jordaens. The Betrayal of Christ», *Cleveland Museum of Art Bulletin*, LIX (1972), 77 n. 26].

The Betrayal of Christ," *Cleveland Museum of Art Bulletin*, Vol. LIX (1972), p. 77 n26].

Provenance: A.V. Beckerath.

Bibliography: E. Bock and J. Rosenberg, *Staatliche Museen zu Berlin. Die Zeichnungen alter Meister im Kupferstichkabinett. Die niederländischen Meister. . .* (Berlin: 1930), p. 124 no. 1340; KdK, 1931, p. 527, nn69–71; Delacre, 1934, no. 74, figs. 40–41; Puyvelde, 1950, pp. 178–179; Vey, *Studien*, p. 178 ff.; W. Stechow, "Anthony van Dyck's Betrayal of Christ," *The Minneapolis Institute of Art Bulletin*, Vol. XLIX (1960), p. 8; Vey, *Zeichnungen*, no. 81.

Historique: A.V. Beckerath.

Bibliographie: E. Bock et J. Rosenberg, *Staatliche Museen zu Berlin. Die Zeichnungen alter Meister im Kupferstichkabinett. Die niederländischen Meister...* (Berlin, 1930), 124 n° 1340; KdK, 1931, 525 n. 69–71; Delacre, 1934, n° 74, fig. 40–41; Puyvelde, 1950, 178–179; Vey, *Studien*, 178sq.; W. Stechow, «Anthony van Dyck's Betrayal of Christ», *The Minneapolis Institute of Art Bulletin*, XLIX (1960), 8; Vey, *Zeichnungen*, n° 81.

42 Arrest of Christ

Brush with brown wash on white paper, squared off with black chalk
24.1 x 20.9 cm
Marks of the Louvre (Lugt 2207 and 1955)
Louvre, Cabinet des dessins, Paris, no. 19.909

42 Arrestation du Christ

Pinceau avec lavis de bistre sur papier blanc; mis au carreau à la pierre noire
24,1 x 20,9 cm
Marques du Louvre (Lugt 2207 et 1955)
Musée du Louvre, Cabinet des dessins, Paris, n° 19.909

In a third drawing of the subject in Berlin, van Dyck changed the composition from an horizontal to a vertical format. He tightened up the group around Christ and moved the struggling Peter and Malchus close to Christ's feet (fig. 54) [Vey, *Zeichnungen*, no. 82] (1979, Princeton, no. 25). A second drawing of the *Arrest of Christ* in the Albertina (fig. 55) [Vey, *Zeichnungen*, no. 83] is quite different from the sketches that precede it. The vertical format of the third Berlin drawing was retained, but Peter and Malchus were omitted. Judas is placed to Christ's right and he is seen from the front.

In the Louvre drawing van Dyck moved Christ to the right of the composition. Judas holds Christ's right hand and shoulder. A tree on the left and the sleeping apostles in the left foreground have been added to the scene.

Of the three painted versions of the *Arrest of Christ*, this drawing is closest to that belonging to Lord Methuen, Corsham Court [KdK, 1931, no. 70]. In this painting, however, Christ is placed almost in the centre of the canvas and there is space on the right which is unoccupied by the crowd. The landscape in this painting, visible on the right is given much more prominence than in the other versions of the subject.

Although this drawing is squared for enlargement and

Dans un troisième dessin du sujet se trouvant à Berlin, van Dyck changea la composition en horizontale à une en verticale. Il resserra le groupe autour du Christ et situa le fugueux Pierre et Malchus près des pieds du Christ (fig. 54) [Vey, *Zeichnungen*, n° 82] (1979 Princeton, n° 25). Un deuxième dessin de l'*Arrestation du Christ* à l'Albertina (fig. 55) est tout à fait différent des croquis qui l'on précédé. Le format vertical du troisième dessin de Berlin fut retenu, mais Pierre et Malchus furent omis. Judas, vu de face, est placé à la droite du Christ.

Dans le dessin du Louvre, van Dyck plaça le Christ à la droite de la composition. Judas tient la main et l'épaule droites du Christ. Un arbre, sur la gauche, et les apôtres endormis, au premier plan à gauche, ont été ajoutés à la scène.

Des trois versions peintes de l'*Arrestation du Christ*, ce dessin ressemble le plus à celle appartenant à Lord Methuen, Corsham Court [KdK, 1931, n° 70]. Dans ce tableau, le Christ est cependant placé presque au centre de la toile et il y a un espace sur la droite qui n'est pas occupé par la foule. Le paysage de ce tableau, visible à droite, prend beaucoup plus d'importance que dans les autres versions du sujet.

transfer to canvas, it did not serve as a direct model for the Corsham painting. A variant copy of this drawing was with the Berlin dealers Hollstein and Puppel in 1920 [Delacre, 1934, p. 77, pl. 43].

Provenance: Entered the National Museum of France during the Revolution.

Exhibitions: 1978, Paris, *Rubens, ses maîtres, ses élèves*, no. 134; 1979, Princeton, no. 26.

Bibliography: Guiffrey, 1882, p. 25; M. Rooses, "De Teekeningen der Vlaamsche Meesters," *Onze Kunst*, Vol. II (1903), p. 134; KdK, 1931, p. 527, nn69–71; Delacre, 1934, p. 78; F. Lugt, 1949, Vol. I, no. 586; Vey, *Studien*, p. 178 ff.; W. Stechow, "Anthony van Dyck's Betrayal of Christ," *The Minneapolis Institute of Art Bulletin*, Vol. XLIX (1960), p. 8; Vey, *Zeichnungen*, no. 84; R. Bacou and A. Calvet, *Dessins du Louvre, Écoles Allemande, Flamande et Hollandaise* (Paris: 1968), no. 64.

Bien que ce dessin soit mis au carreau en vue d'un agrandissement et d'un transfert sur toile, il n'a pas servi de modèle direct pour le tableau de Corsham Court. Une copie différente de ce dessin était en la possession des marchands d'art berlinois Hollstein et Puppel en 1920 [Delacre, 1934, 77, pl. 43].

Historique: acquis par le Musée national de France durant la Révolution.

Expositions: 1978 Paris, *Rubens, ses maîtres, ses élèves*, n° 134; 1979 Princeton, n° 26.

Bibliographie: Guiffrey, 1882, 25; M. Rooses, «De Teekeningen der Vlaamsche Meesters», *Onze Kunst*, II (1903), 134; KdK, 1931, 527 n. 69–71; Delacre, 1934, 78; F. Lugt, 1949, I, n° 586; Vey, *Studien*, 178sq.; W. Stechow, «Anthony van Dyck's Betrayal of Christ», *The Minneapolis Institute of Art Bulletin*, XLIX (1960), 8; Vey, *Zeichnungen*, n° 84; R. Bacou et A. Calvet, *Dessins du Louvre, Écoles allemande, flamande et hollandaise* (Paris, 1968), n° 64.

43 Peter and Malchus
Pen with brown wash on white paper
15.6 x 14.2 cm
Three illegible inscriptions; marks of Hudson (Lugt 2432), Lawrence (Lugt 2445), Thane (Lugt 1544), J. Richardson Sr (Lugt 2183), and Roupell (Lugt 2234)
Museum Boymans-van Beuningen, Rotterdam, no. V.95

43 Pierre et Malchus
Plume avec lavis de bistre sur papier blanc
15,6 x 14,2 cm
Inscription: trois inscriptions illisibles
Marques de Hudson (Lugt 2432), Lawrence (Lugt 2445), Thane (Lugt 1544), J. Richardson Sr (Lugt 2183) et Roupell (Lugt 2234)
Museum Boymans-van Beuningen, Rotterdam, n° V.95

This powerful study, which reproduces the violent struggle of the hot-headed Peter and the temporarily hapless Malchus, preceded the drawing of van Dyck's definitive sketch for his painting of the *Arrest of Christ*. It is likely that after painting the picture at Corsham Court, a picture that lacks the episode of the attack of Peter on Malchus, van Dyck decided to create another version of the subject based on his earlier drawings (which included the Peter and Malchus episode). He had in these earlier sketches generally outlined the figures of Peter and Malchus, and on the *verso* of one sheet [Vey, *Zeichnungen*, no. 82] he had drawn a waist-length St Peter with his sword raised in his right hand.

Cette puissante étude du violent combat entre Pierre l'impulsif et Malchus, momentanément victime de l'infortune, est antérieure à la seconde esquisse définitive de van Dyck pour l'*Arrestation du Christ*. Il est probable qu'après avoir peint le tableau de Corsham Court, ne représentant pas le combat de Pierre et de Malchus, van Dyck soit revenu à ses dessins antérieurs, qui utilisaient au contraire l'épisode, pour créer une nouvelle version. Dans ces croquis, il avait tracé à grands traits les silhouettes de Pierre et de Malchus, et au verso d'une feuille [Vey, *Zeichnungen*, n° 82] avait dessiné un saint Pierre à mi-corps, brandissant une épée de la main droite.

Vey has suggested that van Dyck's drawing of Peter and Malchus is related to sixteenth-century representations of the struggles between Cain and Abel, David and Goliath, Samson and a Philistine, and Hercules and Cacus. A more specific and certainly more probable source for van Dyck's composition is Martin Rota's engraving of the *Martyrdom of St Peter Martyr* after a painting by Titian [H. Tietze, *Titian*, (New York: 1950), fig. 300]. The two designs show striking similarities in the placement and depiction of the muscles of the combatants' limbs.

While van Dyck retained the placement of the fight in the lower left of his composition, he completely restructured the struggling pair in the final drawing for his second painting of the *Arrest of Christ*.

Provenance: Jonathan Richardson Sr; Thomas Hudson; John Thane; Sir Thomas Lawrence; 12–24 July, 1887, Robert P. Roupell sale, Christie's, no. 1197; 21 November, 1929, Victor Koch sale, F. Muller, Amsterdam, no. 8; Franz Koenigs; D.G. van Beuningen.

Exhibitions: 1928, Rotterdam, *Meesterwerken uit vier Eeuwen*, no. 262; 1949, Antwerp, no. 75; 1960, Antwerp-Rotterdam, no. 43; 1979, Princeton, no. 27.

Bibliography: KdK, 1931, p. 527 nn69–71; Delacre, 1934, pp. 79–80, fig. 44; Puyvelde, 1950, p. 180; H. Vey, "De Tekeningen van Anthonie van Dyck in het Museum Boymans," *Bulletin Museum Boymans*, Vol. VII (1956), pp. 46–48; Vey, *Studien*, pp. 179, 194–195; Vey, *Zeichnungen*, no. 85.

44 Arrest of Christ (*recto*)
Studies for the "Arrest of Christ" and the "Entry of Christ into Jerusalem" (*verso*)
Recto, black chalk, pen and red chalk, squared off with red chalk; *verso*, black chalk, pen
53.3 x 40.3 cm
Kupferstichkabinett, Hamburger Kunsthalle, Hamburg, no. 21882

This large and unusually highly-finished drawing was van Dyck's ultimate graphic study for his second painting of the *Arrest of Christ*. The design was followed with a few modifications in the *modello* (cat. no. 45) for the painting.

Vey avait suggéré que dans ses grandes lignes le dessin de van Dyck est analogue aux représentations du XVIe siècle des combats entre Abel et Caïn, David et Goliath, Samson et le Philistin et Hercule et Cacus. Une source plus précise et à tout le moins plus probable, de la composition de van Dyck, est celle de la gravure de Martin Rota représentant le *Martyre de saint Pierre de Vérone*, d'après le tableau de Titien [H. Tietze, *Titian* (New York, 1950), fig. 300]. Il y a des ressemblances frappantes entre la disposition et le rendu des muscles des membres des combattants de ces deux œuvres.

Van Dyck a conservé le combat dans la partie inférieure gauche de sa composition, mais dans le dessin final de son deuxième tableau de l'*Arrestation du Christ*, il a complètement restructuré les deux combattants.

Historique: Jonathan Richardson Sr; Thomas Hudson; John Thane; Sir Thomas Lawrence; 12–24 juillet 1887, vente Robert P. Roupell, Christie, n° 1197; 21 novembre 1929, vente Victor Koch, F. Muller, Amsterdam, n° 8; Franz Koenigs; D.G. van Beuningen.

Expositions: 1928 Rotterdam, *Meesterwerken uit vier Eeuwen*, n° 262; 1949 Anvers, n° 75; 1960 Anvers-Rotterdam, n° 43; 1979 Princeton, n° 27.

Bibliographie: KdK, 1931, 527 n. 69–71; Delacre, 1934, 79–80, fig. 44; Puyvelde, 1950, 180; H. Vey, «De Tekeningen van Anthonie van Dyck in het Museum Boymans», *Bulletin Museum Boymans*, VII (1956), 46–48; Vey, *Studien*, 179, 194–195; Vey, *Zeichnungen*, n° 85.

44 Arrestation du Christ (recto)
Études pour «Arrestation du Christ» et «Entrée du Christ à Jérusalem» (verso)
Recto: pierre noire, plume et sanguine, mis au carreau à la sanguine
Verso: pierre noire, plume
53,3 x 40,3 cm
Kupferstichkabinett, Hamburger Kunsthalle, Hambourg, n° 21882

Ce dessin de grandes dimensions et exceptionnellement bien fini a été la dernière étude graphique de van Dyck en vue de sa deuxième peinture de l'*Arrestation du Christ*. La composition subit quelques modifications dans le *modèllo* (cat. n° 45) pour le tableau.

In the previous sketch, and in those leading up to it, van Dyck kept the figures close to the picture plane. The same lack of depth was retained in the Corsham painting, in which van Dyck placed Christ and Judas, and the two men behind Judas all in the same plane and in the foreground, thus minimizing the visual impact of the tree in the background and the dramatic play of light from the elevated torch.

It seems that after painting the Corsham picture, which may have been intended as a *modello* for the large commissioned canvas, van Dyck decided to rework his composition by reintroducing the Peter and Malchus episode, and by pushing the major event of the kiss of Judas and simultaneous arrest further back in space, thus permitting more of the tree in the background to become visible. The relief-like progression of hostile men culminating in the profile of Judas and the calm face of Christ is integrated in this drawing with the foreground through the oblique placement of Peter and Malchus. Van Dyck has successfully used the foliage of the tree in the background to act as a counter-curve to the arc of movement from the lower left corner to the middle of the right margin.

The *verso* of this sheet has a study of the head and shoulders of the man in the hat who is looking up over Judas' shoulder in the drawing on the *recto*. Next to him in the sketch on the *verso* are the head and outstretched arms of the man who is about to throw a rope over Christ. On the *verso* are also two sketches – one waist-length and the other almost full-length – of Christ for the *Entry of Christ into Jerusalem* (cat. no. 48).

There are also two simple pen outlines of a bust of a man and of a head of a man in a turban. The former is not sufficiently detailed to allow an identification of the sketch with any figure in a drawing or painting by van Dyck. As the simplest supposition is usually correct, it is probable that the sketch is a study for Christ in the *Entry of Christ into Jerusalem* like the other two drawings. The little head with a turban is not directly connected with any known drawing or painting by van Dyck.

Rubens had used men wearing turbans in several of his paintings, for example the *Tribute Money* of about 1613–1614, his *Descent from the Cross* in Lille of about 1616, and the paintings of about 1617: *Abraham and Melchisedek* in Caen, *The Conversion of St. Paul* in Munich, and the *Defeat of Sennacherib* in Munich. Van Dyck did use the motif in some of his early work, for example for the man holding a basin and cloth in the drawing of the *Christ Crowned with Thorns* in Amster-

Dans les croquis précédents, van Dyck avait gardé les personnages proches du plan du tableau. La même absence de profondeur a été retenue dans ce tableau de Corsham Court, où van Dyck a placé le Christ et Judas, et les deux hommes derrière Judas ensemble et tous au premier plan, minimisant ainsi l'impact visuel de l'arbre en arrière-plan et le jeu dramatique de lumière provenant de la torche brandie.

Il semblerait que d'après le tableau de Corsham Court, qui devait probablement servir de *modèllo* à la toile commandée, van Dyck aurait décidé de reprendre sa composition. Pour cela, il réintroduisit l'épisode de Pierre et Malchus en éloignant du plan du tableau l'action simultanée du baiser de Judas et de l'arrestation pour donner plus de visibilité à l'arbre en arrière-plan. La progression, rappelant celle d'un bas-relief, des hommes remplis d'hostilité, se termine sur le profil de Judas et sur le visage serein du Christ, et est intégrée au premier plan grâce au rendu en oblique de Pierre et de Malchus. Van Dyck a réussi à se servir du feuillage de l'arbre en arrière-plan comme contre-courbe à l'arc du mouvement allant du coin inférieur gauche au milieu de la marge de droite.

Sur le verso de cette feuille se trouve une étude de la tête et des épaules de l'homme au chapeau qui regarde par-dessus l'épaule de Judas dans le dessin du recto. À côté de lui figure l'esquisse de la tête et des bras tendus de l'homme qui se prépare à ligoter le Christ. Apparaissent également au verso deux croquis du Christ, l'un à mi-corps et l'autre presque en pied, destinés à l'*Entrée du Christ à Jérusalem* (cat. n° 48).

Deux très simples dessins à la plume ont aussi été exécutés, l'un du buste d'un homme et l'autre d'une tête d'homme coiffée d'un turban. Le premier n'est pas assez détaillé pour permettre de l'associer à l'un des dessins ou tableaux de van Dyck. L'hypothèse la plus simple étant souvent la plus juste, il est probable qu'il s'agisse d'une étude du Christ pour l'*Entrée du Christ à Jérusalem*, tout comme les deux autres dessins. La petite tête au turban n'a été associée directement à aucun dessin ou tableau connus de van Dyck.

Rubens s'était servi d'hommes coiffés de turbans dans plusieurs de ses tableaux, comme par exemple *Le denier de César* de 1613–1614, *Descente de la Croix*, à Lille, de vers 1616, et de tableaux peints vers 1617, *Abraham et Melchisédech*, à Caen, et *Conversion de saint Paul*, à Munich, et *Défaite de Sennachérib*, à Munich. Van Dyck s'est servi lui aussi de ce motif dans ses premières œuvres, par exemple pour l'homme qui tient un bassin et un linge dans le dessin du *Christ couronné d'épines*, à

dam (fig. 47) [Vey, *Zeichnungen*, p. 73] and in the drawing of the *Martyrdom of St Catherine* (cat. no. 57).

Provenance: E.G. Harzen.

Exhibitions: 1930, Antwerp, no. 402; 1948–1949, Rotterdam, *Tekeningen van Jan van Eyck tot Rubens*, no. 82; 1949, Paris, *De van Eyck à Rubens: Les maîtres flamands du dessin*, no. 121; 1960, Antwerp-Rotterdam, no. 44; 1979, Princeton, no. 28.

Bibliography: G. Pauli, "Zeichnungen alten Meister in der Kunsthalle zu Hamburg," *Veröflentlichungen der Prestel-Gesellschaft*, Vol. VIII (Frankfurt: 1924), no. 7; F. Lugt, "Review of Pauli," *Onze Kunst*, Vol. XLI (1925), p. 164; F. Lugt, "Beiträge zu dem Katalogue der niederländischen Handzeichnungen in Berlin," *Jahrbuch den preussischen Kunstsammlungen*, Vol. LII (1931), p. 46; L. Burchard, "Rubens ähnliche Van-Dyck-Zeichnungen," *Sitzungsberichte der Kunstgeschichtlichen Gesellschaft* (1932), p. 10; E. de Bruyne, *Trésor de l'art flamand: mémorial de l'exposition d'art flamand ancien à Anvers, 1930*, Vol. II (Paris: 1932), pp. 29–31; Delacre, 1934, pp. 85–87, fig. 46 (as studio of van Dyck); A.J.J. Delen, *Antoon van Dijck: Een Keuze van 29 Teekeningen* (Antwerp: 1943), no. 8; A.J.J. Delen, *Teekeningen van Vlaamisch Meesters* (Antwerp: 1943), pp. 135–136; Puyvelde, 1959, p. 178 (as engraver's copy); Vey, *Studien*, pp. 179 and 195–196; W. Stechow, "Anthony van Dyck's Betrayal of Christ," *The Minneapolis Institute of Art Bulletin*, Vol. XLIX (1960), p. 13; Vey, *Zeichnungen*, no. 86.

45 Arrest of Christ
Oil on linen
1.42 x 1.13 m
The Minneapolis Institute of Arts; William Hood Dunwoody, Ethel Morrisson Van Derlip, and John R. Van Derlip Funds, Minneapolis, no. 57.45

This painting follows the Hamburg sketch quite closely. However, van Dyck changed the man who leans foreward against Judas. He is seen in the painting without a hat, and is bearded and older. The space between the rounded back of this man and the soldier in armour has been expanded in the painting so that the full face and

Amsterdam (fig. 47) [Vey, *Zeichnungen*, 73] et dans le dessin pour le *Martyre de sainte Catherine* (cat. n° 57).

Historique: E.G. Harzen.

Expositions: 1930 Anvers, n° 402; 1948–1949 Rotterdam, *Tekeningen van Jan van Eyck tot Rubens*, n° 82; 1949 Paris, *De van Eyck à Rubens. Les maîtres flamands du dessin*, n° 121; 1960 Anvers-Rotterdam, n° 44; 1979 Princeton, n° 28.

Bibliographie: G. Pauli «Zeichnungen alten Meister in der Kunsthalle zu Hamburg», *Veröflentlichungen de Prestel-Gesellschaft*, VIII (Francfort, 1924), n° 7; F. Lugt, «Review of Pauli», *Onze Kunst*, XLI (1925), 164; F. Lugt, «Beiträge zu dem Katalog der niederländischen Handzeichnungen in Berlin», *Jahrbuch der preussischen Kunstsammlungen*, LII (1931), 46; L. Burchard, «Rubens ähnliche Van-Dyck-Zeichnungen», *Sitzungsberichte der Kunstgeschichtlichen Gesellschaft* (Berlin, 1932), 10; E. de Bruyne, *Trésor de l'art flamand. Mémorial de l'exposition d'art flamand ancien à Anvers. 1930*, II (Paris, 1932), 29–31; Delacre, 1934, 85–87, fig. 46 (sous studio de van Dyck); A.J.J. Delen, *Antoon van Dijck: Een Keuze van 29 Teekeningen* (Anvers, 1943), n° 8; A.J.J. Delen, *Teekeningen van Vlaamsche Meesters* (Anvers, 1943), 135–136; Puyvelde, 1959, 178 (sous copie du graveur); Vey, *Studien*, 179 et 195–196; W. Stechow, «Anthony van Dyck's Betrayal of Christ», *The Minneapolis Institute of Art Bulletin*, XLIX (1960), 13; Vey, *Zeichnungen*, n° 86.

45 Arrestation du Christ
Huile sur lin
1,42 x 1,13 m
The Minneapolis Institute of Arts; William Hood Dunwoody, Ethel Morrison van Derlip and John R. Van Derlip Funds, Minneapolis, n° 57.45

Ce tableau est très proche de l'esquisse de Hambourg. Cependant, van Dyck a modifié l'homme qui se penche et s'appuie sur Judas. Dans le tableau, il est nu-tête, barbu et plus âgé. L'espace entre son dos courbé et le soldat en armure a été accru dans le tableau, de façon à ce que le visage et le torse de l'homme en arrière-plan (qui tient

torso of the man in the background (who holds the torch) is visible. There has also been a change in the poses of Peter and Malchus.

The immediate source of van Dyck's composition is not easily identified. Stechow suggested the influence of Dürer's prints of *Arrest of Christ* in the two passion cycles. Dürer's depiction of the event may have influenced the composition of Martin de Vos's *Arrest of Christ*, which is known in three drawings – one in the Victoria and Albert Museum, London, one in the British Museum, and another in the Royal Museum, Brussels. The latter is closest to van Dyck's composition [see bibliography, Stechow, fig. 2; Maison, fig. 111]. However, it is not correct to hypothesize the direct influence of the drawing by Martin de Vos. The nocturnal arrest, which includes the Peter and Malchus episode, individuals in armour, and the looped rope in the air above Christ's head, was common in northern European art from the beginning of the sixteenth century and earlier. See, for example, *The Arrest of Christ* in a manuscript *Hours of the Virgin* (German, early sixteenth century; Sotheby, 5 December 1978, no. 55). The northern type of representation became widely used in Italy – for example, Francesco Bassano's *Arrest of Christ* (Museo Civico, Cremona; replica Stourhead House) and Cavalier d'Arpino's *Arrest of Christ* (Staatliche Kunstsammlungen, Kassel). The northern type was eventually transformed into a half-length type of Arrest possibly invented by Caravaggio. See Dirck van Baburen's full-length *Arrest of Christ* (Roberto Longhi Collection) and his half-length version [Colnaghi's, *Old Masters*, 1978, no. 21; B. Nicolson, *The International Caravaggesque Movement* (Oxford: 1979) p. 48, pl. 121]. See also Il Guercino's arrest in the Fitzwilliam Museum, Cambridge, which was engraved in 1621 by G.B. Pasqualini. The ubiquitous motifs in the representation of the arrest make the precise identification of van Dyck's pictorial source impossible.

The fact that there existed an iconographic and pictorial consistency in the various pictures of the arrest leads to the assumption that van Dyck's drawing in his Italian Sketchbook of the *Arrest of Christ* [G. Adriani, *Anton van Dyck. Italianisches Skizzenbuch* (Vienna: 1965), fol. 24] does not necessarily precede his early paintings of the subject; rather, the drawing is after a very similar Italian (Venetian?) painting of the Arrest which van Dyck saw during his stay in Italy.

Because of the fixed iconography of the Arrest, it is unwise to posit a relationship between van Dyck's early paintings of the subject and Rubens's oil sketch of the

la torche) soient visibles. Les poses de Pierre et de Malchus ont également été modifiées.

Il est difficile de retracer la source immédiate de la composition de van Dyck. Stechow souligne l'influence de l'*Arrestation du Christ* de Dürer des deux cycles gravés de la Passion. Le rendu de cette scène par Dürer pourrait avoir influé sur la composition de l'*Arrestation du Christ* de Martin de Vos, dont on connaît trois dessins – l'un au Victoria & Albert Museum, l'autre au British Museum et le dernier au Musée des Beaux-Arts de Bruxelles. C'est ce dernier qui est le plus proche de la composition de van Dyck [voir bibliogr., Stechow, fig. 2; Maison, fig. 111]. Il serait toutefois incorrect de suggérer l'influence directe du dessin de Martin de Vos. L'arrestation de nuit, qui comprend l'épisode de Pierre et Malchus, les individus en armure et, en plus, la corde dont le nœud est suspendu au-dessus de la tête du Christ, était commun dans l'art européen au début du XVIe siècle. Voir, par exemple, l'*Arrestation du Christ* dans les *Heures de la Vierge* (Allemagne, début du XVIe siècle; Sotheby, 5 décembre 1978, no 55). Le type de représentation caractéristique du Nord devint très populaire en Italie, comme l'illustrent l'*Arrestation du Christ* de Francesco Bassano (Crémone, Museo Civico; réplique à Stourhead House) et l'*Arrestation du Christ* du Cavalier d'Arpino (Cassel, Staatliche Kunstsammlungen). Cette représentation caractéristique du Nord vint à se transformer en une arrestation à mi-corps, peut-être inventée par le Caravage. Voir l'*Arrestation du Christ*, en pied, de Dirck van Baburen (collection Roberto Longhi) et sa version à mi-corps [Colnaghi, *Old Masters*, 1978, no 21; B. Nicolson, *The International Caravaggesque Movement* (Oxford, 1979), 48, pl. 121]. Voir aussi l'*Arrestation* du Guerchin, au Fitzwilliam Museum à Cambridge, qui fut gravée en 1621 par G.B. Pasqualini. L'omniprésence des motifs dans le rendu de l'arrestation rend pratiquement impossible une identification précise de la source picturale utilisée par van Dyck.

Le fait qu'il existe, dans les différentes représentations de l'arrestation du Christ, une suite de logique iconographique et picturale laisserait supposer que le croquis de l'*Arrestation du Christ* figurant dans son carnet de croquis italiens [G. Adriani, *Anton van Dyck. Italianisches Skizzenbuch* (Vienne, 1965), fo 24] n'est pas antérieur à ses premiers tableaux de ce sujet, mais plutôt le dessin est d'après un tableau italien (vénitien?) très similaire qu'il aurait admiré durant son séjour en Italie.

À cause de l'iconographie établie de l'arrestation, il ne serait pas sage d'avancer une relation entre les premiers

arrest in the Museum Boymans-van Beuningen, Rotterdam (no. 2384).

The Minneapolis picture is a *modello* for the large painting in the Prado (fig. 56) [M. Diaz Padron, *Museo del Prado Catalogo de Pinturas, I. Escuela Flamenca Siglo XVII* (Madrid: 1975), pp. 101, 102, no. 1477]. The major difference between the two is a reorganization of the conflict between Peter and Malchus in the lower left corner. In the Prado canvas, Malchus is stretched out more or less parallel to the picture plane in a pose that may have been inspired by the Laocoön, a sculpture van Dyck would have known through Rubens's drawings.

After painting the Minneapolis canvas, van Dyck drew studies for a revised Malchus. One of these, in Rhode Island [Vey, *Zeichnungen*, no. 87] corresponds closely to the final design in the Prado painting, while the other black chalk *Study for the Head of Malchus* in Coburg is only remotely connected with the ultimate composition [J. Müller Hofstede, "New Drawings by van Dyck," *Master Drawings*, Vol. XI (1973), p. 154, pl. 18b].

What is probably only an early copy of the Minneapolis painting was in Peles Castle, Sinaïa, in 1940 [P. Bautier, "Tableaux de l'École Flamande en Roumanie," *Revue Belge d'Archéologie et d'Histoire de l'Art*, Vol. X (1940), p. 45, fig. opp. p. 44]. Another oil copy was in a sale (Leo Spik, Berlin, 15 March 1976, no. 255); and, a brush and wash copy was also in a sale (Klipstein and Kornfeld, Bern, 16 June 1960, no. 81).

The Prado *Arrest* must have been popular during van Dyck's lifetime as it was repeated on a large scale by his studio assistants, perhaps as late as 1632. This version was exhibited in 1979 at Princeton (h.c.). The influence of van Dyck's *Arrest* was strong even in the eighteenth century when Fragonard made a drawing after one of the versions [A. Ananoff, *L'Œuvre Dessinée de Jean-Honoré Fragonard*, Vol. II (Paris: 1968), p. 180].

Provenance: Lord Egremont (sold 1896); Sir Francis Cook; Sir Frederick Cook; Sir Hubert Cook Collection, Doughty House, Richmond, Surrey (cat. no. 250); 1957, Rosenberg and Stiebel.

Exhibitions: 1899 Antwerp, no. 10; 1900, R.A. no. 85; 1944–1945, Toledo, Ohio, *Masterpieces from the Cook Collection of Richmond England*, no. 250; 1953–1954, R.A., no. 218; 1967, New York, *Masters of the Loaded Brush – Oil sketches from Rubens to Tiepolo*, Knoedler Galleries, no. 53; 1979, Princeton, no. 24.

tableaux de van Dyck sur ce sujet et l'esquisse à l'huile de l'arrestation par Rubens au Museum Boymans-van Beuningen à Rotterdam (n° 2384).

La toile de Minneapolis est un *modèllo* du grand tableau qui se trouve au Prado (fig. 56) [M. Diaz Padron, *Museo del Prado, Catálogo de Pinturas, I. Escuela Flamenca Siglo XVII* (Madrid, 1975), 101, 102, n° 1477]. La différence principale entre ces deux œuvres réside dans l'agencement du conflit entre Pierre et Malchus, dans le coin inférieur gauche. Dans la toile du Prado, Malchus est rendu sur un plan plus ou moins parallèle à celui du tableau, dans une pose qui aurait pu être inspirée du Laocoon, sculpture que van Dyck a pu connaître par les dessins de Rubens.

Après avoir peint la toile de Minneapolis, van Dyck a dessiné plusieurs nouvelles études de Malchus. L'une d'entre elles, qui se trouve à Rhode Island [Vey, *Zeichnungen*, n° 87] est très proche du rendu final de la toile du Prado. L'autre dessin, à la pierre noire, *Étude de la tête de Malchus*, à Cobourg, n'a qu'un lien très ténu avec le tableau définitif [J. Müller Hofstede, «New Drawings by Van Dyck», *Master Drawings*, XI (1973), 154, pl. 18b].

Ce qui pourrait n'être qu'une première copie du tableau de Minneapolis se trouvait au Château Peles, Sinaïa, en 1940 [P. Bautier, «Tableaux de l'École Flamande en Roumanie», *Revue Belge d'Archéologie et d'Histoire de l'Art*, X (1940), 45, fig. en regard de 44]. Une autre copie à l'huile a été mise en vente (Leo Spik, Berlin, 15 mars 1976, n° 255); et une copie au pinceau et au lavis a aussi été mise en vente (Klipstein et Kornfeld, Berne, 16 juin 1960, n° 81).

L'*Arrestation* du Prado a dû être populaire durant le vivant de van Dyck et a été répétée souvent par ses aides en son atelier, peut-être aussi tard que 1632. Cette version a été exposée à Princeton en 1979 (hors de catalogue). L'influence de l'*Arrestation* de van Dyck était très forte même durant le XVIIIe siècle quand Fragonard fit un dessin d'après une de ses versions [A. Ananoff, *L'Œuvre Dessinée de Jean-Honoré Fragonard*, II (Paris, 1968), 180].

Historique: Lord Egremont (vendu en 1896); Sir Francis Cook; Sir Frederick Cook; collection Sir Hubert Cook, Doughty House, Richmond, Surrey (cat. n° 250); 1957, Rosenberg et Stiebel.

Expositions: 1899 Anvers, n° 10; 1900 R.A., n° 85; 1944–1945 Toledo (Ohio), *Masterpieces from the Cook Collection of Richmond England*, n° 250; 1953–1954

Bibliography: Guiffrey, 1882, p. 31; H. Hymans, "Antoine van Dyck et l'exposition de ses œuvres à Anvers," *Gazette des Beaux-Arts*, 3rd Per., Vol. XXII (1899), p. 320; H. Hymans, "Anvers, Exposition van Dyck," *Repertorium für Kunstwissenschaft*, Vol. XXII (1899), p. 418; Cust, 1900, p. 31; KdK, 1909, p. 39; M. Rooses, *Funfzig meisterwerke von Anton Van Dyck* (1900), pl. 32, and *Antoine Van Dyck, cinquante Chefs-d'Œuvre* (Paris: 1902), pp. 79–80; Bode, 1907, pp. 266–267; W. Drost, *Barockmalerei in der Germanischen Ländern* (Potsdam: 1926), p. 57; Rosenbaum, 1928, pp. 65–66; KdK, 1931, p. 71; Delacre, 1934, pp. 83–84; Julius S. Held, "Malerier og Tegninger af Jacob Jordaens i Kunstmuseet," *Kunstmuseets Aarsskrift*, Vol. XXVI (1939), pp. 16–17; Muñoz, 1941, p. XXI, pl. 5; Puyvelde, 1941, p. 185; Puyvelde, 1950, p. 178; Vey, *Studien*, 1955, pp. 180, 196–197; Horst Vey, "Anton Van Dycks Ölskizzen," *Bulletin Koninklijke Musea voor Schone Kunsten*, Vol. V (1956), pp. 168–169, 203 n7; K.E. Maison, *Themes and Variations* (London: 1960), p. 98, no. 113; W. Stechow, "Anthony van Dyck's Betrayal of Christ," *The Minneapolis Institute of Arts Bulletin*, Vol. XLIX (1960), pp. 5–17; Robert Stinson, *Studies in Art Series, Seventeenth and Eighteenth-Century Art* (Dubuque, Iowa: 1969), p. 46, fig. 21; *European Paintings from The Minneapolis Institute of Arts* (New York: 1971), p. 143, no. 75, pl. 142; Christopher Brown, "Van Dyck at Princeton," *Apollo*, Vol. CX (1979), p. 145.

R.A., n° 218; 1967 New York, *Masters of the Loaded Brush – Oil Sketches from Rubens to Tiepolo*, Knoedler Galleries, n° 53; 1979 Princeton, n° 24.

Bibliographie: Guiffrey, 1882, p. 31; H. Hymans, «Antoine van Dyck et l'Exposition de ses Œuvres à Anvers», *Gazette des Beaux-Arts*, 3e Pér., XXII (1899), 320; H. Hymans, «Anvers. Exposition Van Dyck», *Repertorium für Kunstwissenschaft*, XXII (1899), 418; Cust, 1900, 31; KdK, 1909, 39; M. Rooses, *Funfzig meisterwerke von Anton Van Dyck* (1900), pl. 32, et *Antoine Van Dyck, Cinquante Chefs-d'œuvre* (Paris, 1902), 79–80; Bode, 1907, 266–267; W. Drost, *Barockmalerei in der Germanischen Ländern* (Potsdam, 1926), 57; Rosenbaum, 1928, 65–66; KdK, 1931, 71; Delacre, 1934, 83–84; Julius S. Held, «Malerier og Tegninger af Jacob Jordaens i Kunstmuseet», *Kunstmuseets Aarsskrift*, XXVI (1939), 16–17; Muñoz, 1941, XXI, pl. 5; Puyvelde, 1941, 185; Puyvelde, 1950, 178; Vey, *Studien*, 1955, 180, 196–197; Horst Vey, «Anton Van Dycks Ölskizzen», *Bulletin Koninklijke Musea voor Schone Kunsten*, V (1956), 168–179, 203 n. 7; K.E. Maison, *Themes and Variations* (Londres, 1960), 98, n° 113; W. Stechow, «Anthony van Dyck's Betrayal of Christ», *The Minneapolis Institute of Arts Bulletin*, XLIX (1960), 5–17; Robert Stinson, *Studies in Art Series, Seventeenth and Eighteenth Century Art* (Dubuque [Iowa], 1969), 46, fig. 21; *European Paintings from The Minneapolis Institute of Arts* (New York, 1971), 143, n° 75, pl. 142; Christopher Brown, «Van Dyck at Princeton», *Apollo*, CX (1979), p. 145.

46 Expulsion from Paradise (*recto*)
Studies of Adam and Eve (*verso*)
Pen and brush on white paper
17.2 x 22.2 cm
Stedelijk Prentenkabinett, Antwerp, no. A.XXI.2

46 Expulsion du Paradis (recto)
Études d'Adam et Ève (verso)
Plume et pinceau sur papier blanc
17,2 x 22,2 cm
Stedelijk Prentenkabinet, Anvers, n° A.XXI.2

On the *verso* of this sheet are some pen drawings of the figures of Adam and Eve. Vey considered these to be copies of the sketch on the *recto* by another hand. The drawings were accepted as autograph works of van Dyck by Julius Held who wrote, "Far from being copies of the figures on the *recto*, these strikingly spirited studies show van Dyck at his best." Martin and Feigenbaum agree with Held (and Carlos van Hassett) that these are drawings by van Dyck. They point out that

Plusieurs dessins à la plume d'Adam et Ève figurent au verso de cette feuille. Vey estimait qu'il s'agissait là de copies de l'esquisse au recto, et qui serait d'une autre main. Julius Held considère ces dessins comme œuvres autographes de van Dyck. Voici ce qu'il en dit: «Loin d'être des copies des figures au recto, ces études témoignent d'une grande vivacité de caractère et sont du meilleur van Dyck.» Martin et Feigenbaum s'accordent avec Held (et Carlos van Hasselt) pour déclarer qu'il s'agissait

the drawings are preliminary studies for the drawing on the *recto*. There are certain characteristics of the drawings, notably the Rubensian torsion of the Adam on the right and the peculiarly loose fluid hair of his Eve, that are not altogether typical of van Dyck's drawings. However, for the most part the graphic style with discontinuous and angular contours is perfectly in keeping with other pen drawings by van Dyck.

The drawings admittedly do display a kind of artificial nervous sensitivity which one is loath to attribute to van Dyck, but because they lack significant deviations from van Dyck's style they must be accepted as part of his *œuvre*. As Martin and Feigenbaum have stated, the figures to the right and the figure of Adam at the lower left are van Dyck's first ideas for Adam and Eve. On the upper left part of the sheet van Dyck turned Adam's body to the frontal position, while in the central study Adam is in much the same pose as he is in the sketch on the *recto*.

The sketch on the *recto* shows the expulsion with Adam and Eve being forced to move to the left away from the tree and the serpent. This reversal of the standard representation of the expulsion, which normally reads from right to left, may be a result of van Dyck's being influenced by a print in which the traditional composition appeared in reverse.

The possibility of van Dyck's having been influenced by a woodcut by Tobias Stimmer has been suggested; however, the print and drawing are not related. The print is illustrated in F. Lugt, "Rubens and Stimmer," *Art Quarterly*, Vol. VI (1943), fig. 20.

Provenance: Clément van Cuawenberghs, Antwerp.

Exhibitions: 1927, Antwerp, *Teekeningen en Prenten van Antwerpsche Meesters der XVIIe eeuw*, no. 35; 1936, Antwerp, *Teekeningen en Prenten van Antwerpsche Kunstenaars*, no. 69; 1949, Antwerp, no. 72; 1960, Antwerp-Rotterdam, no. I; 1971, Antwerp, *Rubens en zijn Tijd, Teekeningen uit Belgische verzamelingen*, Rubenshuis, no. 16; 1974, Moscow, *Ruskii Flamandski i Gollandskih Masterev XVII Veka*, no. 34; 1967–1968, U.S.A. and Canada, *Antwerp Drawings and Prints 16th –17th Centuries*, circulated by the Smithsonian Institute, Washington, no. 14; 1979, Princeton, no. 22.

Bibliography: A.J.J. Delen, *Catalogue des Dessins Anciens. Cabinet des Estampes de la Ville d'Anvers (Musée Plantin-Moretus): Écoles Flamande et Hollandaise* (Brussels: 1938), no. 374; A.J.J. Delen, *Antoon van*

bien là de dessins de van Dyck, et que c'étaient en fait des études préliminaires pour le dessin au recto. Certaines caractéristiques, notamment la torsion rubénienne de l'Adam de droite et la fluidité singulière de la longue chevelure flottante de son Ève, ne sont pas tout à fait typiques des dessins de van Dyck. Dans l'ensemble, cependant, le graphisme des contours anguleux et discontinus correspond parfaitement à celui de ses autres dessins à la plume.

Certes, ces dessins expriment une sensibilité nerveuse et artificielle, et on hésite à les attribuer à van Dyck, mais parce qu'ils ne s'éloignent pourtant pas de façon marquée de son style habituel, ils doivent donc être considérés comme faisant partie de son œuvre. Comme l'ont fait remarquer Martin et Feigenbaum, les figures de droite, et celle d'Adam au bas de la feuille, à gauche, représentent les premières idées de van Dyck pour les personnages d'Adam et d'Ève. Dans le coin supérieur gauche, il a dessiné le corps d'Adam vu de face, alors que dans l'étude au centre, celui-ci est campé dans une attitude très proche de celle qu'il a au verso de la feuille.

L'esquisse au recto nous montre Adam et Ève expulsés du Paradis et contraints de s'éloigner vers la gauche, de l'arbre et du serpent. Ce renversement de la représentation classique de cette scène qui se regarde normalement de la droite vers la gauche, est peut-être dû au fait que van Dyck avait été influencé par une gravure où la composition traditionnelle était rendue en contrepartie.

Il a été suggéré que van Dyck aurait pu être influencé par une gravure sur bois de Tobias Stimmer; la gravure et le dessin, cependant, n'ont aucune relation. La gravure est illustrée dans F. Lugt, «Rubens and Stimmer», *Art Quarterly*, VI (1943), fig. 20.

Historique: Clément van Cuawenberghs, Anvers.

Expositions: 1927 Anvers, *Teekeningen en Prenten van Antwerpsche Meesters der XVIIe eeuw*, n° 35; 1936 Anvers, *Teekeningen en Prenten van Antwerpsche Kunstenaars*, n° 69; 1949 Anvers, n° 72; 1960 Anvers-Rotterdam, n° I; 1971 Anvers, *Rubens en zijn Tijd, Teekeningen uit Belgische verzamelingen*, Maison de Rubens, n° 16; 1974 Moscou, *Rouski i Flamandski i Gollandski Masterev XVII Veka*, n° 34; 1967–1968 États-Unis et Canada, *Antwerp Drawings and Prints, 16th – 17th Centuries*, mise en tournée par le Smithsonian Institute de Washington, n° 14; 1979 Princeton, n° 22.

Bibliographie: A.J.J. Delen, *Catalogue des Dessins Anciens, Cabinet des Estampes de la Ville d'Anvers (Musée*

Dijck, Een Keuze van 29 Teekeningen (Antwerp: 1943), no. 1a; Vey, Zeichnungen, no. I. J.S. Held, "Review of Vey, Zeichnungen," Art Bulletin, Vol. XLVI (1964), p. 566; C. van Hasselt, Dessins flamands et hollandais du dix-septième siècle, exhibition catalogue (Paris: 1974), p. 35.

Plantin-Moretus): Écoles Flamande et Hollandaise (Bruxelles, 1938), nº 374; A.J.J. Delen, Antoon van Dijck, Een Keuze van 29 Teekeningen (Anvers, 1943), nº 1a; Vey, Zeichnungen, nº I; J.S. Held, «Review of Vey, Zeichnungen», Art Bulletin, XLVI (1964), 566; C. van Hasselt, Dessins Flamands et Hollandais du Dix-Septième Siècle, catalogue d'exposition (Paris, 1974), 35.

47 Expulsion from Paradise

Oil on paper
19.1 x 17.2 cm
Marks of Richardson Sr (Lugt 2184), Hudson (2432), and Reynolds (2364)
National Gallery of Canada, Ottawa, No. 18,490

The apparent similarities between this sketch and the paintings of Tintoretto or Titian are probably due more to the medium and function of the study than to a direct influence of Venetian art on van Dyck. The use of a very few colours of similar value and intensity, applied with a lightly-charged brush, produced an image which has all the painterly qualities normally associated with the late works of Titian. But the young artist was, as far as can be determined from surviving works, not acquainted with or not interested in Titian's ultimate painting style.

There are very few oil sketches by the young van Dyck. Those that are extant are all quite different in style. This variation in technique is due to the fact that each oil sketch represents a significant departure from the norm in van Dyck's creative process, and the fact that each sketch seems to have served a different function in the evolution of a composition. The modello for the Arrest of Christ (cat. no. 45) and the sketch for the Portrait of Gaspar Charles van Nieuwenhoven (cat. no. 60) were intended to set out in some detail an entire composition. The hasty sketch for the horseman (fig. 35) in the Martyrdom of St Sebastian and the brilliant oil-on-paper study for the head of a girl (fig. 43) in the Brazen Serpent are two sketches for single motifs, each worked to a different degree of detail. The sketch of the Expulsion from Paradise was apparently created under different circumstances than the previously mentioned sketches. As there is no finished painting of the subject, and it is probable that none was ever produced by van Dyck, it may be assumed that this sketch represents an

47 Expulsion du Paradis

Huile sur papier
19,1 x 17,2 cm
Marques de Richardson Sr (Lugt 2184), Hudson (Lugt 2432) et Reynolds (Lugt 2364)
Galerie nationale du Canada, Ottawa, nº 18,490

Les ressemblances apparentes entre cette esquisse et les œuvres de Tintoret ou de Titien sont probablement plus dues au fait qu'il s'agit d'une étude et à la fonction remplie par celle-ci, qu'à une influence directe de l'art vénitien sur van Dyck. L'usage d'un nombre très restreint de couleurs de valeur et d'intensité similaires, appliquées avec un pinceau peu chargé, ont produit une image qui a toutes les qualités artistiques que l'on trouve d'habitude dans les œuvres tardives de Titien. Mais, dans la mesure où celles de ses œuvres qui sont parvenues jusqu'à nous nous permettent d'en juger, le jeune artiste ne connaissait pas, ou ne s'intéressait pas, au style des dernières œuvres de Titien.

Le jeune van Dyck a peint très peu d'esquisses à l'huile. Celles qui nous sont parvenues sont toutes de styles différents. Cette diversité de technique tient au fait que chacune des esquisses représente une nette déviation d'avec le procédé normal de création chez van Dyck, et que chaque esquisse semble avoir joué un rôle différent dans l'évolution d'une composition. Le modèllo pour l'Arrestation du Christ (cat. nº 45) et l'esquisse pour le Portrait de Gaspard Charles van Nieuwenhoven (cat. nº 60) étaient destinés à déterminer l'ensemble d'une composition de manière assez détaillée. L'esquisse hâtive pour le cavalier (fig. 35) du Martyre de saint Sébastien et la brillante étude à l'huile sur papier pour la tête d'une fille (fig. 43) dans Le serpent d'airain sont deux esquisses de motifs individuels, dont chacune a été poussée à un degré de raffinement différent. Celle de l'Expulsion du Paradis a apparemment été exécutée dans des circonstances différentes des esquisses que nous

experimental design and one with which the artist was not entirely satisfied.

The theme of the *Expulsion from Paradise* was treated by Rubens in a *modello* for one of the ceiling paintings of the Jesuit Church in Antwerp. Some of the motifs in Rubens's composition were drawn from the woodcuts of Holbein and Tobias Stimmer [J.R. Martin, *The Ceiling Paintings for the Jesuit Church in Antwerp* (London: New York, 1968) no. 40 (1)a.]. Van Dyck's oil sketch is only vaguely similar to Rubens's picture. But in style it does derive from the young artist's close study of Rubens's oil sketches. Van Dyck's work on the Jesuit ceiling canvases in 1620 would have given him ample opportunity to assimilate Rubens's technique of creating *modelli* and oil sketches.

Perhaps the oil sketch by Rubens, entitled *All Saints* (*c.* 1613–1614) (Museum Boymans-van Beuningen, Rotterdam) [Vlieghe, *Saints I*, no. I], had an influence on the selection of colour and the application of paint in van Dyck's sketch. This, the most Titianesque of Rubens's oil sketches, may have been based on Titian's *Triumph of the Holy Family* which Rubens could have seen in Spain in 1603, or on Cornelis Cort's engraving of the painting by Titian. In any case, Rubens, like van Dyck, knew very well how Titian painted and did not require a model to approximate his predecessor's style.

From Rubens van Dyck would have learned the technique of using a very thin and often quite dry paint with ample use of unpainted ground to form the essential elements of a composition. But van Dyck, being a tense and surface-oriented painter, rejected the monumentality of Rubens's oil sketches and altered the technique, in the case of the *Expulsion from Paradise*, so that he arrived independently at a stage which Titian had reached in his painting more than half a century before. Thus it is not quite right to say that this oil sketch was derived from the work of Titian. It is rather a result of van Dyck's acute sensitivity to paint and surface, inspired in part by Rubens's oil sketch technique and in part by van Dyck's knowledge of Titian's painting. It is the type of synthesis that is the *leitmotif* of van Dyck's early career.

Provenance: Jonathan Richardson Sr; Thomas Hudson; Sir Joshua Reynolds; J.B.S. Morritt, Rokeby Park, Yorkshire, and his descendants; London, private collection.

Exhibitions: 1973, *Exhibition of Drawings*, Baskett and Day, London, no. 7; 1979, Princeton, no. 23.

avons déjà mentionnées. Comme il n'existe aucun tableau terminé de ce sujet, et qu'il est probable que van Dyck n'en ait jamais peint, on peut considérer que cette esquisse constitue une étude expérimentale dont l'artiste n'était pas totalement satisfait.

Le thème de l'*Expulsion du Paradis* avait été traité par Rubens dans un *modèllo* pour une des peintures de la voûte de l'église jésuite d'Anvers. Certains des motifs de sa composition avaient été empruntés aux gravures sur bois de Holbein et de Tobias Stimmer [J.R. Martin, *The Ceiling Paintings for the Jesuit Church in Antwerp* (Londres et New York, 1968) n° 40 (1)a.]. L'esquisse à l'huile de van Dyck n'a que de lointains rapports avec l'œuvre de Rubens, mais son style est marqué par l'étude approfondie que le jeune artiste avait faite des esquisses à l'huile de son aîné. Le travail de van Dyck sur les toiles de la voûte de l'église jésuite en 1620 lui a amplement donné l'occasion d'assimiler la technique des *modèlli* et des esquisses à l'huile de Rubens.

Il se peut que l'esquisse à l'huile de Rubens dite *La Toussaint* (v. 1613–1614; Rotterdam, Museum Boymans van-Beuningen) [Vlieghe, *Saints I*, n° I] ait influé sur le choix des couleurs et leur application dans l'esquisse de van Dyck. Celle-là, la plus titianesque des esquisses à l'huile de Rubens, a pu se fonder sur le *Triomphe de la Sainte Famille* de Titien, que Rubens aurait vue en Espagne en 1603, ou sur la gravure de Corneille Cort du tableau de Titien. Quoiqu'il en soit, Rubens, comme van Dyck, connaissait très bien la technique de Titien et n'avait pas besoin d'avoir un modèle pour peindre dans un style proche de celui de son prédécesseur.

Chez Rubens, van Dyck aurait appris la technique qui consistait à utiliser une peinture très mince, souvent assez sèche, et à user abondamment de fonds vierges pour constituer les éléments essentiels d'une composition. Mais van Dyck, étant un peintre tendu surtout intéressé par le traitement des surfaces, a rejeté la monumentalité des esquisses à l'huile de Rubens et remania la technique, comme c'est le cas pour l'*Expulsion du Paradis*, et en arriva seul au même stage que Titien, plus d'un demi-siècle plus tôt. Il ne serait donc pas juste de dire que l'idée de cette esquisse à l'huile a été puisée dans l'œuvre de Titien. Elle est plutôt le résultat de l'extrême sensibilité de van Dyck à la matière et à l'importance de la surface, en partie inspirée par la technique de Rubens dans ses esquisses à l'huile et en partie par sa connaissance des œuvres de Titien. C'est là le type de synthèse qui est le leitmotiv de la carrière de van Dyck à ses débuts.

Bibliography: C. van Hasselt, *Dessins flamands et hollandais du dix-septième siècle*, (Paris: 1974), p. 35; Benedict Nicolson, "Current and Forthcoming Exhibitions," *Burlington Magazine*, Vol. CXVI (1974), p. 53.

Historique: Jonathan Richardson Sr; Thomas Hudson; Sir Joshua Reynold; J.B.S. Morritt, Rokeby Park, Yorkshire et ses descendants; Londres, collection particulière.

Expositions: 1973 Londres, *Exhibition of Drawings*, Baskett and Day, n° 7; 1979 Princeton, n° 23.

Bibliographie: C. van Hasselt, *Dessins Flamands et Hollandais du Dix-Septième Siècle* (Paris, 1974), 35; Benedict Nicolson, «Current and Forthcoming Exhibitions», *Burlington Magazine*, CXVI (1974), 53.

48 Entry of Christ into Jerusalem
Oil on canvas
1.51 x 2.28 cm
Indianapolis Museum of Art
Gift of Mr and Mrs Herman C. Krannert, no. 58.3

48 Entrée du Christ à Jérusalem
Huile sur toile
1,51 x 2,28 m
Indianapolis Museum of Art
Don de M. et Mme Herman C. Krannert, n° 58.3

The event of Christ's triumphal entry into Jerusalem, a favorite subject in Christian art, was particularly popular with late Mannerist painters in Antwerp. The chance to render a large crowd in a picturesque landscape with a cityscape in the background appealed to Flemish artists.

Van Dyck abandoned the traditional formula for representing the entry by moving all the participants to the foreground, diminishing the importance of the landscape setting, and omitting any reference to the city of Jerusalem. There are only fifteen people in this picture, far fewer than in the typical Mannerist composition; however, by packing them into a restricted space van Dyck has created an impression of the intense activity of a large crowd.

A drawing which is a copy after a lost drawing by van Dyck [Vey, *Zeichnungen*, no. 40] for this composition shows that he first considered a wider composition with the arch of the city gate in the left background and a second tree. His first plan did not include Zaccheus climbing a tree (whereas he appears in the Indianapolis picture). The copy of the drawing also shows that van Dyck first considered a picture with more two- and three-dimensional space. Van Dyck's preparatory drawing was much closer to his Mannerist prototypes, which Vey has identified both as the engravings of the *Entry into Jerusalem* by Adriaen Collaert (after a design of Martin de Vos) and as Cornelis Visscher's engraving after a design by the same artist. Van Dyck's stooping

L'entrée du Christ à Jérusalem a toujours été un des thèmes favoris de l'art chrétien, tout particulièrement parmi les peintres anversois du maniérisme tardif. Les possibilités offertes par un sujet qui exigeait la représentation d'une grande foule dans un paysage pittoresque, avec le panorama d'une ville à l'arrière-plan, attiraient les artistes flamands.

Van Dyck a renoncé à la formule traditionnelle de l'entrée du Christ en faisant avancer tous les participants au premier plan, en réduisant l'importance du paysage et en supprimant toute allusion à la ville de Jérusalem. Il n'y a que quinze personnages dans ce tableau, beaucoup moins que dans la composition maniériste typique; mais en les concentrant dans un espace restreint, van Dyck a su créer une impression d'intense activité au sein d'une foule dense.

Un dessin, la copie d'un dessin perdu de van Dyck pour cette composition [Vey, *Zeichnungen*, n° 40], nous montre qu'il avait d'abord envisagé une composition plus large, comprenant l'arche formée par les portes de la ville à l'arrière-plan et un deuxième arbre. Sa première idée omet Zachée grimpant dans un arbre (comme on le voit dans le tableau d'Indianapolis). Cette copie du dessin montre également que van Dyck avait d'abord songé à peindre un tableau faisant une place plus importante à un espace à deux et trois dimensions. Son étude était beaucoup plus proche de ses prototypes maniéristes, que Vey a identifiés comme les gravures de *L'Entrée du Christ à Jérusalem* par Adrien Collaert (d'après une

man with a branch may have been based on the kneeling man placing his cloak before the ass in the former print. Even though the man in the print has his back to the viewer, the relationship between the two figures is remote. Van Dyck knew and used one of Rubens's favorite motifs: the stooping or kneeling man seen from the back. The man with the branch in the Indianapolis painting could very well have been developed naturally by van Dyck after he had copied such a figure in his drawing for a print after Rubens's *Martyrdom of St Lawrence* [A. Sielern, *Corrigenda & Addenda to the Catalogue of Paintings & Drawings at 56 Princess Gate* (London: 1971), pp. 64, 65, pl. XLII]. The pose of the crouching man seen from the back in Rubens's work was also used by van Dyck with some variation in his *The Martyrdom of St Sebastian* (fig. 34).

The engraving by Visscher has apostles that are reflected vaguely in the types and posture of apostles in the Indianapolis picture. However, two apostles in the print are perhaps closer to those in van Dyck's *Feeding of the Five Thousand* [KdK 1931, p. 63] which was formerly in Sans Souci Palace, Potsdam. There is a remote possibility that the Potsdam and the Indianapolis pictures were pendants, or more likely part of a whole series of New Testament subjects which may never have been completed.

The profile head of Christ in the *Entry into Jerusalem* is very similar to that in *Suffer Little Children to Come unto Me* (cat. no. 71). Both find their origin in a lost oil sketch or drawing by Rubens, or prints after such an image, or the source for Rubens's picture. Rubens's source was an Italian painting said to be by Raphael, in the possession of Jan Woverius; it was based on an image frequently used for Italian Renaissance medalions. This image was thought to represent the true likeness of Christ [Vlieghe, *Saints I*, no. 2.].

Provenance: Dr. Paul Mersch, Paris; 27–28 November, 1905, sale Keller & Reiner, Berlin, no. 31; Rudolf Kohtz, Berlin; Paal Kaasen, Oslo; 1957, P. & D. Colnaghi, London.

Exhibitions: 1957, London, *Paintings by Old Masters*, P. & D. Colnaghi, no. 11; 1979, Princeton, no. 18.

Bibliography: Bode, 1907, p. 269; Glück, 1926, pp. 261, 262; Rosenbaum, 1928, p. 56; KdK, 1931, p. 55. "Fine works on the market," *Apollo* (May, 1957), p. 195; Benedict Nicolson, "Current and Forthcoming Exhibitions," *Burlington Magazine*, Vol. XCIX (1957), p. 169,

composition de Martin de Vos), et de Corneille Visscher d'après une composition du même artiste. L'idée de l'homme courbé avec une branche a peut-être été donnée à van Dyck par l'homme agenouillé plaçant son manteau devant l'âne, qui figure dans la première de ces deux gravures. Bien que dans les deux cas l'homme tourne le dos au spectateur, le rapport entre les deux figures est lointain. Van Dyck connaissait bien et utilisa un des motifs favoris de Rubens: l'homme penché ou agenouillé vu de dos. L'homme à la branche du tableau d'Indianapolis aurait très bien pu avoir été tout naturellement élaboré par van Dyck après qu'il eût copié une telle figure dans son dessin pour une gravure d'après *Le Martyre de saint Laurent* de Rubens [A. Sielern, *Corrigenda & Addenda to the Catalogue of Paintings & Drawings at 56 Princess Gate* (Londres, 1971), 64, 65, pl. XLII]. La pose de l'homme accroupi vu de dos dans l'œuvre de Rubens a aussi été utilisée, avec quelques variations, par van Dyck dans son *Martyre de saint Sébastien* (fig. 34).

La gravure de Visscher représente des apôtres qui rappellent vaguement les types et les attitudes des apôtres du tableau d'Indianapolis. Cependant, deux apôtres de la gravure sont peut-être plus proches de ceux de van Dyck dans la *Multiplication des pains* [KdK, 131, 63] qui se trouvait auparavant au Schloss Sanssouci de Potsdam. Il existe une lointaine possibilité que le tableau de Potsdam soit le pendant d'Indianapolis, mais il est plus probable qu'ils appartenaient à toute une série de sujets du Nouveau Testament qui n'a peut-être jamais été terminée.

Le profil du Christ dans l'*Entrée du Christ à Jérusalem* ressemble beaucoup à celui de *Laissez les enfants venir à moi* (cat. n° 71). Ils ont tous deux pour origine une esquisse à l'huile ou un dessin disparu de Rubens, ou des gravures d'après cette œuvre, ou encore la source même utilisée par Rubens. Cette source était un tableau italien prétendument de Raphaël, qui appartenait à Jean Woverius, tableau basé sur une image censée être à la vraie image du Christ [Vlieghe, *Saints I*, n° 2), qui était fréquemment utilisée sur des médaillons de la Renaissance.

Historique: Dr Paul Mersch, Paris; 27–28 novembre 1905, vente Keller & Reiner, Berlin, n° 31; Rudolf Kohtz, Berlin; Paul Kaasen, Oslo; P. & D. Colnaghi, Londres.

Expositions: 1957 Londres, *Paintings by Old Masters*, P. & D. Colnaghi, n° 11; 1979 Princeton, n° 18.

fig. I (as frontispiece); David G. Carter, "Christ's Triumphal Entry into Jerusalem," *John Herron Art Institute Bulletin*, Vol. XLV (June, 1958), pp. 15–24; Puyvelde, 1959, pl. 9; *Colnaghi's 1760-1960* (London: 1960), fig. 31; Eloise Spaeth, *American Art Museums and Galleries* (New York: 1960), pp. 108–109; Vey, *Zeichnungen*, 1962, no. 40, p. 110; *Catalogue of European Paintings, Indianapolis Museum of Art* (Indianapolis: 1970), pp. 71–72; *40 Masterworks. A Selection of Paintings in the Indianapolis Museum of Arts* (Indianapolis: 1970), p. 13.

Bibliographie: Bode, 1907, 269; Glück, 1926, 261, 262; Rosenbaum, 1928, 56; KdK, 1931, 55; «Fine works on the market», *Apollo* (mai 1957), 195; Benedict Nicolson, «Current and Forthcoming Exhibitions», *Burlington Magazine*, XCIX (1957), 169, fig. I (comme frontispice); David G. Carter, «Christ's Triumphal Entry into Jerusalem», *John Herron Art Institute Bulletin*, XLV (juin 1958), 15–24; Puyvelde, 1950, pl. 9; *Colnaghi's 1760-1960* (Londres, 1960), fig. 31; Eloise Spaeth, *American Art Museums and Galleries* (New York, 1960), 108–109; Vey, *Zeichnungen*, 1962, n° 40, 110; *Catalogue of European Paintings, Indianapolis Museum of Art* (Indianapolis, 1970), 71–72; *40 Masterworks. A Selection of Paintings in the Indianapolis Museum of Arts* (Indianapolis, 1970), 13.

49 Portrait of a Man
Oil on panel
1.31 x 1.01 m
H. Shickman Gallery, New York

49 Portrait d'un homme
Huile sur bois
1,31 x 1,01 m
H. Shickman Gallery, New York

Van Dyck's earliest half-length portraits, with a monochrome background, such as the *Portrait of a Woman* in Liechtenstein (fig. 2) of 1618 and its companion *Portrait of a Man* [KdK, 1931, p. 81*l*.], were conceived in a style based upon the traditional Flemish Mannerist burgher portrait. Around 1619, van Dyck developed a more elaborate setting in which to depict his standing subjects. As with his portraits of seated male and female Antwerp burghers, he used a stock setting in which a diagonal drapery, a landscape in the distance, a column, and a high lintel or banister provide a dramatic environment for the subject. In some of the portraits, for example the *Portrait of Frans Snyders* (Frick Collection, New York) [KdK, 1931, p. 98], *Portrait of a Man* (William Rockhill Nelson Gallery of Art, Kansas City) [KdK, 1931, p. 117 r.] and the *Portrait of a Man* (Southampton Art Gallery) [KdK, 1931, p. 102] which is a companion to the *Portrait of a Lady* (cat. no. 59), van Dyck included a chair on which the standing subject leans.

On the evidence of the few dated portraits, the evolution of van Dyck's portrait style during his first Antwerp period is characterized by the increasing complexity of the setting and the progressive stabilizing of the image of the sitter in its environment. Using these criteria it is possible to date this portrait of an unknown man to around 1619-1620. It thus precedes the grand

Les premiers portraits à mi-corps avec fond monochrome de van Dyck, tels que le *Portrait d'une dame* de 1618 au Liechtenstein (fig. 2) et de son pendant le *Portrait d'un homme* [KdK, 1931, 81g.] furent conçus dans un style inspiré du portrait bourgeois traditionnel du maniérisme flamand. Vers 1619, van Dyck mit au point un décor plus élaboré pour représenter ses sujets en pied. Comme pour ses figures assises dans ses portraits de bourgeois et de bourgeoises d'Anvers, il utilisa un décor où une draperie en diagonale, un lointain paysage, une colonne et un linteau élevé, ou une rampe d'escalier, créaient une ambiance dramatique autour du sujet. Dans certains de ses portraits, par exemple le *Portrait de Frans Snyders* (New York, collection Frick) [KdK, 1931, 98], *Portrait d'un homme* (Kansas City, William Rockhill Nelson Gallery of Art) [KdK, 1931, 117d.] et le *Portrait d'un homme* (Southampton Art Gallery) [KdK, 1931, 102], qui est le pendant du *Portrait d'une dame* (cat. n° 59), van Dyck mit une chaise contre laquelle s'appuie le sujet debout.

D'après les quelques œuvres datées, l'évolution du style des portraits de van Dyck durant sa première période anversoise est caractérisée par la complexité croissante du décor et la stabilisation progressive de l'image du modèle dans son milieu. D'après ces critères, il est possible de dater ce portrait d'un inconnu aux envi-

creations of van Dyck's last year in Antwerp – the portraits of *Nicholas Rockox* in Leningrad (fig. 5), *Isabella Brant* in Washington (fig. 7) and *Madame Vinck*, (formerly in the collection of Lady Mountbatten) [KdK, 1931, p. 105] – all of which are closely related to van Dyck's subsequent Genoese portraits.

Provenance: William Archer, 3rd Earl Amherst, Montreal, Sevenoaks; said to have hung in the Home Office, London; sold 1915–1916; Mrs Geoffrey Hart.

Exhibitions: 1910, London, R.A., no. 129; 1956, Brighton, *Paintings and Furniture from the Collection of Mrs Geoffrey Hart*, no. 74.

Bibliography: KdK, 1931, p. 86*l*; Horace Shipp, "A Home and its Treasures: Mrs Geoffrey Hart's Collection at Hyde Park Gardens," *Apollo*, Vol. LXII (1955), p. 182.

50 Portrait of an Old Man
Oil on canvas
116 x 98 cm
Musée Jacquemart-André, Paris, no. I 832, D 431

This portrait was first attributed to van Dyck by Bode in 1890. Although Rooses thought it to be of van Dyck's Italian period, the setting and the style are typical of van Dyck's portraits of 1620–1621 or slightly earlier. The delicate painting of the black silk robe can be compared to the execution of similar material in the New York and Leningrad self-portraits. The solidity with which the elderly man sits upon his chair and the consistency in perspective indicate that this picture is roughly contemporary with the *Portrait of Nicholas Rockox* in Leningrad (fig. 5).

Van Dyck's use of heavy white impasto for the highlights of flesh is particularly effective in the characterization of this old man. The balance between the animate skin and contrasting reflective properties of the robe has been manipulated so that the luminous hands, cuffs, paper, collar, and face are the dominant features. They provide the clue to the underlying character of the sitter.

As is typical of van Dyck's early work, the picture space is created not through emphasizing the rotund body of the sitter but by the separation of planes

rons de 1619–1620. Ainsi, il précéda les grandes créations de la dernière année de van Dyck à Anvers – les portraits de *Nicolas Rockox* de Leningrad (fig. 5), d'*Isabelle Brandt* de Washington (fig. 7) et de *Madame Vinck* (autrefois collection Lady Mountbatten) [KdK, 1931, 105] – qui sont tous étroitement apparentés aux portraits génois ultérieurs de van Dyck.

Historique: William Archer, 3e comte d'Amherst, Montréal, Sevenoaks; fut apparemment accroché au ministère de l'Intérieur, Londres; vendu en 1915–1916; Mme Geoffrey Hart.

Expositions: 1910 Londres, R.A., n° 129; 1956 Brighton, *Paintings and Furniture from the Collection of Mrs Geoffrey Hart*, n° 74.

Bibliographie: KdK, 1931, 86g.; Horace Shipp, «A Home and its Treasures: Mrs Geoffrey Hart's Collection at Hyde Park Gardens», *Apollo*, LXII (1955), 182.

50 Portrait d'un vieillard
Huile sur toile
116 x 98 cm
Musée Jacquemart-André, Paris, n° I 832, D 431

Ce portrait fut d'abord attribué à van Dyck par Bode en 1890. Bien que Rooses ait pensé qu'il appartenait à la période italienne de van Dyck, le décor et le style sont caractéristiques de ses portraits de 1620–1621, ou un peu plus récents. On peut comparer la délicatesse avec laquelle la robe de soie noire a été peinte à la facture d'étoffes semblables dans les autoportraits de New York et de Leningrad. La force tranquille qui émane du vieil homme assis sur sa chaise et l'uniformité de traitement de la perspective indiquent que ce tableau est à peu près contemporain au *Portrait de Nicolas Rockox* de Leningrad (fig. 5).

Pour rendre les lumières de la chair, van Dyck a utilisé un épais *impasto* blanc qui est particulièrement efficace pour traduire le caractère du vieillard. L'artiste a joué de l'équilibre entre la chair et les reflets contrastés de la robe pour mettre l'accent sur la luminosité des mains, des manchettes, du papier, du col et du visage, qui servent en quelque sorte d'indices pour la compréhension du caractère du vieillard.

Typique des premiers van Dyck, l'espace pictural est

through the use of a column on a tall base and a curtain. The typical brilliant red drapery, which seems to have a will of its own in responding to an imaginary breeze, tends to optically push the sitter forward. It is almost as if van Dyck wished to create a kind of inverse perspective in which the sitter appears to hover in front of the picture plane, more or less as an actual participant in the space of the viewer.

The sitter has traditionally been identified as a magistrate, which makes sense as he wears a black cap, black robes, and holds a paper. Though not enough is known of legal dress in Antwerp around 1620 to allow us to verify the traditional identification, nevertheless the character of the sitter seems to be appropriate to the judiciary.

Provenance: 29 May 1890, G. Rothan sale, Paris, no. 61 (as Jordaens); bought by M. and Mme Édouard André; 1912, bequest to the Institut de France.

Exhibitions: 1892, Paris, *Exposition de cent chefs-d'œuvre*, Galerie George Petit, no. 44 (as Rubens); 1899, Antwerp, no. 90; 1977-1978, Paris, *Le siècle de Rubens dans les collections publiques françaises*, no. 38

Bibliography: W. Bode, *Kunstgeschichte Gesellschaft* (Berlin: 1890); H. Hymans, "Anvers, Exposition van Dyck," *Repertorium für Kunstwiesenschaft*, Vol. XXII (1899), p. 419; Cust, 1900, pp. 26, 236, no. 62; M. Rooses, *Antoine van Dyck. Cinquante Chefs-d'œuvre* (Paris, 1903), p. 86, pl. opp. p. 86; KdK, 1909, p. 166; Bode, 1907, note p. 271. Louis Gillet, "Le Musée Jacquemart – André," *La Revue de l'Art*, Vol. XXXIV (1913), p. 443, pl. opp. p. 440; E. Bertaux, "Les collections Jacquemart-André: Les écoles étrangères," *L'illustration* (December: 1913), n.p.; Georges Lafenestre, "La Peinture au musée Jacquemart-André," *Gazette des Beaux-Arts* (1914), pp. 33-35; Jacques Mesnil, "Het Museum Jacquemart-André te Paris," *Onze Kunst*, Vol. XXV (1914), p. 133; KdK, 1931, p. 128; P. Imbourg, *Van Dyck* (Monaco: 1949), pl. 10; Ludwig Baldass, "Some Notes on the Development of van Dyck's Portrait Style," *Gazette des Beaux-Arts*, 6th Per., Vol. L (1957), p. 264, fig. 12; J. Philippe, "Nouvelles découvertes sur Jordaens," *Jaarboek van het Koninklijk Museum voor Schone Kunsten* (Antwerp: 1970), p. 219.

créé, non pas en mettant l'accent sur le corps rondouillard du personnage mais par la séparation des plans créée par l'usage d'une colonne dressée sur une base élevée et d'un rideau. Les draperies d'un rouge éclatant caractéristique semblent être animées d'une vie propre et réagir au souffle d'une brise imaginaire, ce qui tend à donner l'illusion que le personnage assis a été propulsé au premier plan. On a presque l'impression que van Dyck voulait créer une sorte de perspective inversée dans laquelle le personnage assis semble flotter en avant du plan du tableau, un peu comme s'il faisait partie de l'espace visuel du spectateur.

On a toujours considéré que le modèle était un juge, ce qui semble logique puisqu'il porte une calotte et une robe noire, et tient un papier à la main. Comme l'on ne sait pas suffisamment de choses sur les vêtements des juges anversois vers 1620, il est impossible de confirmer cette interprétation traditionnelle, mais le caractère du personnage semble en confirmer le bien-fondé.

Historique: 29 mai 1890, vente G. Rothan, Paris, n° 61 (comme par Jordaens); acquis par M. et Mme Édouard André; 1912, légué à l'Institut de France.

Expositions: 1892 Paris, *Exposition de cent chefs-d'œuvre*, Galerie Georges Petit, n° 44 (comme de Rubens); 1899 Anvers, n° 90; 1977-1978 Paris, *Le siècle de Rubens dans les collections publiques françaises*, n° 38.

Bibliographie: W. Bode, *Kunstgeschichte Gesellschaft* (Berlin, 1890); H. Hymans, «Anvers. Exposition van Dyck», *Repertorium für Kunstwiesenschaft*, XXII (1899), 419; Cust, 1900, 26, 236, n° 62; M. Rooses, *Antoine van Dyck. Cinquante chefs-d'œuvre* (Paris, 1903), 86, pl. en regard 86; KdK, 1909, 166; Bode, 1907, n. 271; Louis Gillet, «Le Musée Jacquemart-André», *La Revue de l'Art*, XXXIV (1913), 443, pl. en regard 440; E. Bertaux, «Les collections Jacquemart-André: Les écoles étrangères», *L'Illustration* (décembre 1913), s.p.; Georges Lafenestre, «La peinture au Musée Jacquemart-André», *Gazette des Beaux-Arts* (1914), 33-35; Jacques Mesnil, «Het Museum Jacquemart-André te Paris», *Onze Kunst*, XXV (1914), 133; KdK, 1931, 128; P. Imbourg, *Van Dyck* (Monaco, 1949), pl. 10; Ludwig Baldass, «Some Notes on the Development of van Dyck's Portrait Style», *Gazette des Beaux-Arts*, 6e Pér., L (1957), 264, fig. 12; J. Philippe, «Nouvelles découvertes sur Jordaens», *Annuaire du Musée Royal des Beaux-Arts* (Anvers, 1970), 219.

51 Adoration of the Shepherds (*recto*)
Studies of a Helmeted Horseman and a Soldier Wearing a Helmet (*verso*)
Black chalk portions reworked in pen
Verso, inscribed l.r. 16; mark of Richardson Sr (Lugt 2183)
20.1 x 26.6 cm
Kupferstichkabinett der Staatlichen Museen, Berlin, Deutsche Demokratische Republik, no. 3375

51 Adoration des Bergers (recto)
Études d'un cavalier et d'un soldat casqués (verso)
Portions à la pierre noire retravaillées à la plume
Inscription: au verso, b.d.: *16*
Marque de Richardson Sr (Lugt 2183)
20,1 x 26,6 cm
Kupferstichkabinett der Staatlichen Museen, Berlin (République démocratique allemande), n° 3375

There are four extant drawings by the young van Dyck that are studies for the *Adoration of the Shepherds*. No related painted version has survived, though there are certain similarities between the standing shepherd in this drawing and the same figure in an oil sketch of the subject attributed to van Dyck by Vey ["Anton van Dycks Olskizzen," *Bulletin Koninklijke Musea voor Schone Kunsten*, Vol. V (1956), pp. 170–174] and the standing shepherd in an oil sketch of the *Adoration* by van Dyck (H. Schickman Gallery, New York). There is a painting of this subject in the collection of the late Count Antoine Seilern [*Flemish Paintings & Drawings at 56 Princess Gate London* (London: 1955), no. 43] which is attributed to van Dyck, but it is not connected with the series of drawings and looks suspiciously unlike the work of van Dyck. A copy of the Seilern painting (formerly in the Bildergalerie, Sans Souci Palace, Potsdam) appears not to be by van Dyck. [Götz Eckardt, *Die Gemälde in der Bildergalerie von Sanssouci*, (Potsdam: 1975), pp. 29–30].

The influence of known paintings by Rubens on van Dyck's drawings of the *Adoration of the Shepherds* does not appear to have been at all strong. Rubens's *Adoration of the Shepherds* in Rouen [*Le siècle de Rubens* (Paris: 1977–1978), no. 124] and his paintings of the same event in Marseilles [Oldenbourg, KdK, p. 166 top] and in Munich [Oldenbourg, KdK, p. 198] are dissimilar in specific motifs and in the overall setting to the compositional studies by van Dyck.

The Berlin drawing of two shepherds and the Virgin and Child is probably the first experiment by van Dyck in the organization of the scene. The face of the kneeling shepherd with a protruding lower lip is a traditional northern European representation of a rustic individual. Van Dyck used the type in his work from time to time, for example the man offering the reed to Christ in the drawing of the *Christ Crowned with Thorns* in the Louvre (fig. 48) [Vey, *Zeichnungen*, no. 78].

Il existe quatre dessins exécutés par le jeune van Dyck qui sont des études pour l'*Adoration des Bergers*. Aucune version peinte ne subsiste, bien qu'il y ait une similarité entre le berger debout de ce dessin et le même personnage dans une esquisse à l'huile représentant le même sujet attribuée à van Dyck par Vey [«Anton van Dycks Olskizzen», *Bulletin Koninklijke Musea voor Schone Kunsten*, V (1956), 170–174] et le berger debout dans une esquisse à l'huile de l'*Adoration* de van Dyck (New York, H. Schickman Gallery). Le tableau dans la collection de feu le comte Antoine Seilern [*Flemish Paintings & Drawings at 56 Princess Gate London* (Londres, 1955), n° 43], attribué à van Dyck, n'a aucun rapport avec la série de dessins et est étrangement différent du style habituel de van Dyck. Une copie du tableau du comte Seilern (autrefois à la Bildergalerie, Schloss Sanssouci, Potsdam) ne semble pas être de van Dyck [Götz Eckardt, *Die Gemälde in der Bildergalerie von Sanssouci* (Potsdam, 1975), 29–30.

Il ne semble pas que van Dyck en dessinant l'*Adoration des Bergers* ait trop subi l'influence des tableaux connus de Rubens. L'*Adoration des Bergers* de Rubens à Rouen [*Le siècle de Rubens* (Paris, 1977–1978), n° 124] et ses tableaux de la même scène à Marseille [Oldenbourg, KdK, 166 en haut] et à Munich [Oldenbourg, KdK, 198] ne ressemblent ni dans le détail du motif ni dans la composition d'ensemble aux études de composition de van Dyck.

Le dessin de Berlin des deux bergers et de la Vierge à l'Enfant est probablement le premier essai de disposition de la scène de van Dyck. Le visage du berger agenouillé qui fait la lippe, est conforme à la représentation traditionnelle du Nord de l'Europe d'un paysan typique. De temps à autre, van Dyck se servait de ce type dans son œuvre, par exemple pour représenter l'homme offrant le roseau au Christ dans le dessin du *Christ couronné d'épines* au Louvre (fig. 48) [Vey, *Zeichnungen*, n° 78].

The *verso* of the sheet has a study of a horseman in a helmet; his head and right arm were used by van Dyck in his paintings of the *Mocking of Christ*, the first in the Prado (fig. 46) and the second formerly in Berlin [KdK, 1931, p. 48]. This soldier does not appear in any of the known preparatory drawings for the *Mocking of Christ*. The soldier with a helmet to the right is copied from Dürer's print, *Knight, Death, and Devil*. This study after Dürer lends credence to the supposition that Dürer's prints of *Christ Carrying the Cross* could well have been a source for van Dyck's composition of the same subject.

Anthony van Dyck was certainly knowledgeable of northern Renaissance art. His interest in his Netherlandish and German predecessors is reflected in drawings in the Italian sketchbook after Dürer [G. Adriani, *Anton van Dyck. Italienisches Skizzenbuch* (Vienna: 1965), fol. 77v], in drawings after other northern Renaissance prints, [*ibid.*, fol. 77v and 78], and in drawings after Peter Brueghel the Elder or works close to Brueghel in Lille and Chatsworth [Vey, *Zeichnungen*, nos. 143 and 144]. All these drawings probably date from after the first Antwerp period.

Provenance: J. Richardson Sr.

Bibliography: E. Bock and J. Rosenberg, *Staatliche Museen zu Berlin. Die Zeichnungen alter Meister im Kupferstichkabinett. Die Niederländischen Meister. . .*, Vol. I (Berlin: 1930), p. 126 no. 3375 (as style of van Dyck); F. Lugt, 1949, Vol. I, no. 587 (as by van Dyck); Vey, *Studien*, p. 115 ff.; Vey, *Zeichnungen*, no. 29.

52 The Adoration of the Kings
Pen and brush with touches of grey wash on white paper
19.2 x 20.7 cm
Sir Joseph N.B. Guttmann O.S.J., Los Angeles

Vey published a drawing (Teylers Museum, Haarlem) that he considered to be an eighteenth-century copy after a lost original drawing by van Dyck, *Adoration of the Kings* [*Zeichnungen*, no. 31] (fig. 57). He noted the influence on van Dyck's design of Rubens's paintings of the subject in Lyons [Oldenbourg, KdK, p. 162] and in Mechelen [Oldenbourg, KdK, p. 164] Vey also men-

tioned that the 1668 inventory of Jan Baptist Borrekens's collection listed an oil sketch of the three kings by van Dyck [Denucé, *Inventories*, p. 253].

Fortunately, the original drawing has come to light. This fine drawing was probably van Dyck's first design for the composition of the *Adoration of the Kings*. It may be surmised that the young artist was mindful of the potential for representing the biblical event in a half-length format. The fact that no other drawings of the subject exist suggests that the artist abandoned the project after his try at the subject. The fact that van Dyck had not reached the stage of using wash indicates that he abruptly stopped work on the drawing.

In the copy of this drawing in the Teylers Museum, the composition is expanded at the top and bottom so that the roof of the stable is shown and the figures are shown in full length. The faint drawing of the timbers, beams, and planks of the stable show that they were the invention of the copyist. Using the same pale line, the copyist also added a bearded king holding an elaborate jar of incense, and added behind the king the neck and head of a camel.

I have been informed by Michael Jaffé that a second copy (which is, for the most part, after the original drawing) exists in a private collection. The copyist of this drawing did include in the background a third king and the head and neck of a camel which he borrowed from the first copy (now in the Teylers Museum). This suggests that the first copy was with the original when the second copyist made his drawing.

Provenance: Earl Spencer; 30–31 October, 1883, J. de Vos. salé, Amsterdam, no. 24; J. de Vos, the Younger, 4 July 1978, Christie's, no. 96 (property of an American collector).

de van Dyck. Vey notait également que l'inventaire de 1668 de la collection Jean Baptiste Borreken mentionnait une esquisse à l'huile des trois mages de van Dyck [Denucé, *Inventaires*, 253].

Par bonheur, le dessin original a été retrouvé. Ce beau dessin, de la collection de Sir Joseph Guttman, a probablement été la première conception de van Dyck pour la composition de l'*Adoration des Mages*. On peut deviner que le jeune artiste avait présentes à l'esprit les possibilités offertes d'une représentation mi-corps de cet épisode biblique. Le fait qu'aucun autre dessin du même sujet ne soit parvenu jusqu'à nous indique peut-être qu'il avait abandonné son projet après l'exécution de ce premier dessin. Ainsi le fait que van Dyck n'en était pas encore à l'utilisation du lavis indique qu'il a soudainement interrompu son travail.

Dans la copie de ce dessin au Teylers Museum, la composition du haut et du bas a été agrandie, si bien que le toit de l'étable apparaît et que les figures sont représentées en pied. L'esquisse légère des poutres et des planches de l'étable donne à penser qu'il s'agit là d'une initiative du copiste. Celui-ci a également ajouté du même trait hâtif et peu appuyé, un mage barbu tenant une coupe d'encens richement décorée, derrière lequel on voit la tête et le cou d'un chameau.

Michael Jaffé nous a fait savoir qu'une seconde copie, qui pour la plupart est d'après le dessin original, se trouve dans une collection particulière. Le copiste de ce dessin a ajouté, à l'arrière-plan, un troisième mage, et la tête et le cou du chameau qu'il emprunta de la première copie (maintenant au Teylers Museum). Ceci semble indiquer que la première copie était avec le dessin original lorsque le deuxième copiste fit son dessin.

Historique: comte Spencer; 30–31 octobre 1883, vente J. de Vos, Amsterdam, nº 24; J. de Vos le Jeune; 4 juillet 1978, Christie, nº 96 (propriété d'un collectionneur américain).

53 Six Worshipping Saints (*recto*)
The Virgin and Child with Saints (*verso*)
Pen and brush with brown wash on white paper
19.2 x 30.0 cm
Recto, inscribed l.l. *AVD*; mark of British Museum (Lugt 302)
British Museum, London, no. 1910.2.12.212

53 Six saints en adoration (*recto*)
La Vierge et l'Enfant entourés de saints (verso)
Plume et pinceau sur lavis de bistre sur papier blanc
19,2 x 30 cm
Inscription: b.g.: *AVD*
Marque du British Museum (Lugt 302)
British Museum, Londres, nº 1910.2.12.212

A number of sketches by van Dyck of the Madonna and Child adored by saints survive. The composition developed in these drawings does not seem to have been used for a painting. The painting *The Virgin and Child with Saints* (North Carolina Museum of Art, Raleigh) [KdK, 1931, p. 61], a work of the second Antwerp period, is only slightly related to the drawings. The painting is based partly on Nicholas Boldrini's woodcut of *c.* 1545–1553 after Titian's *Votive Picture of Doge Francesco Donato* [D. Rosand and M. Muraro, *Titian and the Venetian Woodcut* (Washington: 1976–1977), no. 71].

It is difficult to establish a convincing chronology for van Dyck's six drawings of the Virgin and Child worshipped by saints. It may be supposed that van Dyck followed his usual procedure of centralizing the composition as he developed the work. As the drawing on the *recto* of the sheet in the British Museum is obviously incomplete, it may be assumed that the sheet has been cut or, as seems more probable, the drawing covered two sheets. The remaining part of the drawing includes St Catherine on her knees holding a martyr's palm and touching the broken spiked wheel from which she was miraculously delivered, St George in armour holding a standard, the naked St Sebastian holding arrows, and the kneeling body of St Jerome whose head was on the now lost right sheet. There is a monkish saint and an unidentified bearded saint behind St Catherine.

In the background is a barrel vault which springs from pilasters with heavy capitals. This motif is derived from the almost identical architectural setting used by Rubens in his painting *St Gregory the Great Surrounded by Other Saints*, 1606–1607 (Musée des Beaux-Arts, Grenoble) which was painted for the Chiesa Nuova of Santa Maria in Valicella, Rome, but which Rubens brought back with him from Italy and placed in the church of St Michael's Abbey, Antwerp.

It may be assumed that the missing right-hand part of this drawing would have contained a seated Virgin with the infant Christ on her lap. The organization of the scene was inspired by Rubens's painting *The Virgin and Child with Penitents and Saints* in Kassel [Oldenbourg, KdK, p. 129] a work in which some connoisseurs have detected evidence of the participation of van Dyck. In the Kassel picture, no passage of which can be seriously attributed to van Dyck, the Virgin and Child with the young St John are on a platform. The articulation of the kneeling penitents' legs is similar to that of St Jerome in the present drawing.

The monkish saint in van Dyck's drawing is quite

Il existe bon nombre d'esquisses de van Dyck de la Vierge et l'Enfant adoré par des saints. La composition développée dans ces dessins ne semble pas avoir été transposée dans un tableau. La toile *La Vierge et l'Enfant entourés de saints* (Raleigh, North Carolina Museum of Art) [KdK, 1931, 61], œuvre de la deuxième période anversoise, n'a que des liens ténus avec les dessins. Elle s'inspire en partie de la gravure sur bois de Nicolas Boldrini qui date des environs de 1545–1553, d'après l'œuvre de Titien *L'ex-voto du Doge Francesco Donato* [D. Rosand et M. Muraro, *Titian and the Venetian Woodcut* (Washington, 1976–1977), nº 71].

Il est difficile d'établir une chronologie convaincante pour les six dessins de van Dyck de la Vierge et l'Enfant entourés de saints. Il est permis de penser que, comme à l'accoutumée, van Dyck avait progressivement accentué le centrage de sa composition. Comme le dessin au recto de la feuille au British Museum est manifestement inachevé, on peut assumer que la feuille a été coupée ou, ce qui serait plus probable, que le dessin couvrait deux feuilles. Ce qui reste du dessin comprend sainte Catherine agenouillée tenant la palme du martyre et touchant la roue de supplice dont elle est miraculeusement délivrée, saint Georges en armure tenant un oriflamme, saint Sébatien nu, des flèches à la main et saint Jérôme agenouillé, dont la tête était dessinée sur la feuille de droite maintenant perdue. Derrière sainte Catherine se trouvent un saint à l'allure d'un moine et un saint barbu inconnu.

À l'arrière-plan, une voûte en berceau repose sur des pilastres aux lourds chapiteaux. Ce motif est inspiré du décor architectural presque identique utilisé dans *Saint Grégoire le Grand entouré d'autres saints*, 1606–1607, de Rubens (Grenoble, Musée des Beaux-Arts) peint pour la Chiesa Nuova de Santa Maria in Valicella, à Rome, mais que Rubens ramena d'Italie et plaça dans la chapelle de l'Abbaye de Saint-Michel à Anvers.

Il est permis de penser que, sur la feuille de droite manquante, il y avait une Vierge assise avec le Christ Enfant sur ses genoux. La disposition de la scène était inspirée de la *Vierge et l'Enfant entourés de pénitents et de saints* de Rubens, à Cassel [Oldenbourg, KdK, 129], œuvre dans laquelle certains connaisseurs croient avoir décelé la main de van Dyck. Dans le tableau de Cassel, où ne peut être attribué aucun élément à van Dyck, la Vierge et l'Enfant avec le jeune saint Jean sont sur une estrade. L'articulation des jambes des pénitents à genoux rappelle celle du saint Jérôme de notre dessin.

La pose et l'habit du saint à l'allure d'un moine dans le dessin de van Dyck rappellent beaucoup le saint Bernar-

similar in pose and dress to San Bernardino in Boldrini's woodcut after Titian.

The drawing on the *verso* follows the second drawing in the sequence of sketches of the subject (cat. no. 54). Van Dyck reduced the spacious architectural setting, placed the standing St Catherine to the extreme right, and reworked the group of saints on the left. The lion behind St George belongs to the kneeling St Jerome. In the Boldrini print, St Mark with his lion has an important iconographic and pictorial role. Van Dyck made a copy after the Virgin and Child in the Boldrini print in his Italian sketchbook [G. Adriani, *Anton van Dyck. Italienisches Skizzenbuch* (Vienna: 1965) fol. 15]. On the same sheet as the sketch after the print, van Dyck drew a child in a pose almost identical to that in the painting in Raleigh. On folio 93 *verso* of the sketchbook [Adriani, *op. cit.*] is a sketch of San Bernardino from the Boldrini print which van Dyck used, except for the head, for one of the worshipping saints in a drawing of the subject in the Albertina, Vienna [Vey, *Zeichnungen*, no. 97 (*verso*)]. He used the facial type of San Bernardino for a second monk in the drawing. Van Dyck's oil sketch from his Italian period, *A Bishop and Saints Before the Madonna and Child* (with David Koetser, Zurich), was derived from his earlier works inspired by the Boldrini print.

Provenance: G. Salting; 1910, Salting bequest.

Exhibitions: 1900, London, no. 184; 1912, 1918, London, *Exhibition of Drawings and Sketches by Old Masters. . .*, British Museum, no. 144.

Bibliography: A.M. Hind, *Catalogue of Drawings by Dutch and Flemish Artists in the British Museum*, Vol. II (London: 1923), no. 2; Delacre, 1934, p. 134; Vey, *Studien*, p. 137 ff.; Vey, *Zeichnungen*, no. 94.

54 Six Worshipping Saints
Pen and brush with brown wash on white paper
29.7 x 24.2 cm
Mark of Flinck (Lugt 959)
Devonshire Collections, Chatsworth, no. 991

In this drawing van Dyck reversed the composition of the *recto* of the British Museum drawing (cat. no. 53)

din de la gravure sur bois de Boldrini d'après Titien.

Le dessin au verso suit le deuxième dessin dans la séquence des esquisses sur ce sujet (cat. n° 54). Van Dyck a réduit le cadre architectural, en plaçant à l'extrême droite sainte Catherine debout, et a retravaillé le groupe de saints à gauche. Le lion de saint Jérôme est maintenant derrière saint Georges. Dans la gravure de Boldrini, saint Marc et son lion jouent un rôle iconographique et pictural important. Dans son carnet de croquis italiens [G. Adriani, *Anton van Dyck. Italianisches Skizzenbuch* (Vienne, 1965), f° 15], van Dyck a copié la Vierge et l'Enfant de la gravure de Boldrini. Sur la même feuille du croquis d'après la gravure, van Dyck a dessiné un enfant dans une pose presque identique à celle du tableau de Raleigh. Au verso du folio 93 du carnet de croquis [Adriani, *op. cit.*], on trouve une esquisse de saint Bernardin tiré de la gravure de Boldrini que van Dyck a utilisée, sauf pour la tête, pour représenter un des adorateurs dans un dessin sur le même sujet à l'Albertina, Vienne [Vey, *Zeichnungen*, n° 97 (verso)]. Dans son dessin, il a utilisé le même type de visage que celui de saint Bernardin pour un second moine. L'esquisse à l'huile de sa période italienne, *Un évêque et des saints devant la Vierge et l'Enfant* (chez David Koetser à Zurich), tire son origine des premières œuvres de van Dyck que la gravure de Boldrini a inspirées.

Historique: G. Salting; 1910, legs Salting.

Expositions: 1900 Londres, n° 184; 1912, 1918 Londres, *Exhibition of Drawings and Sketches by Old Masters...* British Museum, n° 144.

Bibliographie: A.M. Hind, *Catalogue of Drawings by Dutch and Flemish Artists in the British Museum*, 11 (Londres, 1923), n° 2; Delacre, 1934, 134; Vey, *Studien*, 137sq.; Vey, *Zeichnungen*, n° 94.

54 Six saints en adoration
Plume et pinceau avec lavis de bistre sur papier blanc
29,7 x 24,2 cm
Marque de Flinck (Lugt 959)
Collections Devonshire, Chatsworth, n° 991

Dans ce dessin, van Dyck a inversé la composition du recto du dessin au British Museum (cat. n° 53) et a re-

and reorganized the saints in a different architectural setting. The sheet may have been cut along the lower edge. Unlike the drawing in the British Museum, there is no evidence that van Dyck drew the remainder of the composition on a second sheet. This could very well have been a study for only half of the intended composition.

Van Dyck reorganized the saints. St Catherine now stands, and St George has a different suit of armour and a helmet. The St Jerome is a reversed version of the type in the British Museum drawing. The monkish saint was placed on the right of the group, but van Dyck changed his mind and replaced him with another column and base. The slender fluted columns on high bases are similar to those used by van Dyck in his composition of the *Descent of the Holy Ghost* (fig. 52) and in portraits of the period. The elongation of the figures is a significant trait of other contemporary drawings by the young artist. This very "unrubensian" characteristic is a vestige of van Dyck's training in the studio of a Mannerist painter.

The subject of the adoration of the saints, or *Sacra Conversazione*, was further developed on a sheet in the Albertina, Vienna (fig. 58) [Vey, *Zeichnungen*, no. 97] which shows (on the *recto*) saints George, Sebastian, and Jerome, and an unidentified saint, to the left of the Virgin and Child. The sheet also shows the kneeling St Catherine and the monkish saint and two others on the right of the drawing. On the *verso*, St Jerome and the kneeling St Catherine are on the left, and three monks are on the right of the Virgin and Child.

What may have been van Dyck's final drawing in the series, now at Chatsworth (fig. 59) [Vey, *Zeichnungen*, no. 98], shows two monks on the extreme left, St Sebastian and the kneeling St Jerome to the left of the Virgin and Child, and St Catherine kneeling on the right with part of her wheel on the ground. Behind her are St George and an angel. The architectural setting consists of one fluted column in the middleground behind St Jerome, and what may be interpreted as a colonnaded opening behind the Virgin. Behind and above the head of St Sebastian is a broad capital or lintel reminiscent of the details of the setting used in the British Museum drawing. On the *verso* of the second Chatsworth sheet are studies for Petrus and Malchus in the *Arrest of Christ*.

groupé les saints dans un décor architectural différent. La feuille a pu être coupée le long du bord inférieur. Contrairement au dessin du British Museum, rien ne prouve que van Dyck ait dessiné le reste de la composition sur une deuxième feuille. Il peut très bien s'agir ici d'une étude pour seulement la moitié de la composition en vue.

Van Dyck a réorganisé les saints. Sainte Catherine se tient debout et saint Georges porte une armure différente et un casque. Le saint Jérôme est une version inversée du type au British Museum. Le saint à l'allure de moine avait d'abord été placé à droite du groupe, mais van Dyck changea d'avis et le remplaça par une autre colonne avec sa base. Les colonnes cannelées aux lignes élancées et aux bases surélevées sont semblables à celles que van Dyck a utilisées dans sa *Descente du Saint-Esprit* (fig. 52) et dans des portraits de l'époque. L'allongement des personnages est un des traits caractéristiques de ses autres dessins de la même époque. Ce trait si peu rubénien est un vestige de la formation reçue par van Dyck à l'atelier d'un peintre maniériste.

Le sujet de l'adoration des saints, ou *Sacra Conversazione*, a été élaboré sur une feuille à l'Albertina, Vienne (fig. 58) [Vey, *Zeichnungen,* n° 97], au recto de laquelle on peut voir les saints Georges, Sébastien et Jérôme, en plus d'un saint inconnu, à la gauche de la Vierge et l'Enfant; à la droite du dessin, on voit sainte Catherine agenouillée, le saint à l'allure de moine et deux autres personnages. Au verso, saint Jérôme et sainte Catherine agenouillée sont à la gauche, tandis que trois moines sont à la droite de la Vierge et l'Enfant.

Ce qui a pu être le dessin final de van Dyck dans cette série, aujourd'hui à Chatsworth (fig. 59) [Vey, *Zeichnungen*, n° 98], montre deux moines à l'extrême gauche, saint Sébastien et saint Jérôme agenouillé à la gauche de la Vierge et l'Enfant, et sainte Catherine à genoux à la droite avec une partie de la roue de supplice sur le sol. Saint Georges et un ange se tiennent derrière elle. Le décor architectural est composé d'une colonne cannelée au moyen plan, derrière Jérôme, et, derrière la Vierge, ce qui semble être l'entrée d'une colonnade. À l'arrière et au-dessus de la tête de Sébastien un large chapiteau ou linteau rappelle les détails du décor utilisé dans le dessin du British Museum. Au verso de la deuxième feuille de Chatsworth sont des études de Pierre et de Malchus de l'*Arrestation du Christ*.

Provenance: N.A. Flinck.

Exhibitions: 1955, Genoa, no. 100; 1957, Nottingham, no. 34; 1960, Antwerp-Rotterdam, no. 49; 1961, Manchester, *Old Master Drawings from Chatsworth*, no. 73; 1969–1970, U.S.A. and Canada, *Old Master Drawings from Chatsworth* (circulated by the International Exhibitions Foundation), no. 82.

Bibliography: *Vasari Society*, Vol. IV, p. 22; Vey, *Studien*, p. 137 ff.; Vey, *Zeichnungen*, no. 95.

55 Venus and Adonis

Pen and brown-and-grey wash on white paper
25.9 x 18.5 cm (trimmed on left side)
Mark of J. Richardson Jr (Lugt 2170)
British Museum, London, no. 1910.2.12.210

A painting of this subject was with a London dealer in 1960 [Vey, *Zeichnungen*, Vol. I, pl. II]. It was formerly in the Palazzo Pallavicini, Genoa [Smith, 1831, no. 291]. Van Dyck changed the composition substantially in the painting. Venus stretches out her arm and grasps Adonis's upper arm. Adonis, whose head is inclined toward and close to the head of Venus, reaches behind her and loosely grasps her left shoulder. In the painting, Adonis's robe has blown away from his legs to reveal muscular limbs. Similarly, the drapery of Venus has been pushed aside so that only her right leg and groin are covered.

In both the drawing and the painting the plump Venus recalls Rubens's preference for the fleshly human form. In the drawing Venus twists her torso to one side and inclines towards Adonis. This pose was changed in the painting, where Venus's left leg is seen obliquely and her body in three-quarter view is not twisted. The pose of the goddess in the drawing is derived from Rubens's depiction of her in his *Venus and Adonis* in Düsseldorf [Oldenbourg, KdK, p. 29] and his pose of Susanna in *Susanna and the Elders* (Madrid, Accademia de San Lucca) [Oldenbourg, KdK, p. 32] both of *c.* 1610–1612. In *Rubens's Drawings* [Brussels: 1963, no. 74] Burchard and d'Hulst describe Rubens's drawing of *Venus and Cupid* (Sterling and Francine Clark Art Institute, Williamstown), and the figures of Venus and Susanna in the aforementioned paintings by Rubens, as follows: "All these figures lean over to one side and are vehemently

Historique: N.A. Flinck.

Expositions: 1955 Gênes, n° 100; 1957 Nottingham, n° 34; 1960 Anvers-Rotterdam, n° 49; 1961 Manchester, *Old Master Drawings from Chatsworth*, n° 73; 1969–1970 États-Unis et Canada, *Old Master Drawings from Chatsworth* (mise en tournée par la International Exhibitions Foundation), n° 82.

Bibliographie: *Vasari Society*, IV, 22; Vey, *Studien*, 137sq.; Vey, *Zeichnungen*, n° 95.

55 Vénus et Adonis

Plume et lavis de bistre et gris sur papier blanc
25,9 x 18,5 cm (côté gauche rogné)
Marque de J. Richardson Jr (Lugt 2170)
British Museum, Londres, n° 1910.2.12.210

En 1960, un marchand d'art londonien avait en sa possession une peinture de ce sujet [Vey, *Zeichnungen*, I, pl. II]. Il se trouvait jadis au Palazzo Pallavicini de Gênes [Smith, 1831, n° 291]. Van Dyck a grandement modifié la composition dans le tableau. Vénus tend le bras et tient le haut du bras d'Adonis, qui lui, penche sa tête près de celle de Vénus et, passant son bras autour d'elle, lui tient, sans serrer, l'épaule gauche. Dans le tableau, la tunique d'Adonis caressée par le vent s'est ouverte, révélant des jambes musclées. De même, le drapé de Vénus a été écarté et ne recouvre que sa jambe droite et son ventre.

Dans le dessin comme dans le tableau, la gironde Vénus nous rappelle la préférence de Rubens pour les formes opulentes. Le torse de Vénus, dans le dessin, est tourné de côté et penche vers Adonis. Dans le tableau où la pose a été modifiée, la jambe gauche de Vénus est présentée en oblique et son corps, sans torsion aucune, est vu aux trois-quarts. La pose de la déesse dans le dessin est inspirée de la représentation qu'en fit Rubens dans son *Vénus et Adonis* à Düsseldorf [Oldenbourg, KdK, 29] et de celle de Suzanne dans *Suzanne et les vieillards* (Madrid, Accademia de san Lucca) [Oldenbourg, KdK, 32], deux œuvres qui datent de vers 1610–1612. Burchard et d'Hulst [*Rubens's Drawings* (Bruxelles, 1963), n° 74], dans leur description du *Vénus et Cupidon* de Rubens (Williamstown, Sterling and Francine Clark Art Institute) et des figures de Vénus et de Suzanne dans les tableaux déjà mentionnés, décla-

twisted, the hips being seen in frontal view, the shoulders nearly in profile, with arms and heads so posed as to enhance the dramatic effect."

A bad oil copy after van Dyck's drawing *Venus and Adonis* passed through Müller, Amsterdam, 17 November 1918 (no. 7) and through Mak van Waay, Amsterdam, 26–27 May 1925 (no. 29). A *Venus and Adonis* by van Dyck is listed in the sale of the A. Bout collection, The Hague in 1752 [G. Hoet, *Catalogue of Naamlyst van Schilderyen*, Vol. I (The Hague: 1725), p. 387, no. 41] and one was in a sale on 25 August 1762 [G. Hoet, *ibid*, Vol. III (The Hague: 1770), p. 281, no. 52]. There is a print by Lucas Franchois after the drawing.

Provenance: Jonathan Richardson Jr; R. Payne Knight; C.S. Bale; G. Salting; 1910, Salting bequest.

Exhibitions: 1900, R.A., no. 206; 1912, 1918, London, *Exhibition of Drawings and Sketches by Old Masters. . .*, British Museum, no. 142.

Bibliography: Waagen, 1857, Vol. IV, p. 118; Cust, 1900, p. 241; A.M. Hind, *Catalogue of Drawings by Dutch and Flemish Artists in the British Museum*, Vol. II (London: 1923), no. 23; Vey, *Zeichnungen*, no. 25.

56 Martyrdom of St Catherine

Pen on discoloured white paper; trimmed on left side
18.0 x 21.2 cm
Inscribed in lower margin, in later hand, *oA* and inscribed with red chalk, u.r. corner, *V Dyck*
Herzog Anton Ulrich-Museum, Braunschweig

Saint Catherine in the centre is tied to the martyr's wheel. She is accompanied by two angels who deliver her from torture while the pagan executioners turn away from the miracle.

In this brief sketch, which is a preliminary study for the drawing in Paris (cat. no. 57), van Dyck has formed the composition in his usual frieze-like manner with no serious attempt to develop the Baroque notions of recession into space. The swift and deft pen strokes, which are only mementos of perceived forms, vary in thickness. The anatomy and details of the figures and environment of the event are totally ignored as van Dyck

raient que: «Toutes ces figures penchent d'un côté et esquissent une torsion violente du buste car les hanches sont vues de face, les épaules presque de profil et les bras et têtes destinés à accroître l'effet dramatique.»

Une mauvaise copie à l'huile d'après le dessin *Vénus et Adonis* de van Dyck est passée chez Müller, à Amsterdam, le 17 novembre 1918 (n° 7) puis chez Mak van Waay, à Amsterdam, les 26–27 mai 1925 (n° 29). Un *Vénus et Adonis* de van Dyck figure dans la vente de la collection A. Bout, La Haye, en 1752 [G. Hoet, *Catalogue of Naamlyst van Schilderyen*, I (La Haye), 1752), 387, n° 41] et un autre dans la vente du 25 août 1762 [Hoet, *ibid.*, III (La Haye, 1770), 281, n° 52]. Il existe une estampe de Luc Franchois d'après le dessin.

Historique: Jonathan Richardson Jr; R. Payne Knight; C.S. Bale; G. Salting; 1910, legs Salting.

Expositions: 1900 R.A., n° 206; 1912, 1918 Londres, *Exhibition of Drawings and Sketches by Old Masters...*, British Museum, n° 142.

Bibliographie: Waagen, 1857, IV, 118; Cust, 1900, 241; A.M. Hind, *Catalogue of Drawings by Dutch and Flemish Artists in the British Museum*, II (Londres, 1923), n° 23; Vey, *Zeichnungen*, n° 25.

56 Martyre de sainte Catherine

Plume sur papier blanc décoloré; rogné sur le côté gauche
18 x 21,2 cm
Inscription: d'une main ancienne, marge inférieure: *o A*; à la sanguine, c.d.h.: *V Dyck*
Herzog Anton Ulrich-Museum, Brunswick

Sainte Catherine, au centre, est attachée à la roue, tandis que deux anges s'apprêtent à la sauver du supplice et que les bourreaux païens se détournent du miracle.

Cette esquisse sommaire est une étude préliminaire pour le dessin de Paris (cat. n° 57). Selon son habitude, van Dyck l'a composée comme une frise, sans s'appliquer à mettre en valeur l'idée baroque de profondeur. Le trait vif et habile est d'épaisseur variable et se contente de suggérer les formes perçues. L'anatomie et les détails des figures et du décor où se déroule la scène sont totalement négligés, car van Dyck ici ne visait qu'à fixer l'idée de la composition.

was seeking here to record only the idea of the composition.

Such hurried sketches as this are useful in recreating van Dyck's procedure in creation. He was not one who painstakingly studied each figure and instinctively created the correct composition on the first try.

A sheet which was with a London dealer in 1958 had drawings after this drawing and of another drawing in the Herzog Anton Ulrich-Museum.

Provenance: Duke Carl I of Brunswick?

Exhibitions: 1960, Antwerp-Rotterdam, no. 30a.

Bibliography: Vey, *Studien*, p. 78 ff.; Vey, *Zeichnungen*, no. 60.

De tels croquis hâtifs nous aident à découvrir chez van Dyck le processus de création. Il n'était pas de ceux qui s'acharnent à étudier chaque figure et trouvait d'instinct la composition correcte.

Une feuille qui, en 1958, se trouvait chez un marchand d'art londonien contenait des dessins d'après celui-ci en plus d'un autre appartenant au Herzog Anton Ulrich-Museum.

Historique: Herzog Carl I von Braunschweig?

Exposition: 1960 Anvers-Rotterdam, n° 30a.

Bibliographie: Vey, *Studien*, 78sq.; Vey, *Zeichnungen*, n° 60.

57 Martyrdom of St Catherine
Pen, brown wash, with a few spots of ochre, lilac, and light-red watercolour, and black chalk probably by a second hand; some blue pastel by a later hand; on white paper
28.5 x 21.0 cm
Inscribed by a later hand, l.l., *A: V: Dijk ft.*; Mark of École Nationale des Beaux-Arts (Lugt 829)
Musée de l'École Supérieure des Beaux-Arts, Paris, no. 34582

57 Martyre de sainte Catherine
Plume, lavis de bistre, tacheté d'aquarelle ocre, lilas et rouge-clair, et pierre noire probablement d'une autre main; des touches de pastel d'une main ancienne; sur papier blanc
28,5 x 21 cm
Inscription: d'une main ancienne, b.g.: *A: V: Dijk ft*
Marque de l'École Nationale des Beaux-Arts (Lugt 829)
Musée de l'École Supérieure des Beaux-Arts, Paris, n° 34582

St Catherine of Alexandria was tied to a wheel by the Emperor Maxentius, who hoped to break her Christian faith. In this drawing an angel is delivering her from the wheel which, according to legend, God broke apart with such force that flying pieces killed some of her tormentors. Van Dyck has placed a bust of God the Father in the top right corner. From God emanates a powerful light which frightens horses and from which the heathen spectators flee.

In this energetic and expressive drawing van Dyck has marshalled a number of graphic techniques to impart vigour and dramatic tension. The short, angular pen strokes are amplified by the use of wash that is in places thin enough to allow the texture of the paper to become an integral part of the design. The twisting forms of man and horse interact in space so that a genuine feeling of

L'empereur Maxence avait condamné sainte Catherine d'Alexandrie au supplice de la roue dans l'espoir de lui faire renier sa foi chrétienne. Dans ce dessin, un ange la délivre de la roue que Dieu, selon la légende, a brisée avec tant de puissance que des éclats tuèrent certains des bourreaux. Van Dyck avait placé, dans le coin droit supérieur, un buste de Dieu le Père d'où jaillit une telle lumière que les chevaux en sont effrayés et les spectateurs païens mis en fuite.

Dans ce dessin d'une puissante force d'expression, van Dyck a fait appel à un certain nombre de techniques graphiques qui créent une impression de vigueur et de tension dramatique. Les courts traits de plume anguleux sont mis en valeur par un lavis qui, par endroits, est suffisamment transparent pour permettre à la texture du papier de devenir partie intégrante du dessin. Les formes

depth is imparted to the drama. Van Dyck has displayed in this drawing his full command of Baroque compositional structure in which the oblique movement of horses and the diagonal rays of light from heaven impel the eye to focus on the essential element – the brightly lit nude body of the saint whose beauty had aroused the Emperor's passion.

While the draughtsmanship and subject matter are in keeping with the work of the young van Dyck, the extraordinary composition is quite unusual in his early work. He undoubtedly felt that no matter how skilled he could be in such compositions, the general feeling of the scene was not entirely compatible with his spirit and intentions as a painter.

As Vey has pointed out, this type of violent action, involving the effects of the descent of heavenly power upon riders and horses, was employed by Rubens in his *The Defeat of Sennacherib* in Munich [Oldenbourg, KdK, p. 156] and his *Conversion of St Paul* [Oldenbourg, KdK, p. 155]. Vey also suggests that van Dyck's drawing was stimulated by Italian Mannerist designs such as Giulio Romano's *Martyrdom of St Catherine*, known to van Dyck either through Diana Ghissi's print [Bartsch, Vol. XV, 444 no. 27] or Hieronymus Cock's print in reverse of 1562.

No painting by van Dyck of the subject of the *Martyrdom of St Catherine* has survived, and it is quite likely that he never painted one. A very understandable confusion resulted in this atypical drawing being engraved as a work of Rubens by W. van der Leeuw (1603–c. 1665) [Hollstein, van Dyck, no. 392].

A copy of the drawing is in the Zürcher collection, Lucerne. Sir Thomas Lawrence had a drawing of the same subject by van Dyck [Woodburn Catalogue, *The Lawrence Gallery. Second Exhibition* (London: 1835) no. 20] and Cust in 1900 [p. 239 no. 37B] listed another drawing of the same subject by van Dyck in the Hermitage. The latter drawing was not included in M. Dobroklonsky, "Van Dycks Zeichnungen in der Eremitage," *Zeitschrift für bildende Kunst*, Vol. LXIV (1930–1931), pp. 237–243, and it is at present catalogued as "Anonymous Flemish."

Provenance: Schneider; 6–7 April 1876, Paris, Drouot; A. Armand; 1908, P. Valton donation.

Exhibitions: 1879, Paris, École des Beaux-Arts, *Dessins de Maîtres Anciens*, no. 318; 1947, Paris, *Exposition de dessins. . . de l'École Supérieure des Beaux-Arts, Art flamand. . .*, no. 49; 1960, Antwerp-Rotterdam, no. 30.

torsionnées de l'homme et du cheval agissent l'une sur l'autre dans l'espace et donnent une véritable apparence de profondeur au drame. Van Dyck déploie ici toute sa maîtrise de l'art de la composition baroque où le mouvement oblique des chevaux et les diagonales des rayons lumineux venant du ciel contraignent l'œil à se fixer sur l'élément essentiel – le corps nu violemment éclairé de la sainte dont la beauté a éveillé la passion de l'empereur.

Bien que le dessin et le sujet soient en accord avec l'œuvre de jeunesse de van Dyck, la composition extraordinaire est d'un type rarement vu dans ses premières œuvres. Il jugeait certainement que quel que fut son talent dans des compositions telles, le sentiment de la scène n'était pas entièrement en accord avec son tempérament et ses intentions comme peintre.

Comme Vey l'a fait remarquer, ce genre d'action violente, mettant en jeu une puissance divine s'exerçant sur cavaliers et chevaux, a été utilisé par Rubens dans sa *Défaite de Sennachérib* à Munich [Oldenbourg, KdK, 156] et sa *Conversion de saint Paul* [Oldenbourg, KdK, 155]. Il a aussi suggéré que le dessin de van Dyck avait été stimulé par les conceptions maniéristes italiennes, telles que le *Martyre de sainte Catherine* de Jules Romain, que van Dyck a connu par la gravure de Diana Ghissi [Bartsch, XV, 444 n° 27] ou par l'estampe en contrepartie de 1562 par Jérôme Cock.

Aucun tableau de van Dyck au sujet du *Martyre de sainte Catherine* n'a survécu et il est fort probable qu'il n'en a jamais peint. Il est tout à fait compréhensible que ce dessin atypique ait été gravé comme œuvre de Rubens par W. van der Leeuw (1603–v. 1665) [Hollstein, van Dyck, n° 392].

Une copie du dessin fait partie de la collection Zürcher de Lucerne. Sir Thomas Lawrence possédait un dessin de van Dyck sur ce même sujet [Catalogue Woodburn, *The Lawrence Gallery. Second Exhibition* (Londres, 1835), n° 20] et Cust, en 1900 [239 n° 37B], signalait l'existence à l'Ermitage d'un autre dessin de van Dyck sur le même thème. Celui-ci n'était pas cité dans M. Dobroklonsky, «Van Dycks Zeichnungen in der Eremitage», *Zeitschrift für bildende Kunst*, LXIV (1930–1931), 237–243. Il est présentement catalogué comme «Anonyme. Flandres».

Historique: Schneider; 6–7 avril 1876, Paris, Drouot; A. Armand; 1908, don P. Valton.

Expositions: 1879 Paris, École des Beaux-Arts, *Dessins de maîtres anciens*, n° 318; 1947 Paris, *Exposition de dessins... de l'École Nationale Supérieure des Beaux-*

Bibliography: Guiffrey, 1882, pp. 29, 32; Cust, 1900, p. 239, no. 37A; *Société de Reproduction des Dessins de Maîtres* (Paris: 1912) P. Lavallée, "La collection de dessins de l'École des Beaux-Arts," *Gazette des Beaux-Arts*, Vol. XIII (1917), p. 280; T. Muchall-Viebrook, *Flemish Drawings of the 17th Century* (London: 1926), no. 37; J.G. van Gelder, "Teekeningen van Anthonie van Dyck," *Beeldende Kunst*, Vol. XXVIII (1942) no. 3; J.G. van Gelder, *Teekeningen van Anthonie van Dyck*, (Antwerp: 1948), no. 3; Vey, *Studien*, p. 78 ff.; Vey, *Zeichnungen*, no. 61.

Arts, art flamand..., n° 49; 1960 Anvers-Rotterdam, n° 30.

Bibliographie: Guiffrey, 1882, 29, 32; Cust, 1900, 239 n° 37A; *Société de reproduction des dessins de maîtres* (Paris, 1912); P. Lavallée, «La collection des dessins de l'École des Beaux-Arts», *Gazette des Beaux-Arts*, XIII (1917), 280; T. Muchall-Viebrook, *Flemish Drawings of the 17th Century* (Londres, 1926), n° 37; J.G. van Gelder, «Teekeningen van Anthonie van Dyck», *Beeldende Kunst*, XXVIII (1942), n° 3; J.G. van Gelder, *Teekeningen van Anthonie van Dyck* (Anvers, 1948), n° 3; Vey, *Studien*, 78sq.; Vey, *Zeichnungen*, n° 61.

58 Portrait of a Lady

Oil on canvas
Inscribed, by a later hand, l.l., *The Countess of Kenelmacy*
1.46 x 1.08 m
The Fine Arts Museums of San Francisco, The Roscoe and Margaret Oakes Foundation, no. 75.2.11

This portrait was seen by Horace Walpole at Newnham Paddox in 1768. He recorded it in his notes as follows: "An exceeding fine portrait of a Flemish Lady, certainly by Jordaens of Antwerp, but said to be of Rubens, & called ridiculously, Lady Kenelmeaky daughter of the first Earl [of Denbigh]" [P. Toynbee, p. 63]. The painting was first exhibited as a van Dyck in 1824 and the attribution has not been doubted since.

The high-backed chair, curtain, column and base, and balustrade are very similar to those in the *Portrait of a Lady* in Southampton (cat. no. 59). The same setting was used for van Dyck's much grander full-length *Portrait of a Woman* (formerly in the collection of Lady Mountbatten) [KdK, 1931, p. 105].

The eccentric composition of some of van Dyck's early portraits is particularly evident in the San Francisco portrait. There is often some difficulty in finding the proper point of view in these portraits. The orthogonals of the architecture in this painting suggest a *sotto in sù* composition; however, the chair is tilted forward so that the correct eye level should be at about the lady's waist.

58 Portrait d'une dame

Huile sur toile
Inscription: d'une main ancienne, b.g.: *The Countess of Kenelmacy*
1,46 x 1,08 m
The Fine Arts Museums of San Francisco, The Roscoe and Margaret Oakes Foundation, n° 75.2.11

En 1768 Horace Walpole avait remarqué ce portrait à Newnham Paddox. Voici ce qu'il en dit dans ses notes: «C'est un portrait extrêmement remarquable d'une dame flamande, sûrement de Jordaens d'Anvers, mais que l'on dit de Rubens, & dit ridiculeusement, Lady Kenelmeaky, fille du premier comte [de Denbigh]» [P. Toynbee, 63]. Ce tableau a été exposé pour la première fois comme un van Dyck en 1824 et l'on n'a jamais douté de l'attribution depuis.

La chaise à haut dossier, le drapé, la colonne et sa base, et la balustrade ressemblent beaucoup à ceux du *Portrait d'une dame* à Southampton (cat. n° 59). Van Dyck a utilisé le même décor dans une œuvre plus ambitieuse, le portrait en pied d'une femme, autrefois dans la collection Lady Mountbatten [KdK, 1931, 105].

L'excentricité de la composition de certains de ses premiers portraits est particulièrement marquée dans celui de San Francisco. On éprouve souvent des difficultés à trouver le point de vue dans ces portraits. La projection orthogonale de ce tableau suggère une composition *di sotto in su*; cependant, la chaise est inclinée vers l'avant de sorte que le juste niveau de l'œil devrait être vers la taille de la dame.

No matter at what height the portrait is hung the sitter seems to be about to fall forward. This unsettling effect is an indication that this portrait is an early one of its type. It is possible that van Dyck was attempting a kind of reversal of the viewpoint that characterized some of his earliest three-quarter-length portraits, in which the correct eye level for the viewer is the face of the sitter. The forward-leaning pose is particularly strong in the males in the double portraits of *A Man and Wife* in Detroit [KdK, 1931, p. 96] and Budapest [KdK, 1931, p. 113]. The eccentric viewpoint and the tilting of sitters was abandoned by van Dyck in the portraits dating from the two years preceding his departure for Italy.

Provenance: Earl of Denbigh, Newnham Paddox; 1 July 1938, Viscount Fielding sale, Christie's, no. 126; bought by Frean; Herman Goering; Mr Borthwick Norton; 15 May 1953, Mrs H.F.P. Borthwick Norton, Christie's, no. 88; bought by Duits.

Exhibitions: 1824, London, British Institution, no. 71; 1857, Manchester, *Art Treasures Exhibition*, no. 593; 1873, London, R.A., no. 197; 1886–1889, London, Grosvenor Gallery, no. 106; 1900, R.A., no. 113; 1910, Brussels, *L'Art Belge au XVIIe siècle*, no. 165.

Bibliography: Smith, 1831, no. 587; Cust, 1900, pp. 17 & 25, ill. opposite p. 14, p. 237 no. 71; KdK, 1909, p. 151; M. Rooses, "De vlaamsche Kunst in de XVIIe eeuw Tentoongesteld in het Jubelpaleis te Brussel in 1910," *Onze Kunst*, Vol. XIX (1911), p. 42; Paget Toynbee, "Horace Walpole's Journals of Visits to County Seats, Etc.," *Walpole Society*, Vol. XVI (1928), p. 63; H. Rosenbaum, "Über Früh-Porträts von Van Dyck," *Cicerone*, Vol. XX (1928) p. 364; KdK, 1931, p. 117 l.; Michael Jaffé, "Van Dyck Portraits in the de Young Museum and Elsewhere," *Art Quarterly*, Vol. XXVIII (1965), pp. 41, 53, figs. 1 and 14; *European Works of Art in the M.H. de Young Memorial Museum* (San Francisco: 1966).

59 Portrait of a Lady
Oil on canvas
122.5 x 87 cm
Southampton Art Gallery, Southampton, England

Quelle que soit la hauteur à laquelle ce portrait est accroché, on a l'impression que le modèle va tomber en avant. Cette impression déroutante est une indication qu'il s'agit d'un des premiers portraits de ce genre. Van Dyck essayait peut-être d'inverser le point de vue qui caractérisait certains de ses premiers portraits trois-quarts, pour lesquels la bonne ligne de vision était à la hauteur du visage du modèle. Cette inclinaison vers l'avant est particulièrement sensible chez les hommes dans les doubles portraits de *Un homme et sa femme* à Detroit [KdK, 1931, 96] et à Budapest [KdK, 1931, 113]. Van Dyck a renoncé à ce point de vue excentrique et aux modèles penchés vers l'avant dans les portraits qu'il a peints pendant ses deux dernières années précédant son départ pour l'Italie.

Historique: comte de Denbigh, Newnham Paddox; 1er juillet 1938, vente vicomte Fielding, Christie, no 126; acquis par Frean; Herman Goering; Borthwick Norton; 15 mai 1953, Mme H.F.P. Borthwick Norton, Christie, no 88; acquis par Duits.

Expositions: 1824 Londres, British Institution, no 71; 1857 Manchester, *Art Treasures Exhibition*, no 593; 1873 Londres, R.A., no 197; 1886–1889 Londres, Grosvenor Gallery, no 106; 1900 R.A., no 113; 1910 Bruxelles, *L'art belge au XVIIe siècle*, no 165.

Bibliographie: Smith, 1831, no 587; Cust, 1900, 17 et 25, ill. en regard 14 et 237 no 71; KdK, 1909, 151; M. Rooses, «De vlaamsche Kunst in de XVIIe eeuw Tentoongesteld in het Jubelpaleis te Brussel in 1910», *Onze Kunst*, XIX (1911), 42; Paget Toynbee, «Horace Walpole's Journals of Visits to County Seats, Etc.», *Walpole Society*, XVI (1928), 63; H. Rosenbaum, «Über Früh-Porträts von Van Dyck», *Cicerone*, XX (1928), 364; KdK, 1931, 117g.; Michael Jaffé, «Van Dyck Portraits in the de Young Museum and Elsewhere, *Art Quarterly*, XXVIII (1965), 41, 53, fig. 1 et 14; *European Works of Art in the M.H. de Young Memorial Museum* (San Francisco, 1966).

59 Portrait d'une dame
Huile sur toile
122,5 x 87 cm
Southampton Art Gallery, Southampton, Angleterre

In 1913 Bode identified the sitter in this portrait and that of its less accomplished companion, also in Southampton, as the van der Heyden couple. Presumably he had in mind the painter and minter Peter van der Heyden, but the 1642 inventory of his collection, although it included two paintings by van Dyck, mentions no such pair of portraits [Denucé, *Inventories*, pp. 92, 93]. There has always been a tendency to identify the sitters in van Dyck's early portraits as artists because he did paint his colleagues, Snyders and Wildens, and because artists form by far the largest group of portraits in van Dyck's *Iconography*, which he began in his second Antwerp period. This tendency is based on the assumption that the young van Dyck was known only to a small coterie of individuals who would sit for portraits as friends rather than as patrons. The truth of the matter is that the young van Dyck obtained commissions from several Antwerp burghers, some of whom were illustrious enough for us to identify, for example Nicholas Rockox (fig. 5).

This unidentified woman wears a rich gold brocade stomacher, black dress, high ruff, gold bracelets, and a gold chain around her waist. She sits on a high-back chair in front of a red curtain, with a landscape, column on a high base, and banister behind her.

Provenance: Sir Otto Beit, Bart; Sir Alfred Beit, Bart; 1951, Mrs H.F.P. Borthwick Norton.

Bibliography: Wilhelm von Bode, *Catalogue of the Collection of Pictures and Bronzes in the Possession of Mr. Otto Beit* (London: 1913), no. 16; H. Rosenbaum, "Über Früh-Porträts von Van Dyck," *Cicerone*, Vol. XX (1928), pp. 362 & 363 n1; KdK, 1931, p. 103; *Art News*, Vol. XXIX (January 3, 1931), p. 14.

60 Portrait of Gaspar Charles van Nieuwenhoven
Oil on panel
49 x 30 cm (irregular octagon)
Emile Verrijken, Antwerp

During his first Antwerp period, Anthony van Dyck only rarely prepared *modelli* before painting a picture. This is the only extant example of a *modello* for a portrait. Beginning about 1634, van Dyck created a number of grisailles for use by the engravers of his series of por-

traits (the *Iconography*). But this *modello* is quite different in function from the later grisailles and oil sketches. The fact that the young artist painted this unique panel and then almost immediately painted the large portrait of Gaspar Charles van Nieuwenhoven (cat. no. 61) suggests that this portrait commission was an unusual event.

The heraldic arms in the finished portrait are identifed as those of the Charles family. In 1618 Rubens painted an altarpiece of *The Last Communion of St Francis of Assisi* for the Franciscan church in Antwerp. A receipt signed by Rubens on 17 May 1619 states that Gaspar Charles paid for this altarpiece [Rooses, *Rubens*, Vol. II, p. 261 no. 1]. The Charles family was closely connected with the Franciscan church in Antwerp; Gaspar's son Petrus Charles was a Franciscan monk, and the family had their burial vault beneath the altar for which the Rubens painting had been commissioned [Vlieghe, *Saints I*, p. 159].

Gaspar Charles, a wealthy burgher of Antwerp and former patron of Rubens, may have requested this *modello* from the young van Dyck before granting the commission for the finished portrait.

Provenance: Count Stroganoff, St Petersburg; Baron Goldschmidt Rothschild, Frankfurt; 11–12 December 1922, Jamart Sale, Fievez, Brussels, no. 28; De Vos, Brussels; 1942, sold in Brussels; bought by a dealer; sold to Rheinisches Landesmuseum, Bonn; 1947, returned to Belgium.

61 Portrait of Gaspar Charles van Nieuwenhoven
Oil on panel
100 x 75 cm
Inscribed u.r., beneath the arms of the Charles family, *ANNO 1620 AETATIS SVAE 30*
The Museum of Fine Arts, Houston, Gift of Cecil Blaffer Hudson, Robert Lee Blaffer Memorial Collection

The subject, who has been identified by the heraldic arms painted over the column at the upper right, is dressed in a black silk doublet, with an openwork lace collar and a heavy black cloak. The lower part of the cloak is pulled across the abdomen and held there by the sitter's left hand. His right hand, shown in the *modello*

liseraient les graveurs de sa série de portraits (*L'Iconographie*). Cependant ce *modèllo* est très différent, dans son but, des grisailles et esquisses à l'huile postérieures. Le fait que le jeune peintre ait exécuté ce panneau unique et que presque immédiatement après il fit ce grand portrait de Gaspard Charles van Nieuwenhoven (cat. nº 61) suggère que cette commande de portrait était un événement peu ordinaire.

Les armoiries dans le tableau fini ont été identifiées comme étant celles de la famille Charles. En 1618, Rubens peignit un retable de *La dernière communion de saint François d'Assise* pour l'église des Franciscains à Anvers. Un reçu signé par Rubens le 17 mai 1619 indique que le retable fut payé par Gaspard Charles [M. Rooses, *Rubens*, II, 261 nº 1]. La famille Charles entretenait d'étroites relations avec l'église des Franciscains d'Anvers, étant donné que le fils de Gaspard, Pierre Charles, était franciscain et que la famille avait son tombeau sous l'autel pour lequel le retable de Rubens avait été commandé [Vlieghe, *Saints I*, 159].

Il est possible que Gaspard Charles, riche bourgeois d'Anvers et ancien protecteur de Rubens, ait demandé ce *modèllo* au jeune van Dyck avant de lui accorder la commande pour le portrait définitif.

Historique: comte Stroganoff, Saint-Pétersbourg; baron Goldschmidt Rothschild, Francfort; 11–12 décembre 1922, vente Jamart, Fievez, Bruxelles, nº 28; de Vos, Bruxelles; 1942, vendu à Bruxelles; acquis par un marchand; vendu au Rheinisches Landesmuseum, Bonn; 1947, revenu en Belgique.

61 Portrait de Gaspard Charles van Nieuwenhoven
Huile sur bois
100 x 75 cm
Inscription: sous les armoiries de la famille Charles, h.d.: *ANNO 1620 AETATIS SVAE 30*
The Museum of Fine Arts, Houston, Gift of Cecil Blaffer Hudson, Robert Lee Blaffer Memorial Collection

Le modèle, qui a été identifié grâce aux armoiries peintes sur la colonne dans le coin supérieur droit, est vêtu d'un justaucorps en soie noire au faux col en dentelle ajourée et d'une grande cape noire. Le bas de la cape est ramené à la taille et retenu par la main gauche du modèle. Sa main droite, qui figure dans le *modèllo* mais

but partially lost in the trimming of the bottom of the Houston panel, was also placed in front of the body rather than to the side. The placement of the hands and heavy folds of the cloak give an air of portliness to the sitter which may not have been intended. As the youthful painter exhibited a peculiar sense of perspective in some of his portraits, it might be suggested that in this case he intended to show the subject leaning slightly backward from the waist. There is no way to verify this hypothesis, for indeed Gaspar Charles may have been quite fat; but, if the *modello* and finished portrait are compared, the former does not show such a decided tilt in the torso of the sitter.

The *modello* differs in other subtle ways from the Houston panel. These have been described by Justus Müller Hofstede, who has kindly permitted the use of his notes for a forthcoming article that will include a study of Emile Verrijken's *modello* and the Houston panel. Müller Hofstede has observed that the *modello* shows a slightly younger, less mature, and less portly man than the Houston painting. He writes, "These differences, however, do not lead to the conclusion that the *modello* was produced much earlier than the painting in Houston." "Rather," he says, "we are faced with differences which are based on the development from the oil sketch to the artist's final painting. The *modello* was in all probability done in the year 1620."

The relationship between the appearance of the sitter in the *modello* and his appearance in the Houston panel does suggest that Gaspar Charles made some contribution to the way in which van Dyck recorded his image.

Provenance: Massey Mainwaring, London; Sir George Donaldson, Hove, Sussex; Sedelmeyer Gallery, Paris; Marczell de Nemes, Budapest; Knoedler and Co., New York.

Exhibitions: 1903, The Hague, Haagsche Kunstkring, 116-a (as Rubens); 1907, R.A., no. 62; 1929, Detroit, no. 13.

Bibliography: C. Hofstede de Groot, *Meisterwerke der Porträtmalerei auf der Austellung im Hague* (Munich: 1903) (as van Dyck); M. Rooses, "Rubens of van Dyck," *Onze Kunst*, Vol. II (1903), p. 117, pl. opp. p. 116; KdK, 1909, p. 161 r.; *Illustrated Catalogue of the Twelfth Series of 100 Paintings by Old Masters, Sedelmeyer Gallery* (Paris: 1913), no. 7; KdK, 1931, p. 93 *l.*; W.R. Valentiner, "Van Dyck Loan Exhibition at Detroit Museum," *The Art News*, Vol. XXVII (6 April, 1929),

partiellement détruite lors du rognage du bas du panneau de Houston, était également placée devant plutôt que sur le côté. La position des mains et les plis de la cape donnent au modèle une corpulence peut-être involontaire. Comme le jeune peintre fit preuve d'un sens particulier de la perspective dans certains de ses portraits, il aurait peut-être eu l'intention de montrer le sujet légèrement incliné vers l'arrière à partir de la taille. Il est impossible de vérifier cette hypothèse, car il se peut que Gaspard Charles ait été très gras, mais si l'on compare le *modèllo* et le portrait fini, le premier ne présente pas une inclinaison du torse aussi marquée.

Le *modèllo* présente diverses nuances subtiles par rapport au panneau de Houston. Ces différences ont été décrites par Justus Müller Hofstede, qui a aimablement autorisé la publication de ses notes pour un article à paraître lequel comportera une étude du *modèllo* d'Emile Verrijken et du panneau de Houston. Müller Hofstede remarque que le *modèllo* montre un homme légèrement plus jeune, moins mûr et moins corpulent que le tableau de Houston. Il écrit: «Toutefois, ces différences ne mènent pas à la conclusion que le *modèllo* fut réalisé bien avant le tableau de Houston. Nous sommes plutôt en présence de différences qui reposent sur l'élaboration du croquis à l'huile jusqu'au tableau définitif de l'artiste. Selon toute probabilité, le *modèllo* fut réalisé en 1620.»

Les rapports entre l'apparence du sujet dans le *modèllo* et dans le panneau de Houston donnent à penser que Gaspard Charles fut pour quelque chose dans la façon dont van Dyck rendit son image.

Historique: Massey Mainwaring, Londres; Sir George Donaldson, Hove (Sussex); Galerie Sedelmeyer, Paris; Marczell de Nemes, Budapest; Knoedler and Co., New York.

Expositions: 1903 La Haye, Haagsche Kunstkring, 116-a (comme par Rubens); 1907 R.A., n° 62; 1929 Detroit, n° 13.

Bibliographie: C. Hofstede de Groot, *Meisterwerke der Porträtmalerei auf der Austellung im Hague* (Munich, 1903) (comme de van Dyck); M. Rooses, «Rubens of van Dyck», *Onze Kunst*, II (1903), 117, pl. en regard 116; KdK, 1909, 161 d.; *Illustrated Catalogue of the Twelfth Series of 100 Paintings by Old Masters, Sedelmeyer Gallery* (Paris, 1913), n° 7; KdK, 1931, 93 g.; W.R. Valentiner, «Van Dyck Loan Exhibition at Detroit Museum», *The Art News*, XXVII (6 avril 1929), 14; G.

p. 14; G. Bernard Hughes, "Sir Anthony van Dyck," *Apollo*, Vol. XXXIV (December, 1941), p. 151; Puyvelde, 1950, pp. 112, 127, 129, fig. 22; Marcel Fryns, *Rubens, van Dyck, Jordaens* (Paris: 1962), p. 18 pl. 34.

Bernard Hughes, «Sir Anthony van Dyck», *Apollo*, XXXIV (décembre 1941), 151; Puyvelde, 1950, 112, 127, 129, fig. 22; Marcel Fryns, *Rubens, van Dyck, Jordaens* (Paris, 1962), 18 pl. 34.

62 Drunken Silenus (*recto*)
Studies of Sleeping Diana (*verso*)
Recto, pen with brown wash and bluish watercolour on white paper; *verso*, pen and brush
16.3 x 22.1 cm
Inscribed l.l., by another hand, *ant Vandyck*; marks of Lawrence (Lugt 2445), Haseltine (Lugt 1507), and British Museum (Lugt 302)
British Museum, London, no. 1913.1.11.1

62 Silène ivre (*recto*)
Études de Diane endormie (*verso*)
Recto: plume avec lavis de bistre et aquarelle bleuâtre sur papier blanc
Verso: plume et pinceau
16,3 x 22,1 cm
Inscription: d'une main ancienne, b.g.: *ant Vandyck*
Marques de Lawrence (Lugt 2445), Haseltine (Lugt 1507) et British Museum (Lugt 302).
British Museum, Londres, n° 1913.I.II.I

This spirited sketch of the drunken Silenus accompanied by a satyr on the left and a crowd on the right, which includes two women and a negro behind them, is van Dyck's variation on the theme of Rubens's painting of 1618 *The Drunken Silenus*, now in the Altepinakothek, Munich [Oldenbourg, KdK, p. 177].

A painting of the same subject, now destroyed, which was formerly in the Kaiser-Friedrich-Museum in Berlin [KdK, 1931, p. 15] has been attributed by most scholars to van Dyck. While one might be reluctant to disagree with the attribution on the basis of the evidence of a photograph, it should be pointed out that this painting is such a derivative work that it may only have been touched by van Dyck in his role of studio artist. Neither the design nor the detail of the Berlin painting are typical of the work of the young van Dyck.

Even further from the style of van Dyck is the painting *The Drunken Silenus Supported by Satyrs* in the National Gallery, London [Gregory Martin, *National Gallery Catalogues. The Flemish School* (London: 1970) pp. 217–225] which has nevertheless been considered the work of Rubens and van Dyck, with the assistance of Snyders. There does not exist a single passage in this painting which can be attributed to van Dyck with any degree of certainty. If he did have a hand in its execution he managed successfully to mimic the style of the elder master to such a degree that his own efforts are indistinguishable from those of other studio assistants and Rubens himself.

The drawing in the British Museum is a study after Rubens's Munich painting: van Dyck pulled the figures

Cette esquisse frémissante de vie du Silène ivre qu'accompagnent un satyre à gauche et une foule, à droite, qui comprend deux femmes et, en arrière, un nègre, est une variation exécutée par van Dyck sur le thème du tableau de 1618 de Rubens, le *Silène ivre*, à l'Altepinakothek de Munich [Oldenbourg, KdK, 177].

Un tableau sur le même sujet, qui a été détruit mais autrefois dans le Kaiser-Friedrich-Museum de Berlin [KdK, 1931, 15], a été attribué à van Dyck par la plupart des spécialistes. Bien que l'on pourrait hésiter à rejeter l'attribution en nous fondant sur des preuves photographiques, il importe de noter qu'il s'agit là d'une œuvre si dérivée qu'il se peut qu'elle ait seulement été retouchée par van Dyck à titre de peintre d'atelier. Ni la conception, ni le détail du tableau de Berlin ne sont caractéristiques de sa manière.

Le *Silène ivre soutenu par des satyres* de la National Gallery de Londres [Gregory Martin, *National Gallery Catalogues. The Flemish School* (Londres, 1970), 217–225] s'éloigne encore plus de son style, même si l'on croyait que c'était là une œuvre de collaboration entre Rubens et van Dyck avec l'aide de Snyders. Rien, dans cette œuvre, ne peut être attribué à van Dyck avec le moindre degré de certitude. S'il a participé à son exécution, il a si bien réussi à imiter le style de son vieux maître qu'il est impossible de distinguer son apport de celui des autres assistants de l'atelier ni de Rubens lui-même.

Le dessin du British Museum est une étude d'après le Rubens de Munich: van Dyck a campé les personnages plus en avant et, d'une façon générale, a réduit la profondeur de la composition originale. Son habitude de

forward and generally reduced the spatial depth of the original composition. Van Dyck's habit of confining the action of his narrative to a very narrow stage, close to the picture plane, is quite clearly exemplified in this drawing. Its relief-like composition is dissimilar to that of the *Triumph of Silenus*, supposedly by van Dyck, which was in Berlin. In the Berlin painting, although there was a similar procession of a teetering Silenus with companions in revelry, the sculpturesque figures were arranged in a complicated manner to create a convincing drama and the illusion of depth. Therefore the design and execution of the Berlin painting must surely have been by a hand quite alien to the author of the British Museum drawing. In van Dyck's drawing, in contrast with the Berlin painting, the drunken Silenus is not corpulent; only his female companions retain some Rubensian fat.

The larger central study of the sleeping Diana on the *verso* of the British museum sheet is, as Vey has written, a variation on Diana in Rubens's *The Sleeping Diana* (Hampton Court) [Rooses, *Rubens*, Vol. III no. 600]. The other studies on the *verso* do not seem as close to any prototype in Rubens's work. They are only related in type to the nudes in Rubens's early mythological paintings. The drawing cannot be connected with any of van Dyck's early paintings.

Provenance: J. Goll van Franckenstein; Sir Thomas Lawrence; J.P. Haseltine; Viscount Iveagh.

Exhibition: 1900, R.A., no. 192.

Bibliography: *Vasari Society*, Vol. X, no. 14; A.M. Hind, *Catalogue of Drawings by Dutch and Flemish Artists. . . in the British Museum*, Vol. II (London: 1923), no. 22; Delacre, 1934, no. 165; Vey, *Zeichnungen*, no. 24.

63 Portrait of Marie Clarisse and Her Daughter
Oil on panel
105.0 x 76.0 cm
Gemäldegalerie Alte Meister der Staatlichen Kunstsammlungen, Dresden, Deutsche Demokratische Republik, no. 1023B

The coat of arms at the upper right has been identified as that of Marie Clarisse, wife of Jan Woverius (van de Wouwere). The left half of the armorial lozenge does

concentrer la scène dans une zone serrée, proche du plan du tableau, est clairement illustrée par ce dessin. La composition crée un effet de relief très différent du *Triomphe du Silène*, autrefois à Berlin, œuvre supposée de van Dyck. Dans ce tableau, on retrouve le même cortège composé du Silène titubant et de ses compagnons de fête, mais l'arrangement des figures statuesques est si complexe, destiné qu'il est à créer non seulement une atmosphère dramatique convaincante mais aussi à exploiter l'illusion de profondeur, que la conception et l'exécution ne peuvent être que d'une autre main que celle à qui nous devons le dessin du British Museum. Dans le dessin de van Dyck, le Silène a perdu sa corpulence; seules ses compagnes ont conservé leurs formes rubéniennes.

L'étude centrale, aux dimensions plus importantes, de Diane endormie, au verso, est, comme l'a écrit Vey, une variante de la Diane du tableau de Rubens, la *Diane endormie* de Hampton Court [Rooses, *Rubens*, III, n° 600]. Les autres études qui figurent également au verso ne semblent pas être aussi proches des prototypes créés par Rubens. Elles s'apparentent seulement par le type aux peintures mythologiques des débuts de sa carrière. On ne peut relier ce dessin à aucun des premiers tableaux de van Dyck.

Historique: J. Goll van Franckenstein; Sir Thomas Lawrence; J.P. Haseltine; vicomte Iveagh.

Exposition: 1900 R.A., n° 192

Bibliographie: *Vasari Society*, X, n° 14; A.M. Hind, *Catalogue of Drawings by Dutch and Flemish Artists ... in the British Museum*, II (Londres, 1923), n° 22; Delacre, 1934, n° 165; Vey, *Zeichnungen*, n° 24.

63 Portrait de Marie Clarisse et sa fille
Huile sur bois
105 x 76 cm
Gemäldegalerie Alte Meister der Staatlichen Kunstsammlungen, Dresde (République démocratique allemande), n° 1023B

Les armoiries, au coin supérieur droit, ont été identifiées comme étant celles de Marie Clarisse, épouse de Jean Woverius (van de Wouwere). La moitié gauche du

appear to bear the arms of Woverius. The right half may be that of the Clarisse family.

Perhaps van Dyck came to the attention of Marie Clarisse through his work on a project for Rubens associated with the Clarisse family. Rubens's print, the *Stigmatization of St Francis*, for which van Dyck drew the engraver's model (cat. no. 33), was dedicated to Louis and Roger Clarisse, two Antwerp merchants, who were the sons of Roger Clarisse. Roger Clarisse the elder, was a native of Lille and a benefactor of the Capuchin Church in Antwerp [Rooses-Ruelens, Vol. II, pp. 205–206].

A panel in the Louvre, of a man and his son [KdK, 1931, p. 94], has been thought to be the pendant of the Dresden portrait. The Louvre painting shows a man who is similar in physiognomy to a man identified as Jan Woverius in Rubens's painting *The Four Philosophers* in the Pitti Palace, Florence [*Rubens e la pittura fiamminga del Settecento nelle collezione pubbliche fiorentine* (Florence: 1977), no. 86]. (Woverius, a friend of the scholar Justus Lipsius, was a dean of the Guild of Romanists in Antwerp in 1619.) A portrait of Jan Woverius after a painting now in Leningrad [KdK, 1931, p. 344] was included in the *Iconography* of van Dyck [Marie Mauquoy-Hendrickx, *L'iconographie d'Antoine van Dyck* (Brussels: 1956), no. 18]. This print, perhaps etched by van Dyck and engraved by Paul Pontius, has an inscription (in the sixth and subsequent states) indicating that the sitter was fifty-eight years old and that the image was made in 1632. It would seem on the basis of Rubens's painting, the print in van Dyck's *Iconography*, and the Leningrad portrait, that there is good (though not conclusive) evidence for identifying the subjects in the Louvre portrait as Jan Woverius and his son.

There are, however, difficulties in the supposition that the Louvre panel is the pendant to the Dresden painting. Their dimensions are not identical and the backgrounds for the portraits are incompatible. In the Dresden portrait, behind the high-back chair, is a simple wall with some surface articulation. Van Dyck originally painted a leaded window at the upper left, and then painted it over with red drapery. In the Louvre painting the man is standing with his son before a wall and parapet. A diagonally-hanging curtain is at the upper left. A landscape with trees is seen in the background on the right, and along the upper right edge of the panel is a column. Half the width of the column is shown in the painting. The only explanation for the great differences between the two paintings, if they were indeed intended

losange armorial semble bien porter les armoiries de Woverius. La moitié droite pourrait représenter celles de la famille Clarisse.

Peut-être van Dyck vint-il à connaître Marie Clarisse à cause de sa participation à un projet de Rubens pour la famille Clarisse. Son estampe, *Saint François d'Assise recevant les stigmates*, pour laquelle van Dyck dessina le modèle pour le graveur (cat. nº 33), était dédiée à Louis et Roger Clarisse, deux marchands anversois, et fils de Roger Clarisse père, né à Lille, un bienfaiteur de l'église des Capucins d'Anvers [Rooses-Ruelens, II, 205–206].

On a cru qu'un panneau du Louvre représentant un homme et son fils [KdK, 1931, 94] était le pendant du portrait de Dresde. Le tableau du Louvre montre un homme qui ressemble à celui identifié comme étant Jean Woverius dans le tableau de Rubens *Les quatre philosophes* au palais Pitti à Florence [*Rubens e la pittura fiamminga del Settecènto nelle collezióni pùbbliche fiorentine* (Florence, 1977), nº 86]. (Woverius, ami de l'érudit Juste Lipse, était le doyen de la Guilde des Romanistes à Anvers en 1619.) Un portrait de Jean Woverius, d'après la peinture maintenant à l'Ermitage [KdK, 1931, 344] figurait dans *L'Iconographie* d'Antoine van Dyck [Marie Mauquoy-Hendrickx, *L'Iconographie d'Antoine van Dyck* (Bruxelles, 1956), nº 18]. Cette estampe, peut-être gravée à l'eau-forte par van Dyck, mais achevée au burin par Paul du Pont, porte une inscription (dans le 6e et les états suivants) indiquant que le modèle avait cinquante-huit ans et que l'image fut réalisée en 1632. Il semblerait d'après le tableau de Rubens, l'estampe dans *L'Iconographie* et le portrait de Leningrad qu'il existe de bons indices, quoique non concluants, qui nous permettent d'identifier les modèles du tableau du Louvre comme étant Jean Woverius et son fils.

Toutefois, l'hypothèse selon laquelle le panneau du Louvre est le pendant du tableau de Dresde soulève des difficultés. Leurs dimensions ne sont pas identiques et les arrière-plans ne sont pas compatibles. Dans le portrait de Dresde, derrière le fauteuil à dossier se trouve un simple coin de mur. Van Dyck peignit à l'origine une fenêtre plombée dans le coin supérieur gauche qu'il recouvrit ensuite d'un drapé rouge. Dans le tableau du Louvre, l'homme est debout avec son fils devant un mur et une balustrade. Dans le coin supérieur gauche, on trouve un rideau tombant en diagonale. À l'arrière-plan, à droite, on aperçoit un paysage avec des arbres et, en haut du côté droit, une colonne dont seulement la moitié est représentée dans le tableau. La seule explication des différences importantes entre les deux toiles, si

to be a pair, might be that they were painted at different times and that the young artist did not have access to his first panel when he undertook his second commission from Woverius.

Provenance: *c.* 1753, Guarienti Inventory of the Royal Collection, Dresden, no. 19 (as van Dyck); 1754 inventory, Vol. II, p. 173 (as Rubens).

Exhibition: 1910, Brussels, *L'art belge au XVII^e siècle*, no. 100.

Bibliography: F. Matthäi, *Verzeichniss der Königlich Sächsischen Gemälde-Galerie zu Dresden*, Vol. I (Dresden: 1835), p. 186, no. 944 (as Rubens); Julius Hübner, *Verzeichniss der Königlichen Gemälde-Gallerie zu Dresden* (Dresden: 1867), p. 119, no. 848 (as Rubens); Karl Woermann, *Katalog der Königlichen Gemäldegalerie zu Dresden* (Dresden: 1887), p. 315, no. 968 (as Rubens). Karl Woermann, *Katalog der Königlichen Gemäldegalerie zu Dresden* (Dresden: 1905), p. 331, no. 1023B (as van Dyck); KdK, 1909, p. 154; KdK, 1931, p. 95; Muñoz, 1941, Vol. XXI, pl. 11; Gerson, 1960, p. 115; UNESCO, *An Illustrated Inventory of Famous Dismembered Works of Art. European Painting* (Paris: 1974), pp. 84–85, fig. 2.

64 The Continence of Scipio
Oil on canvas
1.83 x 2.32 m
Christ Church, Oxford, no. 245

The inventory of the collection of the Duke of Buckingham at York House, Chelsea, begins with the entry on a painting in the hall: "Vandyke – One great Piece being Scipio" [R. Davies, "An Inventory of the Duke of Buckingham's pictures. . .," *Burlington Magazine*, Vol. X (1906–1907), p. 379]. In connection with this picture, Oliver Millar has mentioned a document that records payments made by Endymion Porter, for the Duke of Buckingham. One of these is a payment to van Dyck. The document is undated but may be from the period of van Dyck's first visit to England in 1620/1621 [*Burlington Magazine*, Vol. XCIII (1951), p. 125].

The fragment of the frieze in the lower left of the painting has been identified by John Harris with a fragment of a Roman provincial relief of the second century,

en fait elles furent conçues pour être des pendants, pourrait être qu'elles furent exécutées à des époques entièrement différentes et que le jeune artiste n'eut pas accès à son premier tableau lorsqu'il entreprit la deuxième commande de Woverius.

Historique: Vers 1753, inventaire Guarienti de la collection royale, Dresde, n° 19 (comme par van Dyck); 1754, inventaire, II, 173 (comme par Rubens).

Exposition: 1910 Bruxelles, *L'art belge au XVII^e siècle*, n° 100.

Bibliographie: F. Matthäi, *Verzeichniss der Königlich Sächsischen Gemälde-Galerie zu Dresden*, I (Dresde, 1835), 186, n° 944 (comme par Rubens); Julius Hübner, *Verzeichniss der Königlichen Gemälde-Gallerie zu Dresden* (Dresde, 1867), 119, n° 848 (comme par Rubens); Karl Woermann, *Katalog der Königlichen Gemäldegalerie zu Dresden* (Dresde, 1887), 315, n° 968 (comme par Rubens); Karl Woermann, *Katalog der Königlichen Gemäldegalerie zu Dresden* (Dresde, 1905), 331, n° 1023B (comme par van Dyck); KdK, 1909, 154; KdK, 1931, 95; Muñoz, 1941, XXI, pl. 11; Gerson, 1960, 115; UNESCO, *Inventaire illustré d'œuvres démembrées célèbres dans la peinture européenne* (Paris, 1974), 84–85, fig. 2.

64 Continence de Scipion
Huile sur toile
1,83 x 2,32 m
Christ Church, Oxford, n° 245

L'inventaire de la collection du duc de Buckingham à York House, Chelsea, commence avec l'inscription d'un tableau dans le hall: «Vandyke – One great Piece being Scipio» [R. Davies, «An Inventory of the Duke of Buckingham's pictures...», *Burlington Magazine*, X (1906–1907), 379]. À propos de ce tableau, Oliver Millar signala un document qui rapporte des paiements effectués par Endymion Porter pour le duc de Buckingham. L'un d'eux est un paiement à van Dyck. Le document n'est pas daté, mais pourrait remonter à 1620–1621, l'époque du premier séjour de van Dyck en Angleterre [*Burlington Magazine*, XCIII (1951), 125].

Le fragment de frise au bas gauche du tableau a été identifié par John Harris à un morceau de relief provincial romain du II^e siècle d'origine syrienne, déterré lors

of Syrian origin, unearthed in excavations on the former site of Arundel House in London. It has been suggested by John Harris that the fragment, now in the London Museum, was acquired by Arundel from Buckingham's estate after the latter's assassination in 1628.

The circumstantial documentary evidence that the painting was painted by van Dyck for Buckingham in 1620/1621 is corroborated by stylistic evidence. The strong influence of Veronese in the painting of the drapery and in the elegant pose of the elongated major figures is a result of van Dyck's study of Buckingham's several Veroneses. These pictures had been purchased, probably at Antwerp, from the collection of Charles de Croy, Duke d'Aarschot.

The subject of the painting was undoubtedly suggested to van Dyck by Rubens's picture *The Continence of Scipio*, 1615–1617 (destroyed in a fire in 1825). Rubens's painting is recorded in reverse in engravings by Schelte a Bolswert [Rooses, *Rubens*, Vol. IV, pl. 257] and Jean Dambrun. The painting was a horizontal composition with fluted columns in the background and drapery suspended behind the seated Scipio. Van Dyck borrowed from Rubens the motif of the man holding an elaborate urn in the foreground, though the pose of the man in their pictures is quite different. (For a discussion of Rubens's painting, the prints reproducing it, Rubens's preliminary drawings, and derivative works by Cornelis de Vos, see Agnes Czobor's "An Oil Sketch by Cornelis de Vos," [*Burlington Magazine*, Vol. CIX (1967), pp. 351–355].

The preparatory drawings for *The Continence of Scipio* by van Dyck were clearly inspired by Rubens's final composition and his drawings for it. The first of the known drawings by van Dyck in the Louvre (fig. 60) [Vey, *Zeichnungen*, no. 106], shows Scipio seated beneath a canopy on the right. The bride which the generous Roman general will restore to her spouse stands on a platform before Scipio while a bending man, seen from the front, picks up a large metal basin. The husband of the captive woman stands on the steps of the platform. He is seen from the back and holds his bride's right hand. Van Dyck's drawing shows the narrative in the same direction as in Rubens's drawing in Berlin [H. Mielke and M. Winner, *Peter Paul Rubens Kritischer Katalog der Zeichnungen* (Berlin: 1977), no. 24]. In both there is a similar pose used for Scipio, and both have similar settings with a platform raised on three steps.

Van Dyck continued to work on the composition in which Scipio was seated on the right. On the *verso* of a sheet formerly in Bremen, destroyed in 1945 [Vey,

de fouilles sur l'ancien emplacement de la maison Arundel à Londres. John Harris a émis une hypothèse selon laquelle le fragment, maintenant au London Museum, fut acheté par Arundel à la vente de succession Buckingham après l'assassinat du duc en 1628.

La preuve documentaire indirecte que le tableau fut peint par van Dyck pour Buckingham en 1620–1621 est confirmée par des indices stylistiques. La forte influence de Véronèse dans le rendu du drapé et de la pose élégante des principaux personnages, si allongés, provient de l'étude par van Dyck de plusieurs Véronèse appartenant à Buckingham. Ces tableaux avaient sans doute été achetés à Anvers de la collection de Charles de Croÿ, duc d'Aarschot.

Le sujet du tableau fut indubitablement suggéré à van Dyck par la *Continence de Scipion* de Rubens, de 1615–1617 (détruite dans un incendie en 1825), laquelle a été gravée en contrepartie par Schelte à Bolswert [Rooses, *Rubens*, IV, pl. 257] et Jean Dambrun. Le tableau était de composition en horizontale avec des colonnes cannelées dans l'arrière-plan et un drapé suspendu derrière Scipion assis. Van Dyck emprunta à Rubens le motif de l'homme tenant une urne très travaillée au premier plan, bien que la pose de l'homme dans leurs tableaux soit tout à fait différente. (Pour un débat sur l'œuvre de Rubens, les estampes la reproduisant, les études de Rubens et les œuvres dérivées de Corneille de Vos, voir Agnes Czobor, «An Oil Sketch by Cornelis de Vos» (*Burlington Magazine*, CIX [1967], 351–355).

Les études pour la *Continence de Scipion* de van Dyck sont nettement inspirées de la composition définitive de Rubens et de ses études. Le premier des dessins connus par van Dyck et se trouvant au Louvre (fig. 60) [Vey, *Zeichnungen*, n° 160] montre Scipion assis sous un baldaquin à droite. La mariée, que le général romain par sa générosité rendra à son époux, est debout sur une estrade devant Scipion alors qu'un homme penché vu de face ramasse un grand récipient de métal. L'époux de la captive, debout sur les marches, est vu de dos et tient la main droite de son épouse. Le dessin de van Dyck décrit le récit dans le même sens que dans le dessin de Rubens de Berlin [H. Mielke et M. Winner, *Peter Paul Rubens Kritischer Katalog der Zeichnungen* (Berlin, 1977), n° 24]. Dans les deux dessins, la pose de Scipion est semblable et les deux ont un décor similaire avec une estrade élevée de trois marches.

Van Dyck continua à travailler à la composition avec Scipion assis à gauche. Au verso de la feuille autrefois à Brême, détruite en 1945 [Vey, *Zeichnungen*, 107], van Dyck introduisit l'homme accroupi en bas à droite et

Zeichnungen, p. 107] van Dyck introduced the crouching man in the lower right and drew an only slightly varied version of the husband seen from the back, as he had appeared in Rubens's finished painting.

In the third drawing for *The Continence of Scipio*, on the *recto* of the sheet that was in Bremen, van Dyck reversed the composition and created a procession of isocephalic figures who march on the ground and not on a platform towards Scipio. He narrowed the depth of the scene and included a crouching man on the right, seen from the front, lifting a vase.

In the final painted version of the narrative, van Dyck reverted in part to the earlier sketches and to Rubens's composition. His painting has more depth than that suggested by the drawings on the *recto* of the sheet formerly in Bremen. The number of figures in the painting has been reduced from the number in the drawing. The man with the urn, although a descendant of the figure in the earlier sketches, is reminiscent of a figure in Rubens's *Abraham and Melchisedek* in Caen [*Le siècle de Rubens* (Paris: 1977–1978), no. 120], and resembles a figure in the lower left of Rubens's *Adoration of the Magi* (oil sketch in Museum van Oudheden, Groningen; finished canvas, Prado, no. 1638).

The adaptation of Rubens's composition and the use of figures derived from Rubens's painting can be explained by the hypothesis that Buckingham, an *aficionado* of Rubens, would have requested from van Dyck a picture in the style of the elder Antwerp master. The Solomonic columns in the background which appear in none of van Dyck's other early works, and the atypical inclusion of the Syrian relief and fallen lintel on which Scipio is perched, indicate that this is a work created in circumstances quite without parallel in van Dyck's early career. It may be concluded that this Rubensian essay, with overtones of Veronese's technique of drapery painting and female posture, was painted at the request of the Duke of Buckingham.

The subject – the restoration of a captive Spanish bride to her husband by the victorious Roman general Scipio Africanus, and his bestowal upon the bride as a dowry of the ransom her family had offered – would certainly have appealed to the ambitious politician Buckingham. At the time of the painting of this canvas, he was establishing himself as the court favorite of King James I. Julius Held has pointed out that the incident of the continence and magnanimous behaviour of Scipio is mentioned three times in the works of Niccolo Macchiavelli. "Rubens' interest in the theme," wrote Held, "was surely connected with its significance as a political

dessina le mari vu de dos dans une pose qui ne varie que de celle du même personnage tel qu'il est représenté dans la peinture de Rubens.

Dans le troisième dessin pour la *Continence de Scipion*, au verso de la feuille autrefois à Brême, van Dyck inversa la composition et créa une suite de personnages isocéphaliques qui défilent sur le sol et non sur une estrade vers Scipion. Il limita la profondeur de la scène et ajouta à la droite un homme accroupi vu de face, levant un vase.

Dans la version finale peinte, van Dyck revint partiellement aux premières esquisses et à la composition de Rubens en ce sens que le tableau est plus profond que ne le suggère le dessin au recto de la feuille autrefois à Brême. Le nombre de personnages, dans la peinture, a été réduit. L'homme à l'urne, bien qu'inspiré du personnage des premiers croquis, rappelle une figure de l'*Abraham et Melchisédech* de Rubens, à Caen [*Le siècle de Rubens* (Paris, 1977–1978), n° 120] ainsi qu'au personnage dans le coin inférieur gauche de l'*Adoration des Mages* de Rubens (une esquisse à l'huile se trouve au Museum van Oudheden, à Groningue, et le tableau fini, au Prado, n° 1638).

L'adaptation de la composition de Rubens et l'utilisation de personnages tirés de son œuvre sont explicables dans le cas actuel étant donné qu'on peut supposer que Buckingham, *aficionado* de Rubens, aurait demandé à van Dyck un tableau de la facture du vieux maître d'Anvers. Les colonnes salomoniennes dans le fond, qui ne figurent dans aucune des autres premières œuvres de van Dyck, et l'inclusion atypique du relief syrien et du linteau tombé sur lequel Scipion est placé, indiquent que cette œuvre fut créée dans des circonstances très éloignées du début de la carrière de van Dyck. On peut conclure que cet essai rubénien, marqué de l'influence de Véronèse pour le rendu des drapés et de la pose de la femme, fut peint à la demande du duc de Buckingham.

Le sujet – la restitution de la prisonnière espagnole à son époux par le victorieux général romain l'Africain et son don, comme dot, la rançon que sa famille lui avait offerte – a certainement dû plaire à l'ambitieux homme politique Buckingham. Alors que van Dyck exécutait son œuvre, Buckingham s'établit favori de la cour de Jacques I^{er}. Julius Held souligna que l'épisode de la continence et la conduite magnanime de Scipion sont mentionnés à trois reprises dans l'œuvre de Nicolas Machiavel. «L'intérêt porté par Rubens au thème, écrivit Held, se rattachait sûrement à sa signification comme modèle politique» [*Rubens: Selected Drawings*, I (Londres, 1959), n° 38]. Buckingham et van Dyck

exemplar" [*Rubens. Selected Drawings*, Vol. I (London: 1959), no. 38]. Buckingham and van Dyck would have been aware of the significance of the subject for a man of great political influence.

A drawing of *The Continence of Scipio* in Leningrad was once attributed to van Dyck [M. Dobroklonsky, "Van Dycks Zeichnungen in der Eremitage," *Zeitschrift für bildende Kunst*, Vol. LXIV (1930–1931), pp. 237, 241]. It has now been rightly demoted to a copy after the painting.

Hollstein (van Dyck, no. 500) lists an engraving by Johann Sebastian Müller after the Christ Church painting.

Provenance: 1635, Georges Villiers, 1st Duke of Buckingham, York House Inventory; 1809, Lord Frederick Campbell.

Exhibitions: 1960, Antwerp-Rotterdam, no. 123; 1964, Liverpool *Masterpieces from Christ Church*, no. 16; 1972, London, *The Age of Charles I*, The Tate Gallery, no. 10.

Bibliography: Smith, 1831, no. 404; Randall Davies, "An Inventory of the Duke of Buckingham's picture, etc., at York House in 1635," *Burlington Magazine*, Vol. X (1906–1907), p. 379; KdK, 1931, p. 140; Oliver Millar, "Van Dyck's 'Continence of Scipio' at Christ Church," *Burlington Magazine*, Vol. XCIII (1951), pp. 125–126; Gerson, 1960, p. 113, pl. 97ª; Vey, *Zeichnungen*, p. 177–178, no. 107; Byam Shaw, *Paintings by Old Masters at Christ Church Oxford* (London: 1967), pp. 125–126, pl. 168; Gregory Martin, "The 'Age of Charles I' at the Tate," *Burlington Magazine*, Vol. CXV (1973), pp. 56–59, pl. 62; John Harris, "The Link Between a Roman Second Century Sculptor, van Dyck, Inigo Jones and Queen Henrietta Maria," *Burlington Magazine*, Vol. CXV (1973), pp. 526–530.

auraient eu connaissance de l'importance du sujet pour un homme d'une grande influence politique.

Un dessin représentant la *Continence de Scipion* à Leningrad fut jadis attribué à van Dyck [M. Dobroklonsky, «Van Dycks Zeichnungen in der Eremitage», *Zeitschrift für bildende Kunst*, LXIV (1930–1931), 237, 241]. À présent, il a dûment été remis au rang d'une copie d'après le tableau.

Hollstein (van Dyck, n° 500) mentionne une estampe de Johann Sebastien Müller d'après le tableau de la Christ Church.

Historique: 1635, Georges Villiers, Iᵉʳ duc de Buckingham, inventaire York House; 1809, Lord Frederick Campbell.

Expositions: 1960 Anvers-Rotterdam, n° 123; 1964 Liverpool, *Masterpieces from Christ Church*, n° 16; 1972 Londres, *The Age of Charles I*, The Tate Gallery, n° 10.

Bibliographie: Smith, 1831, n° 404; Randall Davies, «An Inventory of the Duke of Buckingham's Pictures, etc., at York House in 1635», Burlington Magazine, X (1906–1907), 379; KdK, 1931, 140; Oliver Millar, «Van Dyck's "Continence of Scipio" at Christ Church», *Burlington Magazine*, XCIII (1951), 125–126; Gerson, 1960, 113, pl. 97ª; Vey, *Zeichnungen*, 177–178, n° 107; Byam Shaw, *Paintings by Old Masters at Christ Church Oxford* (Londres, 1967), 125–126, pl. 168; Gregory Martin, «The "Age of Charles I" at the Tate», *Burlington Magazine*, CXV (1973), 56–59, pl. 62; John Harris, «The Link Between a Roman Second Century Sculptor, van Dyck, Inigo Jones and Queen Henrietta Maria», *Burlington Magazine*, CXV (1973), 526–530.

65 Portrait of Thomas Howard, Earl of Arundel
Oil on canvas
113 x 80 cm
Mrs. John A. Logan, Washington, D.C.

Thomas Howard, second earl of Arundel (1585–1646) was one of the foremost art collectors of his time in England [L. Cust, "Notes on the Collections Formed by

65 Portrait de Thomas Howard, comte d'Arundel
Huile sur toile
113 x 80 cm
Mme John A. Logan, Washington (D.C.)

Thomas Howard, deuxième comte d'Arundel (1585–1646) fut l'un des plus grands collectionneurs d'art de son époque en Angleterre [L. Cust, «Notes on the Col-

Thomas Howard, Earl of Arundel and Surrey, K.G.," *Burlington Magazine*, Vol. XIX (1911), pp. 278–282; L. Cox, "Inventory of Pictures etc., in the Possession of Alethea, Countess of Arundel, at the Time of Her Death at Amsterdam in 1654," *Burlington Magazine*, Vol. XIX (1911) pp. 282–286, and 323–325]. Arundel's eclectic tastes, which ranged from antique marbles to contemporary paintings and drawings, were formed on two of his early journeys to the Continent in 1609 and 1615.

Belonging to a Roman Catholic family whose estates had been confiscated, Thomas Howard diligently sought to restore to himself his father's titles of Arundel and Surrey. With the personal fortune of his wife Alethea Talbot, he bought back some of the family property. In 1615 he entered the Church of England and the following year was admitted to the Privy Council. He rose in royal favour, serving as Joint Commissioner of the Great Seal in 1621 and later in the same year as Earl Marshal of England.

He suffered political set-backs in the early years of the reign of Charles I, being forced to cede his position as royal favourite to Buckingham. After serving the king on two missions on the Continent in 1632 and 1636, and after acting as Lord Steward to the Royal Household, Arundel fell out of favour with the king. He travelled abroad in 1641, and died at Padua in 1646.

Arundel, who must have been responsible for James I's inviting van Dyck to England in 1620, and who sponsored the young artist's application to leave England and travel abroad in 1621, sat for this portrait during this period. A story concerning this portrait was recounted by Mary F.S. Hervey in 1921 [obtained from Henry Howard of Corby's *Memorials of the Howard Family* (London: 1834)]. After Buckingham and Arundel had quarrelled, Buckingham sent Arundel a picture and Arundel in return offered Buckingham his choice of pictures from his own gallery. For some reason Buckingham chose this portrait of Arundel himself, which eventually was sold abroad with much of Buckingham's collection. It may have been somewhat out of character for Buckingham to want a portrait of his rival, but perhaps the lesson of *The Continence of Scipio* (cat. no. 64), which van Dyck had painted for him, had had some effect. Arundel made up for the loss of his portrait to Buckingham, for van Dyck later in his English period painted Arundel with his wife and again with his grandson. Van Dyck also had a portrait of Arundel engraved for the *Iconography*.

Arundel, who was thirty-five at the time this portrait was painted, sits in a high-back chair and holds in his

lections Formed by Thomas Howard, Earl of Arundel and Surrey, K.G.», *Burlington Magazine*, XIX (1911), 278–282; L. Cox, «Inventory of Pictures, etc., in the Possession of Alethea, Countess of Arundel, at the Time of Her Death at Amsterdam in 1654», *Burlington Magazine*, XIX (1911), 282–286 et 323–325]. Son goût assez éclectique, qui portait aussi bien sur les marbres antiques que sur la peinture et le dessin de son époque, s'est développé au cours de deux de ses premiers voyages en Europe en 1609 et en 1615.

D'une famille catholique dont les biens furent confisqués, Thomas Howard chercha assidûment à reprendre les titres d'Arundel et de Surrey de son père. Avec la fortune personnelle de son épouse Alethea Talbot, il racheta certaines des propriétés familiales. En 1615, il opte pour l'Église anglicane et l'année suivante il est admis au sein du Conseil privé. Il vit sa faveur royale augmenter en faisant fonction de cochancelier du Grand Sceau en 1621 et fut nommé la même année comte-maréchal d'Angleterre.

Il subit des revers politiques pendant les premières années du règne de Charles Ier et fut obligé de céder à Buckingham son privilège de favori du roi. Après avoir servi le roi au cours de deux missions en Europe en 1632 et en 1636 et fait fonction d'intendant de la Maison royale, Arundel encourut la disgrâce de la cour. Il voyagea à l'étranger en 1641 et mourut à Padoue en 1646.

Arundel, sans doute à l'origine de l'invitation de Jacques Ier adressée à van Dyck à venir en Angleterre en 1620 et qui parraina la demande du jeune artiste de quitter l'Angleterre et de voyager à l'étranger en 1621, posa pour ce portrait à cette époque. Mary F.S. Hervey fit en 1921 le récit d'une histoire tirée des *Memorials of the Howard Family* (Londres, 1834) de Henry Howard de Corby, concernant ce portrait. Après la querelle entre Buckingham et Arundel, Buckingham aurait envoyé un tableau à Arundel et ce dernier aurait offert à Buckingham un toile de son choix tirée de sa collection. Buckingham choisit, pour une quelconque raison, ce portrait d'Arundel, qui finit par être vendu à l'étranger avec de nombreux tableaux de la collection Buckingham. Il aurait été en quelque sorte contraire au caractère de Buckingham de vouloir un portrait de son rival, mais peut-être la leçon de la *Continence de Scipion* (cat. nº 64), que van Dyck avait peint pour lui, avait-elle eu des répercussions. Arundel compensa la perte de son portrait car van Dyck le peignit plus tard pendant sa période anglaise, accompagné de sa femme et, une autre fois, accompagné de son petit-fils. Van Dyck fit également graver un portrait d'Arundel pour *L'Iconographie*.

left hand the Order of the Garter which he had received in 1611. The curtain, parapet, and landscape background are typical of van Dyck's portraits of the period. These scenic devices, used before by Titian and Tintoretto, are in this portrait totally controlled by the young artist so that both the brocade curtain, a marked departure from the red curtain of his portraits of Flemings, and the landscape, complement the warmth of the sitter and do not (as is the case with many of the other portraits of the period) overpower the sitter, or optically thrust the subject foreward from the picture plane. Of the portraits painted by van Dyck at this time, this one of Arundel is most like the *Portrait of Nicholas Rockox* (fig. 5) painted in Antwerp in 1621.

A related painting, perhaps a partial copy, was noted by Glück [KdK, 1931, p. 533, n124] as being with the Berlin dealer G. Rochlitz. This may have been the sketch reported by Smith, [1831, no. 630] in Abraham Roberts's collection.

The portrait was engraved by P.A. Tardieu [Hollstein, van Dyck, no. 714] and by Tomkins and Sharp [Hervey, pl. XIII].

Provenance: Thomas Howard, Earl of Arundel; Duke of Buckingham?; Duke of Orleans; Duke of Sutherland; Duke of Bridgewater; with Fritz Gans, Frankfurt; Baschstitz collection; Daniel Guggenheim, New York; Mr and Mrs Francis Lenyon.

Exhibitions: 1820, London, British Institution; 1876, London, R.A., no. 262; 1890, London, R.A., no. 150; 1900, R.A., no. 2; 1929, Detroit, no. 14.

Bibliography: C.M. Westmacott, *British Galleries of Painting and Sculpture* (London: 1824), p. 201, no. 189; Waagen, 1854, Vol. II, p. 69; Horace Walpole, *Anecdotes of Painting in England*, Vol. I (London: 1849), p. 332; Smith, 1831, p. 322; Guiffrey, 1882, p. 256, no. 350; Cust, 1900, pp. 23, 268, no. I; G. Gronau, *La Galerie Bachstitz, I. Catalogue des Tableaux et Tapisseries* (Berlin: n.d.), pp. 4–5, pl. 26; Mary F.S. Hervey, *The Life, Correspondence & Collections of Thomas Howard, Earl of Arundel* (Cambridge: 1921), p. 187; KdK, 1931, pp. 124, 533 n124; W.R. Valentiner, "Van Dyck's Character," *Art Quarterly*, Vol. XIII (1950), p. 90, fig. 4; Francis Heumer, *Portraits, I, Corpus Rubenianum Ludwig Burchard* (London: 1977), fig. 37.

Arundel, âgé de trente-cinq ans lorsque ce portrait fut peint, est dans un fauteuil à dossier élevé, l'Ordre de la Jarretière qu'il reçut en 1611, dans sa main gauche. Le rideau, la balustrade et le paysage à l'arrière-plan sont caractéristiques des portraits de van Dyck de cette époque. Les éléments de scène déjà utilisés par Titien et le Tintoret sont, dans ce portrait, entièrement maîtrisés par le jeune artiste de sorte que le rideau de brocart, écart manifeste par rapport au rideau rouge de ses portraits flamands, et le paysage complètent la vivacité du modèle et ne dominent pas le personnage (comme c'est le cas dans nombreux autres portraits de cette époque), ni ne poussent du point de vue optique le modèle en avant du plan du tableau. Des portraits de van Dyck de cette époque, celui d'Arundel se rapproche le plus du portrait de Nicolas Rockox (fig. 5) peint en 1621 à Anvers.

Glück [KdK, 1931, 533 n. 124] fit remarquer qu'un tableau apparenté, peut-être une copie partielle, était en la possession du marchand d'art berlinois G. Rochlitz. Il pourrait s'agir du croquis mentionné par Smith [1831, n° 610] dans la collection Abraham Roberts.

Le portrait a été gravé par P.A. Tardieu [Hollstein, van Dyck, n° 714], par Tomkins et Sharp [Hervey, voir biblio., pl. XIII].

Historique: Thomas Howard, comte d'Arundel; duc de Buckingham?; duc d'Orléans; duc de Sutherland; duc de Bridgewater; chez Fritz Gans, Francfort; collection Baschstitz; Daniel Guggenheim, New York; M. et Mme Francis Lenyon.

Expositions: 1820 Londres, British Institutions; 1876 Londres, R.A., n° 262; 1890 Londres, R.A., n° 150; 1900 R.A., n° 2; 1929 Detroit, n° 14.

Bibliographie: C.M. Westmacott, *British Galleries of Painting and Sculpture* (Londres, 1824), 201, n° 189; Waagen, 1854, II, 69; Horace Walpole, *Anecdotes of Painting in England*, I (Londres, 1849), 332; Smith, 1831, 322; Guiffrey, 1882, 256, n° 350; Cust, 1900, 23, 268, n° I; C. Gronau, *La Galerie Baschstitz, I. Catalogue des tableaux et tapisseries* (Berlin, s.d.), 4–5, pl. 26; Mary F.S. Hervey, *The Life, Correspondence & Collections of Thomas Howard, Earl of Arundel* (Cambridge, 1921), 187; KdK, 1931, 124, 533 n. 124; W.R. Valentiner, «Van Dyck's Character», *Art Quarterly*, XIII (1950), 90, fig. 4; Francis Heumer, *Portraits, I, Corpus Rubenianum Ludwig Burchard* [Londres, 1974], fig. 37.

66 Diana and Actaeon
Brush with brown and grey wash on white paper, with red chalk by a later hand
15.5 x 22.3 cm (with additions at top and l.r., 17.0 x 22.3 cm)
Mark of the Louvre (Lugt 1886)
Musée du Louvre, Cabinet des dessins, Paris, no. 19919

Actaeon, through no fault of his own, happened to see the goddess Diana bathing in a stream. He did stay to watch, and Diana prevented him from boasting of seeing her naked by changing him into a stag. He was subsequently destroyed by his own hunting hounds.

In this drawing the metamorphosis of the hunter has already begun. He is seen to the left with a stag's head and a human body. His calm, questioning innocence is in contrast to the frenzy of Diana's naked bathing partners who, knee deep in water, twist hastily to grab the clothing they had hung on a tree. Diana, being covered by two attendants, has the pained look of one whose privacy has been violated.

The rather heavy and unbeautiful Diana is physically like Callisto in Rubens's drawing *The Discovery of Callisto's Shame* (Berlin, Staatliche Museum). The event depicted in Rubens's preceding sketch parallels the myth of Diana and Actaeon, for just as chastity was the theme of Actaeon's adventure, so was it of Callisto's. Callisto suffered metamorphosis into an animal – in her case a bear – upon Artemis's discovery that her companion was not as chaste as the goddess herself – in fact, was quite pregnant. Rubens's drawing, which may have influenced van Dyck's drawing, was at one time attributed to van Dyck. It was first given to Rubens by Julius Held [*Rubens: Selected Drawings* (London: 1959), no. I].

There is a striking similarity between the figure of the second woman from the right in *Diana and Actaeon* and a nymph in a painting by van Dyck, *Nymphs Surprised by Satyrs*, which was in Berlin but since destroyed [KdK, 1931, p. 58]. The Rubensian proportions of the women are not totally unknown in others of the young van Dyck's works: Antiope in *Jupiter and Antiope* in Gent (fig. 17), Venus in *Venus and Adonis* (cat. no. 55), and the figure in a black chalk *Study of a Sleeping Woman* in the Biblioteca Nacional, Madrid [Vey, *Zeichnungen*, no. 90].

There is no surviving painting by van Dyck of *Diana*

66 Diane et Actéon
Pinceau avec lavis de bistre et gris sur papier blanc, avec sanguine d'une main ancienne
15,5 x 22,3 cm (avec additions, h.d. et b.d., 17 x 22,3 cm)
Marque du Louvre (Lugt 1886)
Musée du Louvre, Cabinet des dessins, Paris, n° 19919

Bien involontairement, Actéon avait surpris Diane au bain. Il resta cependant pour la contempler et la déesse le métamorphosa en cerf afin de l'empêcher de se vanter de l'avoir vu nue; par la suite, il fut dévoré par ses propres chiens. Dans ce dessin, la métamorphose a déjà commencé puisqu'on le voit, à gauche, avec une tête de cerf. La calme surprise de son innocence contraste avec l'agitation des compagnes de Diane qui, nues et dans l'eau jusqu'aux genoux, se retournent pour saisir à la hâte leurs vêtements accrochés à un arbre. Diane, que voilent deux de ses suivantes, a l'air peiné d'une personne dont on vient de violer l'intimité.

La forme opulente d'une Diane pas trop belle rappelle la Callisto de Rubens dans son dessin la *Découverte de Callisto* (Berlin, Staatliche Museum). L'événement représenté par Rubens crée un parallèle avec le mythe de Diane et Actéon car ils partagent le même thème de la chasteté, et le thème de la métamorphose d'Actéon se retrouve en celle de Callisto, changée en ourse lorsque Artémis (Diane) avait découvert que sa compagne n'était pas aussi chaste qu'elle-même, mais enceinte en plus. Le dessin de Berlin, qui peut-être a influencé celui de van Dyck, a été attribué à van Dyck avant que Julius Held le donne à Rubens [*Rubens: Selected Drawings* (Londres, 1959), n° I].

Une ressemblance frappante existe entre la seconde femme à partir de la droite dans *Diane et Actéon* et une nymphe dans une peinture de van Dyck dite *Nymphes surprises par des satyres*, maintenant détruite mais autrefois à Berlin [KdK, 1931, 58]. Les proportions rubéniennes des femmes se retrouvent dans certaines des autres œuvres du jeune van Dyck: Antiope dans *Jupiter et Antiope* à Gand (fig. 17), Vénus dans *Vénus et Adonis* (cat. n° 55) et dans *Étude d'une femme endormie*, à la pierre noire, Biblioteca Nacional de Madrid [Vey, *Zeichnungen*, n° 90].

Aucune peinture de *Diane et Actéon* de van Dyck ne subsiste, bien qu'une œuvre traitant peut-être du même sujet, *Le bain de Diane*, figurait en 1690 à l'inventaire du

143

and *Actaeon*, though a work possibly of this subject called *The Bath of Diana* was listed in the inventory of the Antwerp collector Johannes Aertsens in 1690 [Denucé, *Inventories*, p. 351].

Another drawing of *Diana and Actaeon*, which was in the collection of Dr and Mrs Francis Springell [Vey, *Zeichnungen*, no. 22, (as a copy)] (sold Sotheby, Mak van Waay, Amsterdam, 3 May 1976, no. 203), is related to two preliminary sketches of Diana on the *verso* of a sheet in Berlin [Vey, *Zeichnungen*, no. 21]. While Vey accepts the latter but not the former as van Dyck's, Keith Andrews [*Old Master Drawings from the Collection of Dr. and Mrs. Francis Springell* (National Gallery of Scotland, 1965, no. 31] considered all three drawings to be by van Dyck. The drawings can be sequentially arranged: first are the figure sketches in Berlin, then the Springell drawing, and last the Louvre sketch.

Exhibition: 1960, Antwerp-Rotterdam, no. 15; 1978, Paris, *Rubens, ses maîtres, ses élèves*, no. 138.

Bibliography: Guiffrey, 1882, p. 143; F. Lugt, 1949, Vol. I, no. 589; Vey, *Zeichnungen*, no. 23.

67 Daedalus and Icarus

Oil on canvas
115.3 x 86.4 cm
The Art Gallery of Ontario; Gift of Mr and Mrs Frank P. Wood, Toronto no. 2556

The *œuvre* of the young van Dyck does not include a great number of paintings of mythological subjects. As a result, such pictures as *Jupiter and Antiope* (fig. 17), of which a number of replicas and copies exist, and *Daedalus and Icarus*, have not been easy to date. The Italianate quality of the composition, colour, and technique of painting has caused some doubt that these paintings belong to van Dyck's first Antwerp period. However, in the case of *Daedalus and Icarus*, the facts that the partially-draped youthful Icarus is a modified self-portrait of the artist, and that the head of Daedalus is close to that of *St Judas Thaddeus* (fig. 20), suggest that this is an early work. Van Dyck has added to his self-portrait a mass of unruly, curly hair reminiscent of the hair on Veronese's angels and youths. The falling cloak Icarus holds with his left hand is depicted in a style not dissimilar to Veronese's drapery with bold slashes of unblended highlights. It is possible that since

collectionneur anversois Johannes Aertsen [Denucé, *Inventaires*, 351].

Un autre dessin de *Diane et Actéon*, de la collection du Dr et Mme Francis Springel [Vey, *Zeichnungen*, n° 22 (comme une copie)] (vendu chez Sotheby Mak van Waay, Amsterdam, le 3 mai 1976, n° 203), est relié aux deux premières études de Diane au verso de la feuille de Berlin [Vey, *Zeichnungen*, n° 21]. Quoique Vey accepte ce dernier dessin comme étant de van Dyck mais non le premier, Keith Andrews [*Old Master Drawings from the Collection of Dr and Mrs Francis Springell* (National Gallery of Scotland, 1965), n° 31] assume que tous trois sont de van Dyck. Les dessins peuvent suivre une séquence: d'abord les esquisses des personnages à Berlin, ensuite le dessin Springell et puis le dessin du Louvre.

Expositions: 1960 Anvers-Rotterdam, n° 15; 1978 Paris, *Rubens, ses maîtres, ses élèves*, n° 138.

Bibliographie: Guiffrey, 1882, 143; F. Lugt, 1949, I, n° 589; Vey, *Zeichnungen*, n° 23.

67 Dédale et Icare

Huile sur toile
115,3 x 86,4 cm
Musée des beaux-arts de l'Ontario, don de M. et Mme Frank P. Wood, Toronto, n° 2556

L'œuvre de jeunesse de van Dyck n'abonde pas en tableaux de scènes mythologiques. Il s'ensuit que des œuvres telles que *Jupiter et Antiope* (fig. 17), dont il existe un certain nombre de répliques et de copies, et *Dédale et Icare* ont été difficiles à dater. La qualité italianisante de leur composition, couleur et technique a amené certains à douter qu'elles appartiennent à la première période anversoise. Toutefois, dans le cas de *Dédale et Icare*, le fait que la figure partiellement drapée du jeune Icare soit un autoportrait modifié et que la tête de Dédale ressemble beaucoup à celle de *Saint Jude Thaddée* (fig. 20), indique qu'il s'agit bien d'une œuvre de début. Van Dyck a coiffé son autoportrait d'une masse de cheveux bouclés et rebelles qui rappelle les chevelures des anges et des adolescents de Véronèse. Le manteau qu'Icare retient de la main gauche est peint dans un style qui n'est pas très éloigné de celui des drapés de Véronèse, avec d'audacieuses striures de lumières

the influence of Veronese's painting style is so strong, this work was painted after van Dyck's stay in England when he certainly studied the Duke of Buckingham's recent and important purchase of a number of pictures by Veronese.

The depiction of a narrative brought right up to the picture plane is typical of van Dyck's youthful work. Of all the early pictures of English provenance by the artist, this seems to have received the most praise from early connoisseurs. Waagen said that "it was very carefully thought out." Passavant wrote that it had "great beauty of drawing and colouring," and Smith thought that this was "one of the artist's most natural productions," in which "the body of Icarus, both in drawing and colour, is a model of perfection in art."

A supposed companion to the Toronto *Daedalus and Icarus*, formerly owned by C.H. Philips Hereford (exhibited 1931, International Art Galleries, London, no. 135) is much larger than the Toronto painting and in fact is not by van Dyck. One fact which points to this is that the model for Icarus is entirely different. A painting attributed to van Dyck, *Daedalus Fixing the Wings on Icarus*, which was in the A. Profili collection, Rome [Puyvelde, *La peinture Flamande à Rome* (Brussels: 1950), pl. 71] is related to the present picture in subject, but the composition is reversed and quite different. Pictures of *Daedalus Fixing the Wings on Icarus*, said to be by van Dyck, were in the collection of John Knight [Smith, 1831, no. 365] and in three Christie's sales: 29 July 1948, no. 212; 19 January 1951, no. 62 (from the collection of the Duke of Bedford); and 19 December 1975, no. 153. A painting of Icarus by Rubens was recorded in the 1678 inventory of the collection of Erasmus Quellinus [Denucé, *Inventories*, p. 282]. It has either disappeared or is one of the paintings by or close to van Dyck.

A version of the Toronto *Daedalus and Icarus* was in the collection of Dowager Viscountess Harcourt, London, in 1933. The Toronto painting was engraved by J. Watts [Hollstein, van Dyck, no. 822].

Provenance: Earl Spencer, Althorp House; 1925, bought by Duveen; Mr and Mrs Frank P. Wood.

Exhibitions: 1854, London, British Institution, no. 90; 1857, Manchester, *Art Treasures Exhibition*, no. 603; 1867, London, South Kensington, no. 25; 1887, London, Grosvenor Gallery, no. 55; 1899, Antwerp, no. 35; 1929, Detroit, no. 11 (in catalogue but not exhibited); 1942, Montreal Museum of Fine Arts, *Masterpieces of*

pures. La forte influence exercée par Véronèse nous donne à penser que ce tableau a été peint après son séjour en Angleterre où sûrement van Dyck avait étudié les importants achats d'œuvres de Véronèse que venait de faire le duc de Buckingham.

Le rendu d'une scène qui occupe le tout premier plan du tableau est typique des œuvres de jeunesse de van Dyck. De tous les tableaux qu'il a peints en Angleterre, il semble que ce soit celui-ci qui ait remporté le plus de suffrages auprès des amateurs de l'époque. Waagen en a dit que: «c'était une œuvre qui avait été élaborée avec beaucoup de soin». Passavant écrivait qu'elle était: «d'une grande beauté de dessin et de coloris», et Smith: «une des créations les plus naturelles de l'artiste», dans laquelle «le corps d'Icare, par le dessin comme par la couleur, est un modèle de perfection artistique».

Un prétendu compagnon du *Dédale et Icare* de Toronto, autrefois propriété de C.H. Philips Hereford (exposé en 1931, International Art Galleries, Londres, n° 135) est de plus grandes dimensions que celui de Toronto et, en fait, n'est pas de van Dyck. Ce qui nous incite à le dire, c'est que le modèle d'Icare est tout à fait différent. Un tableau attribué à van Dyck, *Dédale fixant les ailes d'Icare*, qui faisait partie de la collection A. Profili à Rome [L. van Puyvelde, *La peinture flamande à Rome* (Bruxelles, 1950), pl. 71], est relié au présent tableau par le sujet, cependant la composition est inversée et très différente. Des tableaux de *Dédale fixant les ailes d'Icare*, que l'on dit être de van Dyck, étaient dans la collection John Knight [Smith, 1831, n° 365] et figuraient dans trois ventes Christie: 29 juillet 1948, n° 212; 19 janvier 1951, n° 62 (de la collection duc de Bedford); et 19 janvier 1975, n° 153. Une peinture d'Icare par Rubens a été enregistrée en 1678 dans l'inventaire de la collection Erasmus Quellinus [Denucé, *Inventaires*, 282]. Cette peinture a disparu ou en est une de van Dyck ou une proche de lui.

Une version de *Dédale et Icare* de Toronto faisait partie de la collection de la vicomtesse douairière Harcourt, Londres, en 1933. Le tableau de Toronto a été gravé par J. Watts [Hollstein, van Dyck, n° 822].

Historique: comte Spencer, Althorp House; 1925, acquis par Duveen; M. et Mme Frank. P. Wood.

Expositions: 1854 Londres, British Institutions, n° 90; 1857 Manchester, *Art Treasures Exhibition*, n° 603; 1867 Londres, South Kensington, n° 25; 1887 Londres, Grosvenor Gallery, n° 55; 1899 Anvers, n° 35; 1929 Detroit, n° 11 (au catalogue mais non présenté); 1942

Painting, no. 35; 1942, Buffalo, *European Paintings*, Albright Gallery; 1946, Los Angeles, no. 55; 1948, Toronto and Toledo, *Two Cities Collect*, The Art Gallery of Toronto and the Toledo Museum of Art, no. 31; 1950, Toronto, *Fifty Paintings by Old Masters*, The Art Gallery of Toronto, no. 12.

Bibliography: Passavant, *Tour of a German Artist in England*, Vol. II (London: 1836) p. 36; Horace Walpole, *Anecdotes of Painting in England*, Vol. I (London: 1849), p. 323; Waagen, 1854, Vol. III, p. 458; Smith, 1831, no. 437; H. Hymans, "Antoine van Dyck et l'Exposition de ses Œuvres à Anvers," *Gazette des Beaux-Arts*, 3rd Per., Vol. XXII (1899), p. 234; L. Cust, "The Van Dyck Exhibition at Antwerp," *Magazine of Art*, Vol. XXIV (1900), p. 15, engr. p. 13; Cust, 1900, pp. 45, 46, pl. opp. p. 46; M. Rooses, *Antoine van Dyck. Cinquante Chefs-d'œuvre* (Paris; 1902), p. 70; Cust, 1903, Vol. I, p. 19; René Pierre Marcel, "Collection du Comte Spencer à Althorp House," *Les Arts*, Vol. V (1906), p. 12, pl. p. 6; Cust, 1911, notes for pl. I; W. Rothes, *Anton van Dyck* (Munich: 1918), p. 9, pl. 25; R. Oldenbourg, *Die flämische Malerei des XVII Jahrhunderts* (Leipzig: 1922), p. 72; Rosenbaum, 1928, p. 54; W.R. Valentiner, "Van Dyck's Character," *Art Quarterly*, Vol. XIII (1950), p. 88, fig. 2; R.H. Hubbard, *European Paintings in Canadian Collections* (Toronto: 1956), pp. 65, 149, pl. XXXII; *Painting and Sculpture from the Collection*, (Toronto: The Art Gallery of Toronto, 1959), fig. p. 16; J. Philippe, "Nouvelles Découvertes sur Jordaens," *Jaarboek van het Koninklijk Museum voor Schone Kunsten Antwerp* (1970), p. 219 n37 (impugns attribution to van Dyck); *Handbook* (Toronto: Art Gallery of Ontario, 1974), fig. p. 39.

68 Drunken Silenus

Oil on canvas
107 x 91.5 cm
Inscribed on bottom of jug with monogram *AVD*
Gemäldegalerie Alte Meister der Staatlichen Kunstsammlungen, Dresden, German Democratic Republic, no. 1017

The centralized, compact group surrounding the bent body of Silenus is typical of the young van Dyck's figur-

Montréal, Musée des beaux-arts de Montréal, *Masterpieces of Painting*, n° 35; 1942 Buffalo, *European Paintings*, Albright Gallery; 1946 Los Angeles, n° 55; 1948 Toronto et Toledo, *Two Cities Collect*, The Art Gallery of Toronto et le Toledo Museum of Art, n° 31; 1950 Toronto, *Fifty Paintings by Old Masters*, The Art Gallery of Toronto, n° 12.

Bibliographie: Passavant, *Tour of a German Artist in England*, II (Londres, 1836), 36; H. Walpole, *Anecdotes of Painting in England*, I (Londres, 1849), 323; Waagen, 1854, III, 458; Smith, 1831, n° 437; H. Hymans, «Antoine van Dyck et l'Exposition de ses œuvres à Anvers», *Gazette des Beaux-Arts*, 3e Pér., XXII (1899), 234; L. Cust, «The van Dyck Exhibition at Antwerp», *Magazine of Art*, XXIV (1900), 15, gravure 13; Cust, 1900, 45, 46, pl. en regard 46; M. Rooses, *Antoine Van Dyck. Cinquante chefs-d'œuvre* (Paris, 1902), 70; Cust, 1903, I, 19; René Pierre Marcel, «Collection du Comte Spencer à Althorp House», *Les Arts*, V (1906), 12, pl. 6; Cust, 1911, notes pour pl. I; W. Rothes, *Anton van Dyck* (Munich, 1918), 9, pl. 25; R. Oldenbourg, *Die flämische Malerei des XVII Jahrhunderts* (Leipzig, 1922), 72; Rosenbaum, 1928, 54; W.R. Valentiner, «Van Dyck's Character», *Art Quarterly*, XIII (1950), 88, fig. 2; R.H. Hubbard, *European Paintings in Canadian Collections* (Toronto, 1956), 65, 149, pl. XXXII; *Painting and Sculpture from the Collection*, The Art Gallery of Toronto (Toronto, 1959), fig. p. 16; J. Philippe, «Nouvelles découvertes sur Jordaens», *Annuaire du Musée Royal des Beaux-Arts d'Anvers* (1970), 219 n. 37 (il conteste l'attribution à van Dyck); *Handbook*, Musée des beaux-arts de l'Ontario (Toronto, 1974), fig. p. 39.

68 Silène ivre

Huile sur toile
107 x 91,5 cm
Inscription: sur la base de la chope en monogramme: *AVD*
Gemäldegalerie Alte Meister der Staatlichen Kunstsammlungen, Dresde (République démocratique allemande), n° 1017

Le groupe compact, centralisé, qui entoure le corps courbé du Silène est la façon dont le jeune van Dyck

al composition. The loose, full-length, rhythmic procession of Rubens's Munich painting, *Drunken Silenus*, has been reformed into a tightly packed and cleverly interwoven group of only five participants. Silenus has his bent left arm supported by the young man to the left, and his right forearm hangs vertically, held gently in the hands of a female attendant. As in the Brussels canvas (cat. no. 13), van Dyck has placed the figures close to the picture plane. In the Dresden painting he has further reduced the spatial depth so that the moral impact of the subject is intensified.

Silenus differs only slightly from the earlier version: he is more balding and has a chaotic laurel wreath on his head. The size of his stomach has been slightly diminished.

The three attendants who actually assist the Silenus are all types that can be related to figures in other early paintings by van Dyck. The woman with the long brown hair is similar both to a Magdalen in a sketch formerly in the Cook Collection [KdK, 1931, p. 72 *l.*] and to the upward-looking woman (fig. 43) in *The Brazen Serpent*. The male on the extreme right is, apparently, after the same model used for the *Lamentation over Christ* [KdK, 1931, p. 54] (now Collection Stuyck, Madrid), and for the bust of St John (cat. no. 10). This type of young man also appears in several of Rubens's paintings of the time. The negro in the background is a variation of a black man in Rubens's Munich canvas of the *Drunken Silenus*, and is related in type to the *Four Studies of a Negro's Head* in Malibu (fig. 12).

A drawing in Braunschweig, which is not by van Dyck, records on the lower part of the sheet what may have been one of van Dyck's preparatory drawings for the Dresden painting [Vey, *Zeichnungen*, no. 99]. If the copy in Braunschweig is indeed after van Dyck, it shows that at one point he considered a composition in which the stumbling Silenus was being supported by two people.

A Rubensian picture, with an upright Silenus supported on the right by a young man and accompanied on the left by a woman who swings her arm above her head as she dances, is in the Palazzo Durazzo-Pallavicini, Genoa [Emil Kaiser, "Rubens Münchner Silen und seine Vorstufen," *Münchner Jahrbuch der bildenden Kunst*, n.F. Vol. XIII (1938–1939), fig. 1]. The woman who has long flowing hair is close to the type of woman van Dyck included in his Dresden painting. The same sort of high-spirited female is next to the Silenus in the painting *The Drunken Silenus Supported by Satyrs* in the National Gallery, London (see cat. no. 62). The gen-

aborde le problème d'une composition à figures multiples. Le rythme lâche de la longue procession dans le *Silène ivre* de Rubens à Munich a été remplacé par un groupe serré et habilement composé qui ne compte que cinq participants. Le bras gauche du Silène est soutenu par le jeune homme à gauche, et son avant-bras droit, que tient délicatement une femme, pend à la verticale. Comme dans le tableau de Bruxelles (cat. nº 13), van Dyck a placé ses figures tout près du plan formé par la toile. Dans celui de Dresde, il a encore réduit l'ambiance spatiale si bien que l'impact moral du sujet s'en est encore trouvé accru.

Le Silène diffère très peu de la version plus ancienne. Il est plus chauve et son front est ceint d'une couronne de lauriers informe. Van Dyck lui a donné un peu moins de ventre.

Les trois personnages qui apportent leur aide au Silène correspondent tous aux types que l'on retrouve dans d'autres œuvres de jeunesse. La femme aux longs cheveux ressemble à la fois à la Madeleine d'une esquisse, jadis dans la collection Cook [KdK, 1931, 72g.] et à la femme aux yeux levés (fig. 43) du *Serpent d'airain*. L'homme à l'extrême droite semble avoir été peint d'après le même modèle que celui utilisé pour la *Lamentation sur le Christ mort* [KdK, 1931, 54] (maintenant collection Stuyck, Madrid), et pour le buste de saint Jean (cat. 10). Ce type d'homme jeune apparaît également dans plusieurs peintures de Rubens de la même époque. Le nègre à l'arrière-plan est une variation d'un Noir dans le *Silène ivre* de Rubens à Munich et est apparenté aux *Quatre études d'une tête de nègre* à Malibu (fig. 12).

Un dessin à Brunswick, qui n'est pas de van Dyck, consigne au bas de la feuille ce qui semblerait être une des études de van Dyck pour son tableau de Dresde [Vey, *Zeichnungen*, 99]. Si la copie de Brunswick est véritablement d'après van Dyck, il est montré qu'à un certain moment l'artiste a pensé à une composition où le titubant Silène serait aidé de deux personnes.

Un tableau rubénien, qui représente un Silène bien droit soutenu à droite par un jeune homme et accompagné à gauche d'une femme qui danse le bras levé au-dessus de la tête, se trouve au palais Durazzo-Pallavicini, à Gênes [E. Kaiser, «Rubens Münchner Silen und seine Vorstufen», *Münchner Jahrbuch der bildenden Kunst*, n.F., XIII (1938–1939), fig. I]. La femme à la longue chevelure flottante est proche du type de femme utilisée par van Dyck dans le tableau de Dresde. Ce même genre de femme pleine d'exubérance se trouve aux côtés du Silène dans *Le silène ivre soutenu par des satyres*, à la

eral similarity between the woman in Rubens's studio productions in Genoa and London show only that van Dyck's composition evolved in an environment in which there existed a number of visual sources for the subject.

Van Dyck would have known Rubens's *Studies for a Drunken Silenus* [J. Held, *Rubens: Selected Drawings* (London: 1959) no. 41]; Rubens's drawing after Mantegna's print, *Silenus Carried by a Satyr and Two Fauns* [Burchard-d'Hulst, *Rubens Drawings* (Brussels: 1963), no. 67]; Rubens's drawing after Annibale Carracci's *Study for the "Tazza Farnese,"* which shows a reclining Silenus accompanied by a satyr and a nude young man [M. Jaffé, *Rubens and Italy* (Oxford: 1977), pl. 163]; and Rubens's black chalk *Study of an Antique Statue of the Drunken Silenus* [J. Rowlands, *Rubens: Drawings and Sketches* (London: 1977) no. 13].

Van Dyck may have painted the allied subject of a *Satyr with Two Amoretti*. His lost picture is recorded in a copy [H. Vey, "Eine Satyrszene von van Dyck," *Pantheon*, Vol. XX (1962), pp. 182–184] which points to the original's having been a work of van Dyck's youth in Antwerp. The Antwerp painter Jermias Wildens, who owned a number of early van Dycks, is recorded to have possessed not only *A Satyr with a Flute* but also a *Drunken Silenus* by van Dyck [Denucé, *Inventories*, p. 156 nos 53 and 64]. The latter may be the *Drunken Silenus* later recorded in the inventory of the collection of Susanna Willemsens of 1657 [Denucé, *Inventories*, p. 202].

The Dresden *Drunken Silenus* was engraved by Schelt a Bolswert [Hollstein, van Dyck, no. 69] and was etched by F. van den Steen for David Téniers's *Theatrum Pictorium*, published in Brussels in 1660 [Hollstein, van Dyck, no. 699].

Provenance: Archduke Leopold Wilhelm; purchased by Antoine Pesne for Augustus III.

Exhibitions: 1978–1979, Washington, New York, San Francisco, *The Splendor of Dresden*, no. 548.

Bibliography: J.A. Riedel and C.F. Wenzel, *Catalogue des Tableaux de la Galerie Electorale à Dresden* (Dresden: 1765), p. 65, no. 335; Smith, 1831, no. 193; F. Matthäi, *Verzeichniss der Königlich Sächsischen Gemälde-Galerie zu Dresden*, Vol. I (Dresden: 1835), p. 174 no. 882; J. Hübner, *Verzeichniss der Königlichen Gemälde-Gallerie, zu Dresden* (Dresden: 1867), p. 216, no. 980; K. Woermann, *Katalogue der Königlichen Gemälde-*

National Gallery de Londres (voir cat. n° 62). La ressemblance générale entre la femme dans ces œuvres d'atelier de Rubens, à Gênes et à Londres, montre tout simplement que la composition de van Dyck à évolué dans un contexte où abondaient les sources visuelles propres au sujet.

Van Dyck devait connaître les *Études pour un Silène ivre* de Rubens [J. Held, *Rubens: Selected Drawings* (Londres, 1959), n° 41], son dessin d'après *Silène soutenu par un satyre et deux fauves*, estampe de Mantegna [Burchard-d'Hulst, *Rubens Drawings* (Bruxelles, 1963), n° 67] et son dessin d'après *L'étude pour la «Tazza Farnese»* d'Annibale Carrache qui représente un Silène couché, accompagné d'un satyre et d'un jeune nu [M. Jaffé, *Rubens and Italy* (Oxford, 1977), pl. 163] ainsi que son *Étude d'une statue antique du Silène ivre* [J. Rowlands, *Rubens: Drawings and Sketches* (Londres, 1977), n° 13].

Il se peut que van Dyck ait peint un sujet apparenté, celui d'un *Satyre avec deux Amours*. Il existe une copie de son tableau disparu [Vey, «Eine Satyrszene von van Dyck», *Pantheon*, XX (1962), 182–184] qui indique que l'original était une œuvre de jeunesse de van Dyck lorsqu'il vivait à Anvers. Le peintre anversois Jeremias Wildens, propriétaire de nombre d'œuvres du jeune van Dyck, est réputé pour avoir non seulement eu en sa possession le *Satyre à la flûte*, mais également un *Silène ivre* [Denucé, *Inventaires*, 156 n°s 53 et 64]. Ce dernier pourrait être le *Silène ivre* qui plus tard figure dans l'inventaire de 1657 de la collection de Susanna Willemsens [Denucé, *Inventaires*, 202].

Le *Silène ivre* de Dresde a été gravé par Schelt à Bolswert [Hollstein, van Dyck, n° 69] et F. van den Steen en a fait une eau-forte pour le *Theatrum Pictorium* de David Téniers, publié à Bruxelles en 1660 [Hollstein, van Dyck, n° 699].

Provenance: archiduc Léopold Wilhelm; acquis par Antoine Pesne pour Auguste III.

Exposition: 1978–1979 Washington, New York, San Francisco, *The Splendor of Dresden*, n° 548.

Bibliographie: J.A. Riedel et C.F. Wenzel, *Catalogue des tableaux de la Galerie Électorale à Dresde* (Dresde, 1765), 65, n° 335; Smith, 1831, n° 193; F. Matthäi, *Verzeichniss der Königlich Sächsischen Gemälde-Galerie zu Dresden*, I (Dresde, 1835), 174 n° 882; J. Hübner, *Verzeichniss der Königlichen Gemälde-Gallerie zu Dresden* (Dresde, 1867), 216, n° 980; K. Woermann, *Kata-*

galerie zu Dresden (Dresden: 1887), p. 331 no. 1017; Cust, 1900, pp. 14, 44–45; KdK, 1909, p. 54; Hans Posse, *Meisterwerke der staatlischen Gemäldegalerie in Dresden* (Munich: 1924), fig. 157; KdK, 1931, p. 67; Puyvelde, *Burlington Magazine*, Vol. LXXIX (1941), p. 182, ill. IB; P. Imbourg, *Van Dyck* (Monaco: 1949), pl. 8; Puyvelde, 1950, pp. 47, 123; *Gemalde der Dresdner Galerie* (Dresden: 1955–1956), p. 97; *Picture Gallery: Dresden Old Masters* (Dresden: 1962), p. 46 no. 1017, ill. no. 60; Klára Garas, "Das Schicksal der Sammlung des Erzherzogs Leopold Wilhelm," *Jahrbuch der Kunsthistorischen Sammlungen in Wien*, Vol. LXIV (1968), p. 234, no. 56, ill. 292; Julia de Wolf Addison, *The Art of the Dresden Gallery* (London), p. 278.

69 Study of Legs (*recto*)
Architectural Study (*verso*)
Black chalk
37.1 x 28.4 cm
Fondation Custodia (Collection F. Lugt), Institut Néerlandais, Paris, no. 2486

Van Dyck created the black chalk study of legs after a studio model, as a preparatory sketch for St John the Baptist in the now-destroyed painting *St John the Evangelist and St John the Baptist* (formerly Berlin, Kaiser-Friedrich-Museum) [KdK, 1931, p. 47]. On the basis of the evidence of the extant *modello* for the painting (cat. no. 70), the Rubensian character of the chalk drawing, and the influence of Rubens's paintings *St Peter* and *St Paul* (now lost; formerly in the Capuchin Church, Antwerp) [Vlieghe, *Saints I*, nos. 49 and 50], it is almost certain that this drawing was made while van Dyck was working with Rubens. The *verso* of the sheet confirms this conclusion, for it is a sketch of part of the central opening of the triumphal arch that was the entrance to the garden from the courtyard of Rubens's house. Variations of the architecture were used by van Dyck in his paintings *St John the Evangelist and St John the Baptist, St Martin Dividing his Cloak* (fig. 11) and the *Portrait of Isabella Brant* (fig. 7). All of these pictures can be dated to the last two years of van Dyck's first Antwerp period. Van Dyck may have painted a sketch of the arch in the courtyard of Rubens's house; such a sketch is listed in the 1689 inventory of the engraver Alexander Hoet's collection: "Het portael aende plets van het huys

logue der Königlichen Gemäldegalerie zu Dresden (Dresde, 1887), 331 n° 1017; Cust, 1900, 14, 44–45; KdK, 1909, 54; Hans Posse, *Meisterwerke der staatlischen Gemäldegalerie in Dresden* (Munich, 1924), fig. 157; KdK, 1931, 67; Puyvelde, *Burlington Magazine*, LXXIX (1941), 182, ill. IB; P. Imbourg, *Van Dyck* (Monaco, 1949), pl. 8; Puyvelde, 1950, 47, 123; *Gemälde der Dresdner Galerie* (Dresde, 1955–1956), 97; *Picture Gallery: Dresden Old Masters* (Dresde, 1962), 46 n° 1017, ill. n° 60; Klára Garas, «Das Schicksal der Sammlung des Erzherzogs Leopold Wilhelm», *Jahrbuch der Kunsthistorischen Sammlungen in Wien*, LXIV (1968), 234, n° 56, ill. 292; Julia de Wolf Addison, *The Art of the Dresden Gallery* (Londres), 278.

69 Étude de jambes (recto)
Étude architecturale (verso)
Pierre noire
37,1 x 28,4 cm
Fondation Custodia (collection F. Lugt), Institut Néerlandais, Paris, n° 2486.

Van Dyck a réalisé cette étude de jambes à la pierre noire d'après un modèle d'atelier, comme étude pour saint Jean-Baptiste de la toile, maintenant détruite, *Saint Jean l'Évangéliste et saint Jean le Baptiste* (autrefois à Berlin, Kaiser-Friedrich-Museum) [KdK, 1931, 47]. Sur le témoignage du *modèllo* existant pour le tableau (cat. n° 70), le caractère rubénien à la pierre et l'influence de deux tableaux de Rubens, *Saint Pierre* et *Saint Paul* (disparus; autrefois dans l'église des Capucins d'Anvers) [Vlieghe, *Saints I*, n°s 49 et 50], il est presque certain que ce dessin a été exécuté alors que van Dyck travaillait avec Rubens. Le verso de la feuille confirme cette supposition, car on y trouve l'esquisse d'une partie de la baie centrale de l'arc de triomphe qui permettait de passer de la cour au jardin de Rubens. Dans *Saint Jean l'Évangéliste et saint Jean le Baptiste, Saint Martin partageant son manteau* (fig. 11) et le *Portrait d'Isabelle Brandt* (fig. 7), van Dyck a quelque peu modifié l'architecture. Toutes ces peintures ont été faites dans les deux dernières années de la période anversoise de van Dyck.
Van Dyck aurait peut-être peint une esquisse de l'arc, puisqu'une telle esquisse figure dans l'inventaire de 1689 de la collection du graveur Alexandre Hoet: «Het por-

van Rubbens, van van Dyck geschildert" [Denucé, *Inventories*, p. 311].

Exhibitions: 1927, Antwerp, no. 27.

Bibliography: KdK, 1931, p. 524 n47, p. 531 n114; L. Burchard, "Rubens ähnlich Van-Dyck-Zeichnungen," *Sitzungsberichte der Kunstgeschichtlichen Gesellschaft* (1932), p. 11; A.J.J. Delen, *Het Huis van P.P. Rubens* (Antwerp: 1933), p. 44; G. Glück, *Rubens van Dyck und ihr Kreis* (Vienna: 1933), p. 390; A.J.J. Delen, *Teekeningen van Vlaamsche Meesters* (Antwerp: 1943), no. 136; M. Jaffé, "The Second Sketch Book by van Dyck," *Burlington Magazine*, Vol. CI (1959, p. 321, n61, figs. 14 & 15; Vey, *Zeichnungen*, no. 50.

70 St John the Evangelist and St John the Baptist
Oil on panel
64 x 50 cm
Real Academia de Bellas Artes de San Fernando, Madrid

The painting of *St John the Evangelist and St John the Baptist*, for which this *modello* was created, was in the Kaiser-Friedrich-Museum in Berlin (destroyed in 1945) [KdK, 1931, no. 47]. The Berlin altarpiece (which measured 2.61 x 2.12 m) was inscribed *Aio van Dyck fecit*.

Among the papers that accompany the anonymous Louvre manuscript biography of van Dyck is a letter by the Abbot of Dunes dated 1775. In the letter the Abbot explained the history of three paintings by van Dyck, *St John the Evangelist and St John the Baptist*, *The Descent of the Holy Ghost*, and *Christ Crowned with Thorns*. The pictures were said to have been given by the Father Superior of the Brigittine Convent at Hoboken to the Prior of the Abbey of Dunes in Bruges. The three paintings were sold in 1755 by the Abbey to Mr Schorel of Antwerp. These paintings were subsequently sold to Frederick the Great [E. Larsen, *La vie, les ouvrages et les élèves de van Dyck* (Brussels: 1974), pp. 24–25].

The story seems true in one sense: the Abbey of Dunes was transferred to Bruges in 1623, and it is unlikely that if the altarpieces in question had been painted for the old Abbey, the monks would have been ignorant of that fact a century later. However, other aspects of the story are somewhat curious. It seems doubtful that the altarpieces were painted for the Brigittines at

150

Hoboken because, according to the letter of the Abbot of Dunes of 1775, they were found in a deteriorating condition in a lean-to at the convent in Hoboken in about the middle of the seventeenth century. This treatment seems quite unjust for pictures presumably commissioned three decades earlier. But one should not consider this evidence in any way conclusive, for the monks of the Abbey of Dunes in their turn did not highly value the pictures. They seemed quite happy to sell their paintings in 1755 and replace them with copies [seen by J.B. Descamps, *Voyage pittoresque de la Flandre et du Brabant* (Amsterdam: 1772), pp. 253–254]. For the present, the original location of these large altarpieces remains a mystery.

Van Dyck derived his painting of *St John the Evangelist and St John the Baptist* from a painting of *St Peter and St Paul* now at Schleissheim [Vleighe, *Saints I*, no. 51], a work of Rubens's studio that, in turn, recorded in part Rubens's canvases *St Peter* and *St Paul* (painted for the Capuchin Church in Antwerp, a structure begun in 1613–1614 with the financial aid of Roger Clarisse). In the Schleissheim picture, the two saints are standing on a ledge, their feet at the spectator's eye level. Along the vertical edges of the canvas are painted the receding edges of heavy pilasters and the springing of a round arch. St Peter is posed frontally and St Paul's body is twisted. St Paul's upper torso is oblique to the picture plane. His left arm is bent so that his elbow points directly forward. An angel and a dove float above St Peter on the left.

Van Dyck's *modello* for the painting *St John the Evangelist and St John the Baptist* has many compositional similarities with the painting by Rubens's studio assistants. The architectural setting van Dyck used in his painting was a recreation of details of the triumphal arch in Rubens's garden – a monument which he had drawn (cat. no. 69) and which he would re-use in his *Portrait of Isabella Brant* (fig. 7) and *St Martin Dividing his Cloak* (fig. 11). Above St John the Evangelist, on the left, van Dyck painted his eagle swooping down from the sky. This eagle is quite similar to the one in the painting *Jupiter and Antiope*. Van Dyck's painting has a viewpoint a little above the saints feet. He retained the ledge used by Rubens but elaborated it, giving it a rounded edge and emphasizing its theatrical presence by showing feet, drapery, a scroll, and a book hanging over it.

Van Dyck made only very slight alterations in his composition in the finished canvas. The drapery became a little more elaborate in the number and depth of folds,

peints pour les Brigittins à Hoboken, car d'après la lettre de l'Abbé de Dunes de 1775, ils furent trouvés dans un état de détérioration dans un appentis du couvent de Hoboken vers le milieu du XVIIᵉ siècle. Cette façon de traiter des tableaux vraisemblablement commandés trente ans plus tôt semble excessive. Mais on ne doit pas considérer cet indice comme concluant, car les moines de l'Abbaye de Dunes ne prisaient pas non plus les tableaux. Il semblèrent très heureux de les vendre en 1755 et de les remplacer par des copies [qu'aurait vues J.B. Deschamps, *Voyage pittoresque de la Flandre et du Brabant* (Amsterdam, 1772), 253–254]. Pour l'instant, la location originale de ces retables de grandes dimensions demeure un mystère.

Van Dyck s'inspira pour son tableau *Saint Jean l'Évangéliste et saint Jean le Baptiste* de la peinture *Saint Pierre et saint Paul* maintenant à Schleissheim [Vleighe, *Saints I*, nº 51], œuvre de l'atelier de Rubens qui à son tour répétait partiellement un *Saint Pierre* et un *Saint Paul* peints par Rubens pour l'église des Capucins d'Anvers (édifice qu'on commença à ériger en 1613–1614 avec l'appui financier de Roger Clarisse). Dans la peinture de Schleissheim, les deux saints sont debout sur une saillie, leurs pieds au niveau de l'œil du spectateur. Le long des côtés verticaux de la toile sont peints les côtés fuyants de gros pilastres et la naissance d'un arc roman. Saint Pierre est vu de face et le corps de saint Paul légèrement de côté. Le haut du torse de saint Paul est en biais par rapport au plan du tableau. Son bras gauche est plié et son coude pointe de l'avant. Un ange et une colombe flottent au-dessus de saint Pierre à gauche.

Le *modèllo* de van Dyck pour *Saint Jean l'Évangéliste et saint Jean le Baptiste* présente plusieurs ressemblances de composition avec l'œuvre exécutée par l'atelier de Rubens. Le décor architectural conçu par van Dyck pour sa peinture utilisait des détails de l'arc de triomphe du jardin de Rubens – monument qu'il dessina (cat. nº 69) et qu'il réutilisa dans le *Portrait d'Isabelle Brandt* (fig. 7) et dans *Saint Martin partageant son manteau* (fig. 11). Sur la gauche, au-dessus de saint Jean l'Évangéliste, van Dyck peignit son aigle piquant du ciel, aigle qui ressemble beaucoup à celui représenté dans *Jupiter et Antiope*. Dans la toile de van Dyck, le point de vue est légèrement au-dessus des pieds des saints. Il conserva la saillie utilisée par Rubens mais il la mit en valeur en lui donnant un bord arrondi et en accentuant son aspect théâtral par la représentation des pieds, d'un drapé, d'un rouleau et d'un livre qui tous dépassent par-dessus le bord.

Van Dyck, dans sa toile définitive, ne fit que de légè-

and the muscles of the arms and legs of St John the Baptist were made more compact and sculpturesque.

A small panel with St John and his eagle, which is probably a free copy after the figure in the Madrid *modello* or the canvas formerly in Berlin, was in the collection of August Neuerberg, Hamburg [KdK, 1931, p. 46 *l.*]

Provenance: Sacristy of San Pascual, Madrid? (Ponz); Gaspar Henrique de Calvera?; Manuel Godoy.

Exhibition: 1978, Madrid, *Pedro Pablo Rubens (1577–1640), Exposición Homenaje*, no. 27.

Bibliography: A. Ponz, *Viaje de España*, Vol. V (Madrid: 1775), p. 43; C. Bermúdez, *Catalogo de los cuadros, estatuas y bustos* (Madrid: 1817), p. 18, no. 147 (as Rubens); C. Arauja Sanchez, *Los museos de España* (Madrid: 1875), p. 59 (as Rubens); Rooses, *Rubens*, Vol. II, p. 310, no. 462 (as Rubens); Bode, 1907, p. 265; KdK, 1909, p. 497 n41; N. Sentenach, "Fondos selectos del Archivo de la Academia de San Fernando. Inventario de los cuadros de Godoy," *Boletin de la Real Academia de Bellas Artes de San Fernando*, 2nd ser., Vol. XVI (1922), p. 64, no. 269; *Real Academia de Bellas Artes de San Fernando. Catalogo del Museo* (Madrid: 1929), p. 32, no. 10 (as Rubens); "La Visita a las colecciones artistica de la Real Academia de San Fernando, Madrid," *Revista de la Sociedad Española de Excursiones Cartillas excursionistas*, Vol. VII (1929), p. 35 (as van Dyck); KdK, 1931, p. 541 n47; E. Tormo, "El Centenario de Van Dyck en la patria de Velázquez," *Boletin de la Sociedad Española de Excursiones*, Vol. XLV (1941), p. 155; J.A. Gaya Nuño, *Historia y guia de los museos de España* (Madrid: 1955), p. 414 (as Rubens); E. Perez Sanchez, *Real Academia de Bellas Artes de San Fernando. Inventario de las pinturas* (Madrid: 1964), p. 59 no. 625; Fernando Labrado, *Real Academia de Bellas Artes de San Fernando. Catalogo de las pinturas* (Madrid: 1965), pp. 27–28, no. 625.

res modifications à la composition. Le drapé devint un peu plus recherché par le nombre et la profondeur des plis, et la musculature des bras et des jambes de saint Jean-Baptiste fut rendue plus compacte et sculpturale.

Un petit panneau avec saint Jean et son aigle, sans doute une copie libre d'après le personnage du *modèllo* ou de la toile jadis à Berlin, faisait partie de la collection August Neuerberg de Hambourg [KdK, 1931, 46g.].

Historique: sacristie de Saint-Pascal, Madrid? (Ponz); Gaspar Henrique de Calvera?; Manuel Godoy.

Exposition: 1978 Madrid, *Pedro Pablo Rubens (1577–1640), Exposición Homenaje*, n° 27.

Bibliographie: A. Ponz, *Viaje de España*, V (Madrid, 1775), 43; C. Bermúdez, *Catálogo de los cuadros, estatuas y bustos* (Madrid, 1817), 18, n° 147 (comme par Rubens); C. Arauja Sanchez, *Los museos de España* (Madrid, 1875), 59 (comme par Rubens); Rooses, *Rubens*, II, 310, n° 462 (comme par Rubens); Bode, 1907, 265; KdK, 1909, 497 n. 41; N. Sentenach, «Fondos selectos del Archivo de la Academia de San Fernando. Inventario de los cuadros de Godoy», *Boletín de la Real Academia de Bellas Artes de San Fernando*, 2e sér., XVI (1922), 64, n° 269; *Real Academia de Bellas Artes de San Fernando. Catálogo del Museo* (Madrid, 1929), 32, n° 10 (comme par Rubens); «La visita a las colecciones artistica de la Real Academia de San Fernando, Madrid», *Revista de la Sociedad Española de Excursiones Cartillas excursionistas*, VII (1929), 35 (comme par van Dyck); KdK, 1931, 541 n. 47; E. Tormo, «El centenario de van Dyck en la patria de Velázquez», *Boletín de la Sociedad Española de Excursiónes*, XLV (1941), 155; J.A. Gaya Nuño, *Historia y guía de los museos de España* (Madrid, 1955), 414 (comme par Rubens); E. Perez Sanchez, *Real Academia de Bellas Artes de San Fernando. Inventario de las pinturas* (Madrid, 1964), 59 n° 625; F. Labrado, *Real Academia de Bellas Artes de San Fernando. Catálogo de las pinturas* (Madrid, 1965), 27–28, n° 625.

71 Suffer Little Children to Come unto Me
Oil on canvas
1.34 x 1.98 m
National Gallery of Canada, Ottawa, no. 4293

The story of Christ blessing the children (in the three synoptic gospels: Matthew XIX, 13–15; Mark X, 13–16; Luke XVIII, 15–17) seems to have been a particularly popular subject with Dutch and Flemish painters in the late sixteenth and early seventeenth centuries. Jordaens painted an horizontal composition *Suffer Little Children to Come unto Me* c.1616–1618 (The St Louis Art Museum, no. 7.56). However, this painting is quite dissimilar to the National Gallery picture, and could only have influenced van Dyck in the most general way. Rubens is not recorded to have painted this subject, but his teacher, Adam van Noort, who was also Jordaens's teacher and father-in-law (1562–1641), did paint the subject several times. One of these paintings by van Noort, in Brussels, has been dated to the period 1615–1620 by Leo van Puyvelde ["L'Œuvre Authentique d'Adam van Noort, Maître de Rubens," *Bulletin des Musées Royaux des Beaux-Arts*, Vol. II (1929), pp. 41–44, fig. opp. p. 36]. But Julius Held considers it to date from around 1625 ["The Authorship of Three Paintings in Mons," *Bulletin des Musées Royaux des Beaux-Arts* (1953), pp. 108–109]. In van Noort's picture, which influenced or was influenced by van Dyck's painting, Christ is seated in profile; behind him are some apostles and a youth, and on the other side of the horizontal composition are a number of women and children. One of the children in the lower corner of the picture looks straight out of the canvas. The organization of the scene into the two distinct groups of Christ and the apostles, and the women with children, also appears in an engraving by Jerome Wierix (d. 1619) which has the women and children on the right, as in van Dyck's picture [L. Avlin, *Catalogue Raisonné de l'Œuvre des Trois Frères Jean, Jérôme & Antoine Wierix* (Brussels: 1866), p. 34, no. 185, and M. Mauquoy-Hendrickx, *Les Estampes des Wierix*, Vol. I (Brussels: 1978), no. 281].

In the present picture, Christ and three disciples are similar in style and physiognomy to van Dyck's busts of apostles. To the right of the picture, the family whose children are being blessed is conceived in a style van Dyck used for his early portraits (cat. nos. 58 & 59). The contrast between, on the left, the generalized, bearded types, dressed in broadly-treated drapery, and, on the

71 Laissez les enfants venir à moi
Huile sur toile
1,34 x 1,98 m
Galerie nationale du Canada, Ottawa, n° 4293

L'épisode du Christ bénissant les enfants (dans les trois synoptiques: Mt 19.13-15, Mc 10.13-16 et Lc 18.15-17) semble avoir été particulièrement populaire chez les peintres hollandais et flamands de la fin du XVIe au début du XVIIe siècle. Jordaens a peint une composition en horizontale de *Laissez les enfants venir à moi* vers 1616–1618 (The St Louis Art Museum, n° 7.56). Il s'agit cependant d'un tableau très différent de celui d'Ottawa et qui n'a pu avoir qu'une influence très superficielle sur van Dyck. Rien ne prouve que Rubens ait traité le même sujet, mais Adam van Noort (1562–1641), son maître et également le maître et le beau-père de Jordaens, en a peint plusieurs versions. Un de ces tableaux de van Noort, à Bruxelles, a été daté 1615–1620 par Leo van Puyvelde [«L'œuvre authentique d'Adam van Noort, maître de Rubens», *Bulletin des Musées Royaux des Beaux-Arts*, II (1929), 41–44, fig. en regard 36]. Julius Held estime que l'œuvre remonte aux environs de 1625 [«The Authorship of Three Paintings in Mons», *Bulletin des Musées Royaux des Beaux-Arts* (1953), 108–109]. Dans le tableau de van Noort, qui a influencé ou bien a été influencé par celui de van Dyck, le Christ est assis de profil; derrière lui se tiennent quelques apôtres et un adolescent, et de l'autre côté de cette composition en horizontale, un groupe de femmes et d'enfants. Un des enfants, au coin inférieur, fixe le spectateur. La composition de la scène en deux groupes distincts, avec d'un côté le Christ et les apôtres et de l'autre, les femmes et les enfants, se retrouve dans une gravure de Jérôme Wierix (†1619) où les femmes et les enfants sont à droite, comme dans la peinture de van Dyck [L. Avlin, *Catalogue Raisonné de l'œuvre des trois frères Jean, Jérôme & Antoine Wierix* (Bruxelles, 1866), 34 n° 185, et M. Mauquoy-Hendrickx, *Les estampes des Wierix*, I (Bruxelles, 1978), n° 281].

Dans notre tableau, le Christ et les trois disciples sont semblables par le style et la physionomie aux Bustes d'Apôtres de van Dyck, et à droite, la famille, dont Jésus est à bénir les enfants, est traitée dans le style des premiers portraits de l'artiste (cat. n°s 58 et 59). Le contraste entre les types abstraits des personnages barbus de gauche, dont le drapé des vêtements est traité dans un style très large, et les visages délicats et nettement individualisés, ainsi que le drapé net et finement détaillé des

right, the delicate individualized faces and the crisp, finely-delineated drapery of the family, emphasizes van Dyck's intentional display of the joining of biblical history with contemporary faith.

The group to the right has been recognized as a portrait of a specific family, first identified by Klára Garas as Rubens, his first wife Isabella Brant, and their children. Waterhouse has agreed with Garas, proposing that as only three children are recorded of Rubens's first marriage, the infant in this painting must have died without record of its existence, pointing to the likelihood that this work was a private document rather than a public commission. This hypothesis is reinforced by the provenance of the painting.

In the sale of the pictures in Blenheim Palace, it was stated that all of the pictures by Rubens "were either presented to the Duke of Malborough, or were purchased by him from abroad" [*The Times*, 26 July, 1886]. This painting, then, was attributed to Rubens. It has been suggested by Waterhouse that the Ottawa painting passed to the Duke of Marlborough with the two portraits: *Hélène Fourment with Her Son as Page* (Louvre) and *Rubens with Hélène Fourment and their Eldest Child* (Wrightsman Collection, New York Metropolitan). The latter two pictures came from the estate of Rubens's heirs. In what is believed to be the earliest reference to the picture, the *New Oxford Guide* of 1759 described the work at Blenheim as "by a scholar of Rubens." In the nineteenth century it was attributed to Rubens himself by Hazlitt, Smith, and Scharf. It was first attributed to van Dyck by Bode in 1887. Other suggestions, which need not be taken seriously, are Waagen's of Diepenbeck and Rooses's of Adam van Noort. Bode's attribution has been accepted in all modern literature with the exception of the catalogue of the Minley Manor collection: it reverted to the Rubens attribution.

Burchard's theory that this painting was painted to celebrate the confirmation and first communion of the elder boy has been accepted by Waterhouse. In expounding the theory that the family is Rubens's, Waterhouse compared the father with a *Self-Portrait* of Rubens in the Uffizi [Oldenbourg, KdK, p. 141], and compared the mother with a drawing of *Isabella Brant* in the British Museum [J. Rowlands, *Rubens: Drawings and Sketches* (London: 1977), no. 154]. The *Portrait of Isabella Brant* by van Dyck in the National Gallery, Washington (fig. 7), which may have been based in part on Rubens's British Museum drawing, is of a woman of features quite similar to those of the mother in *Suffer*

vêtements de la famille à droite, soulignent la volonté de van Dyck de créer un rapprochement entre l'épisode biblique et la foi contemporaine.

Il a été prouvé que le groupe de droite est le portrait d'une famille bien définie, dont l'identité a d'abord été établie par Klára Garas comme étant celle de Rubens, de sa première femme Isabelle Brandt, et de leurs enfants. Waterhouse est d'accord avec Garas et suggère que comme Rubens n'est censé avoir eu que trois enfants de son premier mariage, le bébé qui figure dans le tableau est mort sans qu'aucune trace de son existence ait été conservée, soulignant qu'il se pourrait que cette œuvre était un document privé plutôt qu'une commande publique. Cette hypothèse se trouve renforcée par la provenance du tableau.

Lors de la vente de tableaux au château Blenheim, il avait été déclaré que toutes les toiles de Rubens «avaient été offertes au duc de Marlborough, ou avaient été achetées par lui à l'étranger» [*The Times*, 27 juillet 1886]. Ce tableau, donc, fut attribué à Rubens. Waterhouse propose comme explication que le tableau d'Ottawa était passé aux mains du duc en même temps que les deux portraits de Rubens, *Hélène Fourment suivie de son fils en page* (Louvre) et *Rubens, Hélène Fourment et l'aîné de leurs enfants* (collection Wrightsman, New York Metropolitan). Ces deux tableaux provenaient de la succession des héritiers de Rubens. Dans ce que l'on croit être la première mention faite de ce tableau, le *New Oxford Guide* de 1759 l'attribuait à «un élève de Rubens». Au XIXe siècle, Hazlitt, Smith et Scharf l'ont attribué à Rubens lui-même. Ce fut Bode qui, en 1887, fut le premier à l'attribuer à van Dyck. D'autres suggestions, qui ne méritent pas qu'on s'y attarde, sont celles de Waagen, qui proposait le nom de Diepenbeck comme auteur de la toile, et Rooses, qui proposait celui d'Adam van Noort. L'attribution de Bode a été acceptée dans tous les textes contemporains, à l'exception du catalogue de la collection de Minley Manor qui est revenu à Rubens.

La théorie de Burchard selon laquelle cette toile a été peinte pour commémorer la confirmation et la première communion du fils aîné, a été acceptée par Waterhouse. En soutenant la théorie que la famille est celle de Rubens, Waterhouse a comparé le père avec l'*Autoportrait* de Rubens aux Offices [Oldenbourg, KdK, 141], la mère avec un dessin d'Isabelle Brandt au British Museum [J. Rowlands, *Rubens: Drawings and Sketches* (Londres, 1977), n° 154]. Le *Portrait d'Isabelle Brandt* par van Dyck à la National Gallery de Washington (fig. 7) qui peut avoir été en partie inspiré par le dessin de Rubens du British Museum, représente une femme aux

Little Children to Come unto Me. The child at the lower right looks like Rubens's son Nicholas, born in 1618, as he was recorded by his father in a drawing in the Albertina [*Die Rubenzeichnungen der Albertina* (Vienna: 1977) no. 35].

Two copies after the elder child in this painting were in the Warneck collection. One of these was in the sale of the Fritz Hess collection (September, 1931, no. 13) and the other is now in the Louvre (no. R.F. 1961–83).

A drawing in Angers [Vey, *Zeichnungen*, no. 32] of *Suffer Little Children to Come unto Me* is difficult to accept as an autograph work of van Dyck. It is related to the Ottawa painting only through identity of subject. Of the known depictions of the story, it is closest to Adam van Noort's painting in Brussels.

Provenance: Dukes of Malborough, Blenheim Palace; 24 July 1886, sale, London, Christie's, no. 64; Bertram Wodehouse Currie, Minley Manor; 16 April 1937, Bertram Francis George Currie, sale, London, Christie's, no. 125; Bottenwieser, London; 1938, Asscher and Welker, London.

Exhibitions: 1954, Chicago, *Masterpieces of Religious Art*, Art Institute of Chicago; 1957, London, Ontario, *15th, 16th, and 17th Century Flemish Masters*, University of Western Ontario; 1979, Princeton, no. 21.

Bibliography: *New Oxford Guide* (Oxford: 1759), p. 100 (as "scholar of Rubens"); Thomas Martyn, *The English Connoisseur* (London: 1766), Vol. I, p. 20; J.J. Volkmann, *Nueste Reisen durch England* (Leipzig: 1782), Vol. III, pp. 51–52 (as Rubens); William Hazlitt, *Sketches of Principal Picture-Galleries in England* (London: 1824), p. 171; Smith, 1831, Vol. II, no. 845 (as Diepenbeck); J.D. Passavant, *Kunstreise durch England und Belgien* (Frankfort: 1833), p. 176, no. 9 (as Rubens); William Hazlitt, *Criticisms on Art* (London: 1843), p. 136; Waagen, 1854, Vol. III, pp. 125–126 (as Rubens); G. Scharf, *Catalogue Raisonné, or a List of the Pictures in Blenheim Palace* (London: 1862), p. 55 (as Rubens); Wilhelm von Bode, "Die Versteigerung der Galerie Blenheim in London," *Repertorium für Kunstwissenschaft*, Vol. X (1887), p. 61 (as van Dyck); Rooses, *Rubens*, Vol. II, pp. 42–43 (as Adam van Noort); Bode, 1907, p. 269; *Catalogue of the Collection of Works of Art at Minley Manor* (London: 1908), p. 7 (as Rubens); Ludwig Burchard, "Christ Blessing the Children by Anthony van Dyck," *Burlington Magazine*, Vol. LXXII (1938), pp. 25–30; "Van Dyck: Christ Blessing the Chil-

traits très semblables à ceux de la mère de *Laissez les enfants venir à moi*. L'enfant, en bas à droite, ressemble à Nicolas, le fils de Rubens né en 1618, représenté par son père dans un dessin à l'Albertina [*Die Rubenzeichnungen der Albertina* (Vienne, 1977), n° 35].

Deux copies d'après le plus âgé des enfants de ce tableau étaient dans la collection Warneck. L'une d'entre elles figurait dans la vente de la collection Fritz Hess (septembre 1931, n° 13) et l'autre est maintenant au Louvre (n° R.F. 1961–83).

Un dessin à Angers [Vey, *Zeichnungen*, n° 32] de *Laissez les enfants venir à moi* est difficile à accepter comme une œuvre autographe de van Dyck. Il n'est relié au tableau d'Ottawa que par l'identité du sujet. De toutes les représentations de ce récit, il se rapproche plus du tableau d'Adam van Noort à Bruxelles.

Historique: les ducs de Marlborough, Blenheim Palace; 24 juillet 1886, vente Christie, Londres, n° 64; Bertram Wodehouse Currie, Minley Manor; 16 avril 1937, vente Christie, Bertram Francis George Currie, Londres, n° 125; Bottenwieser, Londres, 1938, Asscher and Welker, Londres.

Expositions: 1954 Chicago, *Masterpieces of Religious Art*, Art Institute of Chicago; 1957 London (Ontario), *15th- 16th- and 17th-Century Flemish Masters*, University of Western Ontario; 1979 Princeton, n° 21.

Bibliographie: *New Oxford Guide* (Oxford, 1759), 100 (comme par un «élève de Rubens»); Thomas Martyn, *The English Connoisseur* (Londres, 1766), I, 20; J.J. Volkmann, *Nueste Reisen durch England* (Leipzig, 1782), III, 51–52 (comme par Rubens); William Hazlitt, *Sketches of Principal Picture-Galleries in England* (Londres, 1824), 171; Smith, 1831, II, n° 845 (comme par Diepenbeck); J.D. Passavant, *Kunstreise durch England und Belgien* (Francfort, 1833), 176, n° 9 (comme par Rubens); William Hazlitt, *Criticisms on Art* (Londres, 1843), 136; Waagen, 1854, III, 125–126 (comme par Rubens); G. Scharf, *Catalogue Raisonné, or a List of the Pictures in Blenheim Palace* (Londres, 1862), 55 (comme par Rubens); Wilhelm von Bode, «Die Versteigerung der Galerie Blenheim in London», *Repertorium für Kunstwissenschaft*, X (1887), 61 (comme par van Dyck); Rooses, *Rubens*, II, 42–43 (comme par Adam van Noort); Bode, 1907, 269; *Catalogue of the Collection of Works of Art at Minley Manor* (Londres, 1908), 7 (comme par Rubens); Ludwig Burchard, «Christ Blessing the Children by Anthony van Dyck», *Burlington*

dren," *Art News*, Vol. XXXVI, no. 20 (February 12, 1938), frontispiece, p. 6; Klára Garas, "Ein unbekanntes Porträt der Familie Rubens auf einem Gemälde Van Dycks," *Acta Historiae Artium*, Vol. II (1955), pp. 189–199 figs 1 & 2; A. Pigler, *Barockthemen*, Vol. I (Budapest: 1956), p. 298, fig. 297; R.H. Hubbard, *European Paintings in Canadian Collections. Earlier Schools* (Toronto: 1956), p. 149; R.H. Hubbard, *The National Gallery of Canada: Catalogue of Paintings and Sculpture, Vol. I, Older Schools* (Ottawa: 1957), p. 56; Ellis Waterhouse, *Van Dyck: Suffer Little Children to Come unto Me*, series Masterpieces in the National Gallery of Canada, no. 11 (Ottawa: 1978); Isabelle Compin, "La donation Hélène et Victor Lyon, I; Peintures du XVe au XXe siècle," *La Revue du Louvre* (1978), p. 384.

72 Family Portrait
Oil on canvas
113.5 x 93.5 cm
The State Hermitage, Leningrad

Van Dyck's early family portraits are unique. He adapted the format of the single-figure, three-quarter-length portrait, and retained the use of the curtain and landscape background. The shallow space that the family occupies gives an instability to the group so that they appear to be on the verge of tumbling out of the picture. In this painting the instability is augmented by the odd angle of the embossed leather chair in the left foreground.

The identity of the family cannot be established. It was once thought to be Frans Snyders, his wife, and their child. But comparison with the Frick [KdK, 1931, pp. 98 & 99] and Kassel [KdK, 1931, p. 97] portraits of Snyders and his wife indicate that this identification is not right. Snyders, besides, did not have any children.

It is possible that the picture is of the painter Jan Wildens, his wife, and their first child (b. 1620). There are striking similarities between the man in this portrait and *Jan Wildens* by van Dyck (Vienna, Kunsthistorisches Museum) [KdK, 1931, p. 120]. *A Portrait of a Man and Wife* (Detroit, Institute of Arts) [KdK, 1931, p. 96] by the young van Dyck, once said to represent

Magazine, LXXII (1938), 25–30; «Van Dyck: Christ Blessing the Children», *Art News*, XXXVI, n° 20 (12 février 1938), frontispice, 6; Klára Garas, «Ein unbekanntes Porträt der Familie Rubens auf einem Gemälde van Dycks», *Acta Historiae Artium*, II (1955), 189–199 fig. 1 et 2; A. Pigler, *Barockthemen*, I (Budapest, 1956), 298, fig. 297; R.H. Hubbard, *European Paintings in Canadian Collections. Earlier Schools* (Toronto, 1956), 149; R.H. Hubbard, *The National Gallery of Canada: Catalogue of Paintings and Sculpture, Vol. I, Older Schools* (Ottawa, 1957), 56; Ellis Waterhouse, *Van Dyck. Laissez les enfants venir à moi*, «Chefs-d'œuvre de la Galerie nationale du Canada», n° 11 (Ottawa, 1978); Isabelle Compin, «La donation Hélène et Victor Lyon, I. Peintures du XVe au XXe siècle», *La Revue du Louvre* (1978), 384.

72 Portrait de famille
Huile sur toile
113,5 x 93,5 cm
L'Ermitage d'Etat, Leningrad

Les premiers portraits de famille de van Dyck sont uniques. Il a adapté le format employé pour le portrait trois-quarts à personnage seul et retenu l'emploi du drapé et du paysage à l'arrière-plan. L'espace peu profond que la famille occupe donne une certaine instabilité au groupe, de sorte que les personnages semblent être sur le point de tomber hors du tableau. Dans celui-ci, l'impression d'instabilité s'accroît avec l'angle bizarre de la chaise en cuir repoussé au premier plan à gauche.

L'identité de la famille n'a pu être établie. On a cru qu'il s'agissait de Frans Snyders, sa femme et son enfant. Mais la comparaison avec les portraits de Snyders et de sa femme, du Frick [KdK, 1931, 98, 99] et de Cassel [KdK, 1931, 97], démentent cette possibilité. De plus, Snyders n'avait pas d'enfants.

Il est possible qu'il s'agisse du peintre Jean Wildens, de sa femme et de son premier enfant né en 1620. Il y a des ressemblances frappantes entre le modèle de ce portrait et *Jean Wildens* de van Dyck (Vienne, Kunsthistorisches Museum) [KdK, 1931, 120]. Un *Portrait d'un homme et d'une femme* par le jeune van Dyck (Detroit, Institute of Arts) [KdK, 1931, 96] était censé jadis représenter Jean Wildens et sa femme, mais les modèles ne ressemblent

Jan Wildens and his wife, is not of this couple and hence not useful for the purposes of identification.

The relaxed atmosphere of the portrait – the child holding a vase with an infantile grip, and looking up over his right shoulder, and the gentle touching of the mother's left hand – are typical of the human touch van Dyck could impart to his family portraits. Rubens's family portraits tended by contrast to be quite formal and, in a sense, more like history painting. These traits are exemplified by portraits such as *Deborah Knipp and her Children* (National Gallery, Washington). Even Cornelis de Vos's *Self-Portrait with his Family*, of 1621 (Royal Museum, Brussels) although obviously dependent on van Dyck's work, is stolidly formal in comparison.

Van Dyck's ability to render the illusion of texture in a variety of materials is admirably shown in this painting. The mother, in a black damask dress, has a gold embroidered stomacher which, while not picked out in detail, shimmers naturally, as do the child's golden blouse (with red and green trim on the shoulders) and the child's coral necklace. The infant's lace bonnet and green skirt with gold trim glimmer with a tactile naturalism that is evidence of superior technical prowess.

A copy of the painting was with Ian MacNicol, Glasgow, in 1951 [*Connoisseur*, Vol. CXXVII (May 1951), p. XVII]. This copy was exhibited at the Royal Academy in the van Dyck exhibition of 1900 as *Frans Snyders with His Wife and Child*.

Provenance: 1762, M. La Live de Jully, Paris; 2–14 March, 1770, sale, Paris; bought by Mme Groengloedt, Brussels; 1774, acquired by Catherine II.

Exhibitions: 1910, Brussels, *L'Art Belge au XVIIe Siècle*, no. 117; 1967, Montreal, Expo 1967, no. 65; 1975–1976, Canada and U.S.A., *Master Paintings from the Hermitage and the State Russian Museum*, no. 17; 1977–1978, Leningrad, *Rubens i flamandskoi barokko*, no. 9.

Bibliography: *Catalogue historique du cabinet de peinture et sculpture française de M. de la Live* (Paris: 1764), pp. 114–115; J.H. Schnitzler, *Notice sur les principaux tableaux du Musée impérial de l'Ermitage à Saint-Pétersbourg* (St Petersburg: 1828), p. 103; Smith, 1831, no. 300; Charles Blanc, *Le Trésor de la curiosité* (Paris: 1857), p. 165; G.F. Waagen, *Die Gemäldesammlung in der Kaiserlichen Ermitage zu St. Petersburg* (Munich: 1864), p. 149 no. 627; Guiffrey, 1882, p. 301 no. 847; W. Bode, "Anton van Dyck in der Liechtensteingalerie,"

pas à ce couple et conséquemment l'œuvre ne peut servir à l'identification des personnages.

L'atmosphère détendue du portrait, l'enfant, les yeux levés vers la gauche serrant un vase d'un geste innocent, et la mère, qui l'effleure doucement de la main gauche, sont tant d'éléments typiques de l'approche si compatissante aux portraits de famille propre à van Dyck. Par comparaison, les portraits de famille de Rubens avaient tendance à être d'un style plus rigide et, en un sens, se rapprochent davantage de la peinture d'histoire. On reconnaît ceci dans les portraits tels que *Deborah Knipp et ses enfants* (Washington, National Gallery). Même le *Portrait de l'artiste et sa famille* de Corneille de Vos, de 1621 (Bruxelles, Musées Royaux des Beaux-Arts), bien qu'inspiré évidemment de l'œuvre de van Dyck, est par comparaison très solennel.

Dans cette peinture, l'habileté de van Dyck pour donner l'illusion de la texture à une variété de tissus se manifeste d'une façon admirable. La mère, dans une robe de damas noir, porte un corsage brodé d'or qui, même si les détails ne sont pas marqués, chatoie naturellement comme le fait la blouse dorée de l'enfant, avec sa garniture rouge et verte sur les épaules, et son collier de corail. Le bonnet de dentelle de l'enfant et sa jupe verte à garniture d'or miroitent comme si on pouvait les toucher, témoignage d'une technique de qualité extraordinaire.

Une copie de ce tableau était avec Ian MacNicol de Glasgow, en 1951 [*Connoisseur*, CXXVII (mai 1951), XVII]. Cette copie a été exposée à la Royal Academy lors de l'exposition van Dyck de 1900 et était dite *Frans Snyders avec sa femme et son enfant*.

Historique: 1762, M. La Live de Jully, Paris; 2–14 mars 1770, vente, Paris; acquis par Mme Groengloedt, Bruxelles; 1774, acquis par Catherine II.

Expositions: 1910 Bruxelles, *L'art belge au XVIIe siècle*, no 117; 1967 Montréal, *Terre des Hommes*, Expo 67, no 65; 1975–1976 Canada et États-Unis, *Master Paintings from the Hermitage and the State Russian Museum*, no 17; 1977–1978 Leningrad, *Rubens i flamandskoïe barokko*, no 9.

Bibliographie: *Catalogue historique du cabinet de peinture et sculpture française de M. de La Live* (Paris, 1764), 114–115; J.H. Schnitzler, *Notice sur les principaux tableaux du Musée impérial de l'Ermitage à Saint-Pétersbourg* (Saint-Pétersbourg, 1828), 103; Smith, 1831, no 300; Charles Blanc, *Le trésor de la curiosité*

Die gräphischen Kunste (1899), p. 46; A. Somof, *Ermitage Impérial, Catalogue de la Galerie des tableaux, deuxième partie, Écoles Néerlandaises et École Allemande* (St-Pétersbourg: 1901), pp. 81–82 no. 627; M. Rooses, "Die Flämische Meister in der Ermitage-Antoon van Dyck," *Zeitschrift für bildende Kunst*, Vol. XXXIX (1904), p. 116; Bode, 1907, pp. 339–350; KdK, 1909, p. 160; F. de Wyzena, "L'exposition de l'art flamand du XVII^e siècle au palais du cinquantenaire de Bruxelles," *La revue de l'art ancien et moderne*, Vol. XXVIII (Paris: 1910), p. 193, ill. opp. p. 188; L. Dumont-Wilden, "Exposition de l'Art belge au XVII^e siècle à Bruxelles," *Les Arts* (1910), p. 25, ill. 15; Lionel Cust, *Anthony van Dyck: a Further Study* (London: 1911), pl. III; *Mémorial de l'exposition d'art ancien à Bruxelles 1910* (Brussels: 1912), p. 148, fig. 57; Louis Réau, "La Galerie de tableaux de l'Ermitage et la collection Semenov," *Gazette des Beaux-Arts* (1912), p. 474; Walter Rothes, *Anton van Dyck* (Munich: 1918) p. 33, pl. 33; August L. Mayer, *Anthonis Van Dyck* (Munich: 1923), pl. XV; Rosenbaum, 1928, p. 34; KdK, 1931, p. 108; Muñoz, 1943, pl. 43; *The Hermitage Museum, Art Treasures of the USSR* (Moscow: 1956), p. 26, no. 37; Germain Bazin, *Musée de l'Ermitage, les grands maîtres de la peinture* (Paris: 1958), pp. 152 & 241, no. 218; M. Varshavskaya, *Van Dyck Paintings in the Hermitage* (Leningrad: 1963), pp. 100–101, pls 10–15; V.F. Levinson-Lessing, *The Hermitage Leningrad: Dutch & Flemish Masters* (London: 1964), no. 15; Y. Kuznetsov, *The Hermitage Museum: Painting* (Leningrad: 1972), no. 41.

73 Family Portrait
Oil on canvas
1.17 x 1.15 m
Somerville and Simpson Ltd., London.

The young van Dyck's most charming portraits are the ones that include small children. His portraits of a single parent with a child, such as the *Woman with a Child* (National Gallery, London) [KdK, 1931, p. 109], *Marie Clarisse and her Daughter* (cat. no. 63), and the *Portrait of Jan Woverius and his Son* [KdK, 1931, p. 94], while intimate in tone, retain some of the stiffness of the for-

(Paris, 1857), 165; G.F. Waagen, *Die Gemäldesammlung in der Kaiserlichen Ermitage zu St. Petersburg* (Munich, 1864), 149, n° 627; Guiffrey, 1882, 301 n° 847; W. Bode, «Anton van Dyck in der Liechtensteingalerie», *Die gräphischen Kunste* (1899), 46; A. Somof, *Ermitage Impérial. Catalogue de la galerie des tableaux, deuxième partie, Écoles Néerlandaises et École Allemande* (Saint-Pétersbourg, 1901), 81–82 n° 627; M. Rooses, «Die Flämische Meister in der Ermitage-Antoon van Dyck», *Zeitschrift für bildende Kunst*, XXXIX (1904), 116; Bode, 107, 339–350; KdK, 1909, 160; F. de Wyzena, «L'exposition de l'art flamand du XVII^e siècle au Palais du Cinquantenaire de Bruxelles», *La revue de l'art ancien et moderne*, XXVIII (Paris, 1910), 193, ill. en regard 188; L. Dumont-Wilden, «Exposition de l'art belge au XVII^e siècle à Bruxelles», *Les Arts* (1910), 25, ill. 15; Lionel Cust, *Anthony van Dyck. A Further Study* (Londres, 1911), pl. III; *Mémorial de l'exposition d'art ancien à Bruxelles 1910* (Bruxelles, 1912), 148, fig. 57; Louis Réau, «La Galerie de Tableaux de l'Ermitage et la Collection Semenov», *Gazette des Beaux-Arts* (1912), 474; Walter Rothes, *Anton van Dyck* (Munich, 1918), 33, pl. 33; August L. Mayer, *Anthonis van Dyck* (Munich, 1923), pl. XV; Rosenbaum, 1928, 34; KdK, 1931, 108; Muñoz, 1943, pl. 43; *The Hermitage Museum, Art Treasures of the USSR* (Moscou, 1956), 26, n° 37; Germain Bazin, *Musée de l'Ermitage, les grands maîtres de la peinture* (Paris, 1958), 152 et 241, n° 218; M. Varshavskaya, *Van Dyck Paintings in the Hermitage* (Leningrad, 1963), 100–101, pl. 10–15; V.F. Levinson-Lessing, *The Hermitage Leningrad. Dutch & Flemish Masters* (Londres, 1964), n° 15; Y. Kuznetsov, *The Hermitage Museum. Painting* (Leningrad, 1972), n° 41.

73 Portrait de famille
Huile sur toile
1,17 x 1,15 m
Somerville and Simpson Ltd., Londres

Les plus charmants portraits du jeune van Dyck sont ceux où l'on voit de petits enfants. Ses portraits d'un parent seul avec un enfant, comme *Femme avec enfant* (National Gallery, Londres) [KdK, 1931, 109], *Marie Clarisse et sa fille* (cat. n° 63), et *Portrait de Jean Woverius et son fils* [KdK, 1931, 94] reflètent bien une note d'intimité, mais retiennent une certaine raideur

mal single-figure portraits. However, in the family portraits the young artist expressed his enthusiasm for the warmth of domestic life.

In this painting, van Dyck has portrayed the typical sibling hug that flows both from uncontrolled familial love and from a contradictory urge to destroy the younger child. The father's hand can either encourage the elder child or delicately intervene should the malicious intent of the hug become overbearing. The younger child, which may be a boy or a girl, has a hand upon the sister's arm and appears to be resisting the physical advances of the sister. The mother, with a finger on the sole of her baby's shoe, seems oblivious of her children.

It must have been in Rubens's house that van Dyck obtained his acute understanding of the behaviour of children. He observed the play of the Rubens's children, Clara Serena (b. 1611), Albert (b. 1614), and Nicolas (b. 1618). His knowledge of the implications of the sibling hug was certainly obtained by watching Albert's reaction to the little brother born about the time van Dyck began working for Rubens.

The family portrait is derived from religious imagery and varies from representations of the Holy Family only in intent. Thus the naturalism of the childrens' gestures and the pose of the parents are in part the result of van Dyck's experiments in rendering such groups in religious narratives. The Counter Reformation practice of making theological truths comprehensible by expressing them in earthly and human terms encouraged, as a by-product, the creation of comparatively informal family portraits.

It is this naturalism in human emotion and gesture that accounts for the charming image of the infant Christ in the *Mystic Marriage of St Catherine* (cat. no. 24) and the perceptive representation of children in portraits. It is not unreasonable to view the two children in this portrait as the generic descendants of the cupids, *amoretti*, and *putti* of Renaissance art, and more specifically as the contemporary equivalents of St John the Baptist and the infant Christ.

This portrait must have had some considerable appeal in the seventeenth century, because three old but not very good copies of it passed through Lepke's, Berlin, on 10 December 1925, no. 96; a second through Christie's, London, on 24 February, 1939, no. 57; and a third was with Carla Grassi Bernardi, Milan, in 1962. The catalogue of the Cook collection mentions copies in the collection of Baron Janssen, Uccle, and in the Freslingh Sale, Berlin, 1895, and in the Wedewer Sale, Ber-

qu'on trouve dans les portraits officiels à un seul personnage. Cependant, dans ses portraits de famille, le jeune artiste exprime son enthousiasme pour la chaleur de la vie de famille.

Dans cette peinture, van Dyck a représenté l'emportement spontané, plein de tendresse que se montrent frère et sœur, mais aussi l'envie contradictoire de détruire le plus jeune. La main du père peut soit encourager l'aîné, soit intervenir doucement si l'intention de l'étreinte devient malveillante. Le plus jeune, un garçon ou une fille, a une main posée sur le bras de sa sœur et semble s'opposer à ce qu'elle avance. La mère a un doigt sur la semelle du soulier de son bébé et semble oublier la présence de ses enfants.

C'est probablement dans la maison de Rubens que van Dyck a pu si bien cerner le comportement des enfants. En effet, Rubens avait trois enfants, Clara Serena (née en 1611), Albert (né en 1614) et Nicolas (né en 1618), et c'est sans doute en observant les réactions d'Albert vis-à-vis de son petit frère, né à peu près à l'époque où van Dyck a commencé à travailler pour Rubens, qu'il a compris la signification de l'étreinte des frères et sœurs.

Le portrait de famille dérive de l'imagerie religieuse et ne diffère qu'en intention des représentations de la Sainte Famille. Ainsi le naturel des gestes des enfants et la pose des parents sont en partie le résultat de l'expérience de van Dyck, qui avait déjà peint de tels groupes dans ses tableaux religieux. La pratique de la Contre-Réforme qui tendait à rendre les vérités théologiques compréhensibles en les exprimant en termes quotidiens et humains encourageait par la même occasion la création de portraits de famille dépourvus de solennité.

C'est ce naturel dans l'émotion et le geste humains que l'on trouve dans l'image attendrissante de Jésus Enfant dans le *Mariage mystique de sainte Catherine* (cat. n° 24) ainsi que dans la représentation perspicace des enfants dans ses portraits. On peut à juste titre considérer les deux enfants de ce portrait comme les descendants des cupidons de l'art de la Renaissance, les Amours et les *putti*, et plus particulièrement comme les équivalents contemporains de saint Jean-Baptiste et du Christ Enfant.

Ce portrait a dû exercer un attrait considérable au XVIIe siècle, parce que trois copies anciennes, sinon inférieures, ont été faites et dont la première est passée en vente chez Lepke à Berlin, le 10 décembre 1925, n° 96; la deuxième, chez Christie à Londres, le 24 février 1939, n° 57 et, la troisième, chez Carla Grassi Bernardi à Milan, en 1962. Le catalogue de la collection Cook mentionne

lin, 1908. One of the copies was incorrectly published by P. Imbourg [*Van Dyck* (Monaco: 1949), pl. 23] as being in the Cook collection.

Provenance: Sir Francis Cook, Doughty House, Richmond; Sir Frederick Cook, Richmond; Sir Herbert Cook, Richmond (to 1939); 1951, Émile G. Bührle.

Exhibitions: 1955, Schaffhausen, Museum zu Allerheiligen, *Meisterwerke flämischer Malerei*, no. 23; 1958, Zurich, Kunsthaus, *Sammlung Emil G. Bührle*, no. 66; 1968, Cologne, Kunsthalle, *Weltkunst aus Privatbesitz*, no. F5.

Bibliography: Herbert Cook, "La Collection de Sir Frederick Cook, Viscomte de Montserrat à Richmond," *Les Arts*, Vol. XLIV (August, 1905), p. 26; Bode, 1907, p. 271; KdK, 1909, p. 157; J.O. Kronig, *A Catalogue of the Paintings at Doughty House Richmond*, Vol. II (London: 1914), p. 34 note 254, pl. XI; W. Drost, *Barockmalerei in den Germanischen Länden* (Potsdam: 1926), p. 64; KdK, 1931, p. 112; P. Imbourg, *Van Dyck* (Monaco: 1949), pl. 37; Puyvelde, 1950, p. 125; Hans Vlieghe, "Het portret van Jan Breughel en zijn gezin door P.P. Rubens," *Musées Royaux des Beaux-Arts de Belgique, Bulletin*, Vol. XV (1966), p. 186, fig. 8; E. Waterhouse, *Suffer Little Children to Come unto Me* (Ottawa: 1978), p. 22, fig. 12.

74 St Jerome
Oil on canvas
1.65 x 1.30 m
Museum Boymans-van Beuningen, Rotterdam

Van Dyck painted at least six pictures of St Jerome during his first Antwerp period. The earliest of these is the three-quarter kneeling penitent saint in the Prado (fig. 61) [Matias Diaz Padron, *Museo del Prado, Catalogo de Pinturas I, Escuela Flamenca siglo XVII* (Madrid: 1975), pp. 96–98 no. 1473]. The three-quarter-length format of the Prado *St Jerome* and the physical characteristics of the emaciated saint are related to the work of Titian – particularly his famous *Penitent St Jerome*, of which a *ricordo* coming from Rubens's studio exists (fig. 16) –

des copies dans la collection du baron Janssen à Uccle et à la vente Freslingh, en 1895, à Berlin, ainsi qu'à la vente Wedewer à Berlin, en 1908. Une des copies a été incorrectement publiée par P. Imbourg, dans *Van Dyck* (Monaco, 1949), pl. 23, comme étant de la collection Cook.

Historique: Sir Francis Cook, Doughty House, Richmond; Sir Frederick Cook, Richmond; Sir Herbert Cook, Richmond (jusqu'en 1939); 1951, Emile G. Bührle.

Expositions: 1955 Schaffhaussen, Museum zu Allerheiligen, *Meisterwerke flämischer Malerei*, n° 23; 1958 Zurich, Kunsthaus, *Sammlung Emil G. Bührle*, n° 66; 1968 Cologne, Kunsthalle, *Weltkunst aus Privatbesitz*, no. F5.

Bibliographie: Herbert Cook, «La Collection de Sir Frederick Cook, vicomte de Montserrat à Richmond», *Les Arts*, XLIV (août 1905), 26; Bode, 1907, 271; KdK, 1909, 157; J.O. Kronig, *A Catalogue of the Paintings at Doughty House Richmond*, II (Londres, 1914), 34 n. 254, pl. XI; W. Drost, *Barockmalerei in den Germanischen Länden* (Potsdam, 1926), 64; KdK, 1931, 112; P. Imbourg, *Van Dyck* (Monaco, 1949), pl. 37; Puyvelde, 1950, 125; H. Vlieghe, «Het portret van Jan Breughel en zijn gezin door P.P. Rubens», *Musées Royaux des Beaux-Arts de Belgique. Bulletin*, XV (1966), 186, fig. 8; E. Waterhouse, *Laissez les enfants venir à moi* (Ottawa, 1978), 22, fig. 12.

74 Saint Jérôme
Huile sur toile
1,65 x 1,30 m
Museum Boymans-van Beuningen, Rotterdam

Van Dyck a peint au moins six tableaux de saint Jérôme durant sa première période anversoise. Le plus ancien est la toile format trois-quarts du saint pénitent au Prado (fig. 61) [Matias Diaz Padron, *Museo del Prado. Catálogo de Pinturas 1. Escuela Flamenca siglo XVII* (Madrid, 1975), 97–98, n° 1473]. Le Saint Jérôme format trois-corps du Prado et les caractéristiques physiques du saint émacié s'apparentent à l'œuvre de Titien – surtout son fameux *Saint Jérôme pénitent*, duquel un *ricòrdo* venant de l'atelier de Rubens existe (fig. 16) – et sont re-

and are related also to Ugo da Carpi's woodcut after Titian's design, *St Jerome in Penitence* [Bartsch, Vol. XII, 82, no. 31].

Van Dyck's second *St Jerome* is known in two very similar autograph versions: one in Lord Spencer's collection at Althorp [K.J. Garlick, "A Catalogue of Pictures at Althorp," *Walpole Society*, Vol. XLV (1974–1976), pp. 20–21] and the other in Dresden (fig. 62). In these pictures the full-length St Jerome is kneeling in a rocky gorge. In the background is a summarily-depicted, picturesque landscape. Above the saint is a incongruous great flapping mass of drapery.

The fourth picture of St Jerome by van Dyck is known through a number of studio copies and variants. The best of these appears to be the one that passed through Galerie Fischer (20 June 1975, Lucerne, no. 513) and before that through Fischer's (8 September 1924, no. 112). A similar picture was recorded in the collection of Dr Bon, Berlin [KdK, 1931, p. 68]. An old copy of this painting is in the Museum van Maerlant, Damme, and a painting of the same type was sold by Mr K.A. Bergander of Stockholm at Christie's (25 November 1960, no. 33); a copy was sold from Lord Carew's collection (26 November 1957, Sotheby's, no. 84) and is now in the Bayerisches Staatsgemäldesammlungen (no. 686).

The sequence of van Dyck's paintings of St Jerome is as follows: the Prado canvas, then the Dresden and Althorp pictures, perhaps followed by the type recorded in the painting once owned by Dr Bon of Berlin, and finally the large painting of St Jerome in the collection of the Prince of Liechtenstein, Vaduz (fig. 63).

In the Liechtenstein painting of the full-length, seated saint, van Dyck repeated the type of landscape setting used in the earlier paintings. He made the saint more monumental than in the Dresden painting, and chose to represent him as the hermit scholar rather than as the penitent Christian. The open book, which plays a subsidiary iconographical role in the Dresden painting, has become a major element in the composition – the crucifix and skull being noticeably absent. The scholar saint, in a voluminous red robe that he has let slip from his shoulders, reappears in the young van Dyck's final essay in the subject.

This ultimate version of St Jerome exists in a similar version in Stockholm (cat. no. 75), and shows the slightly emaciated saint sitting with his legs crossed at the ankles. He is seen from the front. A great mass of flowing, heavy drapery encloses his legs and lower torso. On the ground on the left is a lion, and on the right a mass

liés également à une gravure sur bois d'après la composition de Titien exécutée par Ugo da Carpi, *Saint Jérôme faisant pénitence* [Bartsch, XII, 82, n° 31].

La deuxième version de *Saint Jérôme* de van Dyck est connue en deux versions autographes très similaires: une est dans la collection de Lord Spencer à Althorp [K.J. Garlick, «A Catalogue of Pictures at Althorp», *Walpole Society*, XLV (1974–1976), 20–21] et l'autre est à Dresde (fig. 62). Dans ses deux peintures, saint Jérôme, qu'on voit en entier, est agenouillé dans un défilé rocheux. À l'arrière-plan se détache un paysage pittoresque, esquissé à larges traits. Au-dessus du saint une grande draperie incongrue bat dans le vent.

Le quatrième tableau de saint Jérôme par van Dyck nous est connu par les nombreuses copies et variantes. La meilleure semble être celle qui a été vendue par la Galerie Fischer (20 juin 1975, Lucerne, n° 513) et auparavant, par Fischer (8 septembre 1924, n° 112). On a enregistré un tableau similaire dans la collection du Dr Bon de Berlin [KdK, 1931, 68]. Une vieille copie de ce tableau est au Museum van Maerlant, à Damme, et une peinture du même genre a été vendue par M. K.A. Bergander de Stockholm chez Christie (25 novembre 1960, n° 33); une autre copie a été vendue de la collection de Lord Carew (26 novembre 1957, Sotheby, n° 84) et se trouve maintenant aux Bayerisches Staatsgemäldesammlungen (n° 686).

La séquence des tableaux de saint Jérôme par van Dyck est comme suit: la toile du Prado, puis les tableaux de Dresde et d'Althorp, peut-être suivis par le type représenté dans le tableau jadis propriété du Dr Bon de Berlin, et finalement la grande toile de saint Jérôme dans la collection du prince de Liechtenstein, Vaduz (fig. 63).

Dans le tableau au Liechtenstein du saint assis, grandeur nature, van Dyck a repris le même type de paysage que celui des tableaux antérieurs. Il a donné au saint une allure plus statuesque que dans la peinture de Dresde, et a décidé de le représenter sous les traits du savant ermite plutôt que du pénitent chrétien. Le livre ouvert, jouant un rôle iconographique secondaire dans la toile de Dresde, est devenu un élément majeur dans la composition – le crucifix et le crâne brillent par leur absence. Le saint érudit, dans une ample robe rouge qu'il laisse glisser de ses épaules, revient dans le dernier essai de van Dyck sur le sujet.

La version ultime de saint Jérôme existe dans une peinture similaire à Stockholm (cat. n° 75), et nous le montre quelque peu émacié, assis les chevilles croisées et vu de face. D'abondantes et lourdes draperies recouvrent ses jambes et la partie inférieure de son torse. Sur

of books and pieces of parchment. Behind him and touching his right shoulder is a young *putto* proffering a quill. From a rocky cliff which runs up the left side of the painting grows a tree, the foliage framing the open landscape that forms the background of the right side of the picture.

The sleeping lion is of the same sort as in the Vaduz painting. It seems to be almost smiling as it rests its head upon an upturned paw. This particular pose for the lion is a variant of that used by Rubens in his Dresden *St Jerome*; van Dyck may have derived the pose from the lion in Rubens's *modello* for his picture, which shows the lion's head resting on its upturned paw (private collection, London) [J. Müller Hofstede, "Vier Modelli von Rubens," *Pantheon*, Vol. XXV (1967), pp. 440–442, fig. 8].

It is possible that the concept of a large picture with a monumental figure of St Jerome was derived from Rubens's painting *St Jerome*, now at Sans Souci Palace, Potsdam [Vlieghe, *Saints II, no. 20*]. Rubens's picture shows the well-fed saint in his study accompanied by two nude *putti*, one of whom blows on the point of a pen he is holding. Christopher Norris has pointed out that Rubens's picture displays a "curious fusion of Correggiesque with Michelangelesque elements" ["The 'St. Jerome' from Sanssouci," *Burlington Magazine*, Vol. XCV (1953), p. 391]. Van Dyck's last *St Jerome* has a sculptural quality that reflects the work of Rubens's so-called "classical" style of the second decade of the century. Van Dyck's Italianate *putto* is a distant relative of the *putto* with the pen in Rubens's painting.

The Rotterdam *St Jerome* is said to have come originally from San Lorenzo del Escorial, and indeed of the many St Jeromes that were there, this of the saint reading is one that Antonio Ponz reported as hanging in the transept of the church. However, Ponz attributed the work not to van Dyck but to Rubens [*Viage de España* (Madrid: 1793), Vol. II, p. 234, Vol. V, p. 38].

There are three St Jeromes listed in the inventory of Rubens's collection. Among them is "a little *St Jerome*" [Denucé, *Inventories*, p. 66 no. 231], which is quite likely the Prado *St Jerome*, which came from the collection of Isabella Farnese. It is quite possible that two St Jeromes by van Dyck found their way to Spain. The painter Jeremias Wildens, whose *Last Supper* after Leonardo by van Dyck was sold in Spain, owned five pictures of St Jerome by van Dyck [Denucé, *Inventories*, pp. 156, 160, 161, 164 & 170]. It is not unreasonable to suppose that both the Prado *St Jerome* and the

le sol, à la gauche, se trouve un lion et, à la droite, un amoncellement de livres et de parchemins. Derrière lui, touchant son épaule droite, un jeune Amour lui présente une plume d'oie. Sur la falaise rocheuse qui se dresse sur le côté gauche du tableau, pousse un arbre dont le feuillage encadre le paysage dégagé qui forme l'arrière-plan de la partie droite de la toile.

Le lion endormi ressemble à celui du tableau de Vaduz. La tête posée sur une patte retournée, il semble presque sourire. Cette attitude est une variante de celle qu'a utilisée Rubens dans le *Saint Jérôme* de Dresde; van Dyck a pu s'inspirer de cette pose du lion d'après le *modèllo* de Rubens pour son tableau qui représente le lion la tête reposant sur une patte retournée (collection privée, Londres) [J. Müller Hofstede, «Vier Modelli von Rubens», *Pantheon*, XXV (1967), 440–442, fig. 8].

Il est possible que l'idée d'un tableau de grandes dimensions avec un saint Jérôme monumental ait été inspirée par le *Saint Jérôme* de Rubens qui se trouve au Schloss Sanssouci de Potsdam [Vlieghe, *Saints II*, n° 20]. Ce tableau nous montre le saint bien nourri dans son étude, accompagné de deux angelots nus dont l'un souffle sur la pointe de la plume qu'il tient à la main. Christopher Norris a fait observer que l'œuvre de Rubens révèle une «curieuse fusion entre des éléments propres au Corrège et des éléments michelangelesques» [«The "St. Jerome" from Sanssouci», *Burlington Magazine*, XCV (1935), 391]. Le dernier saint Jérôme de van Dyck a un caractère sculptural qui reflète le style dit «classique» de la deuxième décennie du siècle. Le *putto* italianisant de van Dyck est un parent éloigné du *putto* qui tient la plume dans la peinture de Rubens.

Le *Saint Jérôme* de Rotterdam est censé provenir originalement de San Lorenzo del Escorial, et en effet de tous les *Saint Jérôme* qui s'y trouvaient, il est celui qui représente le saint en train de lire et qui, selon Antonio Ponz, était accroché dans le transept de l'église. Cependant, Ponz l'avait attribué à Rubens, non à van Dyck [*Viaje de España* (Madrid, 1793), II, 234; V, 348].

Il y a trois saint Jérôme qui figurent dans l'inventaire de la collection Rubens. Parmi eux se trouve «un petit *Saint Jérôme*» [Denucé, *Inventaires*, 66 n° 231], sans doute le tableau du Prado qui proviendrait de la collection d'Isabelle Farnèse. Il est probable que les deux saint Jérôme de van Dyck aient abouti en Espagne. Le peintre Jeremias Wildens, qui possédait la *Cène* de van Dyck d'après de Vinci qui fut vendue en Espagne, détenait également cinq saint Jérôme par van Dyck [Denucé, *Inventaires*, 156, 160, 161, 164, 170]. Il ne serait pas dérai-

Rotterdam *St Jerome* were in Rubens's and then Jeremias Wildens's collections.

Provenance: Peter Paul Rubens?; Jeremias Wildens?; bought by King Philip IV of Spain; San Lorenzo del Escorial; presented by Joseph Bonaparte to Marshal Soult; brought from Spain by Buchanan; Matthew Anderson, Newcastle; Henry Spencer Lucy; E. Fairfax-Lucy, Charlecote Park; 1 June 1945, Christie's, no. 40; bought by Rosenberg; David Bingham, New York; 1962, Willem van der Vorm.

Exhibitions: 1857, Manchester, *Art Treasures of the United Kingdom*, no. 594.

Bibliography: W. Burger, *Trésors d'Art en Angleterre* (Paris: 1865), p. 233; Guiffrey, 1882, p. 251, no. 195A; Cust, 1900, p. 250, no. 66; KdK, 1931, p. 525 n57; W.R. Valentiner, "Van Dyck's Character," *Art Quarterly*, Vol. XII (1950), p. 102, fig. 10; D. Hannema, *Beschrijvende catalogus van de Schilderijen uit de Kunstverzameling Stichting Willem van der Vorm* (Rotterdam: 1962), pp. 25–26, no. 22, pl. 42; H. van de Waal, "Rembrandt's Faust Etching: a Socinian Document and the Iconography of the Inspired Scholar," *Oud Holland*, Vol. LXXIX (1964), p. 40 n85, fig. 28; *Museum Boymans-van Beuningen Rotterdam, Old paintings 1400–1900* (Rotterdam: 1972), no. vdv 22, colour pl. III; John Walsh, Jr., "Stomer's Evangelists," *Burlington Magazine*, Vol. CXVIII (1976), p. 508, fig. 89.

75 St Jerome with an Angel
Oil on canvas
1.67 x 1.54 m
Signed l.r., *A. Vandijck*
Nationalmuseum, Stockholm, no. 404

The young van Dyck painted several subjects more than once. He produced three paintings of *St Sebastian* and of the *Arrest of Christ*, and two paintings each of *Christ Crowned with Thorns*, the *Drunken Silenus*, the *Healing of the Paralytic*, *St Martin Dividing his Cloak*, and *Jupiter and Antiope*. He repeated several of the Apostle busts and the *Christ with the Cross*. It is not surprising, therefore, that two paintings exist of the last composi-

sonnable de supposer que le saint Jérôme au Prado et que le saint Jérôme de Rotterdam eussent fait partie de la collection Rubens, et ensuite de celle de Jeremias Wildens.

Historique: Pierre Paul Rubens?; Jeremias Wildens?; acquis par Philippe IV roi d'Espagne; San Lorenzo del Escorial; présenté au maréchal Soult par Joseph Bonaparte; acquis de l'Espagne par Buchanan; Matthew Anderson, Newcastle; Henry Spencer Lucy; E. Fairfax-Lucy, Charlecote Park; 1er juin 1945, Christie, n° 40; acquis par Rosenberg; David Bingham, New York; 1962, Willem van der Vorm.

Exposition: 1857 Manchester, *Art Treasures of the United Kingdom*, n° 594.

Bibliographie: W. Burger, *Trésors d'art en Angleterre* (Paris, 1865), 233; Guiffrey, 1882, 251, n° 195A; Cust, 1900, 250, n° 66; KdK, 1931, 525 n. 57; W.R. Valentiner, «Van Dyck's Character», *Art Quarterly*, XII (1950), 102, fig. 10; D. Hannema, *Beschrijvende catalogus van de Schilderijen uit de Kunstverzameling Stichting Willem van der Vorm* (Rotterdam, 1962), 25–26, n° 22, pl. 42; H. van de Waal, «Rembrandt's Faust Etching: a Socinian Document and the Iconography of the Inspired Scholar», *Oud Holland*, LXXIX (1964), 40 n. 85, fig. 28; *Museum Boymans-van Beuningen Rotterdam. Old Paintings 1400–1900* (Rotterdam, 1972), n° vdv 22, pl. couleur III; John Walsh, Jr, «Stomer's Evangelists», *Burlington Magazine*, CXVIII (1976), 508, fig. 89.

75 Saint Jérôme avec un ange
Huile sur toile
1,67 x 1,54 m
Signé, b.d., *A. Vandijck*
Nationalmuseum, Stockholm, n° 404

Il y a plusieurs sujets que van Dyck peignit plus d'une fois. Il a exécuté trois tableaux de *Saint Sébastien* et de l'*Arrestation du Christ*, et deux chacun du *Christ couronné d'épines*, du *Silène ivre*, de la *Guérison du paralytique*, de *Saint Martin partageant son manteau* et de *Jupiter et Antiope*. Il a repris plusieurs des Bustes d'Apôtres ainsi que le *Christ à la Croix*. Il n'y a rien d'étonnant à ce qu'il existe deux toiles de la dernière composition de

tion in the series of pictures of St Jerome. What is curious is that the Rotterdam and Stockholm pictures are so alike. Normally the creative, nervous impulse of the young painter made it impossible for him to repeat literally other's motifs or compositions, or even to reproduce his own compositions without significant changes.

While the condition of the Stockholm painting makes attribution somewhat problematical, it certainly seems to be an autograph work of the young van Dyck – in spite of the probability that the signature at the lower left is not original. The handling of the paint on the feet, hands, and head, and on the crumpled scroll, is perfectly like that of other genuine paintings by the young artist.

The differences between the Stockholm and Rotterdam paintings are minor. They involve variations in the drapery folds, some differences in the jumble of books and papers in the lower right, and differences in the landscape background.

The composition was popular enough not only to cause van Dyck to paint it twice but also to attract a number of seventeenth-century copyists. A variant copy without the angel is in the Landesmuseum [*Gemäldegalerie Oldenburg* (Munich: 1966), no. 75]. A version with an expanded sky and landscape is in the collection of T. Cottrell-Dormer, Rousham [Witt negative B72/1350]. Another small copy was in the R. Kann collection, Paris [*Catalogue of the Rudolphe Kann Collection* (Paris: 1907), Vol. I, no. 2].

Van Dyck's image of St Jerome also seems to have been studied by Matthias Stomer, who adapted the saint for a St Matthew in his painting *The Evangelists Matthew and John* (Columbia University, New York) [J. Walsh Jr., "Stomer's Evangelists," *Burlington Magazine*, Vol. CXVIII (1976), p. 508].

Provenance: J.K. Hedlinger; King Adolph Frederik; King Gustav III; Rubens collection (?).

Exhibitions: 1977, Stockholm, *Rubens i Sverige*, no. 73.

Bibliography: Guiffrey, 1882, p. 251 n195D; KdK, 1909, p. 29; Georg Göthe, *Notice descriptive des Tableaux du Musée National de Stockholm*, Vol. I (Stockholm: 1910), pp. 107–108, no. 404, ill. 404; Glück, 1926, p. 263; W. Drost, *Barockmalerei in der germanischen Ländern* (Potsdam: 1926), p. 58; KdK, 1931, p. 57; *Abbreviated Catalogue of the Pictures in the National Museum* (Stockholm: 1931), p. 404; Tancred Borenius, *"Review of KdK 1931,"* Burlington

la série des saint Jérôme. Ce qui est curieux, c'est que les peintures de Rotterdam et de Stockholm se ressemblent tant. Normalement, la vivacité de l'élan créateur qui animait le jeune peintre semble lui avoir interdit de reprendre littéralement les motifs ou les compositions des autres ou même de reproduire ses propres compositions sans leur apporter des modifications importantes.

Bien que la condition du tableau de Stockholm rende l'attribution quelque peu problématique, il semble bien qu'il s'agisse d'une oeuvre autographe du jeune van Dyck – en dépit du fait que la signature qui se trouve à gauche en bas ne soit pas originale. L'exécution des pieds, des mains, de la tête et du rouleau froissé est absolument la même que celle d'autres tableaux authentiques du jeune artiste.

Les différences entre le tableau de Stockholm et celui de Rotterdam sont minimes. Il s'agit de variantes dans les plis du drapé, de quelques différences dans le détail du tas de livres et de papiers dans la partie inférieure, à droite, ainsi que dans le paysage qui forme l'arrière-plan.

La popularité de cette composition était telle que, non seulement van Dyck en fit deux tableaux, mais elle attira un grand nombre de copistes au XVIIe siècle. Une variante, sans l'ange, est au Landesmuseum [*Gemäldegalerie Oldenburg* (Munich, 1966), no 75]. Une autre version au ciel et paysage plus répandus fait partie de la collection T. Cottrell-Dormer, à Rousham [négatif Witt, B72/1350]. Une autre petite copie se trouvait dans la collection R. Kann, à Paris [*Catalogue of the Rudolphe Kann Collection* (Paris, 1907), I, no 2].

Matthias Stomer semble lui aussi avoir étudié l'image du saint Jérôme de van Dyck et en fit le saint Matthieu de sa peinture *Les Évangélistes Matthieu et Jean* (N.Y., Columbia University) [J. Walsh Jr, «Stomer's Evangelists», *Burlington Magazine*, CXVIII (1976), 508].

Historique: J.K. Hedlinger; le roi Adolphe-Frédéric; le roi Gustav III; collection Rubens(?).

Exposition: 1977 Stockholm, *Rubens i Sverige*, no 73.

Bibliographie: Guiffrey, 1882, 251 n. 195D; KdK, 1909, 29; Georg Göthe, *Notice descriptive des tableaux du Musée National de Stockholm*, I (Stockholm, 1910), 107–108, no 404, ill. 404; Glück, 1926, 263; W. Drost, *Barockmalerei in der germanischen Ländern* (Potsdam, 1926), 58; KdK, 1931, 57; *Abbreviated Catalogue of the Pictures in the National Museum* (Stockholm, 1931), 104; Tancred Borenius, «Review of KdK 1931», *Burling-*

Magazine, Vol. LXIII (1933), p. 45; Puyvelde, 1941, pp. 182, 185, pl. IIA; Sixten Strömbom, *Nationalmusei Mästerverk* (Stockholm: 1949), p. 19 no. 28, p. 88, no. 28, with pl.; W.R. Valentiner, "Van Dyck's Character," *Art Quarterly*, Vol. XIII (1950), p. 104 n10; Petra Clarijs, *Anton van Dyck* (Amsterdam) nn21, 22, pl. p. 22; Äldre Utlänska, *Malningar och Skulpturer* (Stockholm: 1958), p. 67, no. 404; Puyvelde, 1959, p. 58.

76 Self-Portrait

Oil on canvas
119.43 x 87 cm
Metropolitan Museum of Art, The Bache Collection, New York

Not all writers are unanimous in ascribing this portrait to van Dyck's first Antwerp period. The dark sky, column, and parapet in the background have suggested to some scholars that this is a portrait of van Dyck's Genoese period. However, these devices are found in dated early works such as the *Portrait of Nicholas Rockox* (fig. 5), and the artist appears here to be about twenty or twenty-one years old; these facts permit us to date the picture to 1619 or 1620.

The face and hair are very similar to those of the Munich *Self-Portrait* (fig. 6) and the type and technique of rendering of drapery, shirt-collar, and cuffs are almost identical in the two self-portraits. The image of the youth is close to that in *Daedalus and Icarus* (cat. no. 67) and the *SS Sebastians* in Munich and Edinburgh (fig. 34).

A partial copy of the portrait (head and shoulders with the right hand) is in the National Portrait Gallery, London [D. Piper, *Catalogue of Seventeenth-Century Portraits in the National Portrait Gallery* (Cambridge: 1963), pp. 358–359]. A sketch of the head of van Dyck, possibly of the type in this *Self-Portrait*, was owned by Rev. James Dallaway [H. Walpole, *Anecdotes of Painting in England* [London: 1849], p. 333 n1]. A self-portrait of this type, probably a half-length, was in the sale of the Sir Joshua Reynolds collection, March, 1795. A detail of the Metropolitan Museum portrait was engraved by Paul Pontius [Hollstein, van Dyck, no., 561] and reproduced in C. de Bie's *Het Gulden Cabinet* (Lier: 1661) as a frontispiece for the biography of van Dyck. Another version of the portrait is in the collection of the

ton *Magazine*, LXIII (1933), 45; Puyvelde, 1941, 182, 185, pl. IIA; Sixten Strömbom, *Nationalmusei Mästerverk* (Stockholm, 1949), 19 n° 28, 88 n° 28, avec pl.; W.R. Valentiner, «Van Dyck's Character», *Art Quarterly*, XIII (1950), 104 n. 10; Petra Clarijs, *Anton van Dyck* (Amsterdam) n. 21, 22, pl. p. 22; Äldre Utlänska, *Malningar och Skulpturer* (Stockholm, 1958), 67, n° 404; Puyvelde, 1959, 58.

76 Autoportrait

Huile sur toile
119,43 x 87 cm
Metropolitan Museum of Art, The Bache Collection, New York

L'attribution de ce portrait à la première période anversoise n'est pas unanime. Le ciel sombre, la colonne et le parapet à l'arrière-plan ont incité certains savants à penser qu'il appartenait à la période génoise de van Dyck. Cependant, il demeure que l'on trouve les mêmes éléments dans des œuvres de jeunesse datées telles que le *Portrait de Nicolas Rockox* (fig. 5) et l'artiste semble ici n'avoir qu'environ vingt ou vingt et un ans; ces faits nous permettent de dater ce tableau de 1619 ou de 1620.

Le visage et les cheveux rappellent beaucoup ceux de l'*Autoportrait* de Munich (fig. 6) et le type et la technique du rendu des drapés, du col et des manchettes de la chemise est presque identique aux deux autres autoportraits. L'image du jeune homme est proche de l'image dans *Dédale et Icare* (cat. n° 67) et de celle dans *Saint Sébastien* à Munich et à Édimbourg (fig. 34).

Une copie partielle du portrait (la tête et les épaules avec la main droite) se trouve à la National Portrait Gallery de Londres [D. Piper, *Catalogue of Seventeenth-Century Portraits in the National Portrait Gallery* (Cambridge, 1963), 358–359]. Une esquisse de la tête de van Dyck, qui est peut-être du même type de cet *Autoportrait*, a appartenu au Révérend James Dallaway [H. Walpole, *Anecdotes of Painting in England* (Londres, 1849, 333 n. 1]. Un autoportrait de ce genre, peut-être à mi-corps, faisait partie de la vente de la collection Sir Joshua Reynolds, en mars 1795. Un détail du portrait du Metropolitan Museum a été gravé par Paul du Pont [Hollstein, van Dyck, n° 561] et reproduit dans C. de Bie, *Het Gulden Cabinet* (Lierre, 1661) comme frontispice pour la biographie de van Dyck. Une autre version du

Duke of Devonshire (exhibited Grosvenor Gallery, 1887, no. 93).

There are two other paintings of the young van Dyck that, from time to time, have been regarded as autograph self-portraits. A pastiche of the portraits of van Dyck and Rubens in the Louvre (R.F. 2117) [P. Imbourg, *van Dyck* (Monaco: 1949), colour pl. II], which is an eighteenth-century concoction, borrowed the image of the young van Dyck from a supposed self-portrait in the Musée des Beaux-Arts, Strassbourg. The portrait of Rubens is after a school piece formerly in the collection of W.R. Timken [F.E. Washburn Freund, "An Unknown Self-Portrait by Rubens," *Art in America*, Vol. XVI (1927), pp. 3-11]. In spite of the fact that the Strassbourg painting has recently been exhibited as perhaps a genuine *Self-Portrait* (1977-1978, Paris, *Le siècle de Rubens*, no. 45), it is indeed an eighteenth-century work and need not be numbered among the early autograph self-portraits of van Dyck.

Provenance: 1677, Henry Bennet, Earl of Arlington, Euston Hall, Suffolk; the Dukes of Grafton; with Sir Joseph Duveen; Jules S. Bache; 1937, Bache Foundation; 1949, Metropolitan Museum.

Exhibitions: 1887, London, Grosvenor Gallery, no. 93; 1899, Antwerp, no. 54; 1900, London, R.A., no. 87; 1925, Detroit Institute of Arts, *First Loan Exhibition of Old Masters*, no. 12; 1939, New York, *World's Fair*, no. 38; 1943, New York, Metropolitan Museum, *The Jules S. Bache Collection*, no. 25.

Bibliography: Smith, 1831, no. 742; Cust, 1900, pp. 19, 235 no. 42A, pl. opp. p. 20; KdK, 1909, p. 171; W.R. Valentiner, "Van Dyck Loan Exhibition at Detroit Museum," *Art News*, Vol. XXVII (1929), p. 14; *A Catalogue of Paintings in the Collection of Jules S. Bache* (New York: 1929); Royal Cortissoz, "The Jules S. Bache Collection," *American Magazine of Art*, Vol. XXI (1930), pp. 252-253; KdK, 1931, p. 122; *Duveen Pictures in Public Collections of America* (New York: 1941), no. 183; W.R. Valentiner, "Van Dyck's Character," *Art Quarterly*, Vol. XIII (1950), p. 87; Puyvelde, 1950, pp. 125 & 130.

portrait se trouve dans la collection du duc de Devonshire (exposé à la Grosvenor Gallery, 1887, n° 93).

Deux autres peintures du jeune van Dyck ont, à un moment ou à un autre, été considérées comme autoportraits autographes. Un pastiche des portraits de van Dyck et de Rubens au Louvre (R.F. 2117) [P. Imbourg, *Van Dyck* (Monaco, 1949), pl. couleur II] inventé au XVIIIᵉ siècle, a emprunté l'image du jeune van Dyck à un prétendu autoportrait du Musée des Beaux-Arts de Strasbourg. Le portrait de Rubens est d'après une œuvre d'atelier autrefois dans la collection W.R. Timken [F.E. Washburn Freund, «An Unknown Self-Portrait by Rubens», *Art in America*, XVI (1927), 3-11]. En dépit du fait que le portrait de Strasbourg a récemment été exposé comme un *Autoportrait* prétendu authentique (1917-1918 Paris, *Le siècle de Rubens*, n° 45), il s'agit bien d'une œuvre du XVIIIᵉ siècle qui ne doit pas être comptée au nombre des premiers autoportraits autographes de van Dyck.

Historique: 1677, Henry Bennet, comte d'Arlington, Euston Hall, Suffolk; les ducs de Grafton; chez Sir Joseph Duveen; Jules S. Bache; 1937, la Fondation Bache; 1949, Metropolitan Museum.

Expositions: 1887 Londres, Grosvenor Gallery, n° 93; 1899 Anvers, n° 54; 1900 Londres, R.A., n° 87; 1925 Detroit, Institute of Arts, *First Loan Exhibition of Old Masters*, n° 12; 1939 New York, *World's Fair*, n° 38; 1943 New York, Metropolitan Museum, *The Jules S. Bache Collection*, n° 25.

Bibliographie: Smith, 1831, n° 742; Cust, 1900, 19, 235 n° 42A, pl. en regard 20; KdK, 1909, 171; W.R. Valentiner, «Van Dyck Loan Exhibition at Detroit Museum», *Art News*, XXVII (1929), 14; *A Catalogue of Paintings in the Collection of Jules S. Bache* (New York, 1929); Royal Cortissoz, «The Jules S. Bache Collection», *American Magazine of Art*, XXI (1930), 252-253; KdK, 1931, 122; *Duveen Pictures in Public Collections of America* (New York, 1941), n° 183; W.R. Valentiner, «Van Dyck's Character», *Art Quarterly*, XIII (1950), 87; Puyvelde, 1950, 125, 130.

77 Self-Portrait
Oil on canvas
116.5 x 93.5 cm
The State Hermitage, Leningrad, no. 548

The Leningrad *Self-Portrait* is compositionally superior to the slightly earlier *Self-Portrait* in the Metropolitan Museum in New York. In this the second version of the ultimate self-portrait of the first Antwerp period, van Dyck has pictured himself in an elaborate jacket buttoned below the chest so that his white shirt is visible not only at the neck but also at his stomach. Through the split sleeve of the coat the white shirt is visible over the left upper arm.

The highlights of white and the dominant hands and face have been ordered to create a centralized and balanced composition. By placing the left hand on the waist and the right hand dangling over a low lintel, van Dyck restructured his earlier composition in such a way that the entire area of the canvas was pictorially significant in the creation of the image. He re-formed the large cylindrical column on the left by multiplying the torus mouldings, showing them as broken off on a gentle diagonal, which directs the eye of the spectator to the sitter's face.

The revisions van Dyck made in the creation of the last of his early self-portraits are important preliminaries to his fully developed Genoese portrait style. All remnants of his earlier formal and stiff style have disappeared. The broad sweep of drapery and the full use of the breadth and height of the canvas show that van Dyck, on the eve of his departure for Italy, had great confidence and a thorough command of his newly invented portrait style.

Provenance: 1772, Crozat Collection, Paris.

Exhibitions: 1937–1938, Leningrad, *Vistavka portreta*, no. 36; 1972, Leningrad, *Iskusstvo portreta, Vistavka iz sobraniia Ermitzha*, no. 333; 1972, Moscow, *Portret v Evropeiskoi Zhivopisi. XV veka - nachalo XX veka*, no. 60; 1977–1978, Moscow, *Portret v Evropeiskoi Zhivopisi, XV veka - nachala XX veka*, no. 21; 1977–1978, Leningrad, *Rubens i flamandskoi barokko*, no. 12.

Bibliography: *Catalogue des Tableaux du Cabinet de M. Crozat, Baron de Thiers* (Paris: 1755), p. 7; Smith, 1831, no. 98; Guiffrey, 1882, p. 280, no. 905; Cust,

77 Autoportrait
Huile sur toile
116,5 x 93,5 cm
L'Ermitage d'État, Leningrad, n° 548

L'*Autoportrait* de Leningrad est supérieur par sa composition à celui légèrement antérieur du Metropolitan Museum de New York. Dans cette présente deuxième version du dernier autoportrait de la première période anversoise, van Dyck s'est peint dans un paletot très orné, boutonné au-dessous de la poitrine, de sorte que l'on voit sa chemise blanche non seulement au cou, mais aussi sur son estomac. Par la manche à crevé du manteau, on voit la chemise blanche sur le haut du bras.

Les lumières de blanc, les tons dominants des mains et du visage ont été disposés pour créer une composition centrée et équilibrée. En plaçant la main gauche à la ceinture et en laissant la main droite se balancer au-dessus d'un linteau de peu de hauteur, van Dyck a restructuré sa composition précédente de telle sorte que toute la surface de la toile joue un rôle d'illustration important dans la création de l'image. Il a donné une nouvelle forme à la large colonne cylindrique de gauche en multipliant les moulures en boudins et en indiquant la brisure par une souple diagonale qui dirige le regard du spectateur vers le visage du modèle.

Les révisions auxquelles van Dyck a procédé lorsqu'il a créé le dernier de ses premiers autoportraits constituent d'importants préliminaires à son style de portrait génois pleinement développé. Tous les vestiges de son ancien style solennel et rigide ont disparu. La large courbe du drapé et l'exploitation de toute la surface de la toile montrent qu'à la veille de son départ pour l'Italie, van Dyck avait une grande confiance et une grande maîtrise dans son nouveau style de portraits qu'il venait de créer.

Historique: 1772, collection Crozat, Paris.

Expositions: 1937–1938 Leningrad, *Vistavka portrèta*, n° 36; 1972 Leningrad, *Iskousstvo portrèta, Vistavka iz sobranya Ermitaj*, n° 333; 1972 Moscou, *Portrèt v Evropeiskoïe Jivopisi. XV veka - natchalo XX veka*, n° 60; 1977–1978 Moscou, *Portrèt v Evropeiskoïe Jivopisi. XV - natchala XX veka*, n° 21; 1977–1978 Leningrad, *Rubens i flamandskoïe barokko*, n° 12.

1900, pp. 19, 64 & 233 no. 42; A. Somof, *Ermitage Impérial, Catalogue de la Galerie des Tableaux, Deuxième Partie, Écoles Néerlandaises et École Allemande* (St Petersbourg: 1901), pp. 82–83, no. 628; Max Rooses, "Die vlämischen Meister in der Ermitage," *Zeitschrift für bildende Kunst* n.F. XV (1904), p. 114; KdK, 1909, p. 171; *Imperatorskii Ermitazh. Katalogi 1863–1916* (St Petersburg: n.d.), no. 628; W. Rothes, *Anton van Dyck* (Munich: 1918), p. 30, pl. 31; Bode, 1921, p. 348; KdK, 1931, p. 122; Gustav Glück, "Self-Portraits by van Dyck and Jordaens," *Burlington Magazine*, Vol. LXV (1934), pp. 195–201; Puyvelde, 1950, pp. 96, 125 & 130; S. Speth-Holterhoff, *Les peintres Flamands de Cabinets d'Amateurs* (Brussels: 1957), p. 25; *Art Treasures of the USSR, The Hermitage Museum* (Moscow: 1956), p. 26, no. 36, fig. 36; G. Bazin, *Musée de l'Ermitage: Les Grands Maîtres de la Peinture* (Paris: 1958), p. 152, fig. no. 121; *Gosudarstvenni Ermitazh. Katalog zhivopisi*, Vol. II (Leningrad: 1958), no. 56; Gerson, 1960, p. 121; M. Varshavskaya, *Van Dyck Paintings in the Hermitage* (Leningrad: 1963), pp. 110–112, plates 27, 28 & 29; V.F. Levinson-Lessing, *The Hermitage, Leningrad: Dutch & Flemish Masters* (London: 1964), no. 17.

Bibliographie: *Catalogue des tableaux du cabinet de M. Crozat, Baron de Thiers* (Paris, 1755), 7; Smith, 1831, n° 98; Guyffrey, 1882, 280 n° 905; Cust, 1900, 19, 64 et 233 n° 42; A. Somof, *Ermitage Impérial. Catalogue de la Galerie des Tableaux. Deuxième Partie. Écoles Néerlandaises et École Allemande* (Saint-Pétersbourg, 1901), 82–83, n° 628; Max Rooses, «Die vlämischen Meister in der Ermitage», *Zeitschrift für bildende Kunst*, n.F., XV (1904), 114; KdK, 1909, 171; *Imperatorskii Ermitaj. Katalogi 1863–1916* (Saint-Pétersbourg, s.d.), n° 628. W. Rothes, *Anton van Dyck* (Munich, 1918), 30, pl. 31; Bode, 1921, 348; KdK, 1931, 122; G. Glück, «Self-Portraits by van Dyck and Jordaens», *Burlington Magazine*, LXV (1934), 195–201; Puyvelde, 1950, 96, 125, 130; S. Speth-Holterhoff, *Les peintres flamands de cabinets d'amateurs* (Bruxelles, 1957), 25; *Art Treasures of the USSR. The Hermitage Museum* (Moscou, 1956), 26, n° 36, fig. 36; G. Bazin, *Musée de l'Ermitage: «Les grands maîtres de la peinture»* (Paris, 1958), 152, fig. 121; *Gosoudarstvenni Ermitaj. Katalog jivopisi*, II (Leningrad, 1958), n° 56; Gerson, 1960, 121; M. Varshavskaya, *Van Dyck Paintings in the Hermitage* (Leningrad, 1963), 110–112, pl. 27, 28, 29; V.F. Levinson-Lessing, *The Hermitage, Leningrad. Dutch & Flemish Masters* (Londres, 1964), n° 17.

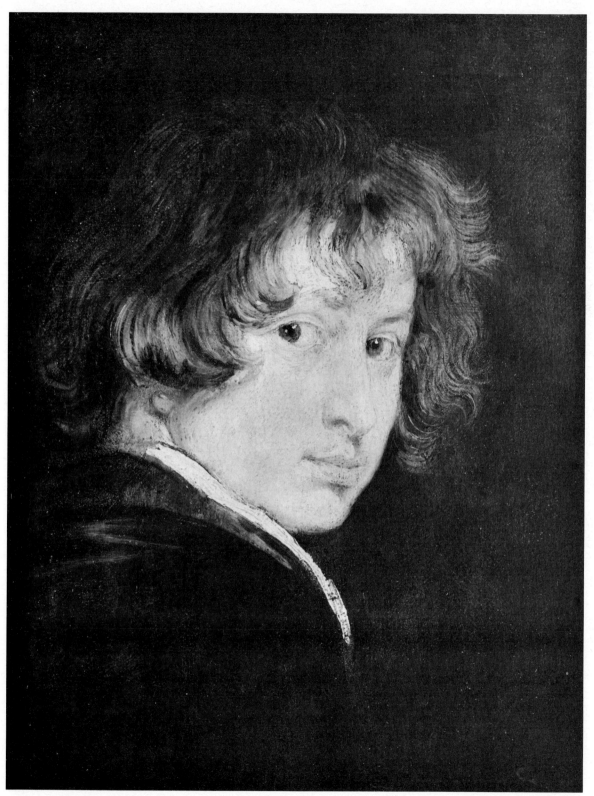

Cat. no. 1 *Self-Portrait* Cat. nº 1 *Autoportrait*

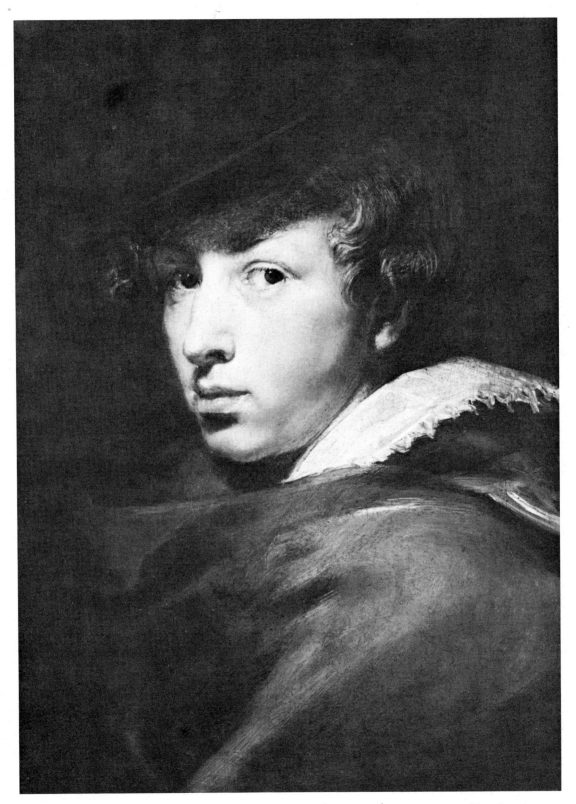

Cat. no. 2 *Self-Portrait About Age Fifteen* Cat. nº 2 *Autoportrait, vers l'âge de quinze ans*

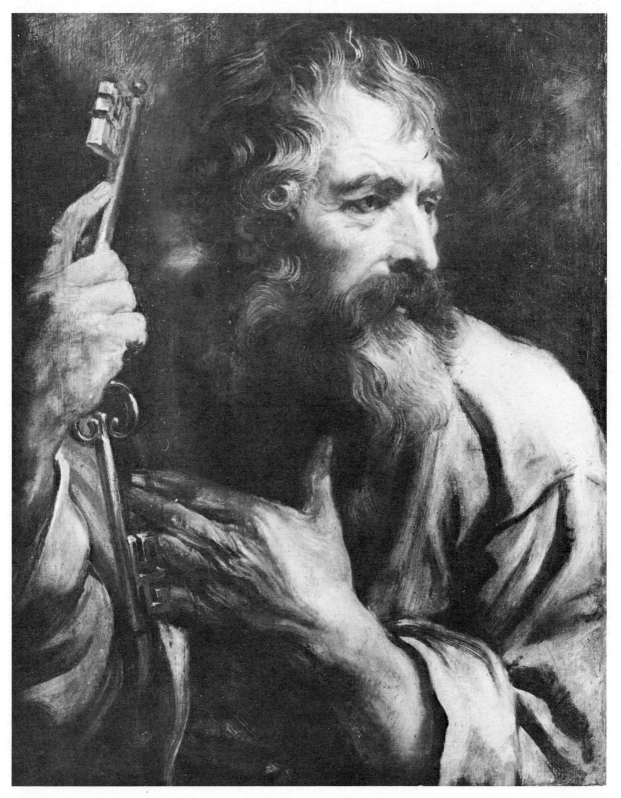

Cat. no. 3 *St Peter* Cat. n° 3 *Saint Pierre*

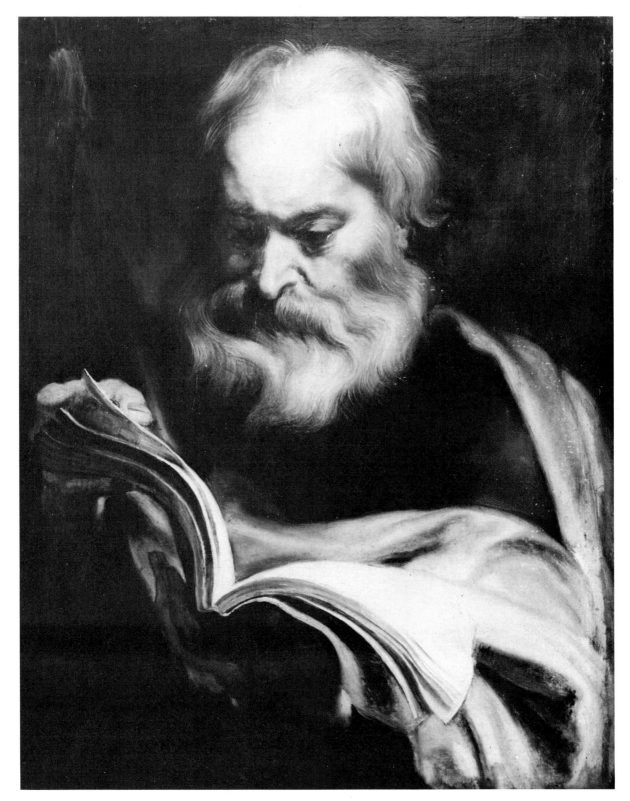

Cat. no. 4 *St Thomas* Cat. nº 4 *Saint Thomas*

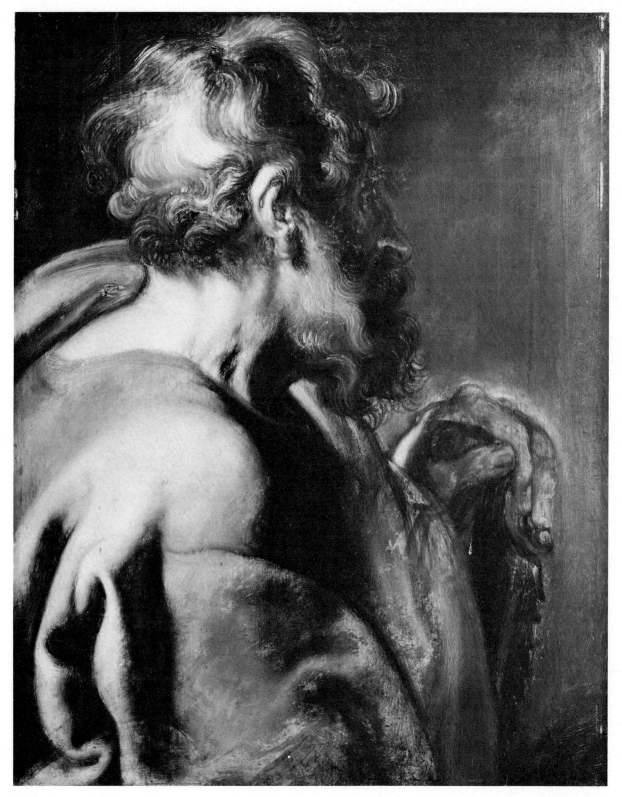

Cat. no. 5 *St Simon* Cat. n° 5 *Saint Simon*

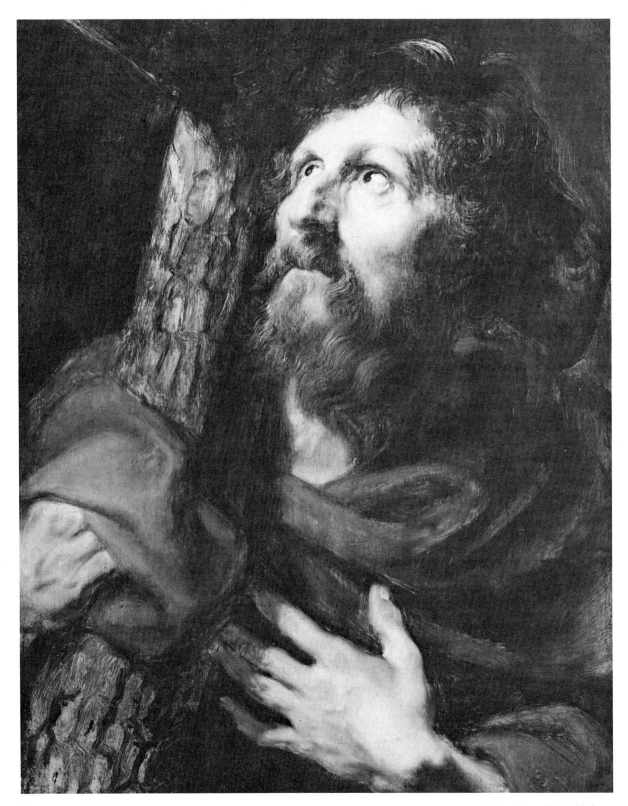

Cat. no. 6 *St Philip* Cat. nº 6 *Saint Philippe*

174

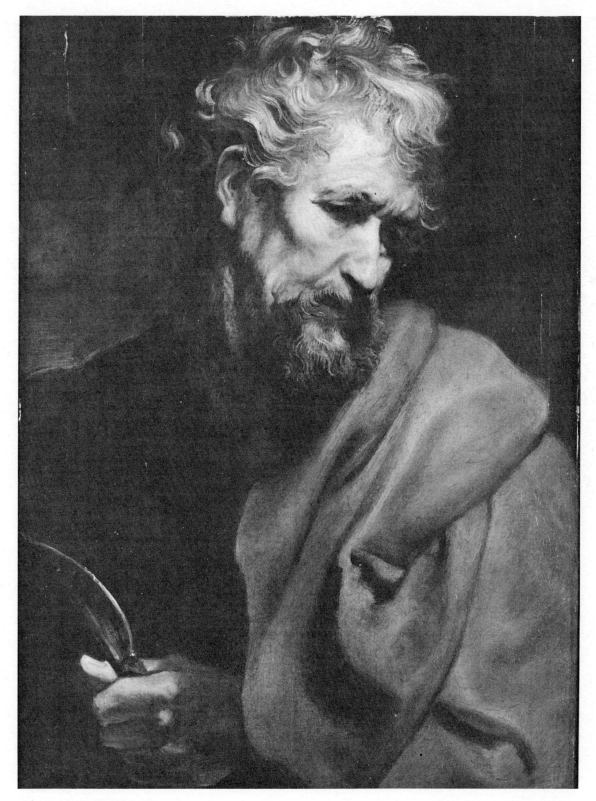

Cat. no. 7 *St Bartholomew* Cat. nº 7 *Saint Barthélemy*

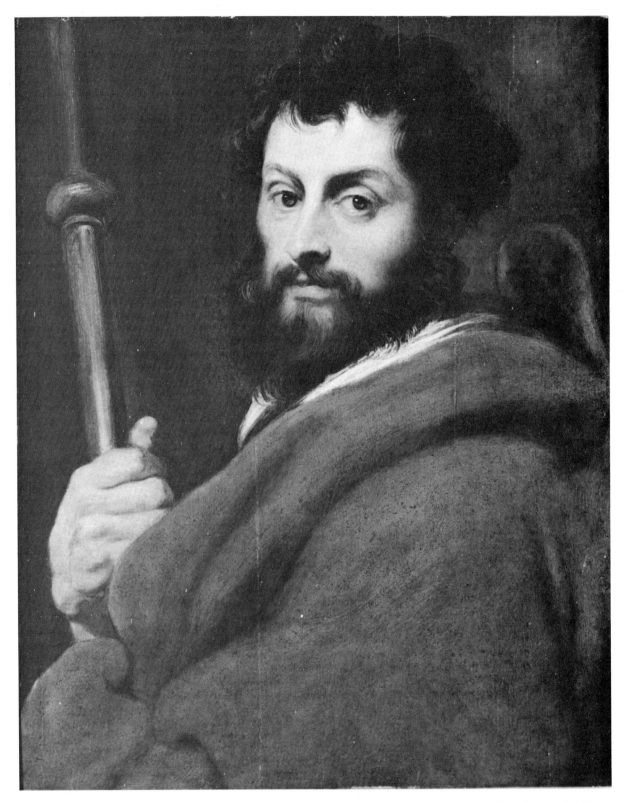

Cat. no. 8 *St James the Greater* Cat. n° 8 *Saint Jacques le Majeur*

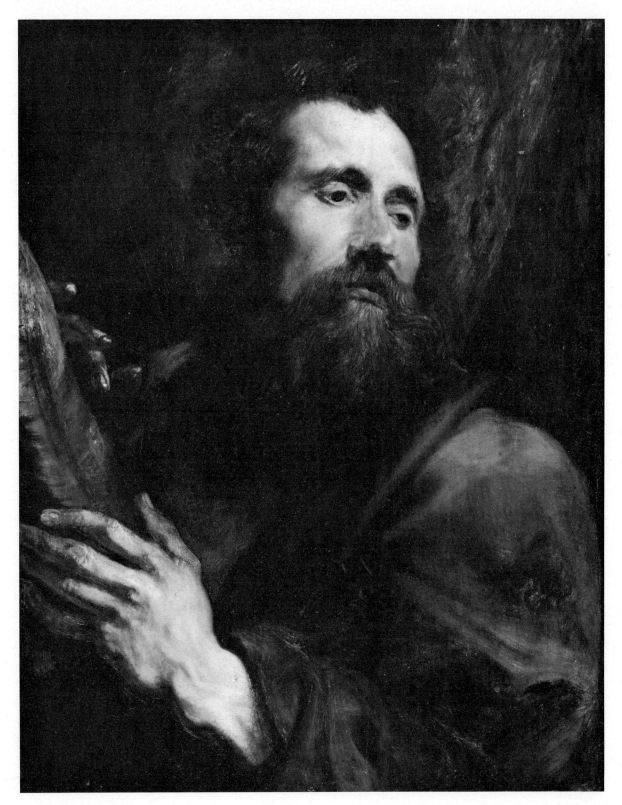

Cat. no. 9 *St Andrew* Cat. nº 9 *Saint André*

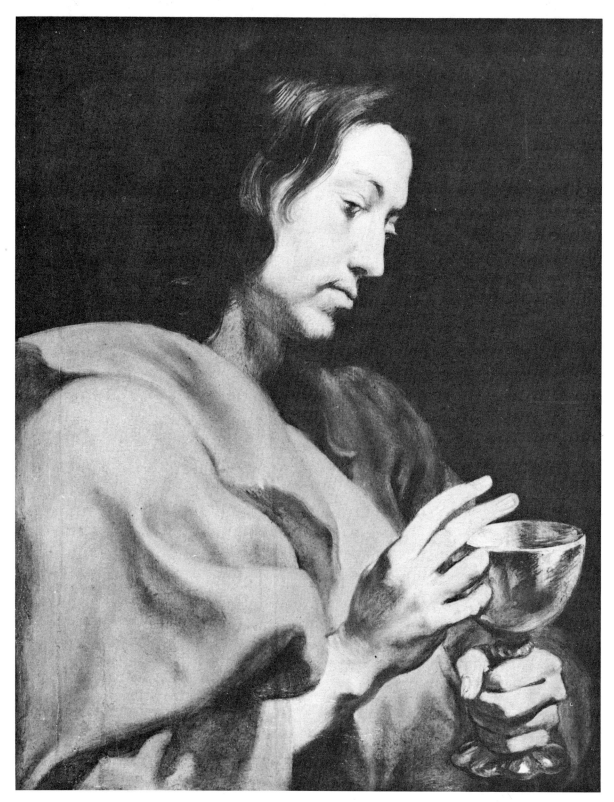

Cat. no. 10 *St John the Evangelist*

Cat. nº 10 *Saint Jean l'Évangéliste*

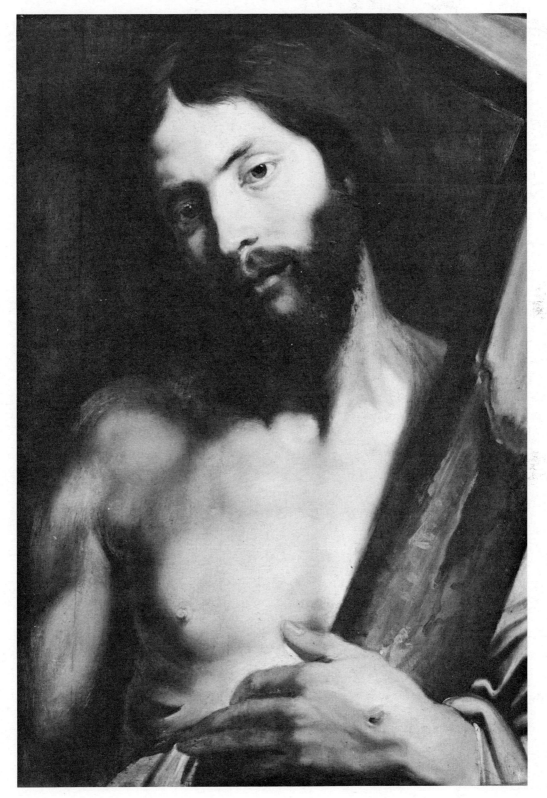

Cat. no. 11 *Christ with the Cross* Cat. nº 11 *Le Christ portant la Croix*

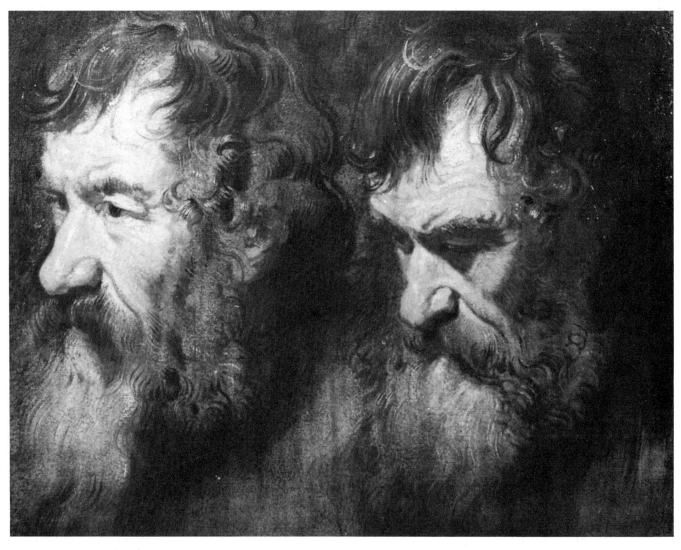

Cat. no. 12 *Two Studies of the Head of an Old Man* Cat. n° 12 *Deux études d'une tête de vieillard*

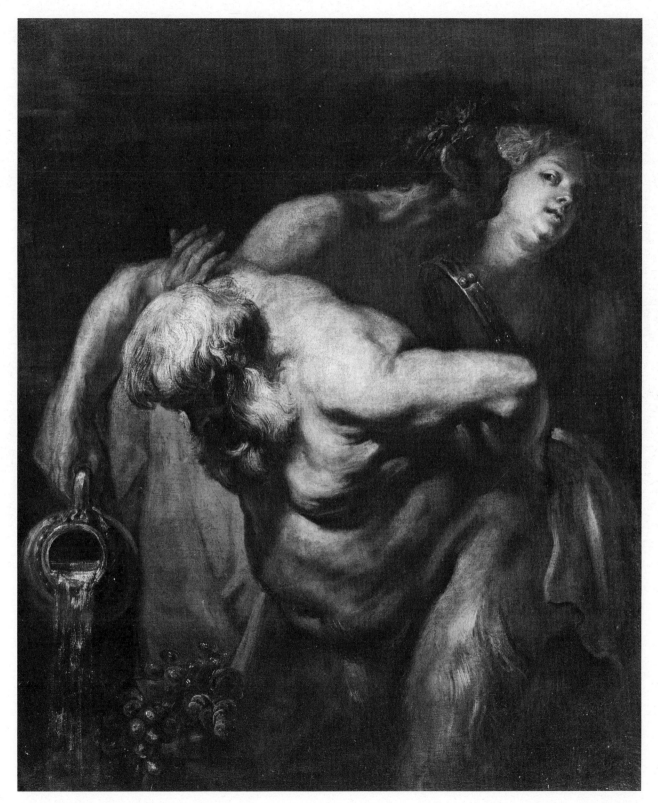

Cat. no. 13 *Drunken Silenus* Cat. nº 13 *Silène ivre*

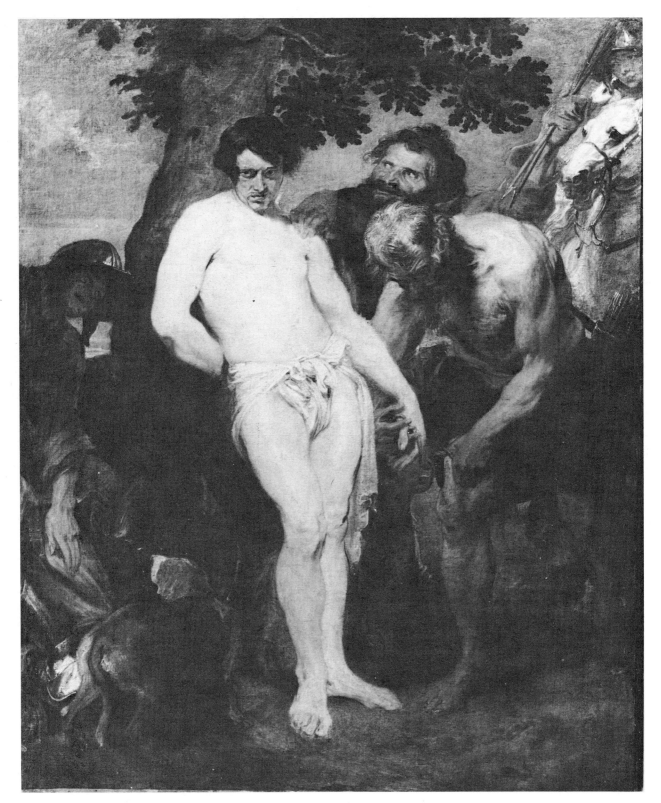

Cat. no. 14 *The Martyrdom of St Sebastian*　　　　　　Cat. n° 14 *Martyre de saint Sébastien*

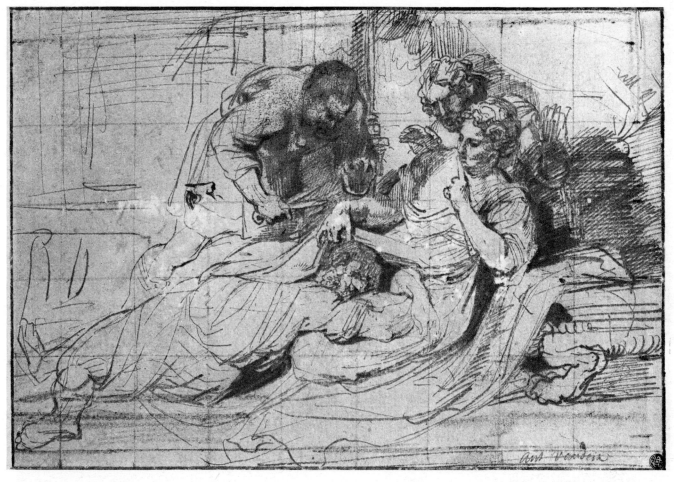

Cat. no. 15 *Samson and Delilah* Cat. nº 15 *Samson et Dalila*

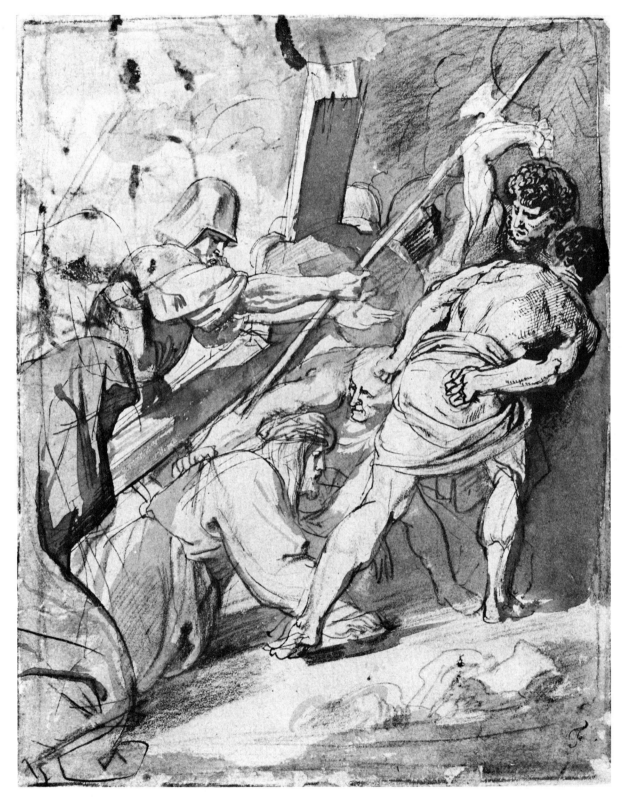

Cat. no. 16 *Carrying of the Cross* (recto) Cat. nº 16 *Portement de Croix* (recto)

184

Cat. no. 16 *Study for "Brazen Serpent"* (verso) Cat. n° 16 *Étude pour «Le serpent d'airain»* (verso)

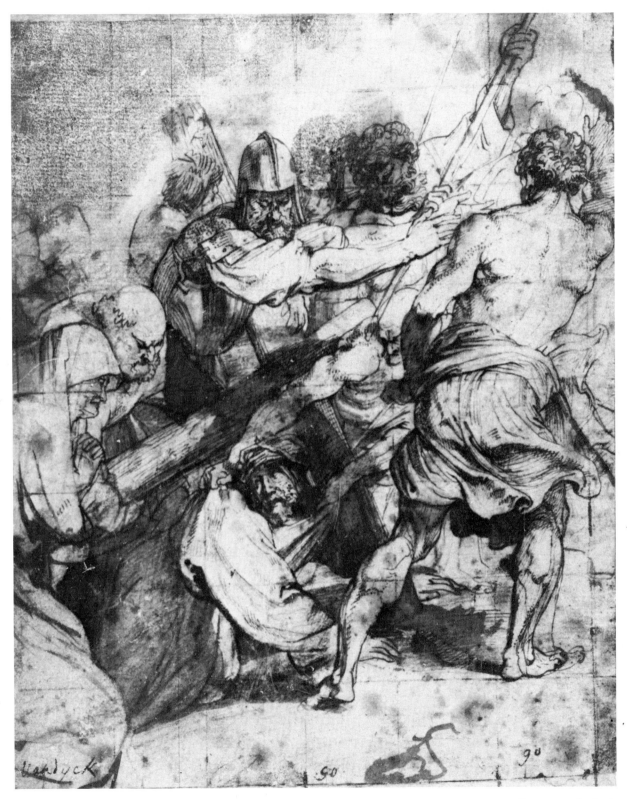

Cat. no. 17 *Carrying of the Cross* Cat. n° 17 *Portement de Croix*

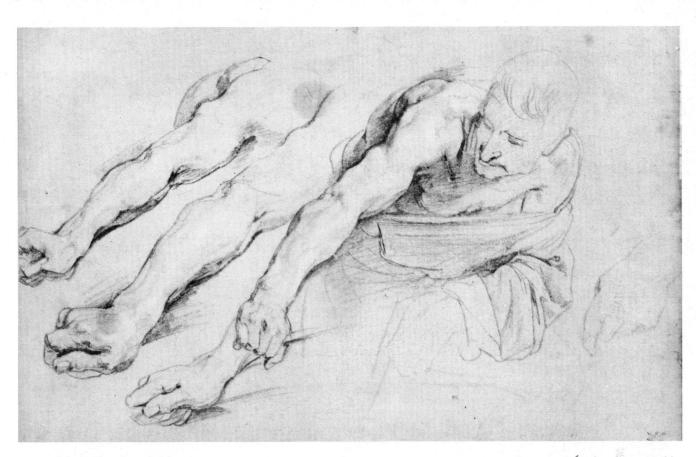

Cat. no. 18 *Studies for a Soldier* Cat. nº 18 *Études pour un soldat*

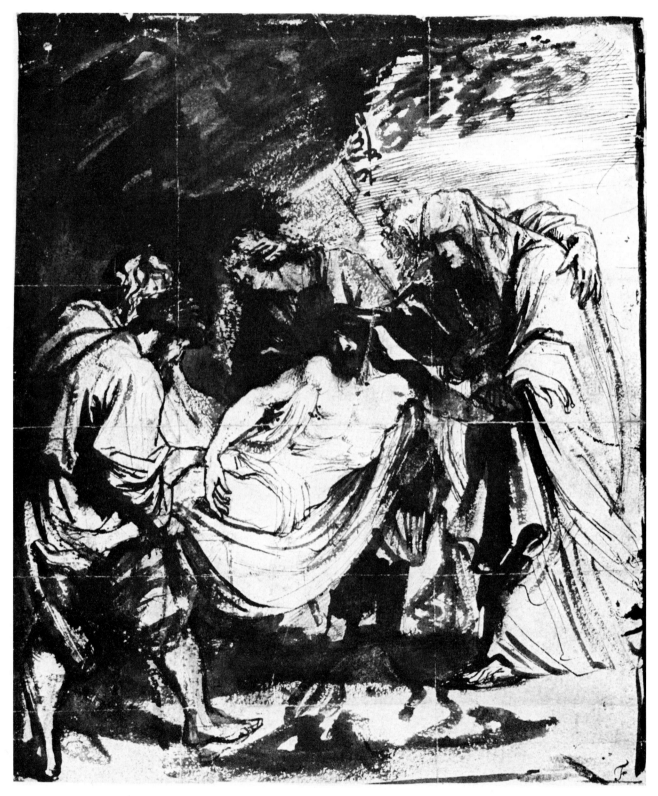

Cat. no. 19 *Entombment (recto)* Cat. nº 19 *Mise au tombeau* (recto)

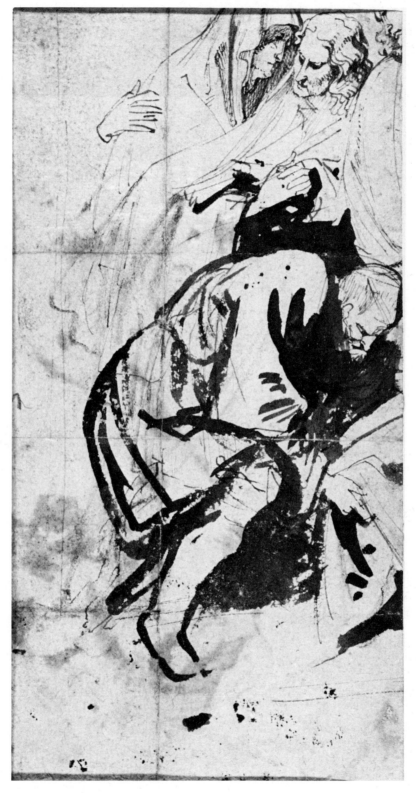

Cat. no. 19 *Entombment* (verso) Cat. nº 19 *Mise au tombeau* (verso)

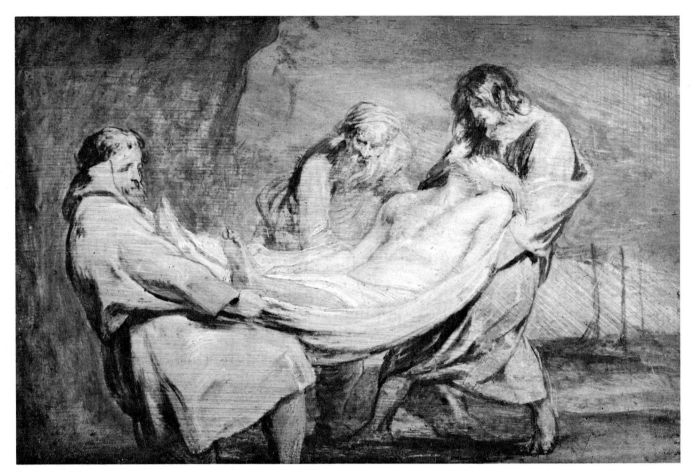

Cat. no. 20 *Entombment* Cat. nº 20 *Mise au tombeau*

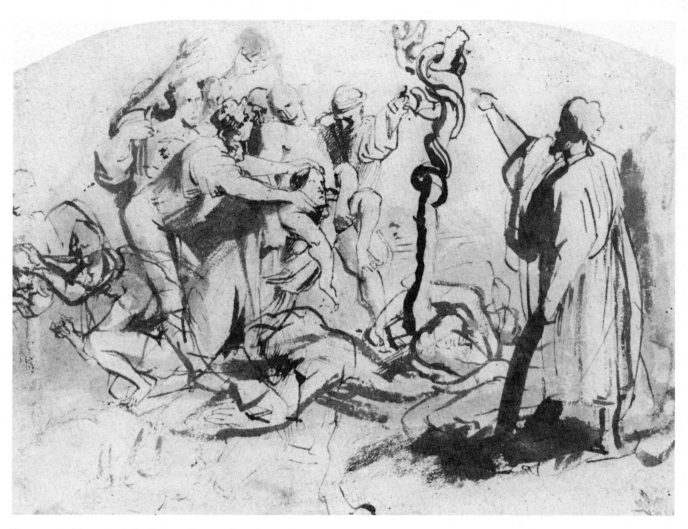

Cat. no. 21 *Moses and the Brazen Serpent* (recto) Cat. n° 21 *Moïse et le serpent d'airain* (recto)

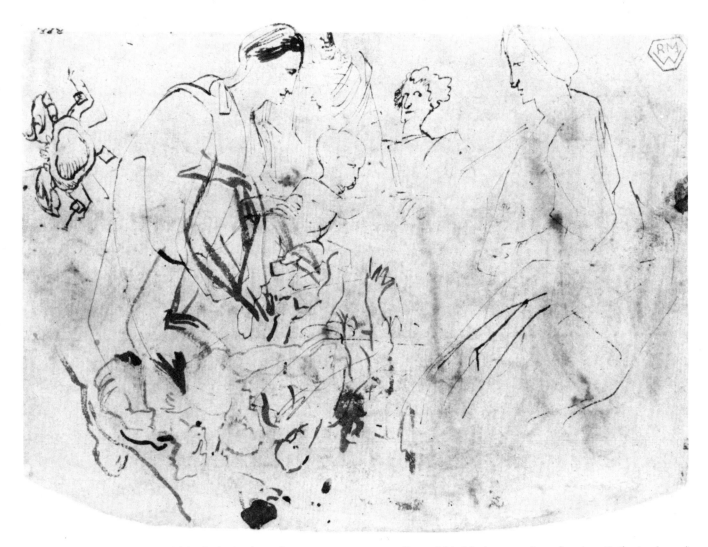

Cat. no. 21 *Mystic Marriage of St Catherine* (verso) Cat. nº 21 *Mariage mystique de sainte Catherine* (verso)

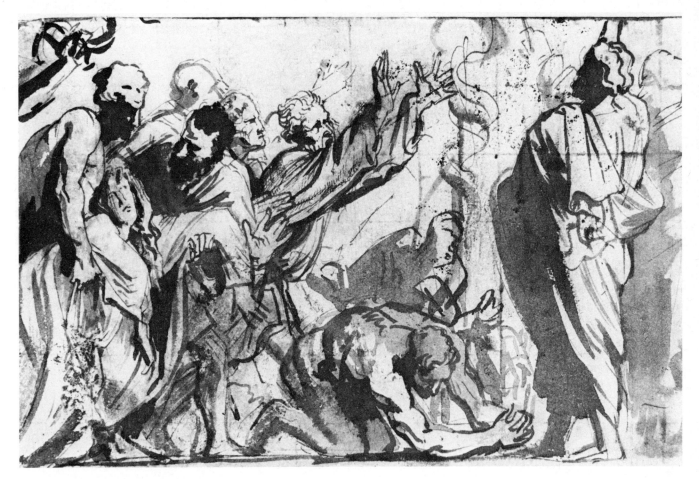

Cat. no. 22 *Moses and the Brazen Serpent* (recto) Cat. nº 22 *Moïse et le serpent d'airain* (recto)

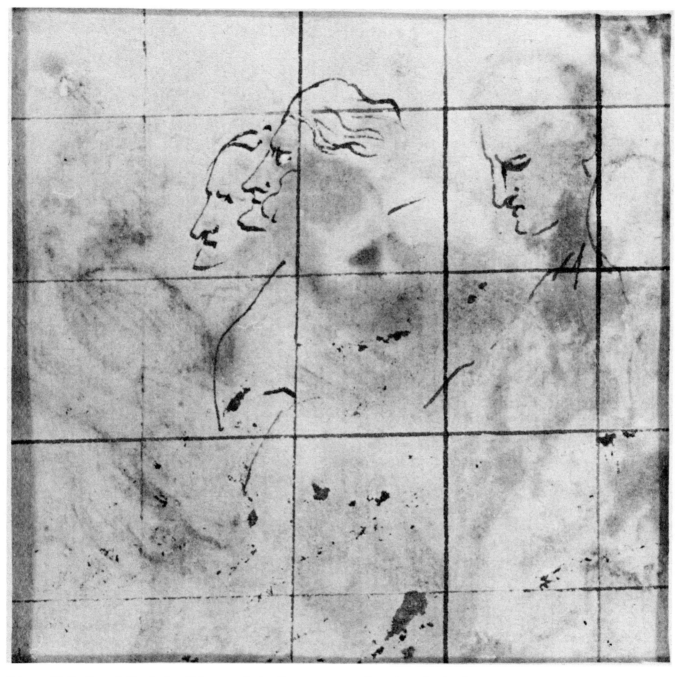

Cat. no. 22 *Studies of Heads for "Moses and the Brazen Serpent"* (verso)

Cat. nº 22 *Études de têtes pour «Moïse et le serpent d'airain»* (verso)

194

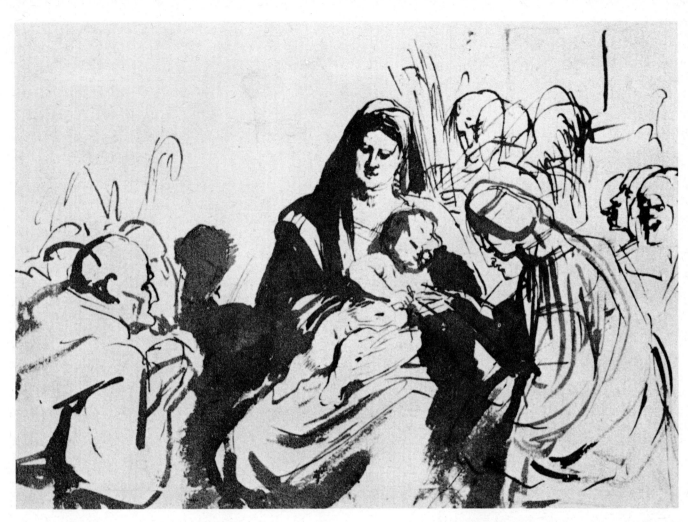

Cat. no. 23 *Mystic Marriage of St Catherine* Cat. n° 23 *Mariage mystique de sainte Catherine*

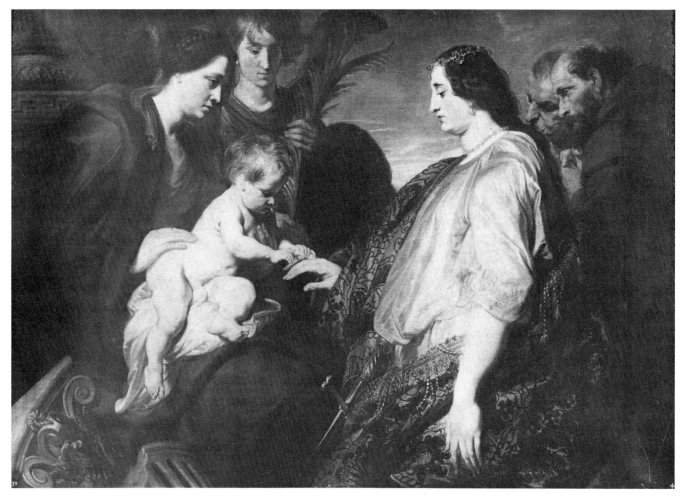

Cat. no. 24 *Mystic Marriage of St Catherine* Cat. nº 24 *Mariage mystique de sainte Catherine*

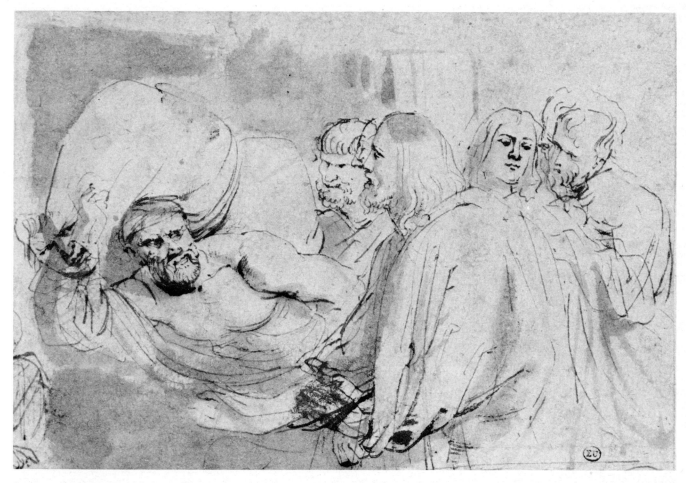

Cat. no. 25 *Healing of the Paralytic* Cat. nº 25 *Guérison du paralytique*

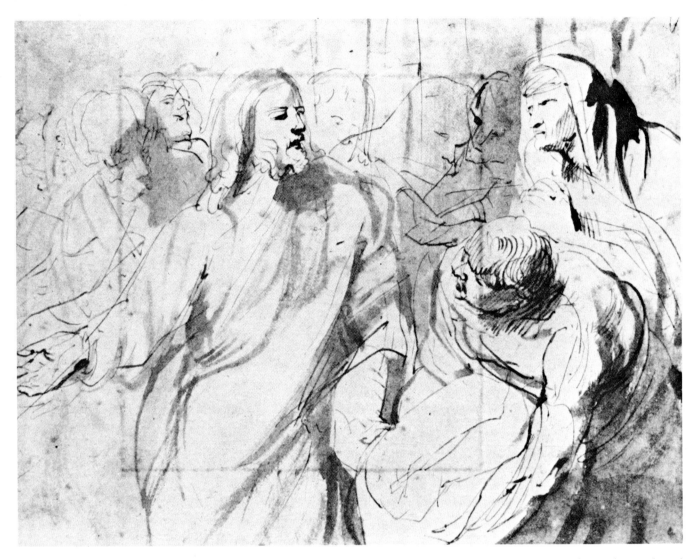

Cat. no. 26 *Healing of the Paralytic* (recto) Cat. nº 26 *Guérison du paralytique* (recto)

Cat. no. 26 *The Infant Christ* after Rubens (*verso*)
(copy photograph)

Cat. nº 26 *Le Christ Enfant* d'après Rubens (*verso*)
(repr. de photographie)

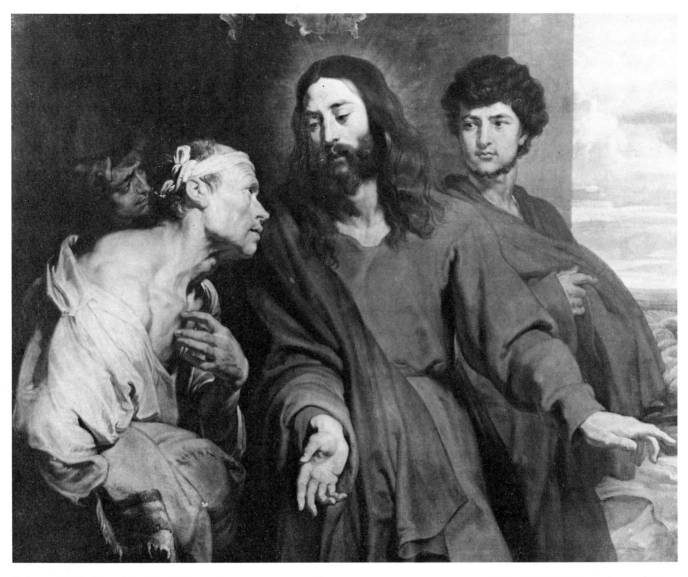

Cat. no. 27 *Healing of the Paralytic* Cat. nº 27 *Guérison du paralytique*

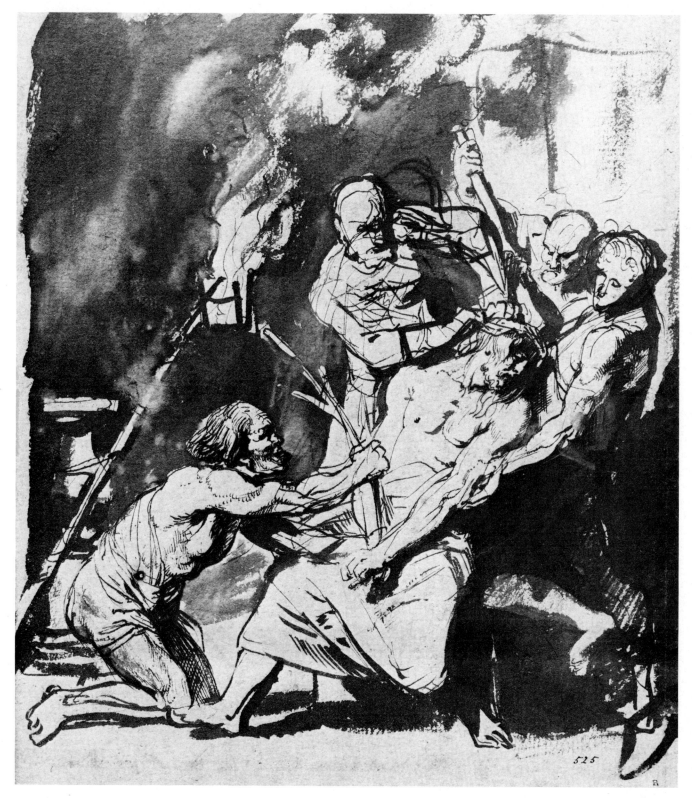

Cat. no. 28 *Christ Crowned with Thorns* Cat. n° 28 *Le Christ couronné d'épines*

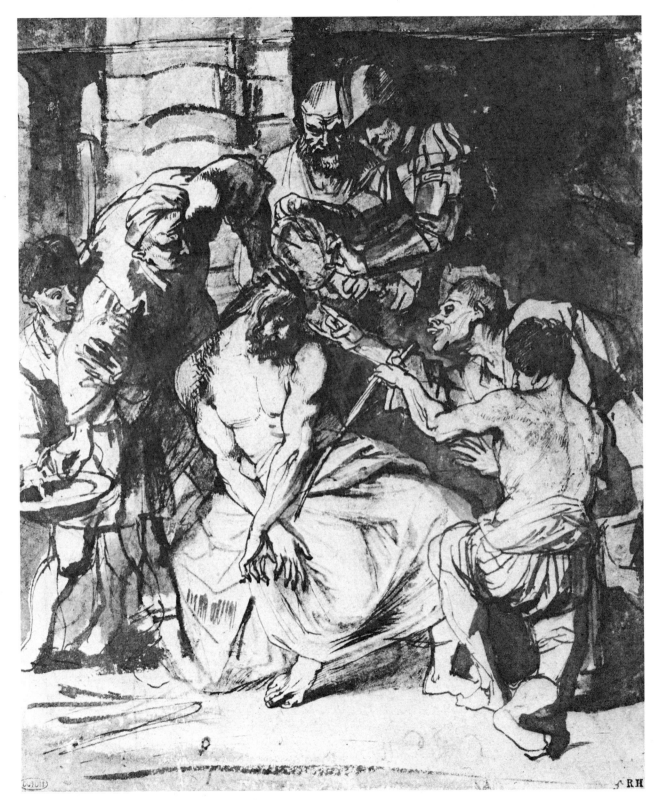

Cat. no. 29 *Christ Crowned with Thorns* Cat. n⁰ 29 *Le Christ couronné d'épines*

202

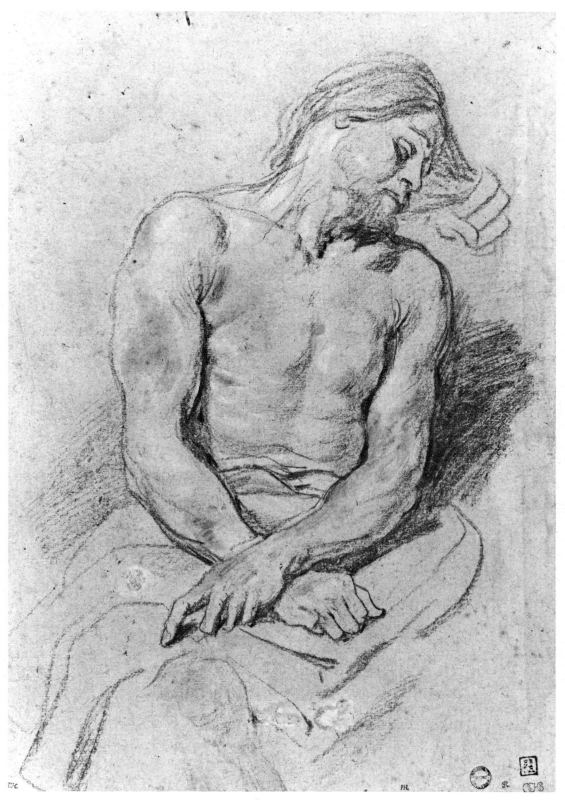

Cat. no. 30 *Seated Christ* (recto) Cat. nº 30 *Le Christ assis* (recto)

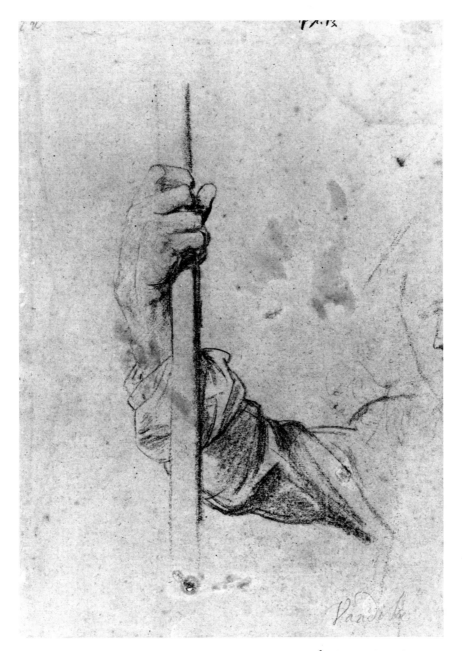

Cat. no. 30 *Study of a Right Arm and Hand Holding the Shaft of a Spear or Halberd with Part of a Face and a Study of a Bearded Man (verso)*

Cat. nº 30 *Étude d'un bras droit et d'une main tenant la hampe d'une lance ou hallebarde avec un visage en partie et étude d'un homme barbu (verso)*

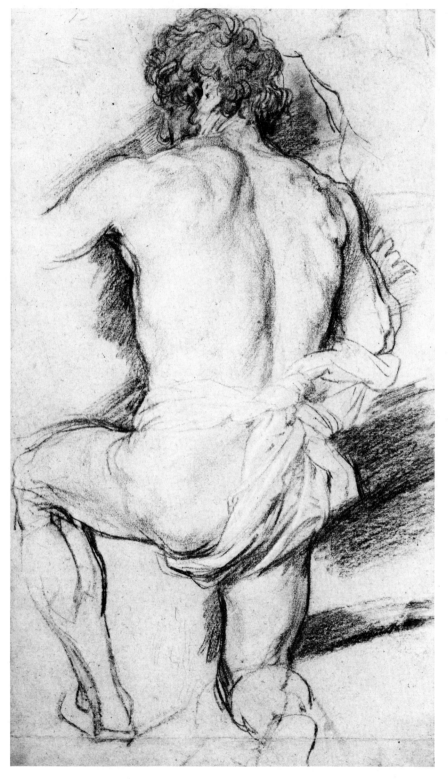

Cat. no. 31 *Kneeling Man*
Seen from the Back

Cat. nº 31 *Homme agenouillé*
vu de dos

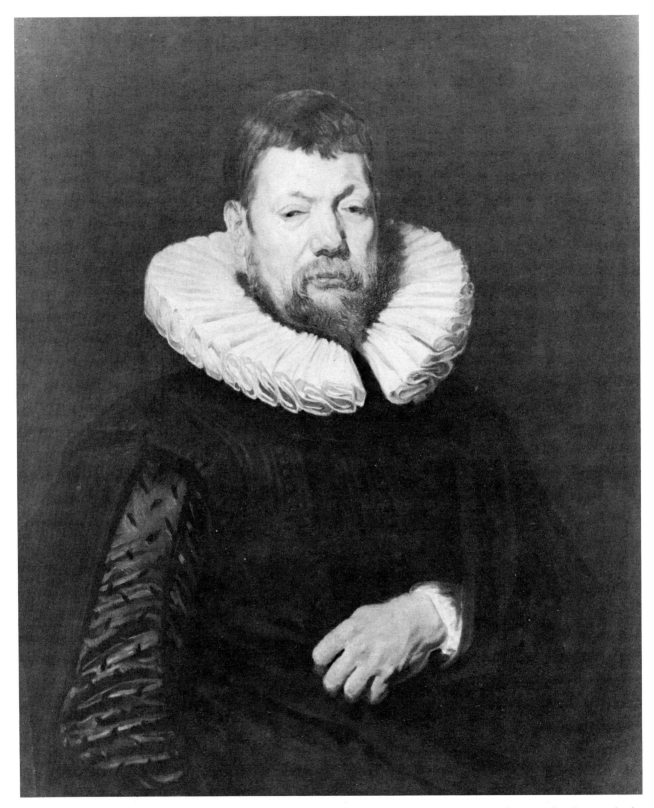

Cat. no. 32 *Portrait of a Bearded Man* Cat. nº 32 *Portrait d'un homme barbu*

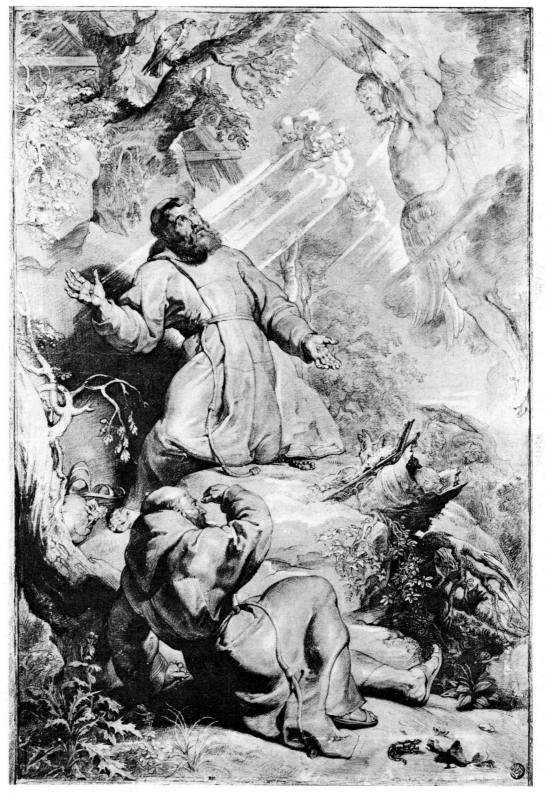

Cat. no. 33 *Stigmatization of St Francis* Cat. nº 33 *Saint François recevant les stigmates*

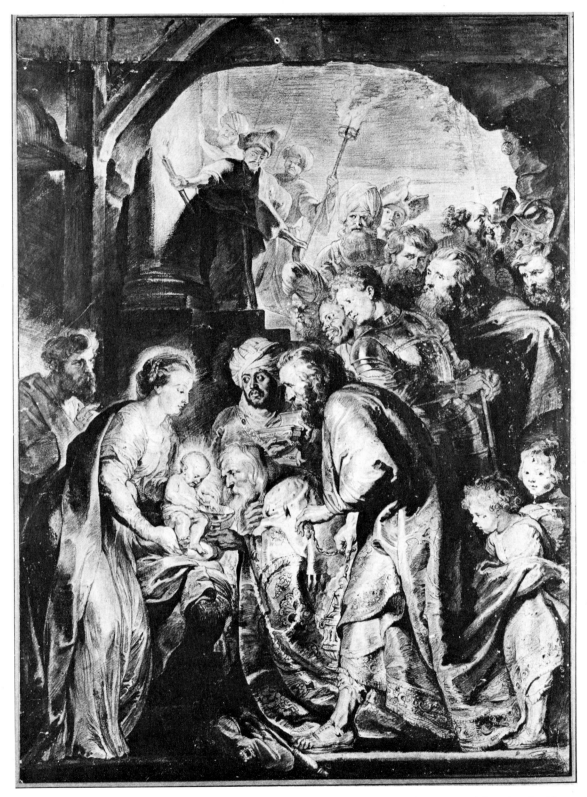

Cat. no. 34 *Adoration of the Magi* Cat. nº 34 *Adoration des Mages*

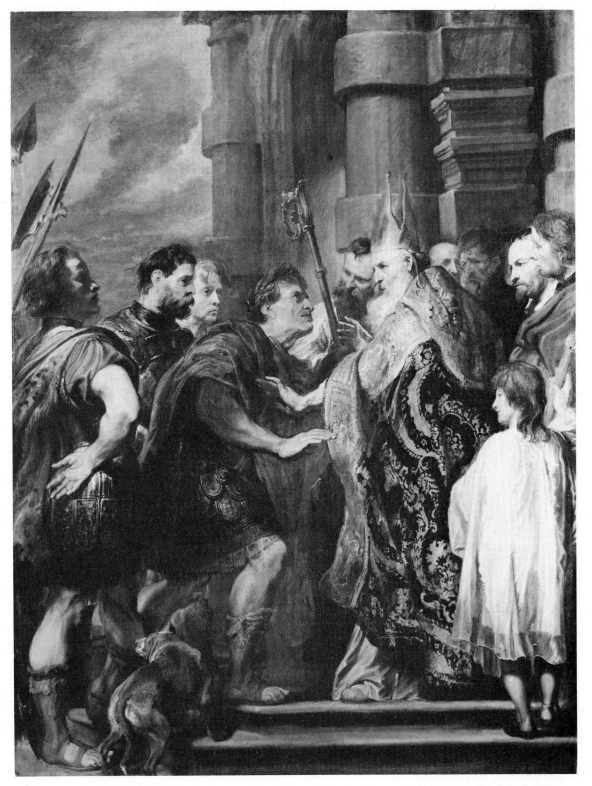

Cat. no. 35 *St Ambrose and
the Emperor Theodosius*

Cat. nº 35 *Saint Ambroise et
l'empereur Théodose*

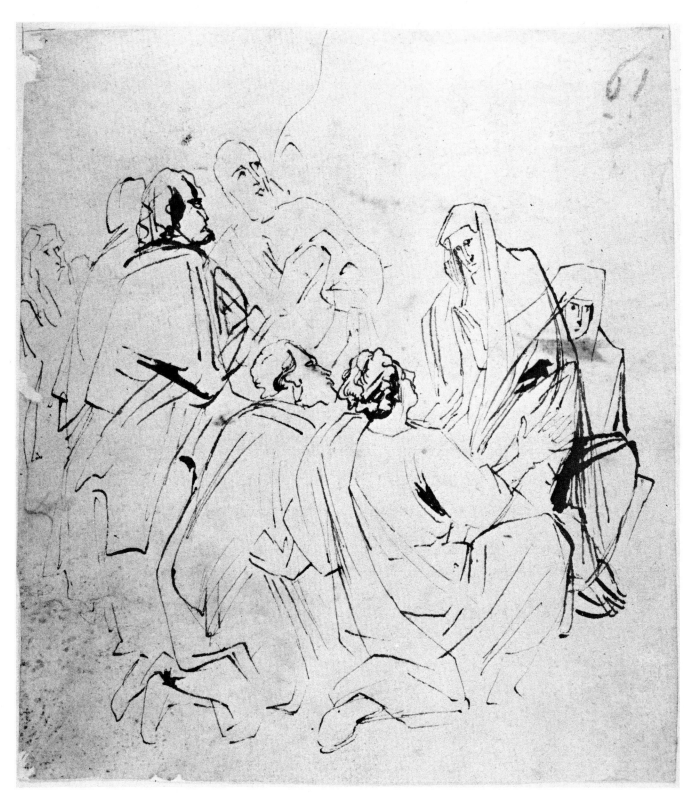

Cat. no. 36 *Descent of the Holy Ghost* (recto) Cat. n° 36 *Descente du Saint-Esprit* (recto)

Cat. no. 36 *Study of Three Apostles (verso)* Cat. nº 36 *Étude de trois apôtres (verso)*

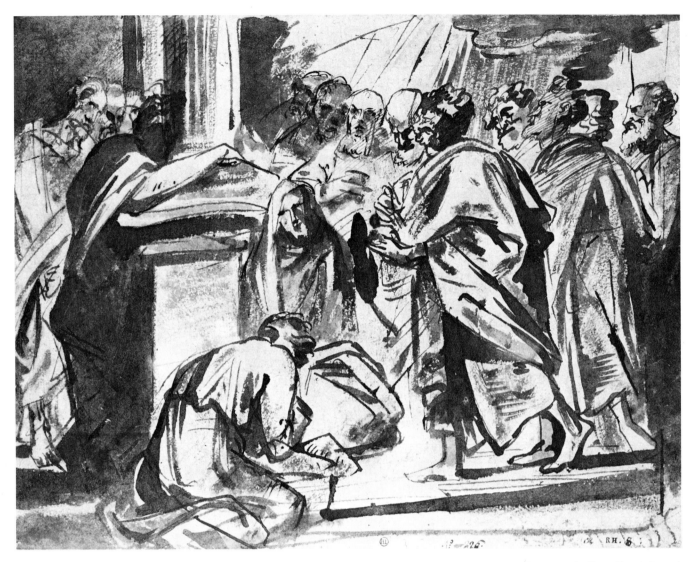

Cat. no. 37 *Descent of the Holy Ghost* (recto) Cat. nº 37 *Descente du Saint-Esprit* (recto)

Cat. no. 37 *Study for Antiope (verso)*　　　　　　　　　Cat. nº 37 *Étude pour Antiope (verso)*

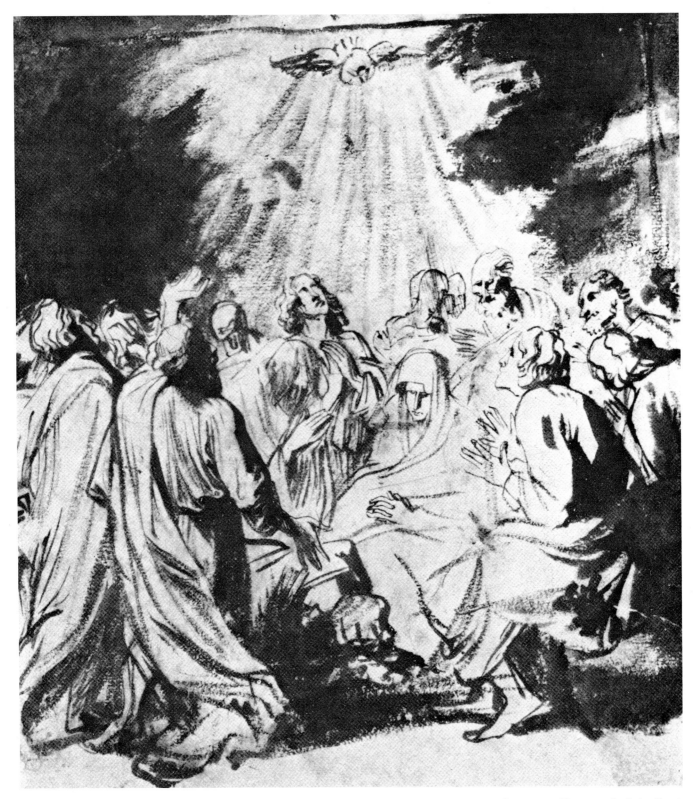

Cat. no. 38 *Descent of the Holy Ghost*
(copy photograph)

Cat. n° 38 *Descente du Saint-Esprit*
(repr. de photographie)

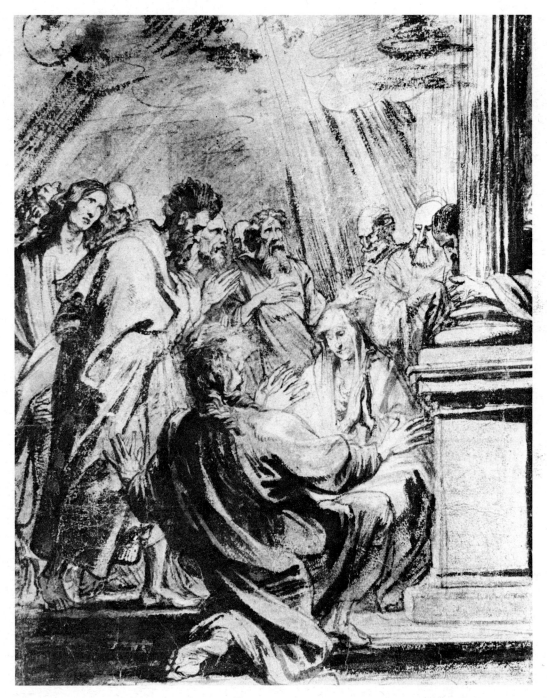

Cat. no. 39 *Descent of the Holy Ghost* Cat. nº 39 *Descente du Saint-Esprit*

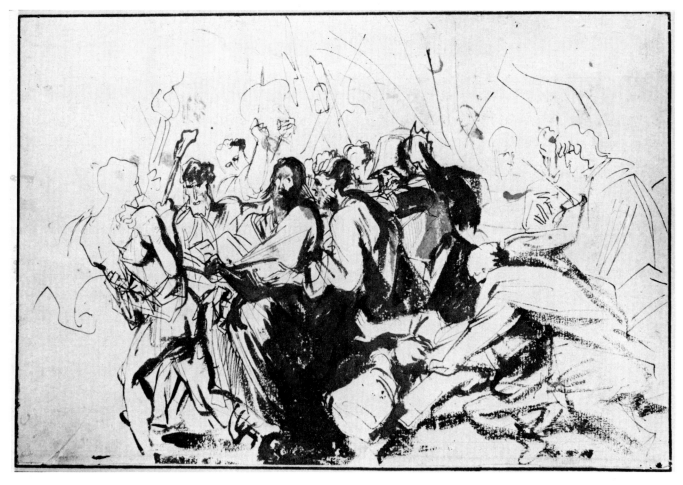

Cat. no. 40 *Arrest of Christ* Cat. nº 40 *Arrestation du Christ*

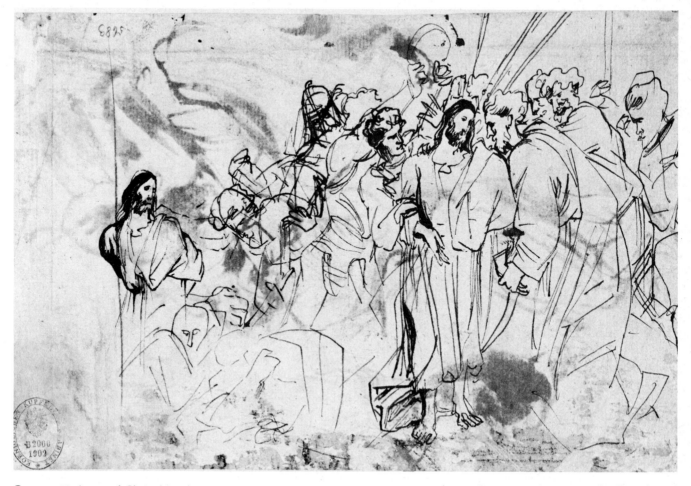

Cat. no. 41 *Arrest of Christ* (recto) Cat. nº 41 *Arrestation du Christ* (recto)

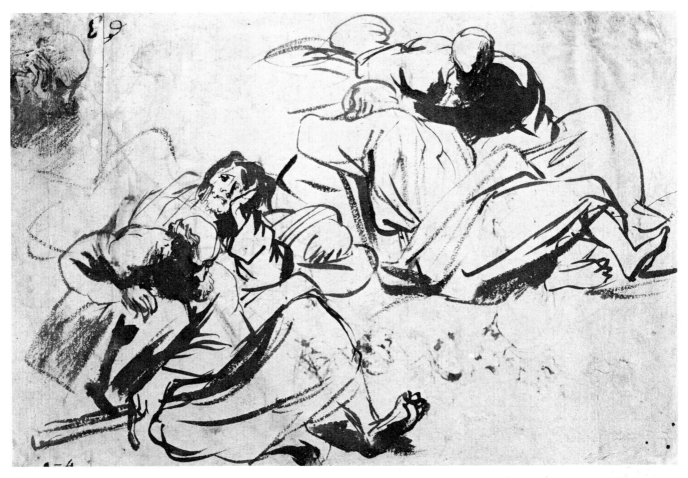

Cat. no. 41 *Study of Sleeping Apostles* (verso)　　　　　　Cat. nº 41 *Étude des apôtres endormis* (verso)

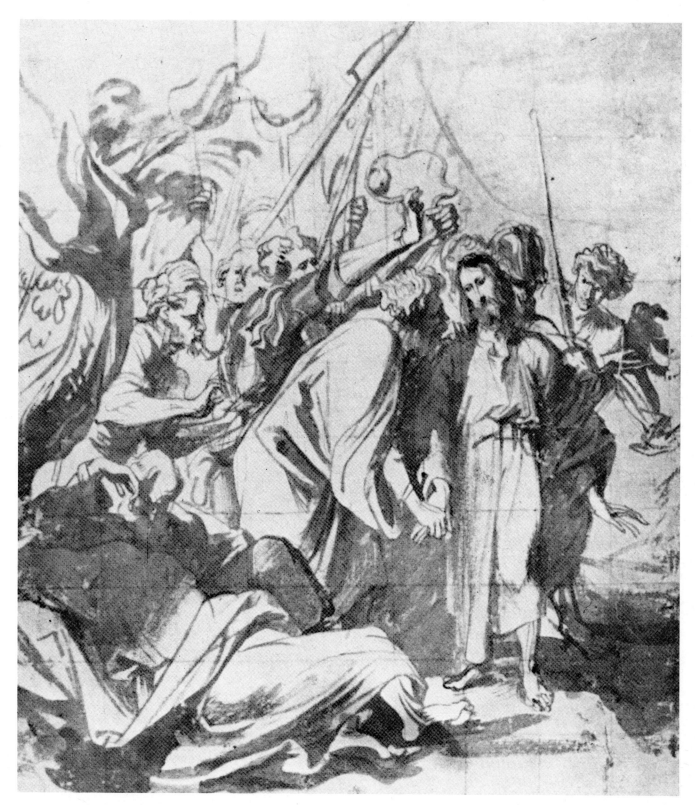

Cat. no. 42 *Arrest of Christ*
(copy photograph)

Cat. nº 42 *Arrestation du Christ*
(repr. de photographie)

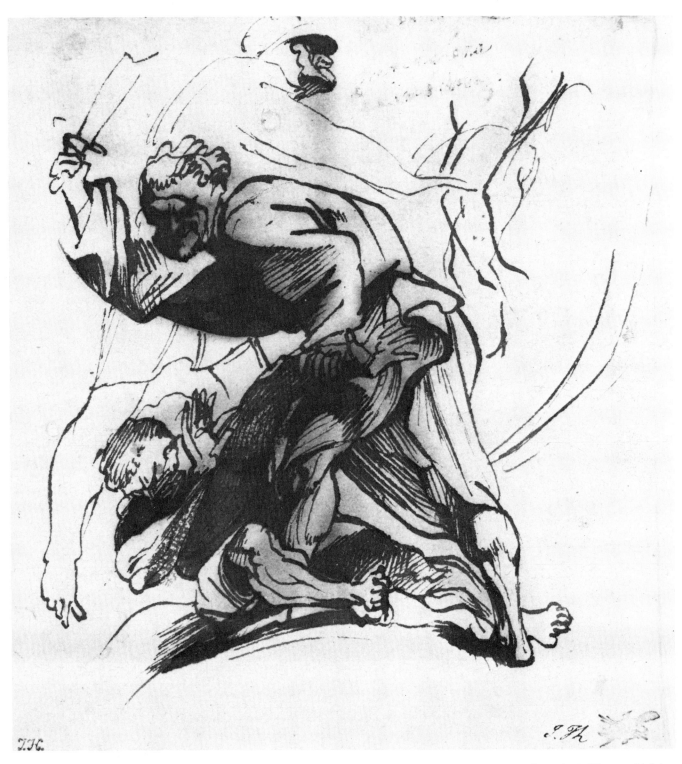

Cat. no. 43 *Peter and Malchus*

Cat. nº 43 *Pierre et Malchus*

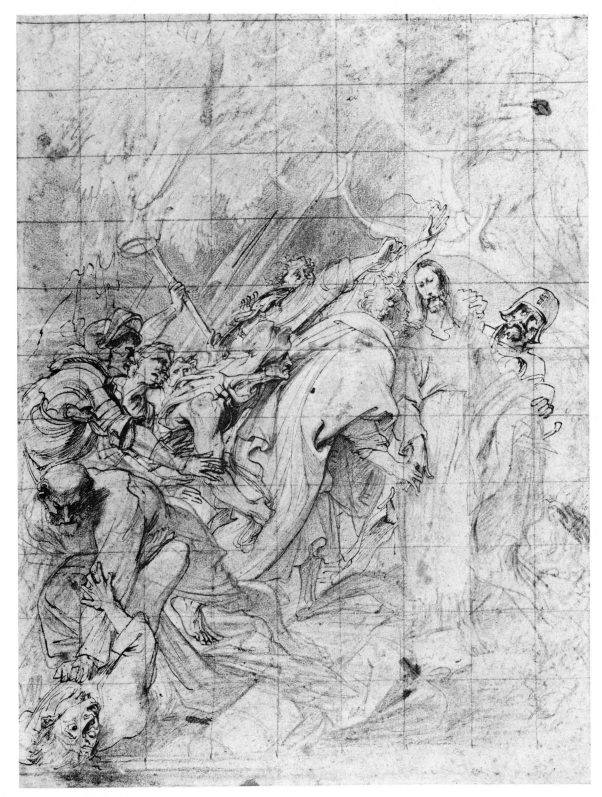

Cat. no. 44 *Arrest of Christ* (recto) Cat. nº 44 *Arrestation du Christ* (recto)

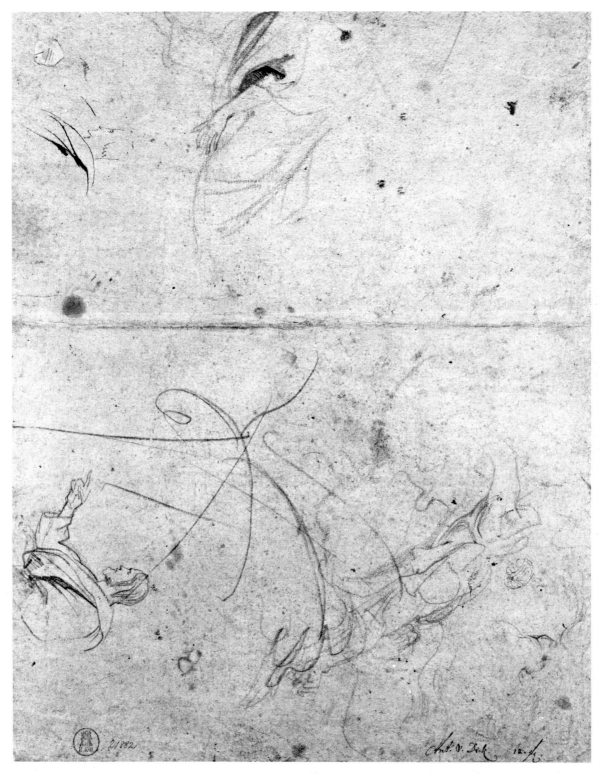

Cat. no. 44 *Studies for the "Arrest of Christ" and
the "Entry of Christ into Jerusalem"* (verso)

Cat. nº 44 *Études pour «Arrestation du Christ» et
«Entrée du Christ à Jérusalem»* (verso)

222

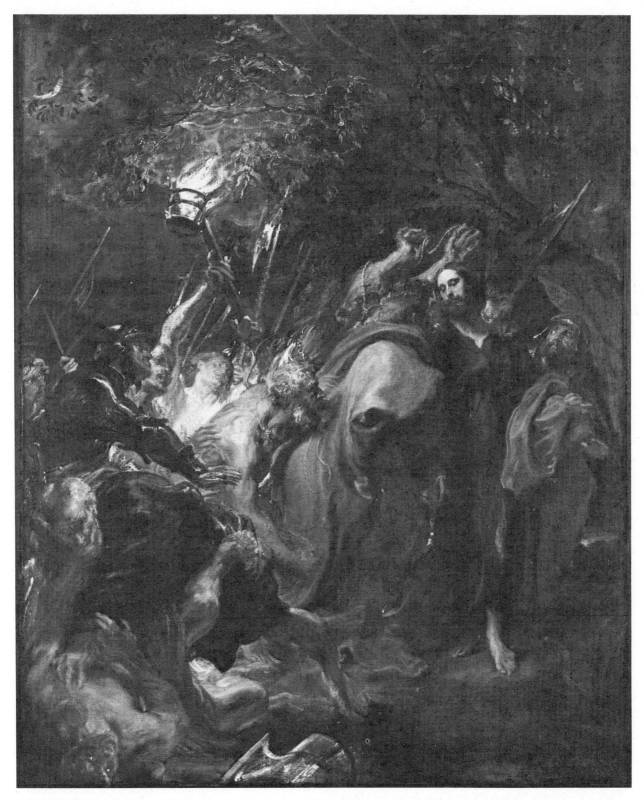

Cat. no. 45 *Arrest of Christ* Cat. n° 45 *Arrestation du Christ*

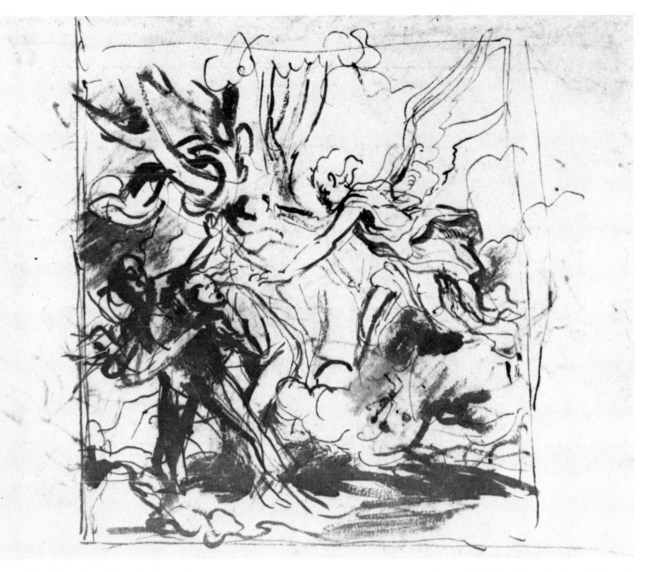

Cat. no. 46 *Expulsion from Paradise* (recto) Cat. nº 46 *Expulsion du Paradis* (recto)

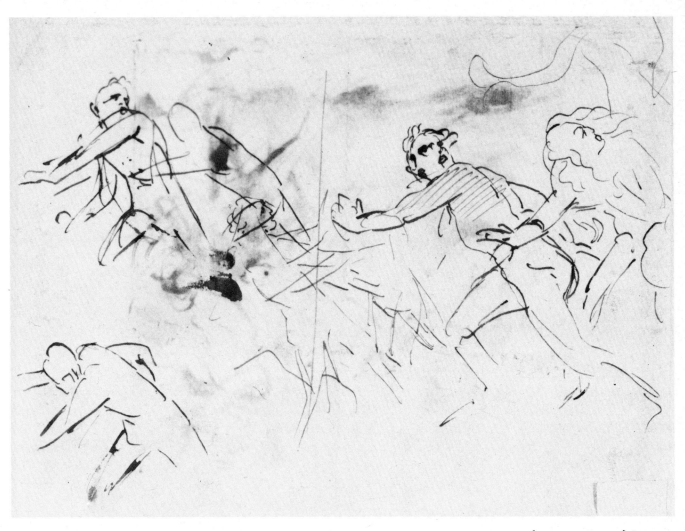

Cat. no. 46 *Studies of Adam and Eve (verso)* Cat. nº 46 *Études d'Adam et Ève (verso)*

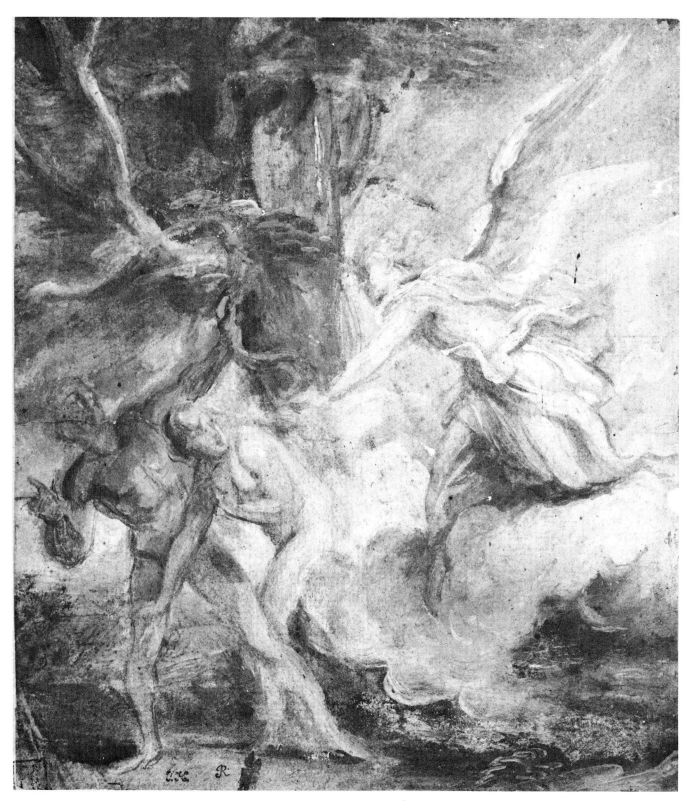

Cat. no. 47 *Expulsion from Paradise* Cat. nº 47 *Expulsion du Paradis*

226

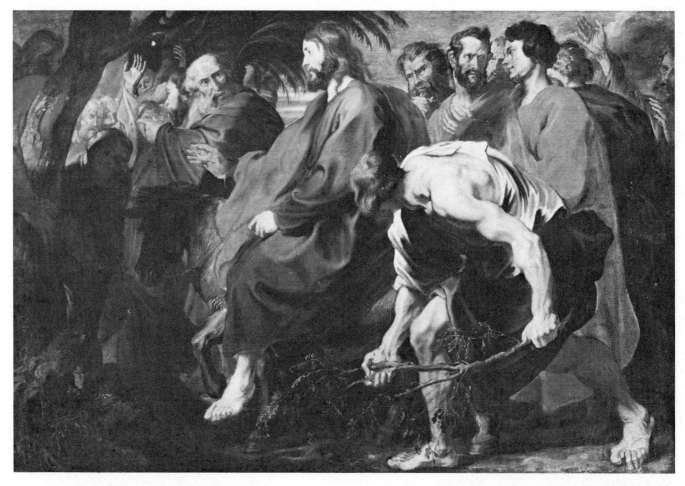

Cat. no. 48 *Entry of Christ into Jerusalem* Cat. n° 48 *Entrée du Christ à Jérusalem*

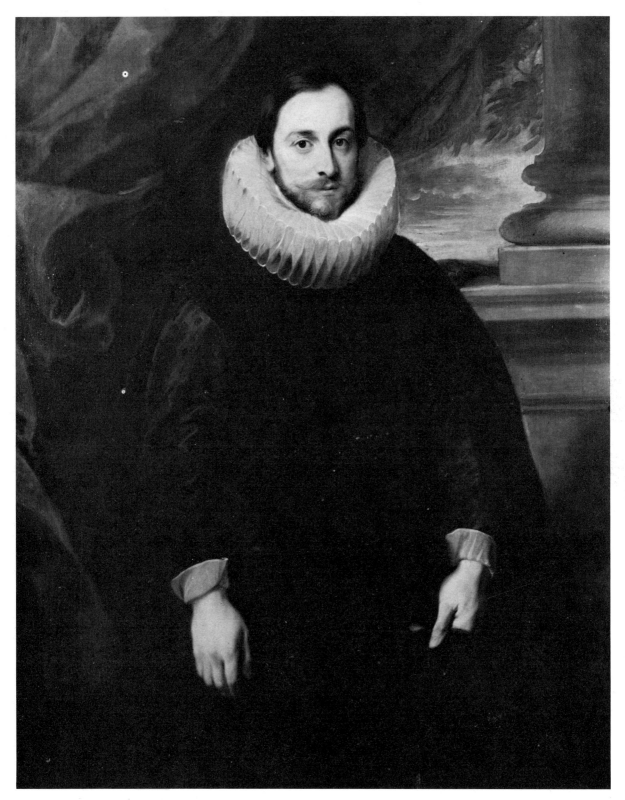

Cat. no. 49 *Portrait of a Man* Cat. nº 49 *Portrait d'un homme*

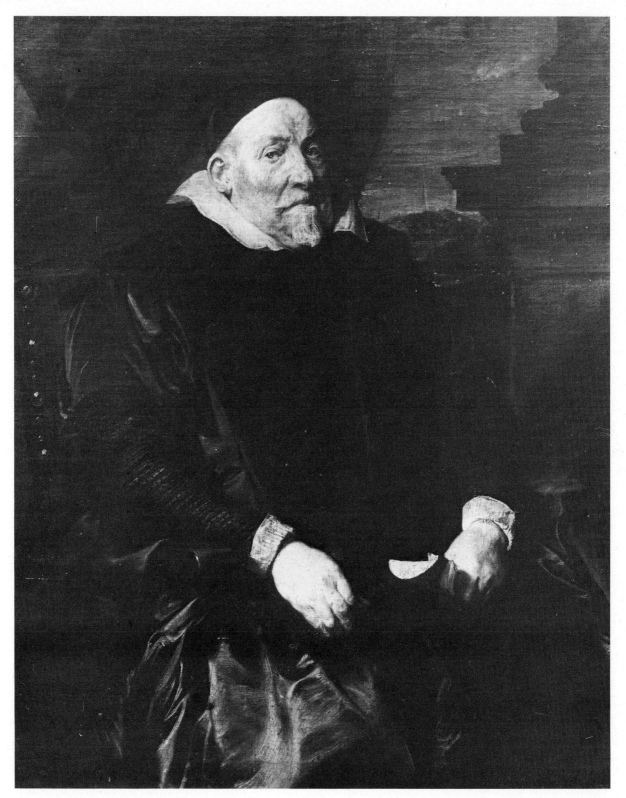

Cat. no. 50 *Portrait of an Old Man* Cat. n° 50 *Portrait d'un vieillard*

Cat. no. 51 *Adoration of the Shepherds* (recto) Cat. nº 51 *Adoration des Bergers* (recto)

Cat. no. 51 *Studies of a Helmeted Horseman and a Soldier Wearing a Helmet (verso)*

Cat. nº 51 *Études d'un cavalier et d'un soldat casqués* (verso)

Cat. no. 52 *The Adoration of the Kings* Cat. nº 52 *Adoration des Mages*

Cat. no. 53 *Six Worshipping Saints* (*recto*)
(copy photograph)

Cat. nº 53 *Six saints en adoration* (*recto*)
(repr. de photographie)

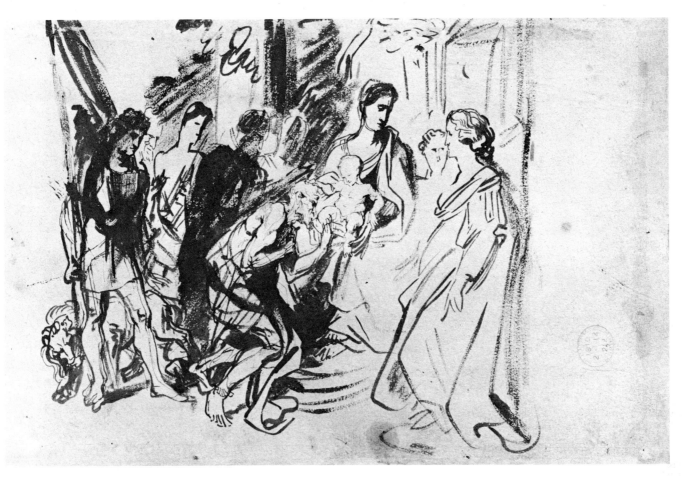

Cat. no. 53 *The Virgin and Child With Saints* (verso) Cat. nº 53 *La Vierge et l'Enfant entourés de saints* (verso)

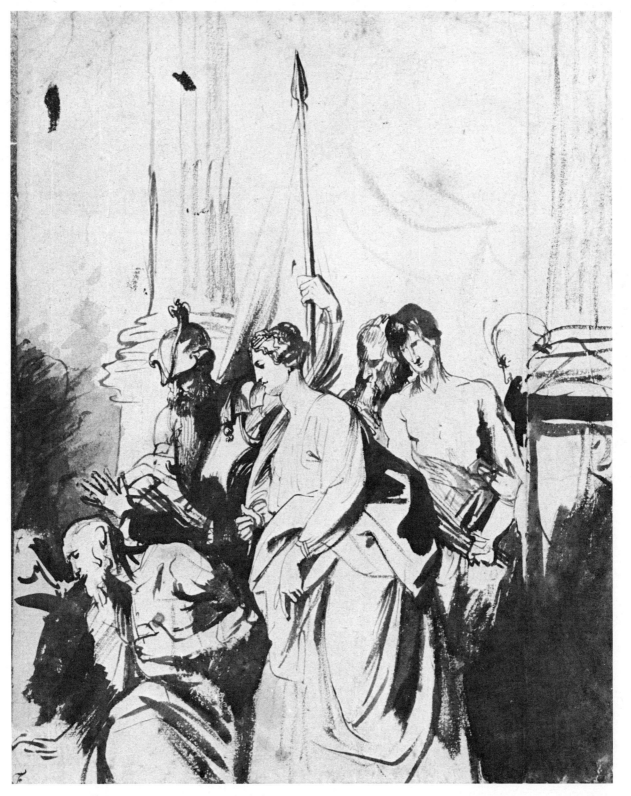

Cat. no. 54 *Six Worshipping Saints* Cat. n° 54 *Six saints en adoration*

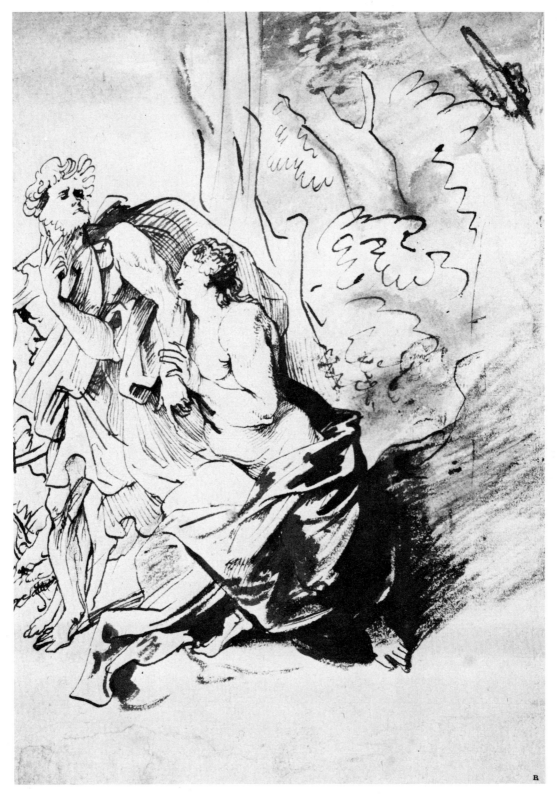

Cat. no. 55 *Venus and Adonis* Cat. nº 55 *Vénus et Adonis*

Cat. no. 56 *Martyrdom of St Catherine* Cat. nº 56 *Martyre de sainte Catherine*

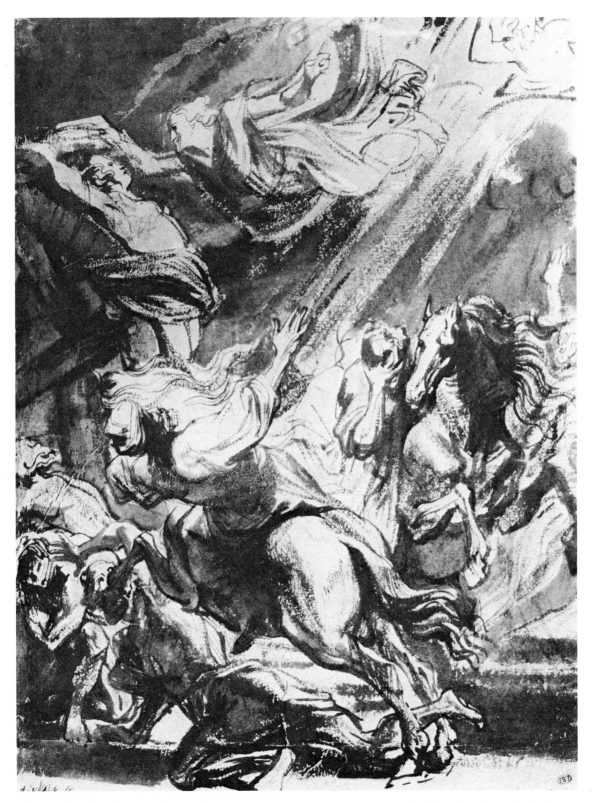

Cat. no. 57 *Martyrdom of St Catherine* Cat. nº 57 *Martyre de sainte Catherine*

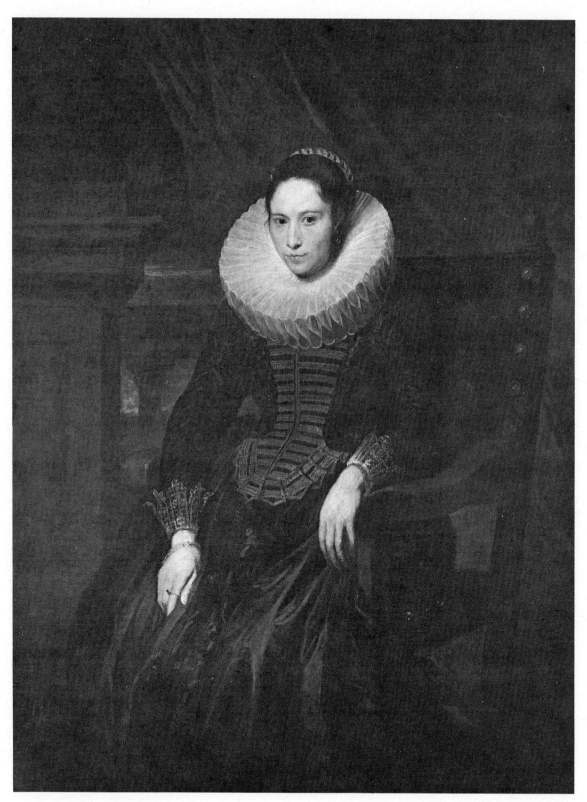

Cat. no. 58 *Portrait of a Lady* Cat. nº 58 *Portrait d'une dame*

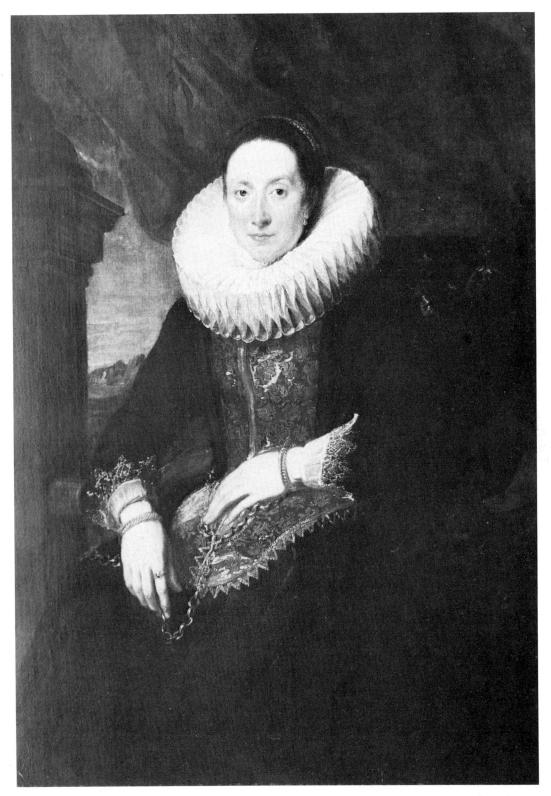

Cat. no. 59 *Portrait of a Lady* Cat. nº 59 *Portrait d'une dame*

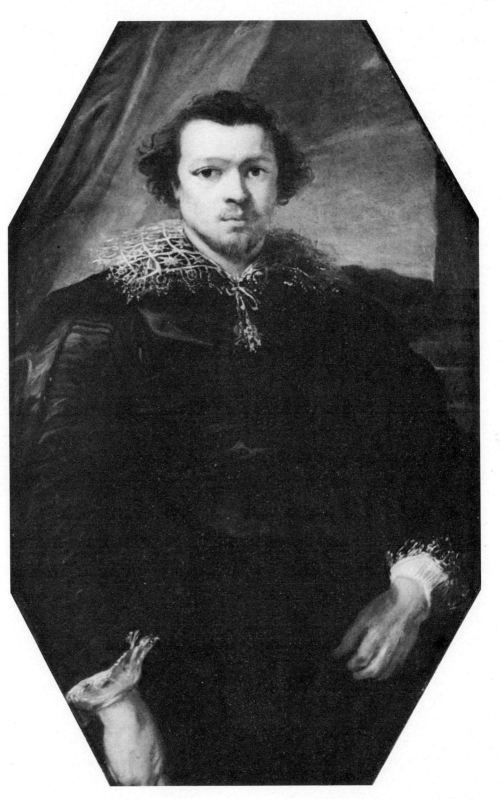

Cat. no. 60 *Portrait of Gaspar Charles van Nieuwenhoven* Cat. nº 60 *Portrait de Gaspard Charles van Nieuwenhoven*

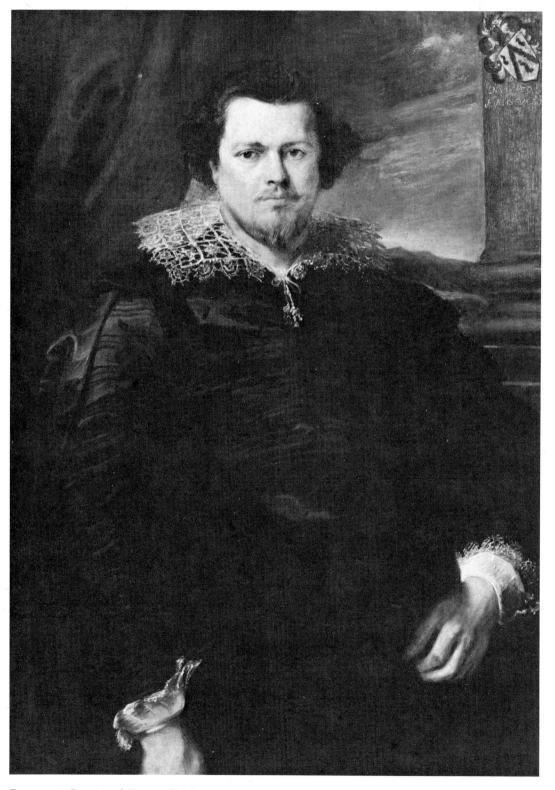

Cat. no. 61 *Portrait of Gaspar Charles*
van Nieuwenhoven

Cat. nº 61 *Portrait de Gaspard Charles*
van Nieuwenhoven

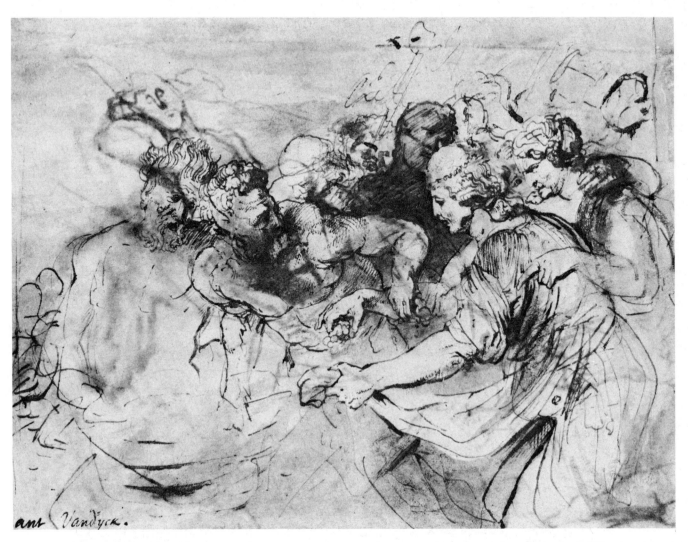

Cat. no. 62 *Drunken Silenus* (recto) Cat. nº 62 *Silène ivre* (recto)

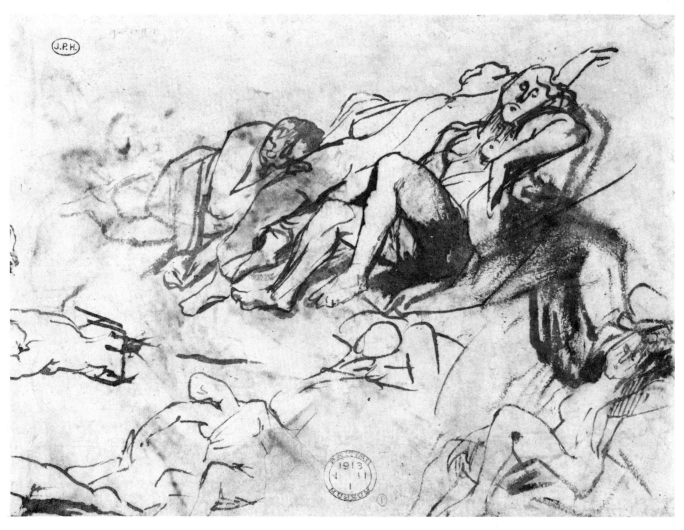

Cat. no. 62 *Studies of Sleeping Diana* (verso) Cat. nº 62 *Études de Diane endormie* (verso)

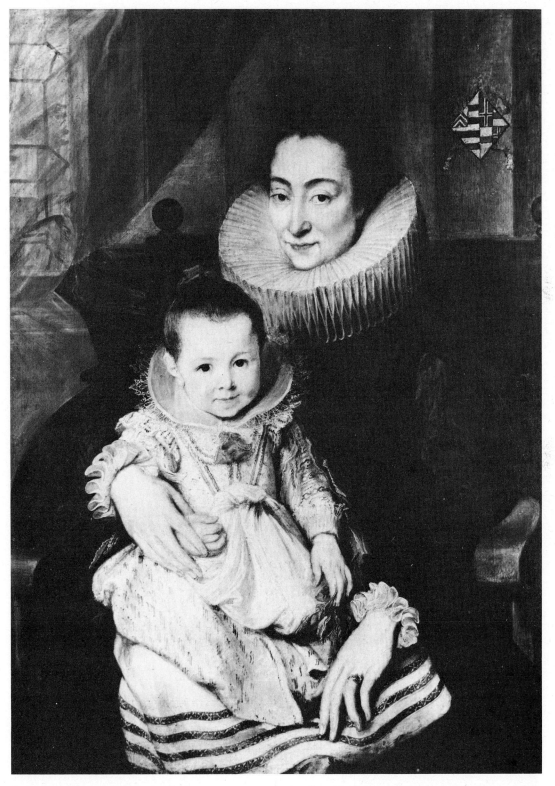

Cat. no. 63 *Portrait of Marie Clarisse and Her Daughter*

Cat. n° 63 *Portrait de Marie Clarisse et sa fille*

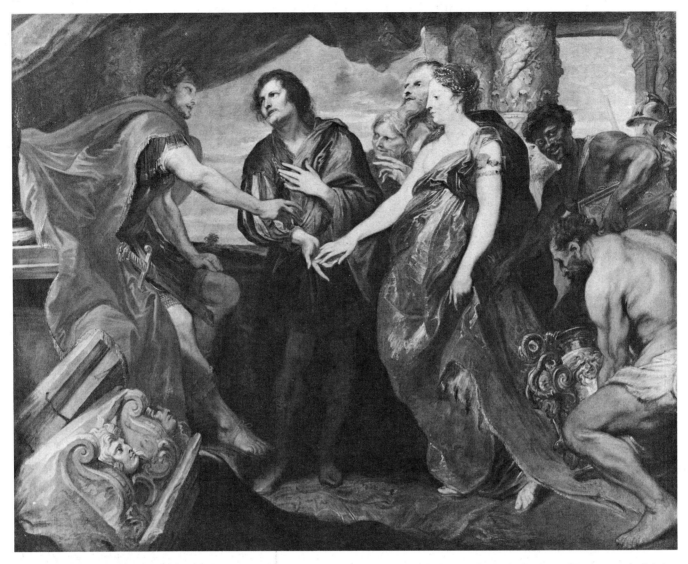

Cat. no. 64 *The Continence of Scipio* Cat. n⁰ 64 *Continence de Scipion*

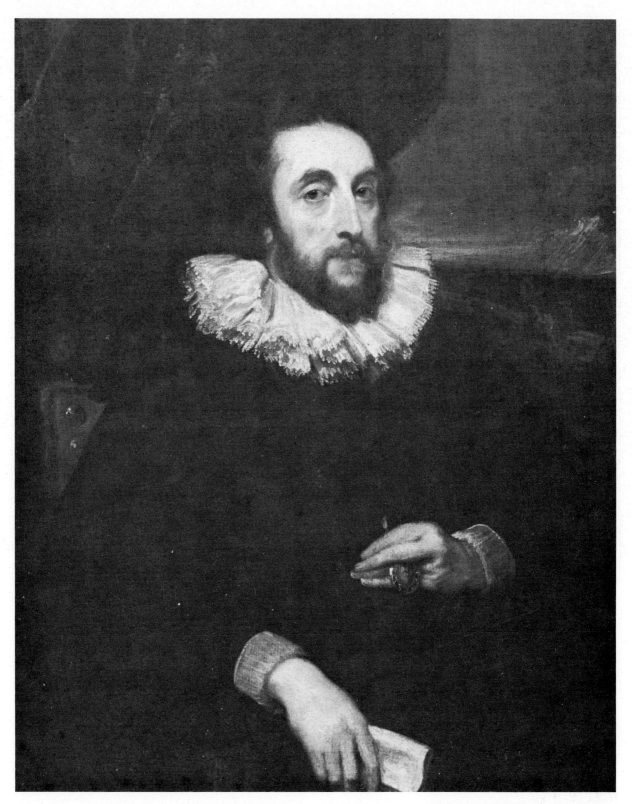

Cat. no. 65 *Portrait of Thomas Howard, Earl of Arundel* Cat. nº 65 *Portrait de Thomas Howard, comte d'Arundel*

Cat. no. 66 *Diana and Actaeon* Cat. nº 66 *Diane et Actéon*

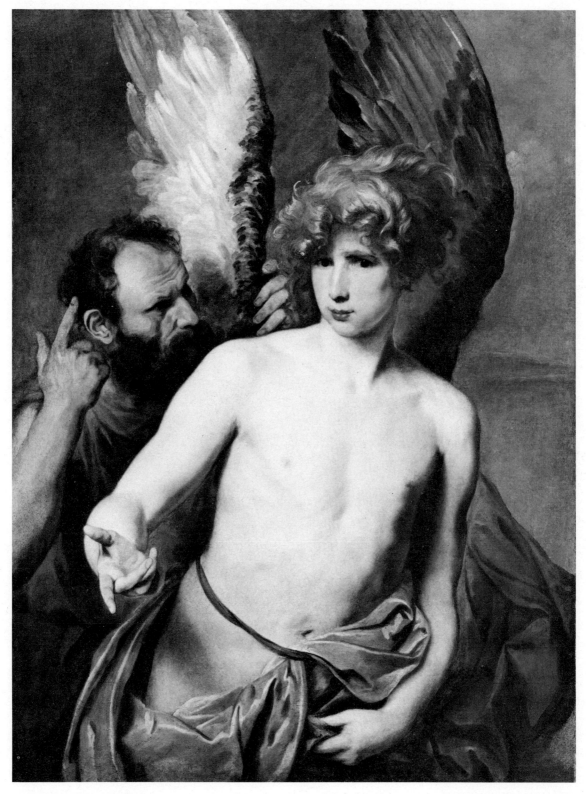

Cat. no. 67 *Daedalus and Icarus* Cat. nº 67 *Dédale et Icare*

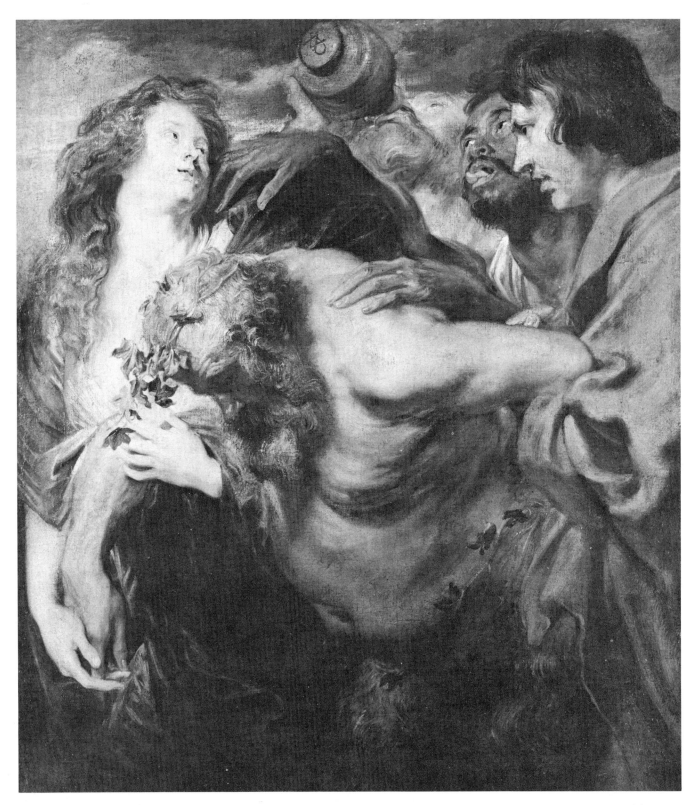

Cat. no. 68 *Drunken Silenus*

Cat. nº 68 *Silène ivre*

Cat. no. 69 *Study of Legs* (recto) Cat. nº 69 *Étude de jambes* (recto)

Cat. no. 69 *Architectural Study* (verso) Cat. nº 69 *Étude architecturale* (verso)

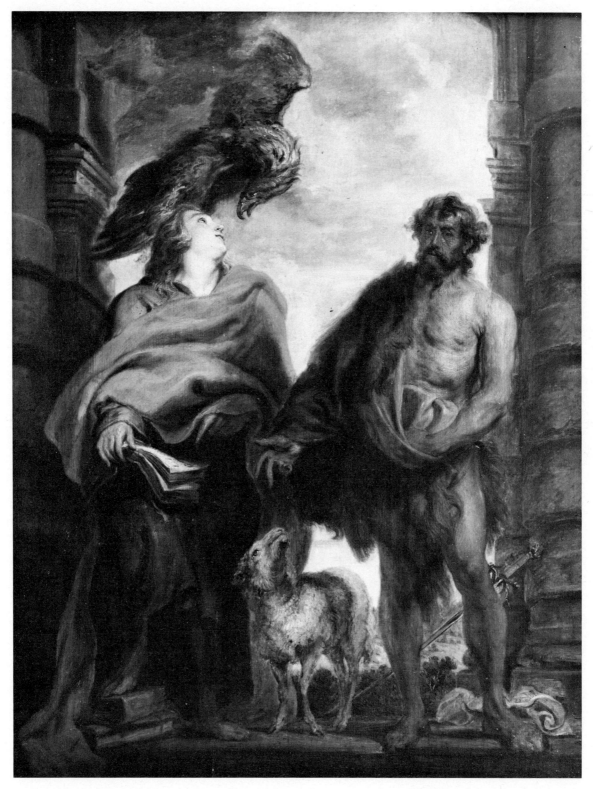

Cat. no. 70 *St John the Evangelist and St John the Baptist* Cat. n° 70 *Saint Jean l'Évangéliste et saint Jean le Baptiste*

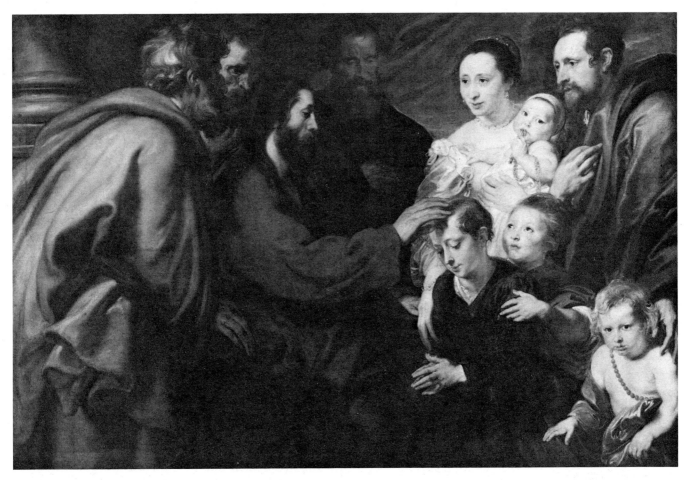

Cat. no. 71 *Suffer Little Children to Come unto Me* Cat. n° 71 *Laissez les enfants venir à moi*

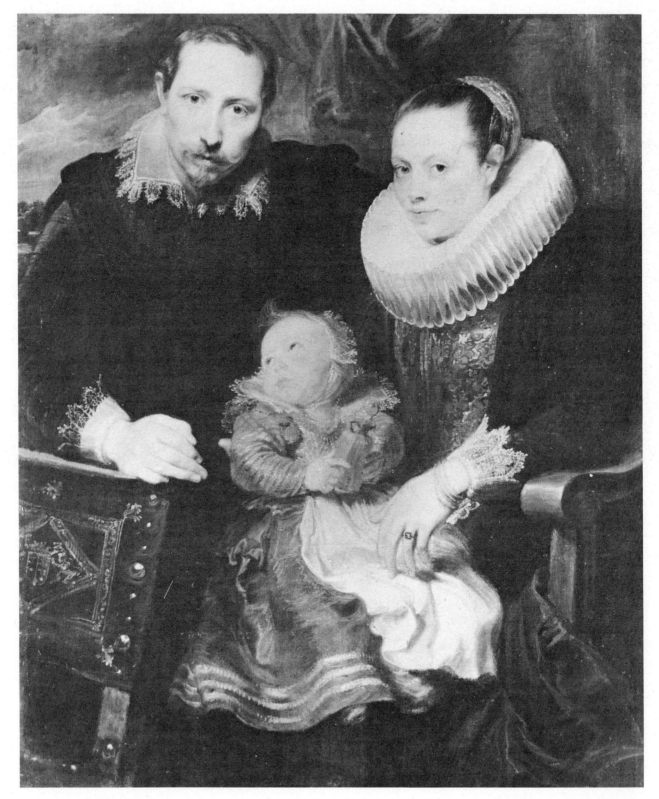

Cat. no. 72 *Family Portrait* Cat. nº 72 *Portrait de famille*

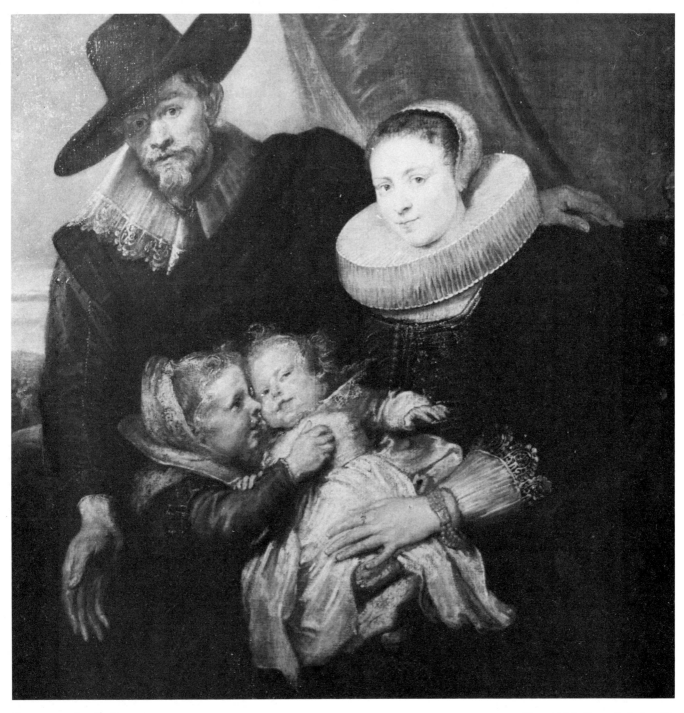

Cat. no. 73 *Family Portrait* Cat. nº 73 *Portrait de famille*

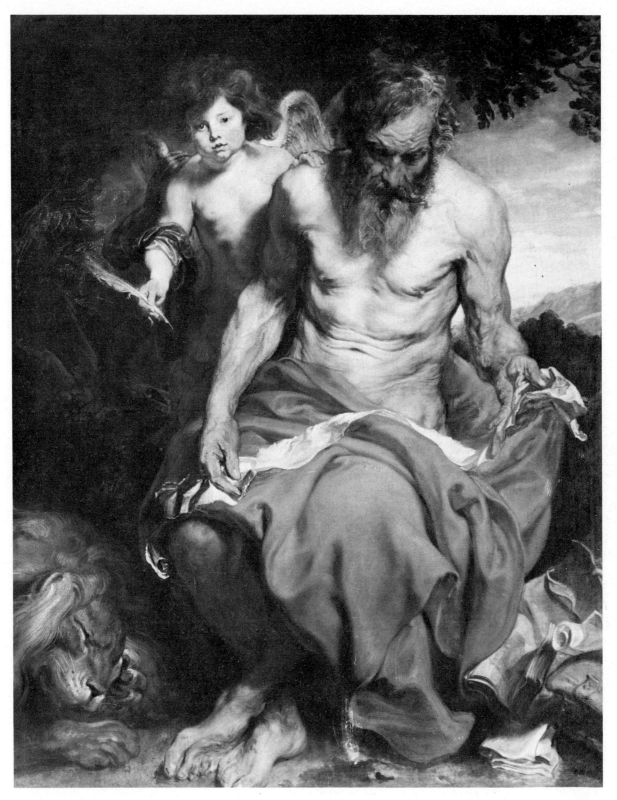

Cat. no. 74 *St Jerome* Cat. n° 74 *Saint Jérôme*

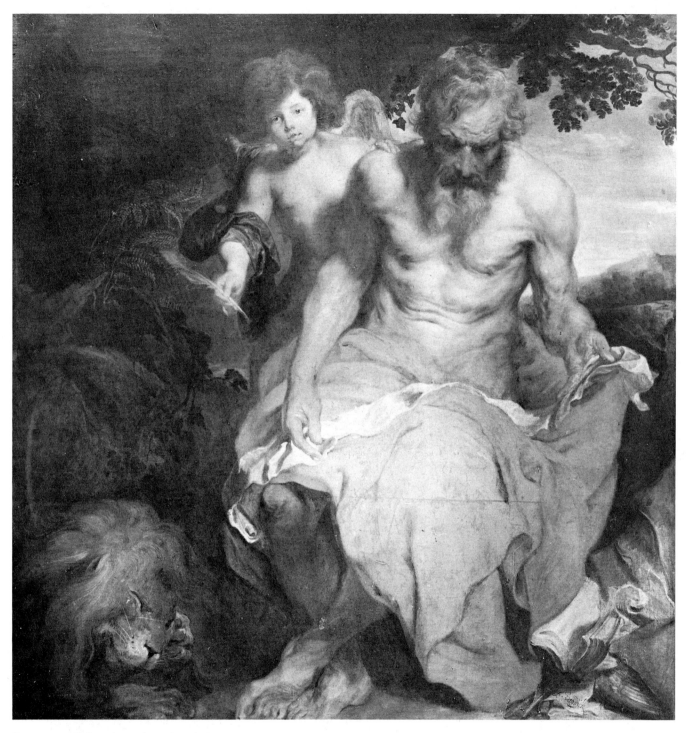

Cat. no. 75 *St Jerome with an Angel* Cat. n° 75 *Saint Jérôme avec un ange*

Cat. no. 76 *Self-Portrait* Cat. nº 76 *Autoportrait*

Cat. no. 77 *Self-Portrait* Cat. n° 77 *Autoportrait*

Comparative Figures *Figures comparatives*

Fig. 1 *The Last Supper* after Leonardo da Vinci
Oil on panel
1.08 x 1.90 m
Alvarez Collection, Madrid

Fig. 2 *Portrait of a Woman*, 1618
Oil on panel
104 x 75 cm
Collection of the Prince of Liechtenstein, Vaduz

Fig. 3 *Portrait of a Man*, 1618
Oil on panel
66 x 52 cm
Gemäldegalerie Alte Meister der Staatlichen
Kunstsammlungen, Dresden

Fig. 4 *Portrait of a Woman*, 1618
Oil on panel
65.5 x 50.5 cm
Gemäldegalerie Alte Meister der Staatlichen
Kunstsammlungen, Dresden

Fig. 5 *Portrait of Nicholas Rockox*, 1621
Oil on canvas
1.22 x 1.17 m
The State Hermitage, Leningrad

Fig. 6 *Self-Portrait*
Oil on canvas
81 x 69 cm
Bayerische Staatsgemäldesammlungen, Alte Pi-
nakothek, Munich

Fig. 7 *Portrait of Isabella Brant*
Oil on canvas
1.52 x 1.20 m
National Gallery of Art, Andrew W. Mellon
Collection, Washington

Fig. 8 *Study of the Virgin Seated*
Black chalk
40.9 x 28.5 cm
British Museum, London

Fig. 9 *Study of a Woman with an Outstretched Arm*
Black chalk
45.8 x 28.5 cm
Nationalmuseum, Stockholm

Fig. 10 *Study of a Rising Beggar*
Black chalk
23.6 x 27.5 cm
Boymans-van Beuningen Museum, Rotterdam

Fig. 11 *St Martin Dividing his Cloak*
Oil on panel
1.70 x 1.60 m
St Martin's Church, Zaventhem

Fig. 1 La *Cêne* d'après Léonard de Vinci
Huile sur bois
1,08 x 1,90 m
Collection Alvarez, Madrid

Fig. 2 *Portrait d'une dame* 1618
Huile sur bois
104 x 75 cm
Collection du prince de Liechtenstein, Vaduz

Fig. 3 *Portrait d'un homme* 1618
Huile sur bois
66 x 52 cm
Gemäldegalerie Alte Meister der Staatlichen
Kunstsammlungen, Dresde

Fig. 4 *Portrait d'une femme* 1618
Huile sur bois
65,5 x 50,5 cm
Gemäldegalerie Alte Meister der Staatlichen
Kunstsammlungen, Dresde

Fig. 5 *Portrait de Nicolas Rockox* 1621
Huile sur toile
1,22 x 1,17 m
L'Ermitage d'État, Leningrad

Fig. 6 *Autoportrait*
Huile sur toile
81 x 69 cm
Bayerische Staatsgemäldesammlungen, Alte
Pinakothek, Munich

Fig. 7 *Portrait d'Isabelle Brandt*
Huile sur toile
1,52 x 1,20 m
National Gallery of Art, Andrew W. Mellon
Collection, Washington

Fig. 8 *Étude de la Vierge assise*
Pierre noire
40,9 x 28,5 cm
British Museum, Londres

Fig. 9 *Étude d'une femme au bras tendu*
Pierre noire
45,8 x 28,5 cm
Nationalmuseum, Stockholm

Fig. 10 *Étude d'un mendiant qui se lève*
Pierre noire
23,6 x 27,5 cm
Museum Boymans-van Beuningen, Rotterdam

Fig. 11 *Saint Martin partageant son manteau*
Huile sur bois
1,70 x 1,60 m
Église Saint-Martin, Zaventhem

Fig. 12 Anthony van Dyck or Peter Paul Rubens
Four Studies of a Negro's Head
Oil on panel
25.4 x 64.8 cm
The J. Paul Getty Museum, Malibu
Fig. 13 *The Tribute Money*
Oil on canvas
1.47 x 1.33 m
Palazzo Bianco, Genoa
Fig. 14 *The Submersion of Pharoah's Army in the Red Sea* after Titian
Pen, Fols. 41v and 42r, Italian Sketchbook
British Museum, London
Fig. 15 *Abraham and Isaac*
Oil on canvas
1.19 x 1.77 m
Narodni Gallery, Prague
Fig. 16 Follower of Rubens
Penitent St Jerome
Pen and brown wash over black chalk
Teylers Museum, Haarlem
Fig. 17 *Jupiter and Antiope*
Oil on canvas
1.51 x 2.06 m
Museum voor Schone Kunsten, Gent
Fig. 18 *St Judas Thaddeus*
Engraving by Peter Isselburg after van Dyck's *St Matthias*
Rubenshuis, Antwerp
Fig. 19 *St Paul*
Oil on panel
64 x 51.5 cm
Niedersächsische Landesgalerie, Hanover
Fig. 20 *St Judas Thaddeus*
Oil on panel
61 x 49.5 cm
Gemäldegalerie, Kunsthistorisches Museum, Vienna
Fig. 21 *St Peter*
Engraving by Cornelis van Caukercken
Teylers Museum, Haarlem
Fig. 22 *St Thomas*
Engraving by Cornelis van Caukercken
Teylers Museum, Haarlem
Fig. 23 Copy after van Dyck's *St Thomas*
Oil on panel
64.6 x 49.5 cm
Bayerische Staatsgemäldesammlungen, Staatsgalerie im Schloss Johannesburg, Aschaffenburg

Fig. 12 Antoine van Dyck ou Pierre-Paul Rubens
Quatre études d'une tête de nègre
Huile sur bois
25,4 x 64,8 cm
The J. Paul Getty Museum, Malibu
Fig. 13 *Le denier de César*
Huile sur toile
1,47 x 1,33 m
Palazzo Bianco, Gênes
Fig. 14 *L'armée de Pharaon engloutie par la mer Rouge*, d'après Titien
Plume
Fos 41v et 42v, Carnet de croquis italiens, British Museum, Londres
Fig. 15 *Abraham et Isaac*
Huile sur toile
1,19 x 1,77 m
Galerie Narodni, Prague
Fig. 16 Disciple de Rubens
Saint Jérôme pénitent
Plume et lavis de bistre sur pierre noire
Teylers Museum, Haarlem
Fig. 17 *Jupiter et Antiope*
Huile sur toile
1,51 x 2,06 m
Museum voor Schone Kunsten, Gand
Fig. 18 *Saint Jude Thaddée*
Gravure de Pierre Isselburg d'après *Saint Matthias* de van Dyck
Rubenshuis, Anvers
Fig. 19 *Saint Paul*
Huile sur bois
64 x 51,5 cm
Niedersächsische Landesgalerie, Hanovre
Fig. 20 *Saint Jude Thaddée*
Huile sur bois
61 x 49,5 cm
Gemäldegalerie, Kunsthistorisches Museum, Vienne
Fig. 21 *Saint Pierre*
Gravure par Corneille van Caukercken
Teylers Museum, Haarlem
Fig. 22 *Saint Thomas*
Gravure par Corneille van Caukercken
Teylers Museum, Haarlem
Fig. 23 Copie d'après *Saint Thomas* de van Dyck
Huile sur bois
64,6 x 49,5 cm
Bayerische Staatsgemäldesammlungen, Staatsgalerie im Schloss Johannesburg, Aschaffenburg

Fig. 24 *St Simon*
Engraving by Cornelis van Caukercken
Teylers Museum, Haarlem

Fig. 25 Copy after van Dyck's *St Simon*
Oil on panel
64.3 x 49.6 cm
Bayerische Staatsgemäldesammlungen, Staats-
galerie im Schloss Johannesburg, Aschaffenburg

Fig. 26 *St Bartholomew*
Engraving by Cornelis van Caukercken
Teylers Museum, Haarlem

Fig. 27 *St Bartholomew*
Oil on panel
62.2 x 46.2 cm
Earl Spencer Collection, Althorp House

Fig. 28 *St James the Elder*
Engraving by Cornelis van Caukercken
Teylers Museum, Haarlem

Fig. 29 *St Andrew*
Oil on panel
63.3 x 48.2 cm
Museo de Arte, Ponce, Puerto Rico

Fig. 30 *St Andrew*
Engraving by Cornelis van Caukercken
Teylers Museum, Haarlem

Fig. 31 *Christ with the Cross*
Oil on panel
64 x 51 cm (without enlargement)
Palazzo Rosso, Genoa

Fig. 32 *Christ with the Cross*
Engraving by Cornelis van Caukercken
Teylers Museum, Haarlem

Fig. 33 *Christ with the Cross*
Engraving by Peter Isselburg
Teylers Museum, Haarlem

Fig. 34 *The Martyrdom of St Sebastian*
Oil on canvas
2.26 x 1.60 m
National Gallery of Scotland, Edinburgh

Fig. 35 *Soldier on Horseback*
Oil on canvas
89.5 x 52.5 cm
Christ Church College, Oxford

Fig. 36 *Samson and Delilah*
Oil on canvas
1.49 x 2.29 m
Dulwich College Picture Gallery, London

Fig. 24 *Saint Simon*
Gravure par Corneille van Caukercken
Teylers Museum, Haarlem

Fig. 25 Copie d'après *Saint Simon* de van Dyck
Huile sur bois
64,3 x 49,6 cm
Bayerische Staatsgemäldesammlungen, Staats-
galerie im Schloss Johannesburg, Aschaffenburg

Fig. 26 *Saint Barthélemy*
Gravure par Corneille van Caukercken
Teylers Museum, Haarlem

Fig. 27 *Saint Barthélemy*
Huile sur bois
62,2 x 46,2 cm
Collection comte Spencer, Althorp House

Fig. 28 *Saint Jacques le Majeur*
Gravure par Corneille van Caukercken
Teylers Museum, Haarlem

Fig. 29 *Saint André*
Huile sur bois
63,3 x 48,2 cm
Museo de Arte, Ponce, Porto Rico

Fig. 30 *Saint André*
Gravure par Corneille van Caukercken
Teylers Museum, Haarlem

Fig. 31 *Le Christ à la Croix*
Huile sur bois
64 x 51 cm (sans agrandissement)
Palazzo Rosso, Gênes

Fig. 32 *Le Christ à la Croix*
Gravure par Corneille van Caukercken
Teylers Museum, Haarlem

Fig. 33 *Le Christ à la Croix*
Gravure par Pierre Isselburg
Teylers Museum, Haarlem

Fig. 34 *Martyre de saint Sébastien*
Huile sur toile
2,26 x 1,60 m
National Gallery of Scotland, Édimbourg

Fig. 35 *Soldat à cheval*
Huile sur toile
89,5 x 52,5 cm
Christ Church College, Oxford

Fig. 36 *Samson et Dalila*
Huile sur toile
1,49 x 2,29 m
Dulwich College Picture Gallery, Londres

Fig. 37 *Carrying of the Cross*
Oil on canvas
2.11 x 1.62 m
St. Paul's Church, Antwerp

Fig. 38 *Carrying of the Cross*
Pen and brush with brown wash
15.5 x 20.2 cm
Biblioteca Reale, Turin

Fig. 39 *Carrying of the Cross*
Pen with black chalk and brown wash
16.0 x 20.5 cm
Musée des Beaux-Arts, Lille

Fig. 40 *Entombment (verso)*
Pen and brush with brown wash
22.0 x 18.5 cm
Teylers Museum, Haarlem

Fig. 41 *Entombment (recto)*
Pen and brush with brown wash
22.0 x 18.5 cm
Teylers Museum, Haarlem

Fig. 42 *Moses and the Brazen Serpent*
Oil on canvas
2.05 x 2.35 m
Museo del Prado, Madrid

Fig. 43 *Study of a Young Woman*
Oil on paper mounted on panel
49 x 43 cm
Gemäldegalerie, Kunsthistorisches Museum, Vienna

Fig. 44 *Mystic Marriage of St Catherine*
Pen with brown wash
15.8 x 23.7 cm
The Pierpont Morgan Library, New York

Fig. 45 *Healing of the Paralytic*
Pen with brown wash
18.3 x 28.9 cm
Graphische Sammlung Albertina, Vienna

Fig. 46 *Christ Crowned with Thorns*
Oil on canvas
2.23 x 1.96 m
Museo del Prado, Madrid

Fig. 47 *Christ Crowned with Thorns*
Pen over black chalk with brown wash
18.6 x 17.6 cm
Collection Fodor, Gemeente Museum, Amsterdam

Fig. 48 *Christ Crowned with Thorns*
Black chalk with grey wash
38.4 x 31.6 cm
Musée du Louvre, Paris

Fig. 37 *Portement de Croix*
Huile sur toile
2,11 x 1,61 m
Église Saint-Paul, Anvers

Fig. 38 *Portement de Croix*
Plume et pinceau avec lavis de bistre
15,5 x 20,2 cm
Biblioteca Reale, Turin

Fig. 39 *Portement de Croix*
Plume et pierre noire et lavis de bistre
16 x 20,5 cm
Musée des Beaux-Arts, Lille

Fig. 40 *Mise au tombeau (verso)*
Plume et pinceau avec lavis de bistre
22 x 18,5 cm
Teylers Museum, Haarlem

Fig. 41 *Mise au tombeau (recto)*
Plume et pinceau avec lavis de bistre
22 x 18,5 cm
Teylers Museum, Haarlem

Fig. 42 *Moïse et le serpent d'airain*
Huile sur toile
2,05 x 2,35 m
Museo del Prado, Madrid

Fig. 43 *Étude d'une jeune femme*
Huile sur papier reporté sur bois
49 x 43 cm
Gemäldegalerie, Kunsthistorisches Museum, Vienne

Fig. 44 *Mariage mystique de sainte Catherine*
Plume avec lavis de bistre
15,8 x 23,7 cm
The Pierpont Morgan Library, New York

Fig. 45 *Guérison du paralytique*
Plume avec lavis de bistre
18,3 x 28,9 cm
Graphische Sammlung Albertina, Vienne

Fig. 46 *Le Christ couronné d'épines*
Huile sur toile
2,23 x 1,96 m
Museo del Prado, Madrid

Fig. 47 *Le Christ couronné d'épines*
Plume sur pierre noire avec lavis de bistre
18,6 x 17,6 cm
Collection Fodor, Gemeente Museum, Amsterdam

Fig. 48 *Le Christ couronné d'épines*
Pierre noire avec lavis gris
38,4 x 31,6 cm
Musée du Louvre, Cabinet des dessins, Paris

Fig. 49 *Stigmatization of St Francis*
Engraving by Lucas Vorsterman
Gabinetto Nazionale Delle Stampe, Rome

Fig. 50 Peter Paul Rubens
St Ambrose and the Emperor Theodosius
Oil on canvas
3.62 x 2.46 m
Gemäldegalerie, Kunsthistorisches Museum,
Vienna

Fig. 51 *Radiograph of the Torso of the Soldier on the Extreme Left of "St Ambrose and the Emperor Theodosius"*
National Gallery, London

Fig. 52 *Descent of the Holy Ghost*
Oil on canvas
2.61 x 2.14 m
Bildergalerie, Schloss Sanssouci, Potsdam

Fig. 53 *Arrest of Christ*
Pen and brush over black chalk with brown wash
17.0 x 22.2 cm
Staatliche Museen Preussischer Kulturbesitz,
Kupferstichkabinett, Berlin

Fig. 54 *Arrest of Christ*
Pen with brown wash
18.6 x 18.5 cm
Staatliche Museen Preussischer Kulturbesitz,
Kupferstichkabinett, Berlin

Fig. 55 *Arrest of Christ*
Pen with brown wash
21.8 x 23.0 cm
Graphische Sammlung Albertina, Vienna

Fig. 56 *Arrest of Christ*
Oil on canvas
3.44 x 2.49 m
Museo del Prado, Madrid

Fig. 57 Copy after van Dyck's drawing
Adoration of the Kings
Pen
28.8 x 19.6 cm
Teylers Museum, Haarlem

Fig. 58 *Virgin and Child with Saints*
Pen and brush with brown wash
19.6 x 28.6 cm
Graphische Sammlung Albertina, Vienna

Fig. 59 *Virgin and Child with Saints*
Pen and brush with brown and grey wash
21.3 x 27.8 cm
Devonshire Collections, Chatsworth

Fig. 49 *Saint François recevant les stigmates*
Gravure par Luc Vorsterman
Gabinetto Nazionale Delle Stampe, Rome

Fig. 50 Pierre-Paul Rubens
Saint Ambroise et l'empereur Théodose
Huile sur toile
3,62 x 2,46 m
Gemäldegalerie, Kunsthistorisches Museum,
Vienne

Fig. 51 Radiographie du torse du soldat à l'extrême gauche de *Saint Ambroise et l'empereur Théodose*
National Gallery, Londres

Fig. 52 *Descente du Saint-Esprit*
Huile sur toile
2,61 x 2,14 m
Bildergalerie, Schloss Sanssouci, Potsdam

Fig. 53 *Arrestation du Christ*
Plume et pinceau sur pierre noire avec lavis de bistre
17 x 22,2 cm
Staatliche Museen Preussischer Kulturbesitz,
Kupferstichkabinett, Berlin

Fig. 54 *Arrestation du Christ*
Plume avec lavis de bistre
18,6 x 18,5 cm
Staatliche Museen Preussischer Kulturbesitz,
Kupferstichkabinett, Berlin

Fig. 55 *Arrestation du Christ*
Plume avec lavis de bistre
21,8 x 23 cm
Graphische Sammlung Albertina, Vienne

Fig. 56 *Arrestation du Christ*
Huile sur toile
3,44 x 2,49 m
Museo del Prado, Madrid

Fig. 57 Copie d'après un dessin de van Dyck
Adoration des Mages
Plume
28,8 x 19,6 cm
Teylers Museum, Haarlem

Fig. 58 *La Vierge et l'Enfant entourés de saints*
Plume et pinceau avec lavis de bistre
19,6 x 28,6 cm
Graphische Sammlung Albertina, Vienne

Fig. 59 *La Vierge et l'Enfant entourés de saints*
Plume et pinceau avec lavis de bistre et gris
21,3 x 27,8 cm
Collections Devonshire, Chatsworth

Fig. 60 *The Continence of Scipio*
Pen and brush over black chalk with brown wash
31.4 x 45.6 cm
Musée du Louvre, Cabinet des dessins, Paris

Fig. 61 *St Jerome*
Oil on canvas
100 x 71 cm
Museo del Prado, Madrid

Fig. 62 *St Jerome*
Oil on canvas
1.95 x 2.15 m
Gemäldegalerie Alte Meister der Staatlichen Kunstsammlungen, Dresden

Fig. 63 *St Jerome*
Oil on canvas
1.59 x 1.32 m
Collection of the Prince of Liechtenstein, Vaduz

Fig. 60 *Continence de Scipion*
Plume et pinceau sur pierre noire avec lavis de bistre
31,4 x 45,6 cm
Musée du Louvre, Cabinet des dessins, Paris

Fig. 61 *Saint Jérôme*
Huile sur toile
100 x 71 cm
Museo del Prado, Madrid

Fig. 62 *Saint Jérôme*
Huile sur toile
1,95 x 2,15 m
Gemäldegalerie Alte Meister der Staatlichen Kunstsammlungen, Dresde

Fig. 63 *Saint Jérôme*
Huile sur toile
1,59 x 1,32 m
Collection du prince de Liechtenstein, Vaduz

268

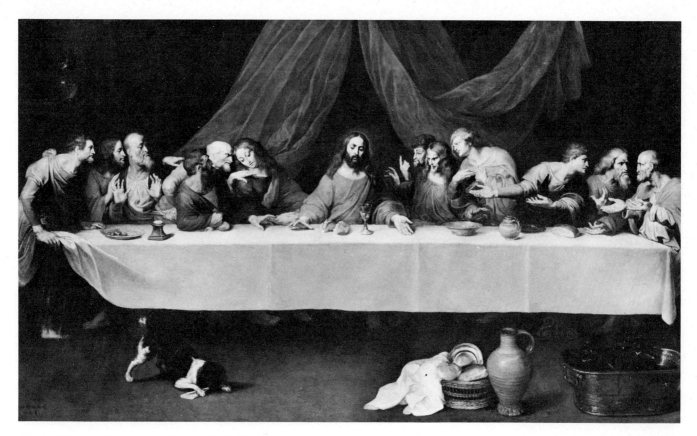

Fig. 1 *The Last Supper* after Leonardo da Vinci
La *Cène* d'après de Vinci

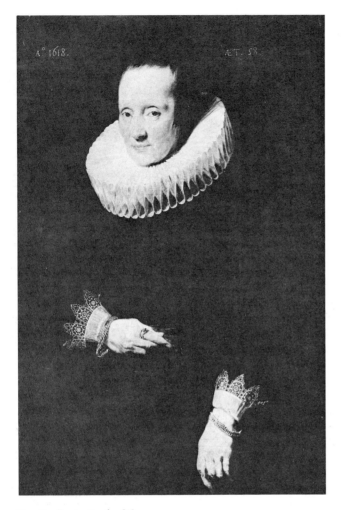

Fig. 2 *Portrait of a Woman*
Portrait d'une dame

Fig. 3 *Portrait of a Man*
Portrait d'un homme

270

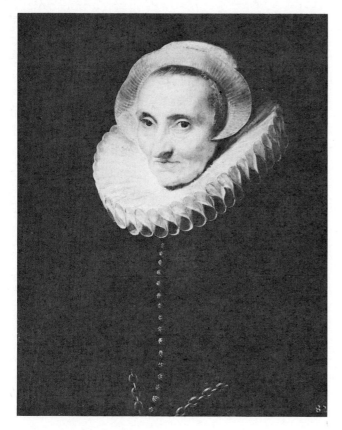

Fig. 4 *Portrait of a Woman*
 Portrait d'une femme

Fig. 5 *Portrait of Nicholas Rockox* (copy photograph)
 Portrait de Nicolas Rockox (repr. de photographie)

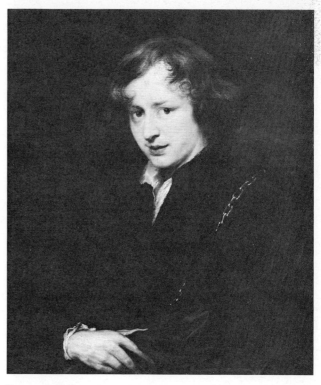

Fig. 6 *Self-Portrait*
 Autoportrait

271

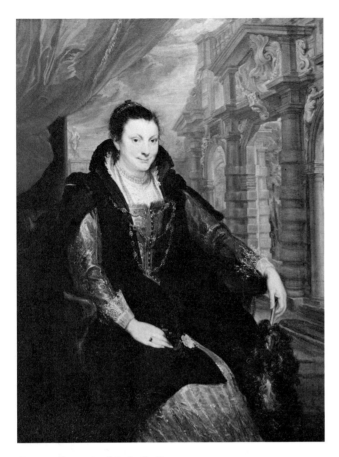

Fig. 7 *Portrait of Isabella Brant*
 Portrait d'Isabelle Brandt

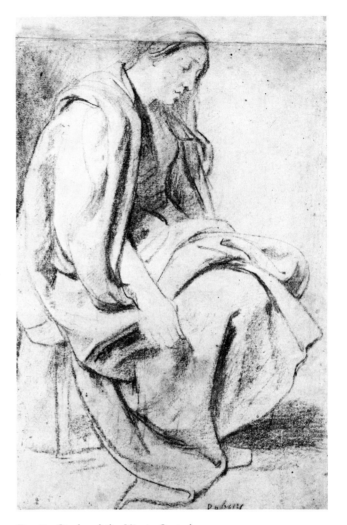

Fig. 8 *Study of the Virgin Seated*
 Étude de la Vierge assise

272

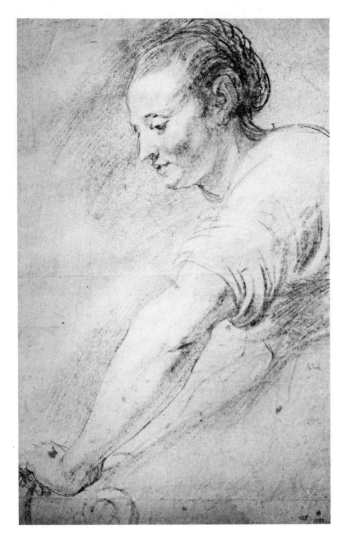

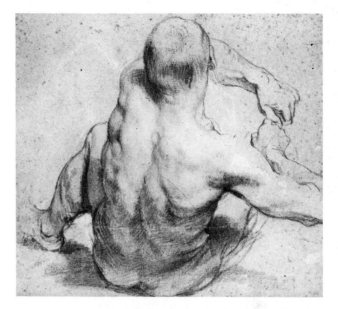

Fig. 10 *Study of a Rising Beggar*
Étude d'un mendiant qui se lève

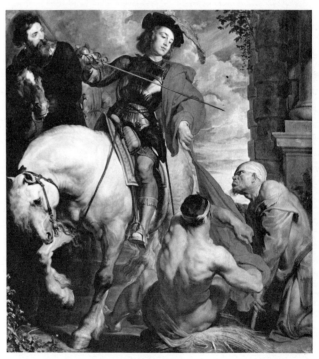

Fig. 9 *Study of a Woman with an Outstretched Arm*
Étude d'une femme au bras tendu

Fig. 11 *St Martin Dividing his Cloak*
Saint Martin partageant son manteau

273

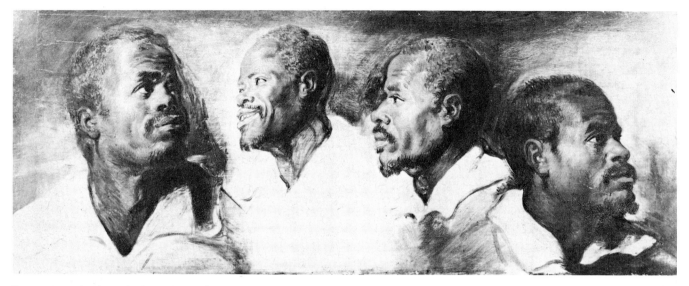

Fig. 12 *Four Studies of a Negro's Head*
Quatre études d'une tête de nègre

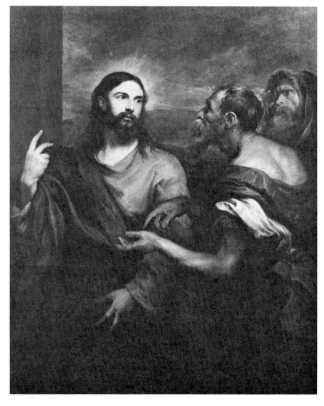

Fig. 13 *The Tribute Money*
Le denier de César

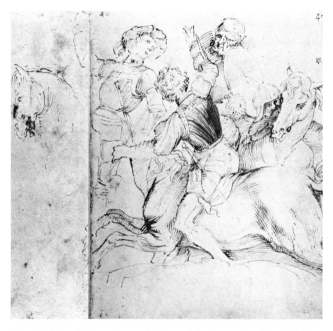

Fig. 14 *The Submersion of Pharoah's Army in the Red Sea after Titian*
L'armée de Pharaon engloutie par la mer Rouge, d'après Titien

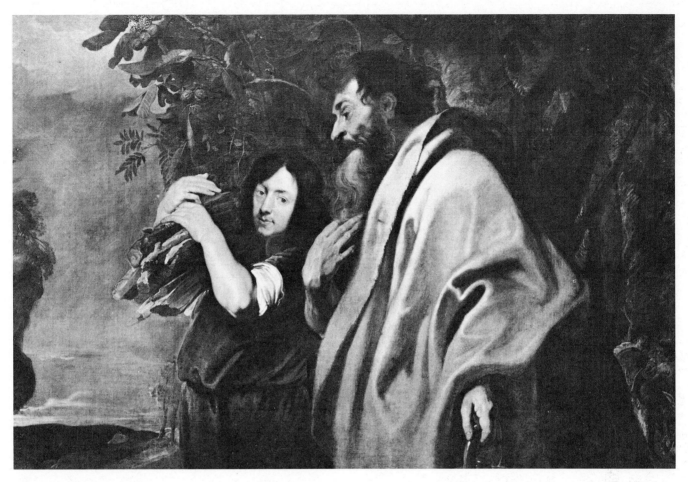

Fig. 15 *Abraham and Isaac*
Abraham et Isaac

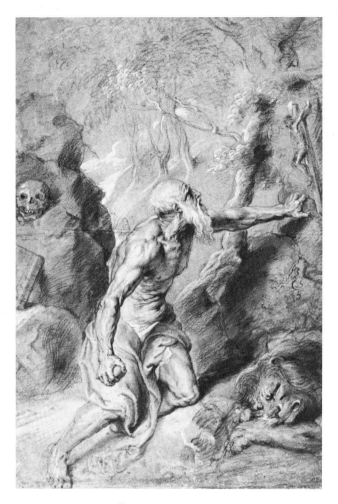

Fig. 16 *Penitent St Jerome*
Saint Jérôme pénitent

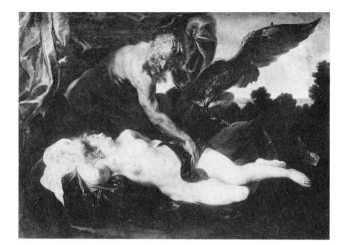

Fig. 17 *Jupiter and Antiope*
Jupiter et Antiope

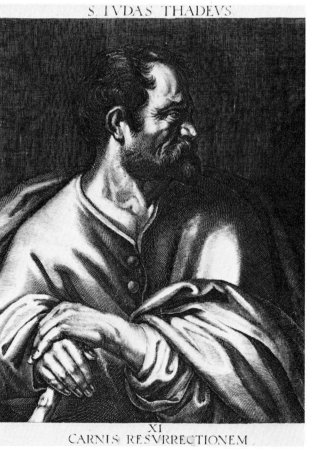

Fig. 18 *St Judas Thaddeus*
Saint Jude Thaddée

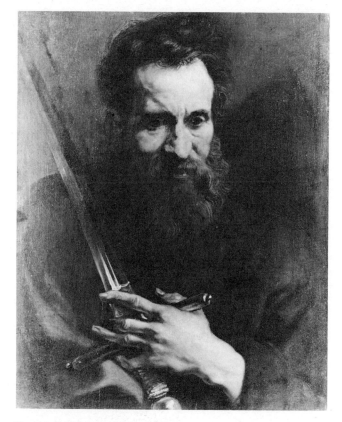

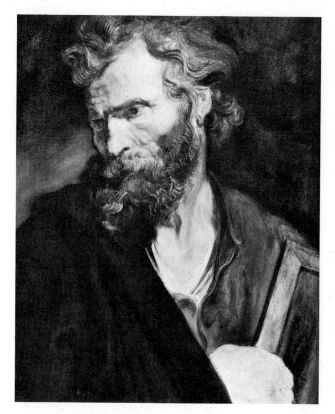

Fig. 19 *St Paul*
 Saint Paul

Fig. 20 *St Judas Thaddeus*
 Saint Jude Thaddée

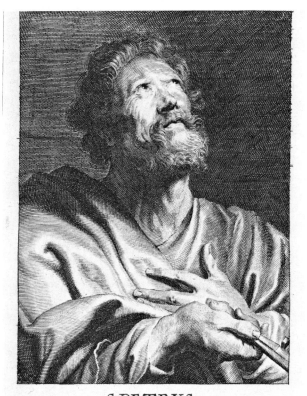

S·PETRVS·

A.d.VanDyck pinxit Corn. Galle excudit Corn:Van Caukercken fecit.

Fig. 21 *St Peter*
Saint Pierre

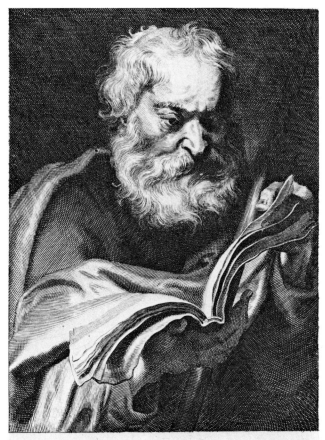

S. THOMAS.

Ant van Dyck pinxit Corn. Galle excudit Corn van Caukercken fecit.

Fig. 22 *St Thomas*
Saint Thomas

278

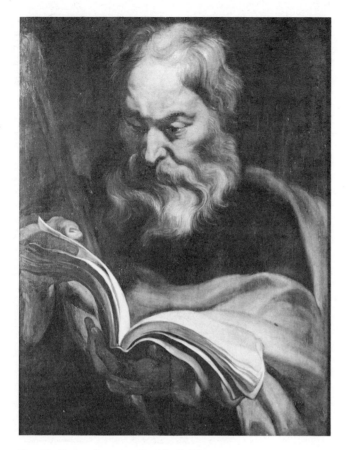

Fig. 23 Copy after van Dyck's *St Thomas*
Copie d'après *Saint Thomas* de van Dyck

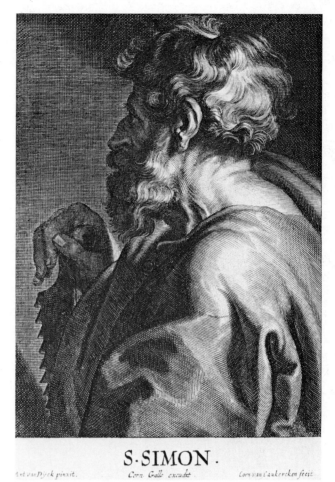

S·SIMON.

Ant van Dyck pinxit. Corn. Galle excudet. Corn. van Caukercken fecit.

Fig. 24 *St Simon*
Saint Simon

Fig. 25 Copy after van Dyck's *St Simon*
　　　　Copie d'après *Saint Simon* de van Dyck

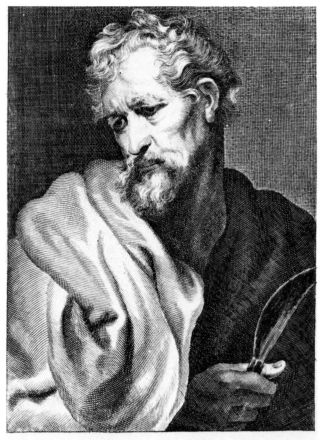

S·BARTHOLOMEVS·

Ant. van Dyck pinxit.　　　*Corn. Galle excudit.*　　　*Corn. van Caukerken fecit.*

Fig. 26 *St Bartholomew*
　　　　Saint Barthélemy

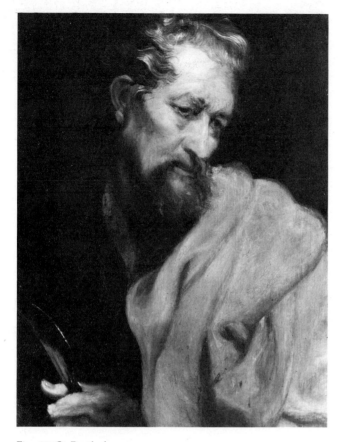

Fig. 27 *St Bartholomew*
 Saint Barthélemy

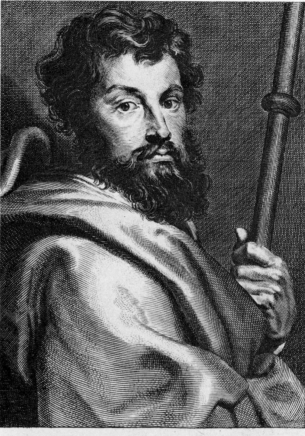

S. IACOBVS MAIOR.

Ant. van Dyck pinxit. Corn. Galle excudit. Corn. van Caukercken fecit.

Fig. 28 *St James the Elder*
 Saint Jacques le Majeur

281

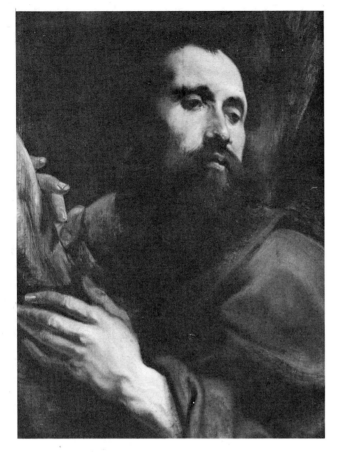

Fig. 29 *St Andrew*
 Saint André

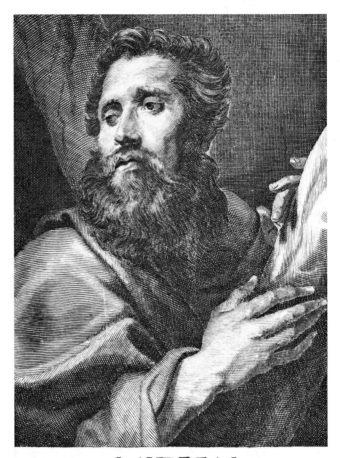

S·ANDREAS·

Ant.Van Dÿck pinxit. *Corn. Galle excudit.* *Corn:Van Caukercken fecit.*

Fig. 30 *St Andrew*
 Saint André

282

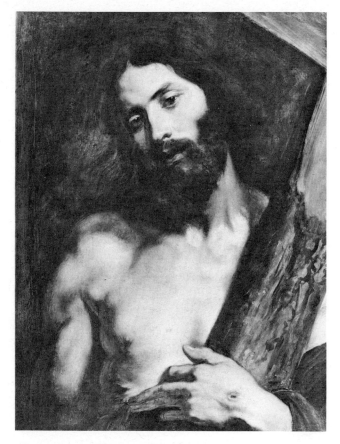

Fig. 31 *Christ with the Cross*
Le Christ à la Croix

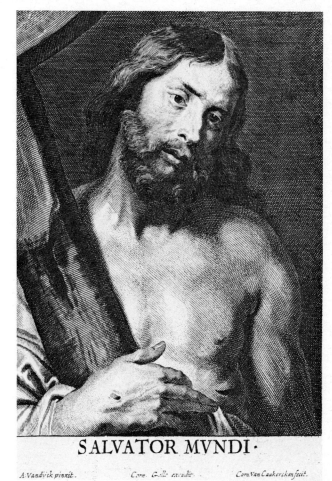

SALVATOR MVNDI·

A.Vandyck pinxit. Corn. Galle excudit. Corn.Van Caukercken fecit.

Fig. 32 *Christ with the Cross*
Le Christ à la Croix

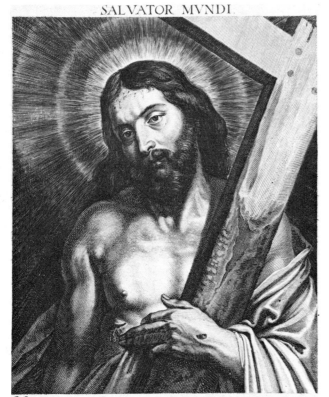

SALVATOR MVNDI.

VVLNERIBVS.CHRISTI.SANANTVR VVLNERA MVNDI.

REVERENDISSIMO ET ILLVSTRISSIMO S. R. I. PRINCIPI ET DOMINO,
DOMINO IOHANNI GEORGIO EPISCOPO BAMBERGENSI, DOMINO SVO
CLEMENTISSIMO HASCE SACRAS IMAGINES A P.P. RVBENS DEPIC-
TAS, A SE VERO ÆRI INCISAS, in ſignum humillimæ devotionis conſecrat
 Petrus Iſſelburg Colonienſis

Fig. 33 *Christ with the Cross*
 Le Christ à la Croix

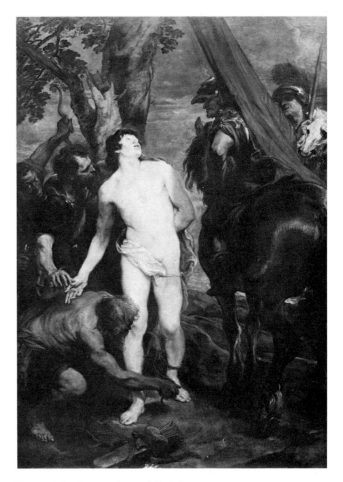

Fig. 34 *The Martyrdom of St Sebastian*
 Martyre de saint Sébastien

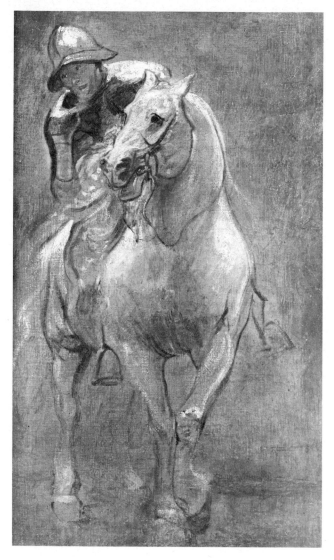

Fig. 35 *Soldier on Horseback*
Soldat à cheval

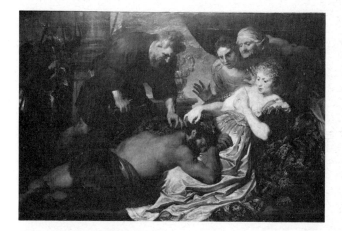

Fig. 36 *Samson and Delilah*
Samson et Dalila

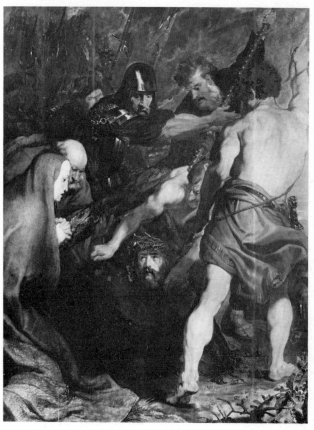

Fig. 37 *Carrying of the Cross*
Portement de Croix

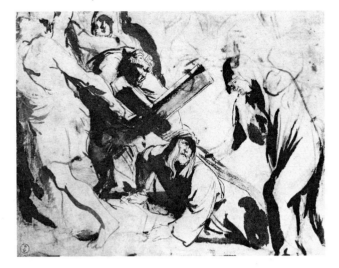

Fig. 38 *Carrying of the Cross*
 Portement de Croix

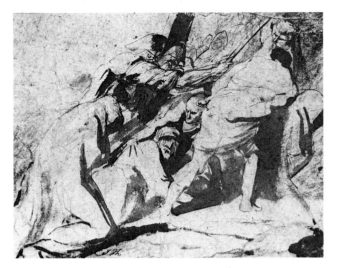

Fig. 39 *Carrying of the Cross*
 Portement de Croix

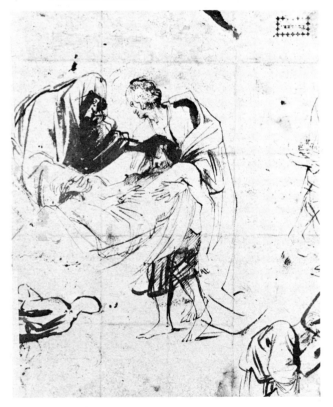

Fig. 40 *Entombment (verso)*
 Mise au tombeau (verso)

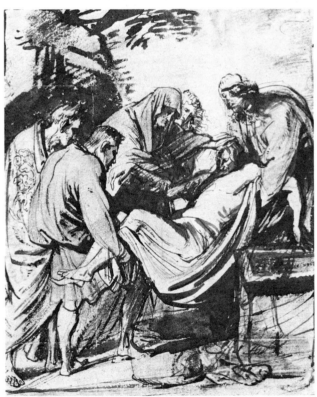

Fig. 41 *Entombment (recto)*
 Mise au tombeau (recto)

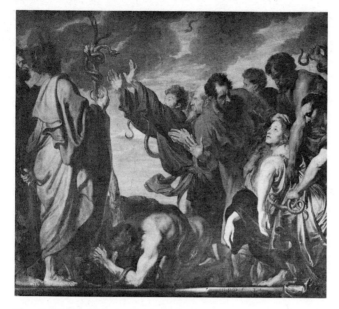

Fig. 42 *Moses and the Brazen Serpent*
Moïse et le serpent d'airain

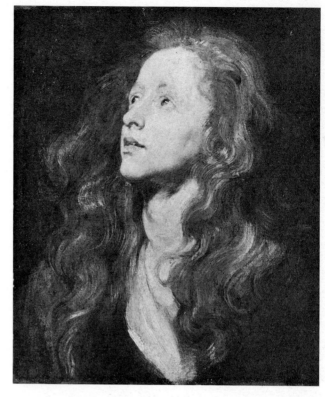

Fig. 43 *Study of a Young Woman*
Étude d'une jeune femme

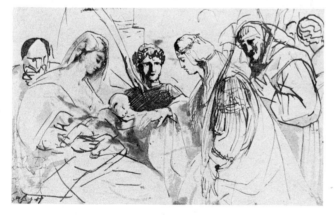

Fig. 44 *Mystic Marriage of St Catherine*
Mariage mystique de sainte Catherine

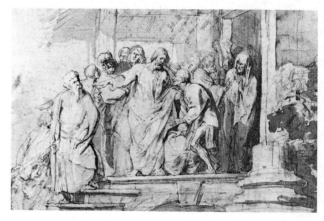

Fig. 45 *Healing of the Paralytic*
Guérison du paralytique

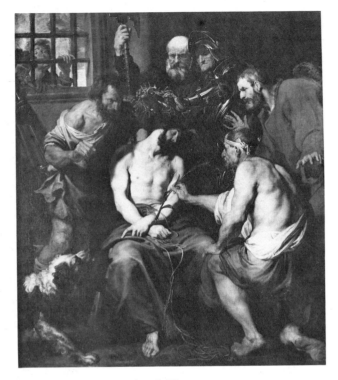

Fig. 46 *Christ Crowned with Thorns*
Le Christ couronné d'épines

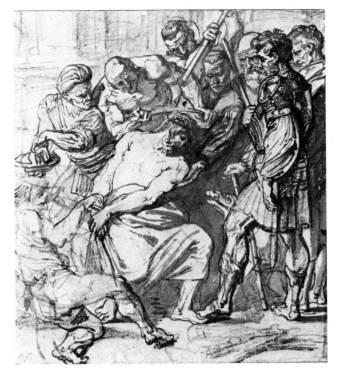

Fig. 47 *Christ Crowned with Thorns*
Le Christ couronné d'épines

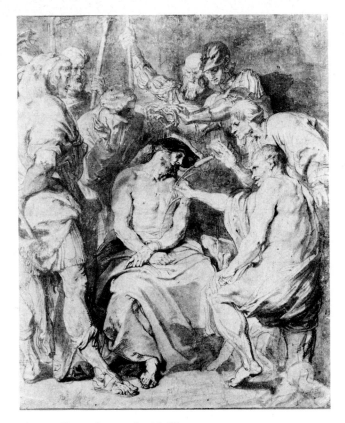

Fig. 48 *Christ Crowned with Thorns*
Le Christ couronné d'épines

Fig. 49 *Stigmatization of St Francis*
Saint François recevant les stigmates

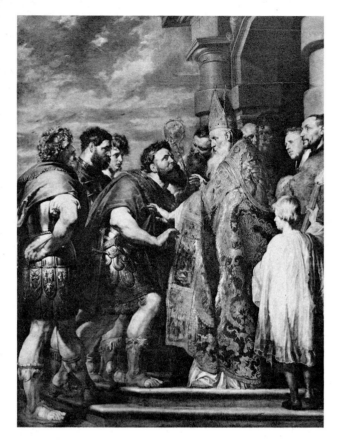

Fig. 50 *St Ambrose and the Emperor Theodosius*
Saint Ambroise et l'empereur Théodose

Fig. 51 Radiograph of the torso of the soldier on the extreme
left of *St Ambrose and the Emperor Theodosius*
Radiographie du torse du soldat à l'extrême droite de
Saint Ambroise et l'empereur Théodose

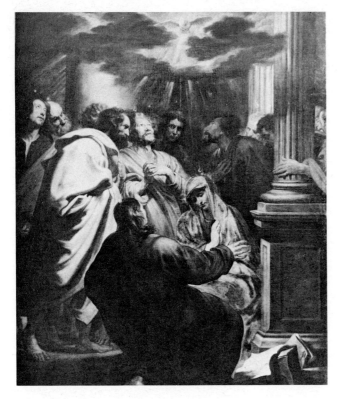

Fig. 52 *Descent of the Holy Ghost*
Descente du Saint-Esprit

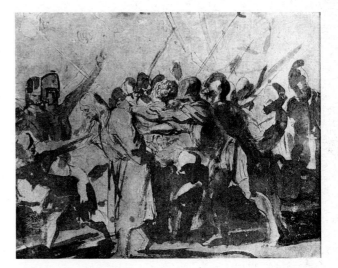

Fig. 53 *Arrest of Christ*
Arrestation du Christ

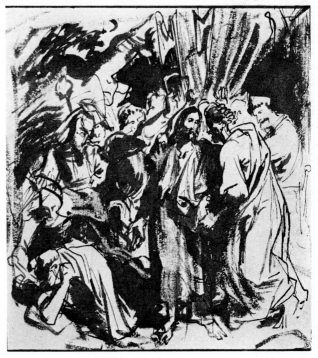

Fig. 54 *Arrest of Christ*
Arrestation du Christ

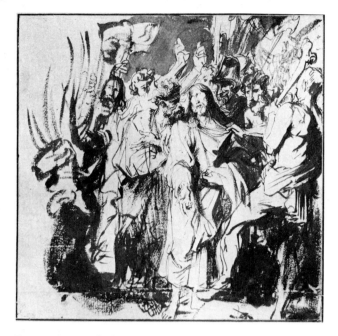

Fig. 55 *Arrest of Christ*
Arrestation du Christ

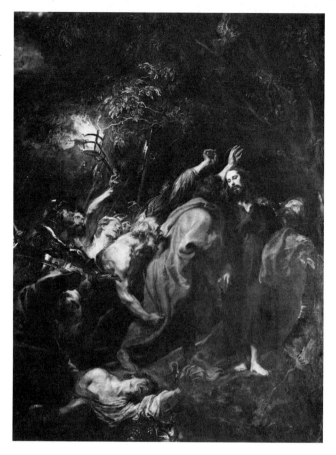

Fig. 56 *Arrest of Christ*
Arrestation du Christ

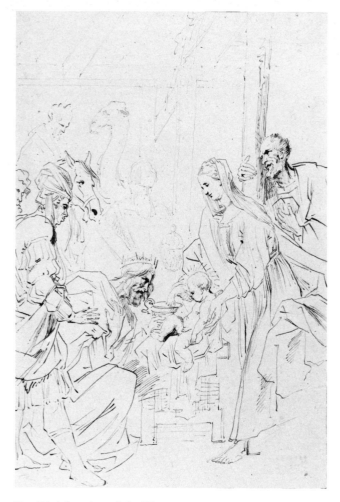

Fig. 57 *Adoration of the Kings*
 Adoration des Mages

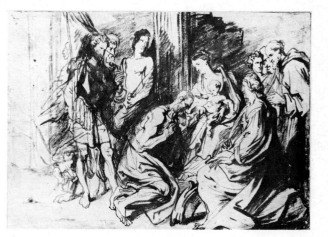

Fig. 58 *Virgin and Child with Saints*
 La Vierge et l'Enfant entourés de saints

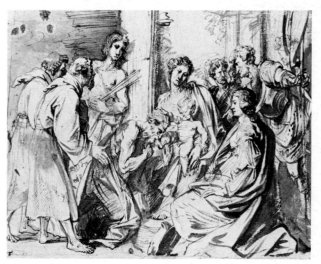

Fig. 59 *Virgin and Child with Saints*
 La Vierge et l'Enfant entourés de saints

293

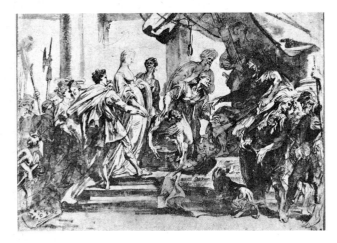

Fig. 60 *The Continence of Scipio*
 Continence de Scipion

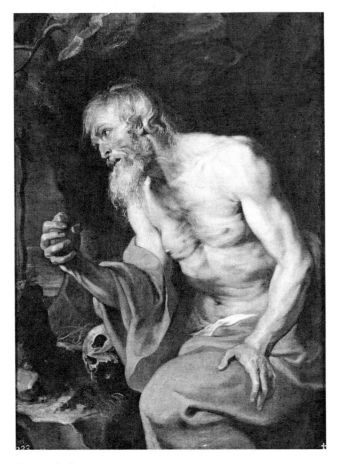

Fig. 61 *St Jerome*
 Saint Jérôme

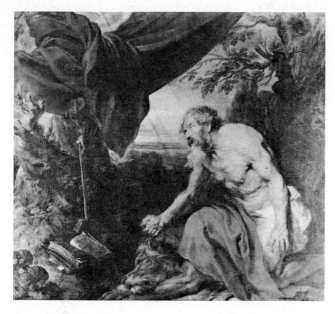

Fig. 62 *St Jerome*
 Saint Jérôme

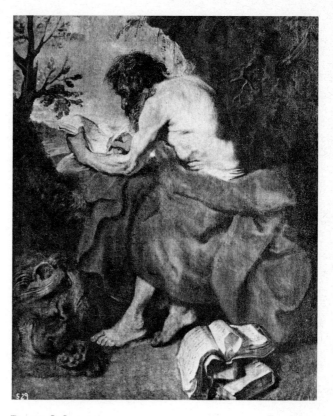

Fig. 63 *St Jerome*
 Saint Jérôme